# 中國大陸

## CHINA 觀光旅遊 總論

吳武忠、范世平　著

# 序

　　中國大陸在一九七八年改革開放之前，觀光只是屬於外事接待與統戰工作的一環，是「爲政治服務」的工具，但改革開放之後短短二十年的發展卻讓人刮目相看。就入境觀光來說，一九八〇年時創匯在全球排名第三十四名，而入境過夜觀光客人數是第十八名，二〇〇二年時兩者同爲全球第五名；一九七八年到二〇〇二年旅遊創匯由2億美元增加到203.9億美元，入境過夜觀光客人數由71萬人次增加爲3,680萬人次；入境觀光爲中國大陸賺取了大量外匯，對其經濟發展奠定了良好的基礎，也吸納了許多閒置勞動力。隨著中國大陸經濟的快速發展與國民所得的不斷提高，國內觀光在八〇年代中期開始異軍突起，一九八五年時有2億4千萬人次參加國內旅遊，二〇〇二年時增加爲8億7千萬人次，如此巨大的消費市場被稱之爲假日經濟，對於擴大內需與降低通貨緊縮功不可沒。而出境觀光在九〇年代以後成爲備受國際矚目的焦點，一九九二年時僅有292萬人次，但二〇〇二年時已經達到1,660萬人次，許多國家都爭相搶奪這塊大餅。面對這個快速發展的產業，台灣至今卻尚無一本正式出版的書籍來加以探究，因此當各個領域對於中國大陸的研究都有如汗牛充棟之際，台灣對於中國大陸觀光旅遊產業的探討就顯得相對貧乏。

　　事實上，兩岸之間的觀光交流可說是十分密切，二〇〇二年時台灣出境觀光人數爲750萬人次，前往中國大陸的民眾就達到366萬人

次，幾乎每兩個人出國就有一人前往大陸；另一方面，近年來中國大陸民眾藉由參訪名義來台觀光者不計其數，台灣相關業者對於全面開放大陸民眾來台觀光更可說是望眼欲穿，甚至認為政府大張旗鼓的「觀光客倍增計畫」若無大陸觀光客來台幾無可能。因此，在可預見的未來，台灣不論入境或出境觀光都將與中國大陸形成更為緊密的聯繫，而在兩岸直航之後這個關係將更形密切；然而不可諱言的，雙方觀光往來的擴大化也會帶來許多問題，值得我們加以關注與因應。所以今天台灣，不論是政府的政策制訂，業者的策略管理，或是同學們的生涯規劃，都不能忽視這個即將到來的課題，以及所可能產生的正負效應。

因此，本書一方面希望提供給觀光相關領域的朋友一個了解中國大陸的渠道，另一方面也希望能讓研究中國大陸問題的朋友能認識這個極具競爭優勢的產業。然而，要用一本書完整而全面的把中國大陸觀光旅遊產業加以介紹，事實上並不容易，特別是必須顧及許多朋友對於中國大陸的認知可能有限，或是對觀光產業的瞭解有所不足，因此既要深入又必須淺出；既要有微觀層面的企業、產業分析，又必須具備宏觀層面的政治、經濟、社會、文化等影響探討；既要著重於實務工作上的描寫，又必須兼顧學術理論方面的陳述，因此這實在是一項相當艱鉅的挑戰，所幸在不斷的努力下我們都一一加以克服了，但是必然仍會有許多的疏漏與錯誤之處，還望各界先進不吝給予指正。

本書的完成，首先要感謝揚智文化公司總編輯林新倫先生的鼎力支持，以及執行編輯鄧宏如小姐不辭辛勞的付出，銘傳大學觀光研究所李俊龍同學在照片處理上的努力讓本書更為活潑生動。

最後，感謝我們的家人，多年來對於學術這條道路的支持與付出，你們的鼓勵與信任，是我們繼續向前邁進的動力。

吳武忠　范世平

誌於銘傳大學

# 目 錄

# 表目錄

# 圖目錄

# 第一章　中國大陸觀光旅遊的發展過程

　　中國大陸的旅遊創造外匯（以下簡稱創匯）在一九八〇年時在全球排名為第三十四名，而過夜觀光客人數是第十八名，二〇〇二年時旅遊創匯與過夜觀光客人數同為全球第五名，在旅遊創匯方面整整進步了二十九名，而過夜觀光客人數則進步了十三名；一九七八年到二〇〇二年大陸旅遊創匯由2億美元增加到203.9億美元，成長達到101倍，過夜觀光客人數由71萬人次增加為3,680萬人次，成長了51倍。中國大陸的成長幅度不但快速，也成為全球前十大旅遊國家中唯一的亞洲國家[1]。因此，中國大陸從早期只有外事接待而沒有旅遊產業的狀況，一躍成為亞洲旅遊產業的龍頭，甚至擠入了一向以歐美國家為主的全球旅遊領先集團。依照世界觀光組織（World Tourism Organization）統計，二〇〇〇年時中國大陸所接待的觀光客已占整個亞洲旅遊市場的48%，預計到二〇一五年時大陸接待的外國觀光客將達到1億3,000萬人；另根據世界旅遊組織的預估，二〇二〇年時中國大陸將取代法國與美國而成為全球入境觀光客最多的地區，預計將有1億7,000萬人前來旅遊[2]。因此，中國大陸的旅遊產業過去能有如此快速的發展成果，與其發展的過程階段以及政策必然有緊密的聯繫，本章將從這些面向進行探討。

# 第一節　中國大陸觀光旅遊的發展階段與政策變化

　　中國大陸的觀光旅遊發展可以區分為兩大階段，一是從一九四九年中共建立政權（簡稱建政）至一九七七年文化大革命結束，這個時期是屬於「外事接待階段」，因為觀光旅遊完全為政治服務，嚴格來說

---

[1]二〇〇一年全球入境觀光接待人數的前十名國家分別是法國、西班牙、美國、義大利、中國大陸、英國、俄羅斯、墨西哥、加拿大、奧地利；前十名的入境觀光創匯國家為美國、西班牙、法國、義大利、中國大陸、德國、英國、奧地利、加拿大、希臘。

[2]國家旅遊局，「中國已成為全球旅遊大國」，Online Internet 18. JUN. 2002. Available http://www.cnta.com/ss/wz_view.asp?id=4254。

並沒有眞正的旅遊產業。第二階段則是從一九七八年改革開放後開始迄今。

## 一、 外事接待階段：一九四九至一九七七

若依照中國大陸不同時期的政治經濟發展來看，觀光旅遊產業在外事接待階段仍可細分為四個不同的過程：

## （一） 外事接待發展階段：一九四九～一九五九

中共於一九四九年十月一日建政，建政初期爲了獲得各界人士的支持，藉由觀光旅遊來進行宣傳成爲效果最卓著與最直接的方式，這也就是所謂「統一戰線」工作的一環。統一戰線簡稱爲「統戰」，其方法就是「結合次要敵人，打擊主要敵人」，也就是所謂的「聯左拉中打右」，從中共成立時最初的「革命統一戰線」，後來的「抗日民族統一戰線」，到建政時的「人民民主統一戰線」，雖然欲結合與打擊的對象不同，但卻始終如毛澤東在一九三九年時所言，將「統戰」與「武裝鬥爭」、「黨的建設」合稱爲所謂的「三大法寶」[3]。當時統戰的主要對象是以華僑、港澳人士爲主，因此一九四九年十月十七日，以接待海外華僑爲主旨的「廈門華僑服務社」成立，這是中共建政後的第一家旅行社，成爲中共政權與海外華僑聯繫的一座橋梁。因此，中共官方至今仍一再強調所謂的「中國式旅遊」，就是認爲旅遊事業不僅是經濟事業，更是「外事」工作的一部分，是擴大國際交往與結交更多朋友的工作，以達到「政治和經濟豐收」的雙重目的。

一九五〇年六月爆發韓戰，中共參與此一抗美援朝戰爭，結果卻遭致以美國爲首西方國家的經濟制裁與外交圍堵，使得統戰工作的重要性更爲顯著，而統戰對象也由華僑增加爲外國人士；一九五三年中

---

[3]景杉主編，**中國共產黨大辭典**（北京：中國國際廣播出版社，1991年），頁130。

3

共展開了「第一個五年計畫」，這個計畫可說是完全依循蘇聯的史大林模式（或稱蘇聯模式）來進行的，以發展重工業與高度集中的計畫經濟爲方針，因此許多蘇聯的技術專家進入中國大陸來協助一五六項重要工程的開展；另一方面韓戰結束後，中共的國際關係也逐漸出現和緩，一九五三年十二月，中印間根據西藏問題進行談判，提出了著名的「和平共處五原則」（互相尊重主權與領土完整、互不侵犯、互不干涉內政、平等互利、和平共處）；一九五四年四月至七月，中共參加了關於朝鮮與印尼問題的日內瓦會議，國際地位大幅提高；六月間第一次中美間的大使級會晤也展開，中共駐波蘭大使王炳南與美駐捷克大使約翰遜進行了自一九四九年後的第一次雙方會晤。在這一國內發展與國際關係變化迅速的情勢下，中共亟欲發展更多角化的外事接待與聯繫工作，因此總理周恩來指示，在一九五四年四月十五日在北京、上海、西安、桂林等14個城市成立了中國國際旅行社（以下簡稱國旅），負責接待訪問中國大陸外賓的食、住、行、遊等事務，國旅也成爲中國大陸經營國際觀光旅遊業務的第一家全國性旅行社。另一方面，泉州、深圳、汕頭、拱北、廣州等地開始成立了「華僑服務社」，

■ 觀光旅遊業自中共建政以來就扮演著統戰的角色，圖爲西安華清池的西安事變發生地。

這成爲了日後中國旅行社的雛形；一九五七年四月二十四日成立了中國華僑旅行服務總社，統一管理有關華僑、港、澳同胞探親旅遊的接待服務。

## (二) 外事接待高潮階段：一九六0～一九六五

一九六O年中共與蘇聯的蜜月期結束，雙方並且徹底決裂，蘇聯撤走了1390名專家，343個合作契約遭到撕毀，257個科技合作項目被廢除，主要原因是一九五六年二月十四日蘇共的二十次大會中，蘇聯領導人賀魯雪夫在秘密演講中批判了老前輩史大林，而毛澤東卻是最贊同史大林的思想與作爲，造成雙方意識型態上的分裂；此外，一九五八年四月蘇聯要求在大陸設置長波電台，同年七月希望合組艦隊與潛艇基地，均遭中共因主權問題而加以拒絕；同年八月二十三日的金門炮戰，中共事前未知會蘇聯，使得蘇聯拒絕任何協助。

因此從一九六三到一九六五年，毛澤東除了進行「國內防修」外，更積極進行所謂的「國際反修」，也就是反對「赫魯雪夫修正主義」，毛澤東直斥蘇聯搞「三和一少」，就是「對帝國主義、反動派、修正主義和氣一點，對亞非拉人民鬥爭援助少一點」，因此中共要「自立門戶」，取代蘇聯的「老大哥」而成爲第三世界國家的新領導者，其中觀光旅遊成爲拉攏這些「亞非拉國家」（亞洲、非洲、拉丁美洲）的利器。爲了加強對觀光旅遊工作的統一領導，一九六四年中共中央決定成立「中國旅行遊覽事業管理局」，並明確了發展旅遊事業的方針政策，一方面要「擴大對外政治影響」，另一方面要「爲國家吸取自由外匯」。就後者來說，顯示中共已經注意到觀光旅遊在經濟上的幫助，而並非只是政治上的統戰工具，而有此改變，與當時整體的政治經濟發展有關，由於毛澤東從一九五八年開始展開了「三面紅旗」（即人民公社、總路線、大躍進）運動，在這股反右鬥爭風潮下全國瘋狂推動「鼓足幹勁、力爭上游、多快好省的建設社會主義」的總路線，結果造成一九五八年冬的逃荒現象，與一九五九年的大規模不正常死亡，經

濟也出現混亂，因此，一九五九年毛澤東辭去了國家主席，由務實的劉少奇擔任。一九六二年一月的「七千人大會」，由黨的總書記鄧小平籌備主持，除了檢討了三面紅旗政策，對於農村實施的「包產到戶」（即集體經濟下的家庭經營）也給予支持，在陳雲（中央財經小組組長）、鄧小平的務實派推動下，一九六三年經濟出現好轉，周恩來更提出「四化」：農業、工業、國防、科技的「四個現代化」，整個經濟發展在「三自一包」（自留地、自由市場、自負盈虧、包產到戶）的政策下呈現較為開放的發展，這些均提供了未來發展觀光旅遊的基本條件。

因此，從一九六三年至一九六五年被稱為「三年經濟調整時期」，貫徹了「調整、鞏固、充實、提高」的方針，此一「經濟恢復時期」，不但使一九六五年的生產恢復至大躍進之前的水準，一九六五年全大陸接待外國觀光客更達到了12,877人次，創下中共建政以來歷史最高紀錄。但此時中國旅行遊覽事業管理局與中國國際旅行社總社實際上是一體的，也就是所謂的「一套人馬，兩塊招牌」。

## （三）文革初期之外事接待停滯階段：一九六六～一九六八

一九六六年八月一日，毛澤東在中共八屆十一中全會開會之日，寫信給上海清大附中的紅衛兵，表示其支持之意，而會中也通過了「中共中央關於無產階級文化大革命的決定」（簡稱十六條），這除了是第一個文革的正式文件外，更揭開了後來文革十年浩劫的序幕。八月五日，毛澤東在寫下「砲打司令部，我的第一張大字報」後，紅衛兵開始上街頭，甚至接管了外交部，英國代表處被火燒成廢墟。一九六七年一月從上海開始，進行紅衛兵的「全面奪權」運動，批判觀光旅遊業是為資產階級服務，中國旅行遊覽事業管理局（包括國旅總社），雖經毛澤東和周恩來親自決定可以加以保留，卻也只剩下12個人，此時對於正在成長中的觀光旅遊業遭受了嚴重的破壞，入境旅遊人數逐年下降。一九六六年上半年只有500多人，一九六八年國旅甚至

僅接待了303人。

## （四）文革中期之外事接待恢復階段：一九六九～一九七七

　　一九六八年十月的中共八屆十二中全會，將毛澤東的政敵劉少奇開除黨籍並撤銷其一切職務，這位被冠上「叛徒、內奸、工賊」的前任國家主席終於下台。一九六九年的九屆一中全會，毛澤東定為一尊而當選為中央委員會主席，其欽定接班人林彪為副主席，此時發動文革的真正目的已經完成，被當作鬥爭工具的紅衛兵遭到遣散，而由軍隊直接進行管制，原本混亂不堪的社會秩序逐漸有所恢復，這使得觀光旅遊業有了重新出發的機會。

　　一九六九年開始，中共從「踢開黨委鬧革命」轉為開始進行社會重建，此時外交政策也趨於正常，十月時周恩來與蘇聯的柯錫金會晤，中蘇關係出現和緩；中美間也開始和解，一九七一年七月美國助理國務卿季辛吉訪問中國大陸，十月二十五日中共入聯合國。一九七二年二月，美國總統尼克森訪中，簽訂了「中美聯合公報」（即上海公報）；九月時日本首相田中角榮訪中，隨即建交。一九七五年十二月，美國總統福特訪中而與鄧小平會談，同一時期中日間簽訂了「和平友好條約」。基本上從一九七三年開始，因為政治較趨於平靜，使得經濟發展連帶出現了好轉。

　　一九六九年六月，中共國務院召開了精簡機構的會議，總理周恩來提出了「旅遊局的機構還是需要保留的」意見，在其他機關的裁併聲中，決定保留中國旅行遊覽事業管理局。一九七○年八月，中共外交部提出了「關於旅遊工作體制改革的意見」，強調旅遊局是管理國際旅遊的重要機關，中國國際旅行社則成為辦理國際旅遊業務的單位。七○年代之後，在毛澤東的「著眼於人民」、「寄希望於人民」、「接待外國人」、「人數可略增加」等政治口號下恢復了旅遊業務，一九七一年中國大陸與羅馬尼亞、南斯拉夫等東歐國家恢復了中斷多年的旅遊往來，並且破天荒的接待了30名美國自費觀光客，解凍了中共與美

國間長期以來的民間對立狀況，這一年中國大陸接待國外觀光客的人數比上年增長兩倍多，達到1,599人次。一九七二年八月，中共華僑旅行社總社與各地華僑旅行社逐漸恢復營業，一九七三年五月，中共國務院批准了外交部「關於加強地方旅遊機構的請示報告」，包括南京、西安、武漢、杭州等26個城市的分社工作得以恢復。到文革末期的一九七六年時，入境旅遊人數已經將近5萬人次。

我們從外事接待階段的發展過程中，可以得到以下四點結論：

## 1.政治接待掛帥

中國大陸外事接待的對象，除了華僑之外，對象多是共產陣營與第三世界國家的國民，含有濃厚的政治色彩，主要目的在於宣傳與建立關係，因此這些「外賓」眼見所及多是官方刻意安排的「樣版」，外賓無法自由活動更遑論深入一般民間生活，甚至時時刻刻受到嚴密監視，因此這種外事接待可以說是完全的「政治接待」。

## 2.不重經濟利益

既然是政治掛帥，自然無法顧及經濟上的獲利，由於外事接待工作長期在只重視「政治影響」的情況下，優惠太多、不講效益與不計成本的結果造成了嚴重虧損，特別是文化大革命期間這種政治接待最為嚴重。由於旅行社、招待所、餐廳全是國營企業，在員工「吃大鍋飯」的心態下，工作單位是否獲利並不重要，對自己也沒有什麼好處。而政府對於觀光旅遊創造外匯的經濟效益，雖然在一九六○至一九六五年的外事接待高潮階段曾受到重視，但這與當時社會經濟較為開放的環境有關，然而這終究只是曇花一現的發展，因為長期以來不斷的政治運動、反右鬥爭，使得專業的經濟官僚也難以抵擋政治的壓力，明知觀光旅遊能創造經濟效益，但實際上在政策的推動與效果的展現上卻非常有限。也因此在文革末期周恩來曾指示「旅遊事業的收支應該略有盈餘，對旅遊者應按原則收費，對優惠也要從嚴掌握」，一

九七五年經過國務院批准，決定對於入境觀光客增加「經濟等級」，對不同國籍與不同階層的觀光客採取差異收費，如此促進了旅遊產業朝向比較正常的發展。

### 3.國內觀光旅遊嚴重受限

從中共建政以來各種政治運動不斷，包括一九五〇年的「抗美援朝戰爭」與「整風運動」，一九五二年的「三反」、「五反」運動，一九五三年的「農業合作化」運動，一九五五年的「肅反運動」，一九五七年的「雙百方針」、「整風運動」與「三大改造」，一九五八年的「大躍進」與「人民公社」，一九五九年的「廬山會議」與「反彭黃鬥爭」（彭德懷、黃克誠），一九六三年的「防修鬥爭」與農村「四清」、城市「五反」運動，到一九六六年歷經十年的文革浩劫，與其他國家不同的是這些政治活動在「群眾路線」的基礎下，每一位人民無一倖免，大家忙於鬥爭，誰還有心思參加觀光旅遊，加上旅遊被視為是資產階級的活動，在彼此監視的緊張氛圍下，只有野外行軍、單位參訪、學生串連、下鄉學習、勞動改造，而無所謂的國內觀光旅遊。

### 4.國外觀光旅遊完全禁止

在對外聯繫完全封鎖，有親友在國外或台灣都會成為被鬥爭對象的情況下，可說完全沒有一般民眾的出境觀光旅遊或探親旅遊，至多只有政府官員的公務旅遊，但在長期冷戰的對峙下，出境公務旅遊也僅限於共產集團或第三世界的國家。

## 二、觀光旅遊發展階段：一九七八年迄今

一九七六年毛澤東去世與四人幫垮台後，保守的勢力終於土崩瓦解，一九七八年光明日報發表了「實踐是檢驗真理的唯一標準」後，改革開放的路線有了初步眉目，之後鄧小平提出「解放思想、實事求是、團結一致向前看」與「四個現代化」的主張，終於在當年十二月

十八日的十一屆三中全會正式確認了改革開放的總路線。而這一改革開放總路線也奠定了日後發展觀光旅遊的基礎，畢竟就觀光產業而言，凡是成功發展的國家都不可能是封閉型的社會，而且大多是資本主義國家，因此中國大陸今天入境旅遊的成功，必須歸因於改革開放政策在其後的護航保駕。

## （一）初期發展階段：一九七八～一九八八

　　一九七八年十月九日，鄧小平正式發表「要大力發展民航、旅遊業」的講話，他提出「旅遊的最大客源國家是美國，也有日本……要研究一個綜合方案，把美國這個門打開」[4]，這對於長期以來將美國視爲帝國主義者的大陸民眾而言，幾乎是難以接受的看法；一九七九年一月二日他又發表「旅遊業要變成綜合性的行業」，提出「搞旅遊業要千方百計地增加收入。既然搞這個行業，就要看看怎樣有利可圖」，同年一月六日，再指出「旅遊事業大有文章可做，要突出的搞，加快地搞。旅遊賺錢多，來得快，沒有還不起外債的問題，爲什麼不能大搞呢？」「黃山是發展旅遊的好地方，是你們發財的地方」[5]，這些說法與中共的長期政治教育可謂是大相逕庭，可以說就是資本主義；他甚至說：「全國要搞若干個旅遊公司，公司之間可以互相競賽。賺錢多的工資就要多，搞得好的年底可以拿雙薪」[6]，這也完全違反了共產主義「大鍋飯」的齊頭式平等概念；「要搞多賺錢的東西！可以開飯店、小賣部、酒吧間，進口一些酒、可口可樂，搞紀念畫冊、風景圖片，還可以搞一些正當的娛樂，像跳舞、打橋牌、打彈子球等」[7]，這在文革十年中都是難以接受的資產階級歪風。鄧小平能夠在改革

---

[4]國家旅遊局，「鄧小平與中國旅遊發展」，Online Internet 8. NOV. 2001. Available http://www.cnta.com/ss/wz_view.asp?id=2544。

[5]中國旅遊年鑑編輯委員會主編，**中國旅遊年鑑一九九三**（北京：中國旅遊出版社，1993年），頁3。

[6]同上。

[7]同上。

開放初期，面對虎視眈眈的保守派而力挺旅遊產業，基本上是基於他對於改革開放政策的堅持，也就是因為他的背書與保證，各地方政府才能在沒有政治顧慮的情況下加快腳步發展觀光旅遊。因此，從一九七八年開始，中國大陸觀光旅遊產業的發展與政策有以下幾個特點：

### 1.從外交接待正式轉變為經濟創匯

　　改革開放之後，中國大陸觀光旅遊業的角色正式由外交工作的補充轉變為經濟創匯的工具，一九七九年九月在「全國旅遊工作會議」上，國務院正式提出旅行社、飯店、車隊要開始採取企業化管理與經濟核算措施。同年十一月，國務院特別指出：「大力發展旅遊業，可以吸收大量外匯，為四個現代化建設累積資金，促進國內各項事業的發展。中國發展旅遊事業，要把堅持自力更生和積極吸取外國資金與先進技術結合起來，走出一條中國式發展旅遊的道路」[8]，這可以說是為遊走在政治灰色地帶的觀光旅遊業公開定了調；一九八四年更提出旅遊發展要遵循「四個轉變」的原則，即「第一，從只抓國際旅遊轉變為國際、國內一起抓；第二，從主要搞旅遊接待轉變為開發、建設旅遊資源與接待並舉；第三，從國家投資建設旅遊設施為主轉變為國家、地方、部門、集體、個人一起上；自立更生與利用外資一起上」[9]，這代表中國大陸正式宣告觀光旅遊從「政治接待型」轉變為「經濟經營型」，也確定了日後的發展方向。

### 2.提高觀光旅遊行政單位位階

　　誠如前述在文革時期旅遊主管機構險遭裁撤，而在改革開放之後卻有大幅度的改變，一九七八年三月五日，中共中央批准了外交部

---

[8]何光暐主編，**中國改革全書旅遊業體制改革卷**（大連：大連出版社，1992年），頁190。

[9]高立成，**中國旅遊文化**（上海：復旦大學出版社，1992年），頁150。

「關於發展旅遊事業的請示報告」，將「中國旅行遊覽事業管理局」改
為直屬於國務院的「中國旅行遊覽事業管理總局」（以下簡稱管理總
局），提高了中央旅遊主管單位的行政位階，但是卻由外交部代管[10]，
成為一種寄人籬下的怪異現象；同年八月，管理總局改為由國務院直
接領導，才脫離了外交部而成為獨立的機關；而在地方政府方面，各
省、市、區包括廣西、廣東、新疆、江西、安徽等地紛紛成立了旅遊
局，負責當地的旅遊事業。到了一九八二年八月二十三日，中國旅行
遊覽事業管理總局才正式更名為今天所使用的「國家旅遊局」，成為國
務院直屬的一級單位。

### 3. 從政資合一現象轉變為政企分開

　　一九七九年二月開始，中共國務院批准將包括北戴河在內的中央
部會專用別墅和賓館交由中國旅行遊覽事業管理總局統一管理[11]，各
地方也將飯店、車隊，統一由當地旅遊局或外辦（尚未成立旅遊局的
地方）來管理，如此形成了由管理總局負責管理和經營，各地方旅遊
單位負責實際運作的一種「政資合一」現象，管理總局一方面要扮演
官方的管制角色，但卻又要下海經商，這種「政企不分」的情形，在
改革開放初期是普遍存在於其他部委（也就是台灣所稱的部會）的。

　　一九八一年三月十九日首先確定了中國旅行遊覽事業管理總局與
中國國際旅行社總社政企分開的原則[12]，管理總局作為行政機構，不
再直接參與業務經營，並且必須要落實「簡政放權」，以減少不必要的
行政干預。如此使得日後國家旅遊局能更超然的進行相關產業的監督
工作，而有助於整體旅遊水平的提升。所謂旅遊業的「政企分開」，其
主要內容是：

---

[10]孫尚清主編，**中國旅遊經濟研究**（北京：人民出版社，1990年），頁92。
[11]何光暐主編，**中國改革全書旅遊業體制改革卷**，頁558。
[12]孫尚清主編，**中國旅遊經濟研究**（北京：人民出版社，1990年），頁92。

（1）人員與經費的分離

　　旅遊管理單位的主管公務員不得兼任地方旅遊企業的經理，旅遊局與直屬企業要在「人、財、物」的管理上完全分開，至於旅遊管理單位的業務費用則完全由財政預算支應，不得從相關企業中獲取。

（2）國營旅遊企業必須自負盈虧

　　一九八三年二月，國家旅遊局發布「關於在旅遊部門推行經濟責任制若干問題的通知」，要求各地區、各單位的相關旅遊企業採取經營承包、利潤遞增包乾、以稅代利等不同方式的經濟責任制[13]。一九八四年七月，國家旅遊局進一步要求國營旅遊企業都應成為「獨立經營、自負盈虧」的經濟實體。

### 4.成立跨部委之觀光旅遊協調機制

　　為了逐行觀光旅遊的整體發展，中共在國務院成立了跨越部委的協調機制，以整合各單位的本位主義與多頭馬車現象，其內容如下：

（1）成立高階層之旅遊工作領導小組

　　一九七八年在國務院成立了跨部委而臨時編組的「旅遊工作領導小組」，由國務院副總理耿炎擔任組長，陳慕華、廖承志任副組長，成員包括國家計委、建委、外貿、輕工、商業、鐵道、交通、民航等部門[14]，其主要工作在於制訂旅遊方針與政策，審查全國旅遊區的建設規劃。一九八六年三月，國務院成立了「旅遊協調小組」以取代原旅遊工作領導小組，由谷牧擔任組長，11個部委局共同參與。基本上，這個單位因為不是「常設性」，加上後來國家旅遊事業委員會的成立，使得此一小組之實際功能有限，形式意義遠大於實質意義。

---

[13]何光暐主編，**中國改革全書旅遊業體制改革卷**，頁88。
[14]何光暐主編，**中國改革全書旅遊業體制改革**，頁64。

（2）成立國家旅遊事業委員會

　　一九八八年一月，國務院總理辦公室為加強對於旅遊工作的領導，決定成立常設性的「國家旅遊事業委員會」，同年五月二十一日正式掛牌運作。該委員會係屬國務院常設的議事與協調機構，由副總理吳學謙擔任主任，包括計畫、財政、建設、鐵道、交通、輕工、林業、文化、人民銀行、物價、民航、僑辦、建設銀行、文物等有關部委和直屬局參加[15]。由於觀光旅遊業牽涉的部門廣泛，加上在邁向旅遊開放的過程中，配套措施未能完全，因此絕非國家旅遊局一個單位可以完全承擔的，而由副總理擔任組長，可以站在較高的層級來整合不同單位間的矛盾，進而將資源作最有效的利用，例如在一九八八年六月時，國家旅遊局就與解放軍達成協議，在旅遊旺季機位不足時，由空軍支援旅遊包機，以滿足入境旅遊者之所需[16]，這種作法雖然在一般民主國家可能引發爭議，但卻將此一機制的效果發揮得淋漓盡致。

（3）召開全國旅遊工作會議

　　從一九七九年九月一日開始國家旅遊局每年均召開「全國旅遊工作會議」，這個會議雖然沒有執行單位，但是包括國家旅遊局的一級主管、駐外旅遊辦事處主任，各省、自治區與直轄市旅遊局局長以及國務院相關部委都必須派遣代表參加，主要在於檢討當年整體旅遊推廣工作的得失，並策劃第二年的旅遊計畫，這對於改革開放之初，各地方發展不一而市場秩序混亂的情況，提供了一個改革的機會。

（二）中期低潮階段：一九八九天安門事件

　　基本上，從一九七八年到一九九八八年中國大陸的觀光旅遊發

---

[15] 國防部交通部大陸交通研究組觀光小組彙編，**大陸地區交通旅遊研究專輯第五輯**（台北：交通部，1989年），頁4。

[16] 何光暐主編，**中國改革全書旅遊業體制改革卷**，頁570。

展，由於國外旅遊仍然禁止，國內旅遊在經濟仍處恢復發展階段而開始萌芽，因此主要是以入境旅遊為主，其中入境旅遊人數與旅遊創匯每年都呈現相當穩定的增加趨勢，一九七八年時入境觀光客為180萬人次，入境創匯為2億6千萬美元，一九八八年時入境觀光客為3,169萬人次，創匯則增加到22億5千萬美元。

　　然而，一九八九年六月四日爆發了震驚國際的六四天安門事件，中共當局因為以武力鎮壓抗議人士而遭致國際間的指責，許多西方國家一方面擔心大陸社會秩序尚未恢復可能造成本國觀光民眾的安全危害，另一方面則是希望藉由經濟手段來制裁中共，因此紛紛停止組織前往中國大陸的旅行團體，這對入境觀光旅遊市場造成了改革開放以來最嚴重的影響，入境旅遊人次巨幅減少、創匯也大幅下滑。全年觀光客入境共計2,450萬人次，其中團體旅遊為323萬人次，創匯18億6千萬美元，這個影響直到一九九一年才逐漸恢復過去的水準。

## （三）多元發展階段（一九九〇～二〇〇二年）

　　雖然受到六四事件的影響造成旅遊業的不景氣，但中共當局反而利用此一機會進行許多旅遊體制上的改革，不但在入境旅遊面成長十分快速，國內旅遊與出國旅遊在此一時期也快速而蓬勃的發展，可以說是呈現一種「多元發展」的態勢，這可以分別從觀光旅遊體制、入境觀光旅遊、國內觀光旅遊與國外觀光旅遊四個面向來加以探討：

### 1.觀光旅遊體制

　　在整個旅遊主管機關與相關政策方面，從九〇年代開始有了相當大的改變：

### （1）政企分開更為落實

　　一九九八年下半年，根據中共中央與國務院的決策，軍、警、法機關和中央黨政機關必須與所管理的企業徹底脫鉤，因此國家旅遊局

也正式與其直屬企業完全分離，以便貫徹全行業的政企分開。包括過去直屬於國家旅遊局的許多招待所、旅館、餐廳、旅行社、遊覽車、遊覽船隻，紛紛進行政企分開的措施。

（2）國營旅遊企業股份化

　　從一九九六年開始許多大中型國營旅遊企業開始進行「股份化」，包括泰山旅遊索道公司、黃山旅遊總公司、中國泛旅實業發展股份有限公司等10餘家股票先後在上海股票交易所上市[17]。到二〇〇〇年時旅遊業的上市企業達到32家，總額達到234.5億元人民幣，其中飯店業16家、風景區企業6家、綜合旅遊業5家、投資旅遊業的一般企業5家。由此可見，飯店業仍然是上市企業的主流，而在風景區企業包括國家級風景名勝區均以企業的模式來上市[18]。

（3）旅遊資訊化快速發展

　　根據二〇〇〇年底中共中央、國務院對推進國民經濟和社會資訊化工作的基本方針，二〇〇一年一月開始由國家旅遊局推動一項「金旅工程」。這是旅遊資訊化的一項重點工程，根據該工程的規劃在二〇〇一年要初步建立旅遊部門的中央、省（自治區、直轄市）、重點旅遊城市、旅遊企業等四個等級的電腦網路；同時要建立一個旅遊電子商務的標準平臺，提供對旅遊電子商務的應用環境與網上安全措施，支援一般旅遊企業向電子旅遊企業轉型。

　　基本上金旅工程的主要內容包括「三網一庫」，即內部辦公網、管理業務網、公眾商務網和綜合資料庫。在各省市的發展進程中，廣東是最為快速的地區，在二〇〇一年九月二十七日的世界旅遊日，廣東

---

[17]中華人民共和國年鑑編輯部主編，**中華人民共和國年鑑一九九七**（北京：中華人民共和國年鑑社，1997年），頁741。

[18]中國旅遊年鑑編輯委員會主編，**中國旅遊年鑑一九九九**（北京：中國旅遊出版社，1999年），頁72。

金旅工程包括廣東省旅遊局辦公自動化局域網、遠端業務管理網、廣東省旅遊業內部資料庫等相繼開通；旅遊企業的審查和報表可直接上報、各級旅遊局公文的傳輸、邊界檢查和口岸實施144小時便利簽證等措施都全面實現資訊化；廣東也成全大陸第一個完成金旅工程的省份。未來的五年內，全中國大陸的各旅遊局的網站和金旅工程網站間的資源將得到全面整合，各省市旅遊局將與金旅雅途簽約，促使各省市旅遊企業通過租用「金旅雅途的專業電子商務解決方案」，以低廉的成本建立網路行銷管道，以最短的時間與國際旅遊電子商務接軌。

二OO一年十月，國家旅遊局資訊中心和IBM中國公司在北京簽訂了「IBM向金旅工程捐贈設備及合作協定」，象徵中國大陸官方旅遊網路系統邁出了具體的一大步，當前，國家旅遊局正積極規劃到二OO三年時，旅遊行政管理工作中的60%業務能透過網路來實施；而中國大陸的國家級旅遊電子商務網也能發展成為國際旅遊業電子商務架構中的重要部分。

針對入境觀光客的需要，目前中國大陸許多旅遊網站已經開始了多語言服務，例如中華旅遊網就有七種語言，另外正在研發五種；而華夏網與攜程網也是中英雙語版。除此之外，許多網站也開始採取簡繁體雙語制，以方便台灣、香港、華僑觀光客的使用。另一方面，國家旅遊局也在國外建立網站，例如為了滿足日本觀光客的需要，於一九九九年九月在日本推出日文旅遊網站——「中國觀光」（www.cnta-osaka.com），直接提供日本民眾了解中國大陸的一個途徑，由於日本是中國大陸入境觀光客的最大宗，國家旅遊局的此一措施顯示中國大陸對於日本市場的重視，也顯示未來日本仍將是大陸主要的目標市場。

### 2.入境觀光旅遊

在入境旅遊方面，主要是採取了更積極的開放措施，以增加入境觀光客的便利性：

（1）大幅簡化觀光客入境手續

　　從新制度經濟學的角度來看，簡化入境旅遊的相關程序可減少不必要的交易成本，也就是觀光客在協商程序中所耗費的時間與精力，使觀光客能更快速、方便的到達中國大陸旅遊；交易成本雖不一定會增加旅費的負擔，但卻會直接影響觀光客的意願，如**表1-1**所示，中國大陸為了增加觀光客的到訪，在八O年代就開始嘗試對華僑與外國人在入境時給予方便，九O年代開始正式大幅的簡化相關入境手續，某些地區甚至予以免簽證的方便措施，這對於長久以來採行嚴格出入境管制與威權統治的中共政權來說，無疑是一大突破。

　　除此之外，從一九八九年到二OO一年的12年間，為服務境外人士中共公安單位增加了8個口岸簽證點，使得口岸簽證點在二OO一年時達到了21個，大幅增加入境旅遊人士的便利性。

（2）開放邊境旅遊

　　中國大陸的邊界線高達22,800公里，包括遼寧、吉林、黑龍江、內蒙古、甘肅、新疆、西藏、雲南與廣西等九個省與自治區，總人口約2,000萬，占全國人口的21.2%[24]，包括北韓、俄羅斯、蒙古、哈薩克斯坦、吉爾吉斯坦、塔吉克斯坦、土庫曼斯坦、烏茲別克斯坦、阿富汗、巴基斯坦、印度、尼泊爾、不丹、緬甸、越南、泰國、寮國等，從中共建政以來與這些周邊國家的關係就十分緊張，許多戰爭也都是邊界衝突，例如一九六九年中蘇共的「珍寶島事件」，一九六二年中印戰爭，一九七九年的懲越戰爭等，使得邊境間充滿著敵意。然而隨著蘇聯的解體、冷戰的結束、北韓的逐漸開放，邊境情勢出現和緩，加上中國大陸境內約30多個少數民族與相鄰國家屬於同一民族，彼此交往日益頻繁。另一方面，過去的領土爭議問題也逐漸獲得解決，例如中共與越南在一九九九與二OOO年簽署了邊界協議確定了雙

---

[24] 中共研究雜誌社編，**二OO一中共年報**（台北：中共研究雜誌社，2001年），頁8-115。

表1-1　中國大陸簡化入境手續一覽表

| 項　目 | 時　間 | 具 體 內 容 |
|---|---|---|
| 簡化華僑入境手續 | 一九七九年六月 | 以簡便且三年有效的「港澳同胞回鄉證」取代繁雜的「回鄉介紹書」[19] |
| 簡化外國人入出境程序 | 一九八二年十月九日 | 國務院、中央軍委、參謀總部、外交部、國家旅遊局發布「關於外國人在我國旅行管理的規定」，就外國人士旅遊的審批條件、手續加以規定[20] |
| | 一九八五年十一月二十二日 | 人大常委會第十三次會議通過「中華人民共和國外國人入出境管理法」，規定了入出境管理機構及其職責、在中國大陸境內外國人士的權利與義務、外國人士入出境、居留與住宿、旅行之相關規定 |
| | 一九九三年四月二十七日[21] | 國家旅遊局印發「關於簡化旅遊簽證通知手續的通知」 |
| | 二〇〇二年一月一日 | 擴大口岸簽證的辦理對象，賦予口岸簽證機關辦理外國人士團體旅遊簽證的職能，以方便外國旅遊團體的入境 |
| 開放外國人免簽證入境旅遊 | 一九九四年九月十五日 | 經國務院同意，外交部、公安部、國家安全部、海關總署、國家旅遊局共同頒布「關於香港的外人組團進深圳經濟特區旅遊提供便利的管理辦法」，規定到達香港的外國人士經中資旅行社組團進入深圳可享受「72小時免簽證」措施[22]。二〇〇〇年三月又放寬了到香港的外國人士組團進入珠江三角洲地區旅遊的便利政策，範圍由深圳擴大到廣州、珠海、佛山等10個城市 |
| 開放多次往返簽證 | 從二〇〇一年十月開始 | 對於香港永久性居民中的外籍人士與其配偶、子女，在前往中國大陸旅遊與訪問時，可簽發更為便利的多次往返簽證 |
| 口岸簽證機關可辦理團體旅遊簽證 | 二〇〇二年一月一日 | 1. 由中國國際旅行社組織接待的外國旅遊團隊，可由旅行社直接在公安部授權的口岸簽證機關辦理團體旅遊簽證[23]。<br>2. 旅行社提前三天將旅遊團名單傳至口岸簽證機關，該機關提前一天將審批情況通知旅行社。旅遊團憑各省級旅遊局核發的「團體旅遊簽證表」登機。入境時旅遊團向邊防檢查站提交護照、團體旅遊簽證表，旅遊團成員免填「入出境登記卡」；旅遊團人數不限，停留時間最長不超過一個月。 |
| 台灣民眾落地簽證 | 一九九七年 | 廈門開始為台灣民眾辦理落地簽證，之後福州、海口、三亞相繼開辦，使台灣觀光客省去事前加簽台胞證的麻煩，增加入境上海的方便性。 |
| | 二〇〇三年十月 | 上海的虹橋與埔東機場設立專門櫃臺，開始接受台灣觀光客落地簽證的申請，為單次進出、三個月有效期限。 |

資料來源：筆者自行整理

[19]中共研究雜誌社編，**一九七九中共年報**（台北：中共研究雜誌社，1979年），頁297。

[20]何光暐主編，**中國改革全書旅遊業體制改革卷**，頁572。

[21]中國旅遊年鑑編輯委員會主編，**中國旅遊年鑑一九九四**（北京：中國旅遊出版社，1994年），頁27。

[22]中國旅遊年鑑編輯委員會主編，**中國旅遊年鑑一九九五**（北京：中國旅遊出版社，1995年），頁30。

[23]對外開放口岸：北京、上海、天津、重慶、大連、福州、廈門、西安、桂林、杭州、昆明、廣州（白雲）、深圳（羅湖、蛇口）、珠海（拱北）、海口、三亞、濟南、青島、煙台、威海、成都、南京。

方1,350公里的陸地邊界。

　　基本上，邊境旅遊是與「邊境貿易」有著密切的關連性，從一九七八年以來，由中央統管的對外貿易權力逐漸下放給地方政府，邊境地區原本相當貧窮，但隨著「邊民互市」與「邊境小額貿易」的開展而出現欣欣向榮的景象，尤其中國大陸改革開放後經濟快速發展，更促使邊境貿易的興盛，而隨著邊境貿易的開展使得邊境旅遊也隨之而起，**表1-2**即是中國大陸開放邊境旅遊的發展過程。

表1-2 中國大陸開放邊境旅遊發展表

| 時　間 | 相關法令規定 | 內　容 |
|---|---|---|
| 一九八九年九月二十三日 | 國家旅遊局發布「關於中蘇邊境地區開發自費旅遊業務的暫行管理辦法」[25] | 1. 對於中蘇邊境旅遊的範圍、審批權限、申報程序等加以規定，有利於黑龍江、吉林、遼寧、內蒙古、新疆等地區的旅遊開展。<br>2. 一九九〇年國務院批准國家旅遊局「關於擬同意黑龍江省旅遊局組織少量自費旅遊試驗團同蘇聯進行對等交換的請示」[26]。 |
| 一九九二年七月二十四日 | 國務院批發「關於擴大邊境旅遊，促進邊疆繁榮的意見」 | 強調要擴大邊疆地區的旅遊收入 |
| 一九九七年十月十五日 | 由國家旅遊局、外交部、公安部、海關總署發布「邊境旅遊暫時管理辦法」 | 1. 國家旅遊局是邊境旅遊的主管部門。<br>2. 申請開辦邊境旅遊必須經國務院批准對外國人士開放的邊境市、縣；由旅遊行政管理部門批准可接待外國觀光客的旅行社；同對方國家邊境地區旅遊部門簽訂意向性協定。<br>3. 雙方參遊人員應持用本國有效護照或代替護照的有效國際旅行證件，或兩國中央政府協定規定的有效證件。<br>4. 雙方旅遊團出入國境的手續按各自國家之規定辦理，簽有互免簽證協定者依協定辦理；未簽有互免簽證協定者，須事先辦妥對方國家的入境簽證。 |
| 一九九八年六月三日 | 國家旅遊局、外交部、公安部、海關總署聯合發布「中俄邊境旅遊暫行管理實施細則」[27] | 1. 觀光客一律使用護照或其他有效國際旅行證件。<br>2. 國家旅遊局是中俄邊境旅遊業務的主管部門。<br>3. 組團社在繳交一般國際旅行社應繳交的60萬元人民幣質量保證金外，需另繳交10萬人民幣作為特許經營邊境旅遊業務的質量保證金。<br>4. 到大陸參加邊境旅遊的俄羅斯觀光客，如欲到指定區域以外旅遊，需由大陸接待的國際旅行社負責組織。 |

資料來源：筆者自行整理

---

[25] 張玉璣主編，**旅遊經濟工作手冊**（北京：中國大百科全書出版社，1990年），頁178。

[26] 何光暐主編，**中國改革全書旅遊業體制改革卷**，頁607。

[27] 中國旅遊年鑑編輯委員會主編，**中國旅遊年鑑一九九九**，頁18。

■ 近年來圖門江地區的邊境貿易與邊境旅遊發展快速，對當地經濟發展助益甚大，此為圖門江之景觀。

　　根據「邊境旅遊暫時管理辦法」第二條的規定：「本規定所稱邊境旅遊，是指經批准的旅行社組織和接待我國及毗鄰國家的公民，集體從指定的邊境口岸出入境，在雙方政府商定的區域和期限內進行的旅遊活動」。近年來，邊境旅遊占總體入境旅遊人數與旅遊創匯的比例越來越高。中國大陸與越南是邊境旅遊的重要地區，目前進入中國大陸旅遊的越南觀光客中有50％選擇廣西境內的桂林、北海、南寧等地，成為廣西旅遊收入的重要來源；另一方面，廣西與越南也結合成一個旅遊線，深受台灣觀光客歡迎的「中越秘境之旅」就是一例[28]。中俄間的邊境旅遊近來也是如火如荼，與俄羅斯有3,000公里相鄰的黑龍江省就率先開展相關業務，自從一九八八年九月黑河市與俄羅斯的布拉戈維申斯克市進行一日遊以來，中俄邊境旅遊就熱度不減，旅遊業成為綏芬河、黑河、東寧等黑龍江邊境城鎮的重要收入來源，至二〇〇一年為止，黑龍江與俄羅斯就開通了27條邊境旅遊路線，而在旅遊

─────────────────

[28] **中國時報**，2001年11月23日，第42版。

方式上也由邊境貿易所帶動的購物遊轉變爲單純的觀光旅遊，許多俄羅斯觀光客入境後繼續前往大連、北京、上海等地旅遊。

除此之外，從一九八九年到二〇〇一年的12年間，爲服務邊境旅遊人士中共公安單位增設了100多個邊防檢查站，使中國大陸在二〇〇一年邊防檢查站達到了265個[29]，大幅增加邊境旅遊的便利性。

### 3.國內觀光旅遊

所謂國內旅遊，是指中國大陸民眾在該國境內所從事的觀光旅遊相關活動。基本上，中國大陸的國內旅遊業，是在改革開放以後才逐漸起步，九〇年代以後隨著改革開放的持續推進與國民經濟的持續發展，民眾生活水準不斷提高，大家對於休閒的需求快速上升，使得國內旅遊業開始繁榮和發展。另一方面，國內旅遊可以刺激內需而增加消費，減少中國大陸近年面臨通貨緊縮的壓力，因此中共官方也十分鼓勵，爲了增加民眾國內旅遊的意願，將每年農曆春節、五一勞動節與十月一日國慶三個假期予以延長，成爲所謂的「旅遊黃金週」，使得所謂「假日經濟」受到相當程度的重視。到了二〇〇一年，中國大陸民眾參與國內旅遊的人數達到了7.84億人次，成爲全世界最大的國內旅遊市場，國內旅遊收入爲3,522億元人民幣約占全國旅遊總收入的三分之二，有關國內旅遊的詳細發展情形將在第六章加以探討。

### 4.國外觀光旅遊

所謂國外觀光旅遊是指中國大陸民眾自己支付費用，由國家旅遊局所批准特許經營自費出國旅遊業務的旅行社來加以組織，以旅遊團的團體旅遊方式，前往其他國家或地區所進行的旅遊活動。

中國大陸民眾自費出國旅遊最早是從出境探親發展而來的，一九八九年十月國家旅遊局會同外交、公安、僑辦等單位，經國務院批准，發布施行了「關於組織我國公民赴東南亞三國旅遊的暫行管理辦

---

[29] 國家旅遊局，「公安單位增加口岸簽證點與邊防檢查站」，Online Internet 8. DEC. 2001. Available http://www.cnta.com/ss/wz_view.asp?id=2777。

法」，規定必須由海外親友付費、擔保，才允許大陸民眾赴新加坡、馬來西亞、泰國探親旅遊，一九九二年七月又增加了菲律賓一國。

　　一九九七年七月一日，由國家旅遊局與公安部共同制定並經國務院批准的「中國公民自費出國旅遊管理暫行辦法」發布實施，這代表中國大陸自費出國旅遊已經開放。其中，該管理辦法將出境探親旅遊正式改變自費出國旅遊，同時規定了自費出國旅遊的方式、管理原則、特許經營此項業務的旅行社、觀光客的責任權利與義務、對違法行為的處罰措施等。基本上，出國旅遊的國家和地區，必須由國家旅遊局會同外交部、公安部來提出，報國務院審批；而經營出國旅遊的旅行社則必須由國家旅遊局進行審批，並且要報公安部備案；而國家旅遊局必須根據「總量控制原則」，對旅行社出國旅遊實行配額管理。

　　由此可知，中國大陸的出國旅遊從九〇年代發展至今時間非常短暫，而且限制頗多，但發展卻相當驚人，由於民眾經濟情況大幅改善，國內旅遊已經無法滿足大部分民眾，出國旅遊可說是發展「火紅」，有關出國旅遊的詳細發展情形也將在第六章加以探討。

## （四） 第二次低潮階段：二〇〇三年的SARS事件

　　二〇〇三年四月份開始，從中國大陸的廣東省爆發了「SARS」（即嚴重急性呼吸道症候群，或稱非典型肺炎），疫情隨即擴散至台灣、越南、香港、新加坡與加拿大，疫情延燒至六月底才獲得控制，這些地區在疫情爆發後立即被世界衛生組織（WHO）列為旅遊警示區，造成旅遊產業的嚴重傷害，其中尤其以中國大陸損害最為嚴重，根據世界旅遊暨旅行組織（WTTC）的統計，中國大陸的旅遊產業損失約76億美元，遠遠高於香港12億美元、新加坡11億美元與越南一億美元的損失；而SARS也造成中國大陸約280萬旅遊從業人員的失業，此一數字也遠高於越南的61,600人，香港的27,300人與新加坡的17,500人[30]。

[30] 周華欣，「SARS吃掉亞洲旅遊業100億美元」，**遠見月刊**（台北），第204期，2003年6月，頁48。

除了入境旅遊受到嚴重影響外，五月一日的黃金週原本被寄望可以透過國內旅遊來提振相關產業，但因爲疫情無法控制使得黃金週被迫縮短，加上人員流動受到管制，使得國內旅遊也影響甚鉅，而出國旅遊更因各國禁止大陸民眾入境而慘不忍睹。

（五）後SARS恢復階段：二〇〇三年之後

SARS疫情對於中國大陸觀光旅遊產業的衝擊，與八九年六四事件的衝擊相較可謂是有過之而無不及，八九年時全球觀光客前往大陸都呈現負成長時，唯獨台灣觀光客是不減反增，因爲那是政治事件往往是見仁見智，但SARS的這次影響卻是全面性的，影響層面相當複雜而深遠，短期要恢復原本的榮景極爲不易，但由於中國大陸二〇〇八年要舉辦奧運，二〇一〇年要舉辦世界博覽會，這些大型活動是吸引觀光客的利器，因此中共當局必須盡快採取有效的措施與提供充分的資訊才能恢復觀光客的信心，否則前景堪憂。而就恢復階段來說，國內旅遊將會最早恢復，出國旅遊居次，入境旅遊則會最緩慢。

# 第二節　觀光旅遊與總體經濟政策：十五計畫、西部大開發

一九九二年六月十六日，中共國務院正式發布「關於加快發展第三產業的決定」，明確認定旅遊業是第三產業的重點，各級政府及有關部門逐相繼把旅遊業列入國民經濟和社會發展計畫[31]，大多數省、自治區、直轄市也紛紛提出將旅遊業作爲支柱產業、重點產業或先導產業來發展；而一九九五年中共黨的十四屆五中全會更進一步的把旅遊業確定爲「第三產業中積極發展的新興產業序列的第一位」；一九九

[31]中共研究雜誌社編，**一九九四中共年報**（台北：中共研究雜誌社，1994年），頁5-56。

八年十二月中共中央經濟工作會議上甚至把旅遊業、房地產業、資訊業共同被列為「國民經濟新的經濟增長點」，強調旅遊業在「擴大內需、吸納就業、帶動相關產業發展和促進經濟繁榮等方面的突出作用」。基本上，旅遊產業不論在中央與地方都已經具備了主導產業的地位，成為總體經濟政策中不可或缺的一部分，而且重要性正不斷提升當中，這可以從中共的五年經濟計畫與西部大開發計畫中獲得證明：

## 一、提升觀光旅遊產業在五年經濟計畫中的地位

「五年經濟計畫」對於中共經濟發展來說，具有舉足輕重的地位，因為它代表著未來五年的經濟發展方向，一九五三年推動了第一個五年計畫（簡稱一五計畫），而「一五計畫」也可說是改革開放之前實施比較成功的案例，因為「二五計畫」（一九五八至一九六○年）、「三五計畫」（一九六六至一九七○年）、「四五計畫」（一九七一至一九七五年）分別遭遇大躍進與文革而未能完整實施。然而上述的計畫中基本都以工業與農業為主，對於服務業甚至是旅遊業來說都鮮少著墨。

如表1-3，一九八二年十二月十日五屆全國人大五次會議通過「國民經濟和社會發展第六個五個五年計畫」，首次將旅遊業列進最高層次的國家經濟計畫[32]。過去以來，旅遊業是隸屬於外交與統戰工作下的附屬工作，在總體經濟政策中從來也只是邊陲而非中心，如今這項舉措施代表中國大陸正式承認旅遊業在經濟發展上的重要地位。

由此可見，旅遊業在中國大陸總體經濟發展中的主導產業地位可說是日益顯著，另一方面，從一九九六年開始，中國大陸樹立了「大旅遊、大市場、大產業」的指導思想，正式強調「堅持把旅遊業當作經濟產業來辦」，主張「政府主導型」的發展策略，也就是由政府來作

---

[32]楊開煌，「大陸旅行政策之探討」，**大陸旅行學術研討會**（台北：銘傳管理學院大眾傳播學系，1993年），頁19。

觀光旅遊 總論

### 表1-3 中國大陸歷次十年計畫中旅遊產業的地位

| 計畫名稱 | 會議名稱 | 內　　　容 | 主導產業地位 |
|---|---|---|---|
| 國民經濟和社會發展第六個五年計畫（一九八一年至一九八五年） | 一九八二年十二月十日五屆全國人大五次會議 | 把旅遊業列入六五計畫第十九章「對外經濟貿易」內的第六節「旅遊」，強調「要適當擴大旅遊業設施的建設，進一步開發旅遊區，提高服務質量」[33] | 這是旅遊業第一次在國家計畫中出現，旅遊的產業地位首次得到了明確定位，是旅遊業發展的一個重要指標 |
| 國民經濟和社會發展第七個五年計畫（一九八六年至一九九O年） | 一九八六年四月十二日，六屆全國人大四次會議審議通過 | 把旅遊業列在七五計畫的第六部分：「對外經濟貿易和技術交流」的第三十七章之內，「要大力發展旅遊業，增加外匯收入，促進各國人民之間的友好往來。一九九O年爭取接待國外旅客500萬人」，「在國家統一規劃下，動員各方面的力量，加強旅遊城市與旅遊區的建設，加快培養旅遊業人才，擴大旅遊商品的生產和銷售」[34] | 把旅遊業列為三大創匯產業之一 |
| 國民經濟和社會發展十年規劃和八五計畫（一九九一年至一九九五年） | 一九九一年四月九日第七屆全國人大通過 | 強調要大力發展國際旅遊業，因為這不僅可以增加外匯收入，而且可使世界更了解中國[35] | 總理李鵬在七屆人大四次會議中提出「關於國民經濟和社會發展十年規劃和第八個五年計畫綱要的報告」，提出「大力發展國際旅遊業」的方針，正式將旅遊業列入第三產業重點發展行業[36] |
| 國民經濟和社會發展十年規劃和九五計畫（一九九六年至二OOO年） | 一九九六年三月十七日第八屆全國人大第四次會議 | 1. 將旅遊業列在九五計畫第四部分「保持國民經濟持續快速健康發展」中的「積極發展第三產業」，強調「積極開發和充分利用旅遊資源，加快國際旅遊業和國內旅遊業的發展。搞好旅遊景區開發和配套設施建設，加強管理，文明服務」[37]。<br>2. 積極發展第三產業，發展旅遊業以及資訊、諮詢等仲介服務產業。 | 將旅遊業列為第三產業的中心產業發展中序列的第一位[38] |
| 國民經濟和社會發展第十個五年計畫（二OO一至二OO五）[39] | 二OO一年三月十五日九屆全國人大第四次會議 | 1. 把旅遊業列在十五計畫中第二篇「經濟結構」第五章「發展服務業，提高供給能力和水平」。<br>2. 加大旅遊市場促銷和新產品開發力度，加強旅遊基礎設施和配套設施建設，改善服務質量，促進旅遊業成為新的增長點。<br>3. 開發健康有益大眾化的娛樂、健身項目、發展文化與體育產業。 |  |

資料來源：筆者自行整理

[33] 中共研究雜誌社編，**一九八三中共年報**（台北：中共研究雜誌社，1983年），頁4-87。趙德馨主編，**中華人民共和國經濟史1967-1984年**（新鄉：河南人民出版社，1991年），頁440。

[34] 中國年鑑編輯部主編，**中國年鑑一九八七**（北京：中國年鑑社，1987年），頁101。

[35] 何光暐主編，**中國改革全書旅遊業體制改革卷**，頁616。

[36] 孫尚清，**面對二十一世紀的選擇：中國旅遊發展戰略**（北京：人民出版社，1992年），頁112。

[37] 中國年鑑編輯部主編，**中國年鑑一九九六**（北京：中國年鑑社，1996年），頁22。孫健，**中華人民共和國經濟史1949-90年代**（北京：中國人民大學出版社，1992年），頁609。

[38] 中共研究雜誌社編，**一九九七中共年報**，頁684。

[39] 陳德昇，「中共召開十五屆五中全會研議十五計畫」，**共黨問題研究**（台北），2000年10月，第26卷第10期，頁1-3。

為推動旅遊業發展的主導力量。一九九八年十二月十四日中共最高層的經濟會議即「中央經濟工作會議」中，確定未來的經濟增長點有三大產業，一是信息產業、二是住房業、三是旅遊業[40]；而一九九九年仍依循此一方針，強調對旅遊產業「必須採取強有力的政策和扶植措施」[41]。因此在此一情勢發展下，政府成為旅遊業的強有力後盾，政府在具體政策上明確的支撐，也才使得中國大陸旅遊業獲得了主導產業發展上的有利條件。

## 二、觀光旅遊產業在「西部大開發計畫」中的地位

　　中國大陸從一九八〇年代開始的經濟發展，基本上是採取「區域傾斜」的沿海開放政策，從點（4個經濟特區）、線（14個沿海港口城市）到面（5個經濟開發區與2個半島經濟開發區）的一系列發展[42]，雖然經濟得以突飛猛進，但也造成了區域發展的失衡現象。在鄧小平當初「讓一部分人先富起來」的口號下，改革開放二十多年的結果是各地區貧富差距日益嚴重，所謂「老、少、邊、窮」的情況不斷惡性循環，「人口結構老化、經濟資源稀少、地理位置偏遠、人民生活窮困」相互滲透，而這情況尤其以在中國大陸西北地區最為嚴重。當東南沿海正在享受改革開放後經濟起飛的果實時，西北地區的經濟情況卻未見起色，反而因為勞動力外移造成競爭力的進一步衰退。

　　從圖1-1可以發現，東部地區的人均GDP遠高於中部與西部地區；而如表1-4所示，東部地區的GDP占全國比例亦遠高於西部地區，甚至西部地區GDP占全國比例二〇〇〇年與一九九九年相較不增反減，如此形成了嚴重的貧富不均現象，而中國大陸有600個貧困縣，約九成集中在中西部地區，如此造成中西部地區民眾對中共政權的極度不滿。中

---

[40]中國旅遊年鑑編輯委員會主編，**中國旅遊年鑑一九九九**，頁23。

[41]何光暐，「二十年建成世界旅遊強國」，**瞭望新聞週刊**（香港），第6卷第7期，2000年2月14日，頁37-38。

[42]高長，「大陸現階段外資政策評析」，**貿易雜誌**（台北），第82期，2001年8月16日，頁19-23。

■ 西部大開發計畫將有助於吸引觀光客與外資的進入，圖為九寨溝地區的藏族民眾以傳統服飾來招攬觀光客。

人民幣元

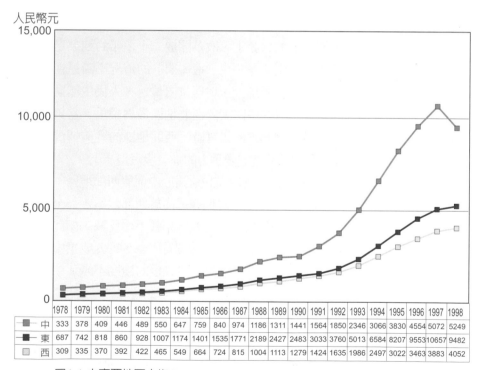

| | 1978 | 1979 | 1980 | 1981 | 1982 | 1983 | 1984 | 1985 | 1986 | 1987 | 1988 | 1989 | 1990 | 1991 | 1992 | 1993 | 1994 | 1995 | 1996 | 1997 | 1998 |
|---|---|---|---|---|---|---|---|---|---|---|---|---|---|---|---|---|---|---|---|---|---|
| 中 | 333 | 378 | 409 | 446 | 489 | 550 | 647 | 759 | 840 | 974 | 1186 | 1311 | 1441 | 1564 | 1850 | 2346 | 3066 | 3830 | 4554 | 5072 | 5249 |
| 東 | 687 | 742 | 818 | 860 | 928 | 1007 | 1174 | 1401 | 1535 | 1771 | 2189 | 2427 | 2483 | 3033 | 3760 | 5013 | 6584 | 8207 | 9553 | 10657 | 9482 |
| 西 | 309 | 335 | 370 | 392 | 422 | 465 | 549 | 664 | 724 | 815 | 1004 | 1113 | 1279 | 1424 | 1635 | 1986 | 2497 | 3022 | 3463 | 3883 | 4052 |

圖1-1 中東西地區人均GDP

資料來源：筆者自行整理自中國統計年鑑。

表1-4 一九九九至二○○○年大陸東西中部地區第三產業比例表

| | 第三產業占全國比率 | | 國民生產總值占全國比率 | |
|---|---|---|---|---|
| | 1999 | 2000 | 1999 | 2000 |
| 東部地區 | 61.69% | 62.02% | 58.69% | 59.32% |
| 西部地區 | 13.29% | 13.00% | 13.77% | 13.62% |
| 中部地區 | 25.02% | 24.98% | 27.54% | 27.06% |

資料來源：劉江，中國中西部地區開發年鑑二○○○～二○○一（北京：中國財政經濟
　　　　　出版社，2001年），頁511-514。

共當局並非不了解其中問題的嚴重性，尤其當西北地區人民的抱怨聲日益高分貝時，直接影響到的是中共政權統治的穩定性，因此中共進行西部大開發的主要目的就在防止東西部差距的持續擴大。

鄧小平在一九八八年時，提出了所謂「兩個大局」的策略，強調當東部沿海地區經濟達到小康時，就必須要去幫助中西部的發展，因此從九○年代開始才逐漸走向所謂的「三沿」策略，也就是經濟朝著「沿海、沿江、沿邊」來推行，如此也才使得外資的引進逐漸朝內陸來拓展。然而要進行西部大開發卻可謂是知易行難，招商引資必須具備相當的配套條件，尤其是公共建設方面，但目前中央財政資源有限，而地方財政又困窘的情況下，籌措足夠資金相當困難，即使資金順利籌措要使投資環境達到沿海地區的水平，仍然是曠日廢時。因此，發展旅遊業就成為迅速「脫貧致富」的不二法門，一九九六年六月二十日召開的「第一屆老、少、邊、窮地區旅遊局長培訓班」，目的就在於落實「科教興旅」、與「旅遊扶貧」的政策[43]。舉例來說，二○○一年時台灣元大證券集團在距廣西桂林66公里處的興安縣投資12億元人民幣興建的「樂滿地休閒世界」大型主題公園，一年內共接待了60多萬人次，使得興安縣由一個破舊小城迅速轉變為觀光客蒞臨的旅遊聖地，短短一年就冒出了近百家具有特色的飯店與賓館，對當地民眾的

[43]中國旅遊年鑑編輯委員會主編，中國旅遊年鑑一九九七（北京：中國旅遊出版社，1997年），頁35。

29

貧苦生活帶來極大的改善[44]。

　　一九九九年六月十七日，江澤民首次提出了西部大開發這個概念[45]，十一月中旬中共中央召開的「中央經濟工作會議」，西部大開發的實際構想才得以確立；二〇〇〇年三月十五日九屆人大四次會議所通過的「十五計畫」，正式確立了西部大開發的發展策略。

　　基本上，所謂西部地方包括重慶市、四川省、貴州省、雲南省、陝西省、甘肅省、青海省、寧夏回族自治區、西藏自治區、新疆維吾爾自治區、廣西壯族自治區與內蒙古自治區等12個省區市[46]。從**表1-4**中可以發現，西部地區的第三產業相較於東部而言落後甚多，甚至二〇〇〇年與一九九九年相較西部地區第三產業佔全國的比例不但不增加，反而減少。

　　不可諱言的，西部大開發的內容包羅萬象，然而旅遊業已經成為其中的重要項目，二〇〇〇年時中共已經安排了6億元人民幣國債，支持中西部旅遊業的發展，宣稱要使旅遊業成為西部大開發的「領頭羊」。從**表1-5**之下列官方文件中我們可以看到其中的端倪：

　　從二〇〇一年開始，包括雲南、四川、西藏等三地區展開共同發展的計畫，簽定了「滇川藏區域旅遊經濟發展合作協議書」，建立此一地區的旅遊「金三角」，實現達成滇西北、滇藏和滇川藏三大區域旅遊經濟圈的目標；同年，中國大陸西南地區的川、滇、黔、桂、藏、渝、蓉的6個省區市7地方也組成旅遊專區，共同成立所謂的「西南旅遊圈」，以集體開拓客源市場，共同促進區域旅遊業的持續發展。另一方面，外資也開始進入，例如香港剛毅集團在二〇〇一年六月於烏魯木齊合資經營伊斯蘭大飯店，並獨資建設烏魯木齊市大巴紮（即集市）專案，該集

---

[44]**聯合報**，2002年1月4日，第13版。

[45]杜平，**西部大開發戰略決策者若干問題**（北京：中央文獻出版社，2000年），頁44。

[46]張穗強，「西部開發就是現在」，**投資中國**（台北），第82期，2000年12月，頁8-13。

表1-5　西部大開發相關文件分析表

| 時　間 | 會議／文件 | 內　容 |
|---|---|---|
| 二〇〇〇年一月十九日 | 西部地區開發領導小組召開首次西部地區開發會議 | 會議中對於「積極調整產業結構」一項，強調「大力發展旅遊等第三產業」[47] |
| 二〇〇〇年六月十六日 | 國務院公布「中西部地區外商投資優勢產業目錄」 | 特別列出中西部地區20個省的優勢產業，「發展旅遊」是其中一項[48] |
| 二〇〇〇年十月九日 | 十五屆五中全會審議通過「中共中央關於制訂國民經濟和社會發展第十個五年計畫的建議」 | 在第六部分提出了「西部大開發工作的戰略指導」強調「加快培育旅遊業，努力形成經濟優勢」[49] |
| 二〇〇〇年十月二十日 | 於成都召開的「二〇〇〇中國西部論壇」 | 允許西部地區的外資銀行在條件成熟時投資旅遊業 |
| 二〇〇一年一月 | 中共中央正式發出「關於實施西部大開發若干政策措施的通知」 | 強調要進一步鼓勵外資投資西部旅遊業的基礎設施與資源開發 |
| 二〇〇一年三月 | 「十五計畫」專章中提到「實施西部大開發戰略，促進地區協調發展」 | 提出「採取鼓勵政策，引導外資更多地投入中西部地區，特別是……旅遊資源開發」[50] |

資料來源：筆者自行整理。

團旗下的西北拓展公司已分別在西北的甘肅、青海、新疆等地投資酒店業、葡萄種植、民族工藝品製造等行業。由此可見，中共藉由西部大開發的旅遊業發展，一方面是要「旅遊扶貧」，希望旅遊帶動西部整體的經濟發展，以旅遊業作為西部大開發的領頭羊，另一方面則是要平衡東西部旅遊創匯差距過大的現象，以解決旅遊發展失衡的現象。

　　基本上，將旅遊產業列入五年經濟計畫與「西部大開發」綜合經濟計畫之中，可見旅遊產業已經具備了「主導產業」的地位與「戰略計畫模式」的發展方向。所謂主導產業是指在經濟發展過程中所出現足以影響全國，在國民經濟發展中居於引導與帶動地位的產業，其通常具有相當高的增長率，並且能夠帶動國民經濟的其他產業部門，進而使得整體經濟能夠高速增長。日本學者上野裕也將其稱為「策略性

---

[47]中共年報編輯委員會，**二〇〇一中共年報**（台北：中共研究雜誌社，2001年），頁8-10。

[48]田君美，「中國大陸西部大開發計畫」，**經濟前瞻**（台北），第73期，2001年1月5日，頁78-81。

[49]中共年報編輯委員會，**二〇〇一中共年報**，頁8-12。

[50]高長，「大陸現階段外資政策評析」，**貿易雜誌**（台北），頁19-23。

產業」，其可以對下游產業形成「前推效果」，也能對上游產業造成「後引效果」[51]。根據羅斯托認為，主導產業的特徵包括：引入新的生產函數，也就是如熊彼德所說的創新能使產業突破的概念；該產業成長率明顯高於整體經濟成長率；廣泛的藉由各種手段帶動其他產業的增長。而所謂「戰略計畫模式」（strategic planning models），根據公共管理學者John B. Olsen與Douglas C. Eadie的看法此與過去所談的一般政策不同，戰略決策是一種「根本性的決策」（fundamental decisions）而非低層次的決策，因為低層次決策通常只是一般事務階層的行政官僚所決定的[52]；因此旅遊戰略計畫已經把層次拉高到國家最高經濟計畫的層級，也就是旅遊政策成為全國性最高經濟計畫中的重要部分，而不是僅為旅遊主管機關或地方政府的計畫，如此才能結合全國性的力量，提供跨政府部門的資源，擬定出具國際視野與永續發展的政策。

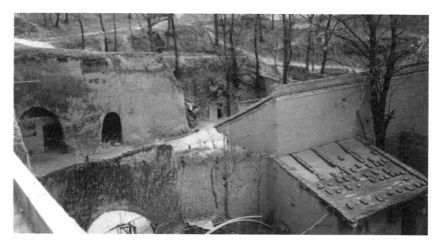

■ 偏遠地區觀光旅遊產業的拓展，有助於當地民眾的就業、經濟發展與生活品質改善，圖為西安地區的窯洞。

[51]上野裕也，「策略性產業之政策發展與評估」，鈴村興太郎等主編，台灣經濟研究所譯，**產業政策與產業結構**（台北：台灣經濟研究雜誌社，1986年），頁32。

[52]Owene E. Hughes, ***Public Management and Administration*** (London: Macmillan Press LTD, 1998), p.154.

# 第二章 中國大陸觀光旅遊行政組織

本章將針對中國大陸中央層級的觀光旅遊行政組織、地方層級的旅遊行政組織，以及屬於民間性質的觀光旅遊組織進行介紹。

# 第一節 中央觀光旅遊行政組織

中國大陸中央的旅遊行政主管機關是「國家旅遊局」，其是直屬於國務院的單位，位階與國防部、外交部等一般部委相同，但編制規模較小，然而若與台灣的觀光局是隸屬於交通部相較，其行政位階還是比較高的，相當於台灣行政院下的新聞局、人事行政局等單位的層級。

## 一、國家旅遊局的單位機制與職權

國家旅遊局設有局長一人，副局長三人，共有九個局本部相關單位，由於國家旅遊局與一般部委的位階相同，因此這些單位中多以「司」來命名，各單位的職權如下：

### （一）辦公室

就是台灣政府機關中一般所稱「機要室」或「秘書室」的單位，主要工作在於協助局長、副局長處理日常的工作，包括：
1. 局內外各單位的聯絡與協調、會議舉辦、文書郵電處理、政務資訊公布以及其他行政事務等。
2. 負責訪查調查、機關保防保密工作。
3. 承辦國家旅遊局中國共產黨黨委的黨務組織相關工作。

### （二）政策法規司（簡稱政法司）

可以說是國家旅遊局負責政策擬定與法律事務的單位，對於近年來旅遊產業的管理逐漸步上正軌與發展方向的明確，扮演了相當重要的角色，其主要工作如下：

1. 研究擬定旅遊業的發展方針、政策，擬定管理旅遊業的行政法令與規章，並且負責監督掌握相關政策與法令的實施情況。
2. 研究旅遊體制的改革方案。
3. 負責執行中國大陸旅遊業的統計工作，並指導與監督地方旅遊行政單位的統計工作。

## (三) 旅遊促進與國際聯絡司(簡稱促進司)

　　主要功能在於對外進行國家行銷與聯繫公關工作，並且是國家旅遊局中處理台灣相關問題的單位，其職能如下：
1. 擬定中國大陸整體旅遊市場的開發戰略，執行國家整體形象的宣傳，指導旅遊市場的行銷工作，策劃與指導重要旅遊產品的開發，執行重大行銷活動和旅遊業資訊的調查研究，指導駐外旅遊辦事處的市場開發。
2. 負責審批外國在中國大陸境內設立的旅遊機構，以及香港、澳門、台灣地區在大陸設立的旅遊機構。
3. 負責處理旅遊涉外事務，以及涉香港、澳門、台灣的相關事務。
4. 代表中國大陸簽訂國際旅遊協定，指導與外國政府、國際旅遊組織間的合作與交流，以及日常的外事聯絡工作。

## (四) 規劃發展與財務司(簡稱計財司)

　　負責旅遊產業未來發展的中長程計畫，更是吸引外商、台商、港商投資中國大陸旅遊產業的「招商引資」單位，工作如下：
1. 擬定旅遊業的發展規劃，執行旅遊資源的普查工作，指導重點旅遊區域的規劃開發建設
2. 引導旅遊業的相關投資和利用外資工作。
3. 研究旅遊業的重要財經問題，指導旅遊產業的財務會計工作。
4. 負責國家旅遊局內部的財務工作。

## (五) 質量規範與管理司

　　近年來中國大陸旅遊行業在服務品質與消費者保障上都有相當程

度的提高，由於距離許多先進國家仍有一段距離，因此可以說是工作最重要與最迫切的單位，並且負責管理大陸人士來台觀光的相關事宜，其業務如下：

1. 研究擬定各類旅遊景區景點、度假區、旅館、旅行社、旅遊車船和特種旅遊專案的設施標準、服務標準，並負責督導實施落實。
2. 審批經營國際旅遊業務的旅行社。
3. 培育和改善國內旅遊市場，監督、檢查旅遊市場秩序和服務質量。
4. 受理觀光客投訴，維護觀光客合法權益。
5. 負責出國旅遊，赴香港、澳門、台灣旅遊，邊境旅遊和特種旅遊事務。
6. 指導旅遊相關的文化娛樂（文娛）工作。
7. 監督、檢查旅行保險的實施工作。
8. 參加重大旅遊安全事故的救援與處理。
9. 指導優秀旅遊城市創立建設工作。

## （六）人事勞動教育司

可以說是國家旅遊局的人事單位，類似台灣政府機關中的「人事室」、「人事處」，但也肩負旅遊教育訓練的工作，其負責項目如下：

1. 指導全國各級學校與訓練機構的旅遊教育、培訓工作，管理國家旅遊局所屬的大專院校的校務工作，例如北京第二外國語學院又稱為中國旅遊學院，就是所屬於國家旅遊局的院校。
2. 制定旅遊從業人員的從業資格標準和等級標準，並指導與落實該項標準，指導旅遊業的人才交流和工作。
3. 負責國家旅遊局內部各單位、直屬單位和駐外機構的人事、職務與訓練工作。

## （七）紀律檢查（紀檢）組、監察局

相當類似台灣政府機關中的政風單位或是監察單位，但與中國共產黨的黨務系統又有直接的關連性，其主要職能如下：

1. 監督檢查國家旅遊局各部門及所屬單位、系統，對於執行黨的路線、方針、政策和決議的情況，對於遵守國家法律、法規和執行國務院決策情況；在「中國共產黨章程」和「行政監察法」規定的範圍內，對國家旅遊局各部門的黨組（黨委）及其成員和其他領導幹部實行監督。

2. 協助國家旅遊局各部門的黨組（黨委）貫徹黨風廉政建設、糾正各部門和行業的不正之風，會同有關部門對黨員、幹部進行黨紀、政治紀律（政紀）教育。

3. 監督、檢查國家旅遊局各部門及所屬系統「黨風廉政建設責任制」執行的情況。

4. 督促、協調國家旅遊局各部門研究制訂其有關系統與行業預防和治理腐敗的措施。

5. 受理對檢查、監察事件的控告及申訴，負責調查處理檢查、監察事件中違反黨紀、政紀的案件。

6. 完成中央紀委、監察部、國家旅遊局黨組（黨委）、各級領導交辦的其他事項。

## （八）資訊中心

　　相當類似台灣政府機關中的「資訊室」與「電算中心」，對於中國大陸近年來觀光旅遊產業的資訊化與網路化發揮了相當大的幫助，隨著未來全球電子商務的快速發展，這個單位的重要性與日遽增，該中心的主要工作包括：

1. 負責旅遊產業資訊化的規劃、管理與執行，推動旅遊資訊事業發展的職能，在旅遊相關行業貫徹落實國務院關於資訊化工作的方針政策。

2. 提高國家旅遊局各單位辦公室自動化的水準，形成旅遊業管理電子政府的基本架構，實現相關業務處理的電子化與數位化。

3. 促進旅遊產業的電子商務，發展包括公共資訊處理中心、政府網

站、商務網站、網路服務公司、旅遊科技開發和投資、資料出版在內的多元化業務。

## （九）服務中心

　　服務中心是國家旅遊局的直屬事業單位，負責後勤的支援工作，類似台灣政府機關中的總務單位或事務單位，其工作如下：

1. 受國家旅遊局委託履行「行政保衛處」、「基建房管處」的行政職能，並承擔人民防空、愛國衛生、計畫生育、綠化美化、捐血等行政工作。
2. 管理國家旅遊局位在北京的招待所（為二星級）、幼稚園（中央國家機關特級園、北京市一級一類園）、食堂（中央國家機關十佳食堂）和車輛，以及位在北戴河的金山賓館（三星級）。

## （十）駐外辦事處

　　一九八一年六月八日在改革開放之初中共國務院就批准了「關於向美、英、法三國派駐旅遊代表的請示」，自此之後中國大陸開始進行觀光旅遊的促銷與宣傳工作。如**表2-1**所示，中國大陸的駐外旅遊單位

表2-1 國家旅遊局派駐國外單位一覽表

| 成　立　時　間 | 地　點 | 成　立　時　間 | 地　點 |
|---|---|---|---|
| 一九八一年十二月十日 | 東京 | 一九八二年四月三十日 | 紐約 |
| 一九八三年五月六日 | 巴黎 | 一九八三年七月五日 | 倫敦 |
| 一九八四年三月二十日 | 德國法蘭克福 | 一九八七年四月十日 | 雪梨[1] |
| 一九八七年十二月八日 | 洛杉磯 | 一九九一年八月十九日 | 新加坡 |
| 一九九三年五月二十日 | 西班牙馬德里 | 一九九三年七月八日 | 加拿大多倫多 |
| 一九九五年六月八日 | 日本大阪[2] | 一九九五年六月八日 | 韓國漢城 |
| 一九九八年五月十八日 | 蘇黎世[3] | 二〇〇一年十一月二十六日 | 尼泊爾加德滿都 |

資料來源：筆者自行整理

---

[1]適豪，「中共發展觀光旅遊事業面面觀」，**中共研究**（台北），第18卷第7期，1984年4月5日，頁88-99。

[2]中國旅遊年鑑編輯委員會主編，**中國旅遊年鑑一九九六**（北京：中國旅遊出版社，1996年），頁19。

[3]中國旅遊年鑑編輯委員會主編，**中國旅遊年鑑一九九九**（北京：中國旅遊出版社，1999年），頁17。

的快速增加，成為進行國家行銷的尖兵，也因此國家旅遊局每年都會召開「駐外機構負責人會議」，負責研擬次年中國大陸整體的旅遊對外宣傳工作。

## 二、國家旅遊局職權與角色的改變

策略大師波特（Michel E. Porter）曾經指出，政府不應只是透過政策來控制產業的競爭優勢，而是要去影響競爭優勢[4]，產業競爭的責任固然是企業，但政府必須主動提供企業獲得競爭優勢的環境，因此政府已經脫離了「控制者」的嚴格管制職能。當九〇年代開始，中國大陸旅遊市場的秩序逐漸步上軌道，國家旅遊局也開始將許多管制工作下放或釋出，逐漸脫離單純控制者的角色，而開始扮演起造勢者、規劃者與建設者的角色。

## （一）中央管制工作的下放

從九〇年代開始，旅遊市場基本上已逐漸步上正軌，因此國家旅遊局逐漸將管制權力下放給地方政府，避免將有限的資源完全放在執行的層面，特別在旅行社與飯店業的管理上，也因此國家旅遊局原本的「旅行社飯店管理司」後來遭到裁撤：

### 1.下放對旅行社審批、年度檢查的權限

一九九一年七月，國家旅遊局發布了「關於加強對全國旅行社審批、登記、年檢管理的通知」，規定國家旅遊局只負責新設立的一、二類旅行社的審批（第一、二類旅行社負責入境旅遊業務，一九九六年改稱國際旅行社），並且只負責中央一類旅行社的業務年度檢查；而省級旅遊局則負責三類旅行社的審批（第三類旅行社負責國內旅遊業

---

[4]Michel E. Porter, *The Competitive Advantage of Nations* (N.Y. : The Free Press, 1990), p.617.

務，一九九六年改稱國內旅行社），以及負責地方一、二類旅行社的年度檢查；至於地市級旅遊局則負責三類旅行社的年度檢查。如此使得過去以來國家旅遊局一把抓的情況獲得紓解，而將繁雜的審批與檢查工作委由地方去執行。

### 2.旅遊涉外飯店星級評定的權力下放

一九九三年八月十九日國家旅遊局下發了「關於加快旅遊涉外飯店星級評定工作的通知」[5]，包括北京、上海、天津、遼寧、江蘇、浙江、福建、山東、廣東、海南、四川、陝西、廣西等13個省、自治區、直轄市旅遊局，可以有權負責評定該地區的三星級飯店，然後報國家旅遊局備案，而非一九八八年公布之「中華人民共和國評定旅遊（涉外）飯店星級的規定」中，地方政府只有「初評」之權。在「關於加快旅遊涉外飯店星級評定工作的通知」第九條指出：「省、自治區、直轄市旅遊局設飯店星級評定機構，在國家旅遊局領導下，負責本地區旅遊（涉外）飯店星級評定工作，並具體負責評定本地區一星、二星級飯店，評定結果報國家旅遊局飯店星級評定機構備案；對本地區三星級飯店進行初評後，再報國家旅遊局飯店星級評定機構確認，並負責向國家旅遊局飯店星級評定機構推薦四星、五星級飯店」。

一九九四年三月時，國務院辦公廳批准印發了「國家旅遊局職能配置、內設機構和人員編制方案」（三定方案），更進一步的將全國三星級及其以下星級飯店的評定，與經營國內旅遊業務旅行社的審批權，下放給省級（包括省、自治區、直轄市）甚至是有條件的由市級旅遊部門來負責。一九九四年五月四日，又下發了「關於下放三星級飯店審批許可權的通知」[6]，除重申前令外，規定只有當三星級飯店不

---

[5]中國旅遊年鑑編輯委員會主編，**中國旅遊年鑑一九九四**（北京：中國旅遊出版社，1994年），頁31。

[6]中國旅遊年鑑編輯委員會主編，**中國旅遊年鑑一九九五**（北京：中國旅遊出版社，1995年），頁24。

足5家時的地區在評定時，國家旅遊局才派星級評定檢查員參與協助，否則一律由地方政府負責。

## (二) 造勢者的角色

Paul C. Nutt與Robert W. Backoff與波特的看法十分接近，他們認為，政府的角色不應只是支配者、指導與監督者、官僚等傳統性角色，而是要積極扮演「造勢者」（posturer）[7]，也就是說在這個新時代政府不僅對於產業的發展要「形成創意」（formulation of ideas），更重要的是要「實施創意」（implemenation of ideas），政府官員不能只在冷氣房中想像出一些窒礙難行或不食人間煙火的方案，而是要這些方案確實可行，要親自站在第一線進行推廣並接受殘酷的考驗。因此，過去以來「promotion」這個字似乎只是企業行銷的專利，如今產業也必須要promotion，擔負這個責任的是國家。

大部分國家在觀光旅遊的推展上政府都扮演著積極的角色，因為旅遊產業雖然數量龐大但其中的大型企業集團仍屬少數，中小企業與其單打獨鬥，不如相互結合成一股比較大的力量，而政府就在其中擔負主導的職責。尤其是中國大陸，在長期封閉統治的情況下，一般旅遊企業要進入國際市場的困難度甚高，使得國家旅遊局的責任較為沈重，而我們也發現國家旅遊局相較其他國家來說，的確更為主動積極的將其旅遊業向外推銷。因此，國家旅遊局的新職權便是負責旅遊整體形象的宣傳和重大行銷活動的推展。一九九三年，國務院辦公廳批准了國家旅遊局「關於發展旅遊業的意見」，將「搞活市場，正確引導，加強管理，提高質量」作為旅遊發展的方針，並且從一九九三年到一九九七年開始實施所謂的「五年促銷計畫」，基本上國家旅遊局所扮演的造勢者角色，其在促銷方面的手段如下：

---

[7] Paul C. Nutt and Robert W. Backoff, *Strategic Management of Public and Third Sector Organizations* (San Francisco: Jossey-Bass Publishers, 1992), p. 151.

### 1.舉辦旅遊展銷會

　　中國大陸於一九七四年舉辦第一次旅遊產品交易會[8]，但因當時正處於文化大革命階段，因此規模與實際效益均相當有限，宣傳意義大於實質效益。一九八〇年十月九日在北京人民大會堂所舉辦的「中國一九八〇國際旅遊會議」，首次以開放的態度向國外旅遊界人士介紹中國大陸的旅遊現狀，但主要仍是會議型態；一九八三年二月二十八日在北京舉辦了首次「行銷性質」的國際旅遊會議，包括各國旅遊首長、業者、記者參加，但會議性質仍然比較濃厚[9]；到了一九八七年在北京展覽館舉行的「中國龍年旅遊活動暨北京國際旅遊年」，有1,000餘外國業者參加，屬於比較正式的交易招商會性質，但其舉辦方式並非每年固定；因此到了一九九〇年於上海舉辦的「中國旅遊交易會」，才成為具有國際規模而每年舉辦的全國性旅遊招商會[10]；尤其是一九九二年六月十日在北京舉辦的中國國際旅遊交易會，因為配合「九二中國友好觀光年」因此規模空前盛大[11]，也成為日後舉辦相關活動的模式依據。目前，中國國際旅遊交易會已經成為亞太地區規模最大、層次較高的國際觀光旅遊交易活動，受到世界各地旅遊業界人士的關注。其每年舉辦一次，包括中國大陸的31個省、市、自治區，以及台灣、香港、澳門與國外的官方旅遊機構、旅行社、飯店、航空公司、與旅遊業有關的企業均會參加。在舉辦過程中包括各種業務的洽談，國內外記者也會參加並進行報導，更可藉此建立廣泛的業務聯繫，參加各種研討會和講座，追蹤國際旅遊業的發展趨勢和動向；業者也可以舉辦記者會或藝術表演來充分展示其旅遊產品，因此其經濟上的意義相當具體。

---

[8]高立成，**中國旅遊文化**（上海：復旦大學出版社，1992年），頁116。

[9]國防部交通部大陸交通研究組彙編，**大陸地區交通旅遊研究專輯第六十八輯**（台北：交通部，1986年），頁129。

[10]中國年鑑編輯部主編，**中國年鑑一九九一**（北京：中國年鑑社，1991年），頁159。

[11]蔣與恩，「大陸旅遊發展概況」，**大陸經濟研究**（台北），第14卷第6期，1992年11月10日，頁171-173。

至於在個別旅遊行業方面，一九九三年十一月二十九日在北京所舉行的首屆中國國際酒店博覽會，乃其中的翹楚，目前非綜合性的旅遊博覽會，即以該博覽會發展的最爲成功與具體。

## 2.赴外展覽與促銷

從一九八六年三月二日，中國大陸首次參加了第十九屆「西柏林國際旅展」[12]，以及一九八七年，參加了包括新加坡國際旅遊暨旅館業展覽、匈牙利第十屆國際旅遊博覽會與香港旅遊展覽會後，就非常積極的參與世界各地舉辦的旅遊展覽活動[13]。而從一九九二年開始更進一步的參與各種國際旅遊「交易會」，中共目前主要參加的國際性旅遊交易會如**表2-2**：

參加旅遊交易會的意義，就在於從過去被動的等待觀光客光臨，轉變爲直接深入世界重要旅遊交易會進行宣傳。由於國家旅遊局的國際市場開發司就是專責開發國際旅遊者與對外宣傳的專業單位，因此在其中擔負了重要的角色[14]。

誠如前述，在改革開放初期的對外宣傳，幾乎是以中央的國家旅遊局來加以包辦，主要原因包括地方政府缺乏相關經驗、人才與經費，另外也有安全上的顧慮。然而這一發展趨勢在八〇年代中期以後出現了些許變化，在一九八八年十二月，在國家旅遊局主導下，哈爾濱國際冰雪旅遊研發中心前往紐約參加「中國冰燈藝術展」，這是首次將實際的旅遊產品輸往境外，也是以地方政府的名義對外進行國際宣傳。一九八九年五月二十六日，國家旅遊局發佈「關於參加或舉辦國際旅遊展銷會的若干規定」[15]，開始允許各地方一類社或其他企業在

---

[12]國防部交通部大陸交通研究組彙編，**大陸地區交通旅遊研究專輯第六十七輯**（台北：交通部，1986年），頁85。

[13]國防部交通部大陸交通研究組彙編，**大陸地區交通旅遊研究專輯第七十四輯**（台北：交通部，1988年），頁97。

[14]本刊資料室，「國家旅遊局」，**中國大陸研究**（台北），第37卷第7期，1994年7月，頁94-96。

[15]張玉璣主編，**旅遊經濟工作手冊**（北京：中國大百科全書出版社，1990年），頁176。

表2-2 中國大陸參加國際旅遊交易會一覽表

| 交易會名稱 | 首次參加時間 | 備註（首次參加屆別） |
|---|---|---|
| 柏林國際旅遊交易會 | 一九九二年三月四日 | 由國家旅遊局率團參加其中的第二十六屆[16] |
| 巴黎世界旅遊展銷會 | 一九九二年三月十八日 | |
| 大阪國際博覽會 | 一九九二年四月二十四日 | |
| 香港國際旅遊博覽會 | 一九九二年六月三日 | 第六屆 |
| 倫敦世界旅遊博覽會 | 一九九二年十一月十六日 | 第十三屆 |
| 義大利米蘭國際旅遊展銷會 | 一九九三年二月二十四日 | 第十三屆[17] |
| PATA旅遊交易會[18] | 一九九四年四月十一日 | 成為PATA正式會員國後首次參加 |
| 阿拉伯旅遊交易會 | 一九九四年五月三日 | 在杜拜舉行 |
| 南非的世界度假與旅遊展銷會 | 一九九四年五月二十七日 | 第一屆 |
| 澳洲「假日與旅遊」展覽會 | 一九九四年六月十七日 | |
| 泰國國際旅遊博覽會 | 一九九四年八月十八日 | 第二屆 |
| 漢城國際旅遊博覽會[19] | 一九九八年五月二十五日 | |

資料來源：筆者自行整理。

　　各省、自治區、直轄市、計畫單列市旅遊局報名而經國家旅遊局批准後，可以出國參加展銷會、旅遊交易會、貿易博覽會。

　　然而基本上，對外宣傳的主宰職權仍由中央的國家旅遊局所掌握，為了加強對外宣傳促銷，國家旅遊局明確規範國家和省級旅遊部門組織對外參與展銷的許可權劃分。一九九一年，國家旅遊局在「要求加強對外宣傳促銷的管理」的前提下指出，參加國外旅遊展覽行銷活動或者在中國大陸境內舉辦全國性的國際旅遊展銷活動，完全由國家旅遊局負責。各省、計畫單列市如舉辦跨省市的區域性國際旅遊展銷活動或連續舉辦「定期的旅遊節慶活動」，應該報請國家旅遊局審批。由此可見，各地方的旅遊促銷宣傳活動，仍然必須要在國家旅遊

---

[16]中國旅遊年鑑編輯委員會主編，**中國旅遊年鑑一九九三**（北京：中國旅遊出版社，1993年），頁26。
[17]中國旅遊年鑑編輯委員會主編，**中國旅遊年鑑一九九四**，頁25。
[18]中國旅遊年鑑編輯委員會主編，**中國旅遊年鑑一九九五**，頁23。
[19]中國旅遊年鑑編輯委員會主編，**中國旅遊年鑑一九九六**，頁19。

局的安排與核准下進行。

從一九九五年開始由國家旅遊局局長何光暐親自率團出國促銷，首次促銷就前往北美地區[20]。自此之後，每年國家旅遊局局長、副局長均親自率領促銷團赴美、加、歐、南非、日本等地。由國家旅遊主管最高單位首長，每年親自率團出國進行宣傳，可見政府當局積極的態度。例如二〇〇一年時在美國的旅遊促銷活動是以「中國旅遊大篷車巡遊」的方式在華盛頓開幕，途經紐約、費城、邁阿密、芝加哥等8個城市，包括中國大陸14個省、市、自治區的25個旅遊局和旅遊企業，在何光暐與中共駐美大使楊潔篪的率領下，參加了這種大型巡迴促銷活動，對於拓展美國的旅遊市場產生相當正面的效益。

### 3.利用媒體廣為宣傳

一九九一年十一月國家旅遊局駐倫敦辦事處，在倫敦54個地鐵站首次張貼大型的中國大陸旅遊廣告，該廣告以長城為背景並寫著「聞名古國、熱情召喚」[21]，引發了倫敦市民在乘坐大眾運輸系統時，對於大陸旅遊的了解。一九九八年九月開國家旅遊局在美國又推出了第一個電視廣告，於美國有線新聞網（CNN）播出[22]，這可以算是中國有史以來傳播範圍最廣、接受人數最多、效果最高的旅遊宣傳模式；二〇〇三年十一月，北京市政府也在CNN推出旅遊形象廣告，由張藝謀所導演的「我在北京」與「北京歡慶國慶」，共播出116次，並在全球200多個國家可以收看到，藉此向全球人士介紹北京的歷史文化、經濟建設與在全球旅遊市場上的獨特地位，所展現的是充滿活力與具有深厚文化底蘊的北京。

另一方面，一九八三年六月，中國大陸國家旅遊局首次參加了第十七屆國際旅遊電影節，其中「中國冰城」一片還獲得了評審特別

[20]中國旅遊年鑑編輯委員會主編，**中國旅遊年鑑一九九六**，頁24。
[21]中國旅遊年鑑編輯委員會主編，**中國旅遊年鑑一九九二**（北京：中國旅遊出版社，1992年），頁26。
[22]中國旅遊年鑑編輯委員會主編，**中國旅遊年鑑一九九九**，頁20。

獎、「在中國旅行」一片獲得觀眾獎與配樂獎[23]，中國大陸在受到鼓勵之後每年均積極拍攝旅遊介紹影片來參加國際旅遊電影節活動。一九八四年三月的「河南尋古」、「江蘇秀色」二片在法國獲得了金獎，一九八五年六月「西藏西藏」在十九屆法國塔布國際旅遊電影節也獲得「金比雷納」大獎，一九八六年九月「中國西南行」在捷克斯洛伐克第十九屆國際旅遊電影節，甚至獲得最高榮譽的金花獎；一九八八年九月「惟有中國獨有」在第二十二屆法國塔布國際旅遊電影節獲得「銀比雷納」大獎，一九九二年一月「九二中國友好觀光年」影片獲得第十屆哥本哈根國際旅遊交易會旅遊電視片一等獎[24]。由此可以發現，中國大陸從八O年代初期就深深了解到國際旅遊電影節的重要性，並且拍攝多部電影參展而獲致大獎，藉由電影來進行對外宣傳，一方面是第八藝術的表現，另一方面則是有力的宣傳工具，藉由具有藝術性的電影來取代商業性的廣告，反而可以發揮更顯著的成效。

### 4.參加國際旅遊組織

　　一九七九年十一月，中共派遣旅遊總局副局長丁克堅率團參加日本第二屆觀光大會，這是中國大陸首次參加外國政府所舉行的國際觀光旅遊活動；一九八O年八月中國大陸在改革開放後首次參加了國際旅遊組織的活動，即「世界觀光組織」（WTO）在馬尼拉所舉行的第一屆世界旅遊會議，並於一九八三年十月五日正式成為會員[25]。其他的國際旅遊組織包括國際青年旅遊組織、世界旅遊理事會、太平洋亞洲旅行協會（PATA）[26]、國際旅遊聯盟（AIT）、亞洲會議與旅遊局協會（AACVB），大陸不但先後的加入，並且在其中積極參與相關活動。

　　至於在個別的行業組織方面，中國大陸於一九九四年三月加入全

---

[23]何光暐主編，**中國改革全書旅遊業體制改革卷**（大連：大連出版社，1992年），頁574。

[24]中國旅遊年鑑編輯委員會主編，**中國旅遊年鑑一九九三**，頁25。

[25]適豪，「中共發展觀光旅遊事業面面觀」，**中共研究**（台北），頁88-99。

[26]中共於一九九三年三月四日首次參加，一九九四年一月八日成立中國分會。

球最大的飯店組織「國際飯店協會」（IHA）[27]，一九九五年八月也加入「世界旅行社協會聯合會」[28]，之後中國大陸分別在國際旅遊車船協會、國際旅遊急救組織、翻譯導遊大會等國際組織取得會員資格。

　　基本上，參與這些國際性的旅遊組織，除了可以提升中國大陸旅遊產業在國際上的地位與知名度外，也可以使得中國大陸旅遊相關行業與國際快速的接軌，亦藉由這些組織的相關活動來吸收最新的產業動態，並與其他國家的旅遊主管機關及業者進行交流。近年來，中國大陸除參與各國際組織的活動外，更進而積極介入相關的內部運作，例如大陸在與希臘、巴拿馬、巴拉圭激烈競爭後，獲得二○○三年WTO全體大會的主辦權，使得包括正式會員國133個，聯繫會國員6個與附屬會員國341個的所有成員齊聚中國大陸，既增加了大陸的宣傳度也增進了大陸在國際旅遊業的地位。

　　此外，隨著區域經濟組織對於旅遊產業的重視，中國大陸也積極參與相關的活動，例如由東盟十國及大陸、日本、韓國旅遊部門負責人參加的首次「10+3旅遊部長級會議」，二○○二年一月在印尼日惹舉行，中共國家旅遊局也派員參與以擴大與東南亞各國在旅遊產業上的合作。由此可見，中國大陸目前參與國際旅遊組織的策略是全球性與區域性雙管齊下，並且從當初的積極參與逐漸轉變為進行主導，尤其隨著大陸旅遊產業的快速發展，中國大陸在這些組織的地位與發言份量快速提升，相對壓縮到的是台灣在這些國際組織中的生存空間，以及台灣旅遊產業的國際能見度。

### 5.與外國簽訂旅遊合作協定

　　一九七八年八月二十一日中國大陸與羅馬尼亞簽訂了第一個「旅遊合作協定」，但羅馬尼亞是社會主義國家，因此意義不大，而同年十月二十七日中國大陸又與墨西哥政府簽訂旅遊合作協定[29]。改革開放

---

[27]中國旅遊年鑑編輯委員會主編，**中國旅遊年鑑一九九五**，頁23。

[28]中國旅遊年鑑編輯委員會主編，**中國旅遊年鑑一九九六**，頁21。

[29]何光暐主編，**中國改革全書旅遊業體制改革卷**，頁557。

之後大陸開始與許多國家簽訂旅遊合作協議，但實際上中國大陸目前對於出境旅遊的限制仍多，因此難以稱為「互惠」，而僅僅是獨惠於大陸，然而隨著大陸出境旅遊的日益盛行，以及出境開放國家的增加，未來大陸與其他國家雙方的旅遊相互合作必將更趨於頻繁。

## （三）對旅遊資源的發展規劃：提高旅遊產品品質

　　為了強化旅遊產品的品質，國家旅遊局開始著手於旅遊資源的發展規劃工作。一九九九年三月二十九日國家計委印發了國家旅遊局發布的「旅遊發展規劃管理暫行辦法」，共分為五章二十七條，其中規定了旅遊發展規劃的範圍、編制、審批等，該辦法第三條開宗明義的指出：「旅遊開發建設規劃應當執行旅遊發展規劃。旅遊資源的開發和旅遊專案建設，應當符合旅遊發展規劃的要求，遵從旅遊發展規劃的管理」，第四條也說明：「旅遊發展規劃應當堅持可持續發展和市場導向的原則，注重對資源和環境的保護，防止污染和其他公害，因地制宜、突出特點、合理利用，提高旅遊業發展的社會、經濟和環境效益」。由此可看出國家旅遊局的角色正在改變，由過去強烈的管制角色轉變為發展規劃與提供服務的功能，國家旅遊局主要在負責全國旅遊政策的規劃管理，並且著重於五年以上的中長期計畫擬定，而旅遊計畫則必須要以國民計畫與社會發展計畫為依據；此外，國家旅遊局在規劃時開始進行分層次與分區域的設計，在層次方面，旅遊發展規劃區分為全國性、跨省級區域性和地方性三種；而在區域發展規劃則分為西北、西南、東南與北方四個大區，可見國家旅遊局已經從解決眼前問題的功能，轉變為研擬中、長期計畫的職能，並且規劃出未來不同地區與不同層級的旅遊總體計畫。

　　除此之外，國家旅遊局在職能上也開始偏重於「旅遊基礎建設」的投入，而逐步減少直接參與相關產業的經營，其中旅遊基礎建設正是提高旅遊品質的最基本工作。以二〇〇〇年為例國家旅遊局共發行了兩批旅遊國債專案，其中包含有40個專案，總投資額達到5.05億人民

幣，這是前所未有的大手筆；而二OO一年時增加為6.2億元人民幣，旅遊專案66個，其中3.2億元人民幣用於支援西部地區旅遊景區的相關基礎設施，3億元人民幣用於支援中、東部地區旅遊景區的基礎建設[30]。

# 第二節　地方觀光旅遊行政組織

## 一、地方旅遊行政組織

中國大陸各地方政府也都設有旅遊局，負責各地區觀光旅遊行業的管理、法規的制訂、政策的擬定推動與旅遊資源的規劃，基本上地方旅遊行政組織可以區分為省級旅遊局、自治區旅遊局、直轄市旅遊局、計畫單列市旅遊局、副省級城市旅遊局等五種，其中省級、自治區、直轄市的層級是相等的，類似我們的台北市、高雄市、台灣省政府，而計畫單列市、副省級城市則與台灣的省轄市類似，如基隆、台中、台南等，目前中國大陸地方旅遊局的區分情形如下：

### （一）省級旅遊局

河北省、山西省、遼寧省、吉林省、黑龍江省、江蘇省、浙江省、安徽省、福建省、江西省、山東省、河南省、湖北省、湖南省、廣東省、廣西區、海南省、四川省、貴州省、雲南省、陝西省、甘肅省、青海省。

### （二）自治區旅遊局

內蒙古自治區、西藏自治區、寧夏自治區、新疆自治區。

### （三）直轄市旅遊局

北京市、天津市、上海市、重慶市。

---

[30]國家旅遊局，「國家旅遊局發行兩批旅遊國債專案」，Online Internet 8. NOV. 2001. Available http://www.cnta.com/ss/wz_view.asp?id=2544。

（四）計畫單列市旅遊局

大連市、青島市、廈門市、寧波市、深圳市。

（五）副省級城市旅遊局

廣州市、武漢市、哈爾濱市、瀋陽市、成都市、南京市、西安市、長春市、濟南市、杭州市。

地方旅遊局除了是各地方政府推動觀光旅遊的重要單位外，也可以說是國家旅遊局派駐在各地的機構，因此除了要依循地方政府的施政方向，也必須遵循國家旅遊局的政策與指示，亦即必須受到國家旅遊局的管制，另一方面，也成為國家旅遊局與地方政府之間溝通的橋樑，幫助國家旅遊局的相關措施能夠全面落實。其中的計畫單列市與副省級城市由於他們都是一省中最重要的城市，雖然這些城市的旅遊局在行政層級上還是必須遵循各省政府旅遊局的管理，但因他們在觀光旅遊發展上具有舉足輕重的角色，因此許多時候也直接接受國家旅遊局的指揮管轄。

## 二、山東省旅遊局

### （一）主要職責

本書以山東省旅遊局為例來說明地方旅遊局的職能，基本上山東省旅遊局是山東省政府主管全省旅遊業的直屬機構，其主要職責為：

1. 貫徹執行國家旅遊局有關旅遊業發展的方針、政策和法規，擬定全省旅遊業管理法規、政策並監督實施。

2. 擬定並指導實施全省旅遊業發展規劃、計畫；組織開展旅遊業的對外宣傳和重大促銷活動；組織指導重點旅遊產品的開發。

3. 培育和完善全省旅遊市場，研究擬定全省旅遊市場開發規劃及措施並組織實施；指導各市旅遊工作。

4. 負責全省旅遊資源普查工作；指導重點旅遊區域的規劃開發建設；

引導全省旅遊業利用外資和投資工作；負責全省旅遊統計工作；指導全省旅遊資訊網建設。

5. 貫徹執行國家旅遊局有關各類旅遊景區景點、度假區、住宿、旅行社、旅遊車船和特種旅遊專案等的設施與服務標準，擬定全省旅遊行業技術標準並監督實施；負責經營國際旅遊的旅行社審核申報工作。

6. 貫徹執行國家旅遊局有關出國旅遊和赴香港、澳門、台灣旅遊及邊境旅遊政策；負責外國和香港、澳門、台灣在山東省開設旅遊機構的審核；開展全省旅遊對外的合作與交流。

7. 監督、檢查旅遊市場秩序和服務品質，受理旅遊投訴，維護觀光客合法權益。

8. 監督實施國家旅遊局有關旅遊從業人員的資格和等級制度，指導旅遊教育培訓工作。

## (二) 單位規劃

　　而在山東省旅遊局內共設有辦公室、政策法規處、旅遊促進與對外聯絡處、國內市場開發處、規劃發展處、質量規範與管理處、人事教育處、機關黨委、旅遊學校等九個單位，以及機關服務中心、資訊中心、投訴中心、國際旅遊開發中心、旅遊商品開發服務中心、旅遊專案策劃中心等七個中心。

　　在省旅遊局之下還管轄著各縣市的旅遊局，計畫單列市與副省級城市也包括在內，例如濟南市、青島市、臨沂市、泰安市等等。在縣市旅遊局中我們以濟南市旅遊局來舉例說明，濟南市旅遊局內共設有辦公室、行業管理處、組織人事處、市場開發處、規劃發展處、旅遊行業培訓中心、旅遊投訴中心、旅遊質量監督管理所等單位，而它還必須負責管理下屬的各旅遊行政單位，例如槐蔭區旅遊辦公室、曆城區旅遊局、曆下區旅遊局、長清縣旅遊局與章丘市旅遊局等。

# 第三節　民間觀光旅遊組織

　　一般西方國家的民間組織大多稱之為「利益團體」（interest groups），利益團體又稱為「壓力團體」，簡單來說是藉由政治活動，透過政治程序來爭取該團體與成員利益的集團[31]，產業公會（trade associations）當然也屬於之，而根據William G. Shepherd的看法，許多產業公會常常是廠商間的一種合作模式，若其組織嚴密，易產生聯合壟斷的效果[32]；Kenneth W.Clarkson 與 Roger Leroy也持同樣的看法，廠商間的密切合作不但可能削減競爭壓力，內部廣泛的訊息交流更易構成價格壟斷的溫床，並且藉由遊說來阻撓不利自身的立法，甚至藉由非法的手段來影響價格、聯合抵制、限制供給[33]，這可說是利益團體的重要特徵。基本上，中國大陸目前的諸多旅遊利益團體也具有上述特質，不但爭取自身權益，也藉機壟斷自身利益，但另一方面由於中國大陸是社會主義國家，這些旅遊利益團體與政府間又不全然是對立的關係，反而是一種相輔相成的服從聯繫，從新制度經濟學（new institutional economics）的觀點，藉由「委託代理理論」（principal / agent theory）來探討，國家旅遊局身為委託人，為身為代理人的旅遊利益團體建立一套機制，使其行動符合與實現委託人之目標，代理人所作之決策則受委託人的影響[34]。因此，這些旅遊利益團體結合相關行業向國家旅遊局爭取自身利益，為了獲得更多利益也必須接受國家旅遊局的委託而成為一種「互利」、「服從」的關係。

## 一、利益團體的分類

　　根據不同的性質與功能，就全球旅遊業的利益團體來說，如**表2-3**可以區分為下列四種：

---

[31]呂亞力，**政治學**（台北：三民書局，1991年），頁274。

[32]William G. Shepherd, *The Economics of Industrial Organization* (N. J:Prentice-Hill Inc,1979), P. 313.

[33]Kenneth W. Clarkson and Roger Leroy Miller, Industrial Organization: Theory, Evidence and Public Policy (N. Y. : McGraw-Hill Book Company, 1982), pp. 330-331.

[34]委託代理關係請參考Owene E. Hughes, Public Management and Administration, p. 12.
C.V. Brown and P.M.Jackson, Public Sector Economics, pp.203-204.
Robin W. Boadway and David E.Wildasin, Public Sector Economics (Boston: Little Brown and Company, 1984), P.65.
Oliver E.Williamson, Antitrust Economics: Mergers, Contracting and Strategic Behavior (Oxford: Basil Blackwell Ltd, 1987), pp.176-177.

表2-3 旅遊產業利益團體區分表

| 種類 | 特質 | 實例 |
|---|---|---|
| 公益的利益團體 | 不帶有營利或功利色彩,而具有公共利益的價值,其目的在促進當地旅遊業的發展。通常是以民間組織的身分出現,但往往是官方的外圍組織或者具有半官方的身分,經費也多是來自於政府機關的補助 | 例如日本的「日本國家觀光組織」(Japan National Tourist Organization)與「日本觀光協會」(Japan Tourist Association)、香港的「香港旅遊協會」、台灣的「台灣觀光協會」 |
| 消費者利益團體 | 具有消費者保護的功能,若入境旅遊國此類團體的效果有限,則對消費者的權益保護就會不足,自然影響旅遊者的旅遊意願 | 台灣的「中華民國旅行業品質保障協會」[35]勞方利益團體 |
| 目的在於爭取 | 旅遊工作者之勞方利益,但若旅遊國勞工動輒罷工與示威,則必造成旅遊服務品質的低落,使旅遊者望而卻步 | 如台灣的「中華民國觀光導遊協會」、「中華民國領隊協會」 |
| 資方利益團體 | 旅遊相關產業所組織的團體,通常為了自身利益而向行政或立法機關進行政治遊說 | 如台灣的「台北市旅行商業同業公會」 |

資料來源:筆者自行整理

如**表2-4**所示,中國大陸全國性的旅遊利益團體共有以下九個:

表2-4 中國大陸全國性旅遊利益團體一覽表

| 名稱 | 成立日期 | 性質 | 參加成員 | 主要工作與組織內容 |
|---|---|---|---|---|
| 中國旅遊協會 | 一九八六年一月三十日成立 | 全國性的半官方組織,非營利而具有獨立的社團法人資格,類似公益的利益團體 | 只接受團體會員,不接納個人會員,會員包括旅遊相關行業協會、政府中旅遊部門、相關業者(層級最高) | 1. China Tourism Association(縮寫為CTA)。<br>2. 向國務院、國家旅遊局提供建言,接受國家旅遊局的領導。<br>3. 聯絡其他旅遊業組織、學術團體與企業。<br>4. 編輯刊物,進行調查研究與預測。<br>5. 協助國家旅遊局建立旅遊經濟資訊網路,蒐集市場資訊、推廣先進管理方式和技術、指導其他專業協會之業務。<br>6. 與國外相關組織進行聯繫。<br>7. 接受國家旅遊局委託,開展職工培訓、抽樣調查、安全檢查等工作。<br>8. 可適當創辦經濟實體。 |
| 中國旅遊城市分會 | 二○○○年八月二十六日 | 全國性、非營利性社團組織,類似公益的利益團體 | 以城市為會員,凡旅遊業總收入相當於該城市國內生為總值5%以上者,方有參加資格,不接納個人會員 | 1. China Tourist Cities Association(縮寫為CTCA)簡稱為「中國旅遊城市協會」。<br>2. 組織各旅遊城市,加強資訊交流、諮詢服務與培訓工作。<br>3. 配合國家旅遊局推動「中國優秀旅遊城市」、「中國最佳旅遊市」等查核工作。<br>4. 會長由中國旅遊協會會長兼任。 |
| 中國旅行社協會 | 二○○一年二月十八日 | 全國性而非營利性的社會組織,具獨立的社團法人資格,類似資方利益團體 | 會員為中國大陸境內的旅行社、各地區性旅行社協會或其他同類協會等單位,不接納個人會員 | 1. China Association of Travel Services(縮寫為CATS)。<br>2. 代表和維護旅行社的共同利益與合法權益,接受國家旅遊局、民政部和中國旅遊協會的業務指導。<br>3. 進行相關研究與編印會刊、資料。<br>4. 制訂行規行約,督促會員提高經營管理和接待服務品質。<br>5. 加強會員間的交流,開展各項培訓、研討、考察活動。<br>6. 與海外旅行社協會及相關行業組織進行交流與合作。 |

---

[35]陳定國,**行銷管理導論**(台北:五南圖書公司,1990年),頁62。

（續）表2-4 中國大陸全國性旅遊利益團體一覽表

| 名稱 | 成立日期 | 性質 | 參加成員 | 主要工作與組織內容 |
|---|---|---|---|---|
| 中國旅遊飯店協會 | 一九八六年一月二十五日 | 民間組織，具有獨立法人資格的行業社會團體，類似資方利益團體 | 參加會員為政府中旅遊部門人員、各飯店與旅館的主管人員、飯店管理公司 | 1. China Tourism Hotel Association。<br>2. 會員包括飯店業2,370家。<br>3. 維護會員的合法權益，在政府與會員之間發揮「橋梁」功能。<br>4. 研究飯店的經營與管理方法，互相交流經驗。<br>5. 出版刊物、提供業者諮詢、辦理訓練講座，與國外相關組織進行聯繫。<br>6. 受國家旅遊局委託進行飯店星級評定。<br>7. 在業務上接受中國旅遊協會的指導。 |
| 中國旅遊車船協會 | 一九九〇年三月 | 民間性協會，非營利性，具有獨立的社團法人資格，類似資方利益團體 | 會員為政府旅遊部門人員、旅遊汽車、遊船和旅遊客車企業、汽車租賃、汽車救援等單位 | 1. China Tourism Automobile And Cruise Association （縮寫為CTACA）。<br>2. 維護會員共同利益和合法權益。<br>3. 接受國家旅遊局的領導。<br>4. 訂立行規並監督遵守，配合國家旅遊局管理司進行「旅遊汽車公司資質等級評定標準」、「旅遊客車星級評定標準」、「旅遊船服質量標準」、「海上遊輪星級評定標準」、「遊覽船星級評定標準」的評鑑。<br>5. 蒐集相關資料進行研究，向主管單位提供建議。編印會刊和資料，包括「中國旅遊車船雜誌」、「中國旅遊車船名錄」、「旅遊車船企業改制經驗彙編」等。<br>6. 提供會員諮詢服務，開展培訓、研討、考察、推廣等活動。<br>7. 與國際旅遊聯盟（AIT）、國際汽車聯合會（FIA）等組織進行交流合作。 |
| 中國旅遊報刊協會 | 一九九三年八月二十五日 | 全國性專業組織，屬於非營利性社會團體，具有獨立的社團法人資格，類似資方利益團體 | 會員為旅遊資訊傳播相關的報紙、期刊、大眾傳媒單位，僅接受團體會員 | 1. China Association Of Tourism Journals （縮寫為CATJ）。<br>2. 目前已有會員200餘家，會長是中國旅遊報社。<br>3. 維護會員的共同利益和合法權益。<br>4. 接受國家旅遊局、民政部、中國旅遊協會的業務指導。<br>5. 加強旅遊報刊和傳媒之間的聯繫，進行學術研討、作品評審、業務培訓等活動。<br>6. 蒐集相關資料，出版會刊與建立網站，提供會員資訊、諮詢服務。 |
| 中國旅遊文化學會 | 一九八九年九月 | 全國性社團法人的民間團體，類似公益利益團體 | 會員多為學者專家所組成 | 1. China Tourism Culture Association。<br>2. 進行旅遊文化研究與旅遊文化創作。<br>3. 舉辦各種研討會，與國內外相關團體進行交流。<br>4. 編製相關刊物與影片以利對外進行旅遊宣傳。<br>5. 針對各旅遊區進行文化資源開發，研發具各地文化特色的紀念品。 |
| 中國旅遊文學研究會 | 一九九〇年七月 | 全國性的民間藝術團體，類似公益的利益團體 | 會員多為教學與研究單位的學者專家 | 1. China Tourism Literature Association。<br>2. 原為一九八七年成立的「中國山水旅遊文學研究會」，一九九〇年七月改名。<br>3. 進行旅遊文學之研究。<br>4. 與國內外相關團體進行交流。 |
| 中國鄉村旅遊協會 | 一九九〇年十月 | 社團法人民間組織，類似公益的利益團體 | 會員多屬於從事鄉村旅遊研究的學者專家 | 1. China Country Tourism Association。<br>2. 原為一九八七年成立的「中國農民旅遊業協會」，一九九〇年十月改名。<br>3. 促進鄉村旅遊事業、精緻農業、休閒農業的發展，協助農民進行轉型。<br>4. 屬於中國旅遊協會的團體會員。 |

資料來源：筆者自行整理。

從上表得知，中國大陸旅遊利益團體具有以下特點：

## （一） 公益性特質比較明顯：協助對外國家行銷

中國大陸旅遊利益團體大多數比較接近於公益型利益團體，他們的主要工作在於推廣入境旅遊，另一方面他們與官方的關係也非常密切，大多數是政府機關的外圍組織，甚至中國旅遊協會、中國旅遊協會旅遊城市分會、中國旅遊飯店業協會、中國旅遊車船協會其所在地址就是國家旅遊局。他們表面上是民間身分，但實際上是受到國家旅遊局的補助、監督與管轄，也就是國家旅遊局的「白手套」。其中的中國旅遊協會、中國旅遊協會旅遊城市分會、中國旅遊飯店業協會、中國旅遊車船協會，甚至有權代表政府對於相關企業進行評鑑，這種執行公權力的行為可以說是帶有半官方組織的色彩，這與其他國家的公益型利益團體功能相近。旅遊學者Knechtel就認為，這種「非營利部門」，對於旅遊業發展的幫助相當顯著，尤其是開發中國家[36]。

## （二） 資方利益團體的發展開始起步

在一般民主國家資方利益團體都是蓬勃的發展，因為資方大多有豐沛的資金，而他們也積極於自身利益的增進，我們說西方民主是一種「掮客型」的利益團體政治，尤其是資方利益團體只要在合法的範圍內，往往藉由各種手段來影響政策與法令，對國會議員進行遊說，甚至支持某些議員都是司空見慣的。中國大陸目前在旅遊產業上這方面的利益團體發展還未趨成熟，其中的中國旅遊飯店業協會、中國旅遊車船協會、中國旅遊報刊協會、中國旅行社協會，僅具有雛形，因為其會員多為相關行業的業者，而組織規章中多強調「維護會員的共同利益和合法權益」，但由於上述利益團體的自主性仍然有限，對政策法令的影響程度低，因此不能算是完全的資方利益團體，只能說是

---

[36]Clare A.Gunn，李英弘、李昌勳譯，**觀光規劃基本原理、概念與案例**（台北：田園文化公司，1999年），頁7。

「具有資方色彩的公益型利益團體」。

## （三）利益團體具有統一戰線的功能

中國大陸的旅遊利益團體對於國家行銷之所以扮演相當重要的角色，主要是他們都具有統一戰線（簡稱統戰）的特質，中共當局成立這些團體的初衷不像其他國家那樣單純，在統戰的前提下是要藉由這些團體來加強控制相關業者，尤其在政策、政治與意識型態上的控制，當需要結合民間力量，一致對外協助國家行銷時，便能以最短時間內整合其會員的力量，當國家旅遊局發布動員指示後，即由中國旅遊協會協調下屬之其他利益團體，再由這些利益團體結合個別企業的力量，形成由上而下、層層節制的動員網路。另一方面，這些利益團體往往藉由民間的身分來遂行官方身分所敏感的工作，尤其是兩岸間的旅遊交流，因此也屬於對台統戰工作的一環。

## （四）缺乏勞方利益團體與消費者保護利益團體

中國大陸旅遊產業雖然發展迅速，然而缺乏勞方權益相關的利益團體，對於勞工福利保障方面也有待加強，這可以說是改革開放後，中國大陸的普遍現象，為求經濟利益而不惜犧牲旅遊從業人員的福利。另一方面，在消費者的保護工作上，目前雖然有一些官方單位在負責，但缺乏來自民間力量的專責利益團體，因此活力與創意十分有限。

# 第三章　中國大陸的觀光旅遊資源

　　所謂觀光旅遊資源是指自然界和人類社會，凡能對觀光客產生吸引力、能激發觀光客的觀光旅遊動機，具備一定觀光旅遊功能和價值，可以提供觀光旅遊業的開發利用，並能產生經濟、社會和環境效益的一切事物和因素。

　　中國大陸地大物博、歷史悠久，因此觀光旅遊資源相當豐富，限於篇幅無法加以一一介紹，因此本章將從總體面與宏觀面的角度來加以分類說明。一般在探討觀光旅遊資源時，通常將其區分成兩大類，也就是自然資源與人文資源，本章第一節也將依循此一分類模式進行介紹，但由於中國大陸旅遊資源數量過多，因此將依據聯合國教科文組織所選拔出之世界文化和自然遺產作為代表來加以說明，而這些獲選的觀光資源可說具有全世界的知名度而具國際層次。此外，在第二節中將從不同區域的觀光資源分布情況，將中國大陸劃分成十個觀光旅遊圈。

# 第一節　世界文化和自然遺產

　　依據一九七二年十一月十六日，於巴黎聯合國教科文組織（UNESCO）第十七屆大會所通過的「保護世界文化和自然遺產公約」的規定，世界遺產的主要宗旨在於保存與維護具有歷史價值的人類遺產，這些地方可以獲得聯合國教科文組織所有成員國的保護與集體援助，包括專家人力技術、教育訓練與資金援助，而即使在戰爭中也不能列為攻擊目標[1]。因此對任何民族文化和自然資產的損害，就意味著是對於全人類文化和自然資產的損害。目前世界遺產公約是全球締約國最多的國際保護條約，共有161個國家加入，其中有118個國家將其本國的文化、自然資產登記為世界遺產。在申報的過程必須經過嚴格的考核與審批程序，最後還必須由專門的「世界遺產委員會全會」來

---

[1]孫武彥，**文化觀光**（台北：九章出版社，1994年），頁174。

進行終審，而一年只有在開會時審核一次，每次約新增30個，因此至二OO一年爲止全球只有721處世界遺產，分布在124個國家[2]。

　　然而更具意義的是，一旦被評定爲文化遺產後，高度的知名度與全球性聲望將直接有利於旅遊業的發展，成爲旅遊行銷的一大利器。也因爲所可能帶來巨大的旅遊經濟利益，使得許多國家都卯足全力的申請，包括義大利、西班牙與法國等國長期以來都十分積極，無怪乎這些國家都是全球前十大入境旅遊國，中國大陸當然也不例外的投入相當大的努力。在這過程極爲繁雜而難度甚高的申請過程中，中國大陸可說是動用一切可能的資源來加以投入，因爲根據「保護世界文化和自然遺產公約」的規定，能否列入名錄的標準有三大項，除了要具備獨特的價值外，該遺產相關環境的協調與否以及對不協調狀況的整治克服情況也是重點，此外更重要的是當地政府與民眾是否具有保護遺產的積極性。此外，世界文化遺產並非終身制，世界遺產委員會的國際專家會以實地監測的方式對遺產進行保護，並且自二OO二年開始以量化監測全球遺產，分別提出肯定、鼓勵、提醒、警告等意見，倘若遭遇自然或人爲的破壞，聯合國會將其列入「處於瀕危狀態的遺產名錄」，若情況繼續惡化將從世界遺產名錄中刪除，到二OO二年一月爲止，共有美國黃石公園等31個遺產被列入「處於瀕危狀態的遺產名錄」。因此在成功登錄名錄後，需要動用更多的人力、物力與財力資源來加以保護。

　　中國大陸於一九八五年加入「保護世界文化和自然遺產公約」，一九八六年就開始申報世界遺產名錄，包括長城、明清故宮、西安兵馬俑首先列入遺產名單；一九九一年六月二十六日泰山、黃山則接受了第一批遺產證書，其中泰山是一九八七年列入，而黃山是一九九O年[3]。目前，中國大陸列入世界遺產名錄的地區包括下列各地區，而在

---

[2]**中國時報**，2001年12月25日，第14版。

[3]中國旅遊年鑑編輯委員會主編，**中國旅遊年鑑一九九二**（北京：中國旅遊出版社，1992年），頁23。

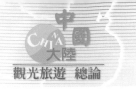

表3-1中，將分別從文化遺產、自然遺產、文化與自然遺產三大部分來加以區別：

表3-1 中國大陸列入世界遺產名錄整理表

| 文化遺產 | 地點 | 獲選時間 | 文化遺產 | 地點 | 獲選時間 |
|---|---|---|---|---|---|
| 長城 | 北京 | 一九八七年 | 北京故宮 | 北京 | 一九八七年 |
| 周口店北京猿人遺址 | 北京 | 一九八七年 | 秦始皇陵及兵馬俑坑 | 陝西省臨潼縣 | 一九八七年 |
| 敦煌莫高窟 | 甘肅省 | 一九八七年 | 武當山古建築群 | 湖北省丹江口市 | 一九九四年 |
| 承德避暑山莊及周圍寺廟 | 承德市 | 一九九四年 | 西藏布達拉宮、大昭寺、達賴喇嘛夏宮羅布林卡列 | 西藏拉薩 | 一九九四年二〇〇一年 |
| 孔府、孔廟、孔林 | 山東省曲阜市 | 一九九四年 | 廬山風景名勝區 | 江西省北部 | 一九九六年 |
| 平遙古城 | 山西省 | 一九九七年 | 蘇州古典園林 | 江蘇省蘇州市 | 一九九七年 |
| 麗江古城 | 雲南省西北部麗江 | 一九九七年 | 北京天壇 | 北京 | 一九九八年 |
| 北京頤和園 | 北京 | 一九九八年 | 安徽省之宏村與西遞村（月牙塘） | 安徽省黟縣 | 二〇〇〇年 |
| 大足石刻 | 北山、寶頂山、南山、石篆山、石門山 | 二〇〇〇年 | 都江堰—青城山 | 四川省 | 二〇〇一年 |
| 明代皇家陵寢顯陵、孝陵 清代皇家陵寢東陵、西陵、十三陵 | 顯陵位於湖北省鍾祥、孝陵位於南京市紫金山；東陵與西陵位於河北省境內，十三陵位於北京昌平縣 | 顯陵、東陵與西陵於二〇〇一年獲選，孝陵與十三陵於二〇〇三年獲選 | 雲岡石窟 | 山西省大同 | 二〇〇一年 |
| 龍門石窟 | 河南省洛陽城南 | 二〇〇一年 | | | |
| 自然遺產 | 地點 | 獲選時間 | 自然遺產 | 地點 | 獲選時間 |
| 武陵源風景名勝區 | 湖南省張家界市 | 一九九二年 | 黃龍風景名勝區 | 四川省阿壩藏族羌族自治州松潘縣 | 一九九二年 |
| 九寨溝風景名勝區 | 四川省北部南坪縣 | 一九九二年 | 三江並流（金沙江、怒江與瀾滄江） | 雲南省西北部迪慶藏族自治州、怒江慄慄族自治州與麗江地區等三地 | 二〇〇三年 |
| 文化和自然遺產 | 地點 | 獲選時間 | 自然遺產 | 地點 | 獲選時間 |
| 泰山風景名勝區 | 山東省中部 | 一九八七年 | 黃山風景名勝區 | 安徽省南部黃山市 | 一九九〇年 |
| 峨眉山－樂山大佛 | 四川省峨眉市、樂山市 | 一九九六年 | 武夷山風景區 | 福建省、江西省 | 一九九九年 |

資料來源：
中國旅遊年鑑編輯委員會主編，**中國旅遊年鑑一九九四**（北京：中國旅遊出版社，1994年），頁25。
中國旅遊年鑑編輯委員會主編，**中國旅遊年鑑一九九八**（北京：中國旅遊出版社，1998年），頁33。
中華人民共和國年鑑編輯部主編，**中華人民共和國年鑑一九九八**（北京：中華人民共和國年鑑社，1998年），頁711。
**聯合報**，2001年8月21日，第13版。

■ 四川都江堰已列名為世界文化遺產名錄，有助於當地觀光旅遊業的發展。

■ 四川黃龍風景區列名為世界文化遺產名錄，對於當地觀光產業助益甚大。

■ 世界遺產名錄成為各觀光景點吸引旅客的宣傳賣點，圖為張家界的宣傳資料。

從**表3-1**可知，截至二〇〇三年止，中國大陸已有29處地方列入世界文化遺產名錄，目前居於全球第三位，僅次於義大利的34處、西班牙的36處。中國大陸目前所申報的旅遊資源中，以文化遺產為主而共有21處、自然遺產4處、自然與文化雙遺產4處，可見中國大陸的旅遊資源仍以人文為主，自然遺產遠遠不及於人文遺產的豐富性，這也提供了自然資源未來開發的空間。

目前，中國大陸各地區仍沈溺於申報世界遺產的熱潮中，二〇〇一年八月被譽為「江南民居一絕」的江蘇省昆山市周莊鎮，憑藉其「小橋、流水、人家」的水鄉風貌與明清建築正積極尋求申報；重大考古發現的「三星堆古蜀文化遺址」也準備加入；重慶市的金佛山、四面山及奉節天坑地縫則希望申報自然遺產；白帝城—瞿塘峽則欲申報自然、文化雙重遺產；福建省永定、南靖、華安等三地組成的「客家土樓」，展現濃厚的客家風情，在受到海外客僑的殷切期盼下也積極申請。

不可諱言的，在被評定為世界遺產的地方其必然帶來可觀的經濟收益，因此各省市都積極申報，另外一方面也可以獲得聯合國大額的經費補助。但這種急功好利的作法卻招來許多後遺症，由於人為破壞、管理不當與過度開發，造成環境與景觀的嚴重破壞。中國大陸雖然尚未被列入「處於瀕危狀態的遺產名錄」，但湖南省的張家

■ 三星堆遺址正積極申請加入世界文化遺產名錄。

界因保護不周而受到警告，泰山風景區則因建設觀光纜車而引發爭
議，有八百年歷史的雲南麗江古城從清晨至深夜人聲鼎沸而淪為
「購物城」，敦煌石窟因遊客太多使得呼出二氧化碳與光線造成壁畫
變色剝落，其二十年的損壞超過過去近百年的自然侵蝕，承德避暑
山莊被列入世界文化遺產後，由100多萬人次的觀光客遽增為300多
萬，幾乎被商店與人潮淹沒，這些問題若不立即處理，不但可能使
中國大陸被列入「處於瀕危狀態的遺產名錄」，也會增加未來申報的
困難。

# 第二節　七大觀光旅遊圈與二十大觀光旅遊區（線）

　　在第一節對於世界遺產的探討中，曾提及各地方政府均積極的申
報世界遺產，認為如此可以增加當地的觀光收益，雖然大部分達到了

■ 天池風光明媚，因此成為東北旅遊圈的必遊之地。

預期的效果，但也有少數世界遺產因為位置偏遠與交通不便，附近欠缺其他觀光資源，或歷史文化層次過高難被大眾接受等因素，反而成為「有行無市」的情況。而第二節所探討的觀光旅遊資源，則是完全從旅遊市場的供需發展來加以切入，首先如**表3-2**所示，我們將整個中國大陸劃分為七大旅遊區，分別是東北旅遊圈、西北旅遊圈、華北旅遊圈、華中旅遊圈、華東旅遊圈、華南旅遊圈、西南旅遊圈、長江三峽旅遊圈，除了長江三峽旅遊圈外，其他旅遊圈都是依據地理位置與大陸官方之行政劃分慣例來加以區分的。而長江三峽旅遊由於橫跨西南與華中兩個旅遊圈，因此單獨劃分為一個旅遊圈。

　　而在個別旅遊圈中，又可劃分為不同的旅遊區，但由於中國大陸幅員過大，任何一個寺廟都可能是上百年的「古蹟」，也可以是旅遊資源，任何一個城鎮都市也可以自稱是旅遊區，然而卻造成許多了解與分析上的困難，因此本書參照國際上前往中國大陸觀光的旅遊團行程，特別是台灣旅行業者所安排包裝的行程，以及中國大陸國內長途觀光旅遊的安排行程，共將中國大陸劃分為二十個旅遊區（線），這二

表3-2 中國大陸旅遊圈與旅遊區整理表

| 旅遊圈 | 所屬行政區域 | 旅遊區（線） | 觀光旅遊資源 |
|---|---|---|---|
| 東北旅遊圈 | 遼寧省、吉林省、黑龍江省 | 遼吉黑旅遊區：瀋陽、大連（遼寧省），長春、吉林、長白山、延吉（吉林省）、哈爾濱（黑龍江省） | 1. 瀋陽：故宮、昭陵、東陵、北陵等古文物與建築資源，張學良舊居、九一八事變陳列館、蒸汽機車陳列館等近代政治歷史資源，老邊餃子館、馬燒麥等風味餐飲。<br>2. 大連：大連港、人民廣場、中山廣場、東海公園、森林動物園、星海公園等城市風貌資源。<br>3. 長春：偽滿皇宮、八大部等近代政治歷史資源，電影城與文化廣場等城市風貌資源。<br>4. 吉林：松花湖、龍潭山鹿場等自然資源。<br>5. 長白山：天池自然保護區之自然資源。<br>6. 哈爾濱：松花江畔、中央大街、太陽島公園等城市風貌資源，七三一部隊陳列館之近代政治歷史資源。 |
| 西北旅遊圈 | 陝西省、甘肅省、青海省、寧夏回族自治區、新疆維吾爾自治區 | 絲路旅遊線：含西安（陝西省）、蘭州、天水、武威、張掖、酒泉、嘉峪關、敦煌（甘肅省）；吐魯番、烏魯木齊（新疆） | 1. 西安：兵馬俑、華清池、大雁塔、西安古城牆、碑林等古代文物與建築資源，餃子宴、羊肉泡饃、湯包等風味餐飲。<br>2. 蘭州：白塔山、黃河鐵橋、蘭州水車等古代文物與建築資源，牛肉麵之風味餐飲。<br>3. 張掖：大佛寺之古代建築資源。<br>4. 敦煌：莫高窟之古文物與建築資源，鳴沙山與月牙泉之自然資源。<br>5. 吐魯番：高昌故城、交河故城、千佛洞、阿斯塔那古墓、坎爾（兒）井等古代文物與建築資源，葡萄溝、火燄山等自然資源，烤全羊之風味餐飲、維吾爾族歌舞表演。<br>6. 烏魯木齊：天山天池、南山牧場等自然資源。 |
| 華北旅遊圈 | 北京市、天津市、河北省、山西省、內蒙古自治區 | 大北京旅遊圈（北京市、河北省承德） | 1. 故宮、頤和園、北海公園、長城、定陵、天壇、恭王府等古代文物與建築資源。<br>2. 天安門廣場、人民大會堂、毛澤東紀念堂、抗日戰爭紀念館、中國歷史博物館、中國革命博物館、中南海、蘆溝橋等近代政治歷史資源。<br>3. 琉璃廠、奧林匹克中心、王府井、四合院與小胡同、老舍茶館、秀水街、東華門、西單廣場等城市風貌資源。<br>4. 全聚德烤鴨、北海仿膳料理、東來順涮羊肉、大觀園紅樓宴、餃子宴、傣加歌舞宴等風味餐飲與雜技表演。<br>5. 承德：外八廟、避暑山莊等古代建築。 |
| | | 山西內蒙旅遊區：含太原、平遙、大同、五台山（山西省），呼和浩特、包頭（內蒙古） | 1. 太原壺口瀑布之自然資源。<br>2. 太原新縣民俗博物館、平遙古城等古代文物與建築資源。<br>3. 大同龍山石窟、大同雲岡石窟、五台山（中國佛教四大名山）等古代文物與建築資源。<br>4. 呼和浩特：昭君廟、大召寺、五塔寺等古代文物與建築資源，全羊席、手抓羊肉等風味餐飲。<br>5. 包頭：五當召、成吉思汗陵等古代文物與建築資源。 |
| 華中旅遊圈 | 河南省、湖北省、江西省、湖南省 | 中原古文明旅遊區：含鄭州、洛陽、開封（河南省） | 1. 鄭州：黃河遊覽區之自然資源。<br>2. 洛陽：龍門石窟、白馬寺、嵩山少林寺、洛陽古墓等古代文物與建築資源，少林武術及硬氣功表演。<br>3. 開封：古城牆、鐵塔、包公祠、大相國寺等古代文物與建築資源。 |
| | | 廬山風景區：含廬山、南昌、九江、景德鎮（江西省） | 1. 廬山：秀峰、廬山植物園、仙人洞等之自然資源，美廬與廬山會議舊址之近代政治歷史資源。<br>2. 南昌：滕王閣之古代文物與建築資源。<br>3. 九江：煙水亭之古代文物與建築資源。<br>4. 景德鎮：陶瓷產品之產業資源。 |

（續）表3-2 中國大陸旅遊圈與旅遊區整理表

| 旅遊圈 | 所屬行政區域 | 旅遊區（線） | 觀光旅遊資源 |
|---|---|---|---|
| 華東旅遊圈 | 山東省、安徽省、上海市、江蘇省、浙江省、福建省 | 張家界旅遊區：含張家界、長沙、岳陽（湖南省） | 1. 張家界：天子山、黃龍洞、寶豐湖等之自然資源。<br>2. 長沙：馬王堆漢墓、岳麓書院等古代文物與建築資源，毛澤東故居之近代政治歷史資源。<br>3. 岳陽：岳陽樓之古代文物與建築資源、洞庭湖之自然資源。 |
| | | 山東半島旅遊區：含濟南、曲阜、泰山、青島、煙台、威海（山東省） | 1. 濟南：城市風貌資源。<br>2. 曲阜：孔林、孔廟、孔府等之古代文物與建築資源，孔府宴之風味餐飲。<br>3. 泰山：雲海與日出之自然資源。<br>4. 青島：八大關異國建築群之城市風貌資源，魯菜之風味餐飲與青島啤酒之產業資源。<br>5. 煙台：蓬萊閣之古代文物與建築資源。<br>6. 威海：劉公島之古代文物與建築資源。 |
| | | 黃山旅遊區（安徽） | 奇松、怪石、雲海、溫泉等自然資源。 |
| | | 上海旅遊圈（上海市） | 1. 豫園、城隍廟等之古代文物與建築資源。<br>2. 金茂大廈、黃埔外灘、東方明珠電視塔、襄陽市場、上海博物館、上海大戲院、上海動物園、黃埔江遊船、南京路、淮海路等城市風貌資源。<br>3. 本幫菜之風味餐飲與湯包等小吃。 |
| | | 江南旅遊區：含蘇州、無錫、南京、揚州（江蘇省）、杭州、紹興、千島湖（浙江省） | 1. 蘇州：拙政園、寒山寺、周庄、留園、獅子林等古代文物與建築資源，周庄萬山蹄之風味餐飲。<br>2. 無錫：太湖之自然資源，中央電視台影視基地三國城、蠡園之古代文物與建築資源，乾隆宴之風味餐飲。<br>3. 南京：中山陵、國民政府遺跡、南京大屠殺紀念館等近代政治歷史資源，夫子廟、明孝陵等之古代文物與建築資源，全鴨宴之風味餐飲。<br>4. 杭州：西湖之自然資源，靈隱寺與岳飛墓之古代文物與建築資源。<br>5. 紹興：蘭亭與民居之古代文物與建築資源，魯迅紀念館之近代政治歷史資源。<br>6. 千島湖：湖泊之自然資源。 |
| | | 閩南、武夷山旅遊區：含福州、廈門、泉州、湄州、武夷山（福建省） | 1. 福州：林則徐祠堂等之古代文物與建築資源，佛跳牆之風味餐飲。<br>2. 廈門：鼓浪嶼之古代文物與建築資源。<br>3. 湄州：媽祖廟之古代文物與建築資源。<br>4. 武夷山：山林、九曲溪等自然資源。 |
| 華南旅遊圈 | 廣東省、廣西壯族自治區、海南省 | 珠江旅遊區：含廣州、深圳、珠海（廣東） | 1. 廣州：越秀山與白雲山等自然資源，中山紀念堂、黃花崗七十二烈士墓、黃埔軍校舊址等之近代政治歷史資源，粵菜與廣州點心小吃等風味餐飲，蠶油與水果等產業資源。<br>2. 深圳：世界之窗、錦繡中華、中國民俗文化村等主題樂園。<br>3. 珠海：石景山自然公園與海濱公園等城市風貌資源。 |
| | | 漓江旅遊區：含桂林、荔浦、陽朔（廣西） | 1. 桂林：漓江風景區、伏波山、疊彩山、象鼻山等自然資源，樂滿地主題樂園，瑤族歌舞表演，荔浦芋頭宴、米粉與桂林茶皮等風味餐飲，西瓜霜之產業資源。<br>2. 陽朔：銀子岩、小青山風景區等自然資源。 |
| | | 海南旅遊區：含海口、三亞 | 1. 海口：海岸風光之自然資源，五公祠與海瑞墓等，水上活動與椰子等熱帶水果之產業資源。<br>2. 三亞：鹿回頭、大東海、牙龍灣等海岸風光之自然資源。 |

（續）表3-2 中國大陸旅遊圈與旅遊區整理表

| 旅遊圈 | 所屬行政區域 | 旅遊區（線） | 觀光旅遊資源 |
|---|---|---|---|
| 西南旅遊圈 | 重慶市、雲南省、貴州省、四川省、西藏自治區 | 昆大麗旅遊區（雲南） | 1. 昆明：九鄉溶洞景觀、石林風景區、滇池等之自然資源，大觀樓之古代文物與建築資源，雲南民族村、世界園藝博覽會等城市風貌資源，過橋米線與汽鍋雞風味餐飲，宣威火腿、雲南白藥之產業資源。<br>2. 大理：洱海、點蒼山等之自然資源，崇聖寺三塔、大理古城等之古代文物與建築資源，白族三道茶之風味餐飲，白族歌舞表演。<br>3. 麗江：麗江古城、白沙村等之古代文物與建築資源，黑龍潭、玉龍雪山、瀘沽湖等之自然資源，納西古樂表演。 |
| | | 西雙版納雲南密境旅遊區（雲南） | 傣家竹樓、孟侖熱帶植物園、版納民俗風情園、橄欖壩傣族山寨等當地風貌資源，緬甸邊境旅遊。 |
| | | 成都、九寨溝旅遊區（四川） | 1. 成都：大熊貓基地、臥龍生態保護區之自然資源，武侯祠、杜甫草堂、廣漢三星堆博物館、都江堰、樂山大佛、峨嵋山報國寺與萬年寺等古代文物與建築資源。川劇變臉秀表演，川菜、夫妻肺片、麻婆豆腐、賴湯圓、龍抄手、同仁堂藥膳等風味餐飲，中藥材、五良液等產業資源。<br>2. 九寨溝：臥龍海、五彩池、樹正群海、長海、諾日朗瀑布等之自然資源，烤全羊之風味餐飲。 |
| | | 拉薩旅遊區（西藏） | 1. 拉薩：布達拉宮、大昭寺等古代文物與建築資源，羅布林卡、羊卓雍湖等之自然資源，藏式風味餐。<br>2. 日喀則：紮什倫布寺之古代文物與建築資源。<br>3. 江孜：白居寺、萬佛塔等之古代文物與建築資源。 |
| 長江三峽旅遊圈 | 重慶市、湖北省 | 重慶、酆都、瞿塘峽、巫峽、神龍溪、西陵峽、宜昌、荊州、武漢 | 1. 重慶：大足石刻之古代文物與建築資源，朝天門、鵝嶺公園、人民大禮堂等之城市風貌資源，縉雲山、南山等自然資源，川菜、重慶火鍋、紅油炒手、擔擔麵等風味餐飲。<br>2. 酆都：鬼城之古代文物與建築資源。<br>3. 瞿塘峽：白帝城之古代文物與建築資源。<br>4. 巫峽：巫山十二峰等自然資源。<br>5. 西陵峽：牛肝馬肺峽、兵書寶劍峽等自然資源。<br>6. 宜昌：葛洲壩水利工程、三峽大壩。<br>7. 荊州：荊州古城之古代文物與建築資源。<br>8. 武漢：歸元禪寺、黃鶴樓、東波赤壁等之古代文物與建築資源，武昌起義紀念館之近代政治歷史資源。 |

資料來源：筆者自行整理。

十個旅遊區（線）多是旅遊業者根據實務操作經驗、遊憩價值、成本價格、消費者需求等不同因素所安排的，因此未在本旅遊區範圍的地方並非沒有遊憩的價值，只是在實務操作的團體旅遊行程中較少列入，例如天津市是四大直轄市之一，本身也有觀光資源，但因為其距離北京市不遠而文化接近，加上相對於北京市豐富而深厚的旅遊資源，使得許多觀光客到了北京之後又到天津卻覺得天津缺乏特色，久而久之天津就較

少列入行程之中，但其仍可提供非團體旅客或個別因素的旅遊需求。也因為是從實務操作的角度出發，有些旅遊區與旅遊圈重疊，如遼吉黑旅遊區、絲路旅遊線就與東北旅遊圈與西北旅遊圈重疊，基本上東北地區因為交通便捷、增加旅遊豐富性、同具異國特色與成本因素，因此很少安排單一省分旅遊；而西北地區地廣人稀，旅遊資源分散，以絲路之旅串連可以使消費者觀賞到其中的精華。另一方面，許多旅遊區也都是橫跨行政區域的，例如大北京旅遊區與江南旅遊區，前者橫跨了北京市與河北省，後者則橫跨了江蘇省與浙江省。

而在各旅遊區中具有不同的觀光旅遊資源，這包括有古代文物與建築資源、近代政治歷史資源、城市風貌資源、自然資源、風味餐飲、主題樂園、產業資源等：

## 一、古代文物與建築資源

是指在民國建立以前的中國歷朝歷代，所遺留下來而保存至今的

■ 寺廟一向是中國大陸重要的觀光資源，宗教觀光更成為發展的方向之一，圖為九寨溝地區的喇嘛教寺廟景觀。

人文觀光旅遊資源，包括了建築物與古文物，例如陵寢、皇宮、寺廟、高塔、橋樑、城牆、洞窟等古建築，與家具、雕刻、雕塑、石碑等古文物，以及收藏相關古文物之博物館。

## 二、近代政治歷史資源

是指民國建立之後而與近代政治發展有關的人文歷史觀光旅遊資源，包括具紀念意義的紀念碑、史蹟館、會議遺跡、故居等，特別是與中國共產黨建立過程中有關的相關資源。

## 三、城市風貌資源

指在城市之中的街道巷弄、建築物、民宅、景觀、商家市場、運動場、觀景塔、公園、動物園、學校、音樂廳等相關設施，而能夠吸引觀光客蒞臨之觀光旅遊資源。

## 四、自然資源

指非透過人工所建造產生，是自然環境所孕育生成而能吸引人們前往進行旅遊活動的天然景觀，具有明顯的天賦性質，包括地貌、水體、氣候、動植物等自然地理要素，因此舉凡高山、河流、海洋、瀑布、動物、植物、礦石、地熱、溫泉等皆是。

## 五、風味餐飲

是指各地方所產生之食材原料，藉由當地的烹調技術，具有當地特色之文化風情而能吸引觀光客蒞臨的飲食料理，這包括有一般餐廳與小吃。

## 六、主題樂園

經由人工所設計建造，具有一定訴求與主題，能夠提供觀光客參

觀娛樂的遊憩場所，其中包括有靜態的展示、動態或機械式的娛樂設備、歌舞民俗與特技表演、商品販賣、餐飲提供等。

### 七、產業資源

是指一個地區原本就存在的某一產業，而其產品為觀光客所喜愛而成為吸引觀光客的旅遊資源，例如原本就存在的花卉產業、農業、漁業、林木業、陶瓷業、傳統食品業、製藥業等。

# 第三節　新型態觀光資源的開發

波特認為產業的競爭優勢有兩種，一是「低成本競爭優勢」（lower cost），另一則是「差異化競爭優勢」（differentiation）[4]，就後者來說就是某一產業的產品必須具有獨特性，使其與其他國家的產品產生差異[5]，而且必須維持該差異的「持久性」（the sustainability of differentiation），使消費者可以連續發現其價值，並且使競爭者難以模仿，開發新型態的旅遊資源正符合此一條件。

從九〇年代開始，中國大陸的旅遊政策就是「大力發展入境旅遊，積極發展國內旅遊，適度發展出境旅遊」，要持續的發展入境與國內旅遊，就必須去開發新的旅遊資源，這項工作原本應該是由業者去負責，但卻往往是由政府來主導，原因之一就在於某些項目並非民間業者可以獨撐大局的，必須透過政府的人力、物力、財力與資訊來協助；另一方面，則是中國大陸長久以來的政企不分現象，使得政府與企業間的關係極為密切。基本上，中共官方在拓展入境旅遊資源方面的具體成效如下：

---

[4]Michel E. Porter, *The Competitive Advantage of Nations* (N.Y. : Free Press, 1988), p.37.

[5]Michael E. Porter, *Competitive Advantage* (N. Y. : Free Press, 1990), pp.119-120.

## 一、生態觀光旅遊

　　如**表3-3**所示，生態旅遊（ecotourism）是一種以自然為主軸的「調整性」旅遊活動，基本上是對於傳統大眾旅遊的調整，是針對大眾旅遊的缺點來進行修正，因此又稱之為「自然旅遊」（nature tourism）、「綠色旅遊」（green tourism）、「環境朝聖」（environmental pilgrimage）、「永續性旅遊」（sustainable travel）[6]。最早提出生態旅遊概念的在六〇與七〇年代，因為美國部分國家公園的生態遭受傷害所致，一九八三年時學者赫克特正式提出了「生態旅遊」一詞。

　　基本上生態旅遊具有三個特點，包括是仰賴於當地資源的旅遊、

**表3-3　生態旅遊與大眾旅遊特徵比較表**

| | 傳統的大眾旅遊 | 生態旅遊 |
|---|---|---|
| 目標 | 利潤最大化 | 適宜的利潤 |
| | 價格導向 | 價值導向 |
| | 享樂為基礎 | 以自然、歷史與傳統文化為基礎的享受 |
| | 文化與景觀資源的展示 | 環境資源與文化完整性 |
| 受益者 | 開發商與觀光客，當地居民反而非收益者 | 開發商、觀光客與當地居民共同分享利益 |
| 管理方式 | 觀光客第一、有求必應 | 自然第一，有條件滿足觀光客 |
| | 宣染性廣告 | 溫和性廣告 |
| | 無計畫性空間開發 | 有計畫的空間開發 |
| | 交通方式不限制 | 交通方式有限制 |
| 優點 | 創造就業機會與短期經濟利益、賺取外匯 | 創造長期而持續的就業機會、經濟發展與創造外匯 |
| | 單純的經濟利益 | 經濟、社會與生態利益相互結合 |
| 缺點 | 高密度的土地利用與基礎設施 | 短期內觀光客數量少 |
| | 單純的經濟利益 | 經濟、社會與生態利益相互結合 |
| | 交通擁擠 | 車輛受到管制、不方便 |
| | 水污染嚴重 | 水上活動受限制 |
| | 垃圾污染 | 要求垃圾分類，需教育觀光客 |

資料來源：筆者自行整理。

---

[6]郭岱宜，**生態旅遊**（台北：揚智文化公司，1999年），頁175。

強調當地資源保育的旅遊及維護當地社區概念的旅遊[7]，其對於環境的衝擊性小，以最尊重的態度對待當地文化，以最大的經濟利潤回饋當地，給予觀光客最大的遊憩滿足。因此觀光客並非只是消費者，而是對於自然環境保護與管理的貢獻者，藉由精神層面的欣賞、積極的參與、培養敏感度來與當地環境接觸，融入當地，並對於當地保育與原住民提出貢獻。但這並不表示大眾旅遊就會式微，因為其投資較低而報酬最高，對經濟效益具體而實質，此外，觀光客來源廣泛而限制門檻低。

一九九四年中國大陸的中國旅遊協會成立「生態旅遊專業委員會」，又稱為「中國生態旅遊協會」，一九九五年一月在西雙版納召開了第一屆「中國生態旅遊研討會」，一九九九年國家旅遊局定名為「生態旅遊年」，這是中國大陸第一次將生態旅遊的觀念灌輸給一般民眾。同年八月三十日，中共國家旅遊局和世界旅遊組織聯合舉辦了「中國生態旅遊可持續發展及市場促銷研討會」，研究如何將生態保育與商業行為取得妥協，可見中國大陸已經深刻了解到生態旅遊的重要性，並將生態旅遊的觀念予以普及化。目前生態觀光旅遊的發展朝下列模式：

## （一）自然保護區

目前中國大陸主要的生態旅遊體系如**表3-4**：

預計至二○一○年，中國大陸自然保護區的數量將增加到1,800個，總面積將達到1.55億公頃。根據中共國家林業局編制的「全國野生動植物保護及自然保護區建設工程總體規劃」，到二○一○年時將結合西部大開發計畫，在西部生物較為豐富、生態環境比較脆弱的地區建立保護區，使得瀕危和重點保護的野生動植物能得到初步的恢復和發展[8]。然而由**表3-4**可以發現，中國大陸目前生態旅遊的體系相當複

---

[7]郭岱宜，**生態旅遊**，頁179。

[8]在西部地區要建設32個國家濕地保護與示範區，重點實施15個野生動植物拯救工程，新建15個野生動物馴養繁殖中心和32個野生動植物監測中心（站）。

表3-4 中國大陸生態旅遊項目比較表

| 種 類 | 特 質 | 數 量 |
|---|---|---|
| 國家級自然保護區 | 由國務院設置「國家級自然保護區」，這是大陸層級最高與最具專業性的自然保護區 | 到一九九九年為止共有155個[9]，二〇〇一年又增加了16處 |
| 省級自然保護區 | 以國家林業局為主導單位，主要保護大部分瀕危和珍稀野生動植物及其棲息地，也保護著約2,000萬公頃的原始天然林、天然次生林和約1,200萬公頃的各種典型濕地 | 二〇〇一年時共有1,276個，總面積1.23億公頃，其中以林業系統所建立的自然保護區最大而達到909處，總面積為1.03億公頃 |
| 生態示範區 | 依據「全國生態環境建設規劃」，從一九九五年起展開「生態示範區」的試點工作 | 到一九九九年共建立生態示範區222個 |
| 國家級森林公園 | 依據原林業部（目前為國家林業局）頒布實施的「森林公園管理辦法」 | 至二〇〇〇年為止各類森林公園總數達到1,078處，總經營面積983.8萬公頃，主要森林旅遊線路達到20,365公里[10] |

資料來源：筆者自行整理。

雜，在多頭馬車的情況下，未能夠加以統合性的管理，有些風景區為了附庸風雅而稱為「保護區」，增加了大批人潮與相關收益外，卻與生態保護的功能大相逕庭。

## （二）國家公園與國家地質公園

　　全世界第一個國家公園是於一八七二年在美國成立的黃石公園，根據國際自然資源保育聯合會（IUCN）在一九六九於新德里會議的決議[11]，國家公園除了要具備廣大的面積外，還必須具有尚未開發、尚未占有、尚未遭致大幅改變的生態系統，使當地的動植物與地形地物

---

[9]中華人民共和國年鑑編輯部主編，**中華人民共和國年鑑二〇〇〇**（北京：中國年鑑社，2000年），頁1156。

[10]最新的一座是八達嶺國家森林公園，由中共國家林業局所起草的「關於建設八達嶺國家森林公園的研究報告」於二〇〇一年八月正式通過，代表在二〇〇八年前北京地區將會擁有第一座的國家森林公園，該公園位於北京市延慶縣東南部，範圍包括八達嶺長城全線兩側範圍，其將被劃分為五個功能區，即風景遊覽旅遊區、現代農業旅遊區、高科技遊覽觀賞區、生態保護區、旅遊綜合服務及行政管理區。

[11]傅屏華，**觀光區域規劃**（台北：豪峰出版社，1984年），頁210。

得以保存；而國家行政機構必須採取一切措施來防止與減少該地區之開發利用；觀光客也必須在特定的條件下才能獲准進入，以達到教育、文化與遊憩之目的。國家公園具有以下五大功能：繁榮地方經濟、提供國民遊憩、提供保護性的環境、教育研究的功能、保存物種與基因庫（包括物種、基因、生態環境、人文環境）的多樣性。因此一般國家公園均區分為：生態保護區、特別景觀區、遊憩區、一般管制區，其中生態保護區與特別景觀區都居於公園的內層，其管制範圍較大而限制規定也較多，而遊憩區、一般管制區則是屬於外層，尤其一般管制區是所謂的「緩衝區」，當地住民的土地還可以繼續使用。

　　中國大陸從改革開放之後旅遊業大行其道，但也造成當地生態環境的極度傷害，因此開始仿效西方國家建立國家公園的機制，如**表3-5**所示，中國大陸目前共有20個大型的國家公園[12]。

　　另一方面，中國大陸也積極建立所謂的「國家地質公園」，其主要目的與國家公園相似，但主旨是針對特殊保護的地質景觀。由於中

表3-5　中國大陸國家公園一覽表

| 國家公園 | 所在地 | 區域面積 | 國家公園 | 所在地 | 區域面積 |
|---|---|---|---|---|---|
| 縉雲山 | 四川省重慶市郊 | 1,400公頃 | 樟木口岸 | 西藏日喀則 | 500公頃 |
| 崆峒山 | 甘肅省平涼縣 | 1,089公頃 | 蓮花山 | 甘肅省臨潭縣、康樂縣 | 9,855公頃 |
| 鷂足山 | 雲南省賓川縣 | 17,000公頃 | 昆明 | 雲南省昆明市 | 133,000公頃 |
| 瀘沽湖 | 雲南省寧蒗縣 | 9,000公頃 | 天池 | 新疆維吾爾自治區阜康縣 | 38,000公頃 |
| 張家界 | 湖南省張家界市 | 18,000公頃 | 索溪峪 | 湖南省慈利縣 | 53,333公頃 |
| 九疑山 | 湖南省綏寧縣 | 7,000公頃 | 大明山 | 廣西壯族自治區武鳴縣、馬山縣、上林縣 | 52,800公頃 |
| 天目山 | 浙江省臨安縣 | 997公頃 | 皇藏峪 | 安徽省肖縣 | 2,047公頃 |
| 井岡山 | 江西省井岡山市 | 15,873公頃 | 廬山 | 江西省九江市 | 30,493公頃 |
| 鳳凰山 | 遼寧省鳳城縣 | 3,900公頃 | 醫巫閭山 | 首北鎮縣 | 48,000公頃 |
| 牡丹峰 | 黑龍江省牡丹江市 | 40,000公頃 | 鏡泊湖 | 黑龍江省寧安縣 | 120,000公頃 |

資料來源：筆者自行整理。

[12]中國年鑑編輯部主編，**中國年鑑一九九六**（北京：中國年鑑社，1996年），頁216。

國大陸是「聯合國教科文組織世界地質公園計畫試點」的國家之一，而該組織準備每年創建20個世界地質公園，以達到全球共創建300個的目標，因此二〇〇一年四月，經過國家地質遺跡保護領導小組和首屆國家地質遺跡評審委員會的嚴格評選，雲南石林、湖南張家界、河南嵩山、江西廬山、雲南澄江動物化石群、黑龍江五大連池、四川自貢恐龍、福建漳州濱海火山、陝西翠華山山崩、四川龍門山、江西龍虎山等11個地區，獲得了首批「國家地質公園」的稱號；十二月內蒙古克什克騰旗地質公園也被選為國家級地質公園，成為內蒙古自治區第一個國家級地質公園；二〇〇二年北京延慶縣的古木化石群與山西省的黃河壺口瀑布也相繼入選。

　　基本上，成立國家公園與國家地質公園對於生態環境的維護當然是首要目的，但卻也成為新興的旅遊資源，增加觀光客更多的選擇空間。然而中國大陸的發展卻似乎常常過了頭，各地方政府非常希望被列為國家公園與地質公園，其著眼點當然還是經濟上的利益，觀光客也歡迎新的旅遊資源出現，但旅遊人數過多與過度開發的問題卻接踵而來，甚至可能與設立國家公園與國家地質公園的初衷產生矛盾。

## （三）賞鳥觀光旅遊

　　觀賞鳥類與自然生態的旅遊行程在歐美國家頗受重視，在歐洲每年都有幾百萬人加入觀鳥行列，在一九九九年的愛鳥日當天，有超過7,600萬美國人到野外觀察鳥類活動或餵食野生動物。根據調查美國約有6,000萬人經常到野外賞鳥，更有超過9,000萬人在自家庭院賞鳥育鳥，成了僅次於園藝的美國第二大戶外活動，不少愛鳥者甚至能聽聲辨鳥[13]。但這項活動對中國大陸卻非常陌生，不但入境旅遊鮮少有此行程，即使是國內旅遊也是相當少見，一方面是民眾缺乏生態保育觀念，另一方面則是業者欠缺相關知識所致。基本上在進入秋冬之後就

---

[13]國家旅遊局，「美國賞鳥活動發展紅火」，Online Internet 12. NOV. 2001.
　　Available http://www.cnta.com/ss/wz_view.asp?id=2564。

■ 生態觀光成為新興的觀光資源，圖為張家界國家森林公園。

是黃河以南地區觀賞鳥類的最佳季節。目前當第一批候鳥自北方飛來
後，逐漸開始有愛鳥者前往濕地保護區加以觀賞。過去幾年，到鳥類
保護區的賞鳥者還主要是以國外人士居多，現在本地賞鳥者的數量正
急起直追，野外賞鳥也從科學考察轉變成民眾熱愛自然、愛護生態的
一種高品味休閒活動，目前中國大陸參與賞鳥活動者多以青年人為
主，並且被塑造成一種高層次的活動形象。

　　基本上中國大陸一年四季都有豐富的賞鳥資源，濕地自然保護區
已逾260處，從新疆巴音布魯克、內蒙古達裏諾爾湖、寧夏沙湖、青海
湖、黑龍江紮龍、黃河三門峽水庫、上海崇明東灘、九段沙，到貴州

草海，雲南高黎貢山，香港米埔等，都已是國際著名的專業性賞鳥地區。但與國外相比，中國大陸的野外賞鳥活動則還是剛剛起步，甚至與台灣相比都相差甚多，許多當地民眾甚至不知其身處於賞鳥區之中。但隨著政府單位對於野外賞鳥活動的積極推廣，賞鳥活動正迅速發展，也有了如「自然之友」、「綠家園」等自發的賞鳥組織。一九九九年北戴河破天荒的舉辦了首屆國際賞鳥大賽，二〇〇一年由世界自然基金會（WWF）以賞鳥為目的所舉辦的「鄱陽湖生態遊」，亦在江西省星子縣沙湖風景區舉行[14]。未來，針對歐美入境旅遊市場來說，這種生態相關活動將會是一個新的產品方向，並可搭上生態旅遊的時尚便車。

## 二、健身養身觀光旅遊

健身養身觀光旅遊近年來成為國際觀光旅遊市場的熱門商品，將觀光與體育運動、身心鬆弛等訴求相結合，其主要目的還是要符合目前大眾對於健康的要求與重視。中國大陸近年來也逐漸感受到此一風潮，開發了許多相關觀光旅遊資源：

### （一）滑雪旅遊

滑雪運動一直以來是許多國家的旅遊重要賣點，瑞士就是全球周知的實例，但中國大陸長久以來卻放棄此一原本就存在的旅遊資源，中國大陸對於冰雪資源的利用還停留在雪景、冰雕等靜態與傳統的活動，比較著名的包括一九九五年開始於黑龍江所舉行的國際雪雕比賽、一九九七年遼寧瀋陽的棋盤山冰雪節、一九九九年擴大舉辦的哈爾濱國際冰雪節，甚至四川也在二〇〇〇年舉辦了第一屆「南國冰雪節」

---

[14]鄱陽湖是中國第一大淡水湖，也是亞洲最大的的候鳥過冬地和國際重要濕地，全球有95%的白鶴在此過冬，全年統計有鳥類332種，被譽為「珍禽王國」和「候鳥樂園」。世界自然基金會則是世界上最大的非政府自然保護組織，在全球有500多萬會員，有3000多名專業人員在100多個國家開展自然保護工作；從一九六一年成立以來，一直致力於遏止地球自然環境的惡化。

[15]，由於滑雪牽涉到場地、器材、設備、教練等專業知識的限制，因此中國大陸直到一九九五年七月十六日國家旅遊局在吉林召開「全國滑雪旅遊研討會」，才正式將滑雪列為旅遊重要項目[16]，一九九六年二月十五日黑龍江省亞布力滑雪旅遊度假週首次舉辦[17]，直到一九九八年十二月五日首屆黑龍江國際滑雪節才正式舉行[18]。大陸基本上具有發展滑雪的環境與條件，只是一直沒有受到重視，目前東北地區正積極規劃結合哈爾濱的冰雕節來推廣滑雪活動，以吸引海外喜愛此項運動的觀光客，西北地區也不遑多讓，位於陝西銅川市的玉華宮滑雪場，二○○一年投資了520萬元人民幣擴建成西北地方規模最大的現代化滑雪場。北京市旅遊局也在二○○二年開闢了昌平等6處滑雪場，以增加北京的吸引力，中國大陸目前如此積極的作為，未來將會直接威脅南韓與日本北海道地區原本的滑雪旅遊市場。

## （二）潛水與水上旅遊

　　過去中國大陸的潛水與水上活動只限於海南島，海南省可以說是大陸發展水上活動最成功與最具規模的地區，如瓊海博鰲亞洲論壇風景遊覽區、海南熱帶海洋世界、瓊州海峽旅遊度假區、三亞南山旅遊區等，然而其他省市的水上旅遊卻相對落後，例如屬於亞熱帶而又環海的福建省竟然一直沒有潛水旅遊產業，直到在國家旅遊局的政策鼓勵下，首家潛水俱樂部「東山島紅珊瑚潛水俱樂部」才在二○○一年五月順利建成，但卻是海南最大一家潛水俱樂部的分部，其擁有先進的

---

[15]四川在港、澳地區推出「冬遊四川」的行程，包括成都周邊的西嶺雪山、峨眉山、龍池、瓦屋山、臥龍、都江堰、海螺溝、自貢及九寨溝等風景區都強調當地雪景。

[16]中國旅遊年鑑編輯委員會主編，**中國旅遊年鑑一九九六**（北京：中國旅遊出版社，1996年），頁20。

[17]中國旅遊年鑑編輯委員會主編，**中國旅遊年鑑一九九七**（北京：中國旅遊出版社，1997年），頁32。

[18]中國旅遊年鑑編輯委員會主編，**中國旅遊年鑑一九九九**（北京：中國旅遊出版社，1999年），頁22。

潛水設備和海上運動器材，以及眾多持有國際CMAS證書的專業教練。以中國大陸的海岸線綿長與海底資源的豐富條件，是具有發展成全球知名潛水與水上旅遊基地的潛力，但限於專業知識、人才、資金與相關技術的缺乏，目前仍處於起步階段，但未來若能移植國外與海南的發展經驗，建立中國大陸的峇里島、普吉島並非遙不可及。

## (三) 溫泉養生旅遊

近年來，中國大陸也興起溫泉旅遊的開發熱潮，例如北京地區的旅遊，過去只重視歷史古蹟，如今許多台灣旅行團加入了溫泉的行程，甚至聲稱「天天可泡溫泉」，如新僑溫泉飯店、九華山莊等，而桂林地區亦然，例如荔浦地區的溫泉山莊甚至前往日本考察，仿造露天浴池的設置，還安排泥浴、腳底按摩、SPA等新型態的養身旅遊內容，大幅增加旅遊的吸引力。另一方面，在重慶永川市也建立中國大陸第一個大型內陸溫泉海，該溫泉達到了國家優質醫療溫泉水標準，是重慶目前出水量最大、含醫療礦物成份最豐富的醫療級溫泉，並開發2,000畝的溫泉旅遊開發區。溫泉養生旅遊對於日本與台灣觀光客來說特別具有吸引力，而日本與台灣觀光客也是中國大陸的最重要客源，因此目前大陸各省市均積極探勘與開發溫泉資源，並將最新的相關養生療程納入其中，以增加旅遊的精緻程度與附加價值。

## (四) 漂流旅遊

漂流旅遊以台灣的觀點而言就是所謂的泛舟，這項活動在國外已經風行許久，中國大陸直到九五年之後才開始引進，並立即引發一波波的熱潮，但實際上漂流旅遊的範圍還包括搭乘或操作木筏、竹排等漂流器。基本上，漂流旅遊在各國都成為相當重要的健身觀光資源，紐西蘭就是一例，但中國大陸在發展的過程中出現了許多意外事件，造成觀光客的傷亡，因此一九九八年五月一日，國家旅遊局頒布了「漂流旅遊安全管理暫行辦法」，確定漂流旅遊是指漂流經營企業組織

■ 水上活動與水上旅遊成為日益重要的觀光資源，圖為山東青島海水浴場。

旅遊者在特定的水域，乘坐船隻、木筏、竹排、橡皮艇等漂流工具進行的旅遊活動，因此漂流工具不是以機械作為動力來源。而辦法中也規定由國家旅遊局負責全國範圍內，漂流旅遊活動的安全監督管理工作，縣級以上政府旅遊行政管理部門負責該地區內漂流旅遊活動的安全監督管理工作，以達到「安全第一，預防為主」的目標。對於符合標準的漂流旅遊企業由旅遊部門發給認可的證書，並會同有關部門對使用的漂流工具進行登記管理，如此使得這項新興的旅遊活動更有保障，成為吸引觀光客的新選擇。近年來，長江巫山小三峽的漂流活動相當盛行，成為三峽之旅不可或缺的項目，雖然在三峽大壩完工後，因小三峽水位暴漲而使該項活動暫停，但在新開闢兩條路線後又重新恢復各種橡皮艇的漂流活動。

■ 漂流旅遊（泛舟）成為新興的觀光旅遊資源，圖為福建
五夷山的導覽手冊。

## 三、產業觀光旅遊

　　產業觀光旅遊是指該項觀光活動的產生，是依附在某一原本就存
在的產業，也就是先有這些產業的存在才有觀光業的發展，例如台灣
相當盛行的觀光漁業與觀光農業，都是因為當地漁業或農業發展到一
定階段後，才與觀光業相結合而創造出更高的經濟效益，中國大陸目
前也逐漸開始發展此種觀光模式：

## （一）科技旅遊

　　當知識經濟成為全球發展的主流時，科技旅遊也成為旅遊新的發展趨勢，隨著中國大陸近年來資訊產業的快速發展，加上其價格較為便宜，許多觀光客也開始在旅遊過程中購買電腦的周邊商品，例如位於北京市海澱區的「北京華海旅遊有限公司」，於二〇〇一年五月成立，其位居北京海澱區而占有科技、文化、教育密集的優勢，加上籌建中的「中關村科技園區」，該公司專門為觀光客提供科技旅遊、產品購買、商務接洽、學術交流、資訊傳遞等服務，同時建立以文化、科技為特點的旅遊商品開發中心和中關村旅遊諮詢服務中心，從而實現「產業化、規模化、集團化、網路化」的科技旅遊目標，使得海澱區成為未來「中國科技旅遊」的第一個示範區。雖然目前此一項目中仍以國內旅遊占大多數，但隨著中國大陸資訊產品的日新月異，此一結合商務、科技的旅遊項目必將是明日之星，而未來的發展除了北京外，資訊產業雲集的上海、蘇州地區也必將乘勢而起。

## （二）觀光農業

　　近年來中國大陸的農村也逐漸開始推廣觀光農業，這在台灣是早就耳熟能詳的所謂「精緻農業」、「休閒農業」，但卻也逐漸被中國大陸所學習，例如河北省高邑縣占地600畝的「北方花卉科技園區」成為中共農業單位的新樣版，該園區提供200餘種花卉供觀光客觀賞；此外，在生活區內提供賓館供觀光客住宿，生產區則提供各種蔬果任人採摘。由於農村生產經濟效益大不如前，加上中國大陸入世之後農業首當其衝，地方政府在苦思對策時，開始推動觀光農業，目前雖然仍以國內旅遊為主，但在廣東地區的許多觀光農場卻吸引了香港、澳門地區的入境觀光客，由於港澳地區地小人稠，兒童與青少年幾乎沒有

---

[19]要在南海漁村建立15家民俗式家庭旅館、鹿回頭村建立30家具有黎族風情的家庭旅館、西島村建立15家海島漁家式家庭旅館、南山村建成20家長壽文化式的家庭旅館、馬山村建成15家天涯遊覽式家庭旅館。

任何農村經驗，藉由觀光農場可以達到教育、休閒、生機飲食的多重功能，因此廣受好評。短期內觀光農業仍難以成為吸引入境觀光客的主力產品，但紐西蘭、澳洲等地觀光牧場的成功，日本北海道與荷蘭觀光花卉受到全球觀光客的青睞，中國大陸未來的觀光農業若更能走向精緻化與商品化，加強先進的管理、行銷技術與服務品質，則仍有相當大的發展機會。

## 四、民宿旅遊

所謂的「民宿」，中國大陸稱之為「家庭旅館」，在國外已經成為相當重要的住宿設施與旅遊資源，因為其不僅提供住宿與餐飲更是地方文化的守護者，尤其在日本已經發展得相當完善，但對中國大陸來說卻仍然陌生，常把其與「廉價旅店」劃上等號。海南省是民宿起步最早與最發達的地區，該省三亞市旅遊局計畫在市區及各鄉鎮發展135家富有三亞地方特色的家庭旅館[19]，這可以說是跨出了中國大陸民宿經營與文化推廣的一大步，而雲南的昆明、大理、麗江地區近年來也有許多別具地方風情的民宿讓西方自助旅行者趨之若鶩，但整體而言，中國大陸的民宿發展前景固然可期，但仍必須加大改革的力度。

## 五、半自助旅行

近年來，自助旅行與半自助旅行逐漸取代團體旅遊而成為全球的風潮，尤其在西方國家，這種強調自我色彩的旅遊是最受消費者歡迎的方式，然而其對於中國大陸來說是較陌生的。當前，大陸為了使旅遊人數與旅遊創匯量能有更大突破，由過去完全著重於團體旅遊開始向散客旅遊移轉，並已著手開放自助旅行與半自助旅行的諸多限制，加強自助旅行者所需要的資訊服務與交通、食宿設施，使中國大陸成為自助旅行者青睞的新大陸，例如近年來廣州、上海、北京的旅行社紛紛開始推出五至七天的自由行，由於台海兩地語言相

通,因此台灣觀光客遂成為主要的訴求對象。總括來說,目前全中國大陸能達到旅遊資源集中度強、大眾交通便利、旅遊資訊充分與社會治安良好等自由行條件的地區,仍僅限於北京與上海兩大都會,但這兩個城市與倫敦、巴黎、紐約、東京、大阪、香港、新加坡等自助行天堂來說,仍有差距,因此中國大陸的半自助旅行還有相當大的發展與改善空間。

## 六、修學旅行

所謂修學旅行主要是針對學生族群,通常是學校舉辦而由老師帶領的一種「校外教學」,因此在行程上除了旅遊活動外,更著重於知識的獲取與學生間的交流,日本目前是修學旅行最發達的國家,尤其是高中階段甚至將其視為正式課程的一部分,而旅行範圍也逐漸由日本本土轉向海外,過去日本海外修學旅行一向青睞台灣,主要原因是距離近、費用低、文化接近、社會與治安穩定;然而近年來大陸旅遊界積極開拓日本的修學旅遊市場,二〇〇一年時中國大陸康輝旅行社首次成功接待了日本大分縣立大分南高等學校高中的修學旅行團,360多位學生遊覽了故宮、天壇、八達嶺等著名景區,並且與北京市民及高中學生進行交流。由於中國大陸與台灣相較費用更低廉,歷史文物更豐富,日本近年來的中國料理與中國風受到歡迎,加上兩國具有正式外交關係,使得中國大陸已將日本市場開始鎖定在年輕學生族群。中共國家旅遊局為方便日本青少年的修學旅行,從二〇〇二年一月一日起給予免辦簽證待遇,凡由日方學校組織的在校高中、初中、小學生修學旅行團在中國大陸境內可停留30天,旅行團需5人以上,持「日本修學旅行團來華旅遊團名單表」,在開放的口岸入出境,入境時免填「入境登記卡」[20]。未來,台灣在與中國大陸競爭觀光客方面遇到的挑戰可

---

[20]國家旅遊局,「我國給予日本修學旅行者免簽證待遇」,Online Internet 13. JAN. 2002. Available http://www.cnta.com/ss/wz_view.asp?id=2976。

能是有增而無減。

## 七、鐵路旅遊

有越來越多外國觀光客喜歡利用中國大陸的鐵路進行旅遊，過去中國大陸鐵路給人的印象是擁擠、雜亂、不準時，但如今此一現象正在轉變，尤其日本與德國觀光客特別青睞，例如包括上海鐵路旅遊集團等單位，就積極籌備相關路線，包括永定土樓、武夷山、景德鎮、黃山等知名風景區；而許多鐵路點也結合成旅遊線，例如西安、敦煌、烏魯木齊、嘉峪關成為一個路線，桂林、北海成為一線，貴陽黃果樹、昆明一線，廬山、三清山、龍虎山一線，廬山、井岡山、贛南一線。這些線路將同一方向的風景點加以組合，使得觀光客更為方便與舒適，尤其近年來絲路的鐵路旅遊最受台灣觀光客的歡迎，標榜五星級的硬體與服務品質，成為相當成功而具代表性的鐵路旅遊模式。基本上，中國大陸的鐵路路線在中共建政之後增加快速，大陸其實具有發展鐵路旅遊的條件，但長久以來的惡劣印象卻深植人心，因此必須加快服務與管理品質。目前通往西藏拉薩的鐵路正積極趕工，這必將在未來帶動繼絲路之後的另一個鐵路旅遊高峰。

## 八、主題樂園

中國大陸對於觀光客的吸引力一向是以自然風景與歷史文物為主，但近年來以人工所規劃的主體樂園也逐漸成為重要的旅遊資源，最早在廣東深圳的「世界之窗」、「中華微縮景觀」等主題樂園，成功的成為港澳地區入境觀光客重要的景點，但其他如華中與華北地區則仍難以將主題樂園納入旅遊行程，因主事者總認為外國觀光客行程緊湊，連故宮與長城都無法細看，根本無暇前往人工化的主題樂園，甚至認為國外的主題樂園必然比中國大陸好，中國大陸的主題樂園不具吸引力與競爭力，也因此缺乏了相關的大型投資。然而此一看法正面

臨了挑戰，首先，成功在華南投資興建主題樂園的華僑城集團將其觸角伸向北京，其投資20億元人民幣在北京城東南部的朝陽區南磨房地區建設一個大型旅遊主題樂園，預計在二〇〇七年完工，其規模與水準將與狄士尼樂園相比，使得未來前往北京的觀光客除了歷史古蹟之外，也會有其他的選擇，特別是兒童與青少年的入境觀光客。另一方面位於華中地區的上海，二〇〇二年十二月美國環球影城決定興建主題樂園，美國狄士尼集團也於二〇〇二年與上海市政府進行密切的協商，希望在上海建立大中華地區第二個狄士尼樂園，除了著眼於中國大陸強大的內部需求外，也覬覦於大陸龐大的入境觀光客。這些投資案對於中國大陸吸引青少年觀光客，降低觀光客的年齡層，使中國大陸成為適合闔家蒞臨的旅遊國都產生巨大的影響。

# 第四章　中國大陸觀光旅遊相關行業（一）

　　本章將針對中國大陸觀光旅遊相關行業中的旅行業、旅館飯店業與餐飲業進行介紹，其中有關餐飲業方面將著重於觀光餐飲來進行分析，至於當地民眾日常生活所需之餐飲服務，不在本章探討之範圍。

# 第一節　旅行業

　　所謂旅行業，根據中共「旅行社管理條例」的定義是指具有營利目的而從事旅遊業務的企業，而所謂旅遊業務是指為旅遊者（觀光客）代辦出境、入境與簽證手續，招徠、接待旅遊者，並替其安排食宿等有償服務之經營活動，因此旅行業基本上包含了旅行社和導遊人員、領隊人員，本節將介紹有關中國大陸旅行社和導遊、領隊人員的相關體制。

## 一、中國大陸旅行社的相關制度與現況

　　一九八五年五月十一日，中共國務院發布了「旅行社管理暫行條例」，這是中國大陸規範旅行社的第一部法規，這一方面代表國家旅遊局開始全面整頓旅遊業，使得改革開放初期無法可依、無規可循的市場混亂現象獲得有效改善，而非如過去只求旅遊人次的增加而放任不肖業者的恣意而為；另一方面也代表中國大陸旅行業逐漸走向制度化的發展，一九八八年六月一日國家旅遊局進一步發布了「旅行社管理暫行條例實施辦法」，使相關規範更為周延。一九九六年十月十五日「旅行社管理暫行條例」遭到廢止，中共國務院正式發布「旅行社管理條例」、十一月十八日發布了「旅行社管理條例施行細則」，使得旅行社的法律規範步上了長治久安的軌道。

　　二○○一年十二月十一日為了因應變化快速的旅行業，公布了經過修訂後的「旅行社管理條例」，十二月二十七日又發布了「旅行社管理條例實施細則」的修訂版本，最新的管理條例共有六章，主要包括

有旅行社設立、旅行社經營、外商投資旅行社特別規定、監督檢查與相關罰則等；而實施細則是依據「旅行社管理條例」所制定，共分十一章，主要包括旅行社的設立條件、旅行社的申報審批、旅遊業務經營規則、分支機構管理、旅遊者的權益保護、對旅行社的監督檢查等。根據上述法令，當前旅行社的體制如下：

（一）旅行社為許可經營行業，經營旅遊業務，應當報經旅遊行政管理部門（即旅遊局）批准，領取「旅行社業務經營許可證」（以下簡稱許可證），並依法辦理工商登記註冊手續。

（二）由過去一類社、二類社與三類社的區分轉變為「國際旅行社」、「國內旅行社」兩大類，其中國際旅行社可以經營入境、出境與國內旅遊業務，而國內旅行社僅限國內旅遊業務[1]。

（三）國際旅行社資本額不得少於150萬元人民幣，國內旅行社資本額則不得少於30萬元人民幣。

（四）申請設立旅行社，應當向旅遊主管單位繳納「質量保證金」，其中國際旅行社經營入境旅遊業務者需交納60萬元人民幣；經營出境旅遊業務者需繳納100萬元人民幣，國內旅行社則需繳納10萬元人民幣。質量保證金及其在旅遊主管單位負責管理期間所產生的利息，屬於旅行社所有；而旅遊主管單位按照有關規定，可以從利息中提取一定比例的管理費。

（五）國家旅遊局負責全國旅行社的監督管理，而縣級以上旅遊局則負責該地區旅行社的監督管理。

（六）申請設立國際旅行社，應向當地的省、自治區、直轄市旅遊局提出申請，經審查同意後報國家旅遊局審核批准；申請設立國內旅行社，則應向當地的的省、自治區、直轄市旅遊局申請批准。

（七）外國旅行社在中國大陸設立常設機構，必須經過國家旅遊局的審

[1]所謂一類社是可以對外招攬與接待外國人、港澳台人士、華僑的旅行社，而二類社並無招攬權只有接待一類社旅遊者的權力，三類社是專責國內旅遊，該制度已於一九九六年被國際與國內旅行社所取代。

批，但只能從事旅遊諮詢、聯絡、宣傳活動，不得經營旅遊業務。

（八）旅行社組團旅遊，應當與旅遊者簽訂合同，其內容包括：旅遊行程（包括乘坐交通工具、遊覽景點、住宿標準、餐飲標準、娛樂標準、購物次數等）安排；旅遊價格；違約責任。

（九）國家旅遊局依據旅遊業發展的狀況，制定旅行社年度檢查考核指標，統一組織全國旅行社年度檢查工作，並由各級旅遊行政管理部門負責實施。

截至二○○一年年底為止，中國大陸共有旅行社10,532家，比前一年增加1,539家，其中國際旅行社1,310家，比前一年增加42家，國內旅行社9,222家，比前一年增加1,497家，可見中國大陸的旅行社中仍以國內旅行社所占的數量最多，增加的數量也最大，代表國內觀光旅遊正迅速發展之中。

## 二、中國大陸導遊與領隊人員的相關制度

所謂導遊人員，根據「導遊人員管理條例」第二條的規定：「是指依照本條例的規定取得導遊證，接受旅行社委派，為旅遊者提供嚮導、講解及相關旅遊服務的人員」。而所謂領隊，根據「出境旅遊領隊人員管理辦法」第二條的定義：「所稱出境旅遊領隊人員，是指依照本辦法規定取得出境旅遊領隊證，接受具有出境旅遊業務經營權的國際旅行社的委派，從事出境旅遊領隊業務的人員」，因此，目前中國大陸對於旅行業從業人員的稱謂與台灣相同，負責入境觀光旅遊的服務人員稱之為導遊，負責出境觀光旅遊的服務人員則稱之為領隊。

### （一）導遊人員

一九八七年十一月三十日，國家旅遊局頒布了「導遊人員管理暫行規定」與相關法規「中華人民共和國導遊證書的暫行辦法」，這可以說是針對導遊業最早的規範，當時對於導遊的要求比較簡單，必須是

中國大陸公民而且具有高中的教育程度，必須具備相當之語言能力。導遊人員必需通過由國家旅遊局考評委員會所主導而由各省、自治區與直轄市所舉辦之考試，合格後領取導遊證書，完成登記註冊手續，當時的導遊員共分為初級、中級、高級與特級四種。一九八八年二月十五日，國家旅遊局又發布了「關於對導遊人員實行合同管理的通知」，更為明確規定了導遊的考試制度與導遊執照制度，並且在同年二月二十七日首次舉辦了導遊考試，使得導遊的管理步上了正軌。

　　一九九九年五月十四日，國務院正式發布了「導遊人員管理條例」，十月一日實施，這是將原本之「導遊人員管理暫行規定」加以修改後所制訂的，成為日後導遊人員正式的規範，相關規定如下：

1. 導遊人員之條件，必須是中國大陸公民，高中或中等專業學校以上教育程度，並具有相當之語言能力。
2. 導遊需通過資格考試，合格後由國家旅遊局頒發「導遊人員資格證書」。
3. 具有資格者必須與旅行社訂立勞動合同，並持合同向地方政府旅遊單位領取「導遊證」，有效期限三年；具有特定語種語言能力而未具導遊資格者，由旅行社向地方政府申請「臨時導遊證」，有效期限三個月。
4. 導遊不得私自承攬業務，並規定了相關罰則。

　　二○○一年十二月二十七日，國家旅遊局為因應觀光旅遊業的快速發展，根據「導遊人員管理條例」進一步發布了「導遊人員管理實施辦法」，其中共有六章，包括總則、導遊資格證和導遊證、導遊人員的計分管理、導遊人員的等級考核、導遊人員的年審管理和附則，重要內容如下：

1. 旅遊行政管理部門對導遊人員實行分級管理、資格考試制度和等級考核制度、計分管理制度和年度審核制；計分管理。（年度10分制）中一次扣分達到10分，不予通過年審；規定導遊人員必須遵循的行為準則和違規行為的扣分標準；導遊人員每年必須接受培

訓，每年累計培訓時間不得少於56小時。

2. 實行導遊資格證、執業證兩證分離管理；省旅遊行政部門須嚴格導遊資格考試，對於放鬆考試、濫發證和收取高額培訓費的省市，國家旅遊局將收回考試管理權。

3. 建立「專職導遊」和「社會導遊」兩種體系，「專職導遊」隸屬於旅行社，「社會導遊」在城市成立專門的導遊服務管理機構實施管理、教育培訓和獎罰。

從二○○二年四月一日開始實施，國家旅遊局正式對全國導遊執業過程進行計分制管理，並且對於優秀旅遊城市進行IC卡管理，建立導遊人員信譽檔制度和除名公告制度。目前中國大陸共有導遊約15萬人，其中社會兼職導遊達9萬人，占總數60%，導遊由過去從屬旅行社轉變成社會兼職導遊為主，但兼職導遊卻是品質參差不齊與欠缺管理。

## (二) 領隊

二○○一年十二月二十七日，國家旅遊局發布了「領隊管理辦法」，同時公布「出境旅遊服務標準」等配套法規，使得領隊工作的內容與規範獲得確定。基本上這是根據國家旅遊局、公安部一九九七年七月一日發布的「中國公民自費出國旅遊管理暫行辦法」而訂定的，因此，中國大陸有關領隊的相關規定是為了配合出國觀光的發展，因此在時間上是比較晚的。

二○○二年七月一日起施行的「中國公民出國旅遊管理辦法」，使得原本的「中國公民自費出國旅遊管理暫行辦法」遭到廢止，而新的「出境旅遊領隊人員管理辦法」也取代了原本「領隊管理辦法」，由此可見在中國大陸觀光產業發展快速，有關領隊的相關規定如下：

1. 申請領隊證的人員，必須具有完全民事行為能力的中國大陸公民；可確實負起領隊責任的旅行社人員，並能掌握旅遊國家或地區的有關情況。

2. 領隊證由組團旅行社向所在地的省級或經授權的地市級以上旅遊行政管理部門申領，領隊證的有效期為三年。

3. 未取得領隊證者，不得從事出境旅遊領隊業務，若從事領隊業務者，由旅遊行政管理部門責令改正，有違法所得的，沒收違法所得，並可處違法所得3倍以下不超過人民幣3萬元的罰款；沒有違法所得的，可處人民幣1萬元以下罰款。

## 三、中國大陸旅行社產業的發展變化

中國大陸旅行社的發展過程中曾經發生了許多不同階段的變化，從最初五〇年代中國國際旅行社（以下簡稱國旅）曾經兼任旅遊行政的角色，到國旅、中旅（中國旅行社）、青旅（中國青年旅行社）等三大國營旅行社的三雄鼎立，以致於目前的百家爭鳴，旅行業的生態具有以下的改變：

## （一）中旅、國旅的壟斷對外聯絡逐步被打破

多年以來由於中國大陸始終是由國旅、中旅兩個總社來壟斷對外聯絡工作，而由地方分支社負責接待工作，也就是由這兩個旅行社完全承接入境觀光客的一切安排，當然獲利也是被壟斷的，然而這種壟斷現象在一九八〇年開始被打破，其他旅行社也被允許可以進行對外聯絡，但是這項開放措施也曾經遭遇阻礙，從一九八一到一九八四年又回到權力收縮的情況，直到一九八四年七月才又重新下放權力，其發展階段如**表4-1**：

## （二）國營旅遊企業集團化與合併化

八〇年代開始，國家旅遊局鼓勵國旅總社、中旅和青旅等三大旅行社朝向建立「企業聯合體」和「企業集團化」的方向發展，如此使得大陸旅遊產業掀起了第一波的合併風，九〇年代開始各國有旅行社更朝向「大型旅行社集團化、中型旅行社專業化、小型旅行社通過代

表4-1 中旅與國旅權力釋放之發展階段一覽表

| 階段 | 時間/相關法令 | 具體內容 |
|---|---|---|
| 開放階段 | 一九八〇年九月外交部、公安部、旅遊總局發出「關於地方區域旅遊自主聯和簽證問題的通知」 | 中旅與國旅在採行企業管理與獨立的會計制度後，已被定位為事業單位而官方色彩逐漸減少，其他旅行社在完成國旅、中旅所下達的接待工作後，可自行對外聯絡與組織客源，甚至可離開北京到各省市進行旅遊以及區域旅遊，而區域性旅遊公司也有條件的開放 |
| 緊縮階段 | 一九八一年二月時國家旅遊局所發布的「關於統一旅遊對外聯絡工作的規定」 | 走回頭路的強調「統一領導、分散經營」方針，不但規定非旅遊部門不得經營對外旅遊業務，旅遊對外聯絡工作也統一由國旅總社和中旅總社直接負責，各省市區不可以單獨對外進行相關業務聯絡，更不可直接對外招攬旅遊者；此外，在價格上也開始實施全國統一規定的包價政策 |
| 再開放階段 | 一九八四年七月二十七日 | 提出了「國家、地方、部門、集體、個人一起上，自力更生和利用外資一起上」的原則，政策趨於開放 |
| | 一九八五年一月三十一日提出「政企分開，統一領導，分級管理，統一對外」方針 | 旅遊政策再度走向權力下放，這使得非旅遊部門也可以辦理旅遊相關業務，進而讓旅遊投資者和經營者更趨多元化；另一方面則是「下放」各省、自治區、直轄市的對外聯絡權和簽證通知權，給予地方政府更大的權限 |
| 再開放階段 | 一九八八年十一月十八日，國家旅遊局與外交部聯合發布「關於國外旅行社組團簽證通知問題的規定」 | 表面上將簽證通知權又收歸國家旅遊局來統一領導，但實際上仍是「批准」國旅總社、中旅總社和青旅總社可以辦理簽證通知，「授權」各省、自治區、直轄市旅遊局負責當地一類旅行社所組織的國外旅遊團核發簽證通知 |
| | 一九八九年九月，國家旅遊局發布「關於旅遊對外招徠管理的若干規定」 | 明確規定一類旅行社可以從事對外招徠客源的業務，鼓勵各旅行社在國際市場上可以獨自或聯合開發自己的客源市場，建立固定的客源管道 |

資料來源：筆者自行整理。

理制形成網路化」的發展方向。其中，最具規模的國旅總社在二〇〇一年進行了體制與資產結構的大幅調整，成為一個以旅遊為主體而多元經營的「國家重點企業」。除了旅遊主業之外，還包括上市公司「國旅聯合」、從事進口業務的「中國國旅貿易有限公司」、從事物流管理的「國旅物業管理公司」，在境外另有13家旗下子公司，並且橫跨到金融、保險、航空等相關領域。

基本上國家旅遊局發展國營旅遊企業的合併化基於以下因素：

## 1.符合國際趨勢

所謂「合併」，William G.Shepherd認為是指「兩家以上公司合併

[2]William G. Shepherd, *The Economics of Industrial Organization* (N. J. : Prentice-Hill Inc, 1979), p.158.

成一家公司的過程」[2]，其目的在於獲致更大的利益，這可能是發生在和諧的環境，也可能發生在衝突的環境，但無論如何都會影響到市場的競爭狀態。諸多探討產業組織理論的學者，包括貝利（Adolf Berle）、明恩斯（Gardiner Means）、張伯倫（Edward Chamberlin）、魯賓遜（Joan Robinson）等均肯定企業合併能擴大企業之規模，不但降低生產的平均成本，減少管理、行銷、廣告與研究費用，增加企業的競爭實力與擴大在市場的勢力（increased market power），並且能提高資源的利用效率，進而形成規模經濟的效益[3]。包括威廉姆森（Oliver E.Williamson）、Donald A.Hay與Derek J.Morris甚至認為如此將可大幅減少企業間協調所耗費的交易成本，並且有較大的實力影響產業政策[4]；日本學者小田切宏、寺西重郎、後藤晃等也認為合併後的企業集團具有「情報俱樂部」的性質，減少訊息蒐集的成本[5]。由於從改革開放以來旅遊相關產業的快速增加造成品質良莠不齊，國家旅遊局推動旅遊國企的合併與集團化的發展，除了符合上述之理論與國際上企業策略聯盟的潮流外，使許多體質較差的旅遊企業能夠藉由「強弱結合」獲得新的生機，而體質佳的企業也能經由「強強結合」成為更具規模的企業體。

## 2.因應入世影響

在大陸加入世貿組織後，在旅遊市場全面開放的情況下，國外大型旅遊集團必將大舉入侵，藉由企業合併可以避免中國大陸中小型旅遊企業的倒閉風潮，而使他們擁有更多有利的競爭條件，此相當符合

[3]William G. Shepherd, *The Economics of Industrial Organization*, P.19.
[4]Oliver E. Williamson, *Antitrust Economics: Mergers, Contracting and Strategic Behavior* (Oxford: Basil Blackwell Ltd, 1987), pp. 21-22.
Donald A. Hay and Derek J. Morris, *Industrial Economics and Organization* (N.Y. : Oxford University Press, 1991), pp. 510-511.
[5]植草益著，邱榮輝譯，**產業組織論**（台北：台灣經濟研究所，1984年），頁258-259。

Shepherd認爲企業合併後將能提高該相關企業市場力量的看法[6]。

### 3.因應中小型旅遊企業的異軍突起

近年來中小型旅遊企業有後來居上之勢,尤其以旅行社最爲明顯,大型國有旅行社在沒有政策保護的情況下,使得中、小旅行社的市場占有率迅速提高;此外中、小型旅行社的私有化逐漸上升,更增加其競爭力。假若未來中國大陸出境旅遊與港澳旅遊的特許經營政策取消,中、小旅行社必將蜂擁而上搶食此一大餅,則大型國有旅行社原有的出境旅遊專營權必遭重創,因此必須藉由結合來增加競爭力。

### (三) 網路旅行社的興起

在九O年代網際網路(internet)興起之後,透過全球資訊網(world wide web, www)、電子布告欄(Bulletin Board System, BBS)、電子郵件(e-mail),除了可以整合文字、影像、聲音與動畫來提供使用者讀取超文字(hypertext)與超媒體(hypermedia)的檔案外,並且可以藉由低通訊成本來提供各種旅遊訊息,更能創造以消費者與個性化爲主軸的行銷模式[7]。

所以世界觀光組織(WTO)在二OO一年所發布的「旅遊電子商務最新報告:旅遊目的地和企業實用指南」中就指出,觀光旅遊業和網際網路具有相輔相成的效果,透過網站發布資訊解決了消費者在購買旅遊商品之前,無法了解商品內容的問題,可以方便旅遊企業在網上發布訊息,並以相對較低的成本進行產品的預訂。

的確,網上旅遊交易開始在全球成爲電子商務的龍頭項目,根據美國Forrester諮詢公司的統計,一九九九年全球網上旅遊交易就達到78

---

[6]William G. Shepherd, *The Economics of Industrial Organization* , P.159.
[7]龔仁文,Internet應用指引手冊─旅遊業(台北:資訊工業策進會,1995年),頁6。

億美元，預計到二○○四年將超過320億美元。另一方面，依據美國旅遊行業協會（ASTA）公布最新調查結果顯示，二○○○年時共5,900萬人上網查詢旅遊目的地、價格及日程，在過去三年中增長了395%。在這一族群中有2,500萬人實際上利用網路購買了旅遊產品，相較於一九九七年以來上升了384%。而根據WTO在二○○一年所發表的一份報告也指出，到二○○六年時旅遊電子商務將占所有旅遊行業交易的25%，隨著網上旅遊交易的迅速發展，二○○四年內旅遊電子商務也將在所有電子商務中占有二分之一以上的重要地位[8]。

　　因此，不論旅遊網站的屬性如何，從經濟學的角度來看其最大的功能就是可以減少觀光客與旅遊業者的交易成本，不論觀光客或是業者，藉由網際網路可以降低蒐集相關訊息、彼此協商談判所耗費的時間、人力與金錢，有利於以最少的交易成本來獲取中國大陸觀光旅遊的資訊，以及進行相關的交易，此對於中國大陸觀光旅遊產業的發展具有相當正面的意義。

　　中國大陸的旅遊網路從一九九七年才開始發展，十月時屬於官方的中國旅遊網（CNTA）正式成立[9]，這是由國家旅遊局所負責籌建的；同一時期，屬於民間企業的「華夏旅遊網」也相繼成立，則是由當時旅遊企業的龍頭──中國國際旅行社總社、最大的資訊服務提供商──廣東新太資訊公司以及策略投資機構的華達康投資控股有限公司，所共同投資組建的。這代表中國大陸的旅遊產業正式邁入網路化的新境界，之後即有將近600多個旅遊網站紛紛出現。如**表4-2**所示，中國大陸的旅遊網站可以區分為四大類型，即全國性大型旅遊網、訂房訂票訂團網、區域性旅遊網、一般網站的旅遊網。

---

[8]國家旅遊局，「旅遊業電子商務發展快速」，Online Internet 12 FEB. 2002. Available http://www.cnta.com/ss/wz_view.asp?id=3332。

[9]中國旅遊年鑑編輯委員會主編，**中國旅遊年鑑一九九八**（北京：中國旅遊出版社，1998年），頁41。

表4-2 中國大陸重要旅遊網站一覽表

| 種類 | 網 站 | 網 址 | 備 註 |
|---|---|---|---|
| 全國性大型旅遊網 | 華夏旅遊網 | ctn.com.cn | |
| | 中國旅遊資訊網 | chinaholiday.com | |
| | 攜程旅行網 | ctrip.com | |
| | 意高旅遊網 | egochina.com | 提供旅遊行業的商務機票與旅館預定 |
| | 中國旅遊綜合信息網 | cnta.com | |
| | 青旅在線網 | cytsonline.com | |
| | 中華旅遊網 | travelchina.com | |
| 訂房、訂票、訂團網 | 靈趣中華旅遊網 | linktrip.com | 提供旅遊行業的信息、管理與研發 |
| | 中國電子商務網 | chinaE-net.com | |
| | 信天遊 | travelsky.com | |
| | 中國旅行顧問網 | lohoo.com | |
| | 中華旅遊報價網 | china-traveller.com | |
| | 逍遙網 | xoyo.com | 以飯店訂房為主 |
| 區域性旅遊網 | 西部旅遊信息網 | intowest.com | |
| | 北京旅遊信息網 | bjta.gov.cn | |
| | 雲南旅遊信息網 | tourinfo.com.cn | 其他32個省、市、區旅遊局也都設有網站 |
| 一般網站的旅遊網 | 新浪網、搜狐網、網易、e龍等 | | |

資料來源：筆者自行整理。

　　所謂全國性大型旅遊網，相較於其他類型的網站具有幾個特點，首先是資訊的範圍屬於全國性，這類網站所能提供的資訊屬於全國性，包含32個省、市、自治區的訊息，因此相對於區域性旅遊網來說範圍較大，內容也比較豐富。其次是資訊的內容具有專門性，相對於一般網站所附屬的旅遊網來說，全國性大型旅遊網是專門的旅遊網站，所能提供的觀光旅遊資訊較為深入，提供的服務也較完備。最後是提供之服務具有綜合性，關於訂房、訂票、訂團網來說，其功能取

向單純，而且使用者中旅遊業者居於多數，而全國性大型旅遊網除了上述的功能外，主要也在於有關觀光旅遊資訊的提供，而其使用者則範圍相當廣泛。

中國大陸旅遊業在網際網路上的應用，其發展時間雖然很短但卻有其特殊之處：

### 1.重要網站多由大企業與跨國企業支持

目前中國大陸重要旅遊網站多由旅遊業、金融業、網路產業、雄厚實力的國企、國外大企業與風險基金共同合作開發的，例如華夏旅遊網是與香港富商李嘉成所屬的和記黃埔、長江實業的tom.com以策略聯盟方式結合，並且合資成立travel.com；攜程旅行網是由Soft Bank與美國IDG集團合資的；意高旅遊網是中旅總社、中國建設銀行、美林證券、安盛諮詢、惠普公司合資成立的；中國電子商務網則是由上市公司華晨集團開發的，並且與美國IBM旅行網、網上商務旅遊企業Directravel進行合作；青旅在線網則由青旅股份公司與Fine Goal投資公司共同合作的。

### 2.消費網站多涉足並合併旅遊網站

近年來許多消費類網站都開始與旅遊網站進行合併重整，形成一種策略聯盟的整合模式，例如e龍（elong.com）就收購了中國旅行顧問網（lohoo.com）。

### 3.傳統旅行社面臨嚴肅挑戰與變革

依據一九八二年Travel Weekly（旅行週刊）的分析，旅行社的利潤中大部分來自於航空公司販售機票上的佣金，約占營收的63%[10]，因此當旅行社在面對航空公司、飯店業與旅遊景點業在直銷方面的挑

---

[10]李貽鴻，**觀光事業發展、容量、飽和**（台北：淑馨出版社，1986年），頁36。

戰時，必須調整過去的經營型態，以提供更豐富的自助旅行資訊與個性化商品，否則必然會遭到淘汰的命運。

另一方面，目前中國大陸的旅行社多為中小型企業，資訊化與網路化的程度仍然有限，面對資訊化的嚴峻挑戰幾乎毫無招架之力。因此，未來這些傳統旅行社必須接受許多網站所提供的旅遊相關行業管理系統，這些包括客戶關係管理系統（Customer Relationship Management, CRM）、生產管理系統（Production Management System, PMS）、管理資訊系統（Management Information System, MIS），旅遊企業只要透過應用軟體供應商（Application Sofeware Providor, ASP）上網租用即可，毋須花費資金去進行系統研發與維護工作。

### 4. 網路泡沫化的陰影與教訓

隨著全球網路企業的逐漸泡沫化，過去一枝獨秀的網路相關產業也面臨了危機，許多全球性的大型網站紛紛合併與裁員，中國大陸的網站特別是旅遊網站也面臨了此一衝擊。二〇〇一年七月華夏旅遊網的經營就出現了危機，工作人員全部被遣散，華夏旅遊網與攜程旅行網、中華假日旅遊網等是中國大陸公認的著名旅遊網站，無論是網站內容、商務模式、客戶資源、上網人數，華夏都不亞於後二者，然而當中國大陸所謂「假日經濟」日益紅火之時，華夏旅遊網的突然裁員，象徵中國大陸旅遊網站的警訊。當前，中國大陸網路業景氣低迷，加上國際間網站的兼併與倒閉仍然方興未艾，未來似乎充滿著不確定，然而不可諱言的是未來網際網路仍將是影響力最大的媒體，至少目前網際網路已成為中國大陸觀光旅遊的重要資訊來源與交易平台，將來必然會扮演更為積極的角色。

### 5. 中國大陸網路使用普遍化與軟硬體建設的提升

中共的國家經濟貿易委員會已於二〇〇一年八月宣布，十五計畫的五大信息工程包括「信息資源開發」、「信息基礎建設」、「信息化

應用」、「電子商務」、「信息產品」，預計要達到電信與電子信息產品增加國內生產毛額（GDP）7%的目標，電子產品創匯額年增率也要達到15%，這對於未來旅遊業網路化的發展提供了相當有利的環境。

世界觀光組織（WTO）商務委員會首席執行官Jose Antonnio Ferreiro曾在二○○一年公開表示，網際網路在旅遊行業的應用將會越來越普遍，而到了二○○三年北美洲地區網際網路用戶的領先地位將會被亞太地區用戶所取代；曾被「時代周刊」、「財富」、CNN等國際媒體評為中國大陸網路風雲人物的北京實華開電子商務公司總裁曾強，在二○○一年上海APEC的工商領袖高峰會議上發言表示，中國大陸上網人數從一九九七年的20萬人增至二○○一年初的2,200萬人，他認為依照這個速度發展到二○○六年時，中國大陸上網人數將超越美國而躍居世界第一。此外，中國大陸也是世界最大的資訊產品製造業中心和生產基地，在世界電子商務的賣家方面占有優勢；而在資訊網路的技術創新和市場增長方面，大陸並不落後，因此未來中國大陸在通信、寬頻設施等領域必將在全球占有一席之地。在中國大陸網路使用日益普及，加上網路科技的快速提升，將奠定大陸旅遊產業在網路應用上更為堅實的基礎。

## （四）外國旅遊產業的多角化經營與滲透

外國的旅行社在透過控股與獨資方式成立了子公司旅行社後，會與該國已在中國大陸境內所設點的本國航空公司相結合，並且與相關飯店、餐廳、商場採取聯手經營的方式，形成自己的接待旅遊者體系，達到所謂「一條龍」的服務，這將直接影響大陸旅行社現有的利益[11]。另一方面，包括外國的金融、航空、鐵路等外資企業，也會利用其本業的優勢將其業務滲透到中國大陸的旅遊服務的領域，這種異

---

[11]劉世錦、馮非，**一九九九中國產業發展跟蹤研究報告**（北京：經濟科學出版社，2000年），頁225。

業間的多角化經營方式在國外已經是相當普遍的模式,例如希爾頓(Hilton)與環球航空策略聯盟,聯合航空公司開設了Westin Hotels,日航也在各地設立日航連鎖飯店(Nikko Hotel),在不久的將來這種異業結盟的經營型態將會由外資企業開始啓動。

　　另一方面,外國旅行社也會逐步收購中國大陸各地方的旅行社,許多體質較差的旅行社可能獲得重生,並有助於其與國外旅行社建立全球化的旅遊者接待網路,以使利潤不會流失。尤其在中國大陸出境旅遊這一方面將會更爲明顯,外國旅行社會利用其本土優勢,在機票、飯店預訂、出國手續、落地接待與導遊等方面,獲取超額利潤。因此,中國大陸旅行社「永不倒閉」的現象將面臨嚴酷的挑戰,尤其當國外高效率、資本雄厚、優質服務、全球行銷網路的旅遊企業進入之後,許多「小、散、弱、差」與缺乏競爭力的大陸旅遊業將面臨淘汰甚至是倒閉。

# 第二節　旅館飯店業

　　中國大陸的旅館飯店業依照「中華人民共和國評定旅遊(涉外)飯店星級的規定」共分爲五個等級,分別是一至五星,其中五星級的等級最高,而凡是營業一年以上的國營、集體、中外合資、外商獨資、中外合作的飯店,或是度假村都必須要參加此一星級評定,而且每半年還要覆核一次,因此中國大陸稱飯店均稱之爲「星級飯店」的原因即在此。

## 一、中國大陸旅館飯店業之制度與現況

　　根據國家旅遊局所出版的「中國旅遊統計年鑑二〇〇二年」,可以發現目前中國大陸旅館飯店的制度與發展現況,將分別從飯店數量與住房率兩個層面來加以探討。

（一） 飯店數量的多寡情形

　　到二〇〇一年為止，中共大陸共有星級飯店7358家，比前一年增加了1329家，增長率為22.04%；共擁有房間81.62萬間，比上一年增加了22.15萬間，增長率為37.26%。

## 1.國有飯店數量最多

　　如表4-3所示，依據註冊登記類型來看，全國星級飯店中國有飯店為4339家，占全國星級飯店總數的59.0%而為全國之冠；集體經濟飯店790家居次，占總數的10.7%；外商投資飯店為268家居第三，占總數的3.6%；港澳台投資飯店為324家，占總數的4.4%。以上四種飯店，共占全部飯店的77.8%，而聯營、股份制、私營等其他類型的飯店共有1637家，占總數的22.2%。由此可見，全國一半以上的飯店都是國有企業，這在一般國家相當少見。

## 2．以客房200間以下的飯店數量居冠

　　如表4-3所示，若依照飯店房間數目來看，房間數在500間以上的飯店94家，占全國星級飯店房間總數的15.5%；房間數在300-499間的飯店共有283家，占全國總數的12.6%；房間數在200-299間的飯店有560家，占全國總數的16.4%；房間數在100-199間的飯店共有1,917家，占全國總數的32.3%；房間數在100間以下的飯店4,504家，占全國總數的23.2%，可見200間房間以下的中小型飯店占全國的比例高達一半以上。

## 3.五星級飯店家數最少二星級最多

　　截至二〇〇一年底，如表4-3所示五星級飯店共有129家，合計有5.03萬間房間，占全國星級飯店房間總數的6.2%；四星級飯店441家，共有10.61萬間房間，占全國總數的13.0%；三星級飯店2287家，共有32.74萬間房間，占全國總數的40.1%；二星級飯店3748家，共有29.47萬間房間，占全國總數的36.1%；一星級飯店753家，共有3.77萬間房

間，占全國總數的4.6%。由此可見就家數來說，設備較差的二星級飯店家數最多，最高級的五星級飯店家數最少；而就房間數來說，以三星級飯店的房間數最多，一星級飯店的房間數量最少。

表4-3　二〇〇一年中國大陸星級飯店規模及經營情況統計表

|  | 飯店數(家) | 房間數(萬間) | 床位數(萬張) | 營業收入(億元) | 住房率(%) |
|---|---|---|---|---|---|
| 合計 | 7,358 | 81.63 | 153.31 | 763.32 | 58.45 |
| 按經濟類型劃分 | | | | | |
| 國有經濟 | 4,339 | 42.83 | 84.93 | 316.98 | 55.13 |
| 集體經濟 | 790 | 6.38 | 11.77 | 42.19 | 59.25 |
| 股份合作企業 | 115 | 4.24 | 5.81 | 15.96 | 60.71 |
| 聯營企業 | 97 | 1.02 | 1.93 | 10.85 | 57.44 |
| 有限責任公司 | 477 | 5 | 9.19 | 48.81 | 62.38 |
| 股份有限公司 | 276 | 3.84 | 6.98 | 46.14 | 64.73 |
| 私營企業 | 351 | 2.77 | 5.37 | 12.83 | 56.52 |
| 其他內資企業 | 321 | 2.95 | 5.54 | 20.68 | 59.42 |
| 港澳台商投資企業 | 324 | 6.78 | 11.7 | 135.91 | 64.65 |
| 外商投資企業 | 268 | 5.82 | 10.07 | 112.96 | 64.15 |
| 按規模劃分 | | | | | |
| 房間數在 500 間以上 | 94 | 12.63 | 19.12 | 119.94 | 66.98 |
| 房間數在300－499間 | 283 | 10.27 | 17.88 | 148.66 | 63.64 |
| 房間數在200－299間 | 560 | 13.42 | 24.85 | 144.02 | 60.97 |
| 房間數在100－199間 | 1,917 | 26.38 | 52.35 | 198.25 | 59.61 |
| 房間數在 99 間以下 | 4,504 | 18.92 | 39.1 | 152.46 | 51.74 |
| 按飯店星級劃分 | | | | | |
| 五星級 | 129 | 5.03 | 7.77 | 149.66 | 65.12 |
| 四星級 | 441 | 10.61 | 19.13 | 180.61 | 64.96 |
| 三星級 | 2,287 | 32.74 | 60.56 | 282.96 | 60.34 |
| 二星級 | 3,748 | 29.47 | 58.17 | 140.12 | 53.35 |
| 一星級 | 753 | 3.77 | 7.68 | 9.97 | 46.33 |

資料來源：整理自中國旅遊統計年鑑二〇〇二。

### 4.各地區星級飯店數量情形

在全中國大陸31個省、自治區、直轄市中，星級飯店家數的多寡分別是廣東640家、浙江610家、江蘇565家、北京508家、湖北460家、雲南431家、山東342家、上海300家、遼寧285家、廣西246家。房間間數的多寡依序是北京11.23萬間、廣東6.50萬間、浙江5.84萬間、上海5.09萬間、福建5.01萬間、江蘇5.01萬間、山東3.67萬間、湖北3.25萬間、廣西2.92萬間、遼寧2.91萬間。由此可見，中國大陸的飯店業呈現區域發展不平衡的現象，飯店比較集中在東部地區，中西部地區分佈較少，特別是高級飯店主要分布在北京、上海、廣東三省市，並且造成東部地區許多地方供過於求的現象。隨著中國大陸西部大開發建設的開展，中西部地區對於飯店的需求將不斷提高。

### （二）全國星級飯店的住房率情形

如表4-3所示，二○○一年中國大陸星級飯店平均住房率為58.45%，比前一年提高了0.87%，成長幅度相當有限，而其具體住房率情況如以下所述：

### 1.五星級飯店住房率最高

在不同星級飯店的住房率中，以五星級飯店的住房率居冠，四星級飯店居次，三星級飯店第三，二星級飯店第四，一星級飯店的住房率最低，可見越高檔飯店的住房率越高。

### 2.國有飯店的住房率最低

二○○一年的住房率中，港澳台投資飯店、外商投資飯店、有限責任公司、股份有限公司與股份合作企業等飯店的住房率都超過了六成，反而是國有飯店的住房率最低，可見國有飯店在管理效率與經營方式上仍然難以擺脫過去國有企業的大鍋飯心態，使得競爭優勢相較於港澳台資飯店、外商投資飯店來說較為失色。

■ 中國大陸從八〇年代開始發展觀光後,各大城市均積極興建四五星級的高級飯店,對吸引國外觀光客貢獻良多。

■ 許多著名的風景區也紛紛投資興建旅館,使得當地的觀光經濟效果更為顯著,圖為湖南省張家界的天子大酒店。

### 3.房間數量越多住房率越高

基本上，規模越大而房間數目越多的飯店，其住房率也越高，因此房間數在500間以上的飯店住房率居冠，房間數在300——499間的飯店住房率居次，房間數在200——299間的飯店住房率第三，房間數在100——199間的飯店住房率第四，而房間數在100間以下的小型飯店住房率最低。

### 4.上海地區住房率居冠

在二〇〇一年時住房率的前十名的地區分別是：（1）上海67.47%；（2）浙江66.23%；（3）廣東62.45%；（4）北京62.21%；（5）湖北60.48%；（6）海南60.42%；（7）貴州59.94%；（8）青海59.60%（9）江蘇59.31%；（10）湖南59.23%。

## 二、中國大陸飯店業的發展變化

中國大陸的飯店業，從一九七八年開始的機關招待所形式，一直到目前與國際接軌的飯店形式，其發展過程中的變化情形如下：

### （一）飯店業呈現供過於求的現象

表面上看起來中國大陸的飯店產業可說是發展蓬勃，但實際上的經濟效益卻相當有限。根據國家旅遊局的統計，從一九九五年後，中國大陸整體飯店的利潤就呈現直線下降的趨勢，到一九九八年時飯店業甚至出現整體虧損的情況。二〇〇〇年時虧損雖然較一九九九年有所減少，但虧損總額仍達26億元人民幣。主要原因在於飯店業從改革開放的20多年過程中快速擴張，飯店數量的增加幅度明顯高於客人的增加程度，進而出現了供給大於需求的情況，追根究底還是在於飯店業中普遍存在的「嚴重非理性投資」，以爲有利可圖而一窩蜂進行投資。

## （二）飯店管理公司發展的成熟化

改革開放初期中國大陸飯店業者對於飯店專業管理的概念尚未建立，直到一九八九年時，中共國務院批准了「關於建立飯店管理公司及有關政策的請示」，強調藉由飯店管理公司來推動飯店集團化的發展。一九九三年七月二十九日，國家旅遊局頒布實施「飯店管理公司管理暫行辦法」，正式規定設立飯店管理公司的條件與經營範圍、經營方式、收費與優惠方式。一九九四年，中共開始對國有企業進行了股份制試點，部分旅遊企業集團也獲得了國有資產管理局授予的國有資產管理權，所批准成立的16家飯店管理公司，開始承接國有飯店的管理工作。因此，如今中國大陸的飯店管理公司與其他國家比較不同的是，相當大的部分是進行對於國有飯店的管理改造，使其競爭力能夠快速提升。

近年來，中國大陸飯店業因為供過於求現象嚴重，因此企業間多偏重於價格競爭，對於服務水準、企業品牌、專業技術與知識、企業文化等非價格競爭較為忽視，但是價格競爭終究是暫時的，如何藉由飯店管理公司，特別是國際性公司的進入，運用現代企業管理及行銷觀念，來增強飯店業的競爭能力才是長遠的作法。

## （三）全球分銷系統（GDS）的建構與網際網路的發展

有關飯店業「中央訂房系統」（CRS）最早是由假期（Holiday）飯店集團於一九六五年建立了「假期電訊網」（Holidex）開始，七〇年代其他大型飯店集團，如美國的喜來登與希爾頓、英國的福特、法國的雅高等也紛紛建立起自己專屬的系統。然而在各大電腦系統出現了百家爭鳴的現象後，因為交易成本過高而逐漸形成整合的態勢，這也就是「全球分銷系統」（Global Distribution System, GDS）的出現。由國際航空公司與飯店、汽車出租、鐵路、旅行社等企業相互聯繫而成為一個完整的行銷體系。加盟GDS的著名訂位系統包括有Galileo、Apollo、Amadus、System、One、Sabre、Worldspan、Axess、Sahara等

等，而美國幾乎所有的旅行社都使用GDS，法國有85%的旅行社使用，整個歐洲則有40%旅行社使用GDS。

中國大陸在改革開放初期，隨著國外飯店集團的進入也帶來了電腦網站的觀念與技術，在九O年代中期GDS中有33個飯店集團在中國大陸擁有旗下飯店，中國大陸也有168家飯店透過上述飯店集團進行GDS連線，約爲三星級飯店總數的17%[12]。目前中國大陸有兩大飯店組織進行GDS業務，包括Utell International與中國天馬系統。而在旅行社方面，國旅總社與澳洲Jetset旅行社在一九九三年合作而成爲Worldlink系統的重要客戶，並且推出了CITS Worldlink的特殊系統，透過Sabre、Galileo、Tias、Jetlink、Maars等系統與全球25萬零售商進行聯繫。一九九四年國旅總社與廣州、桂林、西安、上海、南京、杭州、蘇州、吳錫、武漢、重慶、西藏等11個地方國旅，建構完成集團網路的相關工程。

另一方面，Internet也逐漸開始取代GDS，由於GDS是透過電子資料交換（Electronic Data Interchange, EDI）與電子資金傳送（Electronic Funds Transfer, EFT）來傳輸數據，而EDI、EFT必須要在專屬的軟硬體設備上工作，並且是一種封閉性的系統，因此費用昂貴、技術複雜且缺少通用性，通常僅限於大型企業使用，無法與供應商、代理商、零售商與消費者間進行網路聯繫，因此很快就被Internet所取代，因爲Internet可以藉由個人電腦硬體設備來進行運作，並且是屬於開放性系統，加上價格便宜、便捷的數據交換與一般家庭就可以使用的特性，因此在極短的時間內受到歡迎，中國大陸的飯店業受到這股風潮也非常快速的進行相關系統的轉換。

## （四）國內旅遊需要大量經濟型飯店

誠如前述到二OO一年爲止，中國大陸僅有一星級飯店753家，隨

---

[12]中國旅遊年鑑編輯委員會主編，**中國旅遊年鑑二OOO**（北京：中國旅遊出版社，2000年），頁65。

著國內旅遊的興起和民眾生活水平的提高，市場對低層次（低星級）經濟型飯店的需求將日益顯露，造成市場需求遠高於供給的情況。因此隨著國內旅遊的方興未艾，中國大陸的經濟型飯店將有廣闊的發展空間。目前重要的飯店集團如錦江集團、新亞集團、首旅集團，已開始發展經濟型飯店的自有品牌，以及連鎖經營的計畫，相當符合未來發展的趨勢。

## （五）朝向飯店集團化發展

從一九八四至一九八五年，上海相繼建立了華亭、錦江、新亞和東湖四家飯店企業集團，但之後的20年飯店的集團化程度卻逐漸趨緩。然而飯店的集團化卻可以結合企業力量，增加飯店業的競爭優

■ 為了滿足國內觀光的龐大需求，各旅遊景點也積極發展消費大眾化的旅館。

勢，以對抗外來飯店集團的競爭，特別是針對國營飯店來說意義重大。因此，未來如何加快飯店產權的多元化，透過稀釋企業中國有經濟的成分，來解決飯店集團化進程中的問題。

## （六）飯店業向國際進軍

中國大陸飯店業者目前的發展方向是如何走向國際，能夠真正打入國際觀光旅遊市場，以便能夠發展國際化的經營策略與跨國經營。由於目前大陸飯店業的競爭十分激烈，因此採取國際化經營便有其必然性。基本上，由於中國大陸飯店業很早就與國際接軌，已經形成了一些具有國際競爭優勢的飯店管理集團，例如錦江集團、金陵集團等；另一方面中國大陸加入世界貿易組織後，享受「服務貿易總協定」的權利與義務，降低了飯店業進行跨國投資經營的壁壘。因此目前東南亞地區，由於市場規模與機會相當大，加上中國大陸飯店業在當地具有優勢，因此成為相當重要的投資區域。

## （七）服務品質日益重要

過去中國大陸飯店業服務水準參差不齊，許多地區的軟硬體設施與國際標準差距甚大，因此國家旅遊局近年來積極著眼於提升飯店業的服務水準，這也就是「中國旅遊飯店行業規範」於二〇〇二年五月一日正式施行，並且如火如荼推廣的原因。這個規範依據相關法律、國際慣例所制訂，強調保障客人與飯店的合法權益，是中國大陸保護消費者所制定的第一個行業規定。其內容涉及客人預訂、登記、飯店收費、保護客人人身和財產安全、保護客人貴重物品、保護客人一般物品、洗衣服務、停車場管理等方面，對多年來在飯店業經營過程中容易引起爭議的問題給予明確的法律界定，對於日後解決相關問題提供了依據，並且建構出系統性的飯店管理制度。

# 第三節　餐飲業

　　中國大陸近年來的餐飲業可以說是百家爭鳴，除了傳統的中國餐飲在全球獨樹一幟外，許多外來的餐飲也產生了相當大的影響，一方面瓜分了原本的市場，另一方面也改變了五千年來的飲食習慣，例如西方的漢堡、炸雞、比薩、咖啡……等成為年輕族群的最愛，包括肯德基、麥當勞、必勝客、星巴克等國際餐飲連鎖店大舉進入，並且遍布各地；而台式的牛肉麵、豆漿燒餅、泡沫紅茶也不甘示弱，同樣是採取連鎖經營的方式，如永和豆漿、休閒小站等等，但本節所要探討則是針對觀光客所提供的餐飲，這些餐飲大多成為觀光客進入中國大陸的重要觀光資源，甚至其重要性有時還勝過自然與人文的旅遊資源。

　　基本上，中國大陸的餐飲服務業可以區分為地方菜、仿古風味菜、少數民族菜、風味小吃與素菜等五大類，就地方菜來說主要是以地理區與行政區作為劃分的依據，這包括有山東菜、四川菜、江蘇菜、廣東菜、浙江菜、湖南菜、安徽菜、北京菜、福建菜、上海菜、湖北菜、河南菜、甘肅菜、陝西菜、貴州菜、海南菜、遼寧菜、吉林菜、黑龍江菜等多種，如**表4-4**所示，每個省分因為地理位置、氣候、物產、種族文化、歷史發展等不同因素，會產生截然不同的飲食習慣與餐飲，而成為當地觀光發展的特色。

　　仿古風味餐則是以緬懷過去具有歷史特色的餐食為主，包括有宮廷菜、孔府菜、譚家菜、仿唐菜、仿紅樓菜等五種，如**表4-5**所示，這些餐飲過去都不是一般百姓所能享用，因此推出之後往往能吸引大多數人的好奇心，成為重要的觀光資源。

　　少數民族菜則是具有特殊民族風情的料理，這包括有壯族菜、維吾爾族菜、蒙古族菜、滿族菜、藏族菜、白族菜、清真菜等，如**表4-6**所示，其中許多食材非平時所能獲得，因此也能滿足許多饕客求新求

變的心理。

　　至於風味小吃基本上如地方菜一般，也是以地理區域與行政區域來加以劃分，同樣是因各地方不同的地理、氣候、物產、文化、歷史等因素所孕育而成，但比較特別的是風味小吃多在街頭販賣，價格低廉而取材通俗，用餐省時方便，因此廣受市井小民喜愛，但缺點是衛生條件不佳而難登大雅之堂，但近年來許多風味小吃積極改良而逐漸登堂入室，其地位與知名度甚至凌駕於地方大菜，本書在探討時與地方菜一併加以分析，因此請參考**表4-4**。

　　最後就素菜來說，中國自古素有「蔬食」的傳統，素菜原料以蔬菜、豆製品、山菌、水果為主，在調味方面多與各地的飲食習慣相近，滋味以清鮮爽口為特色，並且講究營養。在烹調技巧上強調「形葷實素」的手藝，若能讓食客誤將素菜認為是葷菜，則代表其廚藝相當精湛。

　　而素菜目前在中國大陸，以各地區的佛教名山寶剎最為著名，如四川峨眉山、安徽九華山、浙江普陀山、上海玉佛寺、成都寶光寺、武雙的歸元寺、廈門南普陀、揚州大明寺、泉州開元寺等，這些佛寺將宗教觀光與素齋餐飲相互結合，成為極具特色的觀光資源，許多地方一位難求，當然也增加了佛寺的「創收」；此外，各地方也有許多歷史悠久而遠近馳名的素菜餐館，例如上海功德林、北京全素齋、廣州菜根香、杭州道德林、南京綠柳居等。至於著名菜肴包括有：羅漢齋、素火腿、炒腰花、醋溜素黃魚、炒素蟹粉、桂花鮮栗羹、糟燴鞭筍、醋溜素鯉・鼎湖上素、炒雙冬、素魚翅、素雞、素燒鴨、素海參、文思豆腐等。

　　中國大陸的餐飲雖然蓬勃發展，但有許多問題卻不得不加以正視，首推是餐飲的衛生問題，較具規模而具國際知名度的餐廳，或是國際級飯店的所屬餐廳，其衛生條件已經可以與國際接軌，但其他中小型餐廳的衛生問題則有待改進，特別是街頭的風味小吃，烹調人員本身衛生知識與條件均相當不足，使得觀光客腸胃出問題時有所聞。

表4-4 中國大陸地方菜與風味小吃一覽表

| 類型 | 發展過程與內容 | 特色 | 主要代表菜色 |
|---|---|---|---|
| 山東菜，簡稱魯菜 | 在明清時期魯菜逐漸自成體系，除了在山東風行外也影響到整個黃河流域。魯菜主要由濟南菜與膠東菜所組成，而膠東菜還可區分為青島菜、煙台菜，孔府菜基本上也算在內，但因孔府菜在過去非庶民料理，而且內容豐富多元，因此本書將其劃分在仿古風味菜。 | 1. 取材廣泛：由於膠東半島的海產豐富，因此膠東菜多為海鮮料理；而在濟南、濟寧一帶在食材上則除了海味也包括山珍。<br>2. 調味純正醇濃：很少使有複合調味，善於使用蔥香調味。<br>3. 精於爆、扒、蒸等烹調手法，產生清、香、脆、嫩、鮮的風味。 | 爆雙脆、蔥爆海參、糖醋鯉魚、膠東大排翅、泰山赤鱗魚、鍋塌豆腐等，而魯菜中麵食類相當豐富極多，例如福山神麵、濰坊朝天鍋、周村酥燒餅、濟南扁食、濟南糖酥煎餅等。 |
| 四川菜，簡稱川菜 | 發源於古代的巴國和蜀國，在西漢、兩晉時期已初具輪廓，明清時期因辣椒傳入而形成穩定而明顯的特色，並且影響到周邊的西南地區。 | 1. 取材相當廣泛而菜型變化多端，以麻辣、魚香、怪味等見長。<br>2. 烹飪手法多為主，尤其以小炒、小煎、乾燒、乾煸等見長。<br>3. 重慶川菜又稱為渝派川菜，是川菜的主要發祥地，與成都川菜相比，重慶川菜味道更為濃烈與創意。川菜中的「大菜」以重慶為佳，其是以「麻、辣、香、鮮」為特色而名列各大菜系之首。 | 宮保雞丁、麻辣豆腐、魚香肉絲、鍋巴肉片、樟茶鴨子、怪味雞、乾燒岩魚、幹煸牛肉絲等。麵點小吃也極具特色而且物美價廉，例如夫妻肺片、賴湯圓、鍾水餃、龍抄手、擔擔麵、燈影牛肉等。 |
| 江蘇菜 | 主要由淮揚（揚州、淮安）、京寧（鎮江、南京）、蘇錫（蘇州、無錫）、徐海（徐州、連雲港）四部分所組成。 | 1. 選料嚴謹而講究鮮活，講究刀工而擅長刀技，烹調時非常善用火候。<br>2. 強調原汁原味，一菜一味，清淡爽口。其中揚州菜講究淡雅，蘇州菜口味略甜，無錫菜較甜。<br>3. 重視湯汁，濃而不膩，風味清新。<br>4. 各種名宴豐富多元，包括鎮江乾隆御宴、吳中（蘇州）第一宴、徐州漢宮御宴、龍城東坡宴等，極具戲劇性，成為觀光的重要資源。 | 白汁魚、三套鴨、清燉獅子頭、大煮乾絲、香松銀魚、生炒蝴蝶片、水晶肴蹄、清蒸鰣魚、霸王別姬、羊方藏魚等；名點則有蟹黃湯包、白湯大麵、翡翠燒賣等。此外，江蘇麵點筆素兼備，清淡而甜鹹適中，造型多元美觀，例如三丁包子、蘇州糕團、蟹黃湯包、淮安茶、常熟蓮子血糯飯、芙蓉霍香餃、文蛤餅、太湖船點、黃橋燒餅等。 |
| 廣東菜，簡稱粵菜 | 由廣州菜、潮州菜、東江客家菜三部分組成。 | 1. 廣東自古為中國門戶，因此粵菜集中外各地風味之所長，用料廣博也善於變化，夏秋時強調清淡，冬春時則偏重濃醇，調味包括酸、苦、辣、鮮，強調清、香、酥、脆、濃而自成體系。<br>2. 廣式點心極具特色，以選料嚴謹、講究造型、皮餡搭配、鹹甜俱備著稱。<br>3. 包括滿漢全筵、八仙宴、點心宴等各種大型名宴。 | 油泡鮮蝦仁、白雲豬手、脆皮乳豬、東江鹽焗雞、爽口牛丸、大爺雞、脆皮炸海蜇等。點心小吃則包括廣式月餅、糕點、廣東粥、廣式炒麵、雞仔餅、腸粉、蟹黃灌湯餃、水晶蝦餃、湯包、燒賣、叉燒包等。 |
| 浙江菜，簡稱浙菜 | 浙江瀕臨東海，氣候溫和而物產豐富，烹飪歷史悠久。浙江菜主要是由杭州、寧波、紹興、溫州等四種菜式組成。 | 1. 浙菜品種豐富，菜式小巧玲瓏、鮮美滑嫩、脆軟清爽。<br>2. 杭州菜是浙菜的代表，強調淡雅精緻；寧波菜擅長烹製海鮮，講究鮮嫩軟滑，注重保持原味；紹興菜具有江南水鄉風味，講究香酥綿密、原汁原味，少油忌辣，汁濃味重；溫州菜又稱「甌菜」，以海鮮聞名，強調口味清鮮、淡而不薄。 | 西湖醋魚、東坡肉、龍井蝦仁、叫化童雞、荷葉粉蒸肉、油燜清筍、冰糖甲魚、清湯越雞、乾菜燜肉、雙味梭子蟹、糟溜白魚等。風味小吃包括：蝦爆鱔麵、寧波湯圓、吳山油酥餅、貓耳朵、五方齋粽子等。 |
| 湖南菜，簡稱湘菜 | 由湘江流域、洞庭湖區和湘西山區三種地方風味所組成，其中湘江流域菜以長沙為代表，洞庭湖菜以常德、岳陽、益陽為中心，湘西山區菜則以吉首、懷化、大庸為中心 | 1. 湘菜強調刀工精妙與形味兼美，非常長於調味，並以酸辣著稱。<br>2. 湘江流域菜之風味著重香鮮、酸辣、軟嫩；洞庭湖菜以烹製河鮮和禽類見長，口味講究油厚、鹹辣與香軟；湘西山區菜，擅長於山珍野味及臘肉醃肉，注重鹹香酸辣口味，山野風味濃郁。 | 麻辣仔雞、生溜魚片、清蒸水魚、臘味合蒸、火方銀魚、洞庭肥魚肚、吉首酸肉、油琳冬筍尖、板栗燒菜心等。著名小吃有包括：火宮殿油炸臭豆腐、姊妹團子、湘潭腦髓卷、衡陽排樓湯圓、洞庭糯米藕餃餌、蝦餅、健米茶、大邊爐等。 |

（續）表4-4 中國大陸地方菜與風味小吃一覽表

| 類型 | 發展過程與內容 | 特色 | 主要代表菜色 |
|------|----------------|------|--------------|
| 安徽菜，簡稱徽菜 | 包括皖南菜、沿江菜、沿淮菜三種地方風味。 | 1. 徽菜選料廣博，注重食補而菜式多樣，款式有筵席菜、大眾菜和家常風味菜等。<br>2. 皖南菜是徽菜的主要淵源和主體，其特點是喜用火腿佐味，以冰糖提鮮。口感以鹹、鮮、香為主；沿江菜以烹河鮮、家禽見長，其菜肴具有清爽、酥嫩、鮮醇的特色；沿淮菜口味鹹中帶辣，愛用香菜、辣椒來調味配色。 | 奶汁肥魚王、清燉馬蹄鱉、迎客松、沙鍋鯽魚、符離集燒雞、楊梅圓子等；風味小吃有蝴蝶麵、冬瓜餃、凍米糖、深度包袱、屯溪醉蟹等。 |
| 北京菜 | 北京為許多朝代的國都，是不同文化的匯集之處，因此也融合了漢、滿、蒙、回等民族的烹飪技巧，吸取各地主要風味，尤其是山東風味，並繼承明清宮廷菜肴之精華。 | 講究酥、脆、鮮、嫩。 | 北京烤鴨是馳名中外的「國菜」，此外包括烤肉、涮羊肉、黃燜魚翅、沙鍋羊頭、炸佛手等。名點及風味小吃包括有小窩頭、龍鬚麵、豌豆黃、燒賣、豆汁等。 |
| 福建菜，簡稱閩菜 | 福州菜是閩菜主流，除盛行於福州外，也流行於閩東、閩中、閩北一帶，也影響台菜甚深。 | 1. 閩菜以善烹製山珍海鮮著稱，以清鮮醇厚、葷香不膩為特色，口味上福州偏酸甜，閩南多香辣，閩西則喜愛濃香醇厚。<br>2. 閩菜烹調上重視刀工巧妙，多以湯菜為主，喜用紅糟為佐料，講究湯頭，因此有「百湯百味」和「糟香襲鼻」之稱。 | 佛跳牆、雞湯汆海蚌、靈芝戀玉蟬、荔枝肉、淡糟香螺片、翡翠珍珠鮑、醉糟雞、生炒西施舌、龍身鳳尾蝦。著名小吃有：鍋邊、蠔煎（蚵仔煎）、蠣餅、千層糕、蝦酥、筍燒賣、肉丸、藕筒糕、太極芋泥等。 |
| 上海菜 | 上海菜一方面有適應當地人飲食習慣的「本幫菜」，另一方面由於長期為中國對外門戶，號稱「十里洋場」，因此也有適應外地旅客與外國觀光客的各式中、西菜。 | 1. 本幫菜具有湯滷醇厚、濃油赤醬、保持原味等特色。<br>2. 上海的中菜聚集了北京、廣州、四川、福建、安徽、湖北、杭州、蘇州、潮州等地方風味餐飲，而這些地方風味也與上海特有口味相互結合，並有所變化，而成為所謂的「海派」餐飲。 | 清魚甩水、白斬雞、貴妃雞、生煸草頭、松仁魚米、桂花肉、糟缽頭、八寶雞等。麵點小吃則有：南翔饅頭、鴿蛋圓子、滄浪亭四季糕、喬家柵粽子、豬油八寶飯、綠波廊船點、五方齋點心、老大房糕點等。 |
| 湖北菜 | 由武漢、荊南、鄂東南、襄鄖四大風味餐飲所組成，其中的清蒸武昌魚為毛澤東生前最喜愛的一道菜，也因此打開了湖北菜的知名度。 | 1. 以烹製淡水魚鮮與煨湯技術獨具特點。<br>2. 荊南菜是湖北菜的正宗，以淡水魚產著稱；鄂東南菜特點是富有濃厚的鄉土氣息；襄鄖菜是湖北菜之北味菜，以豬、牛、羊肉為主要原料。此外，以鄂西土家族、苗族為代表的少數民族也極具特色。 | 清蒸武昌魚、沔陽三蒸、黃陂三合、小桃園煨湯、汪集雞湯、洪山菜苔、黃州東坡肉、蜜棗羊肉、武猴頭、紅燒大鯇等。名點則有熱乾麵、豆皮、麵窩、湯包、湯圓、水餃、包麵等 |
| 河南菜，簡稱豫菜 | 為中原地區烹飪文化的代表，具有數千年的悠久歷史。 | 極擅長製作湯品。 | 牡丹燕菜、炸紫酥肉、鍋貼豆腐、翡翠魚絲、芙蓉海參、果汁龍鱗蝦、桶子雞，小吃則包括有小籠灌湯包、雞蛋灌餅、拉麵、蒸餃、煎包、燴麵、燜餅。 |
| 甘肅菜 | 屬於隴菜系列，蘭州的各大飯店餐館，皆可品嘗甘肅菜的風味。 | 「敦煌宴」強調搭配獨特的「敦煌樂舞」表演；而「河西名菜」則以駱駝為原料，包括絲路駝掌、油爆駝峰、駝峰炒五絲等野味餐飲。 | 金城白塔、金城八寶瓜雕、釀白蘭瓜、百合桃、韭黃雞絲、金魚髮菜、烤小豬等。 |
| 陝西菜，又稱秦菜 | 陝西在中國歷史上具有重要地位，其烹飪發展可上溯至仰紹文化時期，漢唐兩朝是陝西烹飪技術發展的輝煌時期，其特點在於能吸收各地飲食的精華，並相互結合而形成自身的特點。陝西菜以關中菜、陝南菜、陝北菜為代表。 | 原料以當地及周邊地區的物產為主，例如駝峰、駝蹄、陝北肥羊、秦川牛、黃河鯉、漢中黑米等；烹調手法以蒸、燴、燉、煨、汆、熗為主。 | 葫蘆雞、芥末肘子、口蘑桃仁汆雙脆、三皮絲、奶湯鍋子魚、雞米海參、茄汁牛舌、燒魚梅、清蒸羊肉等。 |

觀光旅遊 總論

（續）表4-4 中國大陸地方菜與風味小吃一覽表

| 類型 | 發展過程與內容 | 特色 | 主要代表菜色 |
|---|---|---|---|
| 貴州菜，又稱黔味菜 | 貴州地處西南，當地民眾吃辣椒首屈一指，藉此逼退濕熱之氣，因此貴州人對於辣椒的加工技術相當卓越。 | 善用辣椒，辣香是其特點，著名菜餚大多與辣椒有關，如宮保雞、各類火鍋、腸旺麵等。此外也特別著重酸味，貴州有「三天不吃酸，走路打躃躃（趔趄）」的民謠，酸菜家家醃製，有開胃生津之效。 | 酸菜蹄膀、酸湯火鍋，其中酸菜火鍋包括花江狗肉火鍋、凱裡酸湯魚火鍋、貴陽青椒童子雞火鍋等。 |
| 海南菜，簡稱為瓊菜 | 海南四面環海，瓊菜經歷兩千多年的發展，最早源於中原餐飲，後來又引入閩、粵烹飪技巧，也吸收黎苗飲食習慣，近代則引進了東南亞風味。 | 海南菜受當地氣候、地理、物產、飲食習慣等影響，強調原本鮮味，海產餐餚豐富，多以湯羹類型來表現。其他還有糖醋味型、五香味型、醬香味型、竹香味型等特色烹調。 | 如油炸豆腐乾、肉片炒豆腐、薑絲蒸魚、糖醋溜魚、紅燒豬肉等。 |
| 遼寧菜，簡稱為遼菜 | 是以魯菜為基礎，並且結合流傳於民間的宮廷菜點，匯集各民族之烹調技術。 | 以選料考究、講求營養聞名，具有一菜多味、鹹甜分明、明油亮發的特點。 | 包含滿漢宴席、大連海鮮、老邊餃子、海城餡餅、那家血腸等代表餐點。 |
| 吉林菜，簡稱吉菜 | 匯集滿族、朝鮮族、蒙古族的飲食文化而形成具有特殊風味的餐飲。 | 採用吉林當地特產之野生、綠色、天然原料，強調刀工精巧細緻，色澤造型講究，以及滋補保健功能。 | 長白山珍宴、吉菜生態宴、砂鍋鹿寶、清蒸松花江白魚等。 |
| 黑龍江菜，簡稱龍江菜 | 黑龍江位居中國最北而緊鄰俄羅斯，其餐飲具有濃厚的北國特色。 | 1. 以烹製山蔬、野味、肉禽和淡水魚蝦見長，講究口味的香醇、鮮嫩、爽潤，以珍、鮮、清、補和綠色天然食品著稱，講究營養健身。<br>2. 具特色的代表宴席有飛龍宴、康熙東巡宴、乾隆鰉魚宴、渤海鍋宴等。 | 冰糖雪蛤、精排土豆、宮廷白肉血腸、努爾哈赤黃金肉、蔥燒遼參等美食。 |

資料來源：筆者自行整理。

■ 北京的仿膳料理結合美食、歷史與表演，成為觀光客至北京必遊的景點。

其次，是許多食材仿冒僞劣嚴重，將普通食材混充高貴食材，或是在食材製作過程中添加有害人體的化學原料，造成消費者身體的極大危害，雖然中共當局嚴厲查察，但因幅原廣大效果相當有限。

此外，是價格有飆漲之勢，特別是許多仿古餐飲，因爲觀光客絡繹不絕而水漲船高，價格居高不下，使得觀光客的消費水準與當地人的差距不斷擴大。而價格不實也是問題之一，許多餐廳對於觀光客獅子大開口，恣意在價格上動手腳甚至灌水，造成觀光客留下不佳的印象，但業者憑藉著「只賺你這一次」的短視心態，使得惡名遠播。

因此，中國美食固然名聞遐邇，但近年來不佳的聲譽卻日益出現，主管單位若不加以有效遏止，業者若不剔除短視功利心態，則必將會造成觀光的負面衝擊。

表4-5 中國大陸仿古風味餐飲一覽表

| 種類 | 發展歷程與內容 | 特　點 | 主要代表菜色 |
|---|---|---|---|
| 宮廷菜 | 宮廷菜的歷史悠久，從夏、商、周三代到清代約四、五千年，烹調技術達到世界一流水準。 | 1.菜點眾多，珍饈齊全。<br>2.選料精細，製作考究。<br>3.調料多樣，講究造型。<br>4.菜名典雅，富有情趣。 | 北京貴賓樓飯店的魚翅撈飯，有77年歷史仿膳飯莊的鳳尾魚翅、金蟾玉鮑、一品官燕、油攢大蝦、宮門獻魚、溜雞脯等。 |
| 孔府菜 | 歷史悠久，是中國延續時間最長的典型官府菜。烹調技藝代代相傳而經久不衰。 | 1.用料極其廣泛，做工精細，善於調味。<br>2.風味清淡鮮嫩，軟爛香醇，原汁原味。<br>3.命名極為講究而寓意深遠，取名古樸典雅而富有詩意。 | 一品鍋、一品豆腐、一卵孵雙鳳、黃鸝迎春、吉祥如意、闔家平安。 |
| 譚家菜 | 是中國著名的官府菜之一，由清末大官譚宗浚父子所創，迄今已有近百年的歷史。譚氏為廣東人，一生酷愛珍饈美味，他與兒子長年鑽研美食並廣納各派名廚之長，獨闢路徑，使譚家菜自成一派。 | 鹹甜適口，調料講究原汁原味，製作講究而火候足，下料狠，菜肴軟爛。 | 有近200種佳肴，以海鮮最有名，尤其以清湯燕菜、黃燜魚翅有其獨到之處。 |
| 仿紅樓菜 | 也就是揚州的「紅樓宴」，此為是曹雪芹在「紅樓夢」中所描寫的菜肴。為揚州名廚在紅學家和美食家的指導下所創造出來的名宴。 | 結合觀賞、品嘗、談菜為一體，給人知識與口慾上的上的雙重享受。紅樓宴包括大觀一品（欣賞菜）、賈府冷碟、甯榮大菜、怡紅細點、廣陵茶酒等五大類。 | 清燉獅子頭、三套鴨、拆燴鰱魚頭、文思豆腐、清蒸鱖魚、揚州炒飯、天香藕、老蚌懷珠、揚州醬菜。名點則包括有三丁包、五丁包、翡翠燒賣、千層油糕、冶春餃、紅樓細點、黃橋燒餅。 |
| 仿唐菜 | 唐朝為中國的盛世，文治武功都極為強盛，餐飲因此極為發達，韋巨源所寫之「燒尾宴食單」為流傳後世之重要食譜，仿唐菜參酌相關烹調典籍而加以製作。 | 首開中國餐飲中花拼菜肴之先河，藉由分裝組合、美麗壯觀、味道多樣等特色，引發食客的食慾。 | 輞川小樣、遍地錦裝鱉、光明蝦炙。 |

資料來源：筆者自行整理

表4-6 中國大陸少數民族餐飲一覽表

| 種類 | 發展歷程與內容 | 代表菜餚 |
|---|---|---|
| 壯族菜（廣西） | 壯族是中國少數民族中人口最多者，壯族百姓善於烹調，每逢節慶時分，各家各戶競獻絕技，名菜佳點層出不窮。 | 火把肉、子薑野兔肉、白炒三七花田雞等。 |
| 維吾爾族菜 | 維吾爾族信奉伊斯蘭教，是新疆人口最多的少數民族。生活方面禁忌較嚴格，禁吃豬肉、驢騾肉、狗肉、各種動物的血和病死的牲畜。飲食以小麥、玉米麵和大米為主食，日常的食品有麵條、抓飯和奶茶等。 | 風味小吃有烤羊肉串、薄皮包子和瓜果等。 |
| 蒙古族菜 | 蒙古族日常生活主要以麵食、米、肉和奶製品為主。 | 風味小吃主要是黃油和手抓肉。 |
| 滿族菜 | 滿族的風俗習慣和漢族相似，飲食方面傳統上喜愛小米、黃米乾飯與黃米餑餑。滿族的烹調方法是清煮與清燉，並用涮汆，而滿族禁食狗肉。 | 白煮豬肉、炙熱豬肉、白肉血腸、汆白肉、什錦火鍋等，以及糕點「沙其瑪」。 |
| 白族菜（雲南） | 白族是好客的少數民族，每逢有客人到來首先邀請上座，隨即奉上烤茶、果品，再用八大碗、三碟水果等豐盛的菜肴款待客人。 | 善於醃製火腿、香腸、弓魚、豬肝配、油雞鬠、螺螄醬等食品，婦女擅長製作雕梅、蒼山雪燉胡梅等蜜餞。 |

資料來源：筆者自行整理。

■ 許多地方小吃獨具當地特色與風味，也成為吸引觀光客的賣點，此為山東泰山頂所販賣的玉米煎餅。

# 第五章 中國大陸觀光旅遊相關行業（二）

本章將延續第四章的內容，針對中國大陸觀光旅遊相關行業中的航空業、交通運輸業與旅遊商品業來加以介紹。

# 第一節　航空業

在一九七八年改革開放之後，中國大陸的民航業開始嘗試與國際接軌，時至今日已經發展相當成熟，不論國內與國際航線均積極開展，對於觀光業的發展具有直接的助益，因此本節將針對中國大陸的民航體制、民航業發展來加以探討，並著重於與觀光旅遊業有直接關連性的部分。

## 一、中國大陸民航業發展過程

一九四九年十一月，中共建政之後在人民革命軍事委員會下設立

■ 中國大陸的機場設備也日益完善，提供更為安全與舒適的民航服務，圖為成都機場夜景。

了民用航空局，受空軍司令部之領導。同月隸屬於國民政府的中國航空公司總經理劉敬宜和中央航空公司總經理陳卓林率領了兩家公司在香港的全體員工宣布脫離國民黨，並接受中共領導。兩家公司總經理除由香港直飛北京外，並且帶領13架飛機飛向中國大陸。於是中國、中央兩家航空公司歸屬中共民航局領導，成為中共建政之初最原始的民航企業。

一九五○年八月，天津－北京－漢口－重慶和天津－北京－漢口－廣州兩條航線開通，成為中共建政後民航的正式開航，國際航線則以前往蘇聯為主。一九五二年七月，中國人民航空公司在天津成立，這是中共建政後所創辦的第一家國營民航企業。六○年代，增闢了與巴基斯坦、中東與阿富汗的國際航線，並增加了廣州、上海等國內航線，使得中國大陸的民航業在此時達到了發展的一個高潮。然而到了文革時期，民航被劃編為軍隊建制，民航幾乎不存在。到了改革開放後的八○年代初，民航開始脫離軍隊建制，走向企業化道路，但當時民航發展仍處於雛形階段，軟硬體嚴重不足，這也就是為何在一九八八年六月時，因為旅遊旺季造成機位嚴重不足，國家旅遊局還與解放軍達成協議，由空軍運輸機支援旅遊包機的原因。

九○年代開始中國大陸實施「政企分開」政策，在社會主義市場經濟的發展方針下，民航局與民航企業開始進行分離，並且轉換民航企業的經營機制與建立現代化的企業制度。此外，改革機場和空中交通的管理，積極開拓國際航線。因此民航航線由一九四九年的12條發展到二○○一年的1143條，其中國內航線1009條，國際航線134條（含港澳航線42條）。如**表5-1**所示國際航線也由通航5個國家的9個城市發展到33個國家的62個城市，二○○二年時與其他國家的民用航空協定總數達到了89個。

另一方面，運輸乘客由一九四九年的1萬人增加到二○○一年的7524萬人，其中二○○一年國內、港澳和國際航線旅客運輸量分別達到6382萬、424萬和693萬人次，比二○○○年分別增長10.5%、5.6%和

表5-1 二〇〇一年中國大陸國際航線

| 通航國家 | 通航城市 | 通航國家 | 通航城市 |
|---|---|---|---|
| 日本 | 東京、大阪、福岡、長崎、仙台、廣島、新瀉、岡山、札幌、富山、福島、沖繩、名古屋 | 越南 | 河內、胡志明市 |
| 韓國 | 漢城、釜山、大邱、清洲 | 寮國 | 萬象 |
| 朝鮮 | 平壤 | 柬埔寨 | 金邊 |
| 蒙古 | 烏蘭巴托 | 馬亞西亞 | 吉隆坡、檳城 |
| 緬甸 | 仰光 | 巴基斯坦 | 伊斯蘭堡、卡拉奇 |
| 泰國 | 曼谷 | 科威特 | 科威特 |
| 新加坡 | 新加坡 | 阿拉伯聯合大公國 | 麥加 |
| 菲律賓 | 馬尼拉 | 哈薩克斯坦 | 阿拉木圖 |
| 尼泊爾 | 加德滿都 | 吉爾吉斯坦 | 比什凱克 |
| 印尼 | 雅加達 | 英國 | 倫敦 |
| 法國 | 巴黎 | 俄羅斯 | 倫敦莫斯科、新西伯利亞、伯力、葉卡捷琳堡 |
| 德國 | 法蘭克福、慕尼黑 | 義大利 | 羅馬、米蘭 |
| 瑞典 | 斯德哥爾摩 | 荷蘭 | 阿姆斯特丹 |
| 丹麥 | 哥本哈根 | 比利時 | 布魯塞爾 |
| 西班牙 | 馬德里 | 紐西蘭 | 奧克蘭 |
| 澳大利亞 | 雪梨、墨爾本 | 加拿大 | 溫哥華 |
| 德國 | 法蘭克福、慕尼黑 | 義大利 | 羅馬、米蘭 |
| 美國 | 紐約、洛杉磯、舊金山、西雅圖、芝加哥、安克拉治 | | |

資料來源：整理自二〇〇二中國交通年鑑。

15%。運輸總周轉量也由一九四九年的157萬噸公里增長到二〇〇一年的145億噸公里，使得中國大陸民航運輸總周轉量由一九七八年的全球第37名上升到二〇〇一年的第6名，超過了荷蘭、新加坡和韓國，僅次於美國、日本、英國、德國和法國。

在機場方面，中共建政初期僅有簡陋的民用機場36個，規模小而設備不佳，在改革開放之後，開始積極興建與擴建民用機場。二〇〇一年時，民用機場共有146個，其中能夠起降波音747等大型飛機的機場已達23個，能起降波音737和A320的機場共有86個，這對於觀光客的進出提供了相當便利的條件，因此，二〇〇〇年時中國大陸機場吞吐量已經達到了1億3,369萬人次，其中北京首都國際機場、廣州白雲國際機場、上海虹橋國際機場分居前三名。目前，北京正積極規劃第二國際機場的建設，預計二〇一〇年動工，二〇一五年完工，以滿足北京地區巨大的吞吐量。

## 二、中國大陸的民航體制

中國大陸的民航主管單位是直屬於國務院的中國民用航空總局，也就是類似台灣交通部的民用航空局，其主要職權概述如下：

### （一）研究並擬定總體民航發展的方針、政策

擬定中國大陸民航業的中長期發展規劃與民航相關之法律，經批准後監督上述規劃與法規的執行；另一方面，指導民航相關行業的體制改革和企業改革。這方面的工作，就前者來說主要是由民航總局的「政策法規司」來負責，而後者則是「規劃科技和體制改革司」的職能。

### （二）制定民航安全的方針政策和規章制度

監督管理中國大陸民航的飛行安全和地面安全，制定飛行事故標準與調查處理飛行事故，因此目前民航總局設有「航空安全技術中心」負責相關業務。

（三）制定民航飛行標準及管理規章制度

　　民航總局設有「飛行標準司」，主要工作在於針對中國大陸民用航空器實施合格審查與監督檢查，以及負責民用航空飛行人員的資格管理；而「航空器適航司」則負責民用航空器之型號合格審定、生產許可審定、適航審查、國籍登記、維修許可審定和維修人員資格管理等工作。

（四）制定民航空中交通管理標準和規章制度

　　編制中國大陸民用航空的空域規劃，負責航線的建構和管理，負責空中交通管制人員的資格管理；管理民航導航通信、航行情報和航空氣象工作，因此民航總局設有「空中交通管理局」負責上述工作。

　　另一方面，制定民用機場建設和安全運行標準之規章制度，監督管理機場建設和安全運行；審批機場總體規劃，對民用機場實行使用許可管理，以及環境保護和土地使用的行業管理等工作，因此民航總局設有「機場司」其目的即在於此。

　　此外，民航總局設有類似台灣航空警察局的「公安局」，其負責管理民航空防安全，檢查防範和處置劫機、炸機事件，處理非法干擾民航安全的重大事件，並且管理和指導機場安檢、治安及消防救援工作。

（五）制定航空運輸市場管理之相關政策和規章制度

　　管理中國大陸之航空運輸和航空市場，對民航相關企業實行經營許可管理。此外，研究與規劃民航之價格政策，審核企業購買和租賃民用飛機的申請，因此目前民航總局的「運輸司」負責此項工作。

（六）代表中國大陸處理涉外民航事務

　　民航總局的「國際合作司」主要工作在於負責中國大陸對外進行航空談判與簽約，參加國際民航組織活動及牽涉民航事務的政府間國際組織，並且處理涉及香港、澳門與台灣地區之民航事務。

由於中國大陸幅員廣大，為了完成上述各項管理工作，中國大陸的民航總局還分別設有華北管理局、華東管理局、東北管理局、中南管理局、西南管理局、西北管理、烏魯木齊管理局等七個區域管理局，以強化飛安的管制。然而比較特殊的是，中國大陸的民航總局本身還擁有航空公司，而這種「政企不分」的現象如同國家旅遊局過去經營飯店與旅行社一樣，只是國家旅遊局如第一章已經完成了政企分離，但因為民航業的性質特殊，因此民航總局下仍有許多「企業單位」，這包括有：

## （一）航空公司

原本民航總局下有中國國際航空公司、中國南方航空公司、中國東方航空公司、中國西南航空公司、中國西北航空公司、中國北方航空公司、中國新疆航空公司、雲南航空公司、長城航空公司、中國航空公司等十家航空公司，都是中國大陸規模較大而且飛行國際線的航空企業。

然而在中國大陸加入世界貿易組織之後，國營旅遊企業的集團化與合併化趨勢更為明顯，民航業也難以避免此一潮流，在二OO二年十月十一日，根據中共國務院所通過的「民航體制改革方案」，直屬民航總局的航空公司開始進行重組，形成中國航空集團公司、中國東方航空集團公司與中國南方航空集團公司三大集團，其中之一是由中國國際航空公司為主體，聯合了中國西南航空公司、中國航空公司，成為中國航空集團公司；其次是以中國東方航空公司為主體，兼併中國西北航空公司、中國雲南航空公司，組成中國東方航空集團公司；最後是以中國南方航空公司為主體，聯合了中國北方航空公司、中國新疆航空公司，組成中國南方航空集團公司。

## （二）民用機場

民航總局經營管理的機場包括了北京首都國際機場與廣州白雲國際機場。

## （三） 空運與航空服務公司

原本包括有中國航空油料總公司、中國航空器材公司、中國民航實業開發總公司、中國民航機場建設工程公司、中國民航物資設備公司、金飛民航經濟發展中心、民航快遞有限公司、中國民航工程諮詢公司、中國航空結算中心、中國民航電腦資訊管理中心，但根據「民航體制改革方案」的規定，上述航空服務公司於二〇〇二年十月十一日也合併成中國民航資訊集團公司、中國航空油料集團公司、中國航空器材進出口集團公司等三大航空服務集團。

## 三、中國大陸的民航企業

中國大陸的民航企業，可以區分為三大部分，分別是直屬航空公司、地方航空公司與通用航空公司。

### （一） 直屬航空公司

所謂直屬航空公司，就是直屬於民航總局的航空公司，雖然誠如前述目前強調「政企分開」，但事實上仍是屬於民航總局轄下的企業單位，如**表5-2**所示目前共有五家航空公司。

### （二） 地方航空公司

誠如**表5-3**所示，地方航空公司多是各地方政府籌資創設的，因此除了海南航空公司外，就規模來說遠不及直屬航空公司，航線也多以國內為主。

### （三） 通用航空公司

所謂通用航空公司，其經營範圍主要包括：農業航空、航空探勘、航空遙測、航空護林、人工雨、海洋環境監測、野生動植物考察、航空旅遊及短途客運等，因此廣泛應用於海洋石油業、農藥噴灑以及森林救火等工作，但其一般規模較小，而且沒有經營客運服務。

表5-2 中國大陸直屬航空公司一覽表

| 名稱、簡稱與基地機場 | 發展過程 | 營運概況 | 主要機型 | 航線 |
|---|---|---|---|---|
| 中國航空集團公司（中國國際航空公司，簡稱國航），CA，Air China<br><br>國航位於北京首都國際機場，浙航位於浙江杭州筧橋機場，西南公司位處四川成都雙流國際機場 | 二〇〇二年合併之後，繼續保留中國國際航空公司的名稱與標誌，原中國西南航空公司更名為中國國際航空西南公司。而浙江航空公司早在一九九六年八月時民航總局就將其債權債務移交中國航空股份有限公司，並改名中航浙江航空公司，現隨中航一併併入中國航空集團公司。 | 集團公司資產總額為560.5億元人民幣，員工20325人。<br>二〇〇一年國航運輸總周轉量為34.6億噸公里，旅客運輸量為928.9萬人，貨郵運輸量36萬噸。<br>該公司為中國大陸唯一載有國旗和擔任中共領導人專機任務的航空公司。 | 集團運輸飛機共119架，原國航包括波音747、777、767、空中巴士A340等機型。<br>西南公司則有波音757-200、737-300、737-800與空中巴士A340。<br>浙航則以加拿大生產的渦槳衝8、空中巴士A320為主。 | 是大陸擁有國際、國內航線最多的公司，共有航線339條，其中國際航線53條，國內航線286條。 |
| 中國東方航空集團公司（簡稱東航），MU，zChina Eastern Airlines<br><br>東方航空位於上海虹橋國際機場，東航西北公司位於西安西關機場，東航雲南公司位於昆明市巫家壩機場 | 一九八七年民航上海管理局進行體制改革後建立了中國東方航空公司，一九九五年東航改制為東方航空集團和中國東方航空股份有限公司兩部分，一九九七年東航股票分別在紐約交易所（ADR）、香港聯交所（H股）、上海證券交易所（A股）掛牌上市。二〇〇二年東航兼併了中國西北航空公司、雲南航空公司，原西北航空改稱中國東方航空西北公司，原雲南航空改稱中國東方航空雲南公司。 | 集團資產總額473億元人民幣、員工28109人。<br>二〇〇一年東航總周轉量為23.7億噸公里，旅客運輸量1037.1萬人，貨郵運輸量30.2萬噸。 | 集團飛機共有118架，原東航以空中巴士A340-300、A300-600、A320-200、波音737-300、737-200、MD11、MD90、MD82為主。<br>西北公司擁有A300-600、A310-200、A320、Bae146-300、Bae146-100。<br>雲南公司擁有波音737-300、767-300、737-700。 | 共有國內航線383條，國際航線54條。 |
| 中國南方航空集團公司（簡稱南航），CZ，China Southern Airlines Co.Ltd<br><br>南航位於廣州白雲機場，原北方航空位於瀋陽桃仙國際機場，原新疆航空位於烏魯木齊地窩堡國際機場 | 南航成立於一九九一年二月，公司股票於一九九七年七月在海外上市，其在轄下的五個子公司中擁有60%的控股權，包括廈門航空、廣西航空、汕頭航空和珠海航空和貴州航空。 | 集團資產總額501億元人民幣、員工34089人。<br>二〇〇一年南航運輸總周轉量為30.3億噸公里，旅客運輸量為1912萬人，貨郵運輸量39.8萬噸。 | 集團運輸飛機180架，原南航包括波音777、747、757、737，空中巴士A320。原北方航空擁有MD-28、空中巴士A300-600R、MD-90、Y-7、Y-5、米-8。<br>原新疆航空擁有圖-154M、伊爾-86、波音737-300、波音757、ATR-72。 | 經營國內與國際航線共計666條。 |
| 廈門航空公司，MF，Xiamen Airlines<br><br>位於福建省廈門市 | 一九八四年七月所成立的第一家企業化航空公司，該公司股東為：中國南方航空（占60%股權）和廈門建發股份有限公司（占40%股權）。 | 總資產為45.30億元，員工4100人。<br>二〇〇一年運輸總周轉量為4.5億噸公里，客運量為412.3萬人次，貨郵運輸量6.3萬噸。 | 共有20架飛機，包括波音757－200、737－700、737－500、737-200。 | 120多條國際、國內航線。 |
| 長城航空公司，G8，Air Great Wall<br><br>位於浙江省寧波市 | 成立於一九九二年六月，是由中國民航飛行學院籌建的公司，以經營國內客貨運輸為主。 | 員工350人，二〇〇一年運輸總周轉量為1383萬噸公里，客運量為12.4萬人次，貨郵運輸量0.2萬噸。 | 3架波音737－200，2架空中巴士A320。 | 國內30多條航線 |

資料來源：整理自二〇〇二中國交通年鑑。

表5-3 中國大陸地方航空公司一覽表

| 名稱、簡稱與基地機場 | 發展過程 | 營運概況 | 主要機型 | 航　線 |
|---|---|---|---|---|
| 山西航空有限責任公司，8C，Shanxi airlines 位於太原武宿機場 | 成立於一九八七年四月，最初是經營華北地區的通用航空業務，二OO一年七月，在民航總局的支援與山西、海南、陝西三省政府的參與下，與海南航空共同重組山西航空有限責任公司。 | 二OO一年運輸總周轉量為830.5萬噸公里，客運量為14.1萬人次，貨郵運輸量161噸。 | 共9架客機，包括6架多尼爾-328客機、3架波音737-700。 | 50多條國內航線。 |
| 中國新華航空公司，XW，China Xinhua Airlines 位在北京首都國際機場和天津濱海國際機場 | 一九九二年八月成立，由原中國航空聯運服務公司改稱，二OO一年加盟海南航空集團。 | 資本額為人民幣18.3億元，擁有1230名員工。二OO一年運輸總周轉量為2.2億噸公里，運送旅客160.6萬人次，貨郵運量1.7萬噸。 | 共擁有14架飛機，包括波音737-300、400、800。 | 國內航線50多條。 |
| 長安航空有限責任公司，2Z，Changan Airlines 西安咸陽機場 | 一九九三年底開始營運，是陝西省政府創辦的地方航空公司，二OO一年七月，在陝西、海南兩省政府的支援下，成為海南航空集團控股的子公司，與海南航空公司、山西航空公司聯合成立山西航空有限責任公司。 | 公司資本總額11億人民幣，員工1000餘人。二OO一年運輸總周轉量為2823萬噸公里，旅客運量37萬人次，貨郵運量905噸。 | 共15架客機，包括多尼爾328-300型10架、加拿大生產的渦槳沖8-Q400型3架、波音737-400飛機2架。 | 20多條國內航線。 |
| 海南航空股份有限公司，HNA，Hainan Airlines Company Limited 位於海南省海口美蘭機場 | 成立於一九九三年一月，是中國大陸第一家A股和B股上市的航空公司，子公司包括中國新華航空公司、長安航空公司、山西航空公司、金鹿公務機有限公司和揚子江快運航空有限公司。 | 員工3500人，二OO一年運輸總周轉量為4.8億噸公里，運送旅客372.9萬人次，貨郵運量4.8萬噸。 | 共31架客機，包括波音737-300、737-400、737-800，Metro-23、多尼爾328-300、比奇400A、霍克800xp | 國內外航線共485條。 |
| 上海航空公司，FM，Shanghai Airlines 位於上海江甯路 | 成立於一九八五年十二月，二OO二年股票上市而發行了A股。 | 員工2000人，二OO一年運輸總周轉量為5.1億噸公里，旅客運輸量331.7萬人次，貨郵運量10萬噸。 | 13架飛機，包括7架波音757-200，3架767-300，3架737-300。 | 60多條國內航線，與上海至澳門的國際航線。 |
| 山東航空集團有限公司，SC，Shandong Airlines 位於山東省濟南遙牆機場 | 一九九四年三月籌建，在山東省委與省政府的支援下，由省內11家企業共同投資，二OOO年在深圳證交所成功上市（B股）。 | 員工820人，二OO一年運輸總周轉量為1.8億噸公里，旅客運輸量152.8萬人次，貨郵運量1.9萬噸。 | 共30架客機，包括波音-737、CRJ-200、挑戰者-604、Saab-340、賽斯納水陸兩用機。 | 80多條國內航線。 |
| 四川航空股份有限公司，3U，Sichuan Airlines 位於四川成都雙流國際機場 | 成立於一九八六年九月，該公司中國南方航空持股39%、原四川航空持股40%、上海航空10%、山東航空10%、銀杏公司1%。 | 員工1500人，二OO一年運輸總周轉量為2.9億噸公里，旅客運輸量170.9萬人次，貨郵運量4.5萬噸。 | 共15架客機，包括空中巴士A321-2000、A320-200、圖-154M、Y-7-100。 | 國內航線100餘條。 |

（續）表5-3 中國大陸地方航空公司一覽表

| 名稱、簡稱與基地機場 | 發展過程 | 營運概況 | 主要機型 | 航線 |
|---|---|---|---|---|
| 中國東方航空武漢有限責任公司，WU，Wuhan Airlines<br>位在湖北省武漢王家墩機場 | 成立於一九八六年四月，原為武漢航空公司，二〇〇二年八月改為東航武漢公司，目前東航持股40%、原武航持股40%、上海均瑤團18%、武漢高科控股集團有限公司2%。 | 員工800人，二〇〇一年運輸總周轉量為1.2億噸公里，運送旅客124.4萬人次，貨郵運量1.7萬噸。 | 共有13架客機，包括6架波音737-300，7架Y-7。 | 國內航線54條。 |
| 中原航空公司，Z2，Zhongyuan Airlines<br>位於河南鄭州新鄭國際機場 | 成立於一九八六年四月，原為武漢航空公司，二〇〇二年八月改為東航武漢公司，目前東航持股40%、原武航持股40%、上海均瑤集團18%、武漢高科控股集團有限公司2%。 | 成立於一九八六年五月，是河南省地方航空公司。<br>員工530人，一九九九年運輸總周轉量為5000萬噸公里，運送旅客55萬人次，貨郵運輸6200噸。 | 共有13架客機，包括6架波音737-300，7架Y-7。 | 國內航線30多條。 |
| 中國聯合航空公司，CUA，China United Airlines<br>位於北京南苑機場 | 一九八六年十二月經國務院與中央軍委批准成立。 | 員工1600人，二〇〇一年運輸總周轉為6114萬噸公里，運送旅客44.2萬人次，貨郵運量1.73萬噸。 | 共有41架客機，包括6架波音737-300，16架圖-154M，14架伊爾-76M，5架CRJ-200BLRs。 | 國內航線27條。 |
| 福建航空公司，IV，Fujian Airlines<br>位在福州長樂機場。 | 成立於一九九三年八月，現為廈門航空公司子公司。 | 員工680人。 | 5架波音737。 | 國內航線10多條。 |
| 南京航空有限公司，3W，Nanjing Airlines<br>位於南京祿口機場 | 成立於一九九四年七月，原由南京市政府和中國西北航空公司聯合經營。從一九九七年起成為西北航空公司子公司，現為東航子公司。 | 二〇〇一年運輸總周轉量為4665萬噸公里，運送旅客47.5萬人次，貨郵運量2692噸。 | 5架BAe146-300。 | 國內航線10多條。 |
| 南航（集團）貴州航空有限公司，CZ，Guizhou Airlines<br>貴州貴陽市 | 成立於一九九四年七月，原由南京市政府和中國西北航空公司聯合經營。從一九九七年起成為西北航空公司子公司，現為東航子公司。 | 原為貴州省航空公司，成立於一九九一年九月，現由中國南方航空公司和貴州省祥飛實業有限公司聯合經營，雙方分別持有60%與40%的股份。 | 二〇〇一年運輸總周轉量為5670萬噸公里，旅客運量43.7萬人次，貨郵運量6055噸。<br>3架波音737-200。 | 國內航線20多條。 |

資料來源：整理自二〇〇二中國交通年鑑。

## 四、中國大陸的民航業發展趨勢

中國大陸民航業的發展，從最初難以與國際標準緊密結合，到目前已經與國際完全接軌，其發展的趨勢如下：

## （一）航空公司吹起合併風

中國大陸直屬航空公司在二〇〇二年經過聯合重組後，形成以三大集團公司為主體的結構，三大集團公司在規模和實力上的結合，將會增強彼此的競爭優勢與國際競爭力；而彼此航線、航班、市場網路、人力資源的整合，也可以降低經營成本，使價格更為合理。

而這股整合風潮對於地方航空公司也帶來巨大的影響，首先是這些地方航空公司可能會向大航空集團靠攏，形成所謂「強弱結合」；第二，地方航空公司也必須採取相互結合的方式來組成聯盟，例如海南航空公司與中國新華航空公司、長安航空公司、山西航空公司所組成的企業集團；最後，則是一些經營良好的地方航空公司將會繼續不斷成長發展，例如上海航空公司、山東航空公司都已經成功上市。

## （二）政企分開更向前邁進

民航總局的所屬企業在組成六大集團公司後，民航總局將依據「民航體制改革方案」，專責於民航行政管理與機場管理之工作，將有限資源放在民用航空的安全管理、市場管理、空中交通管理、宏觀調控及對外關係等方面。民航總局將不再直接擔任六大集團公司國有資產的「所有者」角色，但這卻也不是六大集團公司自此就與民航總局徹底脫鉤，只是由過去直接的參與經營轉化為間接的行政隸屬，但總體而言對於民航業的政企分開仍然具有相當的意義。

## （三）民航業發展前景樂觀

在可預見的未來，中國大陸的民航業將呈現持續蓬勃的發展趨勢，其主要原因如下：

1. 就內部因素來看，中國大陸將繼續採取積極的財政政策，進一步的擴大內需，以促進國民經濟的增長。事實上，在二〇〇二年時中國大陸GDP就達到了8%的成長，包括投資、消費和進出口都持續快速

增加，進而使得人流、物流需求增長而帶動航空運輸業的蓬勃。而就外部因素來說，世界經濟開始溫和復甦，全球經濟和國際貿易的回升將擴人中國人陸經濟發展的空間，進而有利於大陸航空運輸尤其是國際航空運輸的增長。

2. 隨著中國大陸入境旅遊業的持續發展，加上民眾對於觀光旅遊的日益重視，使得「五一」、「十一」和「元旦」等觀光旅遊業的「假日經濟」繼續蓬勃發展，二○○二年時中國大陸不論入境旅遊、國內旅遊、出境旅遊等三大市場都快速增長。其中入境旅遊人數超過9700萬人次，比前一年增加12％；出境人數超過1600萬人次，比前一年增加近40％，在可預見的未來這三大旅遊市場仍將保持快速增加的趨勢。

3. 中國大陸在申辦二○○八年奧運與二○一○年世界博覽會成功後，加上教育、資訊、服務等民眾消費的快速增長，這些都將有利於推動航空運輸市場需求的進一步增加。

　　因此，美國波音公司預估中國大陸將會成為全球僅次於美國的第二大民航市場，未來二十年依據波音公司的預估，到二○二一年之前中國大陸航空運輸市場將以每年7.6％的速度成長，還需要1900架新客機，價值約1,650億美元。因此，世界兩大民航機製造商的美國波音公司與法國空中巴士都極力在中國大陸拓展商機。至二○○三年六月份為止，中國大650架營運中的大中型民航機中，有433架是波音飛機，約占總數的67％。所以空中巴士近年來的搶灘動作，讓波音公司倍感威脅，光是二○○三年四月份，法國空中巴士就與中共簽訂了30架的飛機協議，交易金額達到17億美元。

## （四）票價競爭日趨白熱化

　　在二○○二年年底所召開的民航全國計畫會議上，已經決定在二○○三年推出「民航客運票價改革方案」，該方案強調對於航空公司在定價方面，將擁有更大的自主權，航空公司靈活的價格政策將使得彼

■ 中國大陸的民航業,近年來飛機數量大增而航線擴展快速,對於入境旅遊
助益甚大,圖為中國東方航空公司班機。

此之間的價格戰開始開打,消費者將會是最大的獲利者。

(五) 電腦定位系統的完整建構

　　從一九五九年美利堅航空公司與IBM聯合開發第一個電腦訂位系
統Sabre後,各種「電腦定位系統」(Computer Reservation System, CRS)
包括Amadeus、Apollo、Abacus等都相繼出現,一九七八年旅行社開始
透過CRS終端機與航空公司聯繫,藉由「國際航空運輸協會」(IATA)
的「銀行清算系統」(BSP)來進行清算。中國大陸從一九八一年開始
租用國際航空電信公司(SITA)的GABRIEL電腦訂位系統,以擺脫長
久以來的手工訂票;一九八七年自己建立了一套旅遊者服務電腦系
統,一九九二年四月購買大型電腦以連接38個城市、國外34個辦事
處,共3,000多個終端機[1]。而為了方便台灣旅行社的訂位與香港的銷售
網,中國國際、東方、南方三家航空公司於一九九二年三月加入東南
亞地區所普遍使用的ABACUS電腦訂位系統,ABACUS是亞洲最大機

位配售與線上訂位系統供應商，台灣的長榮、華航與多數旅行社、飯店都採用此系統[2]。雖然初期由於ABACUS與中國大陸民航訂位系統常發生彼此聯繫失誤與軟體相容程度低，造成不少的經濟損失與訂位錯誤，但此一現象目前已經完全改善。

■ 中國大陸的民航業近年來也積極發展電子機票，圖為中國南方航空的電子客票。

## （六） 民航業電子商務發展快速

在歐美國家的旅遊電子商務發展過程中，多是從預訂機票開始的，對於消費者來說，除了可以減少搜尋相關訊息的交易成本外，也能增加選擇機票的機會，使消費者可以更輕易的直接向航空公司購買到便宜的機票。而對於航空公司來說，線上交易除了可增加行銷管道外，還可大幅降低成本，目前電子機票已在許多國家成為購買機票的重要方式，電子機票的行銷成本大約是傳統旅遊代理商行銷佣金的1/8。此外，透過電子機票、無票搭機、預付機票費用、里程優惠等簡化手續，航空公司也可以直接提供消費者更為多元的服務。然而，如此將使得航空公司要求旅行社減低代售機票的佣金，造成旅行社在未來的獲利蒙受打擊。

當前，中國大陸正積極走向此一道路，從二〇〇一年十月開始，深圳航空公司就開始首先在深圳至北京、海口、桂林的航線上進行電子機票的試點推廣工作，提供旅遊者使用電子機票來達到「無票登機」的境界，而到二〇〇一年年底時，深圳發出的航班均開始全面推行電子

[1]馬曉文，「不斷改善兩岸交往條件發展兩岸航空旅遊事業」，**一九九二年海峽兩岸旅遊研討會**（河北），1992年3月12日，頁27。
[2]**工商時報**，2002年1月24日，第15版。

機票。從二〇〇二年開始,中國大陸民航業在50條主要航線上使用電子機票,預計到二〇〇五年,中國大陸的國內航線電子機票使用率將可達到60%。

## (七)外國民航服務行業的進入

對於中國大陸來說,在加入世貿組織之前所有旅遊相關產業中,飯店業與餐飲業的市場較早開放,開放幅度亦較大,相形之下,交通服務產業則一直受到官方比較大的保護,尤其是航空業。因此當中國大陸進入世貿組織之後,首當其衝的就是航空服務產業。

基本上,中國大陸在入世後,民航業必須將遵守「服務貿易總協定」中,關於航空運輸服務附件的有關規定:「每一締約方應保證對其他締約方的空中服務供應者,按合理的非歧視性條款及已承諾的空中服務條件,允許在其境內或通過它的領土,提供進入和使用可使用的公共服務」[3],必須要開放三個服務領域,包括航前航後檢修以外的飛機維護和修理服務、航空運輸服務的銷售與行銷服務、電腦訂位系統(CRS)服務。其中,運輸服務中對於電腦訂位系統(CRS)服務在市場准入(准許進入)中的承諾最為明確,其包括:

1. 外國電腦訂位系統,如與中國大陸航空企業和電腦訂位系統訂立協定,則可通過與中國大陸電腦訂位系統連接,向大陸空運企業和航空代理人提供服務。

2. 外國電腦訂位系統可向根據雙邊航空協定有權從事經營的外國空運企業,其在中國大陸通航城市設立的代表處或營業所提供服務。

3. 中國大陸空運企業和外國空運企業的代理直接進入和使用外國電腦訂位系統須經中共民航總局批准。

因此,基於上述發展趨勢,「外商投資民用航空業規定」在經過中國民用航空總局、對外貿易經濟合作部(現商務部)和國家發展

---

[3]陳玉明,**中國加入WTO各行業前景分析**(北京:經濟日報出版社,2000年),頁209。

計畫委員會討論通過，並經國務院批准後，自二〇〇二年八月一日起施行，其中第三條規定「外商投資民航業範圍包括民用機場、公共航空運輸企業、通用航空企業和航空運輸相關專案。禁止外商投資和管理空中交通管制系統」，「航空運輸相關專案包括航空油料、飛機維修、貨運倉儲、地面服務、航空食品、停車場和其他經批准的專案」。

基本上，目前外商投資方式僅限於合資、合作經營與購買民航企業的股份，而且大多數投資項目應由中方控股，而無法由外商獨資，其目的是一方面希望經由外國民航服務業進入中國大陸後，能夠快速提升相關的服務品質，另一方面則是能避免直接威脅原本受到保護的本土產業，以免造成本土產業經營上的危機。

## （八）航空意外仍然頻傳

中國大陸的民航意外事件始終頻傳，以近期來說，二〇〇二年四月十五日，中國國際航空公司編號CA129的波音B767-200班機，由北京飛往釜山途中，在韓國釜山金海機場北面60公里處撞山失事；五月七日，中國北方航空公司編號CJ6136的MD82班機，在由北京飛往大連的途中，在大連機場東側20公里海面失事；而在二〇〇二年的一年之中還發生了3起劫機未遂事件。由此可見，中國大陸在民航安全方面仍有相當程度的改善空間。

目前，中國大陸許多客機仍未安裝「防撞系統」（ACASII），這使得民航空管部門從二〇〇二年七月開始必須實施嚴格的飛行限制，以防止互撞事件；二〇〇二年八月財政部還安排8億元人民幣，來協助航空公司加裝防撞系統與添置安檢設備。此外，目前許多航線、機場已處於飽和狀態，空域也受到軍方的限制，飛行與機務等專業技術人員缺乏，這些對於航空安全都造成了相當程度的影響。

# 第二節　交通運輸業

　　在本節將分別針對中國大陸的公路運輸、鐵路運輸與水路運輸加以介紹，尤其要探討的是這些交通運輸業對於觀光旅遊業的影響。

## 一、公路運輸

　　一九四九年時中國大陸公路通車里程僅為8萬公里，道路品質與施工技術均十分落後，如**表5-4**所示，到了二〇〇二年時公路通車里程達176萬公里，其中高速公路為25,130公里，這對於中國大陸觀光旅遊業的發展產生了相當巨大的影響。

### (一) 中國大陸公路運輸發展過程

　　中國大陸的公路運輸從其一九四九年建政至今，基本上可以分成五個不同的發展階段：

### 1.從建政至一九七八年

　　在五、六〇年代，中國大陸的公路建設多是將便道加以修補而成，或是軍隊一邊行軍一邊施工的「急造公路」，加上當時處於冷戰的對峙時代，因此公路路線多強調「隱蔽、迂迴、靠山、鑽林」等國防需求，而且大規模開闢通往邊疆和山區的公路，這包括川藏公路、青藏公路等，以及通往東南沿海、東北和西南地區的國防公路。因此公路通車里程增長相當快速，到一九五九年時公路通車里程達到50多萬公里，到一九七八年時達到89萬公里，但是公路的品質與等級，總體來說卻是很低的，因為柏油路面並不普遍，往往造成夏天塵土飛揚而雨天泥濘不堪。

### 2.從一九七九至一九八五年

　　在此一階段經濟與觀光的發展相當快速，但交通問題也逐漸開始

浮現，許多地方交通不便與堵塞嚴重，造成觀光客的極度不便與不適，旅行團常因公路堵車而延誤飛機甚至造成整個行程的延宕。當時流行的一句話是「要想富、先修路」，因此中央與各級政府開始對公路建設加以重視。包括國家計委、國家經委、交通部聯合頒布了「國道網」的規劃，確定了首都放射線12條、北南縱線28條、東西橫線30條共70條的國道。爲了加速發展公路，允許省、市、自治區調整養路費的收費費率，並開始利用國際金融組織貸款，來修建國際標準的高速公路，也允許地方利用貸款、集資修路並藉收取通行費償還貸款等相當彈性的政策，其唯一目的就是爲了加速各地方公路質與量的普遍提升。至一九八五年爲止，公路通車的總里程達到了94.24萬公里。

### 3.一九八六至一九九〇年

隨著中國大陸經濟與觀光的快速發展，交通運輸反而成爲繼續向

表5-4 中國大陸公路總里程整理表　　　　　　　　　單位：公里

| 年份 | 總計 | 等級公路合計 | 等級公路 | | | | | 等外公路 |
|---|---|---|---|---|---|---|---|---|
| | | | 高速 | 一級 | 二級 | 三級 | 四級 | |
| 1990 | 1,028,348 | 741,104 | 522 | 2617 | 43,376 | 169,756 | 524,833 | 287,244 |
| 1991 | 1,041,136 | 764,668 | 574 | 2897 | 47,729 | 478,024 | 535,444 | 276,468 |
| 1992 | 1,056,707 | 786,935 | 652 | 3575 | 54,776 | 184,990 | 542,942 | 269,772 |
| 1993 | 1,083,476 | 822,133 | 1145 | 4633 | 63,316 | 193,567 | 559,472 | 261,343 |
| 1994 | 1,117,821 | 861,400 | 1603 | 6334 | 72,389 | 200,738 | 580,336 | 256,421 |
| 1995 | 1,157,009 | 910,754 | 2141 | 9580 | 84,910 | 207,282 | 606,841 | 246,255 |
| 1996 | 1,185,789 | 946,418 | 3422 | 11779 | 96,990 | 216,619 | 617,608 | 239,371 |
| 1997 | 1,226,405 | 997,496 | 4771 | 14637 | 111,564 | 230,787 | 635,737 | 228,909 |
| 1998 | 1,278,474 | 1,069,243 | 8733 | 15277 | 125,245 | 257,947 | 662,041 | 209,231 |
| 1999 | 1,351,691 | 1,156,736 | 11605 | 17716 | 139,957 | 269,078 | 718,380 | 194,955 |
| 2000 | 1,402,698 | 1,216,013 | 16314 | 20088 | 152,672 | 290,000 | 736,939 | 186,685 |
| 2001 | 1,698,012 | 1,336,044 | 19437 | 25214 | 182,102 | 308,626 | 800,665 | 361,968 |
| 2002 | 1,765,000 | 1,382,900 | 25130 | 27468 | 197,143 | 315,141 | 818,044 | 382,296 |

資料來源：整理自二〇〇三中國交通年鑑。

前邁進的瓶頸，因此中共國務院批准設立了「公路建設專門基金」和「車輛購置附加費」，專門用於公路建設之所需。值得注意的是，這一時期首次提出了汽車專用公路的概念，一九八八年第一條高速公路滬嘉高速公路（上海至嘉定，18.5公里）通車，之後先後完成了瀋陽至大連（瀋大高速公路）、京津塘等共約600多公里的高速公路，使中國大陸的高速公路從零到有，但此時高速公路仍屬於實驗階段。此一階段，如**表5-4**所示，一九九O年時公路通車總里程達到102.8萬公里，其中高速公路為522公里。

### 4.一九九一年至一九九五年

　　從九O年代開始，公路建設的方針是「普及與提高相結合，以提高為主」，隨著經濟結構的轉變與民眾生活水準的提高，以及國內與入境觀光的要求不斷提升，因此對於公路品質的要求也更為殷切。由於中國大陸的高速公路路程較短而且分布零散，使得應有的經濟效益難以顯現，因此此一階段的公路建設著眼於路網的建立，這也就是「五縱七橫」的12條國道主幹線產生之原因。

　　為此，中國大陸繼續利用國際金融組織的貸款如世界銀行、亞洲開發銀行、日本輸出入銀行、日本海外經濟協力基金，以及其他國外政府優惠貸款來投入公路建設。同時為了增加外資對公路的直接投資，國家計委、國家經貿委、外經貿部聯合將公路建設列為鼓勵外商投資的項目。在此一階段，到一九九五年底如**表5-4**所示，公路通車總里程已達115.7萬公里，其中高速公路2141公里，許多區域已經形成了以高速公路為主的高級公路網，如瀋陽、大連、北京、天津、石家莊、德州、濟南、青島等的環渤海灣地區，武漢、合肥、南京、上海、杭州、寧波等的長江中下游地區，以及廣州、深圳、珠海等的珠江三角洲地區，這些地區可以說是經濟與觀光旅遊發展均相當快速的區域，藉由高速公路網的完成，大幅增加了觀光旅遊的舒適性、方便性與安全性，尤其旅遊景點間的時間距離不斷縮小，更增加

了旅遊行程的豐富性。

## 5.一九九六至今

　　從一九九六年開始中國大陸採取「三縱兩橫」的政策，所謂三縱是從東北同江至三亞、北京至珠海、重慶至北海等大型南北縱貫公路，而兩橫是指連雲港至新疆霍爾果斯、上海至成都的橫貫公路。通車里程如**表5-4**所示，至二〇〇二年時達到了176萬公里，其中高速公路為2萬公里。此一階段中國大陸東部地區的公路擁擠現象基本上已經明顯趨緩，中西部地區的交通也獲得相當的改善，但貧困地區的交通條件則仍相當落後，有待進一步的提升。

## （二）中國大陸公路運輸發展趨勢

　　誠如前述，中國大陸的公路運輸在建政之後的不同階段，都有其不同的發展成果，而在改革開放之後至今其發展的特色如下：

## 1.高速公路里程增長迅速

　　中國大陸近年來的公路建設特色中，首推高速公路的快速增加，每年增加的幅度都勝於以往，例如二〇〇二年就是高速公路通車里程增加最多的一年，全年通車里程高達5693公里，其發展速度遠超過西方國家40年才能完成的里程，高速公路的快速增加除了代表綜合國力的迅速提升外，也是發展觀光業基礎建設不可或缺的一環。另一方面，各地方政府也都積極爭取將高速公路延伸到自己的省縣，因為高速公路一到就表示觀光客的到來與經濟的發展，到二〇〇二年底時高速公路突破一千公里的省就有10個，包括：山東（2411公里）、廣東（1741公里）、江蘇（1704公里）、遼寧（1637公里）、河北（1591公里）、四川（1501公里）、浙江（1307公里）、河南（1231公里）、山西（1070公里）、湖南（1012公里），其中尤其以遼寧、浙江、山西和湖南四省增加的幅度最大。

■ 許多偏遠地區的景點原本因交通不便而使觀光客難以到達，近年來因為道路的積極建設而有所改善，圖為東北長白山天池地區的道路開闢景觀。

## 2.中西部公路交通大幅改善

　　誠如前述，過去以來，中國大陸中、西部地區的公路建設相對於東部地區來說落後甚多，近年來中西部地區的公路里程增長十分快速，到二〇〇二年底時東部地區的公路里程為56.12萬公里，比前一年增加1.46萬公里，增長幅度2.7%；中部地區為60.73萬公里，比前一年增加2.97萬公里，增長幅度5.1%；西部地區為59.68萬公里，比前一年增加2.30萬公里，增長幅度4.0%；而東、中、西各地區分別占全部公路總里程的31.8%、34.4%、33.8%，由此可見，中西部地區過去都是交通落後的地區，但這幾年在增加幅度與所占比例上都有相當程度的增加，這對於中西部地區觀光旅遊業的發展助益甚多。另一方面，到二〇〇二年底時，東部地區的高速公路為13,456公里、中部地區為6,995公里、西部地區為4,679公里，顯見中西部地區在高速公路的發展上仍有成長的空間，這對於未來觀光業的進一步發展將有相當直接的影響。

■ 中國大陸從改革開放以來積極強化公路建設，特別是高速公路的成長十分驚人，成為發展觀光的有利基礎。

■ 遊覽車數量與品質的提升，提供觀光客更舒適與安全的服務。

### 3.公路運輸與大型客車擔負運輸重任

如表5-6所示，中國大陸從一九九六年開始，公路占總體客運量的比例就高達90％以上，到二〇〇二年時公路客運量增加為147.5億人，比前一年提高了5.1％，公路客運在總體客運中所占的比例達到91.8％。另一方面，汽車數量也不斷增加，在一九七八年時中國大陸登記的公路運輸汽車為18.5萬輛，到二〇〇二年底時達到了826.3萬輛，其中大型運輸客車為16.1萬輛。

由此可見，公路運輸已經成為中國大陸最重要的交通運輸方式，尤其在高速公路普及之後，其方便、快速的特性獲得大眾的親睞。而在觀光旅遊方面，目前不論入境或國內觀光客所使用最多的交通工具也非公路運輸莫屬。

### 二、鐵路運輸

在全世界觀光產業的發展過程中，鐵路曾經扮演相當重要的角色，一八三〇年英國人Thomas Cook首次舉辦了火車團體旅行（excursion trains），一八四一年他第一次刊登廣告組織人們搭乘火車參加禁酒大會，一八四六年他又成功的組織了350人搭火車赴蘇格蘭旅遊，一八五一年他在歐洲組織旅行團參加在倫敦所舉行的第一次世界博覽會，這可以算是是「包辦旅遊」（inculsive tour）之濫觴[4]。然而隨著飛機、汽車等其他交通工具的日新月異，鐵路的重要性也逐漸降低。鐵路運輸在中國的歷史相當悠久，清朝時期就已經開始建設，到中共建政時期已經具有雛形。

### （一）中國大陸鐵路運輸的發展過程

一九四九年中共建政之後，原來屬於軍方的軍委鐵道部改組為中央人民政府鐵道部，當時的主要工作是搶修與搶通經過戰火摧殘的鐵

---

[4]李秋鳳，**論台灣觀光事業的經濟效益**（台北：震古出版社，1978年），頁6。

路，當時的鐵路里程達到21,810公里，客貨周轉量為314.01億噸公里。一九五O代年開始，包括京漢鐵路、粵漢鐵路、津浦鐵路大橋、京漢鐵路黃河大橋均相繼修復。一九六O年代，寶雞到風州的鐵路電氣化工程完工，成為中國大陸鐵路工程的一大里程碑。一九六六年開始的文化大革命，造成十年間鐵路運輸陷於半癱瘓狀態。

基本上，從中共建政到改革開放之初，總共新建幹線、支線有100多條，包括有為開發西南、西北地區而興建的成渝、寶成、黔桂、川黔、昆貴、成昆、湘黔、湘渝、陽安、天蘭、蘭新、包蘭、蘭青、青藏（西格段）及南疆等鐵路；為了增強中部及東部地區運輸能力所修建的京原、京通、通讓、京承、太焦、焦柳、漢丹、皖贛等鐵路；為了強化沿海港口運輸能力所修建的黎湛、籃煙、鷹廈、外福、蕭穿等鐵路；為通往鄰近國家所修建的來賓至友誼關、集寧至二連等鐵路。另一方面，在長江、黃河上也修建了許多鐵路橋梁以連接各條幹線，使得中國大陸形成了初步的鐵路網路系統。尤其，許多的工程都是技術難度相當高的建設，例如蘭新鐵路通過了戈壁，包蘭、京通等鐵路穿越沙漠，青藏鐵路在鹽湖上進行工程，牙林、嫩林鐵路地處高寒地帶，鷹廈鐵路穿越海峽等，許多工程都是世界鐵路史上所罕見。此外，也積極改造既有的鐵路來提高運輸能力，窄軌鐵道均加以拓寬，這包括同蒲鐵路、黔桂鐵路等；而單線鐵路也都增加成雙線，包括京瀋、哈大鐵路、京廣鐵路、隴海鐵路及津浦鐵路等。

## （二）中國大陸鐵路運輸的發展趨勢

中國大陸近年來在鐵路運輸的發展過程中，具有以下的趨勢值得關注，這些趨勢與觀光旅遊業也有相當密切的關連性。

### 1.里程與車輛快速增加

在一九四九年中共建政之初，鐵路里程為2.18萬公里，鐵路機車、客車和貨車分別為4,069台、3,987輛和46,487輛；到二OO一年底

時，鐵路營業里程達到了7.01萬公里（其中國家營業鐵路5.91萬公里，合資鐵路0.62萬公里，地方鐵路0.48萬公里），鐵路機車、客車和貨車分別為15,756台、38,780輛和453,620輛。由此可見，鐵路在硬體建設方面獲得了相當顯著的進步，這對於觀光客與鐵路旅遊來說產生極大的便利。

**2.電氣化與雙軌為發展重心**

改革開放以來，中國大陸對於新鐵路的建設與以往相比數量較少，其中比較重要的工程包括時速321公里而為中國大陸速度最快的鐵路：秦瀋鐵路，以及二〇〇一年開工而工程難度甚高的高原鐵路：青藏鐵路。因此，近年來的鐵路建設較著重於品質的提高，這包括鐵路電氣化與雙軌工程，這些工程對於鐵路旅遊的方便性與時效性來說也產生了相當正面的影響。

基本上，從一九八六年開始，中共鐵路當局就積極於電氣化工程的推動，這對於提高鐵路旅遊的速度方面成效顯著，包括京秦、大秦（第一期工程）、大瑤山雙線電氣化隧道、隴海鐵路鄭州至蘭州、太焦鐵路長治至月山、貴昆、成渝、川黔、襄渝、京秦、石太、豐沙、北同蒲等電氣化鐵路工程均一一完工。基本上在國家營業鐵路中，柴油發動機車的比率由一九七〇年總體營業里程的3.2%提高到了二〇〇一年的68.5%，電氣化機車也由一九七〇年總體營業里程的0.7%提高到二〇〇一年的28.6%，而過去一直作為主力車種的蒸汽機車之總體營業里程則已經下降到了2.9%[5]。

另一方面，鐵路的雙線率也由一九四九年的4.0%提高到二〇〇一年的33.2%（雙線鐵路里程為23288公里），改革開放之後，主要的雙線化鐵路包括隴海鐵路、膠濟鐵路、京承鐵路、南同蒲鐵路、濱州鐵路、濱綏鐵路等，對於提高運載效率與增加班次的效果相當直接。

---

[5]二〇〇一年時國家經營鐵路營業里程為59,079公里，其中電氣營業里程16,877公里，柴油營業里程為40,466公里，蒸汽里程為1,736公里。

### 3.積極提高服務品質

　　許多老舊車站紛紛加以改建，在改革開放之後包括上海新站、天津新站、瀋陽北站、西安新站、成都新站、鄭州北站、豐台西站等新穎車站一一落成，對於提高鐵路服務品質與增加搭乘舒適性成效顯著。此外，隨著網際網路的發達，網路查詢與訂票也取代過去低效率的人工方式，而能逐漸與國際接軌，並有利於自助旅行者之所需。

### 4.鐵路發展受限而需建構鐵路網

　　如**表5-5**所示，從一九九O年開始鐵路在總體客運的比例就逐年下降，一九九四年開始鐵路的客運量也開始逐年下降，這與全球的交通發展趨勢相同，全世界因為飛機的發展而縮短了距離，乘坐飛機從紐約到倫敦，一九五O年時需要14小時，一九七O年需要7小時，一九八O年時只需要4小時[6]，而鐵路在六O年代更因高速公路的出現而逐漸萎縮。中國大陸近年來在國內民航與高速公路的雙重發展下，使得其發展受到限制，而對於觀光旅遊的重要性也不若以往，但所幸從一九九九年有緩步提升的現象，顯示鐵路發展的限制雖然依舊嚴峻，但仍有改善的空間。因此，中共鐵路當局目前計畫在二OO五年完成所謂「四縱四橫」，以北京、上海、廣州為中心建構成鐵路網路，包括北京—哈爾濱、北京—上海、北京—深圳、北京—南昌、徐州—蘭州—烏魯木齊、上海—重慶—成都等區間快速客運系統，特別在黃金週時期能發揮觀光運輸的效能。

### 5.高速鐵路前景光明

　　全世界的鐵路在八O年代，因高速鐵路的出現而再度受到青睞，由於高速列車的速度是汽車的2至3倍，但費用不及航空的一半，因此受到極度歡迎，中國大陸為了挽回鐵路的頹勢並且增加觀光旅遊的發

---

[6]劉傳、朱玉槐，**旅遊學**（廣州：廣東旅遊出版社，1999年），頁16。

表5-5 中國大陸交通客運量統計表

單位：公里

| 年份 | 客運量 (萬人) | | | | | 構成 (%) | | | |
| | 合　計 | 鐵　路 | 公　路 | 水　運 | 民航 | 鐵路 | 公路 | 水運 | 民航 |
|---|---|---|---|---|---|---|---|---|---|
| 1990 | 772,682 | 95,721 | 648,085 | 27,225 | 1,660 | 12.4 | 83.9 | 3.5 | 0.21 |
| 1991 | 806,048 | 95,080 | 682,681 | 26,109 | 2,178 | 11.8 | 84.7 | 3.2 | 0.27 |
| 1992 | 860,855 | 99,693 | 731,774 | 26,502 | 2,886 | 11.6 | 85.0 | 3.1 | 0.34 |
| 1993 | 996,634 | 105,458 | 860,719 | 27,074 | 3,383 | 10.6 | 86.4 | 2.7 | 0.34 |
| 1994 | 1,092,881 | 108,738 | 953,940 | 26,165 | 4,038 | 9.9 | 87.3 | 2.4 | 0.37 |
| 1995 | 1,172,596 | 102,745 | 1,040,810 | 23,924 | 5,117 | 8.8 | 88.8 | 2.0 | 0.44 |
| 1996 | 1,244,722 | 94,162 | 1,122,110 | 22,895 | 5,555 | 7.6 | 90.1 | 1.8 | 0.45 |
| 1997 | 1,325,364 | 92,578 | 1,204,583 | 22,573 | 5,630 | 7.0 | 90.9 | 1.7 | 0.42 |
| 1998 | 1,376,623 | 92,991 | 1,257,332 | 20,545 | 5,755 | 6.8 | 91.3 | 1.5 | 0.42 |
| 1999 | 1,392,502 | 98,253 | 1,269,004 | 19,151 | 6,094 | 7.1 | 91.1 | 1.4 | 0.44 |
| 2000 | 1,478,573 | 105,073 | 1,347,392 | 19,386 | 6,722 | 7.1 | 91.1 | 1.3 | 0.45 |
| 2001 | 1,534,122 | 105,155 | 1,402,798 | 18,645 | 7,524 | 6.8 | 91.4 | 1.2 | 0.5 |

資料來源：整理自二〇〇二中國交通年鑑。

展，因此也正積極發展高速鐵路。目前緊鑼密鼓進行規劃的就是北京到上海的「京滬線」，這1,310公里的計畫，目前是全球最長的高速鐵路，預估要花費1千億人民幣。受到日、德、法三國的高度重視。包括德國ICE鐵路公司、日本新幹線與法國TGV都摩拳擦掌而躍躍欲試，其中剛完成韓國漢城釜山線的法國TGV，其實驗速度已經於一九九五年突破了每小時515公里，實際速度也超過了每小時360公里，法國總理哈法還爲此於SARS期間訪問中國大陸。日本的新幹線實驗速度雖略遜一籌而爲每小時400多公里，實際速度也只超過了每小時300公里，但他們對於中國大陸的高速鐵路工程卻是著力最深的，中國大陸高層每次訪日，日本必定安排乘坐和參觀新幹線，一九九八年十一月訪日的江澤民就乘坐了東北新幹線。甚至產業界早在一九九七年就由日本鐵路公司、三菱電機等70餘家公司成立了「日中鐵道友好推進協定會」，聘任前首相竹下登擔任名譽會長，以每年高達3億日元的預算進

行規劃與遊說。至於德國ICE鐵路，由於多年前發生了出軌事故，且速度低於日本新幹線和法國TGV，因此競爭力較弱。但無論如何，未來中國大陸的鐵路旅遊將是高速鐵路的天下，而高速鐵路通車後將成為觀光的一大賣點，並將直接衝擊航空業的利益。

### 6.磁浮鐵路有利觀光

　　二〇〇二年連結浦東國際機場與上海的磁浮列車正式開通，受到國際間的極大矚目，因為這列德國經過數十年研究與經歷多次失敗所製造的磁浮列車，可以說是全球第一條實際商業運轉的磁浮車。建造磁浮列車原本計畫花費40－50億元人民幣，但最後卻突破了100億元，只有32公里，但每公里造價至少是輪型列車的3倍。雖然造價不菲，而且因為德國不願意移轉核心技術造成中方不滿，加上實際運行後仍然狀況不斷，但其在觀光宣傳上的效果卻非常之大。即使每天的班次增加到12班，並加掛五節車廂來運行，每次能載客達到450多人，但仍然嚴重供不應求，成為前往上海旅遊的新興項目。

### 7.國際鐵路受到親睞

　　中國大陸的鐵路很早就有國際路線，雖然在冷戰時期曾經中斷過，但在八〇年代之後紛紛恢復開通，一九八三年法國一家旅行社組織了一列鐵路旅遊團，從巴黎出發經過東歐、莫斯科而進入北京，再至上海、廣州而到終點站香港，此後包括瑞士、美國、德國等國家旅行社相繼安排這種「東方快車」的國際鐵路觀光行程，並且廣受好評，而這都是屬於「專列」，也就是專門列車。

　　另一方面在定期列車方面，如表5-6所示，目前的主要國際鐵路以前往蒙古、俄羅斯、北韓、越南等鄰國為主，對於入境與出境旅遊幫助甚大，特別是邊境旅遊因為價格比飛機低廉更是受到歡迎。

### 8.旅遊專列具有潛力

　　目前中國大陸的鐵路旅遊中，比較著名的包括北京－廣州－香

港、北京——桂林、北京——石家莊（牡丹專列）、上海——杭州——蘇州——無錫（黃山號）、河南鄭州韶山號專列與絲路之旅等旅遊專列（專門列車），其中尤其以絲路之旅可以說是名氣最大而且最受歡迎的項目，近年來絲路成爲入境旅遊相當熱門的行程，尤其受到台灣觀光客的喜愛，過去很多旅行團是以搭乘汽車來完成行程，不但顛陂難行

表5-6 國際鐵路聯運特快列車

| 運行區段 | 車次 | 說明 |
|---|---|---|
| 北京－烏蘭巴托－莫斯科 | 3 | 每星期三由北京開，每星期一到莫斯科 |
| 莫斯科－烏蘭巴托－北京 | 4 | 每星期二由莫斯科開，每星期一到北京 |
| 北京－滿洲里－莫斯科 | 19 | 北京－滿洲里－莫斯科 |
| 莫斯科－滿洲里－北京 | 20 | 每星期五、六由莫斯科開，每星期五、六到北京 |
| 北京－平壤 | 27 | 每星期一、三、四、六由北京開，每星期二、四、五、日到平壤，每星期一、三、四、六由平壤開，每星期二、四、五、日到北京 |
| 平壤－北京 | 28 | 每星期一、三、四、六由平壤開，每星期二、四、五、日到北京 |
| 烏魯木齊－阿拉木圖 | 13 | 每星期一、六由烏魯木齊開，每星期三、一到阿拉木圖 |
| 阿拉木圖－烏魯木齊 | 14 | 每星期一、六由阿拉木圖開，每星期三、一到烏魯木齊 |
| 北京－河內 | 5 | 每星期一、五由北京開，每星期四、一到河內 |
| 河內－北京 | 6 | 每星期二、五由河內開，每星期五、一到北京 |
| 北京－烏蘭巴托 | 89 | 每星期二、五由北京開，每星期四、日到烏蘭巴托 |
| 烏蘭巴托－北京 | 90 | 每星期二、五由烏蘭巴托開，每星期四、日到北京 |
| 北京－烏蘭巴托 | 23 | 每星期六由北京開，每星期日到烏蘭巴托 |
| 烏蘭巴托－北京 | 24 | 每星期四由烏蘭巴托開，每星期五到北京 |
| 呼和浩特－烏蘭巴托 | 305/304 | 每星期日、三由呼和浩特開，每星期二、五到烏蘭巴托 |
| 烏蘭巴托－呼和浩特 | 306/303 | 每星期三、日由烏蘭巴托開，每星期四、一到呼和浩特 |
| 哈爾濱－綏芬河 | 遊17 | 每星期三、六由哈爾濱開，每星期四、日到綏芬河，每星期五、一到哈巴羅夫斯克(伯力)，每星期一、四到符拉迪沃斯托克(海參崴) |
| 哈巴羅夫斯克(伯力)、符拉迪沃斯托克(海參崴)－綏芬河/哈爾濱 | 遊18 | 每星期一、四由哈巴羅夫斯克(伯力)和符拉迪沃斯托克(海參崴)同時開，每星期二、五到綏芬河，每星期三、六到哈爾濱 |

資料來源：整理自二○○二中國交通年鑑。

■ 鐵路是中國大陸交通運輸的重要部分，也是觀光客經常使用的交通工具。

而且勞頓不堪，造成觀光客的極度不適，但近年來採取鐵路專列行程後，雖然費用較高但是舒適平穩，因此廣受消費者的歡迎。另一方面，包括峨嵋山、吐魯番、張家界、黃山、廬山、井岡山等旅遊景點的鐵路旅遊也方興未艾，有取代汽車運輸之勢。

## 三、水路運輸

所謂水路交通包括內河航道運輸與海洋運輸兩種，所謂內河航道運輸多是利用自然的內陸河流，或是人工開鑿之運河來行駛船舶，而海洋運輸則是透過行駛於海洋的船舶來運輸人貨，海洋運輸又可分為內海運輸與遠洋運輸，內海運輸為國內航線，而遠洋運輸為國際航線。以二OO一年為例，在水路客運量的18,645萬人次中，內河就占了12438萬人次，而沿海只有5,787萬人次，遠洋人數更少，只有420萬人次，由此可見水路運輸中內河運輸占了絕大部分，其重要性也最為顯著。

（一）中國大陸水路運輸的發展過程

　　水路運輸中的內河航道運輸因為多是利用天然航道，投資少而成效快，因此在中共建政之初受到相當的重視。五〇年代對航道建設採取恢復與整治並重的措施，使得航道里程迅速增長，到一九五七年時內河航道里程達到14.41萬公里、比一九四九年的7.36萬公里增加近1倍。一九六〇年又增加到17.39萬公里，達到歷史最高紀錄。同時，航道品質也獲得改善，機動船航道里程由一九四九年的2.42萬公里增加的一九六〇年4.9萬公里。

　　六〇年代以後，特別是文革時期，由於航道建設資金不足，使得內河航道難以獲得完善保養，導致通航里程逐年減少，一九七〇年縮短到14.84萬公里，一九八〇年縮短到10.85萬公里。

　　八〇年代以後，著重於恢復與強化舊有設施，主要工程包括有：京杭運河蘇北段、西江貴港至廣州航道，九〇年代主要工程有：漢江襄樊至漢口航道、長江蘭述航道、閩江航道、西江航道、長江中游界牌航道、湘江大源渡至株洲航道、京杭運河山東段航道、京杭運河蘇南段航道、長江口深水航道。因此，在八〇年代以後航道總里程增加不多，一九九九年航道總里程為11.65萬公里，比一九八〇年增加7.4％，但航道品質明顯提高，一九九九年水深1公尺以上等級航道達到6.02萬公里，比一九八〇年增加11.6％；二〇〇〇年內河航道為11.93萬公里（等級航道6.14萬公里），二〇〇一年內河航道為12.15萬公里（等級航道6.37萬公里）。到二〇〇二年底時全大陸內河航道里程為12.16萬公里，內河航道超過一萬公里的地方有江蘇（2.39萬公里）、廣東（1.37萬公里）、浙江（1.04萬公里）、湖南（1.00萬公里）等四省。

　　而就港口來說，一九四九年時沿海港口泊位僅有161個，內河港口泊位則非常少；二〇〇一年時沿海港口泊位達到1772個，內河港口泊位達到7070個。

　　目前中國大陸水路客運主要分為四大區域：

## 1.渤海灣地區

目前主要經營該地區的運輸船公司有16家，開闢有煙台至大連、龍口至大連、威海至大連、蓬萊至旅順和天津至大連等主要航線，另外有煙台至天津、大連至秦皇島等季節性旅遊航線。

## 2.華東地區

該地區以上海為中心，當前營運的客運航線有：上海至普陀山、上海至寧波、上海至大連、上海至崇明島，以及每年七、八月份營運的上海至青島夏季旅遊航線。原有的上海至溫州、上海至馬尾、上海至廈門、上海至黃埔航線在一九九五年以後陸續停航。目前該地區的沿海客運公司主要有中海集團、舟山第一海運公司、寧波海運公司等。

## 3.瓊州海峽

瓊州海峽的陸島運輸屬於地方性壟斷市場，以渡輪運輸（大陸稱客滾運輸）較為繁忙，而客運量相當大，主要集中在海口至海安。

## 4.長江水域

目前是由長航集團經營長江沿線客運，其航線有：重慶至武漢、重慶至上海、武漢至九江、武漢至南京、武漢至上海，以及旅遊公司經營的三峽旅遊航線。

## （二）中國大陸水路運輸的發展趨勢

中國大陸的水路運輸在改革開放之後至今，其發展具有以下之特色：

## 1.水路旅客運輸逐年下降

如表5-5所示，從一九九〇年開始水路旅客運輸呈下降趨勢，即使到二〇〇二年底時也僅維持在1.9億人次，水路客運量在中國大陸總體

交通運輸中所占的比例僅為1.2%。基本上，除了渤海灣地區及舟山港

■ 水路交通由原本的運輸功能轉為遊憩功能，圖為山東煙台地區的港口遊船。

■ 許多原本內河的運輸工具都逐漸成為觀光遊憩之用，圖為五夷山九曲溪的竹筏運輸券。

等沿海旅客運輸略有上升外，其他地區與內河旅客運輸均呈現下降的趨勢。由此可見，隨著水路長途交通逐漸被航空所取代，水路短途交通被鐵公路所代替，水路旅客運輸的重要性逐漸下降，但其運輸功能的降低不表示旅遊功能也隨之遞減，因此如何將原本單純的旅客運輸角色，轉變爲以旅遊爲訴求的觀光遊船，是相當重要的課題。

## 2. 渡輪成為發展方向

中國大陸渡輪航線主要集中在渤海灣和瓊州海峽，其餘則分布在杭州灣及沿海其他島嶼之間。近年來渤海灣地區客運量不斷增長，該地區以高速船爲代表，在膠東和遼東半島間形成了所謂「藍色公路」，爲許多旅遊團體的最愛，高速船一方面價格比飛機便宜，另方面又比乘車舒適方便，而且可以藉由轉換交通工具增加觀光客的新奇感，更可一覽海上綺麗風光。其中尤其以煙台港至大連港、蓬萊港至旅順港之間，因爲距離最短吸引了許多觀光客的搭乘。瓊州海峽近年來被稱作是「黃金水道」，旅客周轉量不斷上升，但其比較多的是提供交通往返之用，觀光旅遊則是未來值得開發的市場。

## 3. 長江三峽客運起起伏伏

占中國大陸內河客運量近70%的長江水系，一直都是水路運輸的樞紐，八〇年代開始前往長江的觀光客約占入境觀光客總數的1/3左右，但自一九九四年開始，長江的入境觀光客以年均10%的速度下降，由於長江三峽等地區的旅遊船供過於求，造成遊船嚴重過剩。但自二〇〇〇年開始，隨著三峽大壩工程的接近完工，許多景點都將沈入江底而永難再見，使得「告別三峽」的訴求開始興起，在媒體與業者的不斷炒作之下，造成三峽的觀光客迅速回籠，甚至船位一位難求，許多旅行團登船之後才發現船位不足，結果旅遊糾紛不斷。而二〇〇三年三峽大壩竣工後，旅行社又積極推出「再見三峽」的行程，以觀賞長江新風貌與三峽大壩工程爲號召，相信將會掀起另一波的高潮。

## 4. 旅遊航線蓬勃發展

近年來隨著中國大陸民眾生活水準不斷提高，水路客運開始由過去的運輸需求轉為觀光旅遊需求，許多客船公司在經營上也改變了策略，將原本的定期航線改為季節旅遊航線，而包括假日專船、週休二日專線、暑假旅遊團、環島遊、國際度假遊等水上旅遊服務紛紛開始出現。例如廣州港原本固定的客運航線只剩下內河的梧州、井岸航線，而旅遊航線卻不斷增加，如沿海的下川島、萬山群島、東澳島等，以及內河的蓮花山、荷花島等旅遊航線，由於水路旅遊的客運不斷增加，逐漸成為廣州港的旅遊新賣點。

另一方面，新興的中小型港口則利用邊境或島嶼等旅遊資源，積極拓展觀光產業，尤其是近來國際邊境短程旅遊逐漸成為新的發展方向，例如黑龍江水系的港口就與俄羅斯港口相聯繫，使得雙方邊境旅遊非常活絡；而中國大陸與越南間的邊境旅遊航線開通後，廣西北海市成為重要的邊境旅遊轉運港，由北海乘坐客船經東興口岸入境越南或是乘坐豪華郵輪從海上前往越南旅遊，都成為相當熱門的賣點。

## 5. 郵輪業前景可期

近年來，全球海上觀光旅遊業迅速發展，一九九八年時全球搭乘郵輪的觀光客達到了750萬人次，二〇〇一年時達到1000萬人次。全球郵輪的主要地區仍以歐洲、北美和日本各島為主，但目前的發展範圍已逐漸由傳統的地中海、波羅地海、加勒比海等地區向遠東及東南亞地區發展，其中義大利、芬蘭、馬來西亞、日本等國的豪華大型郵輪發展快速，其總噸位占有全球郵輪總數的一半；而香港在二〇〇一年已準備興建可停靠10萬噸超大型郵輪的智慧型碼頭，其著眼點也在於此一市場的競逐。。

歐美觀光客早已將豪華大型郵輪作為長途觀光的工具，這種豪華客輪仿佛是海上五星級飯店，可以使觀光客省去車輛往返的勞累與搭乘飛機的辛苦，而能以悠閒輕鬆的方式品味旅程，因此特別受到銀髮

族的青睞。

就海洋觀光資源來看，中國大陸海岸線極長，光島嶼就有5800多個，其中具有觀光旅遊價值的景點多達1500多個，極具開發成郵輪旅遊的條件。但目前中國大陸的郵輪業仍處於起步階段，國際航線只有日本、韓國等短程航線，大型郵輪幾乎沒有，海上的國際觀光客也非常少。然而外國郵輪早已紛紛進入中國大陸，世界知名郵輪幾乎都到過天津、上海、廣州、大連等港口。因此，中國大陸若要發展郵輪觀光，首先應強化客輪的硬體品質與等級，並培養相關專業人才，以及積極開發海上旅遊市場，在可預見的未來這塊市場的前景十分可期。

## 6. 中國大陸水路運輸的發展問題

中國大陸的水路運輸就當前的發展來說，具有以下幾個值得注意的課題：

### (1) 客運安全倍受關注

多年來水路客運發生了多起安全事件，造成了生命財產的重大損失，因此中共交通部在二〇〇〇年展開「水上運輸安全管理年」，針對渤海、長江沿線、瓊州海峽等重要水域的客運航線加強檢查，特別是客船與渡船，以防止意外的一再發生。

### (2) 運輸船隻老齡化

尤其是以沿海運輸的船隻，其老齡化問題十分嚴重，老齡船和超齡船的比重高達68.4%；內河船隻的狀況雖然較好，但老齡船和超齡船所占的比例也達到28.2%。船隻老齡化會嚴重影響船舶的航行安全，以及水運產業的進一步發展。

### (3) 內河航道相當落後

中國大陸內河航道總里程雖然位居世界第一，但航道等級很低，航道總里程中高噸位級以上航道僅占7%，而美國高達61％，甚至歐洲航道的千噸級船舶均能暢行無阻。主要原因在於航道建設規模小與投

入少，甚至大多數仍處於自然狀態，使得航道技術層次無法有效改善，連帶使得內河觀光產業發展相當有限。

# 第三節　旅遊商品業

　　所謂旅遊周邊商品，可以包括旅遊工藝品、旅遊紀念品、文物古玩、土特產品、旅遊食品、旅遊日用品等六大類，其中旅遊工藝品就中國大陸來說包含雕塑工藝品（牙雕、玉雕、石雕、泥塑等）、金屬工藝品（如景泰藍、工藝刀劍等）、飾品（如金銀首飾、骨製項鍊等）、漆器工藝品（包括雕漆、金漆等）、刺繡工藝品（包括手繡、機繡等）、抽紗染織品（包括蠟染、紮染等）、地毯、天然植物纖維編織品（如竹、藤、草、麻編等）、民間工藝品（如風箏、皮影、剪影等）、花畫工藝品（書法、油畫等）、工藝傘扇、劇裝道具、各種玩具等等；旅遊紀念品則是以當地旅遊資源為題材、利用當地特有材料與當地傳統工藝所製造出具有紀念意義的小體積產品；而旅遊日用品則包括盥洗用具、鞋帽、箱包、地圖指南、防寒防暑用品等等。

## 一、中國大陸主要旅遊商品

　　誠如前述旅遊商品種類龐雜，因此本章將僅就中國大陸比較具有代表性的旅遊商品加以介紹：

### （一）絲綢

　　中國的絲綢自古就以杭州最為有名，質地精美輕柔，花色品種眾多。有綢、緞、綾、羅、錦、紡等十幾個種類。其中，鮮豔奪目的交織花軟緞，光滑如鏡的素色雙絲軟緞，可以說都是絲綢中的極品。

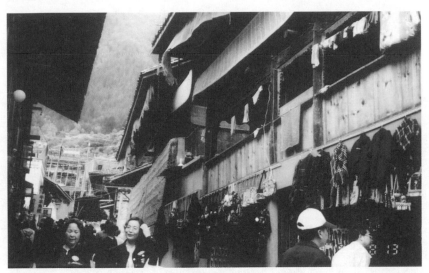

■ 各風景區的特產與紀念品，滿足了消費者的購物需求，增加觀光產業的經濟價值，圖為九寨溝地區林立的特產店。

## （二）刺繡

　　中國刺繡以江蘇（蘇繡）、湖南（湘繡）、廣東（粵繡）、四川（蜀繡）為主，稱為中國的「四大名繡」。其中的蘇繡繡工精細而針法活潑，圖案秀麗而色澤典雅，以繡貓圖最具代表性而廣受觀光客所喜愛。粵繡強調構圖豐富而圖象逼真，其針法相當簡潔，以「百鳥朝鳳」、「龍」、「鳳」等圖案著稱。湘繡的構圖生動而色彩鮮明，針法多變而層次分明，擅長於以獅、虎作為創作題材。蜀繡則著重於針法嚴謹而色彩明快，以繡魚著稱，其中「芙蓉鯉魚」為代表作。另一方面，中國大陸的名錦主要包括：雲錦（南京）、蜀錦、壯錦（廣西）、傣錦（傣族）、杭州織錦。其中雲錦的圖案典雅而色彩明亮；蜀錦強調質韌而色麗；壯錦顏色鮮豔奪目而圖案具民俗風；傣錦以動、植物為主要題材，線條複雜多元而圖案呈現規範化；杭州織錦則以色彩瑰麗，織工精細聞名。

## （三）陶瓷

陶器以粘土爲主要原料，經製坯、乾燥、燒製而成，分上釉和不上釉兩種，其中以江蘇宜興陶器、廣東石灣陶器、廣西坭興陶器、河南仿唐三彩等最爲有名。宜興陶器以日用陶器爲主，以紫砂陶、彩陶和精陶最爲著名；石灣陶器典雅質樸，以觀賞品爲主，尤其是人物器皿最受歡迎；坭興陶器質地細膩堅實，耐酸耐腐蝕；仿唐三彩主要產於河南洛陽，是以「紅、綠、白」爲主色的陶器。

瓷器則以高嶺土、長石、石英爲原料，經混合、成型、乾燥、燒製而成，也分上釉和不上釉兩種。主要有江西景德鎮瓷器，其具有「白如玉、薄如紙、明如鏡、聲如磬」的特點，其中的粉彩瓷、青龍瓷、玲瓏瓷、薄胎瓷爲景德鎮四大名瓷；浙江龍泉青瓷，特點是「清如玉、明如鏡、聲如磬」。鈞瓷（河南），是宋代五大名瓷之一，有「觀之如景、叩之如磬、瑰麗奪目、濃豔晶瑩」等特點；汝瓷（河南），也是宋代五大名瓷之一，其釉色深厚，具有水色，以芝麻型圖案構成。

## （四）漆器

漆器是中國的傳統工藝品，著名漆器有：福建脫胎漆器、揚州漆器、大方漆器、四川漆器等。福建脫胎漆器歷史悠久，具有輕巧美觀、耐熱耐酸耐鹼、絕緣等特點；揚州漆器造型古典雅緻而做工精巧；大方漆器則強調古樸典雅與色澤鮮明；四川漆器特點是畫面秀雅，著色深厚質樸，裝飾豐富。

## （五）雕刻

因材料和雕刻手法的不同，形成中國大陸不同之雕刻藝術品：

1. 北京雕漆：始於唐代，與景德鎮瓷器、湘繡並稱爲「中國工藝美術三長」。
2. 象牙雕刻：廣州、北京和上海是三大產地，北京牙雕以古裝仕女花鳥爲主；上海以細小人物見長；廣州則以精雕象牙球著稱。

3. 玉雕：中國玉雕藝術流派眾多，風格各異，有南玉、北玉之別。南玉產於蘇州、揚州、上海、廣州、杭州等地，南玉雕多爲花卉雕刻，層次豐富而力求寫實，以表現水鄉景色最爲有名。北京雕刻則風格渾厚，以雕刻人物見長。

除此之外，還包括有木雕、煤雕、水晶雕、石雕、椰雕、貝雕等等不同的雕刻種類。

## （六）硯池

硯池是中國畫和書法的必需品，其歷史相當悠久而與紙、筆、墨共稱爲「文房四寶」。中國的名硯有：

1. 端硯，產於廣東端州（肇慶），端硯石質細潤而充滿光澤，不吸水而發墨快。
2. 歙硯，產於安徽歙縣，石質堅硬而紋理縝密，特點是不吸水、不耗墨、不傷筆。
3. 魯硯，是山東硯臺的總稱，特色是石質沈透、膩而不滑。
4. 洮硯，是由甘肅臨洮河的石材製作而成，石質碧綠而晶瑩如玉，貯墨久不變質，並且不乾涸。

## （七）茶葉

中國是世界上栽培和製茶最早的國家，中國名茶在世界各國名聞遐邇而種類繁多，主要有紅茶、綠茶、花茶等。紅茶分功大茶、紅碎茶等，有安徽祁紅、雲南滇紅、湖北宜紅、四川川紅等。綠茶，湯色呈綠色，主要有杭州龍井、洞庭碧螺春、安徽屯綠、黃山毛峰、太平猴魁等品種。花茶，是經過花香燻製而成的茶，有茶香風味，又帶有鮮花芳香，除茉莉、玉蘭、珠蘭、柚子花茶外，還有烏龍茶、白茶、緊壓茶等。

## （八）酒類

中國是世界上最早釀酒的國家之一，中國酒類繁多，可分爲白

酒、黃酒、葡萄酒、果酒、啤酒、配製酒等。中國名酒有茅台酒、汾酒、味美思酒、青島白葡萄酒、金獎白蘭地、董酒、孔府家酒、北京特製白蘭地酒、瀘州老窖特曲酒、紹興加飯酒、竹葉青酒、青島啤酒、煙台紅葡萄酒、沈缸酒等。

## （九）字畫

中國的字畫舉世聞名，不論書法與圖畫都是人類藝術發展史中不可或缺的一頁。基本上目前在坊間流傳的字畫可以包括古董眞跡、仿古書畫與近代書畫三大類，所謂古董眞跡是指擁有悠久歷史而具典藏價值的眞品，其價值最高甚至有行無市，但往往卻也是贗品充斥，因此受騙上當時有所聞，加上古董字畫若擅自攜帶出境，可能違反中共保護古文物的相關規定，因此觀光客不可不愼。而仿古書畫則都是一些複製品，價格相當低廉，容易爲一般觀光客購買收藏。而近代書畫則是歷史較不悠久的新一代藝術家的創作，其取材新穎而富突破創新性。

## 二、各地區主要旅遊商品

如表5-7所示，中國大陸各省、市、自治區都各有其具有特色的旅遊商品，成爲觀光客旅遊時不可或缺的項目，也增加觀光旅遊時的樂趣。

基本上，旅遊購物過去是中國大陸旅遊產業中較爲薄弱的環節，旅遊周邊商品的發展與大陸豐富的旅遊資源極不相稱，若不根本改變則旅遊創匯要有進一步的提升勢必出現瓶頸。究其原因，主要是因爲中國大陸大多數的旅遊周邊商品尤其是旅遊紀念品，在過去作工粗糙，材質低劣，包裝一般缺乏特色，使得產品品味不高。另一方面，旅遊紀念品的設計與生產、生產與銷售等環節出現了嚴重的脫節現象。

在國家旅遊局發出「國務院關於進一步加快發展旅遊業的通知」

表5-7 中國大陸各地區主要旅遊商品一覽表

| 省市 | 廠商名稱 | 特產 | 廠商名稱 | 特產 |
|---|---|---|---|---|
| 北京市 | 北京同仁堂集團公司 | 中成藥 | 北京雪蓮羊絨有限公司 | 羊絨製品 |
| | 北京琺瑯廠 | 景泰藍 | | |
| 天津市 | 天津楊柳青民間藝術事業部 | 楊柳青年畫 | 天津泥人張彩塑工作室 | 泥人張彩塑 |
| 上海市 | 上海工藝美術總公司 | 工藝品 | 上海市藥材公司 | 六神丸、珍珠粉 |
| | 上海紅星絨繡廠 | 絨繡 | 上海絲織地毯廠 | 絲毯 |
| 內蒙古 | 包頭市鹿苑羊絨紡織(集團)公司 | 羊絨製品 | 內蒙古鄂爾多斯羊絨衫廠 (內蒙古東勝市) | 羊絨衫、巾 |
| 吉林省 | 吉林省參茸製品廠（長春市） | 參茸製品 | | |
| 江蘇省 | 江蘇五星毛毯廠（泰州市） | 毛毯等 | 宜興紫砂工藝二廠（宜興市） | 紫砂陶 |
| | 無錫美達織造有限公司（無錫市） | 絲綢服裝 | 揚州漆器廠（揚州市） | 漆器 |
| | 蘇州刺繡研究所（蘇州市） | 蘇繡 | 蘇州絲綢印花廠（蘇州市） | 絲綢面料 |
| | 蘇州檀香扇廠（蘇州市） | 檀香扇 | 揚州玉器廠（揚州市） | 玉雕 |
| | 江蘇蘇州絲綢博物館（蘇州市） | 絲綢製品 | | |
| 浙江省 | 湖龍井茶葉公司（杭州市） | 龍井茶葉 | 嵊縣工藝竹編廠（嵊縣） | 竹編工藝品 |
| | 杭州都錦生絲織廠（杭州市） | 絲織工藝品 | | |
| 安徽省 | 歙縣老胡開文墨廠（歙縣） | 墨、紙、筆 | 中國宣紙集團公司（涇縣） | 宣紙 |
| 福建省 | 福州市雕刻工藝品總廠（福州市） | 壽山石雕 | | |
| 江西省 | 景德鎮市青花文具瓷廠(景德鎮市) | 青花文具瓷 | | |
| 山東省 | 威海市絲針織工業集團公司 | 真絲內衣 | 海陽縣繡花廠 | 抽紗 |
| | 威海市工藝美術廠 | 鑲錫紫砂 | 山東聲樂鞋業集團公司（沂南縣） | 抽紗 |
| | 威海市山花地毯集團公司 | 地毯 | 山東淄博市工藝美術研究所 | 刻瓷、內畫壺 |
| | 煙台絨繡廠（煙台市） | 金麗牌絨繡 | | |
| 湖北省 | 武漢市中國書畫院 | 書畫製品 | | |
| 湖南省 | 湖南省湘繡研究所（長沙市） | 湘繡 | 湖南省醴陵群力瓷廠（醴陵市） | 釉下彩強化瓷 |
| 廣東省 | 廣東佛陶集團股份有限公司 (佛山市) | 美陶 | | |
| 廣西省 | 廣西旅遊服務公司合浦珠寶部 (合浦縣) | 合浦珠 | 桂林旅遊工貿公司（桂林市） | 旅遊紀念品 |
| 四川省 | 成都皇漢繡莊（成都市） | 蜀繡 | 成都金銀製品廠（成都市） | 花絲鑲嵌 |
| 貴州省 | 安順蠟染廠（安順市） | 蠟染 | | |
| 雲南省 | 昆明斑銅廠（昆明市） | 斑銅 | 昆明市蠟染工藝美術廠 | 蠟染工藝品 |
| 陝西省 | 銅川市耀州窯博物館文物複製廠 | 文物複製品 | | |
| 新疆省 | 新疆和田玉雕廠（和田市） | 和田玉雕 | | |

資料來源：筆者自行整理。

中提出了「大力開發旅遊紀念品、手工藝品和特色商品，努力提高質量，促進產銷緊密結合，建立多渠道、多形式的產銷體系，增加旅遊創收、創匯」的要求後，在二〇〇一年六月於成都召開了首屆「中國旅遊紀念品設計大賽」，藉此將優秀的設計作品推薦給旅遊周邊商品生產商、銷售商或投資者，以使得旅遊紀念品設計、生產和銷售能夠緊密結合。可見中國大陸爲了增加旅遊收入，由政府親自帶頭強化旅遊周邊商品品質的作法，的確值得其他國家仿效。

## 三、免稅商店

　　免稅店在大多數國家早已是吸引觀光客和創匯的重要來源，但由於過去中國大陸絕大多數免稅店都設在海關、邊檢部門的隔離區內，因此，儘管大陸開放入境旅遊已經二十年，並且在一九九二年中共國務院還正式批准成立免稅業務，但免稅店在中國大陸似乎仍屬於「新生事物」，許多大陸民眾還嚴重誤解此一專門服務境外觀光客的商店是「歧視中國人」。近年來，如**表5-8**所示，市區內的免稅店開始成立，使得一般民眾對此產業也有所了解，而其對於旅遊周邊商品的銷售具有相當積極的效益，因此各大旅遊城市紛紛設立，以有利於旅遊相關商品的販售。而從**表5-8**可以發現，目前廣東省、福建省、海南省、山東省與遼寧省的免稅商店數量較多，這些地方多是沿海地區，而且也是觀光旅遊業相當發達的地區，特別是廣東省因爲港澳觀光客特別多，因此，免稅商店的數量也是全國之冠，分布範圍也相當廣泛，幾乎沿海城市都有設置。

表5-8 中國大陸各地區主要免稅商店一覽表

| 地區 | 免稅商店名稱 | 位置 | 免稅商店名稱 | 位置 |
|---|---|---|---|---|
| 北京市 | 首都國際機場商貿公司候機室免稅店 | 首都機場 | 北京駐華外交人員免稅店 | 朝陽區東三環路 |
| | 北京市內免稅店 | 朝陽區東三環南路 | | |
| 天津市 | 天津機場免稅商店 | 天津機場候機室國際廳 | 天津市外輪供應公司免稅商店 | 塘沽區新港友誼商店 |
| | 天津塘沽區免稅商店供應公司免稅商店 | 塘沽區杭州道 | 天津市新港客運站免稅商店 | 塘沽區杭州道 |
| 上海市 | 上海工藝美術總公司 | 汾陽路 | 上海紅星絨繡廠 | 浦東東霄路 |
| | 上海市藥材公司 | 真南路 | 上海絲織地毯廠 | 徐彙區零陵路 |
| 江蘇省 | 南京機場免稅店 | 南京機場候機廳 | 連雲港外輪供應公司免稅店 | 連雲區中山路對外供應總公司 |
| | 南通外輪供應公司免稅店 | 南通市青年西路 | 南京外輪供應公司免稅店 | 南京市中央路 |
| | 鎮江市外輪供應公司免稅店 | 鎮江市解放路 | | |
| 浙江省 | 杭州機場免稅店 | 筧橋機場國際聯檢廳 | 寧波市外輪供應公司免稅商店 | 寧波市西門馬園路 |
| | 溫州外輪供應公司免稅店 | 溫州市望江東路東甌大廈 | 舟山對外供應公司免稅店 | 舟山市定海區解放東路 |
| 福建省 | 廈門國際機場免稅商場 | 高崎國際機場候機室 | 福州機場免稅店 | 福州機場候機室 |
| | 福州外輪供應公司馬尾免稅品商店 | 福州馬尾區羅星路 | 泉州市外輪供應公司免稅店 | 泉州中山南路 |
| | 廈門外輪供應公司免稅店 | 廈門市鎮幫路 | 廈門港客運站免稅商店 | 廈門市鷺江道 |
| | 中國旅遊服務公司福建省公司 | 福州市溫泉支路東段 | 中國旅遊服務公司廈門市公司 | 廈門市思明北路 |
| | 廈門航空公司機上免稅店 | 廈門高崎國際機場 | 福建泉州客運站免稅店 | 泉州市九一路 |
| 河北省 | 河北秦皇島外輪供應公司免稅品商店 | 秦皇島海港區海濱 | | |
| 山西省 | 中國免稅品公司平朔安太堡露天煤礦外籍人員免稅店 | 朔州市平朔露天煤礦生活區 | | |
| 遼寧省 | 中國民航大連站旅客服務部免稅商店 | 大連國際機場候機室 | 瀋陽桃仙機場免稅店 | 瀋陽桃仙機場候機室內 |
| | 大連外輪供應公司免稅商店 | 大連國際機場候機室 | 營口外輪供應公司免稅店 | 營口市站前區遼河大街 |
| | 營口外供 魚圈分公司新港免稅店 | 營口市 魚圈區 | 駐遼外交人員免稅店 | 瀋陽市皇姑區北陵大街 |
| | 大連港客運站免稅店 | 大連市中山區港灣街 | 中免公司北方航空機上免稅店 | 北方航空公司瀋陽客艙服務部 |
| 黑龍江省 | 中國民航黑龍江省管理局哈爾濱機場免稅店 | 哈爾濱閻家港機場國際候機廳 | 黑河中免稅店有限責任公司 | 黑河市文化街 |

（續）表5-8 中國大陸各地區主要免稅商店一覽表

| 地區 | 免稅商店名稱 | 位置 | 免稅商店名稱 | 位置 |
|---|---|---|---|---|
| 山東省 | 民航青島流亭機場免稅商店 | 青島流亭機場候機室 | 青島外輪供應公司免稅店 | 青島市新疆路 |
| | 威海市外輪供應公司免稅品商店 | 威海市海港 | 日照市外輪供應公司免稅店 | 日照市海濱山路 |
| | 龍口市外輪供應公司免稅店 | 龍口市龍口振興路 | 煙臺市外輪供應公司免稅品商店 | 煙臺市海港路 |
| | 榮城外輪供應公司免稅店 | 容成市石島光明路 | 青島港客運站免稅店 | 青島市新疆路 |
| | 濟南國際機場免稅店 | 濟南遙牆國際機場 | 威海市旅遊服務公司免稅品商店 | 威海市海港路 |
| 河南省 | 鄭州機場免稅商店 | 鄭州市東郊機場 | | |
| 湖北省 | 中國民航湖北省管理局旅客服務公司免稅品商店 | 武漢市武昌區南湖機場候機室 | 湖北省橋彙民貿友誼外輪供應公司免稅店 | 漢口解放大道 |
| 廣東省 | 廣州白雲國際機場旅客服務公司商場免稅店 | 廣州白雲國際機場國際候機室內 | 汕頭機場免稅店 | 汕頭外砂機場候機場 |
| | 湛江民航機場免稅店 | 湛江霞山機場 | 梅州機場免稅商店 | 梅州機場國際廳內 |
| | 南方航空公司客艙服務部機上免稅品商店 | 廣州白雲機場 | 湛江外輪供應公司免稅店 | 湛江市人民大道 |
| | 廣州市外輪供應公司免稅店 | 黃埔海員路 | 汕頭外輪供應公司免稅店 | 汕頭市南海橫路 |
| | 惠州外輪供應公司免稅店 | 惠州市南門路 | 番禺市外輪供應公司免稅店 | 番禺市市橋鎮環城西路 |
| | 蛇口外輪供應公司免稅店 | 蛇口港灣大道 | 茂名外輪供應公司免稅店 | 茂名油城三路 |
| | 深圳鹽田港外輪供應服務公司免稅店 | 深圳市鹽田港聯檢大樓 | 廣州港客運服務總公司洲頭咀客運站免稅店 | 廣州市海珠區厚德路 |
| | 汕頭港客運站免稅店 | 汕頭市利安路尾 | 廣州港客運服務總公司黃浦客運站免稅店 | 廣州市黃浦區黃浦港前路 |
| | 湛江港客運站免稅店 | 湛江港客運站 | 江門港客運站免稅店 | 江門市北街港澳碼頭 |
| | 三埠港客貨運輸合營有限公司免稅商店 | 開平市三埠鎮長沙港口 | 肇慶港客運站免稅店 | 肇慶市工農南路口岸大樓 |
| | 番禺市蓮花山港客運站免稅店 | 番禺市蓮花山港 | 台山市廣海港發展總公司關前商場 | 台山市廣海港碼頭 |
| | 惠陽縣澳頭港客運站免稅店 | 惠陽縣澳頭鎮猴仔灣 | 中山港免稅商場 | 中山市中山港中港客運聯營有限公司 |
| | 容奇港免稅店 | 順德市港前路 | 汕尾港客運站免稅品商店 | 汕尾市口岸聯檢大樓 |
| | 鬥門港客運站免稅商場 | 鬥門縣井岸鎮中心北路 | 鶴山港免稅商場 | 鶴山縣 |
| | 番禺市南沙港客運站免稅店 | 番禺市南沙經濟開發區南沙客運港 | 南海平洲港客運站免稅店 | 南海市平洲南港碼頭南海平港客運有限公司 |
| | 新會港客運站免稅商店 | 新會市城新橋路 | 高明港客運口岸免稅品商店 | 佛山市高明縣高明鎮 |

（續）表5-8 中國大陸各地區主要免稅商店一覽表

| 地區 | 免稅商店名稱 | 位置 | 免稅商店名稱 | 位置 |
|---|---|---|---|---|
| 廣東省 | 廣九火車站免稅商店 | 廣州市環市西路 | 佛山火車站建設經營公司免稅店 | 佛山市火車站 |
| | 肇慶火車站免稅店 | 肇慶市迎賓大道火車站聯檢大樓 | 中國旅遊服務公司廣東省公司免稅品部 | 廣州市六蓉路 |
| | 中國旅遊服務公司汕頭市公司免稅品部 | 汕頭市迎春路 | 中國旅遊服務公司湛江市旅遊公司 | 湛江霞山人民大道 |
| | 梅州市旅遊服務公司 | 梅州市江南嘉應東路 | 汕尾市旅遊服務公司 | 汕尾市通航路 |
| | 深圳赤灣港外供免稅店 | 蛇口港灣大道蛇口外供公司 | 深圳綜安船務供應有限公司 | 深圳市南油海王大廈 |
| | 中免公司番禺供船免稅店 | 番禺市橋清河中路美麗華大酒店 | 中免公司南澳供船免稅店 | 南澳縣後宅鎮海濱路 |
| | 中免公司汕尾供船免稅店 | 汕尾市園林小區 | 增城市中免免稅店有限責任公司 | 增城市新塘鎮東洲灣客運碼頭聯檢大樓 |
| | 東莞市中免免稅品有限責任公司 | 東莞市常平鎮常平鐵路客運口岸 | 南海平洲港客運站免稅店 | 南海市平洲南港碼頭 |
| 廣西省 | 桂林機場免稅商店 | 桂林機場候機室 | 北海機場免稅店 | 北海市四川北路北海航空服務有限公司 |
| | 廣西中免免稅店有限責任公司 | 南寧市民主路 | 防城港市中免免稅店有限責任公司 | 防城港友誼大道 |
| | 防城外輪供應公司免稅商店 | 防城港友誼大道 | | |
| 海南省 | 國免稅品公司海口機場免稅商店 | 海口機場候機室 | 海口外輪供應公司免稅商店 | 海口市龍華路 |
| | 洋浦外輪服務有限公司免稅店 | 洋浦經濟開發區洋浦港務局 | 三亞外輪供應公司免稅店 | 三亞市建港路 |
| | 八所外輪供應公司免稅店 | 東方縣八所外輪供應公司 | 海口港客運站免稅店 | 海口市秀英碼頭聯檢廳 |
| | 中國旅遊服務公司海南省公司免稅品部 | 海南市海府路海旅大樓 | 中免公司海口供船免稅店 | 海口市濱海大道 |
| 四川省 | 成都雙流機場免稅店 | 成都雙流機場候機室 | 中免公司西南航空機上免稅店 | 成都西南航空公司乘務部 |
| 貴州省 | 貴陽機場免稅店 | 貴陽市瑞金北路 | | |
| 雲南省 | 雲南航空公司旅客服務免稅商場 | 昆明機場國際候機室 | | |
| 陝西省 | 西安唐城百貨服裝集團公司 | 西安市東大街 | 西安民生百貨（集團）股份有限公司 | 西安市解放路 |
| | 西安國際商場 | 西安市雁塔路 | 西安華僑商店 | 西安市東大街 |
| 新疆 | 烏魯木齊機場免稅店 | 烏魯木齊市迎賓路 | 烏魯木齊市迎賓路 | 寧波市西門馬園路 |

資料來源：筆者自行整理。

# 第六章　中國大陸的國內觀光旅遊與出國觀光旅遊

本章將針對中國大陸的國內觀光與出國觀光情形來加以介紹，所謂國內觀光就是中國大陸民眾在其境內所從事的觀光旅遊活動；而出國觀光則是指中國大陸民眾在境外所從事的觀光旅遊活動，大陸又將其稱之為出境旅遊。此外，本章也將就中國大陸出國觀光旅遊發展對於香港旅遊業的影響，提出分析與探討。

# 第一節　中國大陸的國內觀光旅遊

本節將針對中國大陸民眾所參與的國內觀光旅遊之發展過程與特色，進行探討。

## 一、中國大陸國內觀光旅遊的發展過程

從一九四九年中共建政之後到一九七六年文化大革命結束，中國大陸長期處於半軍事管制的統治型態，在戶籍的嚴格控制下，各地方之間設置層層關卡，沒有路票與通行證難以行動，因此一般民眾可以說完全沒有自由遷徙與旅遊的自由。加上在意識型態上對於觀光旅遊視為是資本主義的象徵，只允許考察巡視、下鄉學習、勞動行軍，所以也沒有民眾與企業敢於舉辦旅遊活動。另一方面，長期以來不間斷的政治運動造成經濟發展受到限制，加上天災不斷，使得百姓連飯都吃不飽，還必須藉由糧票、肉票、魚票來配給食物，因此也沒有心思來參與旅遊。

然而在一九七八年中國大陸正式推動改革開放，經濟從百廢待舉中恢復，到了八〇年代初期，隨著沿海地區的經濟發展出現起色，民眾在收入增加之際也開始對於旅遊產生需求。因此一九八四年七月二十七日，中共中央辦公廳、國務院辦公廳轉發了國家旅遊局「關於開創旅遊工作新局面幾個問題的報告」的通知，對國內旅遊強調要加強管理，並且指出：「隨著人民生活水平的不斷提高，參加國內旅遊的

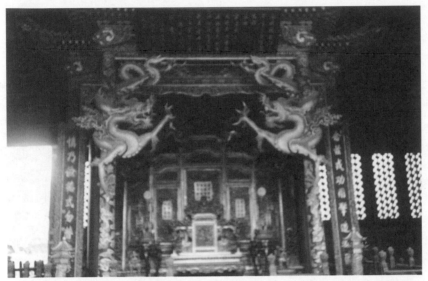

■ 國內觀光也成為學生獲得歷史知識的活教材，圖為瀋陽故宮的金鑾殿內部陳設。

■ 四川的九寨溝風景秀麗，成為國內觀光的熱點。

人越來越多，國家旅遊局和各級旅遊行政管理部門要加強領導和管理」。一九八五年一月三十一日，國務院批准了國家旅遊局「關於當前旅遊體制改革幾個問題的報告」，正式提出了關於國內旅遊的具體發展原則。

九○年代開始，隨著中國大陸國民經濟的持續發展，城鎮居民收入不斷增加，人均消費水準也持續提高，加上週休二日之後可自由支配的時間增加，以及旅遊交通設施的日益完善，國內觀光旅遊業呈現快速發展的趨勢，國內旅遊人數大幅增加。尤其在一九九五年之後，中國大陸「新工時制度」的實行與「有薪假期」時間的增加，使得國內旅遊成為一般民眾生活的流行時尚。

## 二、中國大陸的國內觀光旅遊的發展特徵

從中國大陸發展國內觀光的過程中，可以發現其具有以下幾點特徵：

### （一）旅遊人數與收入快速增加

如**表6-1**所示，一九八五年時中國大陸的國內觀光旅遊人數僅為2.4億人次，而國內旅遊收入也僅有80億元人民幣；二○○二年時，國內旅遊人數達到8.78億人次，旅遊收入則為3878億元。由此可見國內觀光旅遊成為一股熱潮，並且快速發展，這就像七○年代台灣經濟起飛之際，民眾熱衷於國民旅遊的情況如出一轍。而值得注意的是，這股熱潮不但發展快，而且市場規模極大，8億人次的旅遊消費市場全球罕見，而且這個市場目前還是處於成長期，未來潛力無窮，這也就是為何外商積極想進入大陸市場分一杯羹的原因所在。

另一方面，在國內觀光的人均消費方面，每一個人在國內旅遊時平均一天的花費不斷增加，從一九九四年的195元人民幣，增加到二○○二年時的441元，顯見中國大陸民眾在國內觀光旅遊方面消費力越來越強，其對於經濟的影響也日益顯著。

表6-1 中國大陸國內觀光旅遊人次與花費統計表

| 年代 | 總人次(百萬人次) | 總花費(百萬元人民幣) | 人均消費(元人民幣) |
|------|------|------|------|
| 一九八五 | 240 | 8,000 | |
| 一九八六 | 270 | 10,600 | |
| 一九八七 | 290 | 14,000 | |
| 一九八八 | 300 | 18,700 | |
| 一九八九 | 240 | 15,000 | |
| 一九九〇 | 280 | 17,000 | |
| 一九九一 | 300 | 20,000 | |
| 一九九二 | 330 | 25,000 | |
| 一九九三 | 410 | 86,400 | |
| 一九九四 | 524 | 102,351 | 195.33 |
| 一九九五 | 629 | 137,570 | 218.71 |
| 一九九六 | 639 | 163,838 | 256.2 |
| 一九九七 | 644 | 211,270 | 328.06 |
| 一九九八 | 695 | 239,118 | 345 |
| 一九九九 | 719 | 283,192 | 394 |
| 二〇〇〇 | 744 | 317,554 | 426.6 |
| 二〇〇一 | 784 | 352,237 | 449.5 |
| 二〇〇二 | 878 | 387,800 | 441.8 |

資料來源：中共國家旅遊局之中國旅遊網：http//:www.cnta.com。

## (二) 黃金週聲勢浩蕩

中國大陸每年都有三個為期一週的長假期，分別是五一勞動節、十一國慶與中國農曆春節，這三個長假期被稱之為「黃金週」，顧名思義就是這三個假期因為觀光旅遊的盛行，使得許多風景名勝區財源滾滾。基本上，中共當局刻意將這三個節日加以延長成為連續假期，一方面是為了鼓勵國民參與正當的休憩活動，但最重要的還是希望藉此帶動內需市場的活絡，因為中國大陸這幾年也出現了通貨緊縮的徵兆，為了防止經濟蕭條的情況惡化，鼓勵民眾消費是一個重要的經濟手段，尤其觀光旅遊業的乘數效果顯著，因此成效卓著。所以，中共

官方每年都積極支持三個黃金週的活動,而大陸民眾也十分捧場,使得每逢黃金週時期不論飛機、遊覽車、旅館、餐廳都相當「緊張」,也就是一票難求,國家旅遊局每年在黃金周之前都必須召集各有關單位與企業召開會議,以因應與疏導一波波的人潮,宛如一場戰役般的重視。在二OO二年三個黃金週中,國內觀光客接待總人數達到2.19億人次,旅遊收入合計為865億元人民幣,占全年國內觀光旅遊業總收入的22.3%,可見其效果並非浪得虛名。

但另一方面,黃金週發展太過頭之後也產生若干問題,首先是許多景點人滿為患,甚至寸步難行,造成服務品質低落,旅遊糾紛不斷。而且人潮洶湧,廁所不夠與交通擁塞,連照張相都困難重重,使得旅遊興致大打折扣,民眾怨聲載道。此外,交通運輸業者為求獲利,不惜超載超速,或超時駕駛,造成意外事件不斷。而在這三週,入境旅遊反而門可羅雀,因為害怕遇到這些國內旅遊的大軍。就是因為問題的不斷湧現,加上出境觀光旅遊的開放,目前已經有許多人安排在黃金週出國旅遊,使得中國大陸黃金週的旅遊市場逐漸形成比較清晰的市場區隔,也稍稍舒緩了國內觀光旅遊的壓力。

## (三) 各地方政府積極發展

隨著中國大陸經濟的發展和民眾生活水準的提高,大眾對於國內旅遊的需求更加殷切,而國內旅遊的對於各地方的發展也極具潛力,包括可以增加有效供給、促進貨幣回籠、穩定市場運作等,對於促進區域經濟發展、改善地區經濟結構與帶動相關產業具有直接效果,因此,國內旅遊業已經成為許多地方新的經濟增長點。另一方面,許多地方的旅遊資源屬於中低層次,這些景點通常無法吸引入境觀光客,藉由國內觀光的發展可以產生較高的經濟效益,而且憑藉勞動成本較低的優勢更可創造相當多的就業機會,以促進許多「老、少、邊、窮」(即人口老、資源少、地處邊與經濟窮)地區能夠脫貧致富。

## (四) 觀光與政治密不可分

中國大陸國內觀光旅遊的快速發展，與政治似乎也脫離不了關係，由於學校強調「愛國主義教育」，機關單位重視「社會主義精神文明建設」，這些活動所強調的特色之一就是「民族精神教育」，許多歷史旅遊景點都被冠上「愛國主義教育基地」或「社會主義精神文明單位」，成爲校外教學或單位參觀的必到之處，間接助長了國內旅遊業的發展。

## （五） 農民市場具開發價值

根據國家旅遊局與國家統計局城市社會經濟調查總隊的調查顯示，在國內旅遊的抽樣調查中顯示，二〇〇一年時城鎮居民的出遊率已經高達110.2%，也就是每一個城鎮居民平均來說都已經參加過一次以上的國內觀光旅遊，但農村居民的比例還是比較偏低的，只有44.2%，因此農民可以說是國內旅遊未來發展的生力軍。

另一方面，如**表6-2**所述，雖然農村居民的出遊率較低，但其數量卻遠高於城鎮居民，二〇〇二年時城鎮居民參加國內旅遊達到3.85億人次，而農村居民爲4.93億人次。另一方面也可以發現，農村居民參加

表6-2 中國大陸城鎮與農村居民國內觀光旅遊人次統計表

|  | 城鎮居民國內旅遊人次(百萬人次) | 農村居民國內旅遊人次(百萬人次) |
|---|---|---|
| 一九九三 | 160 | 250 |
| 一九九四 | 204.55 | 319.45 |
| 一九九五 | 245.7 | 383.3 |
| 一九九六 | 256.2 | 383.3 |
| 一九九七 | 259 | 385 |
| 一九九八 | 250 | 445 |
| 一九九九 | 284 | 435 |
| 二〇〇〇 | 329 | 415 |
| 二〇〇一 | 374 | 410 |
| 二〇〇二 | 385 | 493 |

資料來源：中共國家旅遊局之中國旅遊網：http//:www.cnta.com。

175

國內旅遊人次的成長率遠高於城鎮居民，顯見接近9億的龐大農民市場，未來的成長空間仍然相當大。

## （六）品質差異極大

中國大陸的國內旅遊市場具有不同層次消費市場，從好的方面來看，這個市場無論花費高低，都有相對應的消費需求可以獲得滿足，成為比較大眾化的市場；但另一方面也顯示所提供的旅遊服務品質參差不齊，甚至落差極大。從**表6-3**可以發現農村居民的國內旅遊的花費總量遠低於城鎮居民，在二〇〇二年時僅為城鎮居民的二分之一；而在國內旅遊人均花費方面，二〇〇二年城鎮居民為739.70元，農村居民僅為209.07元。由此可見，農村居民的國內旅遊人次遠高於城鎮居民，但總花費金額卻大相逕庭，而人均花費方面，農村居民的消費能力更僅為城鎮居民的三分之一。因此，國內觀光旅遊的相關業者為了接待這些低所得的農民，其軟硬體設施相當簡陋，間接使得業者們無法有效提升服務品質，造成國內觀光旅遊的軟體與硬體品質差異極為懸殊。

表6-3 中國大陸城鎮與農村居民國內觀光旅遊花費統計表

| | 國內旅遊花費(百萬元人民幣) | | 國內旅遊人均花費（元人民幣） | |
|---|---|---|---|---|
| | 城鎮居民 | 農村居民 | 城鎮居民 | 農村居民 |
| 一九九三 | 71,400 | 15,000 | | |
| 一九九四 | 84,821 | 17,530 | 414.67 | 54.88 |
| 一九九五 | 114,010 | 23,560 | 464.02 | 61.47 |
| 一九九六 | 136,836 | 27,002 | 534.1 | 70.45 |
| 一九九七 | 155,183 | 56,087 | 599.8 | 145.68 |
| 一九九八 | 155,113 | 87,605 | 607 | 197 |
| 一九九九 | 174,823 | 108,369 | 614.8 | 249.5 |
| 二〇〇〇 | 223,526 | 94,028 | 678.6 | 226.6 |
| 二〇〇一 | 265,168 | 87,069 | 708.3 | 212.7 |
| 二〇〇二 | 284,800 | 103,000 | 739.7 | 209.07 |

資料來源：中共國家旅遊局之中國旅遊網：http//:www.cnta.com。

## （七） 城鎮居民國內旅遊客源具代表性

根據國家旅遊局的統計顯示，在城鎮居民國內旅遊的出遊率方面，二〇〇一年時以天津最高達到199.53％，其次是西安的177.59％，第三是北京的171.95％，昆明的164.51％居第四，深圳的152.3％位居第五，而以西寧的59.4％居末。

其中就城鎮居民總體的性別來說，女性的出遊人數高於男性，二〇〇一年時女性占了52.8％，高於男性的47.1％，顯見中國大陸國內觀光的女性消費市場值得注意，女性在出遊方面的主導權相當顯著。

而在年齡層方面則以45－65歲的人數最多，占了總數的39.9％，這些人士多為具有經濟基礎的壯年消費群；其次是25－44歲的中年消費者，占有36.5％；第三是15－24歲的青年族群，占有11.1％；居四為65歲以上的老年人士，占有6.7％；人數最少者為14歲以下的青少年，由於欠缺經濟能力，因此僅有6.6％。

而就國內觀光旅遊的目的來說，以遊覽為數最多，共占了39.4％，其次是探親訪友為25.2％，第三是度假休閒，占了17.7％，至於會議旅遊只占6％，商務旅遊也只有3.7％，文化體育交流為2％，宗教最少為1％。

而在職業方面以退離人員最多，占了20.8％，這些人多為有閒之人，因此成為國內觀光旅遊的主要來源，此與前述45－65歲的人數居冠相輝映，因為當前下崗退休人員以此年齡層居多。至於其他依序為工人（15.3％）、企業管理人員（14.9％）、專業技術人員（14.2％）、學生（13.1％）、其他（8.8％）、服務銷售人員（6.3％）、公務員（6.1％）。

## （八） 城鎮居民國內旅遊消費以公務為先

而在城鎮居民國內觀光的消費能力方面，根據國家旅遊局的統計顯示，二〇〇一年時人均消費是以男性高於女性，男性為857.3元（人民幣）／人，女性為683.6元／人。

就年齡來說，以25－44歲的中年消費者消費能力最高，為885.1元／人，這些族群已有經濟基礎而且敢於消費，其次依序是65歲以上的老年人士（785.7元／人）、45-65歲壯年人士（746.7元／人）、15-24歲的青年族群（635.1元／人）、14歲以下的青少年（413.3元／人）。

而就旅遊目的來說，以公務會議旅遊消費能力最高（1605.6元／人），其次依序是商務旅遊（1171.9元／人）、文化體育交流（1155.5元／人）、遊覽（868.3元／人）、其他（658.4元／人）、探親訪友（575.9元／人）、度假休閒（441.1元／人）與宗教（357.1元／人）。而在職業方面以軍人居冠（1342.3元／人），其次依序是公務員（1207.8元／人）、企業管理人員（1192.4元／人）、專業技術人員（886.6元／人）、服務銷售人員（807.6元／人）、退休人員（691.3元／人）、其他職業（560.1元／人）、工人（494.6元／人）與學生（479.1元／人）。由此可見，軍人與公務人員藉由公務會議的名義，進行私人旅遊甚至大吃大喝的情況十分明顯，誠如前述這些人士雖然人數最少，但因為「假公濟私」的因素所以消費能力極強，這種藉由「公費旅遊」的情況在中國大陸十分多見，中央政府雖然三令五申但地方政府仍舊「上有政策、下有對策」的依然故我。然而值得注意的是，屬於小資階級的企業管理人員、專業技術人員，是改革開放之後的新興中產階級，他們具有專業知識與能力，因此消費能力成長快速，是未來消費的主流。

# 第二節　中國大陸的國外觀光旅遊

中國大陸的國外觀光也就是出境旅遊，是指中國大陸民眾在其他國家所進行的旅遊活動，原本香港、澳門就政治上來說是屬於中國大陸的領土，但在國家旅遊局與整體觀光旅遊政策的定位來說，港澳地區仍是屬於出境觀光旅遊的範疇，本節在進行討論時也是依循此一標準。

## 一、中國大陸的出境觀光旅遊的發展過程

　　隨著中國大陸脫離文革時代的鎖國政策，在一九七八年改革開放之初才開始有部分高層官員與富有商人出國觀光旅遊，而到了九〇年代隨著沿海地區經濟的突飛猛進，出國觀光不再是一般民眾遙不可及的夢想。中共為了配合加入世界貿易組織，開始放寬多項民眾出國觀光的限制，甚至也開始鼓勵民眾出國旅遊，如**表6-4**所示，至二〇〇三年為止，共有24個國家與地區開放公民自費前往觀光旅遊，而開放的國家正不斷增加。

　　中國大陸出境觀光旅遊最早是由「港澳遊」開始的，當初主要是以大陸內地居民赴港澳地區探親旅遊為主。為了方便大陸民眾到香港、澳門地區探親訪友，廣東省旅遊公司於一九八三年十一月十五日開始組織廣東省內居民的「赴港探親旅遊團」，產生了相當大的迴響。因此，中共國務院於一九八四年三月批准了國務院僑務辦公室、港澳事務辦公室、公安部聯合上報的「關於擬組織歸僑、僑眷和港澳台眷

表6-4 中國大陸開放出國觀光旅遊之國家統計表

| 國家/地區 | 開放時間 | 開放情況 | 國家/地區 | 開放時間 | 開放情況 |
|---|---|---|---|---|---|
| 香港 | 一九八三 | 全面開放 | 澳門 | 一九八三 | 全面開放 |
| 泰國 | 一九八八 | 全面開放 | 新加坡 | 一九九〇 | 全面開放 |
| 馬來西亞 | 一九九〇 | 全面開放 | 菲律賓 | 一九九二 | 全面開放 |
| 韓國 | 一九九八 | 全面開放 | 澳大利亞 | 一九九九 | 北京上海廣州試辦 |
| 紐西蘭 | 一九九九 | 北京上海廣州試辦 | 日本 | 二〇〇〇 | 北京上海廣州試辦 |
| 越南 | 二〇〇〇 | 全面開放 | 柬埔寨 | 二〇〇〇 | 全面開放 |
| 緬甸 | 二〇〇〇 | 全面開放 | 汶萊 | 二〇〇〇 | 全面開放 |
| 尼泊爾 | 二〇〇二 | 全面開放 | 印度尼西亞 | 二〇〇二 | 全面開放 |
| 馬耳他 | 二〇〇二 | 全面開放 | 土耳其 | 二〇〇二 | 全面開放 |
| 埃及 | 二〇〇二 | 全面開放 | 德國 | 二〇〇二 | 全面開放 |
| 印度 | 二〇〇三 | 全面開放 | 馬爾地大 | 二〇〇三 | 全面開放 |
| 斯里蘭卡 | 二〇〇三 | 全面開放 | 南非 | 二〇〇三 | 全面開放 |

資料來源：中共國家旅遊局之中國旅遊網：http//:www.cnta.com。

屬赴港澳地區探親旅行團的請示」，規定統一由中國旅行社總社委託各地的中國旅行社承辦赴港澳探親旅行團的一切工作，而香港、澳門的中國旅行社則負責在當地的接待事務。因此，當時整個出境觀光旅遊就是以港澳為主，並且由中國旅行社一家獨占，這種獨占直到一九九二年國務院港澳事務辦公室批准福建省海外旅遊公司、華閩旅遊有限公司，以及一九九八年增加中國國際旅遊社總社可以辦理香港遊之後，才被完全打破。

一九八五年十一月二十二日中共全國人大常委員會第十三次會議通過了「中華人民共和國公民出境入境管理法」，這可以說是中國大陸建政之後第一部有關出入境的法律，但對於觀光旅遊方面卻無任何規定，比較有關的條文包括在第五條中規定公民因私事出境，應向戶口所在地的市、縣公安機關提出申請；而第十二條則規定因私事出境的公民，其所使用的護照必須由公安部或者公安部授權的地方公安機關頒發。

一九九〇年頒布的「關於組織我國公民赴東南亞三國旅遊的暫行管理辦法」，對於前往泰國、新加坡與馬來西亞的觀光有所規定，這除了是代表中國大陸更增加了出國觀光旅遊的地區外，也是中共建政以來第一部有關出國觀光旅遊的單行法規。

一九九四年七月經過修訂過的「中華人民共和國公民出境入境管理法實施細則」正式發布，其中條文的一小部分也比較直接規範了出境觀光旅遊的規定，在第三條規定出國必須提交與出境事由相關的證明，而在第四條則規定出境旅遊，須繳交旅行所需外匯費用證明；另一方面在第七條則指出，公民辦妥前往國家的簽證或入境許可證件後，短期出境者應辦理臨時外出的戶口登記，返回後在原居住地恢復其常住戶口。

一九九七年三月十七日經中共國務院批准，國家旅遊局、公安部於七月一日發布了「中國公民自費出國旅遊管理暫行辦法」，經過五年的試點施行後，其中的一些規定因為不夠明確而出現了不少問題，例

如旅行社超出範圍的經營、不實的廣告宣傳、零團費的低價策略、強迫或欺騙購物、自費行程過多等，都影響著出國觀光旅遊市場的健康發展；另一方面，二〇〇一年十二月中國大陸加入世貿組織後，旅遊業的管理和發展也必須依循WTO的規範和大陸入世時的承諾，需要按照「國民待遇、最惠國待遇、法律透明度」等原則進行調整。

因此，從二〇〇二年七月一日起施行正式的「中國公民出國旅遊管理辦法」，而原「中國公民自費出國旅遊管理暫行辦法」則同時廢止，「中國公民出國旅遊管理辦法」的內容明確而直接的規定了出境觀光的規範，其主要內容如下：

## （一）以團體旅遊爲主

在第一條中開宗明義提到，該辦法的主旨是「爲了規範旅行社組織中國公民出國旅遊活動，保障出國觀光客和出國旅遊經營者的合法權益，制定本辦法」，由此可見，雖然該辦法名爲「中國公民出國旅遊管理辦法」，但實際上是限制個人旅遊，而只允許團體旅遊。

## （二）開放中仍強調管制

在第二條中強調中國大陸出國旅遊的國家，必須由國家旅遊局會同國務院有關部門提出，經國務院批准後由國家旅遊局公布；任何單位和個人不得自行組團到公布出國旅遊國家以外的國家旅遊。由此可見，中國大陸民眾是無法自由到任何國家去觀光旅遊的，即使這個國家已經發給簽證，仍然不被允許。

另一方面在第六條中有所規定，國家旅遊局每一年會根據上年度全國入境旅遊的業績、出國旅遊目的地的增加情況和出國旅遊的發展趨勢，在每年的二月底以前確定本年度出國團體旅遊的人數總量，並下達省、自治區、直轄市旅遊局，而省、自治區、直轄市旅遊局再根據其行政區內各國際旅行社在上年度經營入境旅遊的業績、經營能力與服務品質，按照公平、公正、公開的原則，在每年三月底前核定各國際旅行社本年度組團出國旅遊的人數安排。此外，根據第七條的規

定，國家旅遊局必須統一印製「中國公民出國旅遊團隊名單表」，由國際旅行社依照核定的出國旅遊人數如實加以填寫，並且根據第十一條的規定，旅行團出入境時除了檢查護照、簽證外，也必須查驗該名單表。由此可見，中國大陸出國觀光旅遊的人數仍是受到嚴格限制的，不但全國的數量受到限制，各地方政府受到限制，連旅行社的數量都有總量管制。其主要原因還是爲了控制外匯的過量流出，由於中國大陸仍是開發中國家，外匯收支牽涉到經濟安全和經濟持續發展，在不希望外匯輸出過多得情況下必須控制出國的人數。

## （三） 出境旅行社加以管制

在中國大陸並不是每一家旅行社都可以經營出國觀光旅遊，而是必須具備一定的條件，根據第三條的規定，必須該旅行社取得國際旅行社資格滿一年，並且經營「入境旅遊業務」有突出業績表現；此外根據第四條的規定，申請經營出國旅遊業務的旅行社，應該向省、自治區、直轄市旅遊局提出申請，各地方旅遊局應當自受理申請之日起的30個工作天內審查完畢，經審查同意後報國家旅遊局批准。而未經國家旅遊局批准者，任何單位或個人不得擅自經營出國旅遊，或者以商務、考察、培訓等方式變相經營。上述的申請標準看起來寬鬆，但實際上要申請並不容易，因爲必須入境旅遊業務有突出業績表現者，因此這塊大餅仍多被大型國營旅行社所獨占，包括中國國際旅行社、中國旅行社、中國青年旅行社等。

## （四） 開始重視消費權益

在本辦法中，開始明確規定了對於消費者的保護作爲，其中甚至有超過一半的條文都是在保障出國觀光客的合法權益，因此可謂是一大進步的象徵。在第十二條中明確指出「組團社應當維護觀光客的合法權益」，並強調國際旅行社對於觀光客所提供的出國旅遊服務資訊必須是眞實可靠，不得虛假宣傳；而報價也不得低於成本，以免惡性競爭造成品質低落。在第十三條中則規定國際旅行社經營出國旅遊業

務，應該與觀光客訂定書面旅遊合同，該合同必須包括旅遊起迄時間、行程路線、價格、食宿、交通以及違約責任等內容，並由旅行社和觀光客各持一份。此外，在第十六條中也規定，國際旅行社及其旅行團領隊應當要求境外接待旅行社按照約定的活動行程安排活動，不得擅自改變行程或減少旅遊項目，也不可強迫或變相強迫觀光客參加額外的自費行程。而在第二十條中強調旅行團領隊不得與境外接待社、導遊、相關業者串通欺騙，或脅迫觀光客消費，也不可向境外接待社、導遊、相關業者索取回扣與收受財物。雖然這些規定在實務運作上不一定可以完全落實，但因為在該辦法中都有相關罰則的規定，因此在事實上已經達到了威嚇效果，消費者也可循法律途徑尋求自身權益的保障。

## （五）嚴防滯留不歸

出國旅遊的停滯不歸現象一直是中國大陸本身，以及其他旅遊國家最為困擾的問題，這種在台灣早期也曾不斷發生的「跳機」事件，成為中國大陸發展出國旅遊的最大問題。在該辦法第三十二條中指出，當違反第二十二條的規定而使觀光客在境外滯留不歸時，旅行團領隊若不及時向該所屬國際旅行社和中國大陸駐外使領館報告，或者該國際旅行社不及時向公安機關和旅遊行政部門報告，則由旅遊行政部門給予警告，對該團領隊可以暫扣其領隊證，對國際旅行社可以暫停其出國旅遊業務的經營資格。而觀光客若因滯留不歸而遭致遣返回國者，由公安機關吊銷其護照。

而在同一時期，中國大陸為因應自費出國的快速發展，開始配套實施「出境旅遊領隊人員管理辦法」，在該辦法第二條中指出所謂出境領隊人員是指在取得出境旅遊領隊證後，接受具有出境旅遊業務經營權的國際旅行社之委派，從事出境旅遊領隊業務的人員。而第五條則強調領隊證需由國際旅行社向所在地的省級或經授權的地市級以上旅遊局申領，至於領隊證的有效期限根據第六條的規定為三年。比較特殊的是，在第八條中規定了領隊人員的職責為「自覺維護國家利益和

民族尊嚴，並提醒觀光客抵制任何有損國家利益和民族尊嚴的言行」，顯見中國大陸的出國觀光和其他國家還是有若干差別的。

## 二、中國大陸的出境觀光旅遊的發展特徵

中國大陸的出境觀光旅遊雖然開始時間短暫，但其發展快速而受到舉世矚目，基本上其發展特點如下：

### （一）人數快速增加

如**表6-5**所示，二〇〇二年時中國大陸民眾出國人數達1660.23萬人次，比前一年增加36.84%，其中因公出境654.09萬人次，比前一年增長26.08%，因私出境為1006.14萬人次，比前一年增長了44.87%。其中因私出境者多是參加觀光旅遊活動，而即使是因公出境，由於中國大陸「公費出遊」等假公濟私情況嚴重，常以考察之名行旅遊之實，甚至許多單位機構以出國考察、培訓、會議、商務等名義，變相組團經營出國旅遊業務。雖然政府三令五申此風仍然無法遏止，因此整體出

表6-5 中國大陸出國觀光旅遊之人數統計表

| | 出境總人數(萬人) | 因私出境人數(萬人) | 因公出境人數(萬人) | 旅行社經辦人數(萬人) |
|---|---|---|---|---|
| 一九九二 | 292.87 | 111.93 | 180.94 | |
| 一九九三 | 374 | 146.62 | 227.38 | 72.36（19.3%） |
| 一九九四 | 373.36 | 164.23 | 209.13 | 109.84（29.4%） |
| 一九九五 | 452.05 | 205.39 | 246.66 | 125.99（27.9%） |
| 一九九六 | 506.07 | 241.39 | 264.68 | 164（32.4%） |
| 一九九七 | 532.39 | 243.96 | 288.43 | 143.07（26.9%） |
| 一九九八 | 842.56 | 319.02 | 523.54 | 181.09（21.5%） |
| 一九九九 | 923.24 | 426.61 | 496.63 | 249.56（27%） |
| 二〇〇〇 | 1,047.26 | 563.09 | 484.17 | 430.25（41%） |
| 二〇〇一 | 1,213.31 | 694.54 | 518.77 | 369.53（30%） |
| 二〇〇二 | 1,660.23 | 1,006.14 | 654.09 | |

資料來源：中共國家旅遊局之中國旅遊網：http//:www.cnta.com。

國觀光旅遊人數實際上相當可觀，而且成長幅度也極為驚人。尤其這在全球航空與觀光產業面臨不景氣的時候，更顯得其成果的突出。在二〇〇一年「九一一攻擊事件」發生之後，美洲地區航線的搭機旅客減少50％，日本觀光客甚至幾乎不出國，歐洲與美國到亞洲觀光的人數也銳減50％，甚至「歐洲航空公司協會」宣布二〇〇一年因為九一一事件使得歐洲航運業比前一年的運載總數減少了500萬人次。當全球觀光客人數銳減之際，中國大陸觀光客卻逆勢上揚。甚至當九一一事件之後的一週內，世界許多航空公司都面臨倒閉或裁員的危機，但經營中國大陸航線的140多家航空公司卻增加了1,376次的航班，中國已成為亞洲地區快速增長的新興客源輸出國。在個別國家方面，新加坡二〇〇一年入境觀光客人數比前一年減少了2.2％，而歐洲、亞洲、美洲和非洲的入境觀光客人數也均有不同程度的下降，中國大陸是唯一出現兩位數增長的出境觀光客源地；甚至，紐西蘭的入境觀光客在二〇〇一年時比二〇〇〇年增長了6.9％，其中從中國大陸來的觀光客就激增了59％[1]。

因此，世界旅遊組織預測到二〇二〇年每年將有一億名中國大陸觀光客出國[2]，成為全球第四大客源國。而當前，許多國家都把中國大陸視為觀光客的重要來源地，大陸觀光客驚人的消費能力，更成為許多國家經濟復甦的一線曙光與觀光業發展的契機。

## （二）各國積極搶食大餅

土耳其政府曾於二〇〇〇年禁止中共購自烏克蘭的航空母艦「瓦雅格號」通過黑海的伯斯普魯斯海峽，這件事延宕了將近一年，雙方在透過官方與非官方管道斡旋多次而未果，然而最後讓土耳其改變心意的主因，竟是中共必須將土國列入其官方指定的海外旅遊點，如此每年將有200萬名中國大陸觀光客至土耳其洽商旅遊。由此可見，旅遊業

---

[1]目前從中國來紐西蘭旅遊的人數每年超過了5萬人。
[2]**中國時報**，2001年12月4日，第11版。

與船堅砲利相較可說是不遑多讓，各國以發展旅遊業來促進經濟發展乃是相當重要的考量，而中國大陸的出境觀光客也成為各國覬覦與拉攏的對象。

因此，無怪乎馬來西亞在中國大陸的中央電視台大打廣告，在北京與上海設立旅遊辦公室；斯里蘭卡認為大陸觀光客的逆勢成長將成為新的經濟勢力；泰國在一九九九年以來成長最快速的入境客源是中國大陸，特別是雲南與貴州的觀光客，因此決定在二OO二年於北京設立觀光代表處[3]；土耳其旅遊部在北京設立辦事處，且撥款100萬美元用於在中國大陸的旅遊宣傳等促銷活動；菲律賓外交部在二OO二年二月也為了吸引中國觀光客，放寬了簽證申請程序，可以比正常三天更短的時間內領取簽證，並調低了簽證費20%[4]；日本為了吸引中國大陸觀光客，二OO一年十一月新幹線增加了中文車內廣播，日本最大旅遊集團公司JTB下屬的ATC日本旅遊公司經營的觀光巴士，除英文外也安排中文解說，大的主題公園也都有中文導覽資料，日本旅館業還專門成立了接待中國旅客的協議會[5]；韓國也把握二OO二年世界盃足球賽極力拉攏中國大陸觀光客，韓國文化觀光部更推出低於日本一半價格的「冰雪遊」。其他包括瑞士、西班牙、希臘等國也紛紛到中國大陸，來了解其出國觀光旅遊的市場情況。

## （三） 由亞洲邁向其他地區

由**表6-4**可以發現，中國大陸開放出國觀光旅遊的國家，逐漸由亞洲鄰近國家，開始往其他地區發展。雖然目前整個出國觀光市場仍以東南亞為主，東北亞為輔，但德國的開放是一個相當具代表性的指

---

[3]黃蕙娟，「泰國政府用觀光拼經濟」，**商業週刊**（台北），第737期，2002年1月7日，頁104-105。

[4]根據菲律賓駐中國領事館的聯合資料顯示，赴菲律賓的中國旅遊團每年人數從1998年的3,775人增至2000年的8,997人，每年平均增長50%。

[5]中國訪日本人數二OOO年為36萬人，二OO一年超過40萬，占來日外國人總數的十分之一左右。

標，代表歐洲市場已經啟動，而埃及與南非的開放也象徵非洲市場的
開啟，目前完全未開放的就是美洲市場，因此該地區的未來發展值得
關注。

## （四）消費能力不容小視

近年來中國大陸民眾出國已非難事，許多民眾開始追求更高品質
的享受，根據香港旅遊局的調查發現，二〇〇一年消費能力最強的觀光
客是大陸人士，人均消費是5,169港元，首次超過一向居冠的美洲觀光
客（5,072港元），過去一般人認為大陸觀光客只能購買廉價商品而消
費力有限的觀點必須改變。事實上，香港地區的金飾店、珠寶店、名
牌店、西服店、特產店都被中國大陸觀光客完全「攻陷」，其消費能力
讓香港民眾吃驚不已，在其他地方也出現同樣的情況。

也因為如此，從二〇〇三年九月開始，中共當局大幅放寬民眾出
國攜帶人民幣的數額，從每人6,000元提高為20,000元，而受惠最深的
首推是香港的觀光業，每人將可帶入約60,000港元。

## （五）邊境出國旅遊發展快速

所謂邊境出國旅遊是指經國家旅遊局批准的旅行社，組織中國
大陸民眾，集體從指定的邊境口岸入境，在當地政府規定的區域和期
限內進行的旅遊活動。這種活動通常是相互的，也就是大陸民眾藉由
邊境旅遊出國，而對方國家也藉由邊境旅遊入境。這種觀光旅遊模式
最早是在一九八七年開始於遼寧省丹東市，當地民眾前往北韓新義州
市以自費方式進行為時一天的觀光旅遊，而國家旅遊局和對外經濟貿
易部於一九八七年十一月正式批准了丹東市赴北韓新義州市的「一日
遊」，從此拉開了中國大陸邊境出國旅遊的序幕，並帶動了其他邊境
地區的效尤。目前，共有黑龍江、內蒙古、遼寧、吉林、新疆、雲
南、廣西等7個省及自治區，與俄羅斯、蒙古、北韓、哈薩克斯坦、
吉爾吉斯坦、塔吉克斯坦、緬甸、越南等8個國家開展邊境出國旅

遊，一九八七由於邊境出國旅遊價格低廉、來往便利與手續簡便，許多當地民眾也藉此進行邊境貿易與買賣，因此廣受邊境地區民眾的喜愛，而其形式也從過去的「一日遊」擴展到「八日遊」等不同的行程。

為了規範邊境旅遊的相關管理，國家旅遊局、外交部、公安部、海關總署共同制定了「邊境旅遊暫行管理辦法」，經中共國務院批准後，於一九九七年十月十五日發佈施行。這個辦法明確規範了邊境旅遊的範圍、主管機關、各級旅遊局的管理許可權，也規定了申辦邊境旅遊業務的條件與方式、中國大陸民眾參加邊境旅遊的辦法、出入境手續，以及對於各種違法行為的處罰方式。如此使得邊境出國旅遊發展以來的許多失序與過熱現象，獲得了有效的控制。

## （六）出境旅遊主要目的地仍為香港澳門

從一九九七到二〇〇一年，中國大陸民眾出國觀光地點中，香港與澳門一直分居第一與第二名，港澳地區超過出境觀光總人數的二分之一，由於港澳開放最早，距離近而費用較低廉，加上手續簡便，因此受到大陸民眾首次出境觀光者的最愛。而以二〇〇一年為例，第三與第十名分別是泰國、日本、俄羅斯、韓國、美國、新加坡、北韓與澳洲，而上述這些地區從一九九八年開始也都在十名之內，顯見亞太地區仍是中國大陸觀光客蒞臨最多的地區。

## （七）主要客源地為廣東

中國大陸民眾出境旅遊在客源的分布上，表現出相當強烈的地域性，而且發展極為穩定，廣東一直是出境旅遊的客源大省，占出境旅遊總人數的比例在三成左右，主要是以前往港澳為大宗；其他依次為北京、上海、福建和浙江，這其中不是大城市就是沿海省分；而在邊境旅遊方面，以雲南、黑龍江、廣西、內蒙古、遼寧等省、自治區為最多。

## （八）　出國觀光客形象欠佳

　　為了維護中國大陸觀光客的形象，也為了維護中國大陸整體的國家的形象，所以在「中國公民出國旅遊管理辦法」第十七條中特別要求出國旅遊的領隊，應當向觀光客介紹旅遊國家的相關法律、風俗習慣以及其他有關注意事項；第二十一條也強調，出國觀光客應當遵守旅遊目的地國家的法律，尊重當地的風俗習慣。但事實上，從中國大陸開放出國觀光旅遊至今，許多不文明的現象一再發生，包括缺乏公德心、隨地吐痰、大聲喧嘩、爭先恐後、恣意抽煙、胡亂殺價、穿睡衣外出、衛生習慣不佳、潑辣不講理等，都造成中國大陸觀光客形象的嚴重損害，也讓其他國家感到尷尬。

　　而滯留不歸的現象也是時有所聞，例如二〇〇一年時曾發生50多人前往日本觀光時「離奇失蹤」的怪事，二〇〇二年前往韓國的旅行團也發生22人突然失蹤的事件，其中大部分都是為了滯留在當地從事打工而潛逃的，造成當地國家的極大困擾與諸多社會問題。

萬人次

| 　 | 1900 | 1996 | 1997 | 1998 | 1999 | 2000 | 2001 |
|---|---|---|---|---|---|---|---|
| 萬人次 | 658.1 | 1,170.3 | 1,040.6 | 957.5 | 1,132.8 | 1,305.96 | 1,372.5 |

圖6-1香港入境觀光客人數統計圖

資料來源：整理自二〇〇二年中國統計年鑑。

### 三、中國大陸出境觀光旅遊的最大受益者：香港

香港過去長久以來是居於全球旅遊的龍頭地位，旅遊業一直是香港的經濟支柱，二〇〇一年被美國「觀光與休閒」雜誌連續兩年評選爲「亞洲最佳城市」，如**圖6-1**所示以二〇〇一年爲例，訪港觀光客就達到了1,372萬，比二〇〇〇年增加了5.1％，平均每天接待約11萬名觀光客。二〇〇一年共賺取外匯642.8億港幣，是香港賺取外匯第二大產業，平均每位訪港觀光客花費4,532港元；直接與間接提供了36萬個工作機會，比二〇〇〇年增加了3.4％，約占全港全部工作的十分之一[6]。主要原因是其位居國際航線的要衝，並且是進入中國大陸的門戶，更是中西文化的交集點；另一方面，在低關稅的政策與名牌商品聚集下而被譽爲「購物天堂」，加上服務業的發達與完備，自然成爲全球旅遊的中心。

套用Raul Prebisch的若干觀點[7]，八〇年代香港與中國大陸基本上

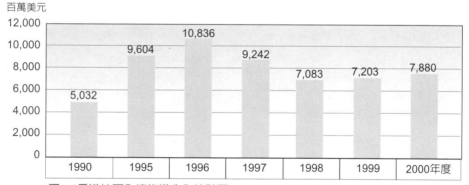

圖6-2香港地區入境旅遊收入統計圖
資料來源：整理自二〇〇二年中國統計年鑑。

---

[6]**中國時報**，2001年8月25日，第11版。

[7]請參考G. M. Meier等著，譚崇台等譯，**發展經濟學的先驅**（北京：經濟科學出版社，1992年），頁177。

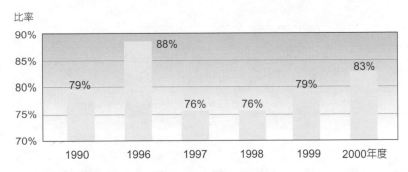

圖6-3 香港地區各年度飯店入住率統計圖
資料來源：整理自二〇〇二年中國統計年鑑。

是一種「中心」（center）與「邊陲」（periphery）的關係，當時香港的旅遊業發展早已成熟，絕非剛起步的大陸所能望其項背，中心力量強大而邊陲力量衰弱的情勢極為明顯；當時，中國大陸需要港澳觀光客的蒞臨，需要藉由香港交通中樞的地位吸引外國觀光客，希望觀光客在旅遊香港之後「順道」前往大陸，呈現出「邊陲依賴於中心」、「邊陲受制於中心」的態勢。

然而如**圖6-1**、**6-2**、**6-3**所示香港旅遊業從一九九七年開始，種種利空因素使得旅遊業不論在入境觀光客人數、入境旅遊創匯與飯店入住率都明顯下降，出現了「邊陲化」的危機，甚至產生「中心與邊陲互換角色」的窘境，所幸從一九九九年開始因為中國大陸觀光客大量湧入才使上述指數回升，而形成一種「U型」發展的趨勢，其主要原因如下：

## （一）面臨中國大陸的「黑洞效應」

日本策略管理專家大前研一對於當前全球經濟發展的中國大陸之特殊形勢提出了「黑洞現象」的詮釋，也就是當中國大陸具有龐大廉價的固定成本與人力資源，並提供廣大的內需市場時，一種「磁吸效應」會使全球都把機會寄望在大陸，而當中國大陸本身也具有發展的

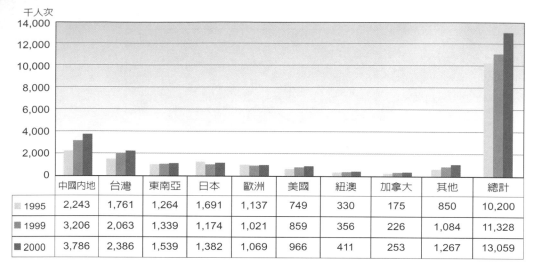

圖6-4 訪港觀光客來源國家統計圖
資料來源：整理自二〇〇二年中國統計年鑑。

| | 中國內地 | 台灣 | 東南亞 | 日本 | 歐洲 | 美國 | 紐澳 | 加拿大 | 其他 | 總計 |
|---|---|---|---|---|---|---|---|---|---|---|
| 1995 | 2,243 | 1,761 | 1,264 | 1,691 | 1,137 | 749 | 330 | 175 | 850 | 10,200 |
| 1999 | 3,206 | 2,063 | 1,339 | 1,174 | 1,021 | 859 | 356 | 226 | 1,084 | 11,328 |
| 2000 | 3,786 | 2,386 | 1,539 | 1,382 | 1,069 | 966 | 411 | 253 | 1,267 | 13,059 |

「渴求」（hungry）時[8]，則將會有如一個黑洞般的的發揮「超級吸力」（great big sucking sound）吸引全球的資金與資源，這個龐大經濟體將使其周圍的國家蒙受極度的威脅；在「中國企業的利潤與危險」一文中他甚至認為包括印尼、菲律賓、泰國都將因此而陷入貧困、分裂與不安，而原本可能晉級為經濟小虎的寮國、柬埔寨與緬甸更將不再有任何機會[9]。日本著名學者溝口雄三也同樣認為中國經濟圈是一個可怕的「黑洞」，吸引著日本、東南亞與台灣資金，所謂「雁形理論」中的東南亞側翼已被中國黑洞所吸入[10]。

今天中國大陸旅遊業的快速發展，在觀光客人數與創匯上突飛猛

[8]大前研一，「中國將掀起亞洲第二次金融風暴？」，天下（台北），第244期，2001年9月1日，頁30。

[9]轉引自中國時報，2002年2月5日，第3版。

[10]轉引自中國時報，2002年2月2日，第11版。

進已經在整個亞太地區居冠，倘若中國大陸在旅遊業發展上眞能發揮所謂「黑洞效應」，則鄰近地區中香港將最先蒙受其害。當中國大陸不需藉由香港作爲吸引觀光客的跳板時，加上大陸空中交通的快速發展，香港的門戶角色將逐漸消退。

另一方面，當大陸憑藉著低廉物價與服務業的快速發展，隨著沿海省分經濟的突飛猛進，隨著外資與國際企業的大舉進入，香港「萬象之都」、「購物天堂」、「會展中心」的號召正受到上海、廣州、北京等大城市的無情蠶食。

## (二) 香港對大陸觀光客依賴日深

一九八三年十一月二十五日，廣東省居民首次組團赴香港探親，開啓了大陸人士前往香港旅遊的首例，但當時人數仍然相當有限，近年來大陸觀光客逐漸成爲香港的主要客源。如**表6-6**所示，以二〇〇一年爲例，訪港的大陸觀光客共有444萬8千多人次，占訪港觀光客總數的32.4%，與二〇〇〇年相較增加66萬2千人次，增長率爲17.5%，凌駕台灣、日本、美國、南韓等國家。中國大陸觀光客的大幅增加，使得香港觀光客人數在九一一事件全球旅遊產業趨緩之際，反而有5.1%的增長。在九一一事件後訪港觀光客大多呈現負成長，其中美洲觀光客與二〇〇〇年相較就下降了2.9%，特別是美國更下降了3.1%，日本下降3.3%，但香港入境觀光整體人數能夠增加，大陸觀光客絕對是居功厥偉。

表6-6 二〇〇一年香港五大客源市場

| 排名 | 1 | 2 | 3 | 4 | 5 |
|---|---|---|---|---|---|
| 客源國 | 中國大陸 | 台灣 | 日本 | 美國 | 韓國 |
| 人數 | 4,448,583 | 2,418,827 | 1,336,538 | 935,717 | 425,732 |
| 所占總數比例 | 32.4% | 17.6% | 9.7% | 6.8% | 3.1% |

資料來源：整理自二〇〇二年中國統計年鑑。

表6-7 二〇〇一年香港觀光客消費情況

| 類別 | 總消費（百萬港元） | | 人均消費（港元） | |
|---|---|---|---|---|
| | 二〇〇〇年 | 二〇〇一年 | 二〇〇〇年 | 二〇〇一年 |
| 中國大陸 | 18,288 | 22,994 | 4,831 | 5,169 |
| 台灣 | 11,432 | 10,696 | 4,792 | 4,422 |
| 北亞 | 7,921 | 7,027 | 4,513 | 3,988 |
| 南亞與東南亞 | 7,357 | 6,903 | 4,211 | 3,952 |
| 美洲 | 6,434 | 6,384 | 4,965 | 5,072 |
| 歐洲、中東、非洲 | 5,502 | 5,533 | 4,499 | 4,723 |
| 紐澳與南太平洋 | 1,625 | 1,738 | 3,899 | 4,495 |

資料來源：整理自二〇〇二年中國統計年鑑。

　　如**表6-7**所示，中國大陸觀光客在二〇〇一年的總消費居冠，與二〇〇〇年相較增加25.7％，台灣則下降6.4％，北亞下降11.3％，南亞與東南亞則下降6.2％。而人均在港消費方面中國大陸為5,169港元，取代原本居首而人均消費為5,072港元的美洲觀光客，大陸觀光客總體消費水平為外地來港觀光客之首，占香港旅遊業總體收益的1/3。而根據美國「新聞週刊」在二〇〇一年十一月的報導，大陸觀光客在香港除了購物能力奇佳外，其絕大多數是以現金來進行交易，因此廣受商家歡迎[11]。包括金鐘太古廣場、中環置地廣場與九龍旺角的金飾店都充斥著大陸觀光客的身影。

　　從九〇年代末期開始，香港將吸引觀光客的重心放在中國大陸，北京為了彰顯一國兩制的優越性，也為了幫助香港經濟復甦，因此刻意配合，雙方的具體作為如下：

### 1. 放寬大陸人士來港手續與限制

　　香港主動與北京當局協調如何簡化來港的手續與限制，放寬來港旅遊的日程以增加收益，北京也從善如流的於二〇〇一年十月十日開始

---

[11]**中國時報**，2001年12月4日，第11版。

放寬赴港旅遊的限制，大陸觀光客可以自由提前離境返回大陸，過去因爲「團進團出」方式，使得大陸觀光客必須依據旅行團一至十四天的行程進出，若要提早返回則必須辦理提前手續，而如今則增加了大陸觀光客前往香港的彈性與便利性[12]。此外，從二〇〇二年一月開始「香港遊」每日1,500名的配額制度也完全取消[13]，使得大陸觀光客能更無限制的進入香港。二〇〇二年五月廣東省對其省民開始簽發多次往返港澳的通行證，以往此證僅發給商務旅客，目前則全面發給一般民眾。因此，香港正在研擬全面爲信譽良好的大陸觀光客簽發「多次往返」的雙程證，以便吸引更多客源。

除了觀光旅遊之外，中共對於商務旅遊的限制也逐漸放寬，從二〇〇一年十二月一日起，符合條件的大陸商務人員將可核發三年多次往返香港的商務簽證，國有企業與金融機構獲得授權也可自行審批該企業非領導人員因公臨時赴港澳從事商務活動，而公職人員赴港澳的審批手續也將予以簡化。此外，有效期三個月以下的赴港澳商務簽證申請，也取消納稅與創匯數額的限制，改爲實施「按需申領」的新措施[14]。

## 2.開放經營香港遊的旅行社家數

中共國務院港澳事務辦公室宣布，從二〇〇二年一月一日開始放寬「香港遊」的接待旅行社，只要是香港旅遊議會成員的香港旅行社均可辦理，而承辦「香港遊」的中國大陸旅行社也由4家增加爲67家，如此使得壟斷的狀況被打破，消費者可以擁有更多的選擇，價格也因爲旅行社的競爭而降低，使得觀光客增加造訪香港的意願。

## 3.延長關口開放時間

經粵、港兩地政府於二〇〇一年七月「粵港合作聯席會議第四次

---

[12]中國時報，2001年10月4日，第11版。
[13]經濟日報，2001年10月11日，第11版。
[14]中國時報，2001年11月24日，第3版。

會議」協議並經中共國務院批准後,深圳羅湖、皇崗口岸從二〇〇一年十二月一日起延長通關時間,其中羅湖口岸開放時間延長到晚間十二點,皇崗口岸則改為早晨六點半至晚間十二點。羅湖已經成為亞洲最大的旅遊檢查口岸,二〇〇〇年的出入境觀光客已達到8,600萬人次,二〇〇一年突破1億人次,週日的平均觀光客達23.3萬人次;皇崗則成為亞洲最大的客貨兩用口岸,也是中國大陸最大的陸路口岸,二〇〇〇年的出入境客流量和車流量分別達到1,000萬人次和780萬車次。

### 4. 增加通關便利性

為了增加大陸觀光客赴港旅遊時的通關便利性,中國大陸公安單位換發了具有英文姓名拼音與可供機器讀碼的赴港澳特區通行證,也就是所謂的「香港遊雙程證」,以提高港澳與大陸口岸的查驗速度,使每個人過境等候時間縮短為數十秒。而港府入境處也增加了配套措施,原本大陸觀光客都必須經由特定櫃台通關入境,從二〇〇二年開始簡化程序,任何一個普通櫃台均可通關,並且增加幾十名工作人員,以應付大幅增加的觀光客[15]。

### 5. 強化對大陸觀光客服務

為了進一步增加大陸觀光客的方便性,香港特區政府積極協商各航空公司開闢香港前往中國大陸各大城市的新航線,以提高前往香港觀光客的方便性。此外,港府積極推廣計程車司機說普通話的計畫,香港最受歡迎的旅遊景點「海洋公園」,也安排員工接受普通話訓練,並接受觀光客直接使用人民幣,以提供更優質的服務。香港旅遊發展局也從二〇〇二年四月開始,在各個出入境口岸向中國大陸觀光客分發紀念品和旅遊手冊[16],並且聘請接待員現場解答大陸觀光客的疑問。另外一方面,香港旅遊業議會要求其所屬之旅行社貫徹對於大陸觀光

---

[15]**聯合報**,2001年11月24日,第13版。
[16]旅遊小冊子主要向大陸觀光客介紹購物去處和需要注意的事項。

客在港購物時的14日內退款保證，如果有旅行社不遵守相關規定，最嚴重者將會被開除會籍而不能繼續開辦旅行社。

## （三）仰賴大陸提供外國客源

過去中國大陸仰賴於香港提供客源，但如今卻正好相反，當北京申奧成功之後，香港還覬覦如此將可能帶來可觀的客源，根據香港高盛集團大中華地區首席經濟分析師表示，在申奧成功之後除了中國大陸旅遊事業有正面效益外香港也將連帶受惠，甚至認為會產生出所謂的「大中華地區旅遊套餐」（package）形式的旅遊團體，將北京、香港與台北三地加以連結而使外國觀光客能充分了解大中華地區的特色[17]。此外，香港旅遊發展局主席周梁淑怡在二〇〇一年十月「京港經濟合作研討洽談會」上表示，為了北京奧運該局正加強推廣「一程多站」的旅遊方式，並與業者商討方便「經香港赴北京」的旅遊配套措施，以吸引前往北京參觀奧會的觀光客選擇停留香港，使香港再次扮演進入中國大陸的門戶；而該局也與中共國家旅遊局、奧委會保持緊密聯繫，配合在北京及香港舉行的各項有關活動和比賽，以積極進行對外宣傳。如此都證明香港的中心地位正逐漸被中國大陸所取代，未來香港成為「邊陲」反而由大陸成為中心的情事，並非不可能發生，屆時香港的旅遊主導地位將極有可能會消失。

## （四）港粵（廣東）合一化

從目前的發展情勢來看，香港與中國大陸的旅遊業關係將日益密切，未來香港旅遊業要有突出的發展，與中國大陸的緊密結合已是難以抵擋之勢。二〇〇一年大陸接待入境過夜旅遊人數中，香港觀光客達到達5,856.85萬人次，占大陸旅遊入境總人數的七成以上，也占香港出境旅遊總人數（6,109.55萬人次）的85%。根據香港城市大學在二〇〇一年夏季所做的問卷統計顯示，在受訪6,468個港人中九成以上去過深

---

[17]**中國時報**，2001年7月16日，第6版。

圳,其中35.4%每月前往深圳消費一至四次,10.4%每月四次以上,54.2%每年多次,由此可見680萬港人中約有三成經常前往深圳消費,根據統計二○○一年港人在深圳整體消費了190億元的港幣,等於每天有5,200萬港幣(約合新台幣2億3,000萬元)由香港流進了深圳[18]。

而香港在二○○一年共接待入境觀光客1,372多萬人次,來自中國大陸的觀光客如前述的保持了第一位,而超過全年訪港總人數的30%,其中特別是中國農曆春節、五一勞動節、十一國慶三個「旅遊黃金週」最為顯著。

廣東省是目前中國大陸入境旅遊創匯最高的省分,而其中最多的觀光客來自於港澳,港澳人士均利用週末假日前來旅遊,例如深圳就成為香港的週末度假村,原因是旅遊的交通費用低廉、華僑親屬多、語言上沒有障礙;另一方面,廣東也是大陸觀光客進出香港的門戶,因此香港與廣東之間的「互賴」情形日益密切。

未來廣東與香港成為「旅遊協作區」是雙方互利互榮的最佳途徑,甚至整個珠江三角洲都將面臨整合,特別是澳門對中國大陸的旅遊依賴也越來越深,二○○一年訪問澳門的大陸觀光客已達290多萬人次,占澳門觀光客總數的三分之一。基本上港澳地區擁有雄厚資金和先進管理方法,早在八○年代初就在廣州、珠海、深圳、中山等地進行旅遊投資。目前中國大陸已經將粵、港、澳旅遊協作區稱作「珠江三角洲旅遊大三角」,形成了所謂「一個中心(廣州)、兩個視窗(深圳、珠海)和兩座橋樑(香港、澳門)」的「群聚效應」態勢。

因此在中國大陸入境旅遊產業崛起後,香港與中國大陸的關係將由過去的「香港中心而大陸邊陲的依賴關係」,過渡到一種各取所需的「互賴關係」,但在未來,尤其是中國大陸申奧之後,極有可能會進入嶄新的「大陸中心而香港邊陲的依賴關係」。

---

[18]王志軍、林亞偉,「變奏香港看不見的未來」,**商業週刊**(台北)第745
期,2002年3月4日,頁96-101。

## （五）SARS之後北京力挺香港旅遊業

二〇〇三年四月到六月爆發了SARS疫情，對於香港的觀光旅遊業影響也非常大，而在疫情趨緩之後，北京當局在中、港「更緊密經貿關係安排」的前提下，加大對於香港旅遊業的支持力度，使得香港國際機場在二〇〇三年七月份時旅客量就已經回升至247萬人次，客運量已回復至SARS爆發前的八成水準。

另一方面，從二〇〇三年七月二十八日起，中國大陸當局開放了東莞、中山、佛山及江門四個城市居民獲准以個人身分前往香港旅遊，而從九月一日起，更將進一步開放北京、上海、廣州、深圳及珠海的居民也可以個人身分前往香港旅遊。這個開放措施，與前述二〇〇二年七月一日起施行的「中國公民出國旅遊管理辦法」中，所強調出境觀光旅遊必須採取團體旅遊的規定大相逕庭，顯見北京當局力挺香港觀光業發展的決心。

為了應付大批大陸個人身分觀光客的到來，香港政府及旅遊業正著手研擬應變措施，包括疏導過境旅客、增加飯店房間，以及增加公共交通工具及延長服務時間等。由於大陸觀光客在以個人身分來港旅遊後，香港四萬多個飯店房間會出現不敷使用的情況，為了快速解決此一問題，香港特區政府已考慮將空置的居屋（類似台灣的國宅）改裝為旅館。而香港政府也成立跨部門小組，研究增加直通巴士及延長火車服務；目前全香港共有82個過境直通巴士企業，提供225條來往粵港兩地的過境巴士路線，而為了因應此一發展趨勢，將在文錦渡及沙頭角兩個口岸，增加70至80個直通巴士配額，以應付日益增加的大陸旅客量。而香港政府也與廣九鐵路商討，延長火車服務的時間二至三個小時，並獲得深圳方面的同意。如此大費周章，無非是希望能夠吸引更多中國大陸的觀光客，因此中國大陸自從開放出境觀光以來，香港真的是最直接與最大的受益者。

# 第七章　中國大陸入境觀光旅遊市場

　　所謂入境觀光旅遊是非某個國家的國民在該國所進行的旅遊活動，因此若是從中國大陸的角度出發，探討的對象就是前來中國大陸觀光旅遊的人士，這其中除了外國人外，包括華僑、香港、澳門與台灣的居民也都屬於之。有關入境觀光的發展過程，已在第一章有所敘述，因此本章將著重於探討中國大陸入境觀光之主要客源，以及觀光客的消費行為。

# 第一節　中國大陸入境觀光之主要來源

　　觀光客需求的最直接表現莫過於是觀光客的人數，本節將分析影響中國大陸入境觀光客人數的原因中，觀光客的社會經濟情況（以下簡稱為社經因素）、旅遊地區、觀光客的停留時間、季節等因素。

## 一、入境觀光客來源之社經特徵分析

　　觀光客的社經因素是影響需求的重要原因，這部分將分別從年齡、性別、職業與來源地區來加以探討。

### （一）入境觀光客之年齡分析

　　由於中國大陸在觀光客的年齡統計，在一九九一至一九九七年為一種統計組別區分方式，一九九八至二〇〇〇年為另一種區分方式，因此本書在資料的彙整上亦區分為兩個部分來加以探討。

#### 1.25-50歲的中年人士為最主要客源

　　從圖7-1可以發現，一九九一至一九九七年入境中國大陸的觀光客的平均年齡中以31—50歲的中年人士為大宗，甚至接近二分之一，其次依序是51歲以上、17—30歲、16歲以下。

　　從圖7-2則可以發現一九九八至二〇〇〇年入境中國大陸觀光客的

平均年齡中25——44歲的中年人士超過了二分之一，其次依序是45——64歲、15——24歲、65歲以上、14歲以下。即使以單一年份的二○○一年爲例其分布情況亦是相同，25——44歲的中年人士爲545萬人次，占總體的48.6%，其次依序是45——64歲（384萬人次，占34.3%）、15——24歲（87萬人次，占7.8%）、65歲以上（64萬人次，占5.7%）、14歲以下（40萬人次，占3.6%）。因此總體來說，25——50歲的中年人士爲最主要客源，其次是50歲以上的壯年與老年人，至於16以下的兒童與青少年則是入境中國大陸人數最少者。

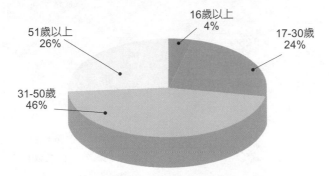

圖7-1　一九九一至一九九七年入境中國大陸觀光客平均年齡分析圖

資料來源：筆者自行整理自中國旅遊統計年鑑。

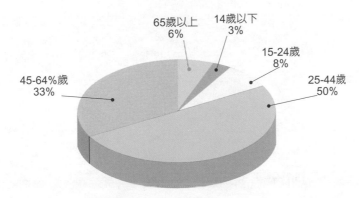

圖7-2　一九九八至二○○○年入境中國大陸觀光客平均年齡分析圖

資料來源：筆者自行整理自中國旅遊統計年鑑。

## 2. 老年人士增長最為快速

　　從圖7-3可以發現，一九九一至一九九七年入境中國大陸觀光客的平均人數成長率中，以51歲以上者增長最快，其次依序是31－50歲的中年人士、17－30歲、16歲以下；另外從圖7-4亦可發現一九九八至二〇〇〇年入境中國大陸的觀光客的平均人數增長率中65歲以上者增長最高，其他依序是45－64歲、14歲以下、25－44歲、15－24歲。因此

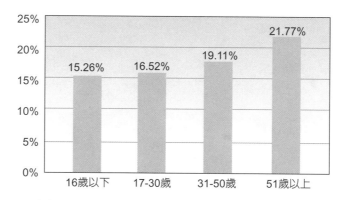

圖7-3　一九九一至一九九七年入境中國大陸觀光客平均年齡成長率分析圖
資料來源：筆者自行整理自中國旅遊統計年鑑。

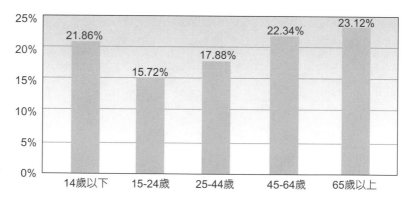

圖7-4　一九九八至二〇〇〇年入境中國大陸觀光客平均年齡成長率分析圖
資料來源：筆者自行整理自中國旅遊統計年鑑。

總括來說，50歲以上老年人士增長最爲快速，中年人士成長居次，至於兒童與青少年成長則較爲緩慢。

　　由上述資料觀察到中國大陸以中年族群爲主要旅遊客源，成長率中又以年齡偏高者居先，這代表中國大陸這幾年來在客源的開拓上，相當符合國際上「銀髮族」的風潮，隨著高齡化時代的來臨，全球旅遊行銷主軸開始鎖定在有錢又有閒的高齡族群，對於港澳、台灣、華僑、日本、韓國等入境中國大陸最大宗的旅遊客群中，銀髮族已經占有相當大的份量，原因在於這些地區銀髮族群的生活習慣特別是飲食習慣與中國大陸比較接近，甚至完全相同，因此銀髮族「水土不服」的情況較不嚴重；加上距離接近而不必長途跋涉，連帶因爲機票費用較少而使得消費較爲保守的銀髮族容易接受；更重要的是大陸旅遊的活動內容較爲靜態，刺激性與體力性活動較少，加上台、港、澳、日、韓等地區與中國大陸的文化同質性高，使得觀光客共鳴性強，因此獲得銀髮族群的青睞。

　　但另一方面卻也顯示年輕族群難以成爲入境中國大陸的主流客源，尤其在一九九一至一九九七年間，16歲以下青少年的人數成長率爲所有年齡層之末（12.56％），到了一九九八至二〇〇〇年間，14歲以下的年輕客源達到21.86％的成長率，顯示年輕族群的成長幅度有增加的趨勢。總的來說中國大陸應加強對於年輕族群的開發，包括加強娛樂設施、主題樂園、水上活動、冰上活動、修學旅行等新型態而動態的旅遊內容，使得中國大陸不再只限於是中老年人探尋東方古文明的地方，而是適合全家大小甚至兒童流連忘返之地。上海的環球影城主題樂園已預定於二〇〇六年開園，倘若上海的迪士尼樂園也能順利興建，代表的是中國大陸旅遊資源與開拓未來年輕客源的重大轉捩點。

## （二）入境觀光客之性別分析

　　從一九九一至二〇〇〇年的統計數據可以發現，如圖7-5所示入境中國大陸觀光客中男性人數遠高於女性，甚至超過一倍以上，若從單

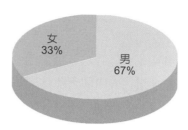

圖7-5 一九九一至二〇〇〇年中國大陸不同性別平均入境旅遊人數統計圖
資料來源：筆者自行整理自中國旅遊統計年鑑。

一年份來看也可證明此點，二〇〇一年入境觀光客中男性為728萬人次，占總體觀光客的64.9％，女性為393萬人次，占35.1％。

從圖7-6中也可以發現男性的增長率也高於女性，但差距有限而不到1％，顯示男性觀光客雖然數量較多但成長率並未特別突出，相對的女性觀光客的成長與男性相較則有緊追在後之感。

很多人把中國大陸男性觀光客的比例過高，歸咎為中國大陸性產業的發達，但此一說法缺乏直接證據也過於以偏概全，中國大陸的色情問題嚴重是個事實，但似乎尚未達到成為吸引觀光客主要誘因的程度，圖7-6顯示女性到中國大陸旅遊的意願正快速增加，顯示中國大陸當局已經意識到女性觀光客的重要性，而必須更細緻的關注女性族群的需求，近年來中共國家旅遊局強力向日本女性特別是「粉領新貴族群」推銷上海的行程，以小籠湯包美食、旗袍、PUB、按摩作為訴求，結果大獲好評。基本上色情問題一直是旅遊產業的兩面刃，其固然可以吸引一批觀光客，但也會嚇走其他更多的觀光客，特別是女性。色情在旅遊業發展初期可能是個招牌，例如越南，但當旅遊業要永續發展時卻可能是負債，泰國過去以人妖、色情按摩聞名全球，但卻發現女性觀光客日益稀少，單純想欣賞泰國風光的男士怕被他人「誤會」而裹足不前，因此開始大肆禁止色情活動，泰國的例子值得中國大陸深思與借鏡。

（三）入境觀光客之職業分析

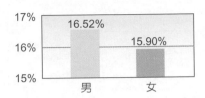

圖7-6　一九九一至二〇〇〇年不同性別入境旅遊人數平均成長率統計圖
資料來源：筆者自行整理自中國旅遊統計年鑑。

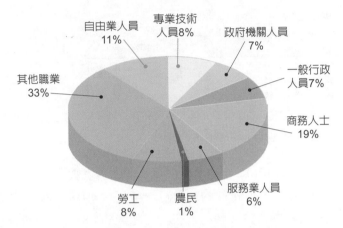

圖7-7　一九九一至二〇〇〇年中國大陸入境觀光客之職業平均分布圖
資料來源：筆者自行整理自中國旅遊統計年鑑。

　　從**圖7-7**可以發現，中國大陸從一九九一年到二〇〇〇年入境觀光客的來源中，除了其他職業項目外，商務人士居冠，其他依序是自由業、專業技術人員、勞工、政府機關人員、一般行政人員、服務業人員與農民。其中，商務人士與專業技術人員的數量接近三成，除了代表他們對於中國大陸旅遊資源的青睞外，更顯示隨著中國大陸經濟的快速發展，商務旅遊的重要性日益明顯。從單一年份來看，由於二〇〇一年無此相關資料因此僅能從二〇〇〇年的數據來觀察，除了其他職業項目外（500萬人次，占總數1,016萬人次的的49.2%），商務人士也是居冠（171萬人次，占總數的16.8%），其次依序是專業技術人員（77萬

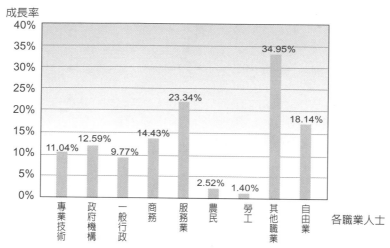

圖7-8 一九九一至二〇〇〇年中國大陸入境觀光客之職業平均增長率分布圖
資料來源：筆者自行整理自中國旅遊統計年鑑。

人次，占總數的7.6%）、自由業（63萬人次，占總數的6.2%）、服務業人員（55萬人次，占總數的5.4%）、勞工（49萬人次，占總數的4.8%）、政府機關人員（49萬人次，占總數的4.8%）、一般行政人員（48萬人次，占總數的4.7%）、農民（3萬人次，占總數的0.3%）等。

　　而從圖7-8職業的成長率來說，其他職業居冠，然後依序是服務業、自由業、商務人士、政府機關人員、專業技術人員、一般行政人員，至於農民與勞工則都低於3%的增長率。從事服務業人士與商務人士的增加幅度分別達到23.34％與14.43％，這些專業人士本身就具有良好的社經地位，因此通常都是出國旅遊的主要客源，但另一方面也與中國大陸近年來，因服務業與經濟的快速發展而產生商務旅遊的興盛具有直接關係。

（四）入境觀光客之來源地區分析

　　某一地區入境中國大陸的觀光客人數越多，顯示該地區對中國大陸旅遊的需求也越大，這部分將分別從不同「洲別」與「不同國家」

兩個面向來加以探討：

## 1.入境觀光客來源之洲別分析

　　根據**圖7-9**可以發現一九八八至二〇〇〇年的平均統計值顯示，在入境旅遊的觀光客中以亞洲為數最多（56.68%）其次依序是歐洲（25.62%）、美洲（13.59%）、大洋洲（3.08%）與非洲（0.64%），可見觀光客仍以鄰近的亞洲地區為主，這與一般觀光學理論的說法相吻合，而歐洲觀光客人數高於美洲，至於非洲地區則因當地普遍貧困加上距離遙遠，因此觀光客最少。如果以單一年份來看其分布情形也相當類似，二〇〇〇一年時亞洲入境觀光客人數為698萬人次、歐洲為256萬人次、美洲為127萬人次、大洋洲為31萬人次，非洲則為7萬人次，分別占總數的62.2%、22.8%、11.4%、2.8%與0.6%。

　　根據**圖7-10**發現在一九八八至二〇〇〇年觀光客人數的平均成長

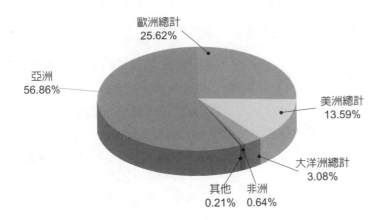

圖7-9　一九八八至二〇〇〇年不同洲別入境中國大陸旅遊人數比率分布圖
資料來源：筆者自行整理自中國旅遊統計年鑑。

率，以歐洲成長最快（18.3%），其次依序是非洲（18.06%）、亞洲（17.69%）、美洲（11.04%）與大洋洲（8.76%），可見歐洲是具有潛力

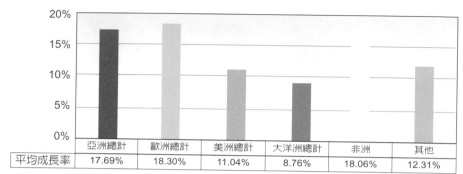

| 平均成長率 | 亞洲總計 | 歐洲總計 | 美洲總計 | 大洋洲總計 | 非洲 | 其他 |
|---|---|---|---|---|---|---|
| | 17.69% | 18.30% | 11.04% | 8.76% | 18.06% | 12.31% |

圖7-10 一九八八至二〇〇〇年不同洲別入境中國大陸旅遊人數成長率分布圖
資料來源：筆者自行整理自中國旅遊統計年鑑

的市場，不但是入境中國大陸旅遊人數的第二位，成長率更是拔得頭籌，非洲的成長也值得重視，反倒是美洲的成長似乎仍有開發的空間。亞洲整體成長率也相當耀眼，在可預見的未來中國大陸的入境旅遊市場中，亞洲地區憑藉地利之便仍將扮演最重要的角色。

### 2.入境觀光客來源國家分析

　　如圖7-11所示，中國大陸的入境旅遊總人數、港澳、華僑、外國觀光客從一九七八年開始均逐年增加，除了一九八九年遭遇六四事件而明顯下滑外，其餘時間都呈現正成長的態勢，台灣觀光客從一九八八年正式列入統計後，也呈現明顯的增加，甚至在一九八九年當旅遊總人數、港澳、華僑、外國觀光客都呈現急速下降之時，台灣觀光客卻不減反增。至二〇〇二年時，入境觀光客全體總人數達到9,791萬人次，比前一年（二〇〇一年）8,901.29萬人次增加了9.99%，其中外國人士為1,343.95萬人次，比前一年的1,122.64萬人次增長19.71%；香港人士為6,187.94萬人次，比前一年的5,856.85萬人次增長5.65%；澳門人士為1,892.88萬人次，比前一年的1,577.61增長19.98%；台灣人士為366.06萬人次，比前一年的344.2萬人次增長6.35%。

　　如圖7-12所示，一九九四至二〇〇〇年各國平均入境觀光客人數的

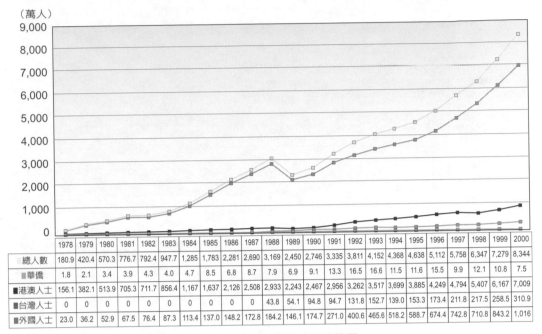

| (萬人) | 1978 | 1979 | 1980 | 1981 | 1982 | 1983 | 1984 | 1985 | 1986 | 1987 | 1988 | 1989 | 1990 | 1991 | 1992 | 1993 | 1994 | 1995 | 1996 | 1997 | 1998 | 1999 | 2000 |
|---|---|---|---|---|---|---|---|---|---|---|---|---|---|---|---|---|---|---|---|---|---|---|---|
| 總人數 | 180.9 | 420.4 | 570.3 | 776.7 | 792.4 | 947.7 | 1,285 | 1,783 | 2,281 | 2,690 | 3,169 | 2,450 | 2,746 | 3,335 | 3,811 | 4,152 | 4,368 | 4,638 | 5,112 | 5,758 | 6,347 | 7,279 | 8,344 |
| 華僑 | 1.8 | 2.1 | 3.4 | 3.9 | 4.3 | 4.0 | 4.7 | 8.5 | 6.8 | 8.7 | 7.9 | 6.9 | 9.1 | 13.3 | 16.5 | 16.6 | 11.5 | 11.6 | 15.5 | 9.9 | 12.1 | 10.8 | 7.5 |
| 港澳人士 | 156.1 | 382.1 | 513.9 | 705.3 | 711.7 | 856.4 | 1,167 | 1,637 | 2,126 | 2,508 | 2,933 | 2,243 | 2,467 | 2,956 | 3,262 | 3,517 | 3,699 | 3,885 | 4,249 | 4,794 | 5,407 | 6,167 | 7,009 |
| 台灣人士 | 0 | 0 | 0 | 0 | 0 | 0 | 0 | 0 | 0 | 0 | 43.8 | 54.1 | 94.8 | 94.7 | 131.8 | 152.7 | 139.0 | 153.3 | 173.4 | 211.8 | 217.5 | 258.5 | 310.9 |
| 外國人士 | 23.0 | 36.2 | 52.9 | 67.5 | 76.4 | 87.3 | 113.4 | 137.0 | 148.2 | 172.8 | 184.2 | 146.1 | 174.7 | 271.0 | 400.6 | 465.6 | 518.2 | 588.7 | 674.4 | 742.8 | 710.8 | 843.2 | 1,016 |

圖7-11 一九七八至二〇〇〇年中國大陸不同入境來源旅遊人數趨勢圖
資料來源：筆者自行整理自中國旅遊統計年鑑。

前二十名中，港澳觀光客（5,030萬人次）居首，約占整體的84.1%，大幅超越其他地區；台灣為第二位（209萬人次），占總體觀光客的3.5%；第三名為日本（160萬人次），為台港澳等華人社會之外的最大客源；美國為最大的美洲客源，俄羅斯則為最大的歐洲客源。在這二十名的國家中，亞洲國家共有十二個為最多，歐洲國家共有五個，美洲國家二個，大洋洲一個，非洲則是無，可見觀光客的需求多偏在於其鄰近的國家或地區，除了交通費用較便宜外，往來的交通時間較為節省、短程旅遊容易成行，加上生活習慣類似與文化具有共鳴感等，使得客源量相當驚人，對旅遊產品的需求自然也特別殷切，此可與**圖7-9**亞洲觀光客的數量結果相互輝映。

　　而若從單一年份來看，二〇〇一年入境中國大陸參加觀光旅遊活

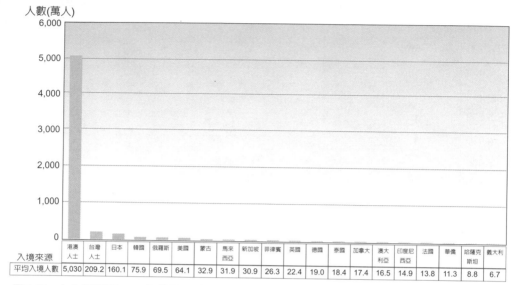

| 入境來源 | 港澳人士 | 台灣人士 | 日本 | 韓國 | 俄羅斯 | 美國 | 蒙古 | 馬來西亞 | 新加坡 | 菲律賓 | 英國 | 德國 | 泰國 | 加拿大 | 澳大利亞 | 印度尼西亞 | 法國 | 華僑 | 哈薩克斯坦 | 義大利 |
|---|---|---|---|---|---|---|---|---|---|---|---|---|---|---|---|---|---|---|---|---|
| 平均入境人數 | 5,030 | 209.2 | 160.1 | 75.9 | 69.5 | 64.1 | 32.9 | 31.9 | 30.9 | 26.3 | 22.4 | 19.0 | 18.4 | 17.4 | 16.5 | 14.9 | 13.8 | 11.3 | 8.8 | 6.7 |

圖7-12一九九四至二〇〇〇年各國入境中國大陸觀光客平均人數前二十名排名圖
資料來源：筆者自行整理自中國旅遊統計年鑑。

動的前二十名國家與地區來說，第一至第三名分別是香港、澳門與台灣，其中分別占總數的65.8％、17.7％與3.8％，第四名至第十名分別是日本（238.57萬人次）、南韓（167.88萬人次）、俄羅斯（119.62萬人次）、美國（94.92萬人次）、馬來西亞（46.86萬人次）、新加坡（41.5萬人次）、菲律賓（40.8萬人次），第十一至第十五名為蒙古（38.71萬人次）、英國（30.25萬人次）、泰國（29.84萬人次）、澳洲（25.51萬人次）、加拿大（25.39萬人次），十六至二十名為德國（25.34萬人次）、印尼（22.42萬人次）、法國（19.95萬人次）、荷蘭（9.3萬人次）與義大利（7.8萬人次）。

值得注意的是，日本目前是成為進入中國大陸旅遊人數中「外國人」的首位，另一方面，日本歷年來也都是台灣入境旅遊的最大客源，顯見兩岸之間對於日本觀光客都在卯足全力的爭取，前往中國大陸的日本觀光客增加是否會造成入境台灣觀光客的減少，此一排擠效應值得後續研究。

在一九九四至二〇〇〇年各國入境中國大陸旅遊平均人數的增加比例上，如圖**7-13**所示，在前二十名的排名中，韓國居首達到28.8%的高成長率，其他包括俄羅斯、印尼、台灣、馬來西亞、澳洲、加拿大、菲律賓、日本、美國、港澳等，觀光客也都超過10%的成長率，其中仍以亞洲國家居多，可見誠如前述亞太地區，不但是目前中國大陸的重要客源地，未來發展更是相當樂觀，可以持續國家行銷的力度。美洲國家方面，加拿大與美國的成長率都超過了10%，但美洲整體成長率如圖**7-10**所示並未特別突出，顯示美洲的市場的成長過於集中在北美的美加地區，至於中美與南美的成長則相當有限，由於中美地區國家與中共大多無正式外交關係，加上南美洲因經濟問題叢生而使得民眾生活困苦，因此觀光客的增長率較爲有限。

值得注意的是歐洲，在**圖7-10**中曾提及歐洲觀光客進入中國大陸是第一名的成長，但這個成長的背後如**圖7-12**所示似乎是由俄羅斯獨挑大梁，因爲只有俄羅斯的成長率超過10%，其他如英國、法國、德國則成長明顯偏低，顯示對於歐洲在國家行銷方面出現了問題，俄羅斯因爲中俄間的邊境旅遊盛行而成長快速，但其他歐洲國家卻相對成長趨緩。

另一方面，華僑人數所出現的負成長現象，主要原因是許多華僑在移居僑居地多年後已歸化爲外國籍，而以外國籍身分入境所致，因此，中共的許多旅遊統計資料從二〇〇〇年開始，就已經取消了華僑統計的項目，原因也就在於此。

## 二、入境觀光客之時間分析

時間對於觀光客需求面的影響有兩個部分，一是觀光客停留在某一地區的時間長短，這通常是以「日」來作爲衡量單位；另一則是一年十二個月中觀光客的客源量分布情形。

## （一）入境觀光客之停留天數分析

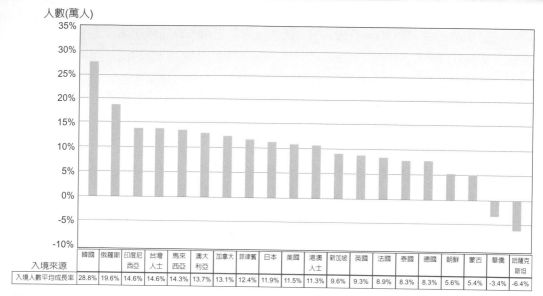

圖7-13　一九九四至二〇〇〇年各國入境中國大陸觀光客平均人數前二十名增長率排名圖
資料來源：筆者自行整理自中國旅遊統計年鑑。

　　觀光客在某一地區停留的時間越長，顯示該地區越能獲得觀光客的青睞，也顯示觀光客對於這個地區旅遊資源的需求越高。以下將針對全體觀光客，以及外國、華僑、港澳、台灣觀光客加以探討。

### 1.全體觀光客入境停留天數維持穩定增加

　　從圖7-14可以發現，中國大陸從一九九四至二〇〇〇年總體觀光客入境平均停留天數由2.39天提高到2.52天，呈現相當穩定的增加趨勢，這個數字看似不高，但卻顯示觀光客越來越願意多在中國大陸停留，觀光客每增加半天停留，則整體所增加的消費金額與乘數效果就相當可觀。而二〇〇一年時入境觀光客的平均停留天數又增加為2.54天，比二〇〇〇年的2.52天增加了0.02天。

### 2.北京、上海、遼寧、天津、福建、重慶、湖南為觀光客停留較長地區，江蘇成長快速

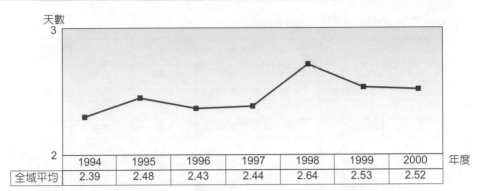

圖7-14 一九九四至二○○○年中國大陸全體入境觀光客平均停留天數分析圖
資料來源：筆者自行整理自中國旅遊統計年鑑。

    如**圖7-15**所示，一九九四至二○○○年入境中國大陸的總體觀光客中，北京、上海、遼寧、天津、福建、重慶、湖南等地最受觀光客的喜愛，因此平均停留時間都超過三天以上，特別是北京達到了4.06天，顯示北京憑藉首都的地位與豐富的旅遊資源而獨占鰲頭，上海近年來成為觀光旅遊與商務旅遊的重鎮，因此觀光客平均停留天數達到3.87天而緊追在後。其中觀光客在安徽停留時間最短平均只停留1.59天，只是北京的二分之一，因此如何增加旅遊資源使觀光客願意多加停留，進而增進在該地區的消費，似乎是每個地區發展旅遊業所必須面對的課題。從單一年份來看，以二○○一年為例，北京（4.41天）、上海（3.87天）、江蘇（3.57天）、天津（3.52天）、福建（3.37天）、遼寧（3.34天）、湖南（3.43天）、重慶（3.08天）等地區觀光客停留時間都超過三天以上，而其中也只有北京超過了四天，顯見北京這個首善之區的魅力難以抵擋。

    在**表7-1**的現象相當程度的輝映了**圖7-15**的結果[1]，外國觀光客停留北京、上海、遼寧、天津、湖南、福建、重慶等地區平均都超過3天

---

[1]由於二○○○年中國旅遊統計年鑑的統計組別不同，不再將華僑人士列入統計，並將港澳人士區分為香港、澳門兩部分，故僅統計至一九九九年。

觀光旅遊 總論

表7-1一九九四至二〇〇〇年中國大陸入境觀光客各省市

| 1994-2000<br>平均停留天 | 外國人士 | 1994-2000<br>平均停留天 | 華僑 | 1994-2000<br>平均停留天 | 港澳<br>人士 | 1994-2000<br>平均停留天 | 台灣<br>人士 |
|---|---|---|---|---|---|---|---|
| 北京 | 4.08 | 福建 | 5.48 | 福建 | 4.10 | 北京 | 4.01 |
| 上海 | 3.94 | 遼寧 | 5.16 | 北京 | 3.71 | 天津 | 4.01 |
| 遼寧 | 3.89 | 上海 | 3.98 | 上海 | 3.55 | 上海 | 3.47 |
| 天津 | 3.69 | 浙江 | 3.81 | 遼寧 | 3.32 | 江蘇 | 3.24 |
| 湖南 | 3.58 | 北京 | 3.73 | 天津 | 3.22 | 遼寧 | 3.11 |
| 福建 | 3.50 | 江蘇 | 3.37 | 寧夏 | 3.02 | 福建 | 2.98 |
| 重慶 | 3.09 | 山東 | 3.34 | 重慶 | 2.95 | 重慶 | 2.94 |
| 新疆 | 2.95 | 河北 | 3.17 | 河北 | 2.79 | 陝西 | 2.76 |
| 總計 | 2.86 | 總計 | 2.91 | 湖南 | 2.77 | 湖南 | 2.60 |
| 江西 | 2.83 | 河南 | 2.67 | 河南 | 2.62 | 江西 | 2.58 |
| 寧夏 | 2.66 | 陝西 | 2.65 | 西藏 | 2.52 | 寧夏 | 2.51 |
| 江蘇 | 2.60∂ | 湖南 | 2.57 | 陝西 | 2.41 | 西藏 | 2.50 |
| 西藏 | 2.50 | 寧夏 | 2.43 | 新疆 | 2.31 | 河南 | 2.49 |
| 河北 | 2.43 | 黑龍江 | 2.33 | 江蘇 | 2.26 | 總計 | 2.34 |
| 山東 | 2.33 | 重慶 | 2.31 | 黑龍江 | 2.23 | 河北 | 2.24 |
| 浙江 | 2.29 | 天津 | 2.26 | 四川 | 2.19 | 山東 | 2.15 |
| 海南 | 2.25 | 江西 | 2.20 | 青海 | 2.12 | 浙江 | 2.12 |
| 陝西 | 2.24 | 廣西 | 2.19 | 浙江 | 2.12 | 新疆 | 2.09 |
| 黑龍江 | 2.23 | 新疆 | 2.19 | 總計 | 1.98 | 黑龍江 | 2.08 |
| 廣東 | 2.21 | 廣東 | 2.08 | 貴州 | 1.98 | 廣西 | 2.00 |
| 山西 | 2.19 | 西藏 | 2.07 | 湖北 | 1.97 | 青海 | 1.94 |
| 內蒙古 | 2.17 | 安徽 | 2.01 | 山西 | 1.96 | 貴州 | 1.90 |
| 四川 | 2.09 | 貴州 | 1.99 | 山東 | 1.95 | 山西 | 1.89 |
| 河南 | 2.01 | 吉林 | 1.98 | 吉林 | 1.88 | 四川 | 1.82 |
| 貴州 | 1.96 | 青海 | 1.92 | 廣西 | 1.85 | 吉林 | 1.81 |
| 青海 | 1.95 | 甘肅 | 1.89 | 內蒙古 | 1.75 | 廣東 | 1.76 |
| 廣西 | 1.90 | 山西 | 1.88 | 江西 | 1.75 | 海南 | 1.75 |
| 湖北 | 1.88 | 四川 | 1.71 | 雲南 | 1.72 | 湖北 | 1.73 |
| 吉林 | 1.84 | 海南 | 1.62 | 甘肅 | 1.71 | 內蒙古 | 1.62 |
| 甘肅 | 1.80 | 內蒙古 | 1.60 | 廣東 | 1.63 | 雲南 | 1.54 |
| 安徽 | 1.75 | 雲南 | 1.48 | 安徽 | 1.60 | 甘肅 | 1.39 |
| 雲南 | 1.66 | 湖北 | 1.30 | 海南 | 1.45 | 安徽 | 1.36 |

資料來源：筆者自行整理自中國旅遊統計年鑑。

以上，與全體觀光客的停留狀況相當類似，而北京的平均停留時間也超過了4天，上海為3.94天也是緊跟在後，可見外國觀光客同樣是獨鍾於京、滬地區；從單一年份來看其發展趨勢相當一致，以二○○一年為例，外國觀光客停留在北京（4.47天）、上海（3.87天）、江蘇（3.39天）、福建（3.72天）、天津（3.44天）、湖南（3.4天）、重慶（3.19天）等地區觀光客停留時間都超過三天以上。

　　而港澳與台灣人士在北京與上海的停留時間也比較長，如**表7-1**所示，港澳人士停留北京與上海平均是3.71與3.55天，台灣人士則是4.01與3.47天。若從單一年份來看，以二○○一年為例，香港人士停留北京與上海是2.99與4.10天，澳門人士停留北京與上海則是3.70與3.75天，台灣人士則是5.82與3.75天。其中香港觀光客到北京的天數略有下降而為第六位，而到上海則位居二○○一年第二長停留天數的省市（僅次天津的4.3天）；澳門觀光客在二○○一年上海與北京分居停留時間的第一與第二位；台灣觀光客在北京停留的時間相當長而位居第一名，顯示對於北京的喜愛十分明顯，上海則僅次於江蘇（4.25天）、天津（4.04天）而位居第四位。

　　在華僑觀光客方面，以福建、遼寧、上海、浙江、北京、江蘇、山東、河北時間較長，都達到3天以上的停留，其中福建與遼寧停留時間甚至達到5天，主要原因是華僑多以探親、訪友、祭祖為目的，因此所需時間較長。華僑停留天數的分布狀態似乎與其他種類觀光客有所差異，其中福建取代了北京、上海而為第一位，山東的停留時間也遠超過其他種類的觀光客，主要原因在於這兩地是海外移民較多的重要僑鄉所致。基本上華僑停留時間較長的上述地區除北京外，清一色都屬靠海的省分，可見早年交通不便出外打拼者多靠水路，也因此華僑來自沿海省分的比例較高。

　　在台灣人士方面，比較特殊的是停留在江蘇的時間平均超過了三天，而以二○○一年為例也達到了4.25天居於第二位，屬於停留較久的地區，主要原因是台灣人近年來紛紛前往蘇州地區投資設

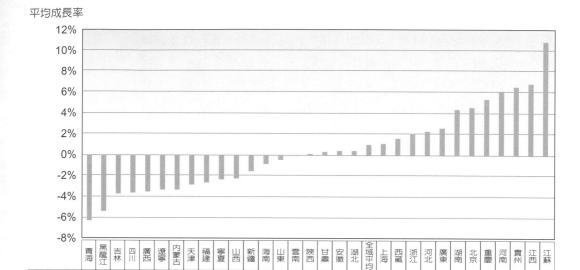

平均成長率

| | 青海 | 黑龍江 | 吉林 | 四川 | 廣西 | 遼寧 | 內蒙古 | 天津 | 福建 | 寧夏 | 山西 | 新疆 | 海南 | 山東 | 雲南 | 陝西 | 甘肅 | 安徽 | 湖北 | 全域平均 | 上海 | 西藏 | 浙江 | 河北 | 廣東 | 湖南 | 北京 | 重慶 | 河南 | 貴州 | 江西 | 江蘇 |
|---|---|---|---|---|---|---|---|---|---|---|---|---|---|---|---|---|---|---|---|---|---|---|---|---|---|---|---|---|---|---|---|---|
| 平均停留天數成長率 | -6.4% | -5.5% | -3.8% | -3.7% | -3.6% | -3.4% | -3.4% | -2.9% | -2.7% | -2.4% | -2.3% | -1.6% | -0.9% | -0.5% | -0.1% | 0.1% | 0.3% | 0.4% | 0.4% | 1.0% | 1.1% | 1.6% | 2.1% | 2.3% | 2.6% | 4.4% | 4.6% | 5.4% | 6.1% | 6.6% | 6.9% | 11.0% |

圖7-15 一九九四至二〇〇〇年全體入境觀光客各省市停留天數平均成長率分析圖
資料來源：筆者自行整理自中國旅遊統計年鑑。

廠，商務旅遊相當頻繁，連帶使得該地區的台灣觀光客停留時間較長。

　　從圖7-15可以發現，一九九四至二〇〇〇年入境中國大陸的總體觀光客停留時間的平均成長率中，江蘇增加最快達到11％的增長率，原因如前述，江蘇地區近年來因發展高科技產業吸引大量外資進入，大量商務考察人士絡繹於途，由於商務活動並非觀光旅遊而需實地考察，因此所需時間較長，連帶延長了停留的時間。

　　至於成長率超過5％的省分包括江西、貴州、河南與重慶，都是屬於西部或過去旅遊較不發達的地區，近年來觀光客願意停留該處，顯見當地對於旅遊資源的開發不遺餘力，漸漸被觀光客所注意，例如貴州每年四月所舉辦的「杜鵑花節」以及七至八月所舉辦

的「中國貴州名酒節」都受到觀光客的關注；河南每年四月舉辦的
「洛陽牡丹花會」與九月的「鄭州國際少林武術節」已經成為相當著
名的旅遊節慶，尤其是少林寺近年來武僧不斷在台灣與海外表演使
得知名度水漲船高；而龍門石窟也已被選為世界文化遺產更增加其
吸引力；至於江西每年十月的「江西景德鎮國際陶瓷節」已具國際
知名度；盧山風景名勝區也被選為世界自然與文化雙遺產使其人氣
大增。

## （二）入境客源之月份分布

　　在一年十二個月中，不同的月份其客源量通常會有所差異，也就
是一般常說的「淡季」或「旺季」之別，在旺季時，由於觀光客大增
使得需求提高，造成「供不應求」的現象；相反的在淡季時，因為需
求較低往往會造成「供過於求」，使得旅遊相關資源與設備閒置嚴重。
因此倘若一個國家的旅遊客源淡旺季差異明顯，顯示這個國家的旅遊
資源未能獲得有效的利用，當然這其中包括了自然的天候因素，例如
過於嚴寒的冬天或過於炎熱的酷暑常令觀光客望而卻步，但也可能是
人為的因素，例如政府與業者未能盡力規劃如何去發揮淡季時的旅遊
資源，舉例來說北海道的冬天十分寒冷，卻能藉由冰雕、滑雪與美食
等誘因來吸引觀光客的造訪。

　　從**圖7-16**可以發現，從一九八九到二○○○年進入中國大陸的觀光
客人數不斷增加，而四月與八月的旺季現象均相當明顯，從**圖7-17**可
以發現一九八九到二○○○年各月份的平均入境旅遊人數中，四月與八
月也同樣是拔得頭籌，分別為433與441萬人次進入，四月是中國大陸
的春季，春暖花開而景色宜人，至於八月因為是暑假，年輕的觀光客
大量進入，此外十月、十一月與十二月的觀光客也都超過400萬人次，
主要是十月為中共的國慶而華僑進入者多，十一與十二月接近元旦新
年與西方的聖誕假期，因此國外觀光客較多。至於以單一年份來看，

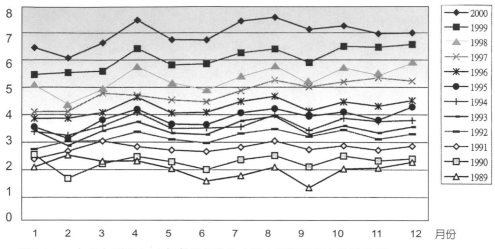

圖7-16 一九八九到二〇〇〇年各月份進入中國大陸觀光客人數統計圖

百萬人次

| | 1 | 2 | 3 | 4 | 5 | 6 | 7 | 8 | 9 | 10 | 11 | 12 | 月份 |
|---|---|---|---|---|---|---|---|---|---|---|---|---|---|
| 平均入鏡人數 | 3.76 | 3.59 | 3.95 | 4.33 | 3.91 | 3.81 | 4.18 | 4.41 | 3.94 | 4.29 | 4.13 | 4.31 | |

圖7-17 一九八九到二〇〇〇年各月份進入中國大陸觀光客平均人數趨勢圖

資料來源：筆者自行整理自中國旅遊統計年鑑。

在二〇〇一年時是以十二月的815萬人次居冠，八月的809萬人次居次，四月份的779萬人次為第三，十月為第四，其分布方式與前述長期發展趨勢相當類似。

　　從**圖7-17**來看，中國大陸各月份的觀光客的淡旺季差距並不嚴重，在平均值中最高的八月（441萬人次）與最低的二月（359萬人次）差距約82萬人次。基本上，一、二月是中國大陸的冬季，特別是華中以北地區相當寒冷，常令觀光客望而卻步，理論上來說一、二月的淡季應與旺季有更大的差距，但因此時適逢中國的農曆春節，許多華僑、港澳人士紛紛返回中國大陸，使得原本的淡季還能維持基本的客源以致差距不至過大。

## 三、重要入境客源國（地）之旅遊省分分析

　　依據**表7-2**所示，在二〇〇一年時各省市入境觀光客的人數中以廣東最多，北京居次而上海第三，其中廣東主要是以港澳地區的觀光客為主，北京與上海則都是重要的旅遊城市。

表7-2　二〇〇一年各省市入境觀光客人數統計表

| 名次 | 省市 | 觀光客人數（萬人次） | 名次 | 省市 | 觀光客人數（萬人次） | 名次 | 省市 | 觀光客人數（萬人次） |
|---|---|---|---|---|---|---|---|---|
| 1 | 廣東 | 1,292 | 12 | 湖北 | 66 | 23 | 新疆 | 27.2 |
| 2 | 北京 | 285 | 13 | 黑龍江 | 61 | 24 | 吉林 | 27.1 |
| 3 | 上海 | 204 | 14 | 四川 | 57 | 25 | 甘肅 | 22 |
| 4 | 江蘇 | 183 | 15 | 湖南 | 50 | 26 | 貴州 | 20 |
| 5 | 福建 | 163 | 16 | 海南 | 45 | 27 | 山西 | 19.7 |
| 6 | 浙江 | 146 | 17 | 河北 | 44 | 28 | 江西 | 19.6 |
| 7 | 廣西 | 126 | 18 | 天津 | 42 | 29 | 西藏 | 12 |
| 8 | 雲南 | 113 | 19 | 內蒙古 | 39 | 30 | 青海 | 3 |
| 9 | 山東 | 92 | 20 | 安徽 | 38 | 31 | 寧夏 | 0.8 |
| 10 | 陝西 | 75 | 21 | 河南 | 36 | | | |
| 11 | 遼寧 | 73 | 22 | 重慶 | 31 | | | |

■ 北京不但是首善之都,更成為各國觀光客最愛旅遊的地區,圖為北京近郊的八達嶺長城。

■ 西安的華清池中外皆知,成為入境觀光客不可錯過的景點。

　　而在**表7-3**中，係根據一九九四至二〇〇〇年入境中國大陸旅遊人數較高的客源國或地區，包括華僑、港澳、台灣、日本、韓國、馬來西亞、菲律賓、新加坡、美國、英國、德國與俄羅斯等進行比較，分析這些客源國民眾前往中國大陸各省市旅遊的人數情況，如此將可了解不同國家或地區觀光客對於各省市的喜好程度，在上述個別國家與地區的探討中，將以最受觀光客喜愛的前十個省市來作爲標的，也就是分析每個客源國前十個觀光客人數最多的省市。其中有關華僑方面因爲資料受限因此僅統計至一九九九年，馬來西亞也因資料受限統計從一九九六至年二〇〇〇年，重慶則因爲從四川省獨立爲直轄市因此自一九九七年才開始列入統計。

　　藉由**表7-3**我們可以從中歸納得出以下三點分析：

## （一）北京、廣東、上海普遍受到各國觀光客的喜愛

　　不僅在全體外國人士的統計中，北京、廣東、上海分列觀光客最多人蒞臨的前三名，包括日本、美國與德國觀光客亦鍾愛這三個地區，至於其他客源國的觀光客，除了俄羅斯因距離遙遠未時常蒞臨廣東外，其他客源國觀光客的前十大旅遊省市中也都包含了這三地。北京、廣東、上海可以說是中國大陸旅遊業最發達，經濟發展最快速而社會發展最文明的地區，其中韓國、新加坡、美國、英國與德國觀光客前往北京的人數都最多，菲律賓與日本觀光客則最鍾情於上海，至於華僑、港澳人士、台灣人士、馬來西亞觀光客前往廣東則是其人數的第一位。顯見各國觀光客喜好雖然各異，對於北京、廣東、上海的青睞程度也各有高下，但基本上對於這三個地區都是列入重要的行程安排。

## （二）地緣成爲觀光客人數多寡的重要因素

　　以俄羅斯爲例，入境中國大陸旅遊的前三名分別是黑龍江、內蒙古與新疆，韓國觀光客以山東與遼寧名列二、三名，而華僑、

表7-3 一九九四至二〇〇〇年重要客源國觀光客至各省市旅遊平均人數統計表

| 入境省市／人數 | 北京 | 廣東 | 上海 | 江蘇 | 雲南 | 陝西 | 浙江 | 山東 | 廣西 | 內蒙古 |
|---|---|---|---|---|---|---|---|---|---|---|
| 外國人士 | 13,107,185 | 9,813,827 | 8,451,704 | 4,628,390 | 3,968,237 | 3,151,827 | 3,130,888 | 2,506,919 | 2,490,604 | 2,232,064 |
| 入境省市／人數 | 廣東 | 福建 | 上海 | 北京 | 浙江 | 江蘇 | 山東 | 海南 | 遼寧 | 廣西 |
| 華僑 | 1,352,072 | 237,728 | 230,799 | 204,412 | 171,390 | 146,605 | 57,089 | 41,331 | 39,948 | 38,149 |
| 入境省市／人數 | 廣東 | 福建 | 北京 | 海南 | 江蘇 | 上海 | 浙江 | 廣西 | 山東 | 湖南 |
| 港澳 | 38,146,228 | 3,353,573 | 1,808,855 | 1,379,211 | 1,313,831 | 1,118,836 | 1,078,904 | 864,965 | 733,412 | 601,782 |
| 入境省市／人數 | 廣東 | 福建 | 江蘇 | 浙江 | 廣西 | 北京 | 上海 | 雲南 | 四川 | 海南 |
| 台灣 | 5,936,995 | 2,350,155 | 1,359,360 | 1,338,005 | 1,079,562 | 1,010,909 | 971,616 | 879,395 | 770,283 | 672,444 |
| 入境省市／人數 | 上海 | 北京 | 廣東 | 江蘇 | 陝西 | 遼寧 | 浙江 | 山東 | 廣西 | 雲南 |
| 日本 | 3,682,530 | 3,129,843 | 1,949,207 | 1,604,333 | 1,092,681 | 884,791 | 867,105 | 639,888 | 539,461 | 497,387 |
| 入境省市／人數 | 北京 | 山東 | 遼寧 | 上海 | 吉林 | 浙江 | 廣東 | 江蘇 | 天津 | 廣西 |
| 韓國 | 1,224,829 | 812,790 | 739,647 | 643,711 | 633,558 | 309,343 | 304,994 | 263,868 | 213,922 | 212,112 |
| 入境省市／人數 | 廣東 | 北京 | 江蘇 | 雲南 | 河北 | 福建 | 上海 | 浙江 | 貴州 | 四川 |
| 馬來西亞 | 499,236 | 497,066 | 392,322 | 281,933 | 248,525 | 243,894 | 230,846 | 198,867 | 67,964 | 57,013 |
| 入境省市／人數 | 上海 | 福建 | 廣東 | 浙江 | 山東 | 北京 | 河北 | 江蘇 | 雲南 | 天津 |
| 菲律賓 | 256,673 | 143,326 | 97,251 | 92,459 | 76,353 | 71,464 | 34,157 | 30,377 | 26,643 | 23,925 |
| 入境省市／人數 | 北京 | 廣東 | 雲南 | 福建 | 上海 | 江蘇 | 浙江 | 四川 | 河北 | 山東 |
| 新加坡 | 523,824 | 466,559 | 452,794 | 413,525 | 310,558 | 281,331 | 259,191 | 166,600 | 154,514 | 106,792 |
| 入境省市／人數 | 北京 | 廣東 | 上海 | 陝西 | 江蘇 | 湖北 | 廣西 | 浙江 | 雲南 | 四川 |
| 美國 | 1,513,552 | 953,843 | 791,138 | 439,989 | 398,346 | 328,801 | 301,636 | 283,248 | 230,259 | 207,128 |
| 入境省市／人數 | 北京 | 廣東 | 陝西 | 上海 | 江蘇 | 河北 | 雲南 | 廣西 | 湖北 | 浙江 |
| 英國 | 550,303 | 289,121 | 196,182 | 195,264 | 161,677 | 110,677 | 108,072 | 102,099 | 82,667 | 63,877 |
| 入境省市／人數 | 北京 | 上海 | 廣東 | 陝西 | 江蘇 | 廣西 | 湖北 | 浙江 | 雲南 | 四川 |
| 德國 | 715,209 | 359,835 | 251,457 | 211,368 | 195,713 | 159,345 | 119,810 | 116,380 | 110,597 | 82,987 |
| 入境省市／人數 | 黑龍江 | 內蒙古 | 新疆 | 北京 | 遼寧 | 河北 | 天津 | 山東 | 上海 | 吉林 |
| 俄羅斯 | 1,575,130 | 652,833 | 481,747 | 391,768 | 124,299 | 89,060 | 75,418 | 48,818 | 48,054 | 39,171 |

資料來源：筆者自行整理自中國旅遊統計年鑑。

港澳與台灣人士則以廣東、福建爲最主要目的地，這都與地緣產生了密切的關係。俄羅斯與中國大陸近年來邊境旅遊盛行，加上邊境貿易興盛，俄羅斯民眾紛紛前來中俄邊境的省市旅遊、經商，因此黑龍江、內蒙古與新疆成爲俄羅斯人之最愛；而吉林與遼寧也因位居東北，與俄羅斯位置接近，也成爲俄羅斯觀光客樂於造訪的地方。

　　韓國觀光客前往山東與遼寧的人數最多也與地緣有關，因爲這兩個省分在地理位置上與韓國遙遙相望，自古就因海上交通十分便利而往來密切，目前空中交通也相當便捷。此外，韓國華僑多爲山東省籍，近年來韓國大舉在山東、遼寧地區投資，使得韓國人士因爲商務因素而進出頻繁。另一方面比較特殊的是韓國人士前往吉林的人數也相當高，主要原因是朝鮮族爲當地主要民族之一，探親訪友成爲重要的旅遊目的。

　　至於華僑、港澳與台灣人士方面由於祖籍多爲粵、閩地區，加上在改革開放後台資、僑資、港資紛紛進入廣東與福建，連帶使得該地區成爲華僑、港澳與台灣人士前往次數最高的地區。

## （三）歐美觀光客行程同質性高

　　美國、英國與德國等歐美國家觀光客，前往人數最多的前十個省市中北京、廣東、上海包辦了前三名，其原因已如前述，此外包括陝西、江蘇、湖北、廣西、浙江、雲南等地也都是美、英、德等國觀光客所共同喜愛的地區，顯見歐美地區觀光客的行程同質性甚高，且這些省分大多是旅遊產業發展成熟、交通便利與景點集中的地區，例如陝西的西安、江蘇的蘇州與揚州、湖北的長江三峽與武當山古建築、廣西的桂林、浙江的杭州、雲南的「昆大麗」（昆明、大理、麗江）等，都是中國大陸近年來大力發展的地區，並且許多也都被列入聯合國世界遺產名錄之中，具有國際性的知名度。

　　從**表7-4**中可以發現各客源國觀光客在中國大陸各省市旅遊人數的

增長情形，共可歸納爲以下三個特點：

## （一） 西藏成爲華人觀光客人數增長的熱點

西藏的風潮近年來在國際蔓延，不論是達賴喇嘛的藏獨議題、西藏獨特的音樂藝術、藏傳佛教的發展、西藏民俗醫療等等都成爲一股難以抵擋的西藏風，尤其在華人地區更是受到極度的歡迎，加上中共當局刻意大力支持西藏雪頓節的活動，以改變過去外界對中共打壓西藏宗教的惡劣印象，使得西藏地區成爲旅遊發展快速的地區。如**表7-4**可以發現，包括華僑、港澳與台灣人士等華人族群的觀光客，在前往中國大陸旅遊的地點選擇上，西藏成爲受歡迎程度增長最快速的地區，旅遊人數快速的增加而居於成長首位，其他包括日本、韓國、英國、美國、菲律賓、新加坡、馬來西亞等國家的觀光客也對西藏的興趣十分濃厚，而列入上述客源國的十大觀光客增長率省分。

## （二） 湖北之長江三峽成爲日本與歐美觀光客的增長點

隨著長江三峽大壩的完工，三峽沿岸許多景點即將被迫沈入江底，使得以「告別三峽」爲主題的湖北長江三峽遊，在近年來受到觀光客近乎瘋狂的歡迎，當地政府爲了增加賣點還擴大舉辦「湖北三峽藝術節」來配合造勢。從**表7-4**也可一窺此一趨勢，包括日本、德國、英國與美國觀光客從一九九四至二〇〇〇年到湖北旅遊的平均人數成長率都居於第一名，反倒是除了新加坡以外的客源國，包括華僑、台灣、港澳、東南亞等，這些客源國前往湖北的觀光客人數，竟然連十大觀光客增長地都排不進去，形成一種冷熱兩極化的發展。主要原因是因爲長江三峽的四、五星級遊船全被歐美、日本團所包下，造成台、港、澳觀光客不但難以搭乘高品質的遊船，而且旅遊糾紛更是時有所聞，甚至觀光客到了湖北竟無船可搭或被迫加床併房的窘況；另一方面長江三峽遊被炒作過頭，造成團費居高不下，使得東南亞地區觀光客消費意願相對低落。

■ 西安的漢唐歌舞秀吸引了許多入境觀光客的觀賞,成為重要的觀光資源。

■ 四川臥龍地區的大熊貓十分可愛逗趣,成為吸引兒童與青少年觀光客的蒞臨的賣點。

表7-4 一九九四至二〇〇〇年重要客源國觀光客至各省市旅遊人數增加比率統計表

| 入境省市<br>增加比率 | 湖南 | 黑龍江 | 湖北 | 河北 | 安徽 | 河南 | 江西 | 遼寧 | 山西 | 吉林 |
|---|---|---|---|---|---|---|---|---|---|---|
| 外國人 | 30.09% | 27.50% | 24.19% | 21.82% | 21.69% | 21.22% | 20.06% | 19.34% | 19.25% | 17.11% |

| 入境省市<br>增加比率 | 西藏 | 新疆 | 河南 | 吉林 | 青海 | 貴州 | 陝西 | 內蒙古 | 甘肅 | 寧夏 |
|---|---|---|---|---|---|---|---|---|---|---|
| 華僑 | 1123.66% | 1070.54% | 619.87% | 258.33% | 199.35% | 146.12% | 133.73% | 131.38% | 117.91% | 114.41% |

| 入境省市<br>增加比率 | 西藏 | 河南 | 黑龍江 | 青海 | 安徽 | 山西 | 江西 | 廣西 | 海南 | 甘肅 |
|---|---|---|---|---|---|---|---|---|---|---|
| 港澳 | 101.44% | 40.33% | 35.62% | 30.52% | 24.30% | 23.85% | 23.60% | 22.62% | 21.59% | 20.65% |

| 入境省市<br>增加比率 | 西藏 | 青海 | 廣西 | 新疆 | 寧夏 | 甘肅 | 山西 | 安徽 | 陝西 | 雲南 |
|---|---|---|---|---|---|---|---|---|---|---|
| 台灣 | 168.23% | 60.81% | 58.91% | 53.04% | 51.40% | 47.32% | 33.59% | 30.01% | 28.51% | 27.87% |

| 入境省市<br>增加比率 | 湖北 | 雲南 | 海南 | 河北 | 河南 | 西藏 | 黑龍江 | 湖南 | 山東 | 內蒙古 |
|---|---|---|---|---|---|---|---|---|---|---|
| 日本 | 36.50% | 30.59% | 25.30% | 24.39% | 22.92% | 22.49% | 21.43% | 19.51% | 19.10% | 18.82% |

| 入境省市<br>增加比率 | 海南 | 廣西 | 寧夏 | 安徽 | 重慶 | 青海 | 湖南 | 西藏 | 甘肅 | 河南 |
|---|---|---|---|---|---|---|---|---|---|---|
| 韓國 | 346.29% | 96.43% | 88.96% | 88.27% | 82.45% | 81.60% | 79.84% | 70.97% | 61.08% | 57.51% |

| 入境省市<br>增加比率 | 青海 | 西藏 | 天津 | 海南 | 江蘇 | 河南 | 寧夏 | 遼寧 | 安徽 | 湖南 |
|---|---|---|---|---|---|---|---|---|---|---|
| 馬來西亞 | 131.30% | 56.14% | 46.47% | 41.65% | 39.51% | 33.69% | 29.54% | 28.80% | 28.31% | 22.21% |

| 入境省市<br>增加比率 | 天津 | 貴州 | 青海 | 山東 | 西藏 | 寧夏 | 甘肅 | 河南 | 內蒙古 | 山西 |
|---|---|---|---|---|---|---|---|---|---|---|
| 菲律賓 | 399.07% | 258.11% | 257.86% | 254.68% | 167.98% | 132.99% | 132.61% | 94.90% | 73.79% | 63.09% |

| 入境省市<br>增加比率 | 青海 | 河南 | 湖南 | 湖北 | 甘肅 | 山西 | 西藏 | 江西 | 黑龍江 | 寧夏 |
|---|---|---|---|---|---|---|---|---|---|---|
| 新加坡 | 84.32% | 49.26% | 41.92% | 39.50% | 38.68% | 32.31% | 25.59% | 24.81% | 23.56% | 23.53% |

| 入境省市<br>增加比率 | 湖北 | 江西 | | 甘肅 | 重慶 | 河南 | 黑龍江 | 西藏 | 青海 | 河北 |
|---|---|---|---|---|---|---|---|---|---|---|
| 美國 | 53.89% | 38.13% | 36.43% | 35.66% | 35.54% | 32.68% | 27.07% | 26.40% | 21.72% | 21.17% |

| 入境省市<br>增加比率 | 湖北 | 重慶 | 河南 | 青海 | 黑龍江 | 寧夏 | 西藏 | 江西 | 湖南 | 吉林 |
|---|---|---|---|---|---|---|---|---|---|---|
| 英國 | 65.84% | 61.66% | 59.73% | 48.94% | 40.39% | 32.63% | 25.77% | 23.11% | 22.84% | 22.77% |

| 入境省市<br>增加比率 | 湖北 | 重慶 | 江西 | 寧夏 | 山西 | 河北 | 黑龍江 | 河南 | 安徽 | 吉林 |
|---|---|---|---|---|---|---|---|---|---|---|
| 德國 | 67.88% | 64.80% | 57.95% | 33.95% | 32.82% | 30.39% | 23.66% | 22.73% | 21.22% | 20.71% |

| 入境省市<br>增加比率 | 青海 | 天津 | 寧夏 | 甘肅 | 河南 | 山東 | 吉林 | 河北 | 貴州 | 海南 |
|---|---|---|---|---|---|---|---|---|---|---|
| 俄羅斯 | 537.26% | 451.42% | 311.67% | 231.70% | 193.24% | 176.88% | 131.24% | 102.79% | 93.79% | 80.45% |

資料來源：筆者自行整理自中國旅遊統計年鑑。

（三）　西部偏遠地區的入境觀光客增長快速

　　包括吉林、山西、江西、貴州、甘肅、西藏、青海、寧夏等地，均屬於發展落後的西部地區，但他們卻都能在**表7-4**中出現，顯示大多數客源國人數之平均增長率排名中，這些省分開始浮出檯面。以吉林來說包括外國人士全體，以及英國、德國、俄羅斯與華僑觀光客人數都增長快速；山西則受到外國人士全體、台、港、澳，以及菲律賓、新加坡與德國觀光客的關注；江西受到了外國人士全體、港澳、新加坡、美國、英國、德國觀光客的歡迎；貴州則日益受到俄羅斯、華僑與菲律賓觀光客的青睞；甘肅受到俄羅斯、華僑、港澳、台灣、韓國、菲律賓、新加坡與美國觀光客的注意；特別是青海與寧夏這兩個省分，雖長期以來造訪人數甚少，但其成長率特別顯著。

# 第二節　中國大陸入境觀光客的人均天消費情況

　　本節將從觀光客每人平均每天的消費額（以下簡稱人均天消費）來探討觀光客的消費情形，將分別從觀光客特徵、觀光客前往不同地區、不同旅遊目的與不同消費內容等四個面向來加以探討。

## 一、觀光客特徵

　　在觀光客特徵方面將從年齡、性別、職業與觀光客來源地等四個方面來切入，基本上是以二〇〇一年國家旅遊局的統計數據作為代表來加以說明。

（一）、年齡層與入境觀光客之人均天消費分析

　　依據二〇〇一年不同年齡觀光客人均天花費可以發現以下二點：

229

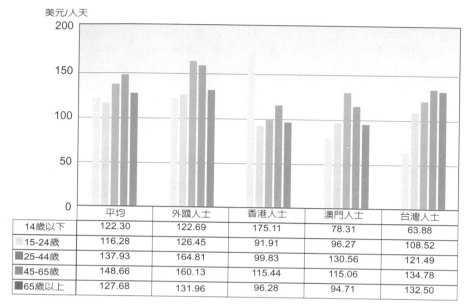

| 美元/人天 | 平均 | 外國人士 | 香港人士 | 澳門人士 | 台灣人士 |
|---|---|---|---|---|---|
| 14歲以下 | 122.30 | 122.69 | 175.11 | 78.31 | 63.88 |
| 15-24歲 | 116.28 | 126.45 | 91.91 | 96.27 | 108.52 |
| 25-44歲 | 137.93 | 164.81 | 99.83 | 130.56 | 121.49 |
| 45-65歲 | 148.66 | 160.13 | 115.44 | 115.06 | 134.78 |
| 65歲以上 | 127.68 | 131.96 | 96.28 | 94.71 | 132.50 |

圖7-18 二〇〇一年各國入境中國大陸觀光客各年齡層之人均天消費分布圖
資料來源：筆者自行整理自中國旅遊統計年鑑二〇〇一。

### 1.從總平均值分析：45-65歲是消費主流

　　從圖7-18的資料顯示，45—65歲是全體入境中國大陸觀光客人均天消費最高的族群，其達到148.66美金／人天；其次依序是25—44歲、65歲以上、14歲以下，最低的是15—24歲。在二〇〇〇年時，45—65歲也是消費能力最高的族群，可見進入中國大陸的全體觀光客中，最具有消費能力的是中年人，這些人士多已事業有成且尚未退休，因此消費能力特別高。居次的是25—44歲的青壯年，這些人多已步出校園，屬於事業正在發展的一群；第三是65歲以上的老年人，大部分已經從職場退休，但因為工作一輩子而具有經濟基礎，因此消費能力並不算差。至於第四與第五分別是14歲以下的兒童與15—24歲的青少年，這個族群大多是不具獨立經濟能力的學生，由於沒有謀生能力而必須倚靠家長的資助，因此在消費能力上趨弱。

## 2.從客源地分析

從**圖7-18**可以得出以下之分析結果：

（1）外國人士：25—44歲的青壯年是消費強勢族群

在外國人士的消費群中，二OO一年時，以25—44歲的青壯年人均天消費最高，然後依序是45—65歲的中年人、65歲以上老年人、15—24歲的青少年與14歲以下的兒童，此與二OOO年時的排序相同。誠如前述在整體觀光客的平均值中，是以45—65歲中年人的人均天消費爲最高，顯示外國人中的高消費族群是較爲年輕的。

（2）香港人士：14歲以下的兒童是消費強勢族群

香港士二OO一年時，是以14歲以下的兒童的人均天消費最高，其次依序是45—65歲中年人、25—44歲青壯年、65歲以上老年人、15—24歲的青少年。

（3）澳門人士：25—44歲青壯年是消費強勢族群

澳門人士二OO一年時，是以25—44歲青壯年的人均天消費最高，其次依序是45—65歲中年人、15—24歲的青少年、65歲以上老年人、14歲以下的兒童。

（4）台灣人士：45—65歲青壯年是消費強勢族群

台灣人士方面二OO一年，以45—65歲中年人與65歲以上老年人的人均天消費分列第一與第二，其次依序是25—44歲青壯年、15—24歲的青少年、14歲以下的兒童。

若以二OO一年外國、台灣、港、澳等全體觀光客的不同年齡層來進行比較，就14歲以下的兒童觀光客來說，香港是最高的消費族群達到了175.11美元／人天，其次依序是外國兒童、澳門與台灣兒童；至於以15—24歲的青少年、25—44歲的青壯年、45—65歲的中年人族

群來說，都是以外國人士消費能力最高，至於65歲以上的老年人則以台灣的消費能力最高，顯見台灣的銀髮族市場消費能力極強。

## （二）、性別與入境觀光客之人均天消費分析：男性高於女性

以二〇〇一年所有客源國的人均天消費總平均值來說，男性是高於女性，包括一九九九年與二〇〇〇年亦是如此，從**圖7-19**中可以發現男性比女性高出2美金／人天。而除了香港之外包括外國人、澳門與台灣人士的男女人均天消費都是男性高於女性。基本上這與一般人認為女性比較喜好逛街與購物的印象並不相同，似乎女性在進入中國大陸旅遊後的人均天消費金額反而遜於男性。由於中國大陸色情行業十分氾濫，造成男性一擲千金的情況時有所聞，特別是台商更是惡名在外，這或許是因素之一。

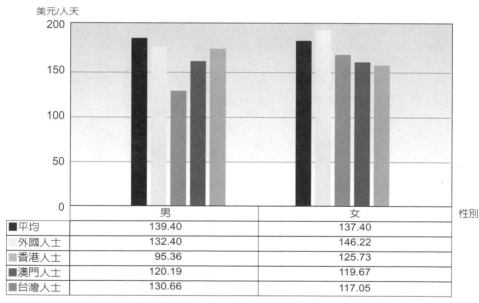

| | 男 | 女 |
|---|---|---|
| ■平均 | 139.40 | 137.40 |
| □外國人士 | 132.40 | 146.22 |
| ■香港人士 | 95.36 | 125.73 |
| ■澳門人士 | 120.19 | 119.67 |
| ■台灣人士 | 130.66 | 117.05 |

圖7-19 二〇〇一年入境中國大陸觀光客不同性別之人均天消費分布圖
資料來源：筆者自行整理自中國旅遊統計年鑑二〇〇一。

值得注意的是一九九九年時男性比女性高出16.66美金／人天（男性為139.97美金／人天，女性為123.31美金／人天），二〇〇〇年男性比女性高出14.19美金／人天（男性為141.36美金／人天，女性為127.17美金／人天），顯示男女之間的差距有逐漸縮小之勢。另一方面，以二〇〇一年與一九九九年相較的成長幅度來分析，女性成長金額為3.86美金／人天，而男性成長金額為-0.57美金，可見女性的消費能力成長較快。

如圖7-19所示，男性觀光客的人均天消費中是以外國人士最高，然後依序為台灣、澳門與香港人士；至於女性入境觀光客的人均天消費中也以外國人士最高，然後依序為香港、澳門、台灣人士。因此可以發現外國人士在男女性別中都是消費較高的族群，這與二〇〇〇年時的發展相同。

## (三)、職業類別與入境觀光客之人均天消費分析

在職業的區分上，本書共區別為政府機關人員、專業技術人員、行政人員、勞工、商務人士、服務業、退休人士、家庭主婦、軍警人員、學生與其他等共十一種。

### 1.依總平均數分析：商務人士為高消費族群

從圖7-20可以發現二〇〇一年時全體入境觀光客總平均人數中，人均天消費最高的職業是商務人士，然後依序是專業技術人員、政府機關人員、家庭主婦、行政人員、其他類、服務業、退休人士、勞工、軍警人員、學生。隨著中國大陸經濟的突飛猛進，各國商務人士絡繹不絕的前來，對於旅遊業來說，無疑也產生了相當正面的效果，使得商務人士、專業技術人員成為旅遊的高消費族群，在二〇〇〇年時，這兩種職業的從業人員也是高消費者；而學生由於不具有固定的收入來源，因此在旅遊時的花費趨於保守，也因此造成排名居後，而這在二〇〇〇年時亦然。

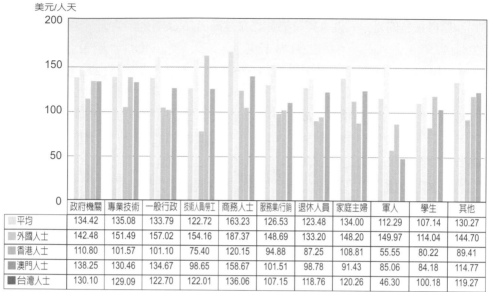

| | 政府機關 | 專業技術 | 一般行政 | 技術人員/勞工 | 商務人士 | 服務業/行銷 | 退休人員 | 家庭主婦 | 軍人 | 學生 | 其他 |
|---|---|---|---|---|---|---|---|---|---|---|---|
| 平均 | 134.42 | 135.08 | 133.79 | 122.72 | 163.23 | 126.53 | 123.48 | 134.00 | 112.29 | 107.14 | 130.27 |
| 外國人士 | 142.48 | 151.49 | 157.02 | 154.16 | 187.37 | 148.69 | 133.20 | 148.20 | 149.97 | 114.04 | 144.70 |
| 香港人士 | 110.80 | 101.57 | 101.10 | 75.40 | 120.15 | 94.88 | 87.25 | 108.81 | 55.55 | 80.22 | 89.41 |
| 澳門人士 | 138.25 | 130.46 | 134.67 | 98.65 | 158.67 | 101.51 | 98.78 | 91.43 | 85.06 | 84.18 | 114.77 |
| 台灣人士 | 130.10 | 129.09 | 122.70 | 122.01 | 136.06 | 107.15 | 118.76 | 120.26 | 46.30 | 100.18 | 119.27 |

圖7-20 二〇〇一年入境中國大陸觀光客不同職業之人均天消費分布圖

資料來源：筆者自行整理自中國旅遊統計年鑑二〇〇一。

## 2.依觀光客來源地區分析

### （1）外國人士：商務人士、行政人員為高消費族群

從**圖7-20**可以發現，二〇〇一年時外國入境觀光客人均天消費中，以商務人士居首，二〇〇〇年時亦然，其次分別是行政人員、勞工、專業技術人員、軍警人員、服務業、家庭主婦、其他職業、政府機關人員、退休人士、學生。

### （2）香港人士：商務人士、政府機關人員為高消費族群

二〇〇一年時香港入境觀光客人均天消費中，以商務人士居首，二〇〇〇年時亦是如此，其次分別是政府機關人員、家庭主婦、專業技術人員、行政人員、服務業、其他職業、退休人士、學生、勞工、軍警人員。

（3）澳門人士：商務人士、政府機關人員屬於高消費族群

　　二〇〇一年時澳門入境觀光客人均天消費中，是以商務人士居首，二〇〇〇年時亦是如此，其次分別是政府機關人員、行政人員、專業技術人員、其他職業、服務業、退休人士、勞工、家庭主婦、軍人、學生。

（4）台灣人士：商務人士、政府機關人員是消費領先族群

　　二〇〇一年時台灣入境觀光客人均天消費中，以商務人士居首，其次分別是政府機關人員、專業技術人員、行政人員、勞工、家庭主婦、其他職業、退休人士、服務業、學生、軍警人員。

（四）不同客源地觀光客人均天消費分析

　　從圖**7-21**可以發現中國大陸整體入境觀光客中的人均天消費從一九九五年後急速下降，之後緩步增加，二〇〇一年時達到138.76美元/人天，但一九九五年與二〇〇一年相較仍是減少的趨勢，其他包括外國人士，香港與台灣人士如圖**圖7-22**以一九九五年與二〇〇〇年相較，其人均天消費也都是下降的趨勢，這與一九九七年開始的亞洲金融風暴所造成的全球經濟不景氣具有直接關係，尤其當中國大陸的物價不斷在攀升，但觀光客人均天消費卻下降，顯示觀光客的消費意願轉趨保守，值得中共旅遊當局加以注意。

　　如圖**7-22**所示，從一九九五年到二〇〇〇年的人均天消費來說，外國人士都是最高的消費族群，其次分別是華僑、台灣人士、香港人士與澳門人士。而在二〇〇一年時，外國人以156.77美元/人天居冠，台灣為125.92美元/人天居次，澳門為119.94美元/人天，香港殿後而為102.41美元/人天。如圖**7-20**所示以二〇〇一年為例，外國人士不論是商務人士、政府機關人員、行政人員、服務業、勞工、家庭主婦、其他職業、退休人士、學生，其人均天消費都超越其他來源地的觀光客，在二〇〇〇年時亦是如此，可見外國人在中國大陸強勁的消費力。

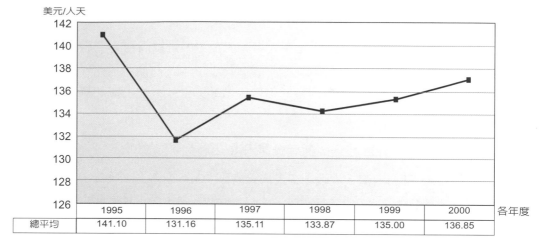

圖7-21 一九九五至二〇〇〇年入境中國大陸觀光客總體人均天消費分布圖
資料來源：筆者自行整理自中國旅遊統計年鑑二〇〇一。

| 美元/人天 | 1995 | 1996 | 1997 | 1998 | 1999 | 2000 | 各年度 |
|---|---|---|---|---|---|---|---|
| 總平均 | 141.10 | 131.16 | 135.11 | 133.87 | 135.00 | 136.85 | |

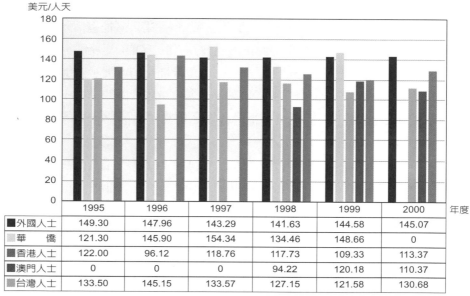

圖7-22 一九九五至二〇〇〇年入境中國大陸觀光客各來源國人均天消費分布圖
資料來源：筆者自行整理自中國旅遊統計年鑑二〇〇一。

| 美元/人天 | 1995 | 1996 | 1997 | 1998 | 1999 | 2000 |
|---|---|---|---|---|---|---|
| 外國人士 | 149.30 | 147.96 | 143.29 | 141.63 | 144.58 | 145.07 |
| 華　僑 | 121.30 | 145.90 | 154.34 | 134.46 | 148.66 | 0 |
| 香港人士 | 122.00 | 96.12 | 118.76 | 117.73 | 109.33 | 113.37 |
| 澳門人士 | 0 | 0 | 0 | 94.22 | 120.18 | 110.37 |
| 台灣人士 | 133.50 | 145.15 | 133.57 | 127.15 | 121.58 | 130.68 |

二、不同旅遊地區（省市）之觀光客人均天消費情況

如圖**7-23**所示，從一九九五年到二〇〇〇年入境觀光客在中國大陸各省市人均天消費的平均值可以發現以下幾個特點：

### （一）北京與上海獨占鰲頭，城市高於省區

如圖**7-23**所示，北京與上海兩個大都市的人均天消費都超過美金200元／人天以上，可見這兩個地方是觀光客消費最高的地區，一方面顯示北京與上海有許多地方值得觀光客青睞，有許多產品吸引觀光客購買，但另一方面也顯示這兩個城市的物價水平是比較高的。

另一方面，我們也可以發現，包括天津與重慶等直轄市分別位居人均天消費平均值排名的第六與第十三名，並且均在美金150元／人天以上，可見城市的觀光客消費是比一般省區來得高，這與城市的物價較昂貴有直接的關係。而若從單一年度來看，以二〇〇一年為例，北京（233.82元／人天）與上海（227.94元／人天）分別居冠與居次，天津排名第七（183.78元／人天）而重慶也是排名第十三名（167.66元／人天），其發展與長期趨勢大致相同。

### （二）沿海省市多為高消費地區唯獨廣東例外

如圖**7-23**，在人均天消費平均值的前十名省市中，上海、遼寧、山東、浙江、天津、江蘇、海南都是屬於沿海地區，可見沿海省市對外接觸較為頻繁，資訊較為豐富，善於包裝與行銷，因此能吸引高消費能力的觀光客。而若從單一年度來看，以二〇〇一年為例，前十名的省分中包括上海、江蘇（199.09元／人天）、山東（195.6元／人天）、浙江（194.86元／人天）、遼寧（189.06元／人天）、天津也都是屬於沿海地區。

然而比較特別的是廣東雖然是沿海大省，但卻是人均天消費的全國倒數第四名，而以二〇〇一年的單一年份來看，廣東也是倒數第四名（134.91元／人天）。因此，廣東在創匯方面雖然是位居全國各省市的

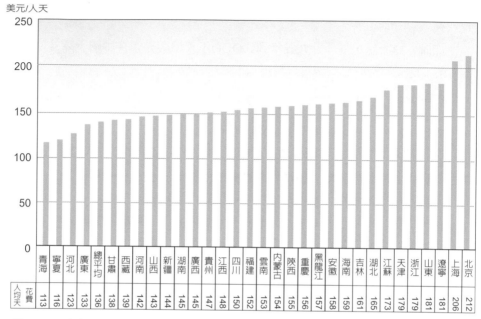

美元/人天

| | 青海 | 寧夏 | 河北 | 廣東 | 總平均 | 甘肅 | 西藏 | 河南 | 山西 | 新疆 | 湖南 | 廣西 | 貴州 | 江西 | 四川 | 福建 | 雲南 | 內蒙古 | 陝西 | 重慶 | 黑龍江 | 安徽 | 海南 | 吉林 | 湖北 | 江蘇 | 天津 | 浙江 | 山東 | 遼寧 | 上海 | 北京 |
|---|---|---|---|---|---|---|---|---|---|---|---|---|---|---|---|---|---|---|---|---|---|---|---|---|---|---|---|---|---|---|---|---|
| 人均天花費 | 113 | 116 | 123 | 133 | 136 | 138 | 139 | 142 | 143 | 144 | 145 | 145 | 147 | 148 | 150 | 152 | 153 | 154 | 155 | 156 | 157 | 158 | 159 | 161 | 165 | 173 | 179 | 179 | 181 | 181 | 206 | 212 |

圖7-23 一九九五至二○○○年中國大陸各省市觀光客平均人均天消費分布圖
資料來源：筆者自行整理自中國旅遊統計年鑑二○○一。

第一，與北京、上海相較可說是並駕齊驅，但在人均天消費上的表現卻是大異其趣，原因在於廣東地區的入境觀光客多以港澳人士為多，而其停留時間短暫且多因工作或探親目的前往，因此消費較為有限；另一方面因為入境廣東旅遊人數過多造成分母過大，進而使得每個人的平均消費值降低。即使如**圖7-24**所示從人均天消費的平均成長率來看廣東也只有1.8％，而居於全國倒數第七名，可見廣東地區的旅遊市場在增加觀光客消費方面仍必須加大行銷力度，才有成長的空間。

### （三）西部省市多為低消費地區但成長幅度大

如**圖7-23**所示在人均天消費平均值低於150元美金／人天的地區包

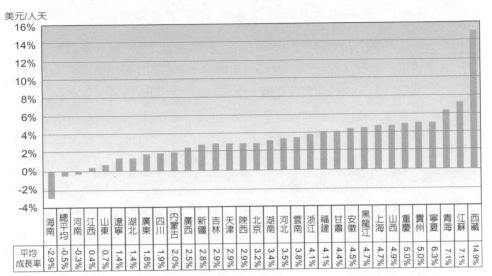

美元/人天

| | 海南 | 總平均 | 河南 | 江西 | 山東 | 遼寧 | 湖北 | 廣東 | 四川 | 內蒙古 | 廣西 | 新疆 | 吉林 | 天津 | 陝西 | 北京 | 湖南 | 河北 | 雲南 | 浙江 | 福建 | 甘肅 | 安徽 | 黑龍江 | 上海 | 山西 | 重慶 | 貴州 | 寧夏 | 青海 | 江蘇 | 西藏 |
|---|---|---|---|---|---|---|---|---|---|---|---|---|---|---|---|---|---|---|---|---|---|---|---|---|---|---|---|---|---|---|---|---|
| 平均成長率 | -2.9% | -0.5% | -0.3% | 0.4% | 0.7% | 1.4% | 1.4% | 1.8% | 1.9% | 2.0% | 2.5% | 2.8% | 2.9% | 2.9% | 2.9% | 3.2% | 3.4% | 3.5% | 3.8% | 4.1% | 4.1% | 4.4% | 4.5% | 4.7% | 4.7% | 4.9% | 5.0% | 5.0% | 6.3% | 7.1% | 7.1% | 14.9% |

圖7-24　一九九五至二○○○年中國大陸各省市觀光客平均人均天消費成長率分析圖
資料來源：筆者自行整理自中國旅遊統計年鑑二○○一。

括四川、貴州、廣西、新疆、山西、西藏、甘肅、寧夏、青海等地，都是屬於西部省分，特別是寧夏與青海不但是創匯最低的省分，在人均天消費方面也是全國殿後，可見西部偏遠省分雖然物價較低，但因旅遊產業發展落後而難以提高觀光客的消費意願。而若從單一年度來看，以二○○一年為例，新疆（147.87元／人天）、寧夏（130.73元／人天）、青海（121.06元／人天）等西部地方其人均天消費平均值也都低於150元美金／人天，青海更是居於全國之末。

　　但是我們若從圖7-24各省市人均天消費的平均成長率來看，西藏名列第一高達14.9%，青海、寧夏、貴州、重慶、山西則分別名列全國的第三、四、五、六、七名，且成長率均達5%以上，可見這些西部地區正以快速的步伐提升該地區觀光客的消費，特別是西藏地區能名列第一實屬難能可貴，近年來在當地政府與業者的積極努力下吸引了許多海外觀光客的青睞，對西藏民眾生活的改善也起了非常積極的作用。

（四）、上海與江蘇的未來發展值得注意與期待

　　如圖7-23所述，上海與江蘇在人均天消費平均值的排名上分列全國第二與第八名，而以二〇〇一年爲例，上海與江蘇也分別居於第二名與第三名，此外我們若從圖7-24人均天消費的平均成長率來看更是不遑多讓，其中江蘇的成長率爲7.1%而上海則爲4.7%，可見這兩個地區的未來發展極具潛力。基本上，目前上海與江蘇地區已經成爲一個相互整合與相輔相成的經濟園區，上海是以經貿、金融爲主軸，而江蘇則是高科技發展的重鎮，雙方互補長短、互蒙其利，因此這兩個地區的觀光客中商務人士與專門技術人員占了相當大的部分，誠如前述這兩種職業的觀光客多屬於高消費的族群，未來隨著中國大陸經濟的持續加溫與高科技產業的蓬勃發展，上海與江蘇地區將吸引更多高消費的白領專業族群蒞臨。

（五）、海南成長出現疲態

　　海南省旅遊業是當地經濟發展的重要命脈，當地政府在發展旅遊業方面也是不遺餘力，因此如圖7-23所示在人均天消費平均值的排名上位居全國第十位而在150美元／人天以上，然而如圖7-24所示在成長率方面卻是全國倒數第一，與河南同爲負成長，由此可見海南地區在觀光客消費的刺激上已出現瓶頸，由於當地旅遊資源同質性過高，幾乎完全仰賴水上活動與度假村，其他旅遊資源特別是人文資源、自然資源相對缺乏，使得觀光客在消費上的選擇空間有限，很難增加其他方面的消費；加上國外的峇里島、普吉島、天寧島等同質性甚高的國際級度假村競爭激烈，使得海南必須更加積極的研擬因應對策，否則難以與這些起步早、服務好的國際度假勝地一較高下，也難以吸引更多入境觀光客與提高旅遊消費。因此，以二〇〇一年爲例，海南在全國三十一個省市中只位居第二十五名（146.83元／人天），顯見海南的入境旅遊已經不若以往熱絡。

## （六）消費高低差距有擴大化趨勢

如**圖7-25**所示，中國大陸不同省市觀光客的人均天消費中，消費排名最高與最低省市的差距產生了相當大的起伏，並且有逐漸擴大化的現象。在一九九五年時差距是105.1美元／人天，一九九六年增加至107.01美元／人天，一九九七年降為92.58美元／人天，一九九八年又回升至107.01美元／人天，一九九九年下降至94.6美元／人天，二○○○年再度爬升至108.43美元／人天，到了二○○一年又再度上升至112.76美元／人天。這種如波浪式的起伏，顯示不同地區人均天消費的差距時大時小，呈現出一種極不穩定的發展態勢，但總體發展仍是朝向差距緩步擴大化的發展，這是值得注意的一個議題。尤其當差距超過100美元／人天的時候，顯示不同省市發展旅遊的經濟效益已經出現極大落差，某些省市是旅遊經濟的高附加價值地區，但也有許多省市始終停留在低附加價值的狀態。

## 六、入境觀光客旅遊目的之人均天消費分析

在旅遊目的的區分上，依據二○○一年時中共國家旅遊局的統計資料，本研究將分別從觀光遊覽、休閒度假、探親訪友、商務旅遊、會議旅遊、宗教旅遊、文化教育科技交流與其他等八大種類加以探討。

## （一）依總平均數分析：
### 以商務旅行與參加會議為高消費活動

從**圖7-26**可以發現二○○一年時，以商務旅行的人均天消費最高，其次依序是會議旅遊、文化教育科技交流、觀光遊覽、宗教旅遊、休閒度假、探親訪友、其他。而在二○○○年時是以會議旅遊居冠而商務旅行居次，因此可以發現，參與會議與商務旅行這兩項都是人均天消費較高的族群，這些人士多是具有高學歷與專業技能的白領階級，因此在日常生活的品質要求上比較高，而其由於是因公前往中國大陸出

中國大陸
觀光旅遊 總論

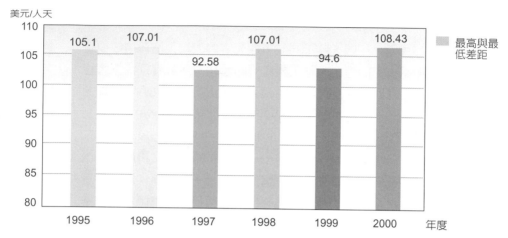

圖7-25 一九九五至二〇〇〇年中國大陸各省市觀光客人均天消費差距分析圖

資料來源：筆者自行整理自中國旅遊統計年鑑二〇〇一。

| | 觀光遊覽 | 休閒度假 | 探訪親友 | 商務 | 會議 | 宗教旅遊 | 文化體育科技交流 | 其他 |
|---|---|---|---|---|---|---|---|---|
| ■平均 | 130.72 | 120.89 | 113.60 | 169.56 | 165.19 | 125.06 | 133.94 | 109.25 |
| ■外國人士 | 142.03 | 149.37 | 152.61 | 187.07 | 174.51 | 128.92 | 133.20 | 110.55 |
| ■香港人士 | 110.44 | 87.17 | 69.25 | 128.86 | 132.15 | 145.73 | 113.44 | 94.12 |
| ■澳門人士 | 112.83 | 119.47 | 93.85 | 160.35 | 156.15 | 0.00 | 116.97 | 146.85 |
| ■台灣人士 | 116.94 | 114.48 | 130.63 | 145.93 | 200.68 | 106.39 | 169.19 | 120.93 |

圖7-26 二〇〇一年中國大陸入境觀光客不同目的之人均天消費比較圖

資料來源：筆者自行整理自中國旅遊統計年鑑二〇〇一。

差，在不用自掏腰包的情況下，自然花費較無顧忌，這種慷他人之慨的情況，或許古今中外皆然，事實上包括旅遊學者Chuck Y. Gee等也都持相同的看法，他們認為商務觀光客對於旅遊服務的價格相對於非商務人士來說是比較不在意的，即使飛機票價增加他們也不選擇其他的交通工具[2]。相對來說因為觀光度假而前來中國大陸的觀光客，反而不是消費的領先族群，這顯示中國大陸在入境旅遊發展了二十年後，旅遊消費的主力從傳統的觀光觀光客，逐漸轉變為商務觀光客，這與前述有關入境觀光客職業分析上的結論不謀而合。也就是說隨著大陸經濟的突飛猛進，在可預見的未來，參加會議與商務旅行將會是中國大陸旅遊發展最重要的項目，這也顯示大陸近年來積極發展「經貿搭臺、旅遊唱戲」的策略相當成功，將商務結合旅遊達到相輔相成的效果。另一方面，也可以一窺中國大陸積極舉辦二OO一年上海APEC、二O一O年上海世界博覽會等大型國際性會議的動機，以及積極擴展國際會議軟硬體設施的苦心。此外，非常值得注意的是在這麼多不同前往中國大陸旅遊的目的中，商務旅遊與會議旅遊是人均天消費增加最多的項目，可見這兩種旅遊正以快速的態勢向上竄升，成為入境觀光客中，最具有消費力與最具未來發展潛力的族群，更是中國大陸未來繼續發展會議旅遊的一項激勵。甚至我們可以提出一個大膽的假設，既然商務觀光客是消費行為中金字塔的頂端，因此在未來世界旅遊產業的發展中，如果一個國家或地區的旅遊產業只完全依賴於度假旅遊或觀光旅遊，則其發展潛力必然受限，唯有充分將商務旅遊與觀光旅遊結合，將這些高消費族群徹底的「榨乾」，才能使旅遊的經濟效益發揮極致，然而這必須要有一個先決條件，就是當地必須是經濟發展的中心，這方面普吉島、峇里島可能就望塵莫及，過去我們單純的認為旅遊發達國家應該是無污染、無喧囂的世外桃源，這個觀點或許要被迫修正。

---

[2]Chuck Y. Gee, Dexter J. L. Choy, James C. Makens, *Travel Industry* ( N.Y. : Van Nostrand Reinhold,1997), p.21-22.

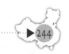

　　隨著商務旅遊在中國大陸的蓬勃發展，中國國際旅行社總社與世界最大的旅行管理公司美國運通公司就在二OO二年一月成立了商務旅行合資公司：「國旅運通旅行社有限公司」，這是首家獲得中國大陸官方批准的中美商務旅行合資企業[3]。根據運通公司的估計「預計中國大陸每年商務旅行支出將超過100億美元，約占亞洲商務旅行市場17％」，可見商務旅行已經受到國際上旅行社的覬覦。未來這家新合資公司將為跨國公司、地區性公司及大陸國內公司提供旅行管理服務，包括辦理簽證、機票與飯店預定、會議服務和安排其他地面服務等等。

## （二）、依觀光客來源地區分析

　　若依據不同客源地進行分析，從圖7-26可以得到以下成果：

### 1.外國人士：商務旅行與參加會議為高消費活動

　　二OO一年時外國入境觀光客人均天消費中，以商務旅遊居於首位，其次依序是會議旅遊、探親訪友、休閒度假、觀光旅遊、文化教育科技交流、宗教旅遊、其他項目。而在二OOO年時，是以會議旅遊居首，而商務旅遊居次，可見以這兩種目的進入中國大陸觀光旅遊的外國人士，都是高消費族群。

### 2.香港人士：宗教旅遊與參加會議為高消費活動

　　二OO一年時香港入境觀光客人均天消費中，以宗教旅遊居於首位，其次依序是參與會議、商務旅遊、文化教育科技交流、觀光遊覽、休閒度假、探親訪友、其他項目。而在二OOO年時，是以會議旅遊居首，而商務旅遊居次。

### 3.澳門人士：商務旅行與參加會議為高消費活動

　　從圖7-26可以發現，二OO一年時澳門入境觀光客人均天消費中，

---

[3]國旅總社在中國大陸有160家分支機構，在國外擁有12家子公司，總資產超過17億元人民幣，美國運通公司在全球130個國家擁有1,700個旅行服務點。

以商務旅遊居於首位，其次依序是參與會議、其他項目、休閒度假、文化教育科技交流、觀光遊覽、探親訪友，相同的在二〇〇〇時入境旅遊人均天消費的領先項目也是參加會議與商務旅行。

### 4.台灣人士：參加會議為高消費活動

二〇〇一年時台灣入境觀光客人均天消費中，是以參與會議居於首位，其次依序是文化教育科技交流、商務旅遊、探親訪友、其他項目、觀光遊覽、休閒度假、宗教旅遊。

在各種旅遊項目中，二〇〇一年時台灣人士居首而凌駕外國、港、澳人士的項目是文化教育科技交流與參加會議，就前者來說在一九九九年與二〇〇〇年時也都是消費居高的項目，顯見兩岸之間隨著交往的日益密切，雙方在民間交流方面互動頻繁，而這些具有專業知識與技術的人士在台灣都屬於中高所得的族群，因此在前往中國大陸進行交流時也成為高消費的客群。而就後者而言，隨著兩岸經貿關係的日漸緊密，前往大陸工作與協商人數快速增加，根據我國監察院的調查指出，至二〇〇二年一月為止常駐大陸的台商約有100萬人[4]，這些台商、企業界人士與學者專家，其消費力均高，近年來絡繹不絕的前往中國大陸參加國際會議與展覽，其消費能力凌駕其他地區的人士。

值得一提的是，在二〇〇一年時不論是觀光旅遊、休閒度假、探親訪友、商務旅遊、參與會議、文化教育科技交流與其他方面，香港觀光客的人均天消費與其他客源地相較總是敬陪末座，在二〇〇〇年亦然，原因在於香港與大陸距離甚近加上交通方便，以全長34公里的廣九鐵路為例，從九龍到深圳羅湖只有40分鐘的車程，每天約有10萬名香港人搭乘火車進出中國大陸[5]，因此進入大陸者多是當天來回，如**表7-5**所示香港的一日往返觀光客比外國人、華僑、澳門與台灣人士高出

---

[4]《中國時報》，2002年1月16日，第13版。

[5]王志軍、林亞偉，「變奏香港看不見的未來」，**商業週刊**（台北）第745期，2002年3月4日，頁96-101。

表7-5　二〇〇〇年入境觀光客與平均停留天數統計表

| | 外國人 | 香港 | 澳門 | 台灣 |
|---|---|---|---|---|
| 入境過夜觀光客人數(人) | 8,099,660 | 18,506,999 | 1,832,657 | 2,713,991 |
| 一日遊觀光客人數(人) | 2,060,772 | 40,052,729 | 9,706,934 | 394,652 |

資料來源：　中國旅遊統計年鑑二〇〇一年，頁74。
　　　　　　中國旅遊統計年鑑二〇〇一年，頁124。

甚多，而香港觀光客中的一日遊也高於過夜觀光客數倍，由於香港觀光客停留時間不長使得其人均天消費也就明顯較低。

### 四、入境觀光客人均天消費之產品內容分析

　　從圖7-27可以發現一九九五年至二〇〇〇年入境觀光客人均天消費構成之平均值中，占比例最高的是長途交通（29.6%），其次依序是購物（20%）、住宿（17.4%）、餐飲（11.8%）、其他服務（7%）、娛樂（4.6%）、遊覽（3.6%）、郵電通訊（3.5%）與市內交通（2.5%），而若從單一年度來看，以二〇〇一年爲例其分布情況也是相同。可見長途交通特別是飛機成爲消費最大宗，但是根據觀光學者李貽鴻教授的研

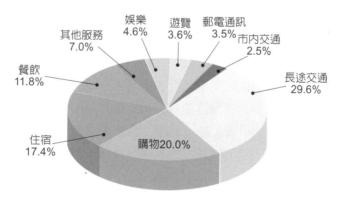

圖7-27　一九九五至二〇〇〇年中國大陸入境觀光客人均天消費平均構成分析圖
資料來源：筆者自行整理自中國旅遊統計年鑑。

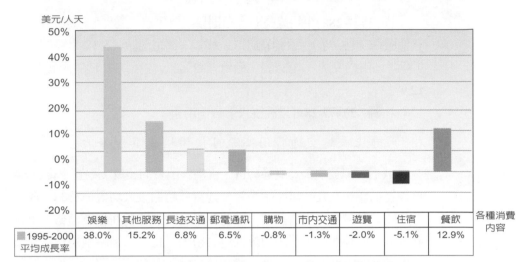

| | 娛樂 | 其他服務 | 長途交通 | 郵電通訊 | 購物 | 市內交通 | 遊覽 | 住宿 | 餐飲 |
|---|---|---|---|---|---|---|---|---|---|
| 1995-2000 平均成長率 | 38.0% | 15.2% | 6.8% | 6.5% | -0.8% | -1.3% | -2.0% | -5.1% | 12.9% |

圖7-28 一九九五至二〇〇〇年中國大陸入境觀光客人均天消費構成平均成長率分析圖

資料來源：筆者自行整理自中國旅遊統計年鑑。

表7-6 一九九五至二〇〇〇年中國大陸入境觀光客人均天消費構成分析表

| 年度 | 人均天花費(美元/人天) | 長途交通 | 遊覽 | 住宿 | 餐飲 | 購物 | 娛樂 | 郵電通訊 | 市內交通 | 其他服務 |
|---|---|---|---|---|---|---|---|---|---|---|
| 1995 | 141.10 | 23.1% | 4.1% | 21.0% | 19.0% | 18.8% | 2.6% | 2.9% | 3.2% | 5.3% |
| 1996 | 131.16 | 29.7% | 3.8% | 19.7% | 12.0% | 21.3% | 2.5% | 3.3% | 2.3% | 5.4% |
| 1997 | 135.11 | 29.3% | 4.2% | 17.7% | 11.7% | 19.3% | 4.4% | 3.9% | 2.6% | 6.9% |
| 1998 | 133.87 | 31.1% | 2.7% | 14.0% | 9.6% | 22.1% | 4.9% | 5.0% | 1.9% | 8.7% |
| 1999 | 135.00 | 33.1% | 4.1% | 16.3% | 9.5% | 21.3% | 4.0% | 2.7% | 2.5% | 6.4% |
| 2000 | 136.85 | 31.2% | 2.9% | 15.5% | 8.9% | 17.3% | 9.0% | 3.2% | 2.6% | 9.4% |
| 平均 | 135.52 | 29.6% | 3.63% | 17.4% | 11.8% | 20% | 4.6% | 3.5% | 2.5% | 7.02% |

資料來源：筆者自行整理自中國旅遊統計年鑑。

究指出，在觀光客的消費支出中，以旅館的住宿費用最高[6]，這或許是台灣地區與全球的普遍現象，但中國大陸卻不盡相同。

---

[6]李貽鴻，**觀光事業發展、容量、飽和**（台北：淑馨出版社，1986年），頁24。

　　而在**圖7-28**的平均成長率方面則以娛樂居冠（38％），其次分別是其他服務（15.2％）、長途交通（6.8％）、郵電通訊（6.5％）、購物（-0.8％）、市內交通（-1.3％）、遊覽（-2％）、住宿（-5.1％）、餐飲（-12.9％）。

　　由**圖7-27**與**7-28**可以觀察以下幾個現象：

## （一）過止長途交通費用高漲可使價格更具競爭力

　　我們可以發現長途交通約占了人均天消費的三成，事實上從**表7-6**可以發現從一九九八年開始長途交通費就超過了人均天消費的三成，成為觀光客最大的經濟負擔，因此如果中國大陸要在旅遊價格上更具競爭力，則長途交通費用的降低是必須加以正視的。特別是長途交通支出的平均成長率高達6.8％，雖然在二〇〇〇年略有下降但幅度十分有限。

## （二）購物方面應有成長空間

　　就人均天消費的構成來說，購物消費已經位居第二，而平均比例達到20％，可見中國大陸的旅遊紀念品、土產已經受到觀光客的喜愛，但是成長率卻不見提升而出現負成長，特別如**表7-6**所示從一九九九年開始每況愈下，顯見中國大陸在紀念品與土產方面，其品質的提升與行銷方式上出現了問題，造成這方面的消費無法有效提高，因此如何在紀念品的包裝與內容加以改良以增加其附加價值，解決目前多數旅遊商品過於粗糙與假冒偽劣的批評，並且增加更多元的行銷通路實為改善的可行之道。

## （三）食宿費用的逐年降低成為魅力焦點

　　食宿方面的支出雖在整體人均天消費中所占比例仍高，平均比例分別為11.8％與17.4％，但成長率卻是殿後，特別是餐飲方面支出的成長率為-12.9％最為明顯，從**表7-6**可以發現餐飲支出從一九九五年的19％逐年的遞減。主要原因是近年來飯店與餐廳如雨後春筍般的增加，

在供過於求的情況下彼此削價競爭，造成消費者反而蒙受其利，因此食宿費用支出的降低可以成為中國大陸吸引觀光客的賣點之一。

## （四）市內交通費用低廉將可吸引自助觀光客

一般參與團體旅遊的觀光客在市內交通費用的支出方面較為有限，因為多是搭乘遊覽車，但中國大陸低廉的市內交通費用卻可以減少自助旅行散客在交通費用上的支出。從統計數字可以發現在人均天消費構成的平均比例中，市內交通只占其中的2.5%而位居最末，而在平均成長率也同樣出現-1.3%的負成長，可見市內交通不但是觀光客支出最少的部分，其成長的幅度也最小。

## （五）娛樂項目極具發展潛力而後勢強勁

中國大陸在開放入境旅遊之初，由於當時正處於文化大革命剛剛結束，非常缺乏相關的娛樂設施與場所，一般觀光客除了白天欣賞奇山異水與古蹟名勝外，晚上幾乎無處可去，所謂「白天看廟，晚上睡覺」實為最佳寫照，當然這也與改革開放之初，官方極力推動「清除精神污染」有關。然而隨著改革開放二十年的快速發展，社會風氣的逐漸開放，西方文化與價值觀的大舉入侵，中國大陸的娛樂事業開始快速的增加，不論舞廳、歌唱餐廳（卡拉OK或KTV）、咖啡廳、網吧、電子遊戲場、茶藝館、酒吧（PUB）、夜總會、雜耍民俗表演、桑拿（三溫暖）、按摩都大行其道，甚至北京與上海還以「酒吧一條街」作為吸引觀光客的訴求，上海石庫門的「新天地」更是遠近馳名，這在二十年前都是難以想像的。因此從**圖7-27**我們可以發現觀光客的人均天消費中，對於娛樂方面的平均支出比例雖然只占第五位而為4.6%，但平均成長率雀躍居第一而高達38%，特別如**表7-6**所示在一九九七年時由4.4%躍升為一九九八年的4.9%，二○○○年更增加到9%。

由此可見未來在娛樂項目將會成為觀光客消費的重點項目，特別是當中國大陸的娛樂事業與國際口味接軌日益緊密，加上外國連鎖事業大舉入侵，都將使得娛樂事業的吸引力更為增加。

觀光旅遊 總論

## 五、綜合分析

綜合以上所述，本節提出以下綜合分析：

### （一） 中國大陸入境觀光客主要客源與最高消費者特徵

經由本章的探討可以發現中國大陸入境觀光客的主要客群具有以下特徵：年齡方面多為25──50歲的中年男性，以商務人士為主，主要來自亞洲地區，國籍則多為港澳、台灣、日本與韓國，停留時間約為2.45天，而其中在北京與上海逗留時間最長。若為港澳或台灣觀光客則最常前往的地區是廣東與福建，若為日本觀光客則多到北京與上海，若是韓國觀光客則最常前往北京與山東。另一方面，入境中國大陸觀光客中的高消費者特徵為：以22──54歲的外國男性為大宗，職業多屬於商務人士，其入境大陸的主要活動是以商務旅遊與參加會議為主。由此可見，屬於中年的男性商務人士，不但是進入中國大陸旅遊人數最多的族群，更是最具消費能力的族群。

### （二） 一日遊觀光客不斷增加：人均天消費的警訊

隨著邊境旅遊的不斷增加，特別是香港與澳門回歸之後，一日遊的觀光客數目大幅提升，如**表7-7**所示從一九九五年開始一日遊的觀光客開始大幅增加，不論是外國人士、港澳人士或是台灣人士都呈現明

表7-7　一九九六至二○○○年中國大陸一日遊觀光客人數比較表

| 年份 | 一日遊觀光客人數合計 | 外國人士 | 港澳人士 | 台灣人士 |
|------|------|------|------|------|
| 1995 | 26,352,511 | 780,897 | 25,567,505 | 4,109 |
| 1996 | 28,362,580 | 807,334 | 27,551,502 | 3,744 |
| 1997 | 33,821,067 | 903,827 | 32,913,430 | 3,810 |
| 1998 | 38,405,538 | 1,509,421 | 36,674,511 | 221,606 |
| 1999 | 45,749,017 | 1,712,651 | 43,709,054 | 327,312 |
| 2000 | 52,215,087 | 2,060,772 | 49,759,663 | 394,652 |

資料來源：筆者自行整理自中國旅遊統計年鑑。

表7-8 一九九六至二〇〇〇年中國大陸一日遊觀光客平均成長率比較表

| 每年成長率與平均成長率 | | | | |
|---|---|---|---|---|
| 年度 | 一日遊觀光客人數合計 | 外國士人 | 港澳人士 | 台灣人士 |
| 1996 | 7.63% | 3.39% | 7.76% | -8.88% |
| 1997 | 19.25% | 11.95% | 19.46% | 1.76% |
| 1998 | 13.56% | 67.00% | 11.43% | 5716.43% |
| 1999 | 19.12% | 13.46% | 19.18% | 47.70% |
| 2000 | 14.13% | 20.33% | 13.84% | 20.57% |
| 平均成長率 | 14.74% | 23.23% | 14.33% | 1155.52% |

資料來源：筆者自行整理自中國旅遊統計年鑑。

顯的增長趨勢，但仍以港澳人士為主，尤其當港澳地區與中國大陸已逐漸走向「一日生活圈」時，港澳人士占一日遊的總體人數約為95%以上。然而如表7-8所示，港澳觀光客一日遊於一九九六至二〇〇〇年平均成長率為14.33%，但台灣人士卻是以1,155.52%的速度快速成長，尤其在一九九七至一九九八年的成長最為明顯，顯示隨著兩岸經貿關係的日益緊密，台灣商務人士在前往大陸洽公後，隨即離開的一日遊人數正快速增加。基本上，一日遊觀光客的大幅增加，雖然使得旅遊人數的統計看似突出，但實際上這些觀光客的人均天消費卻十分有限，特別是因為缺乏飯店方面的支出項目，使相關業者的收益減少。未來，若兩岸實施大三通後台灣人士一日遊的數目將會有更大幅的增加，屆時旅遊人數的增加與創匯或創造消費的相關性將更為偏低。

# 第八章 中國大陸的觀光旅遊品質保障與教育訓練

第八章 中國大陸的觀光旅遊品質保障與教育訓練

　　中國大陸在發展觀光旅遊之初，由於國際經驗不足加上一般民眾生活品質不高，使得觀光旅遊品質為人所詬病，更重要的是社會上缺乏消費者至上的觀念，更遑論消費者保護的措施。但隨著國際化的快速發展與民眾生活水準的提高，加上「顧客永遠是對的」的觀念逐漸生根，使得旅遊品質保障日益完備，本章將分別針對中國大陸提高觀光旅遊品質的相關措施，以及如何藉由考核評選管理制度提升服務品質，來進行分析探討。另一方面，要能確實提升觀光旅遊的服務品質，端賴於觀光教育之良莠，因此在第三節將介紹中國大陸觀光旅遊之教育訓練體制。

# 第一節　中國大陸提高觀光旅遊品質之相關措施

　　中國大陸有關提高觀光旅遊品質之相關措施中，最早主要是以入境觀光客為主，一方面是入境觀光客的感受最強烈而抱怨也最多，另一方面則是當時為了賺取外匯比較重視入境觀光客的感受，但近年來，隨著中國大陸民眾對於觀光旅遊品質的重視，相關措施也逐漸開始針對國內觀光的消費者。

## 一、價格訂定與國際接軌

　　中國大陸目前旅遊價格的規定已經能符合國際上的標準，這可以分成兩個部分來探討，一是政府過去對於價格的管制開始取消，另一則是內外有別的雙重價格標準也逐步減少。

### （一）價格規定的自由化

　　首先是取消了政府對於價格的規定，在一九九三年四月時，國家旅遊局與物價局發出了「關於國際旅遊價格管理方式改革的有關問題

的通知」，對國際旅遊價格作出規定：國家旅遊局僅制定涉外星級飯店客房價格和最低價格，以作為各飯店參考的標準；而對於餐費、車費、接團手續費等的最低價格標準，國家旅遊局不再統一規定，由各省提出價格水準作為全國旅行社對外售價的參考；到了一九九四年三月，國務院辦公廳批准印發了「國家旅遊局職能配置、內設機構和人員編制方案」，進一步取消了對旅遊飯店客房價格、旅行社餐費、旅遊車船交通費、接團手續費的國家訂價。

其次是取消了對於報價的限制，根據「關於國際旅遊價格管理方式改革的有關問題的通知」，中共官方不再制定統一的國際旅遊保值固定匯率，旅行社對外報價可自由以美元、日元、港元，而可不以人民幣對外報價；因此一九九四年一月十五日國家旅遊局發布「關於匯率旅遊企業報價結算問題的通知」，強調匯率合併之後，防止旅遊業長期以來兩種價格的「價格歧視」問題，在「應收應付款」的結算，包括客房服務與接待服務都採人民幣[1]，國內旅遊企業報價也採人民幣，而國際市場報價則可用外幣。基本上，減少報價限制之目的在於使中國大陸旅遊市場的價格能與國際市場密切的接軌，也使入境觀光客在價格的計算上更為便利。

最後，是取消了不同地區、等級的差別價格規定，早在一九八四年七月二十七日，國家旅遊局為了大力整頓當時混亂不堪的旅遊業價格，曾要求旅遊價格採取「統一領導，分級管理，統一對外」的原則，採取分等級、分地區、分季節的收費標準，雖然市場價格秩序獲得了整頓，但卻造成類似的旅遊產品於不同地區，其價格差異過於懸殊的奇特現象，因此在一九九三年的「關於國際旅遊價格管理方式改革的有關問題的通知」，官方開始取消不同地區旅遊產品價格區分的規定；而一九九四年三月的「國家旅遊局職能配置、內設機構和人員編

---

[1]一九九四年六月七日國家計委外匯管理局進一步發布「涉外價格和收費標價、計價管理暫行辦法」，強調對於旅遊價格和收費以人民幣來標價與計價。

制方案」,也同樣取消了旅遊價格在不同地區類別的劃分,而只提供國際、國內旅遊市場重要價格的參考標準。

基本上,鬆綁旅遊價格的管理象徵旅遊市場更加自由化,過去「計畫經濟」的管理模式面臨了巨大改變,中共當局也意識到加入世貿組織之後,旅遊價格的管制已不符合時代潮流,旅遊價格管理權的放寬只是改革的第一步,未來旅遊價格的完全自由化必是大勢所趨。價格自由化之後,受益最大的莫過於是消費者,因為消費者可以在業者彼此價格競爭的情況下,坐收漁翁之利。

## (二) 由價格雙軌制趨於單軌制

一九九七年三月十七日國務院批准,而由國家計委制訂下發「關於遊覽參觀點甲乙兩種門票價格實行併軌的通知」,對於許多地方門票價格區分為境內與境外兩種的情況,於一九九七年底之前加以取消。價格雙軌制可以說是由來已久的弊端,過去為了旅遊創匯,外國人、華僑、台港澳人士是限收外幣,而在許多門票價格上高出大陸民眾甚多,這除了造成外國人士覺得不公外,也使華僑與台港澳人士感到雖同為中國人卻有差別的待遇,此外也讓中國大陸民眾產生二等公民的感覺而有損國家顏面,如今價格的單軌化,一方面減少了觀光客感到不公平的問題,另一方面也代表旅遊創匯的急迫性已經趨緩,並有利於旅遊企業的持續發展。

## 二、改善亂抬價、亂收費的情況

改革開放初期除了旅遊價格混亂外,各種亂抬價、亂收費、削價競爭的情況也相當嚴重,造成觀光客不良的印象。

一九八五年一月二十三日,國家旅遊局實施「中國國際旅遊價格的暫行規定」,這除了是第一個正式規範國際旅遊價格的法令外,在原則上也參考了國際市場上的諸多標準,使旅遊收費方式開始與國際接軌。

在個別行業方面，旅遊景點是觀光客接觸最密切也是收費爭議最多的項目，一九九九年一月十九日國家計委印發了「遊覽參觀點門票價格管理辦法」，規定了門票價格的管理部門、調整門票價格的審批程序、門票價格的分類、違規處罰等內容，以避免旅遊區亂收門票與價格哄抬的現象。

### 三、提升服務品質管理

服務品質管理最初是為了加強旅遊業的服務態度、服務精神，尤其中國大陸的第三產業發展遲緩，因此八０年代的管理多偏重於防止廠商或服務人員的不當得利與打擊犯罪，以避免讓觀光客留下負面的印象；而到了九０年代則轉為如何增加觀光客的方便性，從消極的「防弊」轉變為積極的「興利」，如**表8-1**所示包括服務程序的標準化、引進信用卡的消費模式、設立觀光客服務中心與品質認證等9個項目，當基本的服務態度逐漸建立後，服務品質的提升會更著重於與國際標準的接軌。

基本上，防弊的工作成效似乎仍未如預期的好，否則國家旅遊局不會在二００二年的「全國旅遊工作會議」上特別指出：「旅遊業今年工作重點是辦好旅遊市場秩序整頓工作，停止導遊人員拿回扣、索取小費，強迫觀光客購物等歪風邪氣。要建立合法公開透明的導遊工作報酬機制，旅行社要與導遊人員簽訂規範勞動合同，明確導遊勞動報酬方式」[2]，由此可見，如果旅遊從業人員沒有合理的報酬保障，旅遊業者仍一味的削價競爭，則縱使有更多上述的法令規章，效果也是備受質疑。

上述品質提升工作中，讓觀光客最詬病的莫過於是中國大陸的廁所，長久以來被批評為「重入口（餐飲）、輕出口（指廁所衛生）」，公廁不但沒有門而且臭氣沖天，二ＯＯＯ年國家旅遊局實施的入境觀光客

---

[2]**聯合報**，2002年1月9日，第13版。

表8-1　中國大陸旅遊行業提升服務品質管理整理表

| 項目 | 法令依據 / 時間 | 內　　容 |
|---|---|---|
| 防止不當獲利 | 一九八五年四月二十日，國家旅遊局發出「關於加強對外聯絡工作管理的通知」與「關於糾正旅遊系統不正之風的報告」 | 要求防止互爭客源、收受回扣、亂收小費，在對外聯絡工作上必須執行統一對外的方針 |
| 防止不當獲利 | 一九八七年八月十七日國家旅遊局頒布「嚴禁在旅遊業務中私自收受回扣和收取小費的規定」 | 1. 旅遊職工在工作中不得向觀光客收受小費；也不得收受觀光客主動付給的小費。<br>2. 因私自索要、收受回扣或者小費被開除者，不得再錄用為旅遊系統職工。 |
| 防止不當獲利 | 一九八九年九月三十日國家旅遊局發布「關於旅遊涉外飯店加收服務費的若干規定」 | 特別針對飯店業的不當收取小費加以糾正，以強化飯店業的服務水平 |
| 嚴法打行違為 | 一九九一年二月十二日，中共國務院批准國家旅遊局「關於加強旅遊行業管理若干問題請示的通知」 | 在統一領導、分級管理的原則下，對非法阻撓旅遊行程、敲詐旅客和旅遊企業的行為，當地旅遊管理部門應會同公安、工商等部門依法打擊，以整頓旅遊市場 |
| 增加程序服務標準化 | 一九九二年國家旅遊局制定「旅遊行業對客人服務的基本標準」 | 提高旅遊從業人員的服務水平 |
| 增加程序服務標準化 | 一九九五年成立「全國旅遊標準化基礎一九九五年成立「全國旅遊標準化基礎委員會」 | 發布旅遊業的國家標準和兩個行業標準 |
| 引進消費信用卡模式 | 一九九二年四月十八日國家旅遊局與中國銀行印發「關於共同做好信用卡結算服務的聯合通知」 | 一九九四年三月，國家旅遊局與美國運通公司在北京簽署了「美國運通卡為中國大陸官方指定旅遊信用卡的合作協定」，一九九七年十二月一日，美國運通卡成為一九九八至二○○○年的「中國旅遊信用卡」 |
| 城市服務旅遊評比 | 一九九二年五月十四日，國務院發布「關於主要旅遊城市服務質量工作綜合評定辦法」 | 分別針對北京、上海、廣東、西安、桂林、南京、無錫、蘇州、杭州、廈門、重慶、武漢等12個城市進行評比 |
| 聯合成立服務旅遊中心 | 一九八七年七月十七日<br>一九九三年十一月二日 | 國家旅遊局與鐵道部、民航局、國旅總社等單位成立旅遊聯合服務中心，提供聯合售票的服務<br>上海在虹橋機場成立首個旅遊諮詢服務台，成都在二○○二年成立「成都旅遊客運中心」和「成都旅遊散客接待中心」 |
| 旅遊廁所改進 | 一九九四年七月二十六日，國家旅遊局、建設部印發「關於解決我國旅遊點廁所問題實施意見的通知」 | 北京於二○○一年展開廁所的「星級評定」，江西也在二○○四年內投入2,000餘萬元人民幣建設公廁，解決旅遊區廁所少，品質低的問題 |
| 旅遊業品質認證 | 一九九八年積極輔導旅遊業品質認證工作，以通過ISO9000系列品質認證 | 一九九八年一月十九日中國招商旅遊總公司成為第一個獲得法國國際品質認證公司頒發的ISO9000的旅行社 |
| 質量月活動 | 一九九九年八月十八日國家旅遊局發出「關於在全國旅遊行業內開展九九質量月活動的通知」 | 每年十月一日開始配合旅遊「黃金週」實施質量月的活動，為期一個月 |

資料來源：筆者自行整理。

■ 許多旅遊景點都開始印製精美的手冊，提供中外觀光客相關的資訊，圖為九寨溝旅遊手冊的封面。

■ 許多景點都提供服務電話的相關資訊，以提供觀光客的查詢與申訴，對於提升服務品質效果極大，圖為九寨溝地區的相關資料。

■ 中國大陸各旅遊景點近年來為提高服務品質，紛紛開始成立旅客服務中心，圖為四川九寨溝地區的諾日朗旅遊服務中心。

抽樣調查結果顯示，入境觀光客對於旅遊廁所的看法「很好」和「好」的部分只占全部的15.6%。因此北京市旅遊局率先於二〇〇一年開始積極推動北京改造旅遊區（點）廁所的活動，計劃用三年的時間花費2億4千萬人民幣，將全市148個景區的747座廁所，按一至四星的不同標準進行分類，並且將這項工作持續推動到二〇〇八年，其中第一批217個北京旅遊景點廁所於二〇〇一年十二月獲頒「星級廁所」殊榮[3]。北京在旅遊廁所改進的作法已經在中國大陸引起了極大反應，並得到國家旅遊局的重視。二〇〇一年國家旅遊局制訂了「旅遊廁所等級劃分與評定」標準，包括旅遊景區和城市中心的公廁全部改建成國際水準的環保型廁所，並提出了星級等級的劃分方式[4]，甚至桂林市還為此在二〇〇一年十月召開了「新世紀旅遊廁所建設與管理研討會」，並通過了「新世紀旅遊廁所建設與管理桂林共識」，加強宣導改進廁所的新措施，而世界廁所協會還決定將二〇〇四年世界廁所高峰會的舉辦權交給北京[5]。

## 四、強化旅遊安全管理

　　中國大陸旅遊安全的問題長久以來備受指責，也成為發展觀光旅遊的一大障礙，從一九八二年十一月發生的桂林空難、一九九一年的福建蒲田車禍、一九九四年三月卅一日發生的千島湖事件、一九九五年四月發生的神農溪事件、一九九七年發生的新疆阿圖什市車禍，都讓人感受深刻。在許多觀光客眼中，中國大陸並不是一個安全的旅遊地，而中共當局在處理旅遊意外事件時，在程序與效率上也備受質

---

[3]**聯合報**，2002年1月17日，第13版。

[4]其評定標準包括：城市和景區廁所的外觀要與周圍景緻協調，外觀整潔、內部乾淨、使用安全、沒有異味；旅遊區廁所必須採用水沖式，加強自然通風，採用「生態廁所」、「沼氣化糞」等先進技術；管理要市場化，日常管理和維護責任落實到個人等。

[5]二〇〇一年首屆世界廁所高峰會在新加坡召開，二〇〇二年在韓國舉行，二〇〇三年在印度舉行。

疑。由於旅遊產品的需求彈性甚大，因此中共當局開始意識到這其中問題的嚴重性，並積極展開一系列措施與相關法令的制訂。

　　中國大陸官方近年來開始重視並檢討旅遊安全的相關工作，如**表8-2**本文將其區分為重大事故調查方面、旅遊安全管理方面、緊急救援機制方面與消防安全方面等四大部分來加以探討。

　　近年來，中國大陸在緊急救援工作上為了快速提升，不但快速增加緊急救援機構的數量，也積極與國外相關業者進行合作，在設備與人力素質方面比較完備的機構除了「亞洲緊急救援中心」外，國旅成立「旅行救援中心」，而中共衛生部也成立「國際緊急救援中心」，另外在民營機構方面也成立「國際SOS救助公司」等。

## 五、消費者保護措施的日益完善

　　從九〇年代開始，受理國內外觀光客投訴與維護觀光客合法權益是國家旅遊局的主要工作之一，過去中國大陸觀光旅遊業欠缺消費者保護法令、保護機制與保護程序，易造成消費者權益受損時無處投訴。九〇年代初旅遊的消費者保護意識才開始萌芽，包括旅遊保險與投訴電話的設置、投訴制度的雛形等，如**表8-3**所示。直到九〇年代中期之後，隨著質量監督管理所與質量保證金的設立，消費者保護措施才逐漸成形。基本上，中國大陸旅遊學界將旅遊糾紛區分為：合同糾紛、旅遊資源保護糾紛、服務糾紛、交通糾紛、結算糾紛、食品衛生糾紛、治安管理糾紛、保險糾紛、旅遊勞動管理糾紛、出入境管理糾紛、導遊陪同管理糾紛、旅遊行政管理糾紛、觀光客權益保護糾紛等13項。

　　在**表8-3**中有關旅遊消費者保護的諸多措施中，以「旅行社質量保證金」的措施最具意義，因為過去中國大陸長期的社會主義體制下，未有消費者至上的觀念，更缺乏所謂「售後服務」或是「售後保障」的概念，尤其是以無形商品居多的旅遊業來說，消費者幾乎完全是居

表8-2 中國大陸旅遊行業安全管理整理表

| 種　類 | 時間與相關法令 | 內　容 |
|---|---|---|
| 1.重大事故調查程序 | 一九八九年三月二十九日國務院頒布「特別重大事故調查程序暫行規定」 | 特別重大事故是指：一人或多人重傷、一人或多人死亡、財產損失5,000元人民幣以上。而當地公安機關獲悉後應立即派員處理 |
| | 一九九三年四月十五日國家旅遊局發布「重大旅遊安全事故報告制度試行辦法」、「重大旅遊安全事故處理程序試行辦法」 | 1.各地區旅遊行政管理部門都有責任將重大旅遊安全事故上報「中國旅遊緊急救援協調機構」。<br>2.中國大陸旅遊緊急救援協調機構設在國家旅遊局綜合司 |
| 2.強化旅遊安全管理 | 一九八七年十一月十日國家旅遊局頒布「旅館業治安管理辦法」 | 規定旅館安全之注意事項，以及相關問題的處理方式，以防止住宿者遭到危害 |
| | 一九九〇年二月二十日國家旅遊局頒布「旅遊安全管理暫行辦法」 | 1.強調保障觀光客人身與購物安全，應貫徹「安全第一、預防為主」方針；而各級旅遊安全管理機構應遵循「統一指導、分級管理、以基層為主」的原則，指導、督促、檢查該地區的旅遊設施。<br>2.各層級旅遊主管單位在事故發生後，應按相關程序處理。處理外國觀光客重大傷亡事故時，應立即透過外事管理部門通知有關國家駐華使領館和組團單位，事故處理後立即完成事故調查報告。 |
| | 一九九四年一月二十二日，國家旅遊局頒布「旅遊安全管理暫行辦法實施細則」，三月一日實施 | 1.規定各級旅遊行政機構對於旅遊安全工作的職責、處理事故的具體辦法與獎懲規定。<br>2.規定旅行社、旅遊飯店、旅遊汽車和遊船公司、旅遊購物商店、旅遊娛樂場所和其他經營旅遊業務的企業單位是旅遊安全管理工作的基層單位，並擔負安全管理工作的職責。<br>3.凡涉及觀光客人身、財物安全的事故均為旅遊安全事故。<br>4.旅遊安全事故分為輕微、一般、重大和特大事故等四個等級。 |
| 3.緊急救援機制 | 一九九二年五月二十六日 | 國家旅遊局設立「中國旅遊緊急救援協調機構」，並與「亞洲緊急救援中心」（AEA）合作，當發生意外事件時，可協調醫療、保險、交通、旅行社等單位 |
| | 一九九八年九月十日 | 首家地方性旅遊緊急救援機構「廣州旅遊緊急救援中心」在廣州成立，隨後北京等大城市也紛紛成立 |
| 4.注重消防安全 | 一九九三年十月二十二日，國家旅遊局轉發公安局「關於加強賓館飯店等設施消防安全工作的通知」 | 著重於飯店賓館業的消防設備、消防檢查、火災事件處理、罰則等等 |
| | 一九九七年五月二十一日公安部、國家旅遊局、國內貿易部、文化部、國家工商局聯合發出「關於公共場所消防安全專項治理的通知」 | 適用範圍包括飯店旅館、旅遊區、娛樂場所、餐廳等有關於觀光客的場所 |

資料來源：筆者自行整理。

於劣勢的地位，在強勢的賣方市場主導下，消費者有如待宰羔羊。然而近年來，中國大陸一般民眾對於「旅遊投訴」的意識已經相當高漲，旅遊業者也對於消費者投訴感到壓力，因為一旦消息登上報紙，將直接影響其企業聲譽，甚至許多重要景點如張家界還設有「旅遊巡迴法庭」，使投訴方式更為便利快捷[6]；再加上質量保證金制度的實施後，消費者獲得賠償的制度更形健全，獲得賠償的機會也大幅提高。當前，依據旅行社質量保證金相關規定，旅行社收取觀光客預付款後，因旅行社的原因不能成行，應提前3天通知觀光客，否則承擔違約責任，並賠償已交付款10%的違約金；若因旅行社過錯造成觀光客誤機（車、船），旅行社應賠償觀光客直接經濟損失的10%的違約金；導遊擅自改變活動日程，旅行社應退還景點門票、導遊服務費並賠償同額違約金；旅行社安排的餐廳，因餐廳原因發生質價不符，旅行社應

■ 張家界風景區設有「旅遊巡迴法庭」，使觀光客的投訴更為便利快捷，圖為張家界景觀。

---

[6]是張家界中級法院和武陵源區法院，為加強旅遊服務所派出的專門巡迴法庭，主要目的在於受理旅客投訴與處理有關糾紛。

賠償觀光客所付餐費的20％；旅行社安排的飯店，因飯店原因低於契約約定的等級，旅行社應退還觀光客所付房費與實際房費的差額，並賠償差額20％的違約金；而導遊違反約定，擅自增加用餐、娛樂、醫療保健等行程，旅行社承擔觀光客的全部費用；導遊在旅遊行程期間，擅自離開旅遊團隊，造成觀光客無人負責，旅行社應承擔觀光客滯留期間所支出的住宿飲食等直接費用，並賠償全部旅遊費用30％的違約金；倘若導遊索要小費，旅行社需賠償被索要小費的兩倍。這種種的規定，對於前往中國大陸旅遊的觀光客來說已經具備了基本的法令配套機制。

消費者在維護自身權益的方式，除了上述透過各層級旅遊局與旅遊質量監督管理所的「行政申訴」外，也可透過調解與仲裁的方式，甚至是提起民事或刑事的訴訟。就調解來說，主要是藉由各省、市、自治區的「消費者協會」，該協會依據「消費者保護法」來進行調查與瞭解，並在消費者與經營者雙方的同意下進行調解。而仲裁則需透過「中國國際貿易促進委員會」所設立的「對外經濟貿易仲裁委員會」，藉由該民間性的仲裁機構以組織仲裁庭的方式，藉由書面或口頭的程序來進行審理[7]。

另一方面比較大的變革是有關於意外保險之規定，過去以來中國大陸對於保險業務就較為陌生，更遑論是具有專業性之旅遊意外保險。如表8-3所示在一九九七年所頒布的「旅行社辦理旅遊意外保險暫行規定」，雖然是旅遊意外保險之濫觴，但在實施過程中也產生了不少問題，例如被保險人和受益人都是觀光客本人，旅行社只不過是充當保險代理人而已；因此，當旅行社因過失和疏忽導致觀光客發生意外時，觀光客除可以直接向保險公司索賠外，還可繼續向旅行社索賠，所以可說旅遊意外險只是轉嫁了觀光客的風險，而無法免除旅行社的責任，如此也就造成幾年來觀光客分別向保險公

---

[7]姜志俊，「建立兩岸旅遊糾紛調處制度」，**一九九八海峽兩岸旅行交流研討會**（台北），頁2-19。

表8-3　中國大陸旅遊行業消費者保護措施整理表

| 項　目 | 時間/法令依據 | 內　容 |
|---|---|---|
| 一、旅遊意外保險的施行 | 1.一九九〇年二月七日，國家旅遊局與中國人民保險公司發布「關於旅行社接待海外旅行者來華期間統一實行旅遊意外保險的通知」 | 對於旅遊保險之保險對象、責任範圍、收費標準、賠償程序等內容均加以規定 |
| | 2.一九九七年五月十三日，國家旅遊局發布「旅行社辦理旅遊意外保險暫行規定」 | 規定了旅遊意外保險的賠償範圍、保險期限、保險金額、手續、行政機關的監督管理，這是前述一九九〇年「通知」的改進 |
| | 3.二〇〇一年五月十五日，國家旅遊局頒布「旅行社投保旅行社責任保險規定」（取代一九九七年公布的旅行社辦理旅遊意外保險暫行規定） | 1.旅行社從事旅遊業務必須投保責任保險。<br>2.旅行社根據保險合同的約定，向保險公司支付保險費，保險公司對旅行社在從事旅遊業務經營活動中，致使觀光客人身、財產遭受損害應由旅行社承擔的責任，保險公司應承擔賠償保險金責任的行為。旅行社須投保責任險的責任範圍包括：觀光客人身傷亡；觀光客因治療支出的交通、醫藥費；觀光客行李、物品丟失、損壞或被盜等賠償責任。<br>3.旅行社責任保險的保險期限為一年，旅行社辦理責任保險的保險金額不得低於國內旅遊每人限額人民幣8萬元，入境、出境旅遊每人限額16萬元。國內旅行社每次事故和每年累計責任賠償限額為人民幣200萬元，國際旅行社每次事故和每年累計責任賠償限額為人民幣400萬元。<br>4.必須在境內保險公司辦理。<br>5.旅行社對保險公司請求賠償或者給付保險金的權利，自知道保險事故發生之日起二年內不行使而告消滅。<br>6.未投保旅行社責任險並在限期內不改正的企業，將受到責令停業整頓15天至30天，並處人民幣5,000元以上、20,000元以下的處罰。 |
| 二、投訴電話 | 一九九〇年七月二十一日 | 國家旅遊局旅遊質量監督管理所設立投訴電話，第一批旅遊省市的投訴電話也開始設置，包括北京、上海、天津、江蘇、浙江、廣東、陝西、甘肅。其中有中、英、日、俄、德、韓等六種語言。之後，各省市均紛紛設置 |
| 三、旅遊投訴制度的建立 | 一九九一年，國家旅遊局頒布，十月一日實施的「旅遊投訴暫行規定」 | 1.觀光客、海外旅行商、國內旅遊經營者，因自身或他人合法權益遭受旅遊經營者之損害，可以書面或口頭方式向旅遊行政管理部門投訴。<br>2.旅遊經營業者有以下行為者將被投訴：沒有提供價值相符的服務、不履行契約、故意或過失造成行李破損或遺失、詐欺、私收回扣或小費。<br>3.投訴期間為受害後60天以內。<br>4.管理機關是縣級以上旅遊管理部門之投訴部門。<br>5.投訴機關在受理後通知被投訴者，被投訴者應在30天以內作出書面答覆，投訴機關應加以複查。<br>6.投訴機關應進行調解，但不得強迫。 |

（續）表8-3 中國大陸旅行業消費者保護措施整理表

| 項目 | 時間/法令依據 | 內容 |
|---|---|---|
| 四、成立旅遊質量監督管理所 | 一九九七年三月二十七日發布「全國旅遊質量監督管理所機構組織與管理暫行辦法」 | 1. 國家旅遊局指導的全國旅遊質量監督管理所（簡稱質監所），指導全國質監所的工作，處理重大而跨省的投訴與國際旅行社的投訴、國際旅行社的保證金賠償案件，以及協助旅遊局進行市場檢查工作。各省、自治區、直轄市旅遊局質量監督管理所接受本地區的投訴與處理該地區的保證金賠償案件。<br>2. 一九九五年七月一日發布之「全國旅遊質量監督管理所機構組織與管理暫行辦法」廢止。<br>3. 一九九六年中共廣設旅遊質監所，包括30個省、自治區、直轄市，25個省會城市與計畫單列市都設有旅遊質監所。 |
| 五、旅行社質量保證金的管理 | 1. 一九九五年一月一日國家旅遊局發布「旅行社質量保證金暫行規定」、「旅行社質量保證金暫行規定實施細則」 | 1. 保證金由旅行社繳納、旅遊行政管理部門管理、用於保障觀光客權益的專用款項，當觀光客的經濟權益因旅行社自身過錯未達到合同約定的服務質量標準而受損，或因旅行社服務未達到國家標準或行業標準而受損，而旅行社不承擔或無力承擔賠償責任時，以此款項對觀光客進行賠償。<br>2. 經營國際旅遊旅行社繳納60萬元人民幣，經營國際旅遊接待業務者30萬元；經營國內旅遊業務者10萬元；特許經營出國旅遊業務者另繳100萬元。<br>3. 實行「統一制度、統一標準、分級管理」原則。<br>4. 國家旅遊局統一制定保證金的制度、標準和具體辦法，管理全國經營國際旅遊業務旅行社的保證金，直接管理中央一級一類旅行社和全國特許經營出國旅遊業務的保證金。<br>5. 各省、自治區、直轄市經國家旅遊局的授權，管理該地區經營國際與國內旅遊旅行社的保證金。至於各地、市、州旅遊局經過授權或批准，管理該地區經營國際旅遊業務或國內旅遊業務的旅行社保證金。<br>6. 經審核不符合規定條件或不屬於保證金賠償範圍者，質監所在接到賠償請求之日起的7個工作天內通知請求人。<br>7. 旅行社和賠償請求人對使用保證金賠償決定不服，可以在接到書面通知之日起15日內，向上一級旅遊行政管理部門申請覆議。<br>8. 旅行社逾期不繳納保證金、逾期不補繳保證金差額者，旅遊行政管理部門視情節輕重，分別給予警告、整頓或吊銷業務經營許可證的處分。 |
| | 2. 一九九五年六月二十八日國家旅遊局發布「旅行社質量保證金財務管理暫行辦法」 | 1. 其中第二條規定該保證金是保障觀光客權益的專用款項，歸各繳款旅行社所有，但是由國家旅遊局及各地區旅遊行政管理部門的財務管理單位直接負責其財務管理。<br>2. 各類旅行社繳納的保證金必須是現金形式。<br>3. 旅行社發生合併、解散、轉讓或破產等情況需清理財產時，保證金作為旅行社財產的一部分。 |
| | 3. 一九九七年三月二十七日，國家旅遊局發布「旅行社質量保證金賠償暫行辦法」 | 1. 國家旅遊局質監所負責：中央部門開辦設立的國際旅行社之理賠；經營出境旅遊業務的國際旅行社之理賠；在全國有重大影響的旅行社保證金賠償案件。<br>2. 省旅遊局質監所：負責管轄省、自治區、直轄市內有重大影響的保證金賠償案件。<br>3. 地方各級旅遊質監所：負責管轄本區域旅行社的保證金賠償案件。<br>4. 上級的旅遊質監所有權審理下級所管轄的保證金賠償案件，也可以把應管轄的保證金賠償案件交由下級旅遊質監所審理。<br>5. 質監所作出受理決定後，應當及時將「旅遊投訴受理通知書」送達被投訴旅行社；被投訴旅行社在接到通知書後，應在30日內作出書面答覆。<br>6. 質監所處理賠償請求案件，能夠調解者應在查明事實分清責任的基礎上，在30日內進行調解。<br>7. 向質監所請求保證金賠償的時效期限為90天。 |

資料來源：筆者自行整理

司、旅行社同時索賠而要求雙倍賠償的奇特現象。而新頒布的「旅行社投保旅行社責任保險規定」，則是將被保險人和受益人轉變為旅行社，一旦發生事故則改由保險公司代表旅行社賠償觀光客；並且將「強制旅遊人身意外保險」改變為「強制旅行社責任險」，而觀光客則改採自願方式來投保人身意外險，如此不但觀光客可以選擇是否投保以及投保金額，並且也才符合保險之慣例，而明確了雙方的責任。「旅行社投保旅行社責任保險規定」還擴大了對於旅行社責任的保障範圍，由於組織旅遊團的旅行社和旅遊地的接待旅行社兩方面均要投保，從而充分保障了各類型旅行社的權益。此外，在「旅行社投保旅行社責任保險規定」中所認定之保險標的是「責任」，既包括人身責任也包含財產責任，因此消費者可以在經營責任保險的保險公司一次完成投保程序，這也才使得該規定與中共之「保險法」內容相互接軌。

因此，根據二〇〇一年十二月所最新施行的「旅行社管理條例實施細則」第六十五條中指出，包括「旅行社質量保證金暫行規定」、「旅行社質量保證金賠償暫行辦法」、「旅行社投保旅行社責任保險規定」，共同作為「旅行社管理條例」的實施細則，由此可見中國大陸對於觀光旅遊消費者的保障日益法制化。

# 第二節　中國大陸觀光旅遊產業的考核評選管理制度

政府為了強化觀光旅遊產業的服務品質與加速整體產業的競爭優勢，最佳的方式就是鼓勵市場競爭、發展高品質的商品、引導新企業的加入競爭、施加產業升級的壓力，因此中國大陸近年來積極舉辦各種觀光旅遊行業的考評管理活動，其出發點也是在於要強化旅遊產業的競爭程度與服務品質。

## 一、中國大陸旅遊相關產業之考核評選管理制度類型

　　從一九八〇年開始，中國大陸官方每年針對旅遊產業舉辦了一系列的考核評選活動，**表8-4**就是目前中國大陸旅遊產業的重要考評管理活動，依據首次舉辦時間的先後來加以排列：

表8-4　中國大陸旅遊行業考評管理活動一覽表

| 項　目 | 開始舉辦時間 | 依　據 | 附　註 |
|---|---|---|---|
| 1.優秀服務人員 | 1980年9月17日 | 旅遊總局發出「關於命名優秀廚師、優秀服務員和優秀駕駛員的決定」 | 1.這是中共建政以來首次針對旅遊服務業從業人員的公開選拔與表揚活動。<br>2.首次選拔活動中共有廚師、服務員與駕駛等58人獲獎。 |
| 2.選拔重要風景名勝區 | 1982年11月8日 | 國務院批准城鄉建設環境保護部、文化部、國家旅遊局「關於審定第一批國家重點風景名勝區的請示」 | 1.一九八五年國務院頒布「風景名勝區管理條例」。<br>2.至二〇〇一年為止，確定的風景名勝區共有677處，其中國家級風景名勝區119處，省級縣級自然風景名勝區558處，總面積約9.6萬平方公里，占國土面積的1%，有16處被聯合國教科文組織列為世界自然與歷史文化遺產。 |
| 3.旅遊涉外飯店的星級評定 | 1988年8月22日 | 國家旅遊局發布「中華人民共和國評定旅遊(涉外)飯店星級的規定」 | 1.共分為一至五星，其中國家旅遊局負責評定三星、四星和五星級飯店；省級旅遊局負責該地區一星和二星級的評定，結果需呈報國家旅遊局備案；該地區三星級進行初評後，再呈報國家旅遊局確認，且負責向國家旅遊局推薦四星和五星級飯店。<br>2.凡營業一年以上的國營、集體、中外合資、外商獨資、中外合作的飯店、度假村都要參加，而每半年要覆核一次。<br>3.凡被評定星級的飯店，其經營管理和服務水平如達不到與星級相符的標準，國家旅遊局和地方旅遊局可根據許可權予以處理，這包括：口頭提醒、書面警告、罰款、通報批評、降低星級、限期整頓、取消星級、吊銷旅遊（涉外）營業許可證。<br>4.一九八九年五月公布了第一批22家星級名單，一九九一年五月二十九日，國家旅遊局、國家物價局共同修訂頒布「中華人民共和國評定旅遊涉外飯店星級的規定」。<br>5.到二〇〇一年為止共評定出星級飯店6,029家。其中五星級飯店117家，四星級飯店352家，三星級1,899家，二星級3,061家，一星級600家。 |
| 4.旅遊勝地四十佳 | 1991年12月18日 | | 國家旅遊局透過50萬張選票選出了「中國旅遊勝地四十佳」，藉由全民參與來達到宣傳的目的 |

（續）表8-4　中國大陸旅遊行業考評管理活動一覽表

| 項　目 | 開始舉辦時間 | 依　據 | 附　註 |
|---|---|---|---|
| 5.選拔國家歷史名城 | 1994年1月4日 | 國務院轉批建設部、國家文物局「關於審批第三批國家歷史文化名城和加強保護管理的請示」早在一九八二年二月， | 國務院就公布了首批國家歷史文化名城共24處，十一月批准了44處，一九八八年又增加第二批40處達到84處，一九九四年增加第三批至99處。之後，每年均在陸續增加之中 |
| 6.導遊評定 | 1995年7月27日 | 國家旅遊局印發「關於在全國推行導遊員等級評定制度的通知」 | 1.一九八八年五月時就舉辦了「春花杯中國導遊大賽」，十二月國家旅遊局又舉辦「全國模範導遊」，但這只是導遊選拔，直到一九九四年十月六日國家旅遊局發布「關於試點單位導遊員等級評定的實施細則」才開始進行導遊的等級評選工作。<br>2.導遊員區分為初級、中級、高級與特級四種，由省市旅遊局直接負責導遊的考試、考核、評審、培訓。 |
| 7.創建中國優秀旅遊城市 | 1995年8月 | 國家旅遊局提出舉辦「中國優秀旅遊城市」的構想，一九九八年國家旅遊局制定「中國優秀旅遊城市檢查標準」 | 1.選拔條件包括當地旅遊業的地位、對旅遊業的支援政策、旅遊發展環境、旅遊市場秩序等18類152項。<br>2.各城市通過省級旅遊局的初審，向國家旅遊局提出考核申請，通過考核後由中共中央精神文明辦公室授予「中國優秀旅遊城市」稱號。<br>3.國家旅遊局負責組織中國優秀旅遊城市的復核工作，該工作每兩年組織一次。國家旅遊局對未通過復核或在創優工作中發生重大問題的城市，將提出通報並限期改正，也就是所謂「整改通知書制度」，嚴重者甚至取消命名收回證書和標誌物，因此優秀旅遊城市不是終身制。<br>4.一九九九年一月正式公布了第一批54個名單，至二〇〇二年一月為止共有125個。 |
| 8.內河船舶評選 | 1995年11月7日 | 國家旅遊局發布「內河旅遊船舶星級劃分與評定」的標準 | 將旅遊船舶共分為五個星級，一九九七年六月武漢市對首次評選為二星至五星級客輪進行掛牌，到二〇〇〇年末共評出星級船20艘，其中五星級5艘、四星級8艘、三星級6艘、二星級1艘 |
| 9.旅遊百強旅行社 | 1997年10月10日 | | 國家旅遊局於一九九七年首次宣布舉辦年度全國旅遊百強旅行社，一九九九年七月三十日國家旅遊局將其區分為「國際旅行社一百強」與「國內旅行社一百強」兩大部分 |
| 10.能手技能運動會 | 1997年10月28日 | | 國家旅遊局在北京舉辦「全國青年崗位能手技能運動會」中餐廳服務比賽，與「中華技能大獎」的比賽，選拔優秀之廚師與餐飲服務人員 |
| 11.文明風景旅遊區示範點 | 1998年 | 依據中共十四屆六中全會發展精神文明的方針 | 1.由中央精神文明辦公室、國家旅遊局、建設部共同進行文明風景旅遊區示範點的選拔，首次有包括黃山等十個地方在一九九八年六月獲選，之後每年均選出十個地點。<br>2.一九九九年六月十一日國家旅遊局與中央精神文明辦公室發布「關於命名表彰首批旅遊景區全國青年文明號的決定」，有52處景區獲得表彰。 |

（續）表8-4 中國大陸旅遊行業考評管理活動一覽表

| 項　目 | 開始舉辦時間 | 依　據 | 附　註 |
|---|---|---|---|
| 12.旅遊區質量等級的劃分與評定 | 1999年 | 國家技術監督局、國家旅遊局 | 1. 一九九九年六月十四日國家技術監督局發布國家旅遊局負責制訂的「旅遊區質量等級的劃分與評定」，自十月一日實施，規定了旅遊區等級的範圍、等級劃分的依據、監督檢查標準等；九月三十日國家旅遊局印發了「旅遊區質量等級評定辦法」；十月二十六日國家旅遊局制訂「入境旅遊服務質量規範」，二〇〇〇年起實施「旅遊區質量等級的劃分與評定標準」。<br>2. 從二〇〇〇到二〇〇一年國家旅遊局共評審出4A級旅遊區230個，3A級107個，2A級和1A級則交由各省、自治區和直轄市旅遊單位評定。 |
| 13.交通工具評選 | 2001年 | 國家旅遊局管理司進行包括了「旅遊汽車公司等級評定標準」、「旅遊 | 客車星級評定標準」、「旅遊船服務質量標準」、「海上遊輪星級評定標準」、「遊覽船星級評定標準」等評鑑 |
| 14.文明導遊員 | 2001年 | 中央文明辦公室和國家旅遊局 | 各旅行社、導遊公司、景區景點管理單位經過考評選拔出本單位的優秀導遊，向縣（市）級以上文明辦公室和旅遊局推薦；各級文明辦公室、旅遊局向上級文明辦公室、旅遊局推薦；評選出「省級文明導遊員」10-20名，在此基礎上選出3-5名向中央文明辦公室、國家旅遊局推薦申報 |

資料來源：筆者自行整理。

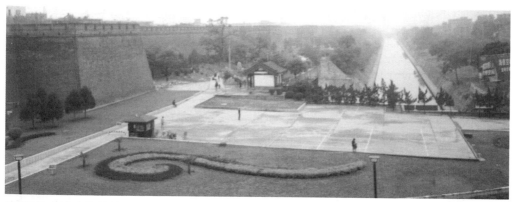

■ 各地方政府均積極參與國家重點風景名勝區、國家歷史文化名城、中國優秀旅遊城市、旅遊區質量等級評定等等的考核評選活動，圖為西安市的城市風貌與古城牆。

　　基本上如**表8-5**所示，上述中國大陸旅遊產業的考評管理活動依其特質可以區分為下列四大類型：

表8-5 中國大陸旅遊行業考評管理活動分類表

| 種類 | 特性 | 實例 |
|---|---|---|
| 等級性評選 | 以星級標準為主，強調不同品質給予不同等級，通常為一星級至五星級；由國家旅遊局或其委託之民間團體負責評選 | 包括涉外飯店、旅遊汽車公司、旅遊客車、旅遊船、海上郵輪、遊覽船、內河旅遊船舶、旅遊區、導遊等品質等級評選 |
| 資格性評選 | 設定一定選拔標準，由國家旅遊局或其委託之民間團體負責評選，達到一定品質標準者給予榮譽稱號 | 優秀服務人員、國家重點風景名勝區、國家歷史文化名城、全國模範導遊、中國優秀旅遊城市、旅遊百強旅行社、文明導遊員、文明風景旅遊區示範點等 |
| 民眾票選評選 | 由民眾直接參與票選，而無任何第三者進行評選 | 中國旅遊勝地四十佳 |
| 競賽類評選 | 以競賽方式達到評選結果 | 春花杯導遊大賽、全國青年崗位能手技能運動會、中華技能大獎 |

資料來源：筆者自行整理。

## 二、中國大陸旅遊產業考核評選管理制度之意義

中國大陸大張旗鼓舉辦競賽活動的主要目的如下：

### （一）促使旅遊相關產業產生提升品質的動力

為徹底改變過去共產主義社會下的「大鍋飯」心態，由官方舉辦各種競賽可以激發參與者的榮譽感，在**表8-5**中可以發現許多「評定」具有「等級性」，包括旅遊涉外飯店、旅遊交通工具、導遊員、旅遊區等等，都有從一星到五星的評定標準，可以使業者與從業人員不斷尋求自我品質的提升。此外，中國大陸官方也不斷提高這些評定的標準，使服務的品質能與時俱進。以飯店的評定來說，一九九七年十月十六日，由國家技術監督局修訂發布的「旅遊涉外飯店星級的劃分及評定」，就大幅提高了過去的標準，結果有數十家飯店的星級標誌被迫取消，這無形中給予業者不斷進步的壓力。

### （二）增加消費者的保障

消費者過去很難去預先了解中國大陸旅遊業的服務品質，因而造

機密
請將本意見書交大堂客務經理
SECRET
Please turn over the agreement
to the Assistant Manager.

都江古堰
Around Dam DuJiang

都江古堰二王廟賓館
DUJIANG ANCIENT DAM ERWANG TEMPLE HOTEL

房號
Room No

總 經 理
GENERAL MANAGER

亲爱的来宾:
　　我们诚望您在我宾馆住宿期间感到愉快。旨在为您提供优质服务和设施,我们十分重视您的宝贵意见。阁下如能填写这份征求意见表,以便我们不断改进工作,我将十分感谢!
谨对您的光顾表示感谢,并期待着您再次光临!

總經理

Dear Guest:
　　We hope you enjoyed your stay with us. Your opinions and observations are important to us because our goal is to provide you. with excellent service and qualified facilities at a good value, I shall be grateful if you would complete this questionnaire so as to better our work constantly.
Thank you for your valued patronage and looking forward to you next visit in the future.

接待与服务　　服务水准 SERVICE
PECEPTION AND SERVICE
极佳 中等 差劣
Excellent Average Poor

司门员 Doorman
总台登记员 Check - in
行李服务员 Bellman
公共洗手间服务 Public Restrooms
衣服浣熨工 Laundry & Valet
收银员 Front Desk Cashier
商务中心 Business Center

客户 GUESTROOM
服务周到 Good Service
房间洁净 Neat and Clean
设备完好 Well - equipped
提供足够用品 Adequate Supplies

餐厅及酒吧
RESTAURANTS AND BARS
饮食水准
QUALITY OF FOOD/BEVERAGE
极佳 中等 差劣
Excellent Average Poor

中餐厅古堰堂(1楼)
贵宾包间(2楼) Vip Dining rooms(2F)
送餐服务　Room service

商场与康乐　　服务水准 SERVICE
SHOPPING AND RECREATION
极佳 中等 差劣
Excellent Average Poor

会议厅 Conference hall
购物中心 Shopping Center
健身房 Health Center
桑拿浴室 Sauna Room
棋牌室 Chess and Cardroom
康复按摩室 Recovery massage room
美容室 Beauty salon
美发室 Hair salon
夜总会 Night Club
其他意见和建议:
OTHER COMMENTS AND SUGGESTIONS:

姓名 Name _____
地址 Address _____

职业 Occupation _____
国籍 Citizenship _____
公司或旅行团名称
Name of Company or tour _____

日期 Date _____

■ 飯店業為了確保其星級的地位,均大力加強顧客品質調查的相關工作,圖為都江堰二王廟賓館的相關文件。

成「掛羊頭賣狗肉」之事件頻傳，如今經由旅遊相關行業評選的結果，可以使消費者輕易知道其所能提供的服務質量，而減少交易成本的耗費，例如獲得四星級評選的飯店，其必能提供具備四星級國際水準的服務，消費者不需要一一親自打聽。

## （三）提高工作人員的社會地位

在中國長久以來的士大夫觀念下，不論廚師、導遊員、駕駛、調酒師、服務員都不算高貴而受人尊敬的行業，然而藉由這些選拔與表揚活動，可以增加相關工作人員的社會地位與工作尊嚴，使更多人願意投入其中，增加旅遊業人才的輸入與淘汰。舉例來說，中國大陸每一省都有獨特的飲食文化，目前各地方政府除了不遺餘力的加以保存外，也極力提高廚師的社會地位，在文革時期名廚曾經被迫下放勞改，而目前廚師的待遇則比一般工作高出數倍，許多大學甚至禮聘知名廚師到校辦理講座，也能和政府官員平起平坐，造成許多年輕人捨大學而參加廚師培訓班的特殊現象。

## （四）加強專業知識與技能的交流

由表8-5可以發現，目前中國大陸旅遊行業間的競賽活動相當頻繁，除了可以選拔出其中的能手外，更可以加快專業領域內的知識與技能交流，這尤其以餐飲業最為明顯。以廚房工作者為例，中國大陸廚師證照考試十分嚴格，分科非常詳細，除了四個等級外，還區分麵點師傅、雕刻師傅、刀刻師傅等，而各省每四年會選拔廚師到北京參加包括「全國烹調大賽」、「全國青年崗位能手技能運動會」、「中華技能大獎」等全國性的大型競賽，除了獲勝者可以獲得「烹飪大師」的殊榮外，參賽者也可相互切磋廚藝。此外，北京也成立了國際廚師聯合會，每五年舉辦一次國際比賽，如此可以大幅增加中國大陸廚師與外國廚師間的專業知識交流。

# 第三節　中國大陸旅遊人力資源的培育與提升

　　人力資源的培育非常重要，劉易斯（Arthur W. Lewis）就認為，低度開發國家在「二元經濟模型」（Dual Economy Models）的勞動力發展架構下，雖然充沛而廉價，但由於其並非熟練與專業，因此會抑制該產業的進一步成長，而必須透過投注適度的資本來提供教育與培訓，以突破此一發展瓶頸，並且使得勞動力從農業部門逐漸轉出[8]。

　　一九七九年三月一日，旅遊總局在北京第二外國語學院舉辦了第一期旅遊翻譯進修班開始，自此中國大陸才正式展開旅遊從業人員的訓練，同年五月十五日，上海旅遊專科學校成立，成為中共建政以來第一所旅遊人才培育的高等學校[9]，隨後包括杭州大學、南開大學、西北大學、長春大學、中山大學、大連外語學院、西安外語學院紛紛成立旅遊專業（科系），一九八三年三月北京第二外國語學院更改制為「中國旅遊學院」，提高了旅遊院校的學術地位[10]。在二〇〇〇年的全國旅遊工作會議上，中共國家旅遊局確立要使中國大陸成為世界旅遊強國的目標，也就是到二〇二〇年時要實現由亞洲旅遊大國邁向世界旅遊強國。然而強國需要強才，強才需要一流的觀光旅遊教育來培育，因此旅遊人才的培養甚為重要。基本上中國大陸目前在旅遊人才的培育方面具有以下幾點特質：

## 一、旅遊學校數量與人數的急遽增加

　　如圖8-1所示，旅遊高等院校因為高校的合併，從一九八九年起出現減少的趨勢，直至一九九三年才出現穩步的增加，從102所增加到二

---

[8]Subrata Ghatak, *Development Economics* (N.Y. :Longman Inc, 1978), P.41.

[9]孔其道，「大陸積極推展旅遊事業」，大陸經濟研究（台北），第2卷第3期，1980年5月10日，頁43-53。

[10]王志佑，「發展兩岸旅遊教育的交流與合作」，一九九二年海峽兩岸旅遊研討會（河北），1992年3月12日，頁144。

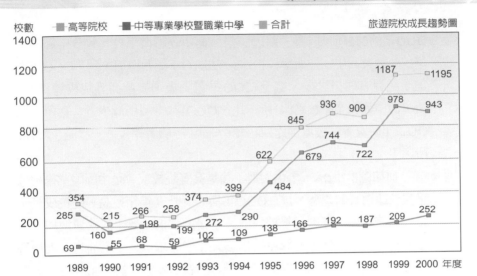

圖8-1 中國大陸旅遊院校成長趨勢圖

資料來源：筆者自行整理自中國旅遊統計年鑑。

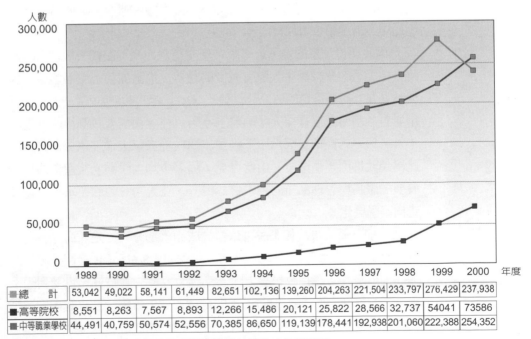

| | 1989 | 1990 | 1991 | 1992 | 1993 | 1994 | 1995 | 1996 | 1997 | 1998 | 1999 | 2000 |
|---|---|---|---|---|---|---|---|---|---|---|---|---|
| ■總　　計 | 53,042 | 49,022 | 58,141 | 61,449 | 82,651 | 102,136 | 139,260 | 204,263 | 221,504 | 233,797 | 276,429 | 237,938 |
| ■高等院校 | 8,551 | 8,263 | 7,567 | 8,893 | 12,266 | 15,486 | 20,121 | 25,822 | 28,566 | 32,737 | 54041 | 73586 |
| ■中等職業學校 | 44,491 | 40,759 | 50,574 | 52,556 | 70,385 | 86,650 | 119,139 | 178,441 | 192,938 | 201,060 | 222,388 | 254,352 |

圖8-2 一九八九至二〇〇〇年中國大陸旅遊院校學生人數統計圖

資料來源：筆者自行整理自中國旅遊統計年鑑。

〇〇〇年的252所，成長了將近一倍。而中等職業學校（包含中等專業學校、職業高中、技術學校），從一九九〇年開始增加，到二〇〇〇年增加了將近有四倍之多。截至二〇〇一年為止，旅遊高等院校達到311所，而中等職業學校為841所，比二〇〇〇年的943所減少近一百所；二〇〇二年時高等院校增加達到407所，而中等職業學校進一步減少為706所。

　　而如**圖8-2**所示，學生人數不論是高等院校或者是中等職業學校都呈現快速增長的趨勢，以二〇〇〇年與一九八九年相較高等院校成長了將近九倍，而中等職業學校則成長了接近六倍，學生的快速增加，一方面表示就業市場上對於旅遊相關人才的需求，另一方面也代表旅遊產業的快速發展。到二〇〇一年時旅遊院校學生共達到342,793人，其中高等院校的學生為102,245人，中等職業學校為240,548人（比前一年減少1,804人）；二〇〇二年旅遊院校學生總計為417,022人，其中高等院校157,409人，中等職業學校259,613人，增加主要集中在高等院校，至於中等職業學校增加有限。

　　因此值得注意的是，近年來當學生總數與高等院校人數都有增加時，中等職業學校學生人數有減少的趨勢，而誠如前述中等職業學校從一九九九年最高峰的978所降低到二〇〇二年的706所，這一方面顯示市場對於基層餐旅操作人才的需求不若以往，而需要較高級的管理人才外，另一方面則是因為中下級餐旅學校過去以來增加過於氾濫，因此出現裁併而逐漸減少。由此可見，隨著中國大陸觀光旅遊業的持續發展，服務與管理品質的要求日益提升，在人力資源的要求上也逐漸走向高學歷化。

　　目前，就大專院校來說可以區分成兩大部分，一是「高等旅遊院校」，二是「普通高等院校」，就前者來說如**表8-6**所示係指觀光旅遊的專門大專院校，在行政隸屬上除了受到教育部的管轄外，也受到國家旅遊局的管轄；而後者**表8-7**所示則是指普通大專院校設有觀光旅遊相關科系，其專業性與規模當然無法與高等旅遊院校相提並論。

表8-6　中國大陸高等旅遊院校一覽表

| 高等旅遊院校 | 科　系 | 位　置 |
|---|---|---|
| 中國旅遊管理幹部學院 | 飯店管理系、旅遊管理系、旅行社管理系、旅遊英語系 | 天津市河西區紫金山路 |
| 北京第二外國語學院（中國旅遊學院） | 英語系、日語系、德語系、俄語系、法語系、西班牙語系、阿拉伯語系、韓語系、中文系、新聞系、法學院（法律系、國際政治系）、國際經濟貿易學院、旅遊管理學院、國際文化交流學院 | 北京市朝陽區定福莊南里 |
| 北京旅遊學院 | 旅遊管理系、旅遊英語系、旅遊日語系 | 北京市朝陽區北四環東路 |
| 上海旅遊高等專科學校 | 旅遊管理系、旅遊財會系、烹飪系、導遊翻譯系 | 上海市奉賢縣東門港 |
| 桂林旅遊高等專科學校 | 旅遊管理系、旅遊外語系、旅遊產品工藝系（英、日兩個語種） | 桂林市三里店 |

表8-7　中國大陸重要普通高等院校旅遊科系一覽表

| 學　校 | 院　系 | 地　點 |
|---|---|---|
| 黑龍江大學 | 旅遊學院 | 黑龍江省哈爾濱市南崗區學府路 |
| 黑龍江商學院 | 旅遊烹飪系 | 黑龍江省哈爾濱市道裏區通達 |
| 東北林業大學 | 野生動物資源學院旅遊管理專業 | 黑龍江省哈爾濱市動力區和興路 |
| 哈爾濱建築大學 | 社科系旅遊管理專業 | 黑龍江省哈爾濱市南崗區海河路 |
| 哈爾濱大學 | 管理系旅遊管理專業 | 黑龍江省哈爾濱市道外區景陽街 |
| 哈爾濱師範大學 | 歷史系旅遊管理專業 | 黑龍江省哈爾濱市南崗區和興路 |
| 瀋陽師範學院 | 旅遊系 | 遼寧省瀋陽市黃河南大街 |
| 瀋陽大學 | 旅遊管理學院 | 遼寧省瀋陽市大東區聯合路 |
| 大連民族學院 | 旅遊管理專業 | 遼寧省大連市經濟開發區 |
| 大連外國語學院 | 日語導遊，韓、日雙語導遊專業 | 遼寧省大連市中山區南山路 |
| 大連大學 | 旅遊學院 | 遼寧省大連市經濟開發區 |
| 東北財經大學 | 渤海酒店管理學院 | 遼寧省大連市尖山街 |
| 遼寧師範大學 | 旅遊管理學院 | 遼寧省大連市黃河路 |
| 丹東師範專科學校 | 旅遊系 | 遼寧省丹東市蛤蟆塘鎮 |
| 遼寧商業專科學校 | 旅遊系 | 遼寧省錦州市太和區 |
| 錦州師範學院 | 旅遊系 | 遼寧省錦州市解放路 |
| 本溪冶金專科學院 | 旅遊系 | 遼寧省本溪市平山區 |

（續）表8-7 中國大陸重要普通高等院校旅遊科系一覽表

| 學　校 | 院　系 | 地　點 |
|---|---|---|
| 長春大學 | 外語學院日語導遊專業 | 吉林省長春市五星路 |
| 吉林工業大學 | 人文學院旅遊系 | 吉林省長春市朝陽區文化街 |
| 東北師範大學 | 城市與環境學院 | 吉林省長春市人民大街 |
| 吉林商業高等專科學校 | 餐旅管理系 | 吉林省長春市和平大街 |
| 山東大學 | 旅遊管理學系 | 山東省濟南市山大南路 |
| 山東師範大學 | 旅遊系 | 山東省濟南市文化東路 |
| 青島大學 | 國際商學院旅遊系 | 山東省青島市寧夏路 |
| 青島海洋大學 | 旅遊學系 | 山東省青島市魚山路 |
| 煙台師範學院 | 地理系旅遊地理專業 | 山東省煙台市芝罘區世學路 |
| 泰安市師範專科學校 | 地理旅遊系 | 山東省泰安市文化路 |
| 北京工商大學 | 旅遊系 | 北京市阜城路 |
| 北京林業大學 | 旅遊管理專業 | 北京市海澱區學院路 |
| 北京大學 | 城市與環境學系 | 北京市海澱區 |
| 南開大學 | 旅遊學系 | 天津市南開區衛津路 |
| 天津商學院 | 旅遊管理系 | 天津市津霸公路東口 |
| 天津師範大學 | 歷史系旅遊文化專業 | 天津市南開區 |
| 承德大學 | 旅遊管理專業 | 河北省承德市小佟溝 |
| 燕山大學 | 經濟管理學院旅遊管理專業 | 河北省秦皇島市河北大街 |
| 河北師範大學 | 職業技術師範學院旅遊管理專業 | 河北省石家莊市東崗路 |
| 河北經貿大學 | 餐旅系 | 河北省石家莊市槐北中路 |
| 河北大學 | 旅遊管理專業 | 河北省保定市合作路 |
| 鄭州大學 | 旅遊系 | 河南省鄭州市太學路 |
| 河南大學 | 地理系旅遊專業 | 河南省開封市明倫街 |
| 河南師範大學 | 旅遊管理專業 | 河南省新鄉市文化路 |
| 信陽師範學院 | 旅遊管理專業 | 河南省信陽市紅旗路 |
| 洛陽工學院 | 旅遊管理專業 | 河南省洛陽市西苑路 |
| 河南財經學院 | 旅遊管理專業 | 河南省鄭州市文化街 |
| 陝西師範大學 | 旅遊與環境學院旅遊管理專業 | 陝西省西安市長安南路 |
| 西安外國語學院 | 旅遊系旅遊英語和旅遊日語專業 | 陝西省西安市長安南路 |
| 西安交通大學 | 管理學院旅遊系 | 陝西省西安市咸甯路 |
| 西北大學 | 旅遊系 | 陝西省西安市大學南路 |
| 蘭州大學 | 歷史系旅遊管理專業 | 甘肅省蘭州市城關區 |

（續）表8-7　中國大陸重要普通高等院校旅遊科系一覽表

| 學　校 | 院　系 | 地　點 |
|---|---|---|
| 西北師範大學 | 歷史系旅遊管理專業 | 甘肅省蘭州市安寧東路 |
| 西北民族學院 | 旅遊管理系 | 甘肅省蘭州市西北新村 |
| 山西大學 | 旅遊學院 | 山西省太原市塢城路 |
| 山西財經大學 | 旅遊管理專業 | 山西省太原市南內環街 |
| 內蒙古大學 | 旅遊系 | 內蒙古自治區呼和浩特市大學路 |
| 內蒙古師範大學 | 旅遊系 | 內蒙古自治區呼和浩特市昭烏達路 |
| 內蒙古財經學院 | 餐旅系 | 內蒙古自治區呼和浩特市海拉爾中路 |
| 新疆大學 | 旅遊管理專業 | 新疆自治區烏魯木齊市勝利路 |
| 新疆師範大學 | 旅遊與賓館管理專業 | 新疆自治區烏魯木齊市昆侖路 |
| 寧夏大學 | 旅遊專業 | 寧夏自治區銀川市文萃北路 |
| 上海交通大學 | 旅遊管理系 | 上海市法華鎮路 |
| 華東師範大學 | 旅遊系 | 上海市中山北路 |
| 復旦大學 | 歷史系旅遊管理專業 | 上海市邯鄲路 |
| 上海師範大學 | 地理系旅遊管理專業 | 上海市桂林路 |
| 上海大學 | 商學院 | 上海市新聞路 |
| 同濟大學 | 風景旅遊系 | 上海市四平路 |
| 上海海運學院 | 旅遊系 | 上海浦東大道 |
| 上海對外貿易學院 | 旅遊管理專業 | 上海市古北路 |
| 安徽大學 | 旅遊系 | 安徽省合肥市肥西路 |
| 安徽師範大學 | 旅遊系 | 安徽省蕪湖市人民路 |
| 安徽財貿學院 | 旅遊系 | 安徽省蚌埠市 |
| 徽州師範專科學校 | 旅遊系 | 安徽省黃山市屯溪區戴震路 |
| 阜陽師範學院 | 旅遊專業 | 安徽省阜陽市 |
| 南昌大學 | 旅遊學院 | 江西省南昌市南京東路 |
| 江西財經大學 | 工商管理學院旅遊管理系 | 江西省南昌市昌北下羅 |
| 南昌職業技術師範學院 | 旅遊系 | 江西省南昌市昌北開發區 |
| 江西師範大學 | 旅遊系 | 江西省南昌市北京西路 |
| 南京金陵旅館管理幹部學院 | 旅遊培訓中心 | 南京市中山路 |
| 南京師範大學 | 旅遊系 | 江蘇省南京市寧海路 |
| 東南大學 | 旅遊系 | 江蘇省南京市四牌樓 |
| 南京經濟學院 | 旅遊系 | 江蘇省南京市鐵路北街 |
| 南京農業大學 | 人文社科學院旅遊管理專業 | 江蘇省南京市衛崗 |

（續）表8-7 中國大陸重要普通高等院校旅遊科系一覽表

| 學　校 | 院　系 | 地　點 |
|---|---|---|
| 揚州大學 | 旅遊烹飪學院 | 江蘇省揚州市鹽阜東路 |
| 蘇州鐵道師範學院 | 工商部旅遊系 | 江蘇省蘇州市上方山 |
| 蘇州大學 | 社會學院旅遊系 | 江蘇省蘇州市十梓街 |
| 浙江大學 | 管理學院旅遊系 | 浙江省杭州市天目山路 |
| 杭州商學院 | 旅遊管理專業 | 浙江省杭州市教工路 |
| 寧波大學 | 旅遊系 | 浙江省寧波市三宦壹 |
| 浙江師範大學 | 旅遊管理專業 | 浙江省金華市北山路 |
| 武漢大學 | 旅遊學院 | 湖北省武漢市武昌珞珈山 |
| 中國地質大學（武漢） | 旅遊系 | 湖北省武漢市武昌普磨路 |
| 華中師範大學 | 旅遊學院 | 湖北省武漢市武昌珞瑜路 |
| 中南民族學院 | 旅遊管理系 | 湖北省武漢市武昌民院路 |
| 湖北大學 | 旅遊學院 | 湖北省武漢市武昌學院路 |
| 武漢食品工業學院 | 旅遊管理專業 | 湖北省武漢市順道街 |
| 襄樊師範專科學校 | 旅遊系 | 湖北省襄樊市隆中路 |
| 湖南商學院 | 旅遊管理專業 | 湖北省長沙市河西望城坡 |
| 湖南大學 | 國際商學院 | 湖南省長沙市嶽麓山 |
| 湖南師範大學 | 旅遊系 | 湖南省長沙市 |
| 長沙大學 | 旅遊系 | 湖南省長沙市熙寧街 |
| 長沙工業高等專科學校 | 旅遊專業 | 湖南省長沙市河西左家壟 |
| 中南林學院 | 森林旅遊系 | 湖南省株洲市樟樹下 |
| 武陵高等專科學校 | 旅遊系 | 湖南省張家界市三角坪 |
| 湘潭大學 | 旅遊管理專業 | 湖南省湘潭市西郊 |
| 福建林學院 | 經濟管理系旅遊管理專業 | 福建省南平市西芹 |
| 華僑大學 | 旅遊系旅遊管理和旅遊英語專業 | 福建省泉州市城東 |
| 廈門大學 | 歷史系旅遊管理專業 | 福建省廈門市思明南路 |
| 福建師範大學 | 地理科學學院旅遊系 | 福建省福州市倉山上三路 |
| 廣東民族學院 | 旅遊管理專業 | 廣東省廣州市石牌 |
| 中山大學 | 管理學院旅遊酒店管理系 | 廣東省廣州市新港西路 |
| 廣州大學 | 旅遊管理專業 | 廣東省廣州市麓景路 |
| 廣東商學院 | 旅遊系 | 廣東省廣州市海珠區侖頭路 |
| 廣州師範學院 | 旅遊系 | 廣東省廣州市桂花崗 |
| 深圳大學 | 旅遊系 | 廣東省深圳市南頭區 |

（續）表8-7　中國大陸重要普通高等院校旅遊科系一覽表

| 學　校 | 院　系 | 地　點 |
|---|---|---|
| 暨南大學 | 中旅學院旅遊管理專業 | 廣東省深圳市華僑城嘉應街 |
| 海南大學 | 旅遊學院 | 海口市海甸島沿江三西路 |
| 瓊州大學 | 旅遊系 | 海南省通什市 |
| 海南師範學院 | 旅遊專業 | 海南省瓊山市府城鎮 |
| 四川大學 | 旅遊學院 | 四川省成都市望江路 |
| 四川師範大學 | 旅遊系 | 四川省成都市東郊沙河堡獅子山路 |
| 西南財經大學 | 經濟系旅遊管理專業 | 四川省成都市光華村 |
| 四川烹飪高等專科學校 | 酒店管理系 | 四川省成都市外西羅家碾 |
| 成都大學 | 商貿經濟系旅遊管理專業 | 四川省成都火車北站東一路 |
| 樂山師範高等專科學校 | 旅遊系 | 四川省樂山市中區斑竹灣 |
| 重慶工業管理學院 | 商旅學院 | 重慶市九龍坡區楊家坪興盛路 |
| 重慶師範學院 | 旅遊學院 | 重慶市沙坪壩天陳路 |
| 重慶商學院 | 旅遊管理系 | 重慶市南岸區 |
| 西南師範大學 | 旅遊學院 | 重慶市北碚區天生路 |
| 西南農業大學 | 旅遊經濟系 | 重慶市北碚區天生路 |
| 桂林工學院 | 旅遊學院 | 廣西省桂林市建杆路 |
| 廣西大學 | 旅遊管理專業 | 廣西省南寧市西鄉塘路 |
| 雲南大學 | 工商管理與旅遊管理學院 | 雲南省昆明市翠湖北路 |
| 雲南師範大學 | 旅遊與地理科學學院 | 雲南省昆明市一二一大街 |
| 昆明大學 | 旅遊系 | 雲南省昆明市人民西路 |
| 雲南民族學院 | 歷史系旅遊管理專業 | 雲南省昆明市蓮花池 |
| 雲南財貿學院 | 旅遊管理系 | 雲南省昆明市龍泉路 |
| 玉溪師範高等專科學校 | 旅遊系 | 雲南省玉溪市紅塔山 |
| 貴州大學 | 旅遊系 | 貴州省貴陽市花溪 |
| 貴州民族學院 | 旅遊系 | 貴州省貴陽市花溪董家堰 |
| 青海師範大學 | 旅遊地理系 | 青海省西寧市五四西路 |

　　從表8-7可以發現，在普通高等院校中的觀光科系，仍以旅遊系的數量最多，可見在旅遊教育方面仍偏重在旅行社相關業務的範疇，在授課內容的領域方面也比較廣泛，多是總體性與宏觀性的介紹，至於餐旅科系數量相當少。此外，許多學校也都成立了旅遊學院，由此

可見高等院校都非常重視觀光旅遊此一產業,而將其由原本隸屬於某一學院升格為一個獨立的學院。另一方面比較特殊的是,許多師範相關學校也都設有旅遊系,顯見這個學門受到歡迎的程度,而在招生方面也會比較容易。但不可諱言的是,多數旅遊系仍然是隸屬在地理或歷史的學門之下,這與過去以來旅遊科系的發展過程有密切的關係,但從西方與台灣的發展來看,旅遊科系應該是比較偏重於管理的學科,中國大陸近年來相關科系也逐漸開始加強管理方面的課程,或是納入在管理學門的領域,而不僅只是著重於培養歷史地理知識豐富的導遊人才而已。

## 二、各地區發展情況不一

如**圖8-3**所示,以高等院校來說,二〇〇一年時依照學校數量分

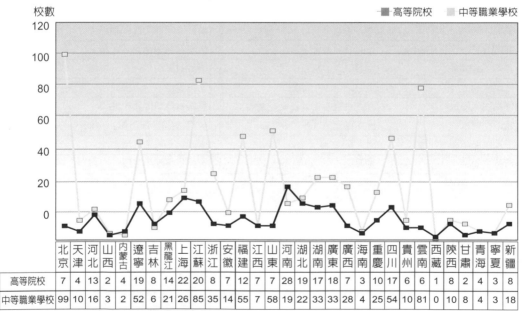

| 校數 | 北京 | 天津 | 河北 | 山西 | 內蒙古 | 遼寧 | 吉林 | 黑龍江 | 上海 | 江蘇 | 浙江 | 安徽 | 福建 | 江西 | 山東 | 河南 | 湖北 | 湖南 | 廣東 | 廣西 | 海南 | 重慶 | 四川 | 貴州 | 雲南 | 西藏 | 陝西 | 甘肅 | 青海 | 寧夏 | 新疆 |
|---|---|---|---|---|---|---|---|---|---|---|---|---|---|---|---|---|---|---|---|---|---|---|---|---|---|---|---|---|---|---|---|
| 高等院校 | 7 | 4 | 13 | 2 | 4 | 19 | 8 | 14 | 22 | 20 | 8 | 7 | 12 | 7 | 7 | 28 | 19 | 17 | 18 | 7 | 3 | 10 | 17 | 6 | 6 | 1 | 8 | 2 | 4 | 3 | 8 |
| 中等職業學校 | 99 | 10 | 16 | 3 | 2 | 52 | 6 | 21 | 26 | 85 | 35 | 14 | 55 | 7 | 58 | 19 | 22 | 33 | 33 | 28 | 4 | 25 | 54 | 10 | 81 | 0 | 10 | 8 | 4 | 3 | 18 |

圖8-3 二〇〇一年中國大陸各地方旅遊院校統計圖

資料來源:筆者自行整理自中國旅遊統計年鑑。

布，依序是河南、上海、江蘇、湖北、廣東、重慶、湖南、黑龍江、河北、福建、四川，上述各省市都超過了10所，其中河南、上海、江蘇甚至超過了20所。而中專職業學校數量多寡依序是北京、江蘇、雲南、山東、福建、重慶、遼寧等，各省市都超過了50所，可見旅遊教育的普及化程度相當高。

　　而就學生人數來說，如圖8-4，二〇〇一年高等院校中，重慶、河南、上海湖北、江蘇、北京、四川、遼寧均超過4,000人以上，其中重慶達到13,066人而居首，河南也達到9,357人而居次；而中專職業學校中北京、遼寧、上海、江蘇、福建、湖北、重慶、雲南、山東都超過一萬人，其中北京甚至達到43,894人最多，第二名是遼寧也達到了19,501多人。

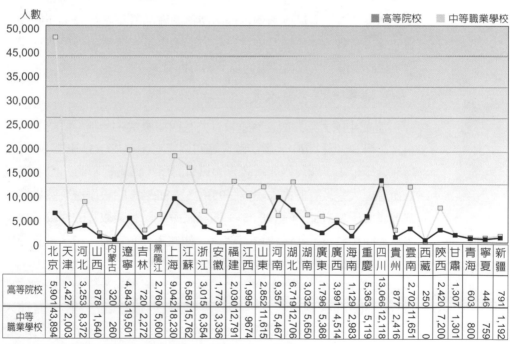

| | 北京 | 天津 | 河北 | 山西 | 內蒙古 | 遼寧 | 吉林 | 黑龍江 | 上海 | 江蘇 | 浙江 | 安徽 | 福建 | 江西 | 山東 | 河南 | 湖北 | 湖南 | 廣東 | 廣西 | 海南 | 重慶 | 四川 | 貴州 | 雲南 | 西藏 | 陝西 | 甘肅 | 青海 | 寧夏 | 新疆 |
|---|---|---|---|---|---|---|---|---|---|---|---|---|---|---|---|---|---|---|---|---|---|---|---|---|---|---|---|---|---|---|---|
| 高等院校 | 5,901 | 2,427 | 3,253 | 878 | 320 | 4,843 | 720 | 2,760 | 9,042 | 6,587 | 3,015 | 1,773 | 2,030 | 1,995 | 2,852 | 9,357 | 6,719 | 3,032 | 1,796 | 3,991 | 1,129 | 5,363 | 13,066 | 877 | 2,702 | 250 | 2,420 | 1,307 | 603 | 446 | 791 |
| 中等職業學校 | 43,894 | 2,003 | 8,372 | 1,640 | 260 | 19,501 | 2,272 | 5,600 | 18,230 | 15,762 | 6,354 | 3,336 | 12,791 | 9674 | 11,615 | 5,467 | 12,706 | 5,650 | 5,368 | 4,514 | 2,983 | 5,119 | 12,118 | 2,416 | 11,651 | 0 | 7,200 | 1,301 | 800 | 759 | 1,192 |

圖8-4　二〇〇一年中國大陸各地方旅遊院校學生人數統計圖

資料來源：筆者自行整理自中國旅遊統計年鑑。

　　由上面的敘述可以發現，北京、江蘇、上海、遼寧、雲南、山東等地，不論旅遊學校數量與學生人數都比較多，顯見旅遊教育較為發達，這些省市也都是旅遊產業發展較為突出的地區，旅遊教育的發展對提供當地旅遊人才的供給與旅遊產業的發展上都具有正面的幫助；至於內蒙古、西藏、甘肅、青海、寧夏和新疆等西部省區，其旅遊學校與人數均普遍偏低，而且發展緩慢，這些地區的觀光旅遊發展也同樣是居於弱勢。

### 三、高等院校發展品質不斷提升

　　目前中國大陸約有三百多所大學開設旅遊科系，過去的旅遊系老師多是地理系、歷史系、中文系轉任，不但缺乏專業素養更欠缺實務經驗，但近年來許多從國外留學回來或由業界轉任的教師紛紛出現，加上本身培養的教師陸續到位後，使得師資品質不斷提升，而教學品質也獲得有效改善，並且強化管理方面的專長，雖然發展仍然良莠不齊，但許多高等院校已經朝向以下的方向發展：

### （一）培養高級管理人才

　　當前中國大陸的觀光旅遊教育共有四個層次，分別是研究生、本科（大學）、專科和中等職業教育等四個層次。在二OO一年時的1,152所旅遊學校中，開設研究所教育的只有33所，僅占總數的2.8%；開設旅遊管理大學教育的高等院校有95所，占8.2%；開設旅遊有關專業專科教育的學校216所，占18.7%；開設旅遊中等職業教育的學校（含中專、職高和技校）共841所，占73%。如此，分布在高、中、低各個教育層次的架構中形成了一個金字塔形的結構。

　　基本上，在專科、高職教育的層次，所強調的是旅遊業較強的實驗性，因此重視動手能力，至於高等院校則強調培育中階的管理人才，並且在教育方針上著重於管理能力、發展能力與分工能力的培養。而在更高層次的研究所教育，目前數量仍然偏低，在二OO一年時

所有院校中招收旅遊專業博士生的學校僅有4所，而也只有33所大學招收旅遊專業（或相關領域）的碩士生，每年研究生的招生總數還不到200人。由此可見旅遊專業研究生教育尚不能充分滿足中國大陸旅遊產業快速發展中所需要的高級管理人才，未來隨著觀光旅遊的持續發展，研究所教育的需求將大幅增加，尤其是屬於在職進修的EMBA更有相當大的發展空間。

## （二）重視業界動態

　　許多高等院校都能充分掌握業界的動態，使培育出來的學生均能學以致用，例如中國旅遊學院為因應未來業界對於會展人才的需求，因此成立了會展管理系，其目的是為了因應中國大陸日益蓬勃發展之展覽活動，以培養展覽、公關、會議等專業人才，因此未來發展前景十分看好。

## （三）與國外學校合作

　　許多高等院校積極於國際化的發展，與美國夏威夷大學、普渡大學、加州理工大學、休士頓大學希爾頓飯店管理學院等校建立合作關係，例如二○○一年中國旅遊管理幹部學院就與澳洲的藍山國際酒店管理學院合辦「酒店管理專科證書班」，開辦各種旅遊事業管理、度假村管理及飯店管理等專業課程。

## （四）辦學更趨多元化

　　許多具規模的企業、私營企業，甚至外資都開始關注並投資旅遊院校，而許多企業或研究部門也開始辦學，形成所謂「校企結合」的發展方向，以培育企業所需要的餐旅人才，例如上海著名的錦江集團聯營公司，由於擁有8家直屬飯店，另外擁有合資合作的十餘家飯店、餐廳與旅行社，需要大量的旅遊人才，因此獨自成立了上海錦江（集團）聯營公司職工中專與技工學校[11]，使培育出的人力資源能夠充分

---

[11]廖又生，「大陸旅遊教育人才培訓現況探究」，**一九九二年海峽兩岸旅行研討會**（台北），1992年6月28日，頁50-56。

的學以致用，更重要的是畢業的學生能夠完全符合該集團之企業文化。

然而，中國大陸的觀光旅遊教育並不是沒有問題，首先是培育的學生與業界的實際需要有落差，而許多學校在快速與盲目發展之後反而出現自身定位的模糊，不同層級的學校要培養什麼類型的人才出現問題，究竟是服務操作型人才、基層管理人才、中高層管理人才、還是理論研究人才都出現定位不清的情況，也因為如此導致教學與課程設計出現落差，培養出來的學生難以適應旅遊行業相關實際工作的需求。許多院校甚至是「關起門來辦學」，與政府相關部門、旅遊企業等聯繫甚少，使得旅遊院校教育中大學教育「理論化」、專科教育「大學化」、職業教育「通識化」的狀況。另一方面，旅遊管理領域被歸在工商管理大項下的子項目，和工商管理、企業管理等專業並列，但是目前由於中國大陸工商管理與企管專業非常熱門，受到學生們的喜愛，在排擠效果下使得旅遊管理專業的吸引力下降。此外，中國大陸尚未形成像瑞士洛桑飯店管理學院那樣具有特色與規模的觀光院校，並且大多數學校的表現與名聲並未受到業界普遍的肯定。

## 四、在職進修蔚為風潮

中國大陸對於在職進修或是訓練稱之為「職工教育培訓」，根據二〇〇一年所下發的「國務院關於進一步加快旅遊業發展的通知」，以及「關於加強旅遊企業淡季培訓工作的意見」、「中國旅遊業十五人才規劃綱要」的指導原則，近年來為了各地方政府與相關企業為了強化觀光旅遊人才的專業素養，均積極推動相關的訓練活動。以二〇〇二年為例，觀光旅遊產業的職工教育培訓總量達到了1,349,222人次，比前一年增加了37.8％。其中包括北京、遼寧、上海、江蘇、安徽、福建、山東、湖北、湖南、廣東、廣西、重慶、四川、雲南等14個省市的培訓量均在3萬人次以上，上述省市的培訓人數總和約占全國培訓總量的60％。其中以廣東、遼寧、北京、廣西和江蘇等地區位居全國前5

名，均超過6萬人次，尤其以廣東最多，達到123,797人次。基本上可以發現，這些在職進修人數居多的地區，也都是觀光旅遊較發達的地區，不論在觀光人數或是外匯創造方面均然，顯見這些地區已經意識到知識經濟時代的來臨。

另一方面，從培訓的行業來看，飯店業占有較大的部分，以二○○二年為例，飯店業的培訓人數達到了998,574人次，占觀光旅遊產業總培訓量的74%；旅行社培訓人數為257,934人次，僅為19.1%；旅遊車船公司培訓了44,614人次，旅遊行政部門及其它人員的培訓量分別是15,131人次與32,969人次。由此可見，飯店業由於合資企業較多，加上國際性連鎖集團的進入，以及飯店管理顧問公司的業務不斷擴展，使得在員工培訓的觀念上較為強烈；此外飯店業近年來競爭激烈，彼此之間為求業務擴展積極提升服務水準，因此對於員工在職訓練願意投入資金與資源。相對的，旅行社在這方面的投入就顯得相形見拙，這與旅行社長期受到保護有直接關係，而且國營企業占有大多數，隨著中國大陸正式開放外商獨資與控股旅行社的設置，未來旅行社在這方面的投入應該會有所增加才是。

基本上，目前觀光旅遊產業在職進修的發展朝向以下幾個方向：

## （一）以西部地區的教育培訓為重點

在「西部大開發」的政策之下，近年來中國大陸著重於西部地區觀光旅遊人才的培訓工作，特別是這些地區長期以來欠缺相關資訊與機會，使得服務水準普遍低落，進而形成發展觀光旅遊產業的障礙，而一連串的培訓工作使得成效相當明顯，包括四川、雲南、西藏、重慶、新疆、陝西、青海等西部省份均加大力度投入，其中特別以西藏地區最受重視，二○○二年共實施旅遊教育培訓援藏專案21個，資助金額1,753,300元人民幣，培訓旅遊管理人員與服務人員491人，這對於西藏地區提升當地旅遊經濟的發展，以及改善民眾生活品質效果卓著，在國際宣傳上也達到了一定的效果。

## （二） 強化旅遊行政幹部培訓

為了強化觀光旅遊相關公務人員的素質，除了國家旅遊局每年舉辦全國旅遊局長研討班、西部地區旅遊局長培訓班和西藏旅遊經濟發展培訓班外，各省市旅遊局也都結合本地特殊旅遊條件與資源，舉辦了多種形式的旅遊經濟發展高級研討班，並且許多研討班還與中國共產黨的省委組織部聯合舉辦，參加培訓者除了主管觀光旅遊的公務員外，也包含一般的行政主管，例如縣長、市長等，使這些地方行政官員也具有發展觀光的知識，日後在研擬當地經濟政策中也能將觀光發展納入其中。

## （三） 培訓內容與領域更為專業

各地方近年來均根據本身所缺乏的專業人才進行培養，而不是如過去多為培養旅遊通才，例如上海市所舉辦的「會展旅遊高級研修班」就是根據未來上海發展成國際會展中心的目標而設置的，山東省的「旅遊院校師資培訓班」，也是針對該地區旅遊院校師資品質欠佳的問題來進行改善，至於河南省的「百名優秀導遊員培訓班」、湖南省的「全省旅遊區管理人員培訓班」、廣東省舉辦的「旅遊英語口語及行銷理論強化培訓班」等，其目的也都在於培育更為專業而為產業所需要的人才。

## （四） 強化培訓的國際化

近年來，許多省市的旅遊局紛紛組織相關主管官員、旅遊企業總經理、旅遊院校教師到海外進行專業培訓，以實地吸收國外發展觀光旅遊的經驗，例如從一九九六年一月開始，每年國家旅遊局均會派員赴瑞士里諾士飯店管理學院留學一年，以加強這些旅遊從業人員在專業素養的國際化與標準化程度。另一方面，一些地區也開始替其他國家的旅遊從業人員進行訓練，例如雲南省旅遊局就在昆明為越南導遊進行中文訓練，這使得中國大陸開始由在職進修的輸出國轉為輸入

國，也增進了培訓的國際化發展。

**（五）旅遊高等院校興辦在職訓練**

　　近年來，如**表8-8**所示，許多旅遊高等院校與旅遊相關企業緊密結合，使得旅遊院校成為提供企業之間交流、研討和學習的地方。這一方面增加了旅遊院校的創收，改善了教師的生活，並且使旅遊院校的教學與實務更加緊密的結合，並且能夠把旅遊院校的軟硬體設施與師資作更充分的利用。

　　各地區旅遊企業紛紛與國外大型旅遊管理公司進行合作，以進行人才的培育與管理技術的引進，例如二OO一年五月山東魯能信誼旅遊集團就與美國豪生國際飯店集團(Howard Johnson International, INC)共同成立飯店管理公司，以開拓中國大陸的飯店管理業務[12]。又例如台灣的麗緻管理顧問公司是亞都麗緻飯店的關係企業，該公司的飯店管理長才不僅揚名於台灣，近年來也將觸角延伸到中國大陸。目前中國大陸的飯店業競爭十分激烈，如何提高服務品質端賴於如何提升管理素質，因此本土飯店對於飯店管理顧問的需求日益迫切，不論是中外合資的顧問公司或是台灣的顧問公司，都對於中國大陸旅遊管理人才的快速養成上具有積極的幫助。

　　近年來，中國大陸對於旅遊高級管理人才的需求，可謂是非常殷切，例如位於河南省洛陽市以南180公里的嵩縣白雲山國家級森林公園，是河南省的十佳旅遊風景區之一，但嵩縣過去一直是國家級的貧困縣，近年來隨著旅遊業的發展而成為扶貧開發的樣版，因風景區的開發，當地政府逐步認識到專業管理人才的重要性，故以年薪人民幣15萬元的優厚待遇公開招聘總經理，這對於一個經濟並不發達的縣來

---

[12]豪生國際飯店集團已有70多年的歷史，管理的飯店超過650家而分布在34個國家，曾連續被美國權威的Hotel Management雜誌評為世界排名第一的飯店管理公司；而魯能信誼旅遊集團主要從事的是飯店經營管理、旅遊資源開發、旅遊服務、旅遊人才培養、旅遊產品開發。

表8-8 中國大陸高等院校開設旅遊在職訓練課程一覽表

| 學　校 | 地　址 | 開　設　班　別 |
|---|---|---|
| 中國旅遊管理幹部學院 | 天津市河西區紫金山路 | （1）飯店總經理培訓班<br>（2）飯店工程部經理培訓班 |
| 北京第二外國語學院（中國旅遊學院） | 北京市朝陽區定福莊南里 | 飯店總經理培訓班 |
| 上海旅遊高等專科學校 | 上海市奉賢縣東門港 | （1）飯店總經理培訓班<br>（2）飯店房務部經理培訓班<br>（3）飯店餐飲部經理培訓班<br>（4）飯店營銷部（行銷部）經理培訓班<br>（5）飯店財務部經理培訓班 |
| 南京金陵旅館管理幹部學院 | 江蘇省南京市華嚴崗 | （1）飯店總經理培訓班<br>（2）飯店餐飲部經理培訓班<br>（3）飯店財務部經理培訓班<br>（4）飯店房務部經理培訓班<br>（5）飯店工程部經理培訓班<br>（6）飯店營銷部經理培訓班<br>（7）飯店總廚師長培訓班<br>（8）飯店安全部經理培訓班<br>（9）飯店辦公室主任培訓班<br>（10）飯店質檢部經理培訓班<br>（11）飯店人力資源部經理培訓班<br>（12）酒店人力資源開發與管理高級研修班<br>（13）酒店餐飲開發與經營策劃高級研修班<br>（14）酒店市場營銷新理念高級研修班<br>（15）酒店房務管理高級研修班<br>（16）酒店財務管理新理念高級研修班<br>（17）酒店工程管理高級研修班<br>（18）中國酒店星級評定新標準介紹培訓班 上下半年各2期 |
| 北京旅遊學院 | 北京市朝陽區北四環東路 | （1）飯店總經理培訓班<br>（2）飯店餐飲部經理培訓班<br>（3）飯店房務部經理培訓班<br>（4）飯店創新管理高級研討班<br>（5）飯店培訓高級研討班<br>（6）飯店發展戰略與營銷策略高級研討班 |
| 浙江大學旅遊學院 | 浙江省杭州市天目山路 | （1）飯店總經理培訓班<br>（2）飯店房務管理高級研討班<br>（3）飯店餐飲管理高級研討班 |
| 中山大學管理學院 | 廣東省廣州市新港西路 | （1）飯店總經理培訓班（酒店管理培訓中心）<br>（2）飯店總經理培訓班（酒店管理系） |
| 桂林旅遊高等專科學校 | 廣西桂林市驂鸞路 | （1）飯店人力資源部經理培訓班<br>（2）飯店總經理培訓班 |

資料來源：筆者自行整理。

說是一筆不小的數目，以河南省二〇〇〇年農村居民平均每人純收入來說，僅人民幣1,985.82元[13]，而此舉的目的就是要徹底改變過去傳統的封閉落後意識，把人才和先進管理技術加以引進。由此可見，在中國大陸各地方不斷擴增旅遊硬體的同時，已經開始發現旅遊軟體的嚴重欠缺，過去粗放式的開發與經營模式，面臨了空前的挑戰與危機，若不積極培養相關人才，則中國大陸旅遊業要進一步發展勢必受到阻礙，要提高旅遊業的經濟效益也必定出現困難。

　　就目前中國大陸旅遊與餐飲業的人力結構來說，中、低層次的幹部與操作人員不虞匱乏，但是高層次與國際化的管理專業人才卻非常欠缺，使得人力結構形成強烈的金字塔型，這與一般第三世界國家發展旅遊產業的過程中所面臨的人力資源問題十分相同。主要原因與中國大陸第三產業的發展過程太短有關，加上管理科學至今仍然處於落後階段，因此只能向外招募。相對來說台灣在旅遊相關服務產業的發展時間較久，加上管理科學與管理教育早與國際接軌，配合海峽兩岸同文同種的優勢，台灣的旅遊管理人才在中國大陸仍將有相當大的發揮空間。

---

[13]國家統計局主編，**中國統計年鑑二〇〇一**（北京：中國旅遊出版社，2001年），頁324。

# 第九章　中國大陸發展觀光旅遊對於政治、經濟的影響

　　本章將針對中國大陸發展觀光旅遊產業之後，對於政治與經濟層面所造成的影響進行分析，其中許多的影響可能是正面的，但也可能是負面的，本章都將一併加以探討。

## 第一節　中國大陸發展觀光旅遊對於政治的影響

　　中國大陸從一個閉鎖國度走向觀光旅遊大國，政治上最大的影響是過去一把抓的控制面臨了挑戰，入境與出境觀光旅遊的開放使得各種資訊源源不斷進入，造成中共政權過去以來全面控制的統治模式面臨了威脅，這或許可以算是開放觀光旅遊後對於政治上的負面影響，然而在另一方面，中共也企圖藉由觀光旅遊業的開展來獲取政治上的利益。

### 一、增加政府稅收

　　綜觀世界各國，觀光旅遊業對於政府的稅收都有直接而具體的效果，而中國大陸的觀光旅遊產業對於稅收上的效益，具有以下特質：

### （一）旅遊涉外飯店占其中大宗

　　如**圖9-1**所示，從一九九二年到二〇〇〇年中國大陸旅遊企業[1]繳納稅金的平均值中可以發現，「旅遊涉外飯店」占了其中的七成以上，然後依序是「旅遊其他行業」、「旅行社」、「旅遊車船公司」、「旅遊服務公司」。若以單一年份來觀察，以二〇〇一年為例，旅遊企業繳納之總稅金達到65.56億元人民幣，其中以飯店業39.66億元人民幣居冠（占旅遊企業繳納總稅金之60％），旅遊其他行業的7.98億元人民幣居

---

[1]旅遊企業數，是指旅遊產業中直接從事旅遊業的企業，而不包括間接從事的旅遊業者。

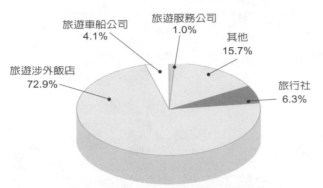

圖9-1 一九九二至二OOO年中國大陸旅遊產業稅收之行業構成圖
資料來源：筆者自行整理自中國旅遊統計年鑑。

次（占旅遊企業繳納總稅金之12％），旅行社的7.63億元人民幣居第三
（占旅遊企業繳納總稅金之12％），旅遊車船公司的6億元人民幣居第四
（占旅遊企業繳納總稅金之9％），旅遊景區的4.29億元人民幣居末（占
旅遊企業繳納總稅金之7％），其發展方向與長期趨勢大致相同。基本
上，飯店業的稅金繳納最多與飯店從業人員的數量也有相當直接的關
係，以二OO一年為例，飯店從業人數達到502萬，占旅遊總從業人口
598萬的84％，由此可見飯店業不但在營業稅稅收上貢獻良多，由於相
關行業的員工人數眾多，在個人所得稅的貢獻也甚為明顯。

（二） 旅遊稅收平均成長率中「其他旅遊行業」相當快速

　　從圖9-2所示，從一九九二年到二OOO年旅遊產業的稅收平均成
長率中以「旅遊服務公司」成長最快，「其他相關旅遊行業」次之，
然後依序是「旅遊車船公司」、「旅行社」、「旅遊涉外飯店」，其中旅
遊服務公司主要是以旅遊景區為大宗，近年來各地方積極開發旅遊景
點，除了入境觀光客外，國內觀光客也絡繹於途，尤其是每年五月一
日勞動節與十月一日中共國慶的兩個黃金週，各景點不但是遊人如織
甚至達到爆滿的情況，各旅遊景區在收入豐厚之餘，上繳的稅款也水
漲船高。

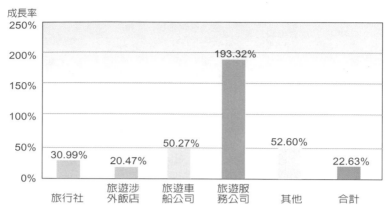

圖9-2 一九九二至二〇〇〇年中國大陸旅遊產業構成行業之稅收平
均成長率分析圖

資料來源：筆者自行整理自中國旅遊統計年鑑

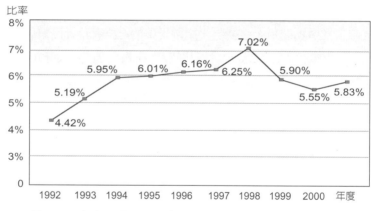

圖9-3 一九九二至二〇〇〇年中國大陸旅遊產業稅收占全國稅收比
率之分析圖

資料來源：筆者自行整理自中國旅遊統計年鑑、中國統計年鑑。

## （三）旅遊稅收占總體稅收呈現由升而降的趨勢

從**圖9-3**我們可以清楚發現從一九九二到一九九八年旅遊相關業
者所繳納的稅金占中國大陸總體稅收的比例不斷增加，代表旅遊業對
於財政上具有非常積極的貢獻，然而從一九九九年卻出現了下滑的現

■　機場稅往往是各機場繼續建設發展的資金來源，圖為中國大陸財政部所發行的民航機場管理建設費。

■　在改革開放初期中國大陸的道路品質不佳，遇雨時泥濘不堪，造成旅客的不便與不適，進而成為發展觀光的阻礙，藉由觀光稅收的增加從而改善了此一情況。

象。由於在一九九八年時，旅遊產業納稅總額是64.98億元人民幣，到了一九九九年時略降為63億人民幣，但一九九八年時全國總稅收是9,232億人民幣，到了一九九九年時增加為10,682億人民幣，除因分子（旅遊產業納稅總額）略為減少外，分母（全國總稅收）增加幅度較大的情況下，使得旅遊相關業者所繳納的稅金占總體稅收的比例略為降低；二〇〇〇年的情況也相當類似，旅遊產業納稅總額是69億8,660萬人民幣，雖略為增加，但增加幅度不及於二〇〇〇年全國總稅收的12,581億人民幣。到了二〇〇一年時，旅遊業總稅收為65.56億元人民幣，比二〇〇〇年減少，而全國總稅收則激增為16,386.04億元人民幣，使得旅遊業占總體稅收的比例僅剩下0.4%，由此可見中國大陸觀光旅遊業的稅收情況有下降的趨勢，而且其在全體稅收中的比例也在持續滑落。基本上，當政府的稅收增加後，可擁有更多的資源去進行大規模的旅遊硬體建設，包括道路的改善、公廁的設置、旅遊區的開發等等，成為增加當地旅遊條件的有利手段。

## 二、促進對外關係的和諧穩固

兩國之間的正式外交發展往往直接影響雙方的旅遊活動，當兩個國家之間的關係密切而友好時，自然有助於相互間旅遊業的發展；然而當兩國的外交關係發生惡化時，直接衝擊的也是雙方的旅遊關係。另一方面，觀光旅遊業的發展也可以促進兩個國家人民之間的往來與了解，進而增進彼此之間在外交上的友好關係，強化對外關係的和諧穩固。

從一九七八年開始中國大陸的外交關係隨著改革開放而趨於正常化，在「獨立自主的和平外交政策」與「和平共處五原則」的條件下[2]，對外關係的穩定提供了觀光旅遊發展的基本條件。然而一九八九年的六四事件是這一發展過程中的最大低潮，中共面臨了全世界的不諒

---

[2]即「反霸、反殖、反帝，維護世界和平，重視和平」等五原則。

解與經濟制裁，所幸一方面外交部長錢其琛採取了「近睦遠通」的外
交策略，另一方面藉由觀光旅遊來增加國際的宣傳力度，與增進海外
人士的了解，使得對外關係才逐漸恢復。

　　隨著蘇聯垮台與冷戰結束，中共深知九O年代開始「關係複雜
化、集團鬆散化、外交多邊化、合作區域化」的時代已經來臨，開始
採取「全面性交往」、「建設性交往」方針，如**表9-1**所示分別與世界
重要國家建立伙伴關係，在促進中共的對外關係的持續發展與提升
上，觀光旅遊產業特別是入境旅遊在其中扮演了非常重要的角色，這
種民間的外交手段，其效果有時更勝於官方的正式外交方式。

表9-1　中國大陸與外國建立雙邊伙伴關係比較表

| 國家 | 時間 | 中國大陸與外國所確定的雙邊伙伴關係 |
|---|---|---|
| 俄羅斯 | 一九九六年 | 平等信任、面向二十一世紀的戰略協作伙伴關係 |
| 美國 | 一九九七年 | 由建設性戰略伙伴關係轉為「建設性合作關係」 |
| 法國、英國 | 一九九七年 | 全面合作伙伴關係 |
| 歐盟 | 一九九八年 | 建設性伙伴關係 |
| 日本 | 一九九八年 | 合作友好伙伴關係 |
| 東協 | 二OO一年 | 睦鄰互信伙伴關係 |

資料來源：筆者自行整理。

## 三、改善國際的形象

　　中國大陸的國際形象一直有不同的評價，首先是仿冒盜版猖獗，
好萊塢剛上映的新片，在大陸隨處可見盜版光碟，仿冒名牌商品甚至
成為吸引觀光客的賣點；貪污腐化嚴重也使得包括遠華案、胡長案、
成克杰案、李嘉廷案成為名聞國際的大弊端；缺乏保育觀念，將稀有
動物當作桌上佳餚，以不人道方式收取黑熊膽汁以為藥用等。

　　但是，上述的種種都不及於人權與宗教問題來的嚴重，從一九八
九年六四事件後，中共的負面形象就難以抹滅。近年來，最受矚目的

議題就屬法輪功,而中國大陸在西藏地區對於宗教問題的處理,在西藏流亡政府的宣揚下,使得世人更加關注此地區的人權問題。其他包括死刑判決的浮濫、死刑犯未經同意下器官遭到官方移植與販賣、利用囚犯製造商品外銷、實施一胎化而強制墮胎與民眾虐殺女童、對於政治異議分子的打壓等等,都使中國大陸的國際形象備受爭議,也受到其他國家的指責。

為了挽回中國大陸惡劣的國際形象,藉由入境觀光旅遊實為相當有效的方法,在「眼見為憑」的訴求下,外國觀光客發現實地所見果然與國際媒體的報導有所差異,加上中共不斷宣傳國際媒體的報導多是單純個案或是「反華勢力」的無中生有,使得觀光客大多信以為真。

此外,在對台工作方面,觀光旅遊也扮演非常重要的統戰角色,中共當局在「以商圍政、以民逼官、以通促統」的指導原則下,藉由

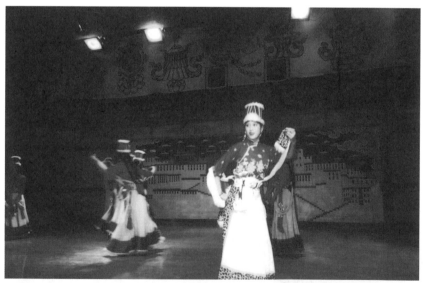

■ 藏族歌舞表演表現出當地民眾的歡樂景想,也有利於改善中國大陸在西藏問題上的國際形象。

台灣民眾前往中國大陸觀光之際，以間接方式進行宣傳，並且趁機拉攏台灣民眾感情，灌輸民族一統觀念，讓台灣民眾親眼目睹中國大陸近年來的發展成果，使台灣民眾對中國大陸產生好感，進而有利於「祖國統一大業」的推動。

## 四、有助於政局的安定

倘若一個國家的政局動盪不安、朝野對立嚴重、群眾運動不斷，甚至叛亂活動頻傳，則這個國家的不安定感必然增加，透過無遠弗屆的傳播媒體，一般觀光客在獲致此訊息後也必將望而卻步，如**圖9-4**所示中國大陸的一九八九年天安門事件造成了旅遊業的極大傷害。

中國大陸自一九七八年改革開放以來，不論有多大的變革，其不可動搖的規臬就是鄧小平一九八九年初所提出的「穩定壓倒一切」。中共為求政權穩定可說是不遺餘力甚至是不擇手段，在方法上有兩種，

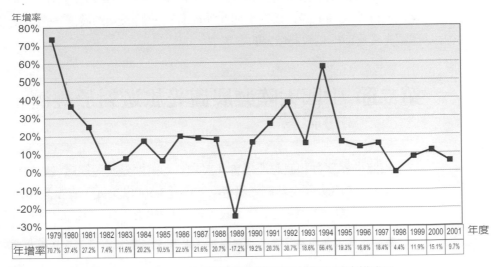

圖9-4　一九七九至二〇〇一年中國大陸入境旅遊外匯收入之年增長率構成圖
資料來源：筆者自行整理自中國旅遊統計年鑑。

一是武裝鎮壓，八九年的「六四事件」即是；另一則是意識型態上的控制，從一九七九年鄧小平提出的「四個堅持」[3]，到二○○一年江澤民提出的「三個代表」都屬於此[4]。不可諱言的，中共政權的穩定是以威權獨裁的非自由與非民主統治方式所得來的，他們所強調的「新威權主義」與「開明專制」也被質疑為缺乏人權上的保障，但弔詭的是，一般觀光客對於政治穩定的重視程度，卻遠遠高於對該地區自由、民主與人權的關心，因為一般觀光客是被當地的旅遊資源所吸引，嚴肅的政治課題並非他們所關心，加上觀光客的停留時間短暫，在政治上的限制也比本地人來的寬容，使得他們感受不到政治上的窒息感。相反的，政治上的穩定反而提供觀光客某種程度的安全感與保障，即使這些統治方法是充滿爭議的。因此我們可以清楚發現前來中國大陸旅遊的人士中，大多來自採取西方民主政治制度的國家，可見非西方價值的統治方式並不會直接影響觀光客的選擇。因此，觀光旅遊業的持續發展與否，牽涉到政局的是否穩定，為此中共當局除了採取非民主方式來加以嚴格控制外，也會極力避免政治權力鬥爭的台面化，使得「大局」得以穩定，如此才能有利於觀光業的發展，這也使得觀光業反而成為政局穩定的安定劑。

# 第二節 中國大陸發展觀光旅遊對於經濟的影響

　　根據世界旅行和旅遊理事會（WTTC）與世界旅遊組織（WTO）的統計，一九九九年全球觀光旅遊業收入達3,500億美元，占全球GDP的11.7％，二○○○年觀光旅遊業收入達到4,760億美元，而預計到二○

---

[3]即堅持社會主義道路、無產階級專政、共產黨領導、馬列主義毛澤東思想。

[4]即中共是代表「先進社會生產力、先進文化前進方向、最廣大人民根本利益」。

一〇年時觀光旅遊業收入將達到67,710億美元，因此觀光旅遊業的經濟效益可謂舉足輕重[5]。

## 一、藉由觀光產業創造外匯

所謂外匯（foreign exchange）可以分成動態與靜態兩個面向來解釋，就動態而言，主要是由於各國具有獨立而不同的貨幣單位，在履行國際支付之際必須先把本國通貨兌換成外國通貨，或把外國通貨轉化為本國通貨，這種不同通貨的兌換過程就是所謂外匯；另一方面靜態的觀點則可以採取國際貨幣組織的定義：「外匯是貨幣行政當局（中央銀行、貨幣管理機構、外匯平準基金組織與財政部）以銀行存款、財政部庫券、長短期政府庫券等形式所保有，國際收支逆差時可使用之債權」[6]。

基本上，一個國家之所以希望獲得外匯，其目的是為了購買外國商品與勞務的需要。因此，每個國家都需要外匯，特別是正在建設發展的開發中國家，其需要外匯來支付大額的先進機械、設備、材料的進口；另一方面，當前在評價一個國家的綜合國力時，其所具備外匯存底的豐厚程度也是要項之一，因為外匯存底與黃金、特別提款權（special drawing rights）、基金組織中儲備等相較是國際儲備中最重要與最活躍的組成部分，而國際儲備所代表的正是一個國家國際支付能力的保證，以及國家信用與國際競爭優勢的證明。

觀光業與外匯具有密切的關連性，其中出境觀光會造成外匯的損耗，國內觀光對外匯，的創造效益不明顯，唯有入境觀光才是外匯的創造者。觀光產業發展的速度越快，其外匯創造規模也越大，尤其是以開發中國家最為明顯。例如二次大戰後的馬歇爾計畫，即以發展觀光事業使歐洲國家獲得大量外匯而促進了經濟的復甦；西班牙在二次

---

[5]黃蕙娟，「泰國政府用觀光拼經濟」，**商業週刊**（台北），第737期，2002年1月7日，頁104-105。

[6]朱邦寧，**國際經濟學**（北京：中共中央黨校出版社，1999年），頁157。

表9-2 觀光業對於國際收支之比較表

| 借方（費用） | 貸方（產品） |
|---|---|
| 觀光支出（tourism expenditures）：<br>中國大陸國民在國外的開支 | 觀光收入（tourism revenues）：外國觀光客在中國<br>大陸境內直接或間接的支出 |
| 貨品輸入（主要以食品與裝備） | 貨品輸出<br>（紀念品、手工藝品、古董等） |
| 交通運輸<br>（中國大陸民眾的境外旅行費用花費） | 交通運輸<br>（外國觀光客的境內費用，但不包含國際交通費用） |
| 中國大陸人士赴國外之觀光投資<br>外國人至中國大陸投資之觀光產業所獲利潤 | 移民匯款（於中國大陸觀光產業就業之外國勞工）<br>移民匯款（在國外觀光事業中工作的中國大陸民眾） |
| 宣傳廣告費用 | 宣傳廣告費用 |
| 借差=虧欠 | 貸差=剩餘 |

資料來源：筆者自行整理。

大戰後也因發展觀光事業而賺取大量外匯，進而脫離了貧窮國家行列[7]。

因此，當外國觀光客在中國大陸的消費支出後就會產生外匯收入，因為外國人到中國大陸的觀光消費，代表的是一種就地的「出口貿易」，此外，其兌換的匯率要遠優於外貿出口的匯率，原因是一方面外貿過程中常有貿易壁壘的存在，另一方面則是外貿中必然有關稅的損耗，因此入境觀光可以說是創匯效果最佳的工具。如**表9-2**所示觀光收入也就是入境觀光收入是屬於貸方項，而觀光支出即出境觀光消費則是屬於借方項，其中所包含的內容如下：

當借方與貸方相等時，稱之國際收支平衡，但這種情況實際上甚為少見；當借方與貸方相加不等於零時，我們稱之為國際收支不平衡（失衡），若貸方高於借方我們稱之為「盈餘」（favorable balance）或「順差」（surplus）或「出超」，反之則稱之為「赤字」（deficit）或「逆差」（unfavorable balance）或「入超」，當出現逆差時，政府通常會積極增加外匯收入與鼓勵外資。基本上，發展入境觀光可以增加外匯，

---

[7]陳思倫、宋秉明、林連聰，**觀光學概論**（台北：國立空中大學，1998年），頁314。

進而使國際收支達到順差並增加外匯存底，如此將使得國家的國際儲備增加，進而提升國家的競爭優勢。

　　因此中國大陸在改革開放後即全力投入觀光產業的發展，一九七八年十月鄧小平曾說「同外國人做生意，要好好算算帳。一個旅行者花費1,000美元，一年接待1,000萬旅行者，就可以賺100億美元，就算接待一半，也可以賺50億美元；要力爭本世紀末達到這個創匯目標。」「要搞好旅遊景區的建設……搞好服務行業，千方百計賺取外匯」，基本上中國大陸的表現並未讓鄧小平失望，如**圖9-5**所示，在一九九六年時就已達成此一目標，也因此一九九一年二月，中共國務院批准國家觀光局「關於加強旅遊行業管理若干問題請求的通知」，特別著重於增加外匯創收的原則；二〇〇一年四月國家外匯管理局更進一步發布了「關於旅行社旅遊外匯收支管理有關問題的通知」，其中強調「重申旅行社接待外聯團組入境旅遊必須以外匯收取團費，不得收取人民幣，不得以收抵支結算團費，不得擅自將外匯截留境外」等規定。二〇〇二年一月中共國務院副總理錢其琛在全國旅遊工作會議上更強調「面對

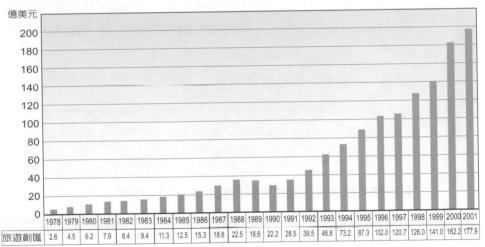

| 億美元 | 1978 | 1979 | 1980 | 1981 | 1982 | 1983 | 1984 | 1985 | 1986 | 1987 | 1988 | 1989 | 1990 | 1991 | 1992 | 1993 | 1994 | 1995 | 1996 | 1997 | 1998 | 1999 | 2000 | 2001 |
|---|---|---|---|---|---|---|---|---|---|---|---|---|---|---|---|---|---|---|---|---|---|---|---|---|
| 旅遊創匯 | 2.6 | 4.5 | 6.2 | 7.9 | 8.4 | 9.4 | 11.3 | 12.5 | 15.3 | 18.6 | 22.5 | 18.6 | 22.2 | 28.5 | 39.5 | 46.8 | 73.2 | 87.3 | 102.0 | 120.7 | 126.0 | 141.0 | 162.2 | 177.9 |

圖9-5 中國大陸入境觀光外匯年收入統計圖

資料來源：筆者自行整理自中國旅遊統計年鑑。

當前國際形勢的新變化，千方百計抓好入境旅遊，確保入境旅遊人數繼續增長，對於改善外匯收支狀況、增加國家外匯儲備具有特別重要的意義」，由此可見中共以入境觀光達成創造外匯收入的企圖心。

從圖9-5中可以發現，中國大陸一九七八年時入境觀光創匯是2.63億美元，到二〇〇一年是177.92億美元，成長達到87.5倍，全球排名由四十一名迅速提升為第五名（台灣在二〇〇一年時觀光外匯收入為39.91億美元）；到二〇〇二年時觀光外匯收入達到203.9億美元，比前一年又增長了14.57%。而在二十年的發展過程中，入境觀光接待人數和入境觀光收入的增長速度是全球平均水準的2至4.5倍，其成長速度之快舉世少見。

為了使讀者能更清楚了解中國大陸入境旅遊創匯的特殊性，本書擬將中國大陸的創匯相關資料與其他國家進行比較，而在比較對象的選擇上，由於中國大陸從一九九八至二〇〇〇年旅遊創匯的全球排名都是第七名，因此，便以這三年全球創匯前六名的美國、義大利、西班牙、法國、英國、德國為比較對象，這些國家不論在入境旅遊人數或是旅遊創匯上，長久以來都位居領先地位，而且發展穩定，此外服務品質與旅遊安全性都相當高，因此我們將其稱之為「旅遊已開發國家」。

## （一）創匯速度與創匯量方面

所謂創匯速度是探討入境觀光旅遊產業的創匯成長率高低，成長率高者顯示其創匯成長速度快，反之亦然；而創匯量是指入境旅遊所創造外匯的數量，在本章中是以美金作為計價單位。

### 1.中國大陸旅遊創匯速度遠高於旅遊已開發國家

如圖9-6所示，從一九九〇年到一九九九年各國的平均創匯成長率來看，中國大陸是23.63％，與全球入境旅遊最發達的前六名國家相較，其成長幅度驚人，且上述國家中除英國外，在個別年份中都曾發

生創匯的負成長現象，使得中國大陸的表現更形耀眼。不可諱言的，
出現負成長的國家都是長期居於領先地位的旅遊大國，其入境旅遊市
場已經趨於成熟，要有大幅度的成長空間已相當有限。從一九九六年
開始，中國大陸的入境旅遊外匯收入在全球國際旅遊收入中的比重，
由原本的2.2％增加到2.8％，向來由西歐國家獨食的旅遊大餅正逐漸受
到中國大陸的挑戰。

### 2. 平均創匯量遠遜於旅遊已開發國家

　　如圖9-7所示，中國大陸一九九O年到一九九九年的平均旅遊創匯
量與其他旅遊已開發國家相較仍有相當的差距，原因在於大陸在改革
開放初期，入境旅遊創匯雖大幅成長，但與歐美各國相較仍屬偏低，
即使以二OOO年單一年度為例，中國大陸旅遊創匯是162億美元，美
國是851億美元、法國是299億美元、義大利是274億美元、西班牙為
310億美元、英國是195億美元、德國為178億美元，中國大陸與他們仍
然有一段距離。

### （二）平均每位觀光客的入境旅遊創匯分析

　　若將各國旅遊創匯成果除以入境過夜觀光客人數所得出的結果，
稱之為「人均創匯」，藉此可以了解到不同國家每位觀光客所可能帶來
外匯的高低。人均創匯高的國家，表示該國入境旅遊產業具備促進觀
光客消費的能力，可以獲得較高的經濟利益，因此稱為「高附加價值
型」的旅遊產業，也就是所謂的「集約型旅遊產業」；反之人均創匯
不高的國家，是屬於低附加價值的「粗放型旅遊產業」。

### 1. 中國大陸正由粗放型產業向高附加價值產業轉型

　　這可以從名次、增加幅度與人均創匯三個方面來觀察：

### （1）從名次來觀察

　　中國大陸旅遊創匯排名在一九八O年時是全球第34名，而過夜觀

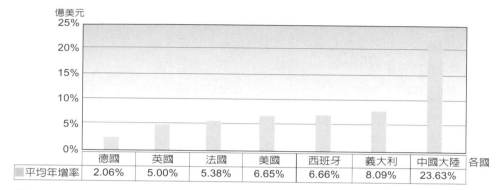

| 億美元 | 德國 | 英國 | 法國 | 美國 | 西班牙 | 義大利 | 中國大陸 | 各國 |
|---|---|---|---|---|---|---|---|---|
| 平均年增率 | 2.06% | 5.00% | 5.38% | 6.65% | 6.66% | 8.09% | 23.63% | |

圖9-6 一九九O至一九九九年各國旅遊創匯平均成長率比較圖
資料來源：整理自中國旅遊統計年鑑、國際統計年鑑。

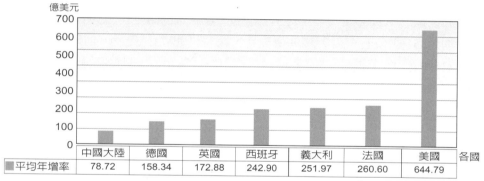

| 億美元 | 中國大陸 | 德國 | 英國 | 西班牙 | 義大利 | 法國 | 美國 | 各國 |
|---|---|---|---|---|---|---|---|---|
| 平均年增率 | 78.72 | 158.34 | 172.88 | 242.90 | 251.97 | 260.60 | 644.79 | |

圖9-7 一九九O至一九九九年各國旅遊創匯平均收入比較圖
資料來源：整理自中國旅遊統計年鑑、國際統計年鑑。

光客人數在同一時期就已經是第18名，雙方差距高達16名，可見在當時創匯成效遠不及於人數，也就是入境旅遊的人數雖然不少，但因為旅遊服務品質粗糙而使得旅遊價格過低，包括住宿、餐飲價格與西方國家相較都偏低甚多，加上遊憩與娛樂設施有限，使得觀光客缺少消費場所，另外則是高品質的旅遊紀念品或特產缺乏，因而造成創造利潤有限，當時的旅遊產業規模可說是屬於粗放型的發展。

　　到二OO二年時，中國大陸旅遊創匯的全球排名達到了第5名，整整進步了29名；而過夜觀光客人數也是第5，只進步了13名，可見在旅遊創匯的名次的提升速度遠高於旅遊人數。這表示中國大陸迅速提高了旅遊服務的層次，增加了更多提供觀光客娛樂消遣的場所與服務，而高價值的紀念商品也紛紛的出籠。另一方面，中國大陸旅遊創匯與旅遊人數間名次的差距，也由一九八O年時的18名縮小為二OO二年時的同名，可見因為旅遊創匯的全球排名快速提升使得兩者的名次差距不斷縮小。

（2）從增加幅度來觀察

　　從一九七八年到二OO二年中國大陸入境旅遊創匯由2億美元增加到203.9億美元，成長達到101倍，而就過夜觀光客人數來說則是由71萬人次增加為3,680萬人次，成長了51倍，這代表二十年的發展過程中旅遊創匯增加的幅度遠高於旅遊人數，顯示觀光客在中國大陸的消費水準與消費量都正在快速增加。

（3）從人均創匯來觀察

　　如圖9-8所示一九七八年時中國大陸入境觀光客的人均創匯是美金

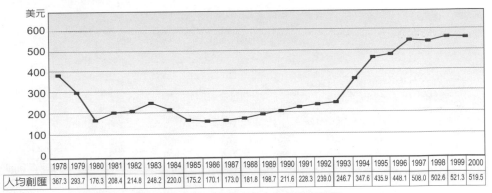

| 美元 | | | | | | | | | | | | | | | | | | | | | | | |
|---|---|---|---|---|---|---|---|---|---|---|---|---|---|---|---|---|---|---|---|---|---|---|---|
| | 1978 | 1979 | 1980 | 1981 | 1982 | 1983 | 1984 | 1985 | 1986 | 1987 | 1988 | 1989 | 1990 | 1991 | 1992 | 1993 | 1994 | 1995 | 1996 | 1997 | 1998 | 1999 | 2000 |
| 人均創匯 | 367.3 | 293.7 | 176.3 | 208.4 | 214.8 | 248.2 | 220.0 | 175.2 | 170.1 | 173.0 | 181.8 | 198.7 | 211.6 | 228.3 | 239.0 | 246.7 | 347.6 | 435.9 | 448.1 | 508.0 | 502.6 | 521.3 | 519.5 |

圖9-8　一九七八至二OOO年中國大陸入境觀光客人均創匯趨勢圖

資料來源：整理自中國旅遊統計年鑑。

367.3元，而二〇〇〇年時已經達到519.5美元，二〇〇一年時更達到536.4美元，二〇〇二年時增加為554.1美元，顯示人均創匯正不斷增加，也就是每一位觀光客所帶來的外匯數量都在成長，象徵中國大陸的入境旅遊已經越來越能吸引觀光客的消費，而逐漸走向高附加價值型的「集約型產業」發展。

### 2.人均創匯平均值仍低於旅遊已開發國家

　　如圖9-9所示，中國大陸一九九〇年到一九九九年人均創匯的平均值為368.89美元，與美國相差1,047.06美元，與德國相差643.55美元、與義大利相差461.34美元、與英國相差415.58美元、與西班牙相差204.98美元、與法國相差99.8美元，其中與「全球旅遊超級強權」的美國相較，差距甚大。即使以單一年度來看，若以二〇〇〇年為例，中國大陸人均創匯為519.5美元，雖高於法國的396.02美元，卻遠低於義大利的665.37美元、西班牙的643.15美元、英國的774.12美元、德國的937.83美元，與美國的1672.23的差距更有如天壤之別。

　　由此可見美國在今天不僅是政治、軍事、經濟、體育、科技的強權，憑藉著豐富的自然旅遊資源、多元而兼容並蓄的人文旅遊資源、先進的娛樂事業與電影媒體工業、占據全球目光的政經焦點，加上政

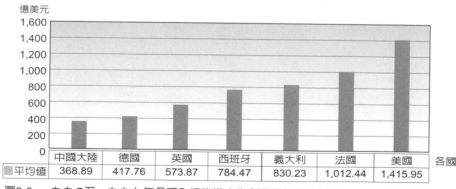

| 億美元 | 中國大陸 | 德國 | 英國 | 西班牙 | 義大利 | 法國 | 美國 | 各國 |
|---|---|---|---|---|---|---|---|---|
| 平均值 | 368.89 | 417.76 | 573.87 | 784.47 | 830.23 | 1,012.44 | 1,415.95 | |

圖9-9　一九九〇至一九九九年各國入境旅遊人均創匯平均值分析圖
資料來源：整理自中國旅遊統計年鑑、國際統計年鑑。

府的全力支持與民間企業的積極參與，使其在觀光旅遊產業上獨霸全球；而中國大陸在入境旅遊創匯或人均創匯上，想在短期之內迎頭趕上這些旅遊已開發國家仍需一番努力。

　　總而言之，中國大陸因為創匯的目的而積極發展觀光旅遊業，然而當外匯的創造規模越大時，其所能帶給旅遊業分配的資源也就必然越多，因為政府與業者在初嘗甜頭後，必然將所獲得的外匯更積極的再投入相關的建設中，社會對於觀光旅遊業的其他非經濟性投入也會不斷增加，使得中國大陸觀光旅遊環境獲得提升而能增加更多的客源，成為一種良性的循環模式。尤其，旅遊設施必須不斷的興建與創新，特別是「旅遊超級設施」（tourist super structure）的建設更需要龐大的資金，倘若一個國家的資金不足，其基礎建設必受到影響，然而一般觀光客卻都喜愛前往安全、便捷與舒適的地方旅遊。當中國大陸的入境旅遊創匯幅度不斷提高的同時，此將有利於旅遊硬體建設的相關投資，進而增加觀光客的青睞。鄧小平早就看透這一層，在一九七九年就曾說：「發展旅遊要和城市建設綜合起來考慮，開始時國家要給城市建設投些資，旅遊賺了錢可以拿出一些來搞城市建設」，其目的即在於此。

## 二、帶動其他相關產業發展

　　根據世界旅遊組織的研究發現，與觀光業相關的服務行業共有十種，包括外貿服務業（購買、出售、出租）、分銷服務（如觀光產品零售）、建築與工程服務、運輸服務、通訊服務、教育服務、環境服務、金融服務、健康與社會服務、娛樂文化與體育服務[8]，其中因觀光業而影響最大的行業是民航業、外貿業與建築業。觀光業通常會發揮火車頭的角色來引導這些行業的起飛，從**圖9-10**可以發現，中國大陸的入

---

[8]程寶庫，**世界貿易組織法律問題研究**（天津：天津人民出版社，2000年），頁480。

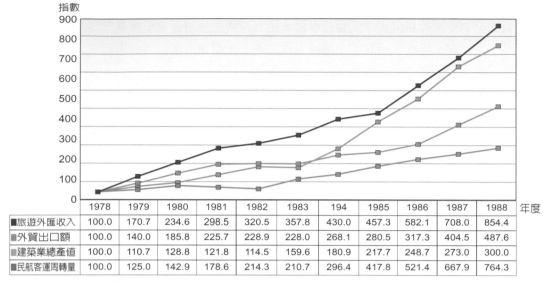

| 指數 | 1978 | 1979 | 1980 | 1981 | 1982 | 1983 | 194 | 1985 | 1986 | 1987 | 1988 年度 |
|---|---|---|---|---|---|---|---|---|---|---|---|
| ■旅遊外匯收入 | 100.0 | 170.7 | 234.6 | 298.5 | 320.5 | 357.8 | 430.0 | 457.3 | 582.1 | 708.0 | 854.4 |
| ■外貿出口額 | 100.0 | 140.0 | 185.8 | 225.7 | 228.9 | 228.0 | 268.1 | 280.5 | 317.3 | 404.5 | 487.6 |
| ■建築業總產值 | 100.0 | 110.7 | 128.8 | 121.8 | 114.5 | 159.6 | 180.9 | 217.7 | 248.7 | 273.0 | 300.0 |
| ■民航客運周轉量 | 100.0 | 125.0 | 142.9 | 178.6 | 214.3 | 210.7 | 296.4 | 417.8 | 521.4 | 667.9 | 764.3 |

圖9-10 中國大陸旅遊外匯收入與相關產業指數比較圖

資料來源：筆者自行整理自中國統計年鑑、中國旅遊統計年鑑。

境觀光創匯指數，與外貿出口額指數、建築業總產值指數、民航旅客
周轉量指數相比較，其發展趨勢相當一致，都呈現正成長的現象，雖
然難以完全證明，前述四項指數與入境觀光業的發展，具有絕對的相
關性，但此一發展趨勢與世界觀光組織的研究結論似有呼應之處。

　　基本上，由於發展觀光旅遊可以帶動相關產業如建築業、對外貿
易與航空運輸業的發展，當這些相關產業持續的茁壯後，其服務水平
與效能必然會大幅提昇，結果反而成為發展觀光旅遊產業的有利條
件。

## 三、帶動第三產業的快速發展與成熟

　　在產業的區分中，最普遍的方法是依據英國經濟學家A. Fisher將
其分成三種，即屬於農業的第一產業[9]，屬於工業與建築業的第二產業

---

[9]包含林業、牧業、漁業等。

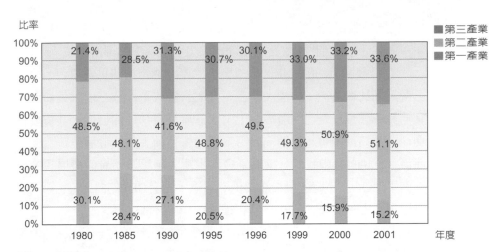

圖9-11 中國大陸三類產業占GDP構成圖

資料來源：筆者自行整理自中國統計年鑑。

■ 各地區藉由觀光來賺取外匯，促使當地經濟的開發，也帶動其他服務業的發展，此為成都地區的觀光購物街。

10，與屬於服務業的第三產業11。基本上，第三產業可分為流通部門、生產與生活服務部門、文化服務部門與公共服務部門等四大類12。

　　在低度開發的國家中，第一與第二產業通常扮演重要角色，而第三產業則比較落後，中國大陸在一九七八年改革開放之前就是如此。在開發中國家或是已開發國家中，第三產業會快速的發展，其重要性與從業人口甚至會超越第一與第二產業，目前大陸的發展也符合此一潮流。從**圖9-11**中我們可以清楚發現中國大陸第三產業的發展模式。而到了二〇〇一年時，第二產業仍然居冠，占有GDP的51.1%，第三產業居次而占有33.6%，第一產業為數最少，僅有15.2%。

　　長久以來，中共的經濟策略是「重生產、輕流通、輕服務」，強調「先生產、後生活」，造成第三產業受到忽視，因此一九七九年一月鄧小平曾說：「現在國家計畫想調個頭。過去工業以鋼為綱，鋼的屁股太大，它一上就要擠掉別的專案，而且資金周轉很慢。要先搞資金周轉快的，如輕工業、手工業、補償貿易、旅遊業等，能多換取外匯，而要多想些辦法，千百萬計選擇收效快的來搞，不要頭腦的僵化。比如要大力發展旅遊業，可以多搞幾個旅遊公司」。

　　從觀光學的理論來看，一個國家的觀光事業要能夠健全發展，第三產業的發展程度是重要關鍵，若第三產業的從業人數增加，其生產值占GDP的比率越大，並且平均所得高於一般行業時，則表示這個國家的服務業受到重視，服務業的品質與效能也就會受到肯定，則必有利於觀光旅遊的發展，例如交通、金融、郵電的服務水準高，就能增加觀光的方便與舒適性，自然有利於觀光業的競爭優勢。另一方面，觀光旅遊的發展也會產生「反饋」（feedback）的效果，藉由觀光促進第三產業的持續發展，使觀光產業成為推動第三產業的火車頭。

[10]包括採掘業、製造業、電力、煤氣等。
[11]轉引自関建蜀、李金漢、游漢明、謝貴枝，**市場管理**（台北：曉園出版社，1991年），頁68。
[12]流通部門包括交通運輸業、郵電通訊業、商業飲食業、物資供銷與倉儲業；生產與生活服務的部門包括金融、保險、房地產、公用事業、觀光業、諮詢信息服務業、技術服務業；文化服務部門包括教育、新聞傳媒、科學研究、衛生、體育與社會福利等；公共服務部門包括國家機關、黨政機關、社會團體等。

## 四、吸引外資的進入

波特（Michael E. Porter）認為國家的角色應該是引導新企業加入市場競爭，因此政府必須要建立良好的投資環境，以成為新企業進入的平台。基本上，企業投資增加所代表的是該產業的發展活力與競爭優勢，其中卡特勒（Philip Kotler）特別強調滲透性投資（investing to penetrate）的重要性，滲透性投資之所以會發生，原因在於某一產業具有極高之吸引力，而該產業所處的環境必須具備突出之國家競爭力，因此這種投資通常在產業的發展初期或成長階段出現，中國大陸近年來，觀光旅遊產業與國家競爭力的發展均相當符合滲透性投資的條件，因此也吸引了外資的投入，對於整體經濟的發展產生了相當具體的影響。

### （一）外資進入的理論探討

依據哈羅德—多馬模型（Harrod-Domar growth model）可知，開發中國家的儲蓄率（S）甚低，靠國內儲蓄不能取得充分的投資率而必須藉由外資，則投資率就可增加到Sd+Sr，其中Sd是國內的儲蓄率，Sr是外資與國民生產總值的比率[13]。

另一方面，以開發中國家來說若從總支出（需求）方面來看，總支出等於消費加上投資與出口：

Y'=C+I+E

若從總供應（供給）方面來看，總支出等於消費品供應加上儲蓄與進口：

Y'=C+S+M ； I−S=M−E

這使得開發中國家面臨兩個缺口，一是I−S的儲蓄缺口，另一為M−E的外資缺口，從理論上說，外資可彌補上述兩個出口。

卡特勒[14]等也同樣認為外資可填補國民生產總值的缺口，特別對

---

[13]鄧偉根，**產業經濟學研究**（北京：經濟管理出版社，2001年），頁296。

[14]Philip Kotler, Somkid Jatusripitak, Suvit Maesincee, ***The Marketing of Nations***, (N.Y. : The Free Press,1997), p.48.

於第三世界國家來說，除可彌補資金與國民儲蓄不足的問題，並可彌補外匯支出所造成的逆差，而使國際收支平衡表的經常帳項目獲得平衡，外資進入也會帶來先進的管理技術與創新資訊，可提高本土企業的效率與國際競爭力，甚至可增加政府的稅收，因此，麻省理工學院教授P. N. Rosenstein-Rodan就稱「外資」爲「支援成長」（sustained growth）的力量[15]。

另一方面，W. W. Rostow與R. A. Musgrave認爲在產業發展的初期階段，公共部門的投資比例高且多偏重於基礎建設，但公共投資比重將會逐漸降低，且只是對於私人投資的補充[16]，此時外資就扮演相當重要的遞補角色。因此R.M.Solow認爲，一個追求卓越的政府只需去保證達到最佳的投資金額，而不必去管是誰投資的，而且也不能完全控

表9-3 中國大陸旅遊業外資引進區別表

| 種　　類 | 性　　　質 | 實　　　例 |
|---|---|---|
| 合資經營 | 中外雙方共同投資並各自計算持股比例，組成法人並由董事會決議。當合約期滿後，由中方依據實質價值買下外方股權 | 如北京建國飯店、長城飯店、香格里拉飯店、廣州花園酒店等 |
| 合作經營 | 由中方提供土地、勞務而由外方提供全部資金，以快速折舊或較大分成比例來給外方優先還本付息，合約期滿後所有產權歸中方所有 | 北京麗都飯店、深圳大酒店、珠海石景山旅遊中心、廣東中山溫泉賓館、廣州白天鵝賓館等 |
| 一般商業性貸款 | 中外雙方議定貸款年限與利息，外方只提供資金而不參與管理、不負盈虧，僅依合約收回本息 | 廣州東方賓館與香港匯豐銀行的關係 |
| 獨資 | 外商單獨資金投資、自負盈虧 | 深圳亞洲娛樂運動中心、北海市成發酒樓、西安金花飯店等 |

資料來源：
賴子珍，「外商對大陸旅遊業的投資前景」，**經濟前瞻**（台北），第9號，1988年1月10日，頁86-88。
王俊，「產業投資基金：旅遊業發展的助推器」，**中國第三產業**（北京），第96期，2000年12月，頁8-9。
適豪，「對中共旅遊業現況的探討」，**中共研究**（台北），第19卷第6期，1985年6月15日，頁61-72。

[15]史元慶，**經濟發展理論**（台北：三民書局，1970年），頁311。
[16]C.V. Brown and P. M. Jackson, ***Public Sector Economics*** (UK: Blackwell Ltd, 1990), P. 121.

制政府與私人投資的眞正分配比例[17]。中國大陸在發展旅遊產業的初期必須投入大筆的資金，但當時歷經文革十年的浩劫，國庫早已空虛，加上有其他更重要的公共建設需要投入，有關旅遊方面的基礎建設就必須仰賴於外國資金來塡補嚴重的資金缺口。

改革開放以來，吸引外資一直是經濟發展最重要的政策，各地方政府更是使出渾身解數來招商引資。中國大陸官方爲了塑造良好的旅遊事業經營環境，除了花費鉅資投入基礎設施外，更以租稅減免的方式吸引國內外企業投資旅遊大型設施，如觀光旅館、主題樂園、度假村等。

## （二）中國大陸旅遊產業外資開放的成果

旅遊業可以說是中國大陸利用外資最早的行業之一，早在一九七九年一月六日時鄧小平就曾說：「搞旅遊要把旅館蓋起來。下決心要快，第一批可以找僑資、外資，然後自己發展。」而外資進入中國大陸旅遊產業，最先就是旅館飯店業然後是旅行社，雖然外資也投入於旅遊區與修建交通的工程上，但數量與前兩者相較明顯較少。如**表9-3**所示，在外資的引進上具有四種模式：

### 1.旅行社方面

一九九二年八月十七日，國務院發布「關於試辦國家旅遊度假區有關問題的通知」[18]，一九九三年三月七日，國家旅遊局進一步發布了「關於在國家旅遊度假區內開辦中外合資經營的第一類旅行社的審批管理暫行辦法」，這是有關合資旅行社的第一部相關法規，其主要內容如下：

（1）在發展條件成熟的地方試辦「國家旅遊度假區」，目的在鼓勵外國

---

[17]R. M. Solow, *Growth Theory: An Exposition* (N.Y. :Oxford University,1970), pp.92-93.

[18]「關於國際旅遊價格管理方式改革的有關問題的通知」，**中華人民共和國國務院公報**（北京），第708號，1992年10月23日，頁905-906。

和港澳台地區企業的投資開發。

（2）度假區由地方政府報國務院審批，外商投資額在國務院規定的審批限額以內者，可直接由所在省、自治區、直轄市和計畫單列市自行審批；同年十一月，國務院就批准設立12個度假區[19]。

（3）度假區內以可開辦中外合資經營的第一類旅行社，經營區內的海外旅遊業務。

　　一九九八年十二月二日，由國家旅遊局、對外貿易經濟合作部共同發布的「中外合資旅行社試點暫行辦法」，係廣開中外合資旅行社的一個轉捩點，因為這個辦法在擬定的當時，正處於中國大陸入世談判在停滯多年後即將進入實質談判的階段，因此如何藉由立法的手段，來作為入世談判時所設定的開放基本底線，就顯得非常重要而緊迫；另一方面，如前述的在一九九三年所允許在12個國家旅遊度假區內開辦合資旅行社之後，只有雲南滇池國家旅遊度假區有所成果，顯見如此的開放成效相當有限，包括中國大陸內部與外商旅遊業者都對相關規定頗有微詞。因此新發布的「合資試點暫行辦法」就必須採取更大的開放幅度，但是其中仍然有許多保守的規定，分別敘述如下：

（1）中方資本額不得低於51％，法定代表人應由中方委派，合資期限不超過20年。

（2）合資旅行社只能經營入境與國內旅遊而不得經營出境旅遊，而每個外國合營者只能在中國大陸境內投資設立一家合資旅行社。

（3）在該辦法實施期間「關於在國家旅遊度假區內開辦中外合資經營的第一類旅行社的審批管理暫行辦法」仍繼續有效，而港、澳、台地區的投資者在大陸投資設立之合資旅行社也參照該辦法辦理。

　　一九九九年首次審批通過了永安、康泰兩家合資旅行社，至二

---

[19]劉毅，「在國際競爭中開拓旅遊業的新局面」，**求是**（北京），第293期，1994年6月，頁30-32。

〇〇二年爲止中國大陸的9,000家旅行社中只批准成立了9家合資旅行社，而也只有6家開始掛牌營業[20]，其中北京地區有4家，廣東地區2家，雲南、天津、甘肅地區各1家。基本上，由於合資旅行社的業務範圍與規模相當有限，例如禁止經營出境旅遊，因此對於外資的吸引力並不大，中共當局雖然不斷試圖降低成立標準，但由於限制過多與規定繁瑣，造成業者意願不高，而即使有意願者也因本地合資伙伴尋覓困難，或者與合資伙伴出現爭端而難有具體成果。

　　經過了將近十九年的談判，中國大陸終於在二〇〇一年十二月十一日正式成爲WTO第143個成員[21]，自此之後，中國大陸對於外資也展開更大幅度的開放，使得外資進入有了新的發展模式。

　　在九〇年代初期，中共就提出了服務貿易的框架性協議草案，一九九一年七月，提出了包括旅遊業在內的「初步承諾清單」，一九九二年開始包括國家旅遊局在內參加了服務貿易初步承諾的一連串談判工作，並且繼續遞交經過修改過的「承諾清單」[22]。根據「烏拉圭回合多邊貿易談判結果法律文本」及「中國加入世貿組織法律文件」的規定，有關中國大陸旅遊業具體承諾的減讓表是列在「中華人民共和國加入議定書」中的「附件九」，名稱爲「中華人民共和國服務貿易具體承諾減讓表」中的第二條「最惠國豁免清單」中，上述文件於二〇〇一年十一月十日於卡達首府多哈的部長會議上獲得採認，並於次日簽署。根據該文件規定，中國大陸的承諾包括所有部門的水平承諾，以

---

[20]**經濟日報**，2001年10月11日，第11版。

[21]中國大陸從一九八二年十一月成爲GATT（即關稅暨貿易總協定，爲WTO的前身）的觀察員後，就亟欲參加這個號稱是「經貿聯合國」的國際組織，一九八六年七月十一日中共駐日內瓦大使錢嘉東向GATT秘書長鄧克爾正式表達入會意願，並於同十一月二十四日提出申請；一九八七年三月四日GATT接受中共入會申請，成立「中國工作小組」展開審查作業。一九九五年一月一日GATT更名爲WTO（世界貿易組織），中共亦積極於加入世貿組織。

[22]王守泉，**中國登上世貿舞台**（北京：群眾出版社，1999年），頁276。

及專業服務、通信服務、建築及相關工程服務、分銷服務、教育服務、環境服務、金融服務、旅遊及旅行相關服務、運輸服務等的承諾23。

在一九九四年「服務貿易總協定」的保護條款來看，旅遊業是屬於「一般例外」與「安全例外」之外的「非保護部門」24，因此是一個國家服務貿易中較少受到保護的行業之一。「服務貿易總協定」中總共有十一大原則，分別是最惠國待遇原則、國民待遇原則、透明度原則、逐步自由化原則、開發中國家更多參與原則、公共秩序優越權原則、市場准入原則、服務業進行管理原則、資格承認原則、國際支持與轉移原則、特殊服務行業制訂特別規則原則25。而其中有兩點特別重要，一是「最惠國待遇」，另一則是「透明度」26，基本上中國大陸旅遊業也必須因循上述兩大原則。另一方面，該協定涉及到的服務業共有十二大類，旅遊業是其中一個大類，被稱為「旅遊及相關服務」，而旅遊及相關服務中又分Ａ、Ｂ、Ｃ、Ｄ四類。Ａ：飯店、餐館和送餐；Ｂ：旅行社；Ｃ：導遊服務；Ｄ：其他。在中國大陸與各國談判提交的承諾清單中，只有Ａ、Ｂ兩類，而Ａ類中又只有飯店、餐館類，因為送餐、導遊服務等問題早已納入「沒有限制」的範圍內，因而相關談判並未涉及。

---

[23]在服務的提供方式方面包括了跨境交付、境外消費、商業存在、自然人流動；至於承諾的內容主要分為市場准入限制、國民待遇和其他承諾等三個方面。

[24]莫童，**加入世貿意味什麼**（北京：中國城市出版社，1999年），頁154。

[25]程寶庫，**世界貿易組織法律問題研究**，頁505-510。

[26]有關「最惠國待遇」是在總協定的第二部分第二條：「有關本協議的任何措施，每一締約方給予其他締約方的服務或服務提供者的待遇，應立即無條件的以前述待遇給予其他任何締約方相同的服務或服務提供者」；而在透明度方面，在總協定的第二部分第三條：「除在緊急情況下，每一參加方必須將影響本協議實施的有關法律、法規、行政命令及所有的其他決定、規則以及習慣法，無論是由中央或地方政府做出的，還是由非政府有權制訂規章的機構做出的，都應最遲在其生效以前給予公布」「每一締約方對其他締約方對本條第一節中提到的有關任何法律、規定……等方面提出的特殊資料要求，都應立即予答覆」。

　　由於旅遊業屬於服務業，因此必須遵守有關世貿組織服務業外資開放的相關規範，在「中華人民共和國服務貿易具體承諾減讓表」之「水平承諾」中，涉及外資開放有以下三個方面：

（1）外商投資企業分為獨資企業和合資企業兩種，合資企業擁有股權式和契約式兩種類型，其中股權式合資企業的外資比例不得少於註冊資本的25%。

（2）對外國企業在中國大陸設立分支機構不作承諾，允許在中國大陸設有外國企業的代表處，但不得從事營利性活動。

（3）商業、旅遊、娛樂目的使用土地的最長年限為四十年。

　　根據上述服務業的規定，中國大陸外資對於旅行社的「服務貿易總協定」B類承諾中，其是規定在「中華人民共和國服務貿易具體承諾減讓表」第九項「旅遊及與旅行相關的服務」之「B.旅行社和旅遊經營者」（CPC7471），其主要內容包括「市場准入限制」與「國民待遇限制」兩項，具體規定如下：

（1）符合條件的外國服務提供者，可以在中國大陸政府指定的旅遊度假區和北京、上海、廣州和西安開辦中外合營旅行社。

（2）對於合資旅行社，以及外商改造與經營的飯店、餐館等，將不再受企業設立形式與股權方面的限制，預計於二〇〇五年一月一日內（即中共二〇〇一年入世三年內）允許外資在合資旅行社中擁有多數股權，也就是可由外商控股；最晚在二〇〇七年十二月三十一日內（即中共二〇〇一年入世六年內），合資旅行社將允許外商獨資控股，可設立外商獨資子公司，並取消對合資旅行社設立地域與設置分支機構的限制。

（3）外商投資者其全球年收入必須超過4000萬美元，所設立的合資旅行社註冊資本為400萬元人民幣，中國大陸入世後三年內，外商投資旅行社的註冊資本不得少於250萬元人民幣，入世後六年內，外商投資旅行社的註冊資本數額將享受國民待遇，即等同內資旅行社。

（4）合資旅行社提供觀光客（含外國觀光客）由中國大陸的交通與飯

店經營者所直接完成的旅行與住宿服務，以及中國大陸境內導遊與旅行支票兌現之服務，但中外合資旅行社不能經營中國大陸公民的出境旅遊，包含赴香港、澳門與台北之業務。

此外，根據中國大陸服務業入世承諾，允許外國服務提供者可以在中國大陸內自由選擇投資的合作夥伴，包括行業內外的合作者。因此，外國服務提供者投資中國大陸旅遊業，不僅可以選擇旅遊業內的合作者，也可以選擇旅遊業外的合作者，亦即不僅可以選擇中國大陸旅行社共同投資設立合資旅行社，也可以選擇中國大陸其他行業的合作者投資合資旅行社。但是，外商選擇的中國大陸合資夥伴，必須是在中國大陸合法設立的公司法人。

二〇〇一年十二月十一日國家旅遊局為了因應變化快速的旅行業，公布了經過修訂後的「旅行社管理條例」，十二月二十七日又發布了「旅行社管理條例實施細則」的修訂版本，這是繼一九八五年五月十一日，國務院發布第一部旅行社法規「旅行社管理暫行條例」與一九八八年六月一日發布的「旅行社管理暫行條例實施辦法」，以及一九九六年十月十五日發布的「旅行社管理條例」、十一月十八日發布的「旅行社管理條例施行細則」之後，根據中國大陸加入世界貿易組織之後的最新情勢，以及因應二十一世紀到來中國旅遊產業的最新發展，所擬定出來最新的旅行社專業法律，其中依據入世時的承諾，也包括有外資方面的規定。

新修改的「旅行社管理條例」中，其中第四章「外商投資旅行社特別規定」，基本上是對於一九九八年十二月二日發布的「合資試點暫行辦法」的修改，其重要內容如下：

(1) 外商投資旅行社是指包括外國旅遊經營者與中國大陸投資者依法共同投資設立的中外合資經營旅行社和中外合作經營旅行社（第二十七條）。

(2) 中外合資經營旅行社的註冊資本最低限額為人民幣400萬元（第二十八條）。

（3）外商投資旅行社的中國大陸投資者應是依法設立的公司，最近三
年無違法或者重大違規記錄，符合國家旅遊局規定的要求（第二
十九條）。而外商投資旅行社的外國旅遊經營者應是旅行社或者主
要從事旅遊經營業務的企業，年旅遊經營總額4,000萬美元以上，
是該國旅遊行業協會的會員（第三十條）。

（4）設立外商投資旅行社，共有三階段的步驟（第三十一條）：

第一步驟：應由中國大陸投資者向國家旅遊局提出申請，並提交
相關證明文件，國家旅遊局自受理申請之日起60日內對申請審查
完畢，作出批准或者不批准的決定。予以批准者，頒發「外商投
資旅行社業務經營許可審定意見書」；不予批准者，則應以書面
通知申請人並說明理由。

第二步驟：申請人持「外商投資旅行社業務經營許可審定意見書」
以及投資各方簽訂的契約、章程向國務院對外經濟貿易主管部門
（即商務部）提出設立外商投資企業的申請，應當自受理申請之日
起在有關法律、行政法規規定的時間內，商務部應對擬設立外商
投資旅行社的相關資料審查完畢，作出批准或者不批准的決定。
予以批准的，頒發「外商投資企業批准證書」，並通知申請人向國
家旅遊局領取「旅行社業務經營許可證」；不予批准的，應當書
面通知申請人並說明理由。

第三步驟：申請人憑「旅行社業務經營許可證」和「外商投資企
業批准證書」向工商行政管理機關辦理外商投資旅行社的註冊登
記手續。

（5）外商投資旅行社可以經營入境旅遊業務和國內旅遊業務，但不得
經營中國大陸公民出國旅遊業務以及赴香港、澳門和台灣地區旅
遊的業務，外商投資旅行社不得設立分支機構（第三十二、三十
三條）。

（6）香港與澳門特別行政區和台灣地區的旅遊經營者在中國大陸投資
設立的旅行社，也比照適用該條例。

■ 外資投入中國大陸的飯店業後，除了強化其硬體建設外，也積極於軟體的提升，使服務水準與國際接軌。

　　在二〇〇二年元旦「旅行社管理條例」公布後，國家旅遊局卻悄悄決定1到3家經營優良的國際知名大旅行社，在二〇〇二年進入中國大陸，他們所採取的竟是控股或獨資經營旅行社的形式，同時允許開辦支社，國家旅遊局還「特例」批准香港中旅集團獲得第一個外資獨資經營的旅行社牌照，並且其業務範圍將不受限制。這顯示中國大陸旅行社開放外資獨資的時間表將會提前，果不其然二〇〇三年六月十二日「設立外商控股、外商獨資旅行社暫行規定」正式公布，該規定的具體內容如下：

（1）根據該規定第三條的規定，設立外商控股旅行社的境外投資者，應是旅行社或者是主要從事旅遊經營業務的企業；年旅遊經營總額達到4,000萬美元以上；是其本國或地區旅遊行業協會的會員；具有良好的國際信譽和先進的旅行社管理經驗；必須遵守中國大陸相關法規。另根據第四條的規定，設立外商獨資旅行社的境外投資者，其年旅遊經營總額應在5億美元以上。而根據第六條的規

定外商控股或獨資旅行社註冊資本不得少於400萬元人民幣。

（2）申請設立外商控股或外商獨資旅行社，應參照「旅行社管理條例」規定之外商投資旅行社的審批程序辦理（規定之第九條）。

（3）外商控股旅行社的中國大陸投資者應當符合「旅行社管理條例」第二十九條規定的條件（規定之第五條）。

（4）符合條件的境外投資方可在經國務院批准的國家旅遊度假區及北京、上海、廣州、深圳、西安5個城市設立控股或獨資旅行社（規定之第七條）；每個境外投資方申請設立外商控股或外商獨資旅行社，一般只批准成立一家（規定之第八條）。

（5）外商控股或獨資旅行社不得經營或變相經營中國大陸公民出國旅遊業務以及赴香港、澳門和台灣地區旅遊的業務（規定之第十條）。

　　雖然，「設立外商控股、外商獨資旅行社暫行規定」的出現，其決策過程並非草率，而是許多主客觀因素成熟發展所使然，但不可諱言的是，中國大陸一改過去對於外商獨資旅行社設置的保留態度，提早實踐了中國大陸加入世貿組織的承諾，其原因與二〇〇三年四月份開始SARS所造成旅遊業的慘重損失有直接關連，希望藉由外資來儘快提升中國大陸旅行社的競爭優勢，以挽回觀光客因為SARS所造成的信心流失。

### 2.飯店與餐飲業方面

　　早期外資對於中國大陸旅遊業的介入，就是以投資旅館飯店為主，一方面因為建造飯店的資金需求大，在旅遊產業中飯店的建造可以說是資本密集的項目，在中國大陸改革開放初期資金短缺的情況下，必須仰賴外資支應；而且在改革開放初期，中國大陸也缺乏飯店經營管理的相關人才，亟需藉由跨國性飯店集團來引進技術；另一方面是中國大陸在旅遊業的外資開放對象是以飯店業為主。

　　一九七九年十月二十日與二十六日，中國國際旅行社北京分社分

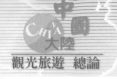
別與香港中美旅館公司、美國伊沈公司簽訂了合作建造與經營北京建國飯店與北京長城飯店的合同。自此之後，與外資合作、建造與經營飯店才成爲一股趨勢，包括北京的長安飯店、上海的華亭賓館與虹橋賓館、南京的金陵飯店、廣東的中國大飯店與白天鵝飯店成爲當時的八大外資飯店[27]；而八O年代中期，許多國際連鎖大型飯店也都是藉由合資方式興建的，例如希爾頓、凱悅、喜來登等。

目前中國大陸的外資公開資料中，有關於旅遊產業方面僅限於飯店業，從圖9-12、9-13可以發現外資對於旅館業的資金投注情況：

從圖9-12中可以發現，中國大陸從一九九三年到一九九九年爲止，外商直接投資旅館業的協議金額，以一九九四年達到高峰；如圖9-13所示外商直接投資旅館業占外資的比例也在一九九四年時達到最高，但是隨後就逐漸下降。另一方面如圖9-14、9-15所示，從外商直接投資旅館業項目，以及其占所有外商直接投資項目來看，從一九九三年達到高峰後，便開始逐漸下降，由此可見，外資對於飯店的直接投資從一九七八年改革開放開始到一九九四年時達到了最高潮，但在高潮之後卻逐漸減少，這固然與九O年代以來一窩蜂投資飯店業，而造成供過於求的情況有直接關係，但也顯示中國大陸必須對於外資進行更大幅度的開放，藉由更多的投資渠道來吸引資金進入，如此也才能維持滲透性投資的優勢地位。

因此，在中國大陸加入世貿組織後對於飯店餐飲的外資開放幅度更爲擴大，其是依據「服務貿易總協定」的A類承諾，並規定在「中華人民共和國服務貿易具體承諾減讓表」第九項「旅遊及與旅行相關的服務」之「A.飯店（包括公寓樓）和餐館」（CPC641-643）中，主要內容僅有「市場准入限制」，包括：外國服務提供者可以透過合資企業的形式，在中國大陸建設、改造和經營飯店和餐館，並且允許外方具有多數股權，也就是允許控股；而在中國大陸入世四年內取消有關

---

[27]莫童，**加入世貿意味什麼**，頁150。

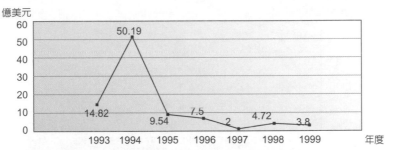

圖9-12　中國大陸外資直接投資旅館業協議金額統計圖

資料來源：筆者自行整理自中國統計年鑑。

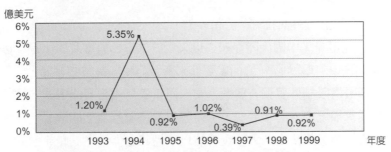

圖9-13　中國大陸外商直接投資旅館業占外資總投資比率
　　　　統計圖

資料來源：筆者自行整理自中國統計年鑑。

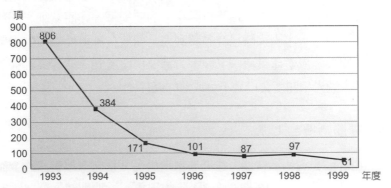

圖9-14　中國大陸外商直接投資旅館業項目統計圖

資料來源：筆者自行整理自中國旅遊年鑑。

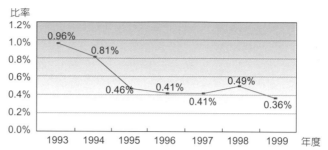

圖9-15 中國大陸外商直接投資旅館業項目占總體比率統計圖
資料來源：筆者自行整理自中國統計年鑑。

限制，並可設立外商獨資子公司。

　　由此可見，中國大陸從過去以來對於外資的態度基本上是「既歡迎又提防」，中國大陸一方面需要外來資金挹注旅遊業的發展，但另一方面卻嚴格限制外資獨資興辦企業，而希望藉由合資的方式，並且在管理經營權上中方必須參與，主要著眼點還是政治上的顧忌，深怕完全外資的企業將使中國大陸政府難以掌控其運作，尤其是旅遊產業具有某些政治上的敏感性更是中共所忌諱的。隨著中國大陸入世之後，對於旅遊業的「封閉管理」與國家保護措施開始出現讓步，對於外資採取更為務實的態度，因此外商控股與的獨資經營旅遊社在中國大陸入世後仍被限制，但在「逐步自由化」的前提下，遂將其列入開放日程之中，如今，中國大陸已經體認到完全開放是不可能阻擋的趨勢，加上中國大陸旅遊產業與國家競爭力需要快速提升，開放外商獨資與控股進入觀光相關產業已是不可或缺的條件。

## 五、帶動物價的上漲

　　由於觀光客的消費能力遠高於當地居民，且願意以較高的金額獲取貨品與服務，因此會造成通貨膨脹的現象，這特別在開發中國家最為明顯。此外，土地價值快速飛漲也是造成通膨的原因，中國大陸許

多旅遊區的開發增加了對於土地的需求，加上購買者的競標造成土地價格飆漲。甚至旅遊區土地轉移到外資或是有權勢的人手上，例如地主、土地開發者與建商，結果造成當地居民必須花費更高的費用來購買或承租房子，甚至被迫遷移。過去中國大陸低廉的物價是吸引入境觀光客的賣點之一，但英國經濟學人智囊團（EIU）二OO一年七月三日所發表的一項最新研究報告，卻宣布北京、上海、廣州已經列入地球上生活費用最昂貴的地方之一，其中東京和大阪並列第一，北京和日內瓦同為十二名，洛杉磯和上海同為十七名，廣州則為第十九名；EIU在二OO二年一月再度發表全球主要城市生活費調查，根據134個城市的調查結果發現，北京已躍升與芝加哥並列第十[28]。由此可見，中國大陸在大城市的物價水準正不斷的提高，這與當地發展觀光業也有其相當之關係，然而當未來大陸城市的物價水準與日本、歐美並駕齊驅時，則在吸引觀光客方面就會受到影響，過去的低物價優勢也將逐漸逝去。

## 六、某些地區過度依賴旅遊產業

中國大陸許多地區過度依賴旅遊產業，但這並非經濟上的好現象，由於觀光客需求受到季節的影響甚大，淡旺季之間的差距明顯，當淡季時往往會造成季節性失業與營運資金的萎縮。而倘若觀光旅遊產業獨大，將使經濟結構單純化而非多元化，若遇到全球景氣蕭條時，旅遊收入必然大幅下滑。另一方面，旅遊需求亦受到許多非旅遊因素所控制，例如客源國的經濟下滑、國際政經局勢的不穩定等，當這些問題發生時對觀光旅遊業的影響甚為明顯，二OO三年所發生的SARS疫情就是一個實例。

---

[28]**聯合報**，2002年1月25日，第11版。

# 第十章　中國大陸發展觀光旅遊對於社會、文化與生態的影響

　　觀光旅遊的發展對於一個國家的社會、文化與生態環境都有相當直接的影響，本章將針對中國大陸近年來的變化進行探討。

# 第一節　中國大陸發展觀光旅遊對於社會的影響

　　觀光旅遊業的發展對於中國大陸社會產生了相當程度的影響，其一方面提供了許多的工作機會以減少社會的失業問題，但另一方面也助長了色情與犯罪問題的增加。此外，中國大陸近年來社會上的族裔衝突也開始影響到觀光客的安全，而觀光客的大量進入，也因為相關的服務品質無法配合而造成許多社會意外事件的發生。

## 一、藉由觀光旅遊產業幫助民眾就業

　　依據世界觀光暨旅行理事會（WTTC）的調查顯示，一九九九年時觀光業直接或間接提供了2,000萬個就業機會，占世界總僱傭職業的8%，到二○一○年預計可提供就業機會約2,540萬個。而根據美國觀光協會的統計，在一九八六年到一九九六年的十年間，美國觀光產業創造了660萬個就業機會，而間接工作機會甚至達到890萬個，因此該協會認為如果沒有觀光業的成長，美國失業率將會超過5.6％－11.2％，而從**表10-1**也可以看出未來觀光業對於增加就業上的幫助，其中以東亞地區的增長率最為顯著。由此可見觀光業對於提供就業方面，具有

表10-1 一九九七至二○○七年全球各地區觀光就業人數增長預測表

| 地區 | 東亞 | 歐盟 | 大洋洲 | 北美洲 | 北非 |
|---|---|---|---|---|---|
| 成長率(%) | 80.1 | 9.7 | 23.2 | 19.3 | 19.3 |
| 增長人數(萬) | 2,094 | 184 | 55 | 340 | 340 |

資料來源：中國觀光報，1997年9月25日。

非常正面的效果。事實上，有一些國家的就業幾乎是完全依賴於觀光產業的，例如牙買加的觀光業，就達到了全國總就業人口的四分之一[1]。

　　觀光學者Ahmed Smaoui認爲入境觀光對於就業機會的創造可以區分爲直接與間接兩種[2]，所謂直接增加的行業就是觀光事業的「基礎性行業」，如旅館、餐廳、土產店、旅行社、遊樂業、交通業等，這些行業會直接幫助觀光客達到觀光的目的；而間接增加的行業則是觀光事業的「輔助性行業」，如提供餐廳菜餚的菜販、興建飯店的建築工人等等，因此Mcintosh教授就認爲這是觀光事業優於其他工業的一種「衍

■ 許多風景區的少數民族歌舞表演，提供當地原住民的就業機會，圖爲九寨溝地區的民俗歌舞。

---

[1]劉傳、朱玉槐，**觀光學**（廣州：廣東觀光出版社，1999年），頁231。
[2]轉引自Robert Lanquar著，黃發典譯，**觀光旅遊社會學**（台北：遠流出版公司，1993年），頁91。

生的就業效果」(induced employment effects)[3]。根據WTO（世界旅遊組織）統計，觀光部門每直接增加1位服務人員，社會上就可增加5名相配套的間接服務人員[4]；而根據大陸學者劉傳、朱玉槐的研究認為，觀光旅館每增加1個房間也可以提供1至3個的直接就業機會，以及3至5個間接就業機會[5]。

## （一）觀光產業既屬資本密集又屬「高報酬勞力密集」

由於觀光產業需要大量的人力來投入，所以是屬於勞力密集性產業，許多工作都不是依靠機器或電腦所能代替的，因此可以創造大量的就業機會，無怪乎許多已開發國家如法國、美國、義大利、德國與英國，雖然大力發展資本密集產業，加上工資昂貴也不適合發展勞力密集產業，但只有觀光是屬於「高報酬的勞力密集產業」，因此特別注重觀光的發展。另一方面，觀光設施諸如旅館的興建、遊樂設施的建造等等，都必須耗費大量的金錢，因此也屬於資本密集產業。

## （二）民眾獲益與產業發展的互濟

觀光產業既然是屬於勞力密集產業，並且有助於就業，使其在發展上與一般資本密集或高科技產業有所不同，分別敘述如下：

### 1.當地勞動力受到青睞

誠如前述，觀光產業需要大量勞動力，例如飯店、餐飲服務、遊樂區、觀光景點等的服務人員，而一般業者也喜歡僱用當地的民眾，除了對當地環境熟悉外，公司不必負擔食宿，當地民眾也因不必離鄉背井而減少流動率與社會問題。而且許多觀光資源都位居鄉村，使業者負擔的薪資成本較低，而鄉村民眾生性樸實也是原因之一。此外，

[3]轉引自李秋鳳，**論台灣觀光事業的經濟效益**（台北：震古出版社，1978年），頁67。

[4]莫童，**加入世貿意味什麼**（北京：中國城市出版社，1999年），頁171。

[5]劉傳、朱玉槐，**觀光學**，頁116。

許多具當地特色的表演也只能由當地人士擔綱，例如若由非原住民來表演其傳統歌舞，將讓觀光客大失所望。但若是高科技產業，當地勞動力不一定具有相對優勢，除了低層次的工作外很少能僱用當地的民眾。

## 2.進入門檻甚低

許多觀光產業的工作並沒有太多學歷、年齡與性別的限制，例如飯店的清潔工作、餐飲部門的服務生工作、景點的清潔與維護、紀念品的銷售、北京的三輪車車伕等，只要具備相當的體力與服務熱忱就能擔任。相對的，許多資本密集的高科技產業不但學歷要求在碩士以上，年齡也都要求在四十歲以下，較高的進入門檻當然較難吸納大量勞動力。

## 3.小額資本也可創業

全世界的觀光景點，大多有當地民眾所建立的相關企業，例如京都嵐山地區的渡輪、寺廟所販賣的「御守」、台灣陽明山的炒野菜、土雞販售與流動咖啡車等，都是小本經營，甚至是個人經營，這些小額資本與鉅額資本的半導體廠相比固然是蝦米與鯨魚，但其卻能使當地民眾的生活獲得充分改善。例如近年來深受歡迎而地處西藏、四川與雲南三省交界的香格里拉，從原本人煙罕至的禁地，一躍成為舉世皆知的新興觀光點，二OO一年時有100萬餘觀光客進入此一奇幻之境；當地民眾原本以伐木為生，但因政府嚴禁濫砍轉而從事砂石業，又因環保因素而使他們瀕臨失業，當觀光業發展後生活才獲得改善，許多居民的住家成了觀光客參觀的場所，原本開伐木卡車的司機搖身一變成了遊覽車師傅，使得許多當地民眾將觀光業視為改善生活的萬靈丹。

## 4.民眾獲利速度快

許多觀光景點只要觀光客蒞臨就有生意可做，不似過去農業生產

從播種到收成往往曠日廢時，還得承擔天然災害的威脅，例如二〇〇二年八月在雲南麗江所舉辦的搖滾音樂節系列活動，當觀光客蜂擁而來，短短幾天當地民眾的收入就超過農務一個月的所得。

因為上述四個因素，使得觀光產業在開發中國家的發展獲得民眾的支持，這在中國大陸的發展過程中得到了充分的驗證，因為民眾能夠從中獲得明顯的利益，可以立即改善原本貧困的生活，特別是替農村地區的農民找到了新的工作機會，當民眾熱烈而自動自發的支持觀光產業，更奠定了觀光業發展的穩固群眾基礎，在這種「自利」的共識與驅動下，配合相關企業的大規模投資與政府適當政策，使得觀光業得以蓬勃發展，如**圖10-1**所示，觀光業的持續成長使觀光客大幅增加，這將增加觀光業的人力需求，使得直接與間接之就業機會增多，自然減少因為失業所產生的社會問題與衝突，如此才能進一步塑造安

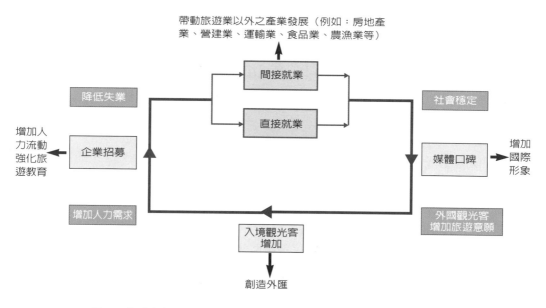

圖10-1旅遊與就業鏈式循環圖
資料來源：筆者自行繪製。

全的觀光環境，吸引更多的觀光客蒞臨而創造更多的就業機會，形成一種「創造就業目的」與「增加觀光條件」間的「互盪」式發展。否則就會如菲律賓一樣，由於失業率居高不下，乞討民眾流落街頭與黑市氾濫，造成觀光客不良的觀感，甚至望而退步，形成觀光發展落後與失業率高的雙重惡性循環。

　　另一方面，許多產業的發展之所以會受到民眾反對，例如石化業、重工業等，其抗爭議題除了該產業可能造成嚴重的污染外，更重要的就是當地民眾無法從中獲得實質的利益與生活改善，這在開發中國家最為顯著，因此觀光旅遊產業之所以能獲得當地民眾的支持，進而產生所謂的互盪效應，其「無煙囱工業」的特性是因素之一，但最主要的原因還是其仰賴於龐大的外部利益來推動，讓當地民眾產生「雨露均霑」的認同感；相反的若旅遊產業無法為當地民眾帶來利益，所聘僱的工作者多係外來人士，則其發展也同樣會受到限制，例如許多原住民地區的旅遊點，旅遊業者卻嫌原住民知識程度低或衛生觀念不足而減少聘僱，反而造成當地民眾的強烈反對。

　　基本上，中國大陸能在相當短的時間內發展成觀光旅遊的大國，非常重要的因素是民眾在「自利」的驅使下，積極支持該產業的發展，這或許是旅遊產業與其他產業發展上的不同之處。但不可否認的是中國大陸政府充分利用了這一股「民氣」，甚至將其意識型態上慣用的「群眾路線」、「總動員」發揮的淋漓盡致，共產主義原本是最反對自利的，但中共卻運用的得心應手，值得其他開發中國家發展觀光旅遊產業的借鏡。

## (三) 中國大陸面對失業嚴重課題

　　失業是每個國家都會面臨到的問題，失業不但是經濟問題，更是社會問題，因為失業者往往與搶劫、強姦、竊盜、流氓等問題具有直接關連性。從圖10-2、10-3來看，中國大陸城鎮登記失業率與城鎮登記失業人數從一九九一年開始都呈現增加的趨勢，到二○○一年時失業

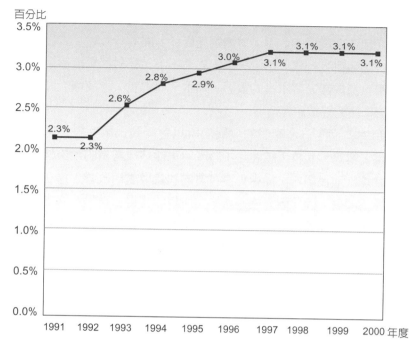

百分比

圖10-2 一九九一至二〇〇〇年中國大陸城鎮登記失業率統計圖
資料來源：筆者自行整理自中國統計年鑑。

率達到3.6%，而失業人數達到681萬人。

　　上述的圖形基本上是官方的說法，因此備受學者們的質疑，根據中國科學院國情研究中心主任胡鞍鋼估計，一九九八年時，城鎮真實失業率應是7－8%，人數約在1,540萬至1,600萬人；一九九九年則應是8－9%，人數約在1,500萬至1,800萬，但若包括隱藏性失業在內則約是20－30%以上，他認為中國大陸已經進入了高失業時期，失業人口相當於歐盟11國失業人口的總和；而北京大學教授蕭灼基在二〇〇二年三月則公開指出城鎮實際失業率約在15%－20%，他甚至指出「中國失業率是全世界最嚴重的」[6]。

[6]**中國時報**，2002年3月9日，第11版。

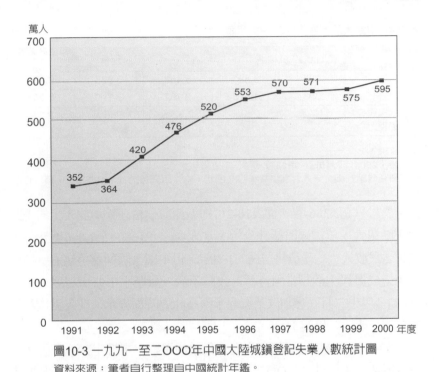

圖10-3 一九九一至二〇〇〇年中國大陸城鎮登記失業人數統計圖

資料來源：筆者自行整理自中國統計年鑑。

　　由於農業結構的轉型造成農民生活貧困與失業嚴重，中國大陸目前有8億7,000萬農民，農村人口占總人口的63.8％，近年來由於農副產品價格持續偏低加上乾旱嚴重，使得農民收入增加困難，農民在一九九七年時，人均出售農產品收入為1,092元人民幣，二〇〇〇年大幅縮水45％而僅為600元，在中國大陸加入世界貿易組織後農產品價格還會再下降，農業面臨非常嚴峻的狀況。

　　另一方面，農民的收入不但沒有成長，支出卻大幅增加，除了苛捐雜稅、農田改造費、水利建設費、道路維修費等公益事業費之外，本身如醫療、教育、修房、化肥等費用更使農民入不敷出。根據中共國家統計局指出，二〇〇〇年時大陸城鎮人均可支配收入增長了8.4％，而農民卻只增長了2.5％；二〇〇一年城鎮的人均年收入為人民幣6,860

表10-2 中國大陸城鄉人均GDP對照表

|  | 一九八五年 | 一九九五年 | 一九九八年 | 一九九九年 | 二〇〇〇年 |
|---|---|---|---|---|---|
| 城鎮 | 685 | 3,893 | 5,458 | 5,888 | 6,280 |
| 農村 | 398 | 1.578 | 2.162 | 2.210 | 2,253 |
| 城鎮與農村的差距 | 1.7倍 | 2.5倍 | 2.52倍 | 2.66倍 | 2.8倍 |

資料來源：
聯合報，2001年9月5日，第13版。
中共研究雜誌社編，一九九九中共年報（台北：中共研究雜誌社，1999年），頁5-124。

元，農村只有2,366元[7]。從**表10-2**可知城鎮與農村在人均收入上的差距正不斷擴大，依據國際統計分析，當人均GDP在800至1,000美元時，城鎮居民收入大約是農村居民的1.7倍[8]，但中國大陸卻遠遠超過這個標準，造成農民生活相當困苦而對政府不滿。無怪乎中共前總理朱鎔基二〇〇一年十二月在參加汶萊東盟十國高峰會時即表示：「入世後我最擔心的是國內的農業！」[9]。

　　農村的失業問題已經達到發生暴動的邊緣，根據中共「勞動與社會保障部」的統計至二〇〇二年時約有1億6,000萬的農村剩餘勞動力正在找尋出口[10]，也就是有二成的農民無所事事，中共農業部還預估入世之後將使農村再失去約2,000萬個工作機會[11]。

## （四）觀光產業對提高中國大陸就業的效果

　　中國大陸知名經濟學者胡鞍鋼就認為，創造就業是解決當前失業

---

[7]國家統計局主編，**中國統計年鑑二〇〇一**（北京：中國統計出版社，2001年），頁304。

[8]**聯合報**，2001年9月5日，第13版。

[9]農產品價格過低和農村大量勞動力過剩，造成在二〇〇〇年時包括江西省豐城市、四川省雲陽縣、福建省南靖縣與二〇〇二年時廣東省東莞市橋頭鎮、河南省商城縣福山鎮都曾經出現農民大規模的抗稅與抗爭活動。

[10]中共研究雜誌社編，**二〇〇一中共年報**（台北：中共研究雜誌社，2001年），頁1-43。

[11]**中國時報**，2002年2月28日，第11版。

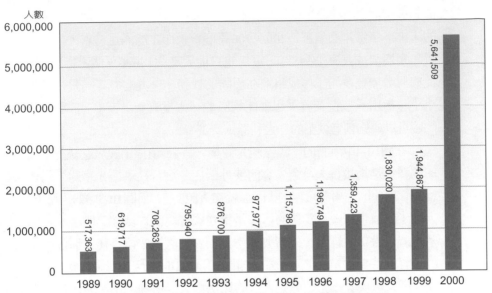

圖10-4　一九八九至二〇〇〇年中國大陸國際觀光從業人數趨勢圖

資料來源：筆者自行整理自中國統計年鑑。

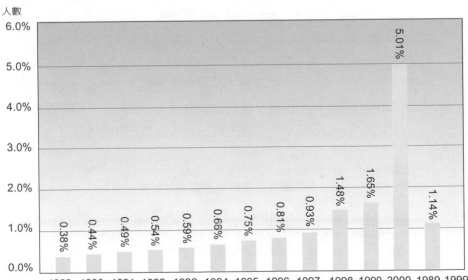

圖10-5　一九八九至二〇〇〇年中國大陸國際觀光從業人數占全部職工比例分析圖

資料來源：筆者自行整理自中國觀光統計年鑑、中國統計年鑑。

問題最爲重要的措施，根據世界銀行估計，中國大陸從二〇〇一年開始的未來十年每年必須製造800至900萬個新工作才能滿足需求，但即使近年來經濟成長率達到8％，每年也只能製造大約600萬個工作[12]，因此如何增加更多的工作成爲迫在眉睫的任務。一九七九年一月六日鄧小平曾指出「旅遊業發展起來能夠吸收一大批青年就業」[13]，觀光業的確可以成爲創造就業的一大利器。

在圖10-4中所謂的「國際觀光從業人員」，依據中國旅遊統計年鑑的解釋，是指接待入境觀光客的涉外飯店、旅行社、觀光車船公司與行政管理部門等事業單位的「直接就業人數」[14]。而圖10-5中的「職工」人數，依據中國統計年鑑的解釋是指在國有經濟、城鎮集體經濟、聯營經濟、股份制經濟、外商與港澳台投資經濟等單位工作，而由其支付工資的各類人員[15]。另一方面如圖10-4與10-5所示，二〇〇〇年時觀光從業人數與其占全國職工人數的比例均大幅增加，主要原因是一九八九年至一九九九年中國觀光統計年鑑係針對國際觀光從業人員進行調查，而二〇〇〇年以後之統計資料則擴大範圍而加入了其他非國際之觀光相關從業人士，由於統計資料的基礎不同，因此本書將二〇〇〇年以後的數字納入另外討論的範圍。

經由圖10-4、10-5可以發現，全國觀光從業人數與占全部職工人數正不斷增加當中，觀光直接從業人數至一九九九年時接近200萬人，從一九八九年到一九九九年爲止，每年的成長率都高達10％以上；而到二〇〇〇年時觀光從業者達到564.15萬人，二〇〇一年時更增加爲597.72萬人。而全國觀光從業人數占全部職工人數的比例在一九九

[12]**聯合報**，2002年1月7日，第13版。
[13]何光暐主編，**中國改革全書觀光業體制改革卷**（大連：大連出版社，1992年），頁2。
[14]國家觀光局主編，**中國觀光統計年鑑二〇〇〇**（北京：中國觀光出版社，2000年），頁137。
[15]國家統計局主編，**中國統計年鑑一九九九**（北京：中國統計出版社，1999年），頁177。

年時也達到1.65％，若根據世界旅遊組織的看法，以中國大陸一九九九年觀光業從業人員的數字爲基礎，所造成間接增加的觀光從業人員可以達到近1,000萬人，而占全部職工人數的比例將可能接近8％，這對於就業的幫助可以說是相當明顯。

而若以二〇〇〇年爲例，則觀光從業人員占全部職工人數的比例達到了5.01％，二〇〇一年更進一步達到了5.53％，其具體內涵如下：

## 1.幫助下崗職工快速尋求工作機會

觀光既是資本密集亦是勞力密集的產業，因此可以吸納大量的就業人口，而且其就業門檻較低，不需要高深的技術與學歷，某些工作甚至沒有年齡的限制，因此有助於下崗職工的重新上崗以及農村勞力的轉移，如此可快速的增加就業。因此摩根史丹利公司亞洲首席經濟學家謝國忠所撰寫的報告就指出，在一九九九年到二〇〇一年的三年中，觀光與商業不動產兩個「勞力密集產業」的快速成長，抒解了中國大陸勞動市場的龐大壓力[16]。

## 2.減少盲流的社會問題

托達羅（Michael P. Todaro）認爲在低度開發國家的發展過程中會產生一種「內部的移民」，鄉村地區的人民會向城市遷移，這被學術界稱之爲「托達羅模型」（thc Todaro model）。因此托達羅認爲首要課題就是必須減少城鄉之間的貧富差距，增加農村的工作機會[17]。由於中國大陸農村所得偏低與就業機會少，加上城市人口管理體制鬆動，造成改革開放以來大量農村居民向城市移動，也就是所謂的「盲流」，每年平均有2,000萬的農村人口湧向都市，不但造成農村勞動力的減少，也造成都市嚴重的社會問題。倘若鄉村地區發展觀光業，可以達到

---

[16]**聯合報**，2001年12月19日，第21版。

[17]Subrata Ghatak, ***Development Economics***（N.Y.: Longman Inc,1978），
　　p.230.

「離土不離鄉」的目標，使得農村的勞動力就地發揮功能，這與菲爾茲（Gary S. Field）的看法相同，菲爾茲就認爲應在農村設立職業中心，以降低尋找工作的成本[18]。

舉例來說，距離三峽大壩90公里處的秭歸縣楊林橋鎮，以滑雪滑草、避暑休閒爲特色所開發的朱棋荒風景區，帶給當地農民生活極大的改善，過去賣不出去的農產品現在都炙手可熱，成爲中共觀光脫貧的活樣版。

### 3.觀光旅遊從業人員的發展現況

根據統計資料顯示，中國大陸的入境旅遊從業人員呈現出以下的幾個特點：

（1）涉外飯店從業人員爲數最多

從**圖10-6**可以發現，一九八九到一九九九年的國際旅遊從業人員的平均數量統計中，涉外飯店從業人員占了其中的七成，可見飯店業可以說是提供了最多就業機會的旅遊行業，其次依序是「其他相關行業」、「旅行社」、「旅遊車船公司」、「旅遊服務公司」與「旅遊管理機構」。若從單一年份來看，以二〇〇一年爲例，飯店從業人數達到502.28萬，占旅遊總從業人口597.72萬的84%，由此可見飯店業從業人數之多，其次依序是旅遊車船公司39.64萬人、其他旅遊企業20.74萬人、旅行社19.24萬人、旅遊景區15.81萬人。

基本上，由於在一九八〇年時接待觀光旅遊的飯店只有203家[19]，且多是過去招待所式的管理，而到了二〇〇一年的涉外星級飯店激增爲6,029家，其中光是五星級飯店就有117家[20]，因此飯店業吸納了許多就

---

[18]Subrata Ghatak, *Development Economics*, p.235.

[19]賴觀榮、葉青，**入世後的應對策略**（廈門：廈門大學出版社，1999年），頁260。

[20]四星級352家、三星級1899家、二星級3061家、一星級600家。

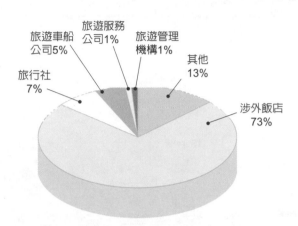

圖10-6 一九八九至一九九九年中國大陸國際旅遊從業人員各行業平均人數分布
　　　構成圖

資料來源：筆者自行整理自中國旅遊統計年鑑。

業的人口[21]。然而值得注意的是，一九八九到一九九九年的國際旅遊從業人員的平均數量統計中，「旅遊其他相關行業」居於第二位，可見這些與旅遊相關的紀念品販賣、底片販賣、小吃業、照相業等相關行業，平常看來雖然不是旅遊業的核心行業，但卻能帶來相當多的工作機會。

（2）「旅遊其他相關行業」成長最多

　　從圖10-7發現，從一九八九到一九九九年的國際旅遊從業人員的平均成長率是14.4%，遠高於全國職工人數的負成長率，而其中以「旅遊其他相關行業」的成長速度最快而高達40%以上，其次依序是旅遊車船公司、涉外飯店、旅遊管理機構、旅行社與旅遊服務公司。由此可見，這些「旅遊其他相關行業」雖然不需如旅行社、飯店業、旅遊

[21]郭崇武，「大陸動態」，**共黨問題研究**（台北），第27卷第9期，2001年9月15日，頁138。

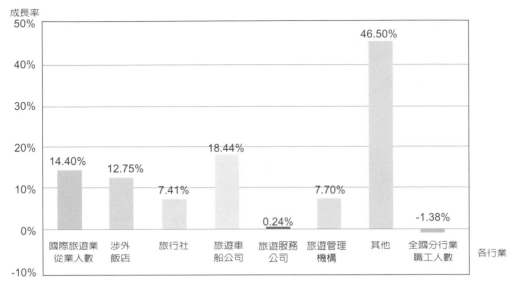

圖10-7　一九八九至一九九九年中國大陸國際旅遊從業人員各行業平均人數成長率圖
資料來源：筆者自行整理自中國旅遊統計年鑑。

■　西部地區少數民族的民眾，將駱駝作為提供觀光客的攝影工具，增加了收益也提供了就業機會。

車船業般的需要專業的知識與技能，但因其進入門檻低，因此可以提供許多沒有一技之長的人們就業機會。

## （五）提高就業反能幫助觀光業的持續發展

增加就業原本是中國大陸發展觀光旅遊的主要社會目的，當這個目標發揮了效果之後，因失業減少所帶來的社會穩定反而成為中國大陸吸引觀光客的重要條件之一。Urbanowicz就發現許多貧困地方的小孩都會向觀光客乞討[22]。因此普遍而言，觀光客對於滿街要錢的兒童、流離失所的乞丐、貧富不均的亂象、蜂擁而至的小販、敲竹槓的不斷發生、犯罪事件的頻傳，甚至當地民眾因欲求不滿而對觀光客揶揄嘲弄等情事，都會產生困窘、尷尬、騎虎難下與不知所措，進而就會望之卻步，如此將會直接影響到觀光客的旅遊意願，例如菲律賓、非洲地區與中美洲地區等開發中國家即是如此。

中共近年來藉由嚴打的手段來維持基本的旅遊社會環境安定，但這不過是治標之道，真正的治本還是應該去吸納閒置的勞動力，由於這些勞動力的教育程度低與素質差，勞力密集的傳統工業雖然可以吸納部分勞動力，但隨著中國大陸逐漸將引進外資鎖定在資本密集的高科技產業，加上高污染的工業日益被限制，使得第二產業的吸納能力遇到瓶頸，加上第一產業的農林漁牧本身就自身難保，未來中國大陸的勞動力唯有走向第三產業一途，也就是服務業，其中特別是進入門檻低而發展較為成熟的旅遊業將擔負更多增加就業的責任。因此根據「十五計畫綱要」的要求，未來服務業希望達到7.5%左右的成長率，占GDP的比重要由二〇〇〇年的33.2%提高到二〇〇五年的36%；服務業的從業人員每年平均增長率也要達到4%以上；新增就業人數則希望達到4,500萬人次，占總體從業人員的比重要由二〇〇〇年的27.5%提高到二〇〇五年的33%，若要達成這些目標就必須更擴大觀光旅遊業的就業人口。

---

[22]Philip L. Pearce, *The Social Psychology of Tourist Behaviour* (UK: Pergamon Press,1982), p14.

　　因此可以預見在未來，中國大陸積極發展觀光旅遊業，不但是一項經濟任務，更是一項社會任務，甚至是一項嚴肅的政治任務。另一方面，中國大陸目前仍屬於開發中國家的所得結構，也就是普遍所得偏低，而低所得的民眾又占多數，且貧富差距比較大，這種情況在中國大陸近年積極發展旅遊產業的情況下，因為旅遊創匯的提升而使得國民所得有所增加，同時在「旅遊扶貧」的發展下對於貧富差距的降低也發揮了若干作用，因此有助於大陸整體社會的穩定，使得一般開發中國家的負面狀況受到控制，這將有利於國外觀光客的好感建立。

## （六）入世後對於就業的影響

　　基本上，中國大陸在加入世貿組織後涉及人力資源開放的措施，都登錄在「中華人民共和國服務貿易具體承諾減讓表」之「水平承諾」中，其具體規定如下：

1.對於在中國大陸領土內已設立代表處、分公司或子公司的WTO成員的公司經理、高級管理人員和專家等高級雇員，作為公司內部的調任人員臨時調動，應允許其入境首期停留3年。

2.對於在中國大陸領土內、被外商投資企業所僱用，從事商業活動的WTO成員的公司經理、高級管理人員和專家等高級雇員，應按有關合同條款規定給予其長期居留許可，或首期居留3年，以時間短者為准。

3.服務銷售人員的入境期限為90天，但其條件如下：服務銷售人員不在中國大陸領土內常駐與不在中國大陸境內獲得企業（本地）的報酬；從事與服務有關的活動，包括進行談判的人員；該類服務銷售可不對外公開。

　　基於上述的相關規定，對於中國大陸旅遊業人力資源方面會產生下列的影響：

### 1.外國專業人才將大舉攻城掠地

　　根據中國大陸承諾之「中華人民共和國服務貿易具體承諾減讓表」

第九項「旅遊及與旅行相關的服務」之「A.飯店（包括公寓樓）和餐館」（CPC641-643）規定：「允許與在中國的合資飯店與餐館簽有合同的外國經理人員、專家，包括高級行政管理人員和廚師可入境中國提供服務」[23]；二OO一年在中共入世後，依據國民待遇原則又提出「外方人員可在飯店和餐館簽訂工作合同，非合資企業也可聘請外方管理」[24]。因此中共入世後，全球具有專業技能的餐旅管理人才將大舉進入，這固然可以大幅提升中國大陸相關的管理水平，但也直接威脅中國大陸餐旅工作者的就業與發展機會。E. W. Blake認為，當旅遊推展到一定階段時，外地人會被吸引過來，並在該地的總勞動比例中占有重要位置[25]，中國大陸入世之後「外地人」的定義可能要擴展為「外國人」。然而這對於中國大陸的旅遊產業將產生相當大的影響，Matthews曾提出許多旅遊勝地旅遊從業人員的中高級管理工作都被外國人所掌握，本國人只能一直從事低階層的工作，這種不平等的剝削情況，使得當地居民對於觀光客與旅遊業產生敵視、反感[26]；尤其當該地區旅遊發展成熟之後，技術性、管理性與專業性的工作將會增加，但這些人才卻很難在當地找到，而必須以高薪的方式向外挖角，如此將使得當地民眾心中產生怨恨，因此在開放國外專業人士進入中國大陸後，此議題非常值得關注。

## 2.本土人才的跳槽風

　　當外國旅遊業者進入中國大陸之後，必然也會向中資的本土旅遊企業大幅挖角，則屆時必然造成中資企業的一股跳槽風，甚至可能使得人才快速的流失。

[23]侯書森，**入世後的中國─中國加入WTO全書**（長春：吉林人民出版社，1999年），頁1325。

[24]**聯合報**，2001年11月26日，第13版。

[25]轉引自Robert Lanquar著，黃發典譯，**觀光旅遊社會學**，頁92。

[26]Matthews, H. G.,"Radicals and third world tourism: a Caribbean focus.", ***Annals of Tourism Research***, Vol.5, (1977), pp.20-9.

總而言之，觀光旅遊業對於中國大陸的民眾就業的確扮演相當重要的角色，但另一方面也不能忽視如此將可能導致原有產業勞動力不足的問題，Bugnicourt就認為觀光旅遊業的發展將使得當地民眾無心工作與耕種，而幻想能與觀光客一樣的輕鬆享受[27]，事實上可以發現旅遊地原本漁業與農業的勞動力紛紛轉往旅遊行業，而使農漁勞動力產生嚴重不足的現象，甚至造成農漁產業的萎縮，中國大陸許多地方都發生此一現象，特別是鄉下的農民發現參與旅遊業，不但不必雨淋日曬，收入更遠高於過去，結果許多田地遭致廢耕的命運。

## 二、色情嚴重與愛滋病氾濫

中國大陸近年來的色情與毒品問題極為嚴重使得國際形象備受考驗，這些問題與觀光業的發展難脫關係。許多大飯店的大廳充斥著色情工作者，觀光客時常受到相關業者的騷擾而讓觀光客的「印象」深刻。在中國大陸這個「政治上」絕對禁娼的共產主義社會中，性產業反而百花齊放，不論是KTV歌廳、酒吧、咖啡廳、髮廊、公共浴室都與色情脫離不了關係，公安機關雖然掃黃，但卻「越掃越黃」，許多地方官員甚至有「無娼不富」的觀念，對於色情業的氾濫睜一隻眼閉一隻眼。根據大陸學者估計，性產業已經超過全國GDP的12%，從業人數甚至超過10萬人以上[28]，而觀光客就是其中重要的消費者，因此Franz Fanon曾指出「某些低度開發地區會成為工業化國家的妓院」似乎並非無的放矢[29]。二〇〇三年九月十八日，甚至發生日本大阪建築公司288名男性員工，在廣東五星級飯店珠海國際會議中心大酒店集體買春的事件，由於適逢敏感的九一八事件，使得色情問題沾染了濃烈的

---

[27]轉引自Robert Lanquar著，黃發典譯，**觀光旅遊社會學**，頁101。
[28]**中國時報**，2001年9月10日，第14版。
[29]Robert Lanquar著，黃發典譯，**觀光旅遊社會學**，頁101。

350

政治色彩，大陸民眾與輿論對於此一日本所謂的「慰安旅行」、「妓旅團」一片譁然，也讓中共官方不得不正視「買春團」此一嚴重問題。

　　隨著色情的氾濫使得大陸愛滋病問題更為嚴重，根據中共衛生部部長張文康於二〇〇一年六月參加聯合國愛滋病問題特別會議中表示，目前愛滋病毒帶原者人數已經超過60萬甚至接近80萬，雖然罹患愛滋病人數僅占總人口數的0.5％，與其他國家相比並不算高，但每年正以30％的比例增加中，國外學者預計到二〇一〇年時將接近1,000萬人[30]。在感染途徑中，一九九六年時40％是因為農民賣血時使用不潔針頭所致，但因大力取締違法抽血站，使得在二〇〇一年時這個感染途徑已減少到4％至6％[31]；目前因吸毒而感染的人數增加最大，占罹患人數的69.8％，不當性行為約占6.9％，其中私娼感染率在二〇〇〇年時為1.32％。根據台灣衛生署二〇〇二年二月所公布的國際疫情報告指出，廣西省從一九九六到二〇〇〇年為止，女性性工作者感染愛滋病由0％增加至10.7％，廣州同時其也從0％增加至2％[32]。

　　目前，愛滋病感染已從危險人群向一般人群轉移，社會環境變動與人口遷移也成為重要途徑，中國大陸目前約有一億人口從鄉村向城市遷移以尋找工作，加上性開放程度增加，但包括觀光客在內，保險套卻不普遍使用，如此使得控制工作更為困難，這都造成中國大陸入境旅遊的風險性大幅增加，也造成觀光客內心極大的壓力與恐懼。

　　事實上，娼妓問題與毒品交易讓一般純正的觀光客難以接受，包括甘比亞、泰國與菲律賓等亞非國家，娼妓問題的氾濫只能吸引少數「醉翁之意不在酒」的觀光客，其所引發的黑道、性病、愛滋病問題，嚴重引發了「旅遊的負面印象」[33]，因此從二〇〇一年起，泰國內政部

[30]中國時報，2001年11月14日，第11版。
[31]王丹，「大陸愛滋病問題嚴重」，新新聞（台北）第745期，2001年6月14日，頁110。
[32]中國時報，2002年3月2日，第13版。
[33]Robert Lanquar著，黃發典譯，觀光旅遊社會學，頁107。

以鐵腕手段掃黃，午夜後不准經營特種生意，以洗刷其「全球銷金窟」的污名，並藉此吸引消費力較高的女性觀光客；二○○二年更將目標鎖定度假勝地普吉島，其中人妖出沒的酒吧，在凌晨兩點前必須打烊[34]，由此可見色情產業實在是發展觀光旅遊的兩面刃。

## 三、社會治安不斷惡化

　　許多學者都提出旅遊發展常會帶來當地的社會問題，Archer就認為旅遊產業將使得色情、賭博、搶劫、竊盜、吸毒與組織犯罪者增加，McPheters與Stronge則提出美國佛羅里達州邁阿密的旅遊旺季與犯罪季節相互一致的看法[35]，而Urbanowicz也認為旅遊地區所帶來娼妓與同性戀的問題十分嚴重，而由於賺取觀光客的錢比較容易，在一些海港城市都會產生嚴重的酗酒與犯罪事件[36]。發展旅遊是否直接造成犯罪率的提高，仍然難以獲得直接的證據，就中國大陸來說目前也沒有看到相關的正式說法，固然中國大陸近年來的犯罪率不斷提升，但官方與學術界並沒有將其原因歸咎於旅遊產業的發展所致，大多仍是本土性的因素。但不可否認的是，對於社會風氣來說是會造成相當程度的影響，許多當地居民由於耳濡目染而開始學習外國人的生活方式與消費習慣，對傳統生活方式感到不滿，甚至鄙視本地生產的商品而一味追求舶來品，進而使得當地人的儲蓄率下降而借貸增加，而這些變化都會是造成犯罪增加的間接原因。

　　基本上，社會風氣的改變會讓原本純樸的環境出現變化，而犯罪不斷的增加也讓觀光客必須時刻提防而減少旅遊興致，並且增加了旅遊時的風險。因此古人說「危邦不入」，一個國家如果犯罪率居高不下

---

[34]**中國時報**，2002年2月26日，第8版。

[35]轉引自陳思倫、宋秉明、林連聰，**觀光學概論**（台北：國立空中大學，1998年），頁275。

[36]轉引自 Philip L.Pearce, *The Social Psychology of Tourist Behaviour*, p.14.

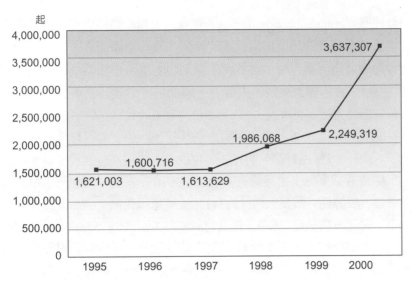

圖10-8　中國大陸公安機關立案刑事案件統計圖
資料來源：筆者自行整理自中國統計年鑑。

造成觀光客人人自危，要如何去吸引觀光客呢？舉例來說澳門的治安一直為人所詬病，黑道之間公然在街頭火拼時有所聞，再加上當地是以賭博業與色情業為主要產業，更造成龍蛇雜處的複雜狀況。因此世界旅遊組織在一九八三年十月於新德里所舉行的第五次會議中，就將犯罪率的發展當作是影響旅遊市場的重要因素之一。

　　從圖10-8可以發現到，中國大陸的刑事案件隨著改革開放的步伐而明顯增加，觀光客受到的傷害也曾聽聞，一九九四年三月三十一月在浙江省所發生的千島湖事件，台灣觀光客24人於遊船上全數遭到匪徒奪財殺害[37]，不但令台灣觀光客聞之喪膽，更使得大陸旅遊業大受影響。因此，中國大陸觀光旅遊的發展對於社會風氣造成了負面的影響，進而間接造成犯罪事件的增加，然而犯罪案件的增加又會造成觀光客的恐懼，形成負面的循環效果。從旅遊心理學的角度來看，「創

---

[37]中共研究雜誌社編，**一九九五中共年報**（台北：中共研究雜誌社，1995
　年），頁2-37。

傷性經歷」（traumatic experiences）包含著大量的情緒感受，而該經歷會使旅遊消費者的態度出現巨大的轉變，當一個觀光客在某一國家因社會動盪而造成傷害時，必然產生深刻的記憶，這種感受也會快速擴散[38]，除了會影響到周遭的人群外，進而可能形成一種輿論的看法，因此其影響力絕不可小視。

因此，為了降低社會犯罪與達到「掃黑除惡」的目標，中共藉由所謂「嚴打」（嚴厲打擊）的方式，也就是大規模進行逮捕並且速審速決，從文革結束以來這種嚴打共有三波，第一波是一九八三年由鄧小平發起，根據西方觀察家估計約有1萬人被處以死刑；第二波是一九九六年；第三波則是從二〇〇一年九月到二〇〇三年，約5,000人已被執行死刑。在嚴打的過程中不但有許多是冤錯假案，而且對於犯罪的嚇阻效果似乎仍然有限，未來如何能提供觀光客一個比較安全的旅遊環境實為當務之急。

## 四、族裔問題雖受到控制但值得關注

中國大陸有56個少數民族，少數民族問題是政治問題也是社會問題，特別是有關「疆獨」的議題，新疆1,700多萬人口中，包括維吾爾、哈薩克、回族等13個少數民族，共占了其中的62%，新疆維吾爾民族獨立的呼聲從未停歇，建立「東土耳其斯坦共和國」的地下活動也未曾間斷，包括「中亞維吾爾民族聯盟」、「東土耳其斯坦聖戰組織」、「庫來西」、「青年之家」等組織都參與過一九六二、一九九〇與一九九八年的襲警、暗殺、縱火與炸彈等流血攻擊活動[39]。根據中

[38]E. J. Mayo and L. P. Jarvis著，蔡麗伶譯，**旅遊心裡學**（台北：揚智文化公司，1990年），頁245。

[39]其中包括一九九七年二月的烏魯木齊5起公車爆炸案，造成9死68人受傷；一九九八年一、二月恐怖分子在喀什市製造了23起投毒案；一九九九年遼寧省與湖南省長沙市的公車爆炸案；二〇〇〇年全國人大政協開會前夕在北京天安門廣場的爆炸案等，請參考林克，「連續爆炸事件凸顯中國社會危機」，**商業週刊**（台北），2002年1月14日，第738期，頁56。

共國務院指出，從一九九〇到二〇〇一年新疆地區共發生200餘起恐怖暴力事件，造成162人喪生與440多人受傷[40]。

　　長久以來族裔問題對於中國大陸觀光旅遊業的發展尚未成爲嚴重威脅，但是二〇〇一年八月七日新疆著名的旅遊勝地阿克蘇地區的庫車，發生了分離分子的恐怖襲擊事件，卻似乎是一項警訊，顯示觀光客已經成爲攻擊的目標，根據「東土耳其斯坦聖戰組織」事後表示，他們之目的就在於駁斥新疆官方聲稱當地秩序穩定的說法，以警告觀光客注意當地的民族問題。這些組織近年來「反漢、排漢」的情況日益嚴重，造成觀光客的一大威脅，中共當局一方面採取「主動進攻、露頭就打」的措施加以鎮壓，加強打擊疆獨的「三股勢力」（即恐怖分子、分裂分子、宗教極端分子），另一方面則透過外交途徑防止外國伊斯蘭勢力的支援與介入[41]。隨著美國二〇〇一年「九一一」事件發生後，開始積極對付賓拉登恐怖組織，中共當局也趁此國際大氣候，將疆獨人士列爲「恐怖分子」[42]，如此以增加中共壓制分離主義的正當性，中共的強力鎮壓使得這些地區的旅遊安全與社會穩定暫時得以確保。由於觀光客特別是國外觀光客的傷亡，往往是國際矚目的新聞焦點，類似不幸事件發生之後容易達到國際宣傳的效果，因此國際的恐怖活動也多以觀光客作爲目標，當前中國大陸族裔衝突的擴大，使得觀光客成爲攻擊的焦點，不但是當初發展觀光旅遊所始料未及的結果，對於未來的持續發展更蒙上了一層陰影。

---

[40]**中國時報**，2002年1月22日，第11版。

[41]例如江澤民於二〇〇〇年四月時訪問同情疆獨的土耳其，雙方並簽訂反恐怖主義的合作協議；二〇〇〇年七月所舉行的「上海五國元首會議」（包括中共、俄羅斯、哈薩克、吉爾吉斯、塔吉克），也強調各國間合作打擊民族分裂勢力、國際恐怖勢力與宗教極端勢力，強化彼此間的邊防、海關與安全部門的合作。

[42]中共指出包括「東突厥斯坦伊斯蘭運動」與「中亞維吾爾真主黨」等疆獨組織，均曾在阿富汗的軍事基地受過賓拉登的恐怖主義訓練，並接受其軍事、經費援助以及「聖戰」思想。

## 五、重大意外事件頻仍

　　意外事件是影響旅遊意願的重要因素，通常可以分爲天然與人爲的意外事件，天然意外事件包括了颱風、地震、洪水、乾旱、傳染病等難以藉由人力去抗拒的自然災害，例如一九九八年長江與松花江的大洪水、北方近年來的沙塵暴、廣東地區的日本腦炎等，過去以來這些天然災害與一般觀光客的關連性較小，因爲旅遊行程通常都會刻意避開災區，而即使造成觀光客的傷亡也都歸類於是天災的個案而少受重視。然而隨著二OO一年台灣旅遊團發生住宿旅館遭土石流吞噬，進而造成人員死傷後，二OO三年發生的SARS疫情，使得天然災害的反撲才逐漸受到關注。

　　在人爲意外事件中可以分成兩大部分，一是衛生意外事件，另一則是交通意外事件，其發生原因主要是因爲觀光客大量增加後，相關旅遊業者由於在工作態度與服務品質上欠佳，或是缺乏相關專業知識，甚至爲求短期獲利而罔顧職業道德，因而造成許多觀光旅遊意外事件的發生：

### （一）衛生意外事件

　　對於觀光客來說，環境與飲食衛生都非常重要，尤其觀光客大多必須外食，因此飲食衛生特別受到注意。就如一般開發中國家一樣，中國大陸的衛生問題始終受到質疑，例如二OO一年五月開始在廣東地區包括湛江、廣州、深圳、珠海等地都爆發大規模的霍亂疫情，有141人感染[43]，致病原因主要是飲食不潔，中共當局最初採取消息封鎖的措施，目的就在於避免影響港澳居民的旅遊意願，但後來當地衛生單位還是加以公布以免造成更複雜的影響。

　　這顯示目前中國大陸的衛生條件與民眾衛生意識仍然欠缺，觀光客大舉進入後，更成爲大規模衛生意外事件爆發的溫床，如此產生的

---

[43]**聯合報**，2001年7月1日，第13版。

惡性循環現象，除了造成觀光客內心的恐懼，更會直接影響觀光旅遊業的健康發展。

## （二）交通意外事件

觀光客都不可能避免去搭乘交通工具，除了飛機之外，汽車是最普遍而便利的方式，中國大陸的交通意外事故在改革開放之後隨著觀光客的大幅增加、車輛的需求大幅增長、車況未盡完善、駕駛人缺乏職業道德而超時超速駕駛、若干路況欠佳等因素而有增高的趨勢，使得觀光客心中感到憂慮。在二○○二年二月，廣西省德天瀑布曾發生香港觀光客7死24傷的嚴重車禍，連前國務院總理朱鎔基都大感不滿，而要求提交調查報告[44]。而在旅遊車輛方面，所謂「旅遊黑車」仍然四處橫行，無出租營運證、無行駛證、無准駕證、無旅遊准運證、無省際旅遊證、越線經營、假車牌等問題更是時有所聞，除了造成觀光客安全上的威脅，也成為社會發展過程中的負面議題。

# 第二節　中國大陸發展觀光旅遊對於文化的影響

觀光旅遊本身就是一種「文化生活」，觀光客不僅僅是文化的旁觀者，更是不同文化的參與者與傳播者。因此近年來「文化旅遊」（cultural tourism）日益取代了走馬看花式的旅遊，以深入了解各國的文物歷史、名勝古蹟與風土民情，進而增加觀光客個人的知識領域。

## 一、發展觀光旅遊對於文化保存的幫助

觀光旅遊有助於地區文化、民俗藝術與博物館的發展，Jafari. J教

---

[44]**聯合報**，2002年2月16日，第7版。

■ 觀光發展有助於當地文化的保存與推廣，圖為西安碑林的拓印。

■ 許多地方因為發展觀光成功後，使民眾對於原本文化更加珍惜，圖為四川廣漢三星堆博物館。

授就認為許多有價值的文物或建築之所以未被破壞，並非因這些東西在當地人心目中的價值，而是為了旅遊之所需[45]；而McKean教授在一九七八年，對於峇里島人的「文化糾纏」（cultural involution）現象提出研究，他發現由於旅遊的發達，使當地居民更加重視原本的雕刻、猴子舞與巫術表演，一些手工藝與舞蹈也逐漸納入學校的課程之中[46]；Dekate教授也同樣認為旅遊將可以使當地的傳統文化獲得更完善的保護[47]。

事實上，若當地歷史資產成為旅遊的重要資源時，政府必然會對於古蹟、古物與傳統文化採取積極的保護態度，包括進行有組織與跨學科的研究、立法保護歷史資源、在財政上支持相關技藝與文物的保存等。中國大陸亦然，目前中國大陸對於文物上的保護政策如下：

（一）政策上依循「保護為主、搶救第一、合理利用、加強管理」的方向。

（二）積極將國家重點文物保護單位列入世界遺產名錄，以提高保護古蹟的意識與成效。

（三）加強相關法令的規定與執行。

對於上述第二項本文已於前續章節予以探討，在此不另贅述；而對於第三項來說，一九八二年中國大陸制訂「文物保護法」、一九九二年制訂「文物保護法施行細則」、一九九七年又制訂「文物出國管理辦法」，一九九八年之後更制訂「文物複製管理辦法」、「文物拍賣管理辦法」、「文物市場管理辦法」等相關法令，除了法令逐漸完備外，中國大陸近年來在出境觀光客的查驗上也特別著重於古物的檢查。

---

[45]轉引自Robert Lanquar著，黃發典譯，**觀光旅遊社會學**，頁105。

[46]轉引自Philip L. Pearce, *The Social Psychology of Tourist Behaviour*, p.15.

[47]轉引自D. Cort and M. King, "Some correlates of culture shock among American tourists" in Africa. *International Journal of Intercultural Behaviour*. 1979, 3(2), pp.211-26.

另一方面，隨者中國大陸經濟的快速發展，有關於古建築整修的經費日益寬裕，尤其是包括名人故居方面的重點文物，開始成為文物古建部門與旅遊單位共同重視的對象，包括在北京清代學者紀曉嵐故居的「閱微草堂」、國民政府時期外交總長顧維鈞在北戴河的別墅、畫家李可染與李若禪的別墅等等，都在經過完善整修之後，而於二○○一年開始對外開放[48]，除了達到保護古蹟的目的外，也成為吸引觀光客新的休憩資源。另一方面，重點文物的保護也越來越受到重視，中共國務院已經先後於一九六一、一九八二、一九八八和一九九六年公布了四批全國重點文物保護單位，二○○一年又公布了第五批全國重點文物保護單位共518處後，使得全大陸重點文物保護單位已經達到了1,268處，這對於歷史文物的保存具有相當大的幫助。

因此，發展旅遊產業對於文化而言，其主要的目的在於能夠藉由旅遊業的發展加強相關文物的保存，使當地的文化資產在政府稅收與企業收入增長的情況下獲得永續發展，當這個目的達成之後反而會成為重要的旅遊資源，進而成為發展文化觀光的重要條件。

## 二、中國主流文化受到全球青睞

所謂主流文化就是指「核心文化」（core-culture），也就是所謂社會文化共同的主體，具有高度的持續性，通常是經過長久以來的歷史發展演變所孕育而成的，並且深入的影響到一般民眾的日常生活當中。核心文化是一種複雜的整體，包括知識、信仰、藝術、道德、法律、風俗習慣等。基本上文化具有三大構成要素，包括：規範（norms）、價值（value）與符號（symbols），其中規範是行為的準則，包括習俗、道德、宗教與法律，而規範多來自於價值，至於符號則包括任何一種物體、手勢、聲音、顏色與圖案等[49]。

---

[48]**中國時報**，2001年10月11日，第30版。
[49]請參考陳思倫、宋秉明、林連聰，**觀光學概論**，頁268。

　　一個國家或地區，倘若具有歷史悠久而爲人稱道的主流文化，則
對於觀光客的吸引絕對有其正面的幫助。例如日本這個民族的主流文
化給人的一般印象是守法、守秩序、整潔、細心、有禮貌、有效率，
這些主流文化所展現的各個面向，不論是旅遊相關產業的服務水準，
或者是一般民眾的生活態度，都是吸引外來觀光客的一大誘因，至少
使一般觀光客在日本進行旅遊時不會擔心治安與上當的問題；而吉普
賽人給人的印象就是偷拐搶騙，因此義大利由於吉普賽人分布較多，
而常帶給觀光客社會秩序欠佳的印象。

　　從九O年代開始，所謂「東方風」、「中國風」的核心文化逐漸成
爲全球文化的中心，過去，中國在西方大多數人的心目中的印象就只
有李小龍的功夫電影，而在冷戰時代中國所代表的是歷史悠久的古老
帝國、是長期封鎖的鐵幕，是邪惡共產帝國的附庸，是瘋狂政治運動
的代名詞，在彼此隔絕的情況，中國充滿著神秘、遙遠，甚至是恐懼
與誤解。直到一九七八年中國大陸門戶大開之後，這層面紗才逐漸被
一一揭開，中國大陸的對外開放，使西方人逐漸了解到中國大陸並非
是讓人感到恐懼的國度，反倒對於神秘與高深莫測的中國文化充滿著
好奇與期待。

　　談到文化就不能不論及藝術，因爲藝術是文化的一種具體呈現，
從九O年代以來，中國大陸藝術工作者在全球藝術舞台上逐漸嶄露頭
角，尤其在大眾傳播媒體的推波助瀾之下，一股所謂的中國風儼然成
形。其中，在電影方面，自從「末代皇帝」獲得奧斯卡金像獎最佳影
片獎後，好萊塢的中國風隨之而起，之後迪士尼公司所推出的卡通電
影「花木蘭」也擄獲了全球兒童的心，一直到二OO一年李安執導的
「臥虎藏龍」在國際影壇上大放異彩，分別獲得金球獎、英國電影獎，
以及奧斯卡金像獎後，中國電影逐漸成爲國際影壇的要角，甚至與好
萊塢的主流價值相接軌。另一方面，中國大陸自己出產而極具民族色
彩與藝術性的電影也不斷在各影展中佳績頻傳，早在八O年代張藝謀
所執導的「活著」就獲得坎城影展的評審團大獎，而由陳凱歌導演的

「霸王別姬」更在一九九三年摘下坎城最高榮譽的最佳影片金棕櫚獎。如此使得包括田壯壯、陳凱歌、張藝謀等人逐漸成為國際影壇上舉足輕重的導演；而鞏利、葛優、章子怡、楊紫瓊也成為國際性影星，二OO三年由張藝謀執導，李連杰、章子怡、梁朝偉與張曼玉所主演的電影「英雄」，還成為美國「時代」雜誌的封面人物，並有6頁篇幅的介紹這部耗資3,000萬美元的鉅片。另一方面，香港電影素來以商業片取勝，近年來也逐漸進入學術性較高的國際影展，而其對於一般觀眾的影響性也不容小覷，包括吳宇森、成龍將中國的武術技巧加以融合而成為所謂的「暴力美學」電影，王家衛在一九九七年也因「春光乍洩」一片榮獲坎城影展最佳導演獎，李連杰、周潤發、成龍不斷在西方電影中擔任主角。基本上，電影這類第八藝術具有通俗性、快速傳遞與影響深遠的特質，中國電影在二十一世紀初成為全球矚目的焦點，所引起的風潮與李小龍相比有過之而無不及，自然有助於普羅大眾對於中國文化、歷史、風景的興趣。

　　而在音樂方面，大提琴家馬友友無疑是中國音樂家的代表性人物，他所組成的「絲路合奏團」，將中國音樂巧妙的融合在西方古典音樂之中，而成為全球知名度最高的音樂家；此外，小提琴家林昭亮、胡乃元與陳美，獲得華沙音樂大賽首獎的鋼琴家李雲迪、獲得英國里茲國際鋼琴大賽的陳薩都成為國際樂壇上的明日之星。而因為「臥虎藏龍」一片而獲得最佳配樂獎的作曲家譚盾，又接續獲得二OO二年的葛來美音樂大獎，中國風味的音樂日益受到國際媒體的矚目，紐約時報評論家歐依斯特瑞克甚至提出「新音樂之名叫中國」的看法[50]。除此之外，中國大陸為了吸引全球的目光，不惜花費鉅資舉辦大型音樂活動，例如二OO一年由張藝謀所導演的大型歌劇「杜蘭朵公主」，世界三大男高音多明哥、卡列拉斯、帕華洛帝於二OO一年六月二十三日

---

[50]許多西方樂評家甚至認為，中國音樂所呈現的一種揮灑自如、虛無飄渺甚至略帶詭異神秘的境界，將取代二十世紀時非洲音樂對西方音樂的影響力。

在北京紫禁城午門廣場前的「爲中國喝采、爲奧運放歌」音樂會，都成爲吸引全球目光與觀光客的重要手段。

在文學方面上，高行健成爲第一位獲得諾貝爾文學獎的華人，象徵著中國文學逐漸成爲世界文學的中心而非邊陲，法國總統席哈克在頒授「國家榮譽騎士勳章」給高行建時，不禁讚嘆「中國文學豐富了法國文學」，中國文學中特有的禪意與儒家思想，成爲一股難以抵擋的潮流。

另一方面，華人近年來不論在體育[51]、科學、經濟、政治上的成就都有目共睹，美國職業籃球NBA中的「姚明」風潮即是一例，西方人開始對於中國傳統的價值觀、思想脈絡、家族觀念、家庭教育產生興趣，中國文化所培養出特殊的人格特質包括勤勞、節儉、本分、謙虛、孝順、倫理，都讓西方人感到震撼而充滿好奇；此外，在一股自然風與原始風的推波助瀾下，中國的傳統醫學與功夫武術也日益受到西方人士的重視與青睞，包含太極拳、氣功、靜坐、針灸、推拿等不勝枚舉。

從二十世紀末到二十一世紀初，中國文化開始揚眉吐氣，終於在長久以來西方文化獨占鰲頭的框架下浮出檯面，這似乎是一個大氣候的使然，是眾多主客觀因素所造成的結果。當西方年輕人把身上刺上中國字來當作流行的象徵時，中國文化已經在前述不同途徑的發揮下產生了巨大影響，而這股風潮對於中國大陸觀光旅遊來說，特別是入境旅遊也引發了相當多的迴想。

近年來，電視劇與電影似乎對旅遊業產生了相當大的宣傳效果，一股「韓劇風」在亞洲地區吹起，一齣「藍色生死戀」讓台灣、香港、中國大陸與日本觀光客紛紛前往南韓旅遊，而之前的「日劇風」也讓台灣觀光客趨之若鶩，東京的「彩虹大橋」成爲年輕男女的「朝聖」之地，文化產業的效果似乎已經從單純的藝術轉變爲吸引觀光客的利器。

---

[51]中國大陸在二〇〇〇年雪梨奧運時曾獲得28面金牌，得獎總數達到全球第三名。

### 三、發展觀光旅遊對於文化上的衝突

　　許多學者認為，觀光客將他們的文化不斷引進而形成所謂「文化交流」，造成本地文化與傳統風俗習慣的改變，外來文化的價值觀與意識型態，將會影響當地的生活方式與行為，造成當地文化的變質，這就是所謂「文化衝擊」（culture shock）的問題，誠如Carpenter所說的，文化衝擊是指一種文化轉換到另一種文化時所產生的諸多問題[52]，而Gullahorn夫婦也曾對文化衝擊進行「階段性的分析途徑」（a stage approach），他們認為當地對於新文化產生失望的感受時，隨之而來的卻是一種興奮的感覺，最後才是慢慢的調適，然而當他們返回到本身的文化時，卻會產生一種「重新嘗試的危機」（reentry crisis），會產生對於本身文化調適上的困難[53]。

　　然而中國大陸從發展入境旅遊至今，似乎並未發生「文化衝擊」甚至「文化衝突」的問題。首先，中國接觸西方文化已經一百多年了，雖然中共曾鎖國統治了近三十年，但改革開放後中國大陸很快的就融入了西方文化的氛圍之中，因此並無「衝擊」可言。此外，中國傳統上並未有「排外」的思想，中國人常說中華文化之所以博大經深、淵遠流長就在於其能「兼容並蓄、海納百川」，因此中國人對於外來文化，自古以來，不但不排斥反而將其納入自身文化的一部分。另一方面，中國人固然不排斥外來文化，但也相當堅持自己的文化，這也就是許多華僑在國外數代之後，卻仍然堅持中國固有道德文化的原因，因此就中國人來說，「保存自身文化」與「接受外國文化」，從來就不是矛盾與衝突的零和關係，所謂「中學為體、西學為用」的觀點說明了「用」可以變，但「體」絕不可變的彈性，因此中國大陸對於

[52]轉引自 Oberg, K, "Cultural Shock: Adjustment to New Cultural Environments", **Practical Anthropology**, Vol. 7, (1960),PP.177-82.

[53]Gullahorn, J. E. and Gullahorn, J. T., "An extension of the U-curve hypothesis", **Journal of Social Issues**, Vol.19, (1963), pp.33-47.

外國觀光客也就沒有產生「文化衝突」的問題。甚至就今天來說，全世界的「中國風」越演越烈，中國文化不但不是弱勢文化，反而日益成為主流文化，外國觀光客來中國大陸只是不斷讚嘆與欽羨中國文化的深奧，因此大陸民眾不但沒有文化失去的「危機」，反而增加了自信。

　　當然不可諱言的，經濟上的收益恐怕也是讓中國大陸民眾不在意文化衝突的因素之一，入境旅遊讓許多人特別是鄉下地方的民眾脫貧致富，使得當地居民必須「容忍」文化上的衝突，Doxey應該就是持這種看法的學者，他曾於一九七五年提出旅遊區當地居民對於觀光客的態度依據時間會有五個階段[54]：

（一）陶醉階段（euphoria）：又稱為喜悅期與蜜月期，居民對於湧入的觀光客感到高興，因為可以增加他們的收入，此時相關設施還不完善。

（二）冷漠階段（apathy）：旅遊產業已經發展，觀光客的出現趨於平常，旅遊只是圖利的手段，買賣雙方間是一種商業行為。

（三）厭煩階段（annoyance）：又稱為抱怨期，由於觀光客過多，造成當地擁擠與相關設施不敷使用。

（四）敵對階段（antagonism）：居民對觀光客強烈厭惡，甚至做出不禮貌與攻擊行為，因為觀光客是造成當地負面影響的主因，特別是許多資源分配的不足，如水、土地、能源、遊憩設施等。

（五）最終階段：有些當地居民因忍受不了而搬離。

　　或許中國大陸各地區目前正處於「陶醉階段」甚至是「冷漠階段」，誠如M' Bengue所說，由於觀光客在消費時比較大方，造成人際關係是建立在金錢的基礎，事事都要錢，各種文化交往、待客之道、笑臉迎人都是金錢所堆積出來的[55]。的確，中國大陸許多地區已經出

---

[54]轉引自陳思倫、宋秉明、林連聰，**觀光學概論**，頁281。

[55]轉引自Robert Lanquar著，黃發典譯，**觀光旅遊社會學**，頁98。

現這種「冷漠階段」，連農村的老婦被拍照都知道要錢，這對於未來中國大陸觀光旅遊業的發展產生了隱憂，但中國大陸是否會走向厭煩階段、敵對階段甚至是最終階段，我們則是持著保留的態度，誠如前述，在文化衝突難以成立的情況下，加上利之所趨，中國大陸各地目前只愁沒有觀光客，而不怕觀光客太多，當地民眾把旅遊資源視為生財的工具而缺乏社區主義的保護觀念，加上距離市民社會仍然遙遠，中國大陸的未來發展恐怕不是西方學者的看法所能充分解釋的。

# 第三節　中國大陸發展觀光旅遊對於生態的影響

本節將探討中國大陸近年來由於生態的變化，所造成對於觀光旅遊產業的影響，此外也對於觀光旅遊過度開發的問題進行分析。

## 一、生態變化與觀光旅遊業的影響

近年來，中國大陸自然環境的問題成為觀光旅遊產業發展的一大威脅，由於大自然的反噬，使得天然災害頻傳與環境污染不斷，過去沒有人認為這將影響旅遊業，但目前卻是必須加以正視的嚴肅課題。

## （一）沙漠化與沙塵暴問題

中國大陸西部地區土地沙化、水土流失、林地減少的問題日益嚴重，由於百姓為擴大耕地面積，不惜毀林毀草與陡地開墾，許多耕地又因產量低成本高而遭棄耕，加劇了土地的侵蝕，加上長期以來過度放牧、恣意開發礦產與人口過多，這些人為環境的破壞使得沙化土地面積高達262萬平方公里，約占中國大陸總面積的二成七。目前每年沙化面積擴展約2,460－2,600平方公里相當於一個縣的面積[56]，其中尤其

---

[56]中共研究雜誌社編，**二〇〇一中共年報**（台北：中共研究雜誌社，2001年），頁1-138。

■　四川黃龍地區為避免過度開發曾經加以封閉保護，圖為黃龍地區因黃土堆積所形成鈣地貌的奇景。

■　為控制遊憩承載量湖南省張家界曾因而封閉，圖為張家界秀麗風景。

以華北與西北最為嚴重。根據中共國家林業局防制沙漠化管理中心指出，沙化現象普遍存在於30個省市區，其中尤其以西北、華北與東北地區的13個省市區最為嚴重，特別是西部地區的沙化土地占全國沙化面積的90％以上[57]，沙漠化已經形成西起塔里木盆地、東至松嫩平原西部，東西長4,500公里南北寬600公里的「風沙帶」，這使得許多旅遊景點特別是歷史遺跡面臨被沙覆蓋的危機，進而對於旅遊資源的保護形成嚴重威脅，特別是西部大開發將觀光旅遊業列為「領頭羊」的同時，更讓人感到憂心。目前此一現象並無法遏止，甚至出現了「沙進人退」的情況，由於只有局部的治理而缺乏整體性的防制，使得改善速度遠不及於惡化速度，進而形成「局部治理、整體惡化」的情勢。

　　沙化問題所帶來的另一問題是沙塵暴，對於華北尤其是北京與天津帶來嚴重的空氣污染，從五O年代的5次遽增為九O年代的23次，僅北京市二OO一年時就發生6次，尤其三月下旬的沙塵暴更讓北京籠罩在一層「黃霧」中，沙土打在臉上會有疼痛感，婦女必須在臉上圍住絲巾才可外出，對於觀光客來說不僅難以欣賞美景，拍攝照片黃霧濛濛，更使觀光客滿臉黃土而深感不適，這將直接威脅北京地區未來旅遊業的發展，更使得二OO八年奧運的舉辦產生不可抗拒的變數。甚至在二OO一年十二月時，吉林省還發生了十分罕見的「下黃雪」現象，原因是大雪中伴著黃沙所致，對於以雪景、冰雕為賣點的東北地區來說無疑是一項噩耗。然而令人憂心的是近年來沙塵暴的影響逐漸南移，包括濟南、南京、上海、杭州等地都受到波及。

　　雖然中共已在二OO一年十月下旬頒布「防沙治沙法」，在河北省展開「京津風沙源治理工程」，在青海實施「退耕還林還草工程」，賀蘭山實施「全面禁牧工程」，利用日本無償援助的7億9千600萬日圓，改善黃河中游寧夏平原沙化環境，利用德國無償援助的1,600萬馬克，實施內蒙科爾沁荒漠土地生態建設，但要真正發生具體效果卻是曠日廢時，

---

[57]**聯合報**，2001年12月30日，第13版。

因此沙化現象已經成爲中國大陸在未來發展旅遊業的一項嚴重危機。

## （二）水資源問題

　　近年來因爲農業灌漑、水利建設爲目的的水資源開發不斷，導致河流斷流，湖泊、綠洲萎縮與地下水水位下降，造成一九九九年西部地區旱災與洪澇災害發生頻率與八〇年代相較，分別增加了7.5%與49%[58]。此外，近年來中國大陸降水量嚴重不足，地下水與水庫儲存量都低於標準，二〇〇〇年更面臨了中共建政以來的最大旱災。許多河流出現斷流，其中黃河在一九九八年斷流122天，新疆塔里木河因旱災缺水而萎縮200多公里，南方湖泊面積較五十年前減少一半，江漢湖群消失983個湖泊[59]。

　　根據國際標準規定，人均水資源量1,000立方公尺爲生存的基本需求，2,000立方公尺爲嚴重缺水邊緣，但是中國大陸目前包括寧夏、河北、山東、河南、山西、江蘇等6個省的人均水資源量卻不及500立方公尺，16個省區低於2,000立方公尺，顯示有三分之二的省區處於嚴重缺水狀態。其中城市缺水更是嚴重，在全國666個城市中，有400多個供水不足，尤其是首善之都的北京。預計到二十一世紀中葉，中國大陸水資源將比現在減少四分之一。另一方面，水質不佳也成爲問題，污水有80%未經處理便排入江河湖庫，根據中共水利部的統計700多條河流約10萬里的河流長度中，近一半受到污染而有十分之一嚴重污染。而在七大河流中，太湖、淮河、黃河流域均有70%以上流域受到污染，海河與松遼流域則占60%以上[60]。

　　試想，一個旅遊地區如果缺水嚴重，觀光客回到飯店無水可用，或是所用水的水質不佳，則必然令觀光客感到不便與敗興而歸，直接衝擊當地旅遊業的發展，這也是目前西部地方旅遊業發展遲緩的重要

---

[58]聯合報，2001年12月30日，第13版。

[59]中共研究雜誌社編，二〇〇一中共年報，頁1-142。

[60]同上。

因素，然而此一課題卻越來越嚴重，也成為發展觀光旅遊的一大障礙。

## （三）土石流問題

中國大陸近年來由於風力與水患肆虐，加上長期掠奪式耕種與無

■ 四川九寨溝因為每日限賣門票張數，才得以保護其舉世聞名的景緻。

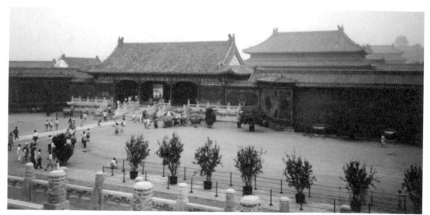

■ 紫禁城推出浮動票價，以疏導旺季時的過多人潮。

計畫樹木濫伐，使得水土流失問題日益嚴重，根據衛星監測顯示，有31個省市出現水土流失的問題，面積達到367萬平方公里[61]，占中國大陸總體面積的三分之一強，其中以新疆、青海與甘肅地區最為嚴重。另一方面因為雨水沖刷與不合理的工程開挖，造成全國各地都出現山體崩塌、滑坡、山洪爆發等「土石流」情事，其中以福建與四川最為嚴重，二〇〇一年時曾發生土石流沖毀賓館而造成台灣觀光客死傷的意外事件，使得觀光客的生命遭受土石流嚴重威脅。

## 二、中國大陸觀光旅遊產業的永續發展

在中國大陸觀光旅遊產業展現亮麗成績的背後，所代表的卻是資源

■ 許多旅遊景區都以世界遺產為號召大肆吸引觀光客，但卻是對於遊憩承載量的傷害，圖為福建五夷山的導覽手冊。

[61]中共研究雜誌社編，**二〇〇一中共年報**，頁1-138。

的過度利用，「永續發展」已經成爲當今旅遊產業發展的最重要課題，中國大陸若繼續採取「掠奪性的開發」則必將遭致環境更嚴重的反噬。

## （一）過度開發的問題

全世界許多地方在旅遊供給上都出現了問題，地中海沿岸產生了旅遊資源枯竭的現象，太平洋一些島嶼也因爲觀光客大量湧入造成生態破壞而必須關閉，中國大陸也同樣面臨到過度開發的問題，例如列入「世界自然遺產」與「國家級自然保護區」的九寨溝，每當夏秋旺季時，來往車輛過多而造成嚴重的空氣污染，而當地旅遊業者因缺乏燃料竟以砍伐樹木來代替，加上接待過多觀光客造成垃圾與廢棄物污染嚴重；又例如二○○二年一月，投資3.4億元人民幣所興建全長135.5公里的周公山─瓦屋山─峨眉山旅遊大環線公路，雖號稱是中國大陸最大的「文化生態旅遊線」，卻也納入營利色彩濃厚的「中外遊人最佳旅遊線路」，由於該地區分布著10餘個國家級、省級風景名勝區與森林公園，因此每年要接待觀光客約700—800萬人次，爲了達到5億人民幣以上的收入，如此的經營開發與所謂「文化生態遊」簡直是自相矛盾；又例如以奇松、怪石、雲海、溫泉四大景觀聞名的安徽黃山，近年因大舉修建旅館而造成自然生態的嚴重破壞，黃山原本旅館就有7家，然而旅館的不斷增建使得用水量也大幅增加，結果反而造成動植物用水的不足，黃山的招牌松「夢筆生花」就因缺水而枯死，然而如果要從山下引水上山因每年要增加近一億人民幣的花費，結果旅遊單位索性決定在山腰興建水庫，但因黃山結構爲岩體必須要砍樹、炸山鑿石，以至於黃山被弄得滿目瘡痍，光輸水管道就長達四十公里而直通黃山頂峰[62]；此外，包括泰山地區積極建造有違景觀保護的纜車、襄樊古城以世界遺產爲招牌而大肆招商引資等作爲，都與生態旅遊的全球風潮大相逕庭。

上述的案例不但在中國大陸內部遭致非議，更讓國外人士難以置

---

[62]**中國時報**，2002年2月27日，第11版。

信，在國際輿論的的強大壓力下，中國大陸官方才意識到環境保護的重要性，也才重視所謂「可持續發展」的問題。一九九四年三月二十五日中共國務院通過了「中國二十一世紀議程：中國二十一世紀人口、環境與發展的白皮書」，提出了「中國跨世紀綠色工程計畫」，強調要發展生態、經濟與社會三方面的可持續性發展；而在旅遊方面該議程強調「加強旅遊資源的保護，發展不污染、不破壞環境的綠色旅遊，加強旅遊與交通、機場建設以及其他一些服務行業的合作，解決旅遊區污水排放處理及垃圾收集、運輸、處理、處置問題，解決好旅遊景區有危害污染源的治理與控制」[63]。

其實旅遊的可持續性發展早已是全球重要課題，一九九〇年在加拿大所召開的「永續發展大會」中提出了「旅遊永續發展行動策略」草案，一九九五年四月，聯合國教科文組織、環境規劃署與世界旅遊組織在西班牙召開了「永續觀光發展世界會議」，制訂了「永續觀光發展憲章」與「永續觀光發展行動計畫」兩大文件，提出了「永續觀光發展的實質內涵，就是旅遊與自然、文化、環境結合為一體」。

目前，中國大陸某些地區已經有了旅遊區「休養生息」的永續發展觀念，例如福建省從二〇〇一年冬到二〇〇二年春，投入1.2億元人民幣對武夷山風景區內的主要景點進行全面整修，並且完全停止營業，以便有效地保護武夷山地區的旅遊環境；國家級重點風景區黃龍景區也從二〇〇一年十二月起至二〇〇二年三月止，實行景區封閉保護，不再對外接待觀光客，預計如此將減少約500萬人民幣的收入。這些都可以說是中國大陸首先實行「環境休養」的風景區，也就是利用旅遊淡季時，全面檢查維修該風景區內的主要景點[64]，對於目前大多數風景區只圖求利而罔顧環境休養生息的心態截然不同。

## （二）遊憩承載量的問題

某一空間所能承受的數量稱之為「容量」或「承載量」（capaci-

---

[63]劉傳、朱玉槐，**旅遊學**，頁404。

[64]這包括自然與文化景觀保護區、古漢城遺址保護區、生物多樣性保護區和九曲溪核心保護區。

ty），超過最大承載量時稱之為「飽和」（saturation）或「超載容量」
（over-load capacity）；所謂「遊憩承載量」（recreational carrying capac-
ity）就是指遊憩區所能提供遊憩品質指標的範圍，當遊憩區的環境與
生態不會遭到破壞，觀光客也才能獲得更大的滿足，而這個範圍的臨
界值就稱為「遊憩承載點」或是「飽和點」（saturation point）。此一觀
念最早由Lapage在一九六三年提出，他認為遊憩承載量可以區分為兩
部分，一是美學承載量，即旅遊資源之開發利用必須維持在大多數觀
光客所能獲得平均滿意的水準之上；另一則是生物承載量，就是旅遊
資源的開發必須在不破壞自然生態的水準之上[65]；而Shelby與Heberlein
則將遊憩承載量區分為四種[66]，生態承載量（ecological carrying capaci-
ty）、實質承載量（physical carrying capacity）、設施承載量（facility
carrying capacity）與社會承載量（social carrying capacity）[67]。

　　國際間直到一九七八至一九七九年才在WTO的會議中討論此一議
題，一九八O年開始學術界才正式進行相關研究，中國大陸也逐漸接
受此一觀點，例如在二OO一年時，九寨溝每日限售1.2萬張門票、敦
煌莫高窟限定一天2,000人入內、山西懸空寺一次限制80人進入，張家
界甚至將若干景點封閉。而北京明清故宮也從二OO二年開始於旺季時
推出浮動票價，旺季的票價將提高30%，藉由以價制量來限制觀光客
流量[68]。由此可見，中國大陸已經注意到遊憩承載量的嚴肅課題，因
為若參觀的人數過多將影響當地旅遊資源與品質，則造成觀光旅遊發
展的負面效益非常可觀。或許，國外談遊憩承載量多是著眼於環境保
護的效益，而中國大陸談論此一議題多少仍是從「利益」的角度來出
發，深怕旅遊資源消失後生計難保，然而不論其出發點為何，對於環
境來說都具有正面的意義。

---

[65]轉引自李銘輝、郭建興，**觀光遊憩資源規劃**（台北：揚智文化公司，
　　2000年），頁159。

[66]轉引自李銘輝，**觀光地理**（台北：揚智文化公司，1990年），頁264。

[67]所謂生態承載量包括了植物、動物、水資源、空氣、土壤、暴露的地質
　　表面、礦物、化石、景觀美學的衝擊；實質承載量則是對於自然空間的
　　影響；設施承載量包括了廁所、停車場、解說室等設施的影響；社會承
　　載量一方面是指遊憩使用量對於旅遊者的影響，甚至以旅遊者改變行程
　　來作為分析，另一方面則是針對當地居民，這包括環境、社會經濟、文
　　化環境的影響，其中擁擠問題最被凸顯

[68]**聯合報**，2001年12月26日，第13版。

# 第十一章　中國大陸觀光旅遊的國家行銷作爲

　　過去談到行銷，很少人認為這是國家或政府的職責，行銷理論多針對企業而來，當人們談到政府的角色時，不是站在政府失靈的角度大加阻止，就是站在市場失靈的立場強調管制的重要。其實，當全球的產業結構由農業轉向工業再轉向服務業的同時，在整個產業發展的進程中，混合經濟理論的受到重視，政府也開始對於旅遊產業的資訊不對稱與外部利益現象加以介入。國家的角色也跟著調整了，國家正在扮演一個行銷者的角色，將國家的優勢推銷出去並且成為提供企業服務與獲利的平台，特別是觀光旅遊產業在近年來最為明顯，包括中國大陸、香港、日本、南韓、英國、泰國等國，國家成為整個產業與企業的火車頭，不單單只是旅遊部門舉辦宣傳活動而已，而是結合其他政府單位，聚集全國民間力量，跨越國際會議、商業、體育、節慶等不同的活動內容，藉由全球性的傳媒與廣告力量，共同來拉抬本國入境旅遊產業的向上發展，這包括中國大陸申辦二〇〇〇年亞太經濟合作會議、二〇〇八年奧運、二〇一〇世界博覽會，日本與南韓申辦二〇〇二年世界杯足球賽，南韓舉辦二〇〇二年釜山亞運與二〇〇三世界大學運動會，日本積極舉辦「日中建交三十週年」的旅遊活動等等。國家行銷角色的重要性無疑地已與日遽增，而這也逐漸成為產業發展理論中一個新興的課題。全球行銷學巨擘－西北大學教授卡特勒（Philip Kotler）可以說是最早具體提出國家行銷概念的學者，其長年致力於企業行銷的教學與研究，但近年來逐漸將研究的觸角伸進公共領域，一九九七年與Somkid Jatusripitak與Suvit Maesincee共著的「The Marketing of Nations」為最具代表的著作，二〇〇二年出版的「Marketing Asian Places」，則將國家行銷的概念具體的與亞洲各國旅遊產業的發展相互結合。

　　過去，政府的角色是管制者，如今針對旅遊產業政府在國家行銷的職能驅使下，其應該具備「造勢者」（posturer）的角色，分別敘述如下：

一、透過國際的傳播媒體力量將本國觀光旅遊資訊傳遞出去，舉辦各

種活動邀請全球媒體蒞臨，招待記者完全的行程與最高規格的待遇，以達到全球性的宣傳效果，避免資訊不對稱的情況發生。

二、結合國家不同行政單位的綜合力量來舉辦大型與國際化的行銷活動，以吸引國際觀光客與旅遊相關業者的注意。其中的造勢活動不是如曇花一現般的說明會或記者招待會，因為當曲終人散後這些活動的效果相當有限，而是舉辦時間長，宣傳效益大的長期活動。

三、國家成為行銷的主體而非如過去般的客體，由政府動用經費與一切資源，拍攝或製作符合國際水準的各種有關行銷該國入境旅遊的影片、宣傳資料。例如中國大陸在申奧時花費鉅資由張藝謀所執導的宣傳短片，成為吸引旅遊的利器。

四、觀光旅遊活動要結合體育活動、各種競賽、演藝活動、國際會議、商務行程、展覽、生態保育等不同領域，以增加其議題性並創造更高之附加價值。

五、結合政府與民間的人力資源，包括企業界的從業人員，共同參與觀光旅遊的國家行銷相關活動。

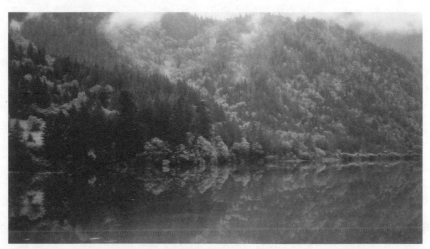

■ 中國大陸雖然具有許多旅遊資源，但近年來也積極藉由國家行銷的方式將其推銷出去，圖為四川九寨溝的美麗景緻。

# 第一節 舉辦各種大型的國際性活動

　　近年來中國大陸舉辦了許多有利於觀光旅遊發展的國際性大型活動，從國家行銷的角度來說，旅遊業的發展必須是結合體育競賽、國際會議、商務展覽甚至是生態保育，基本上中國大陸近年來的積極表現如下所敘：

## 一、結合國際性商業活動

　　如果中國大陸的對外接待能力獲得提高，將使得他們能夠舉辦各種大型的對外經貿活動，也將增加商務旅遊的人數。大陸歷史最悠久與規模最大的經貿展覽活動，莫過於一年舉辦兩次的廣州交易會，然而近年來各地的經濟洽談會、招商會、經貿促銷會等也隨著經濟的快速發展，如雨後春筍般的出現，這些展覽活動都會吸引全球各地的商務人士前來，直接需要旅館、餐廳、國際會議設施、休閒娛樂設備、旅遊設施，為旅遊業帶來豐厚的利潤，也就達到所謂「旅遊搭台、經貿唱戲」的目標，這正是目前各國積極推動的「MICE」產業，即meeting（集會）、convention（會議）、incentive（獎勵旅遊）、exhibition（展覽）。

　　但基本上，真正符合國家行銷策略的國際商業活動要屬上海將於二〇一〇年舉辦的世界博覽會，這個被譽為科學與技術「奧林匹克」的綜合性博覽會，每五年舉辦一次，是對一個國家綜合能力的考驗，包括融資、商業、旅遊與法律等服務項目都必須達到國際標準，也是舉辦城市轉型的重要契機。當時，包括主管對外經貿的國務委員吳儀、外交部長唐家璇與上海市長陳良宇，還為此特別於二〇〇二年七月參加在巴黎舉行的國際博覽局第131次全體代表大會，展現中國大陸「申博」的強力企圖心。上海以「城市，讓生活更美好」為訴求，強力向91個

成員國進行國家行銷，並要投入近200億美元進行基礎建設，唐家璇在會中公開提出中國大陸政府的三大承諾，首先，中國大陸政府保證在財力上給予世博會充分支援；其次，為使世博會的參與更具普遍性，中國大陸將提供開發中國家一億美金的參展專項基金；第三，中國大陸將嚴格執行國際展覽公約的相關規定，對所有參展國家的人員與貨物提供最大的禮遇與方便。

　　中國大陸的積極態度使得其他亟欲申辦的國家如俄羅斯、波蘭、南韓、墨西哥倍感威脅。其實不止大陸積極針對世博會展開國家行銷，俄羅斯的經貿部長格列夫、莫斯科市市長魯什科夫也積極展開宣傳，可見國家行銷已經成為全球各國政府的共識，而這種高層次的決策模式與戰略計畫無疑是國家行銷的必備條件。

　　上海申辦成功後，受人矚目的除了是倫敦首屆世博會後，一百五十年以來第一次在開發中國家舉行外，更重要的是將為上海吸引1億4,000萬觀光客進入[1]，有關門票與旅遊紀念品的直接收入就達到91億1,000萬元人民幣（折合約11億元美金）[2]，這將使得上海與鄰近地區的旅遊相關產業蒙受其利，一八八九年因為世博會所建造的巴黎艾菲爾鐵塔，事後證明成為法國最重要的旅遊景點。

## 二、配合大型國際性會議的舉辦

　　中國大陸近年來積極爭取大型國際性會議的舉辦，例如一九九五年九月於北京舉行的第四次世界婦女大會、二○○一年三月與二○○二年四月於海南島所舉辦的「博鰲論壇」、二○○二年五月上旬在上海舉辦的亞洲開發銀行第卅五屆理事會年會、五月中旬在上海舉辦的上海合作組織五國會議、五月下旬在上海舉辦的亞太經濟合作會議電信部長會議

---

[1]**工商時報**，2002年7月4日，第11版。

[2]嚴守中，「打造前衛上海超越懷舊」，**亞洲週刊**（台北），2002年4月，第16卷17期，頁18-19。

等，但最具代表性而讓人難忘的莫過於在二○○一年在上海所舉辦「亞太經濟合作會議」（APEC）與其中的「非正式領袖高峰會議」[3]。

上海為辦好APEC，很早就成立「籌辦亞太經合組織領導小組」，以中共副總理錢其琛為組長，上海市委書記黃菊與中共中央組織部部長曾慶紅為副組長，主要在統籌相關工作，成員包括外交、經貿與旅遊人員。而上海更是卯足全力、全面動員的趁此機會向全世界展示新上海。大街小巷都張貼著「迎APEC，作文明人」、「當好東道主，熱情迎嘉賓」的斗大標語，推行市民「學英語、說洋文」的運動，大學生競相爭取成為APEC的志願服務者，基層公務員也透過關係，希望在APEC會議中擔任一個職務以增加履歷「亮度」，這種「群眾路線」的推動模式，使得市井小民與APEC形成了緊密的聯繫，也使市民更能容忍其中的諸多不便。

公務機關對於有關APEC的工作絕對是優先辦理，全市進行了一九四九年以來最大規模的市容整治工程，包括會議人員可能經過的182條街道、15個飯店、39個旅遊景點與12個領事館周邊，拆除大量違建，興建110座投幣自動公廁[4]，7,000多面路標完成中英文標示，整修埔東機場的專機坪，建設燈光景點808處等。

在接待工作方面更是煞費苦心，包括會場布置、議程安排與接待細節等均馬虎不得，主辦單位舉行多次的大規模「合成演練」。上海的旅遊業、飯店業、交通業均積極提高服務水準，計程車司機、三輪車夫、船娘都必須學習「英語百句」，才能獲得「工作證」。甚至，上海市為了減少市區人潮，以方便接待程序與交通的運行，十月十七日至二十一日放假，鼓勵市民出外旅遊以減低人滿為患的壓力，地鐵要封站，外地車輛更是嚴禁進入上海外環線以內區域；而在空中交通方

---

[3]上海APEC正式會議於二○○一年十月十五日至二十一日舉行，二十日與二十一日召開「非正式領袖高峰會議」。

[4]**聯合報**，2001年9月3日，第13版。

面，與會專機更有所謂「八個優先」的原則[5]。

　　中共將此次會議定位爲「中國建國以來所承辦規格最高、規模最大的多邊國際活動與世紀盛會」[6]，中國大陸如此積極舉辦國際性會議的企圖心可謂是昭然若揭，提升中國大陸的國際地位當然是主要因素，從旅遊的觀點來看具有以下助益：

## （一）提高上海的旅遊知名度

　　首先可以快速提高中國大陸與各大城市尤其是上海的知名度，由於與會海外記者就高達1,500人，報名參加會議的各國政府代表約7,000人，工商界與企業界約1,000人，加上其他與會人員總人數達到13,000人[7]，等同一次大型免費廣告；而與會者皆爲各國重要人士與菁英分子，除了政治人物外，微軟的比爾蓋茲、通用汽車的史密斯、花旗銀行的魯賓都應邀與會，自然有利於旅遊上的宣傳。

　　上海著名「新天地」的投資者瑞安集團董事長羅康瑞公開表示，他排除萬難只花費三年時間而在二OO一年之前完成整體建設，就是爲了配合APEC會議，因爲這是新天地宣傳的良機，「可以幫我們在國際舞台上占一席位」，事實證明新天地的確在APEC會議中一炮而紅，爲四個國家官方指定訪問的地點，多位國家元首蒞臨用餐[8]，成爲大上海地區最具知名度的地方，遠超過當初預計利用三年打開國際知名度的規劃。

## （二）提升上海的國際接待能力

　　舉辦APEC最重要的莫過於是要培養了中國大陸旅遊相關業者的

---

[5]即優先下降、優先進港、優先進入進場航線、優先著路、優先滑行、優先放飛、優先占用有利高度等特殊待遇。

[6]**中國時報**，2001年10月9日，第11版。

[7]**中國時報**，2001年10月14日，第12版。

[8]羅康瑞，「從上海新天地看中國大陸的發展機遇」，**遠見**（台北）第194期，2002年8月，頁194-199。

國際接待能力，尤其是舉辦國際性會議的能力。特別當中國大陸的經濟發展突飛猛進的今天，商務旅遊將成為未來另一個發展主流，各種有關國際商務、國際談判、國際展覽與國際會議的硬體設備與相關人才，舉凡視訊會議系統、同步翻譯、網際網路、會議場地、多媒體設施、國際新聞中心等等，中國大陸都還有發展的空間，舉辦大型國際會議不但是磨練的機會，更是向世人宣告中國大陸已經具備舉辦各種國際會議的能力，將成為日後亞洲的國際商務中心，因此無怪乎中共聲稱「APEC需要中國，中國也需要APEC」。當上海已經成為中國大陸經濟發展的重鎮時，APEC的CEO（企業領袖高峰會議）中，全球知名企業領導人與重要幹部都齊聚上海，也為上海在二十一世紀成為全球商務旅遊中心作出見證與背書。尤其在二〇〇二年一月，中共中國社會科學院財貿經濟研究所依據88項評比指標，在24個城市中選拔出10個最具綜合競爭力的城市，其中上海是首位[9]，包括資本、科技、區位、秩序和管理等幾個項目都是第一，而人才、文化與聚集力等項目則都是第二，可見上海已經成為全中國大陸極具競爭優勢的城市[10]。

## （三）顯示中國大陸安全的旅遊環境

在二〇〇一年美國發生了震驚國際的「九一一恐怖攻擊事件」，全世界均籠罩在一片恐怖攻擊的陰影中，上海在事件發生不到一個月的時間內安全接待了包括美國總統布希、日本首相小泉純一郎、俄羅斯總統普丁在內的21個亞太國家領袖，顯示上海除了硬體設施達到國際水準外，在軟體與安全管理上更是已經與國際接軌。尤其上海APEC是九一一事件與美國發動軍事攻擊後的第一個重要國際會議，雖然2萬名工作人員投保了人民幣11億4,000萬元的保險，但其他官員與元首的保

---

[9]其次依序是深圳、廣州、北京、廈門、吳錫、天津、大連、杭州、南京。
[10]**聯合報**，2002年1月17日，第13版。

費卻是天價[11]，因此上海動用了武警部隊、上海公安局、公安部「特別警衛組」、國安部等近15萬名人員，由「一級警戒」升高為「特級警戒」。解放軍也動員海、空軍全天候戒備，目的就在使全球知道即使在恐怖活動的威脅陰影下，上海有能力在完全安全的環境下舉行國際會議。所以有人戲稱上海APEC是個「無菌室」，不但恐怖分子不來，也沒有在全球橫行無阻的反全球化人士。

## （四）不讓北京專美於前

上海大張旗鼓的舉辦APEC與申辦世博會，另一目的就是不讓北京專美於前，當北京申奧成功之後，旅遊業在二OO八年將發展至最高潮，而上海則憑藉其經濟龍頭的優勢，藉由國際會議的召開增加曝光度，一方面吸引更多的商務觀光客，以達成「經貿搭台，旅遊唱戲」的目的；另一方面則是吸引更多國外觀光客的目光，帶動整個大上海及其周邊地區的旅遊發展。上海機場在二OO一年的觀光客吞吐量超過了2,000萬人次，除了在中國大陸名列前茅外，更進入了世界最繁忙機場的行列，這正是上海積極發展商務旅遊的成果寫照。

## 三、配合國際性體育活動：申辦奧運

一九八四年的洛杉磯奧運會收益的10億美金中有三分之一是來自於旅遊業[12]，自此之後舉辦奧運的經濟利益是有目共睹的，中共也深知舉辦國際體育競賽有助於旅遊業的發展，早在一九九O年時就在北京舉辦過亞運，而這次亞運也使得因為六四事件而低迷許久的入境旅遊業重獲生機。

根據著名的投資銀行香港高盛證券集團預測，中國大陸獲得二OO八年奧運主辦權後，從二OO二到二OO八年，經濟成長率每年會增

---

[11]**中國時報**，2001年10月12日，第13版。

[12]顧樹保、于連亭，**旅遊市場學**（天津：南開大學出版社，1992年），頁197。

■ 北京將舉辦二〇〇八年奧運，有助於觀光旅遊產業的持續發展，圖為北京的天安門廣場。

加0.3％，約是1兆3,760億人民幣[13]；而根據「二十一世紀經濟報導」指出，中國大陸光在門票收入上就將近1億4,000萬美元，合作企業與贊助商所提供的資金將達到2億美元，而企業、社會團體與個人的捐款也可達到2,000萬美元，紀念金幣與銀幣的收入約800萬美元，紀念郵票發行可獲利1,200萬美元，若加上其他收入總體獲利依據北京奧委會所提出的財政預算顯示：將可高達16億2,500萬美元[14]。此外，電視轉播與廠商贊助，還可以獲利達到10億美元[15]，因此中共將申辦奧運視作為全國性與跨部委的重大策略來看待，國家旅遊局在其中也扮演著重要的角色，因為這是使中國大陸觀光旅遊再創高峰的一次機會。

　　早在一九九八年十一月，國務院總理辦公會議與中央政治局常委會議決定由北京申辦二〇〇八年奧運後，一九九九年九月在副總理李嵐

[13]**聯合報**，2001年7月14日，第2版。
[14]**聯合報**，2001年7月15日，第13版。
[15]**中國時報**，2001年7月14日，第5版。

清的領導下，具有九大部門的申奧組織正式開始運作，在經費充足、規模龐大的情況下包括國家旅遊局、北京市政府、國家體育總局等單位共同研擬總體策略。二〇〇一年七月十四日晚上十點，中國大陸終於打敗強勁競爭對手加拿大多倫多與法國巴黎而獲得主辦權，一雪八年前輸給雪梨的前恥。對中國大陸來說，「申奧」已被官方催化為一項全民運動，因此中共在對於各國奧會的說帖中提到，依據蓋洛普諮詢公司的民意調查顯示「北京94.9％的民眾支持申奧」，如此高比例的支持率，在一般民主國家簡直是天方夜譚，但在中國大陸藉由傳媒大力宣傳與政治組織積極動員下，儼然是一項全民運動，政治動員當然是全民投入的主因，但更重要因素是可以帶來民眾實際的經濟利益，尤其對於觀光旅遊業的助益更是可觀。基本上，藉由申奧的機會可以提升中國大陸入境旅遊產業的競爭力，其正面助益如下：

## (一)增加觀光客源

奧運舉辦時，各國運動員、工作人員、新聞媒體、觀光客均將蜂擁而至，二〇〇〇年雪梨奧運給澳洲增加了10萬人的客源，僅記者團就達到了1萬9,000人，旅遊收入達到了42.7億美元[16]，中共官方預計，北京奧運門票將可銷售達到900萬張，如此將大幅增加觀光客的造訪。另一方面，根據香港高盛集團大中華地區首席經濟分析師表示，在申奧成功之後，除了中國大陸旅遊事業有正面效益外香港也將連帶受惠，甚至認為會產出所謂「大中華地區旅遊套餐」（package）的行程，將北京、香港與台北三地加以連結。奧運比賽除了在北京舉辦外，包括天津、青島、上海、瀋陽和秦皇島等也有賽事，這都將有利於當地觀光旅遊業的發展。

## (二) 改變目前客源狀態

申奧之後，將改變中國大陸目前的客源結構，歐美客人的比重將

---

[16]雪梨奧運的海外投資達到87億美元，創造了15萬個就業機會，使得GDP
　　增長了65億美元。

逐步上升，平均個人消費水準也將提高，停留時間也會有所延長。

## （三）提供免費旅遊宣傳

每次奧運舉辦時，必然是當時全球焦點之所在，世界各大媒體將群集主辦國，可以使北京在一夕之間成為人盡皆知的城市，對於旅遊的宣傳效果十分巨大。

## （四）增加城市硬體設施

中國大陸要舉辦奧運，必須增加公共設施、餐飲設施、遊憩設施、通信建設、網際網路設備，使旅遊的硬體建設快速與國際接軌。依據中共官方所提出的資料顯示，全部工程資金高達16億4,974萬美元[17]，如**表11-1**說明其重要項目包括：

## （五）增加旅遊硬體設施

中國大陸將建設一座405公頃的國際展覽館「中國國際展覽中心」A、B、C、D四館、世界貿易中心與50公頃的民族博物館，這將使觀光客在未來有更豐富的旅遊資源，也增加了商務旅遊的無限商機。此外，二OO一年時北京星級飯店共392家，到了二OO八年時將增加408家以達到800家，客房也將增加5萬間而達到13萬間，這將直接增加北京地區旅館的供給量。

在旅遊資源方面，北京將設置重要建築的夜景照明設施，使歷史建築物在夜晚更加璀璨；並且積極修復市區內古蹟，以達到「人文北京」的目標，而為了維護古都風貌，將投入人民幣3億3,000萬元的財政專款，並帶動社會投資14億元以進行相關古物的修繕，這些都將使得北京人文旅遊資源獲得更為完善的保護[18]。此外，北京現共有118座

---

[17]**聯合報**，2001年7月14日，第4版。

[18]主要工程包括明清皇城牆遺址修復，並開闢成主體公園；另外的皇城根公園，除了修復舊城牆外並耗資8億5,000萬元人民幣進行綠化與庭園規劃。

表11-1　北京申辦二〇〇八年奧運對旅遊助益之整理表

| 項目 | 重要建設內容 | 對旅遊業的影響 |
|---|---|---|
| 充實基礎建設 | 1. 花費16億美元建造基本公共設施與運動場館，包括37個競技場、58個訓練場館與容納17,600名選手的奧運村[19]。<br>2. 電話線與高壓線地下化、人行道與盲人步道的鋪設；900多萬平方公尺的危樓將進行改造，舊社區的胡同也將被迫遷移。<br>3. 強化現有的6,000個醫療與預防保健機構。 | 將使北京地區的旅遊基礎環境快速提升，增加許多新興的景點，使觀光客的旅遊品質與安全獲得改善 |
| 引進科技系統 | 1. 北京奧運的主軸是「綠色奧運、科技奧運、人文奧運」，在「數位北京」的前提下，全北京將鋪設光纖通訊網，使各種訊息快速傳遞。<br>2. 馬路上將林立「自動化導覽站」，提供多種語言的問路系統、衛星導航系統與電子地圖；而電子商務、電子政務、遠距教學與信息化社區也將迅速發展。 | 使觀光客輕而易舉的在北京獲得各種旅遊資訊，也能快速的與國外聯繫，增加北京與世界各地觀光客的互動 |
| 擴充交通建設 | 1. 花費210億美元打通北京的城市道路，以增加三倍的公路網[20]，形成北京整體的環路體系[21]。此外增建北京與鄰近城市之間的高速公路，包括八達嶺高速公路三期、京開（北京至開封）、京密（北京至密雲）高速公路，以形成高速路網。<br>2. 增加北京四倍的地鐵系統，包括直通奧運村的第五號線，城北與城西的輕軌路線，預計北京軌道交通將增加至7條，總里程達到191.9公里，以符合國際奧委會的要求標準[21]。<br>3. 建構智慧型城市交通控制系統，以改善目前擁塞的交通。 | 交通建設將使北京一躍成為與東京、巴黎、倫敦、香港、紐約齊名，適合自助旅行的城市，這將直接有助於散客旅遊的吸引力 |
| 加快環境綠化與保護 | 1. 北京將花費120億美元進行城市綠化，建造一座1,215公頃的「奧林匹克綠園」（Olympic Green）與760公頃的綠地，以達到「景不斷鏈、綠不斷線」的目標；北京四環路與五環路兩側將分別完成1,300與100公頃的綠化帶，並拓寬首都機場高速公路的綠化帶約100公頃；同時完成北京市區255條主要大街綠化改造工程；另外要完成高碑店到頤和園全線42.2公里的景觀綠化風景線[22]。<br>2. 二〇〇三至二〇〇七年投入66億美元進行環境保護[23]，包括廣設天然氣管線來取代民眾所使用的煤球以降低落塵，大量使用太陽能，風力發電將由1,250萬千瓦增加到1億千瓦，開發160個地熱井[24]，有效防止沙塵暴，到二〇〇八年時垃圾處理率將達100%、污水處理率將達到90%以上、廢水回收再利用率50%以上，貫徹垃圾分類，200家污染嚴重的工廠將被迫遷移，計程車與巴士也將廣泛使用天然氣，使汽車廢棄排氣量降低60%。 | 大規模的綠化，除了提升北京的環境品質外，更增加觀光旅遊景觀上的特色，使北京成為綠色都巿。而環保措施，將使原本被詬病的北京環境污染得以改善，使觀光客能在沒有健康危害之虞的情況下盡興遊覽，特別是沙塵暴對觀光客身體的威脅 |

[19]其中32個位在北京市市區。<br>
[20]其中包括65.48公里的申奧大道、93公里的五環公路、35公里的城市快速路聯絡線、100公里的快速道路、105公里的城市主要道路。<br>
[21]林明正，「搶奧運商機也要快狠準」，**數位週刊**（台北），第73期，2002年1月26日，頁60-61。<br>
[22]**聯合報**，2001年7月22日，第13版。<br>
[23]**聯合報**，2001年7月20日，第13版。<br>
[24]**中國時報**，2001年7月9日，第3版。

博物館,到2008年時將增加到150座[25],未來在靠近奧運村的城北地區,將形成北京的博物館聚落,所謂的「五大博」,即國家博物館、國家美術博物館、電影博物館、汽車博物館、首都博物館新館等將座落於此,將使得北京的旅遊資源更為豐富。

### (六) 增加旅遊軟體建設

旅遊硬體的建設固然可以在短時間內迅速發展,但是軟體建設卻難以一蹴可幾,而這正是中國大陸目前最缺乏的。例如一般市民就相當缺乏公德心,而中國大陸官方正透過一切社會化的途徑來教育民眾所謂「講文明」的方法,以提升奧運舉辦期間國際的觀瞻。此外,北京市政府在二〇〇〇年八月時就通過了為期五年的「北京市民講英語活動實施方案」,目的也是要提高市民與外國人的溝通能力,使北京真正與國際相互接軌,如此將增加日後入境觀光客的語言便利性。

## 第二節　舉行年度旅遊主題活動

從一九九二年開始國家旅遊局每年都會訂定相關的旅遊主題,以作為發展的目標,這與一般國家每年舉辦相同的旅遊節慶活動不盡相同,因為其每年都有特殊的主題,並且針對該主題設計出一系列的旅遊行程。其主要的國家行銷功能如下:

### 一、形成整體宣傳模式

可以集中力量來集體宣傳,以避免各地方各自為政與亂槍打鳥,

---

[25]北京增加的博物館包括:國家博物館、國家美術館、首都博物館新館、電影博物館、汽車博物館,以及科幻、環保、生態和玩具動畫類博物館和IT、氣象、電話、四合院博物館等。

將有限的力量加以集結而發揮最大的效果，尤其內陸省分的旅遊宣傳經費相當拮据，人才更是缺乏，也鮮少有進軍國際的經驗與機會，而整體宣傳可以將資源豐富省分的效能與其他地區分享，達到互補、互利與互享的效果。

## 二、增加消費者印象

　　由於中國大陸入境旅遊市場之客源多以台、港、澳人士為大宗，若經常採取單一主題而持續的宣傳，甚至以一句淺顯易懂、簡單扼要的口號來作為宣傳主軸，可以使消費者的注意力集中，並且印象深刻而不易分散，如一九九二年的「遊中國、交朋友」、一九九三年的「錦繡河山遍中華、名山勝水任君遊」、一九九六年的「中國：56個民族的家」與「眾多的民族、各異的風情」、一九九七年的「遊中國、全新的感受」等等，都達到了廣告的效果。

## 三、發展新型態觀光旅遊

　　許多新型態的觀光旅遊資源與觀光旅遊模式開發，恐怕非一般企業所能負擔，因為這牽涉到客觀因素的缺乏，包括資金有限、人才不足與資訊欠缺，例如「一九九六年中國度假休閒遊」、「一九九九年生態旅遊年」、「二〇〇一年體育健身遊」等，都是帶領中國大陸觀光旅遊業朝向新發展方向的主要推手，由於中國大陸長期以來只著重於人文歷史與自然風光兩大旅遊資源的開發，對於其他在國外已經發展多年的旅遊新趨勢，既欠缺瞭解的機會也缺乏嘗試的勇氣，使得包括度假休閒旅遊、生態旅遊、體育健身旅遊等型態都較為陌生，更遑論有明顯的發展，而藉由每年旅遊主題活動的舉辦，國家旅遊局可以結合民間力量將相關資訊提供給業者，使旅遊業者產生新的構思與投資方向，例如海南省近年來積極發展度假旅遊，希望成為「中國的峇里島」，並積極發展潛水與水上運動，就是當時受到年度旅遊主題活動的影響。

## 四、增加內部凝聚力與方向感

　　每年旅遊主題活動的主辦，除了國家旅遊局參與外，包括民航局、廣播電影電視部外事局、文化部、鐵道部運輸局、中國人民對外友好協會、國家文物局、海關總署、中央電視台、財政部外匯外事財務司等中央單位也都會配合參加，使得各單位間形成一種橫向聯繫，此外包括地方各級政府與民間企業都必須共襄盛舉，形成一種「一致對外」的凝聚力，以及明確清晰的旅遊發展策略。

　　因此，中國大陸所舉辦的年度旅遊主題活動對於國家行銷的效果非常明顯，各年度的主題活動如**表11-2**所示：

表11-2　中國大陸年度旅遊主題活動一覽表

| 時間 | 活動內容 |
|---|---|
| 一九九二年<br>「友好觀光年」 | 1.國家旅遊局推出首批249處國際旅遊景點，也推出首批14條專項旅遊路線，這包括佛教四大名山朝聖遊、江南水鄉遊、烹飪王國遊、保健旅遊、新婚蜜月旅行、青少年修學旅行、尋根朝敬之旅、冰雪風光遊、西南少數民族風情遊、絲綢之路遊、長江三峽遊、黃河之旅、長城之旅。這些景點與路線是以36座國家歷史文化名城和113處的國家級旅遊景觀（其中國家風景名勝區48處，全國重點文物保護單位65處）為基礎。此外，配合舉辦了共134個旅遊節慶活動[27]。<br>2.主題為「歡樂、友好、祥和」，口號為「遊中國、交朋友」。 |
| 一九九三年<br>「山水風光年」 | 1.將自然山水風光劃分為五個大區，每個區有一個匯合點：黃山匯合點、黃果樹匯合點、長白山匯合點、拉薩匯合點、桂林匯合點，另外搭配了14條專項路線，結合成一系列的旅遊產品。<br>2.以「錦繡河山遍中華、名山勝水任君遊」為口號。 |
| 一九九四年<br>「文物古蹟遊」 | 1.國家旅遊局推出中國文物古物遊14條專線，包括：二五〇〇年前的孔子周遊列國線、二二〇〇年前的秦始皇東巡線、一七一〇年前的三國戰略線、一三三〇年前的唐僧取經線、一三一〇年前的文成公主進藏線、一二四〇年前的鑑真和尚東渡線、一〇〇〇年前的穆斯林古蹟遊、七六〇年前的成吉思汗轉戰線、七一〇年前的唐宋詩詞碑記線、六七〇年前的馬可波羅遊中國線、三五〇年前的徐霞客旅遊線、三五〇年前的李自成進京線、二〇〇年前的乾隆皇帝南巡線、八〇年前的末代皇帝出京線。<br>2.在上述專線中，沿線舉辦了各種類型的文物精品展，以及包括樂山國際旅遊大佛節、長安國際書法年會，五臺山國際旅遊月等文化節慶活動。 |
| 一九九五年<br>「民俗風情遊」 | 1.內容包括北方風情、中原民俗畫廊、大漠絲路情懷、江南水鄉風物集錦、西南民族風情、一江兩湖漫遊、南國風景窗。<br>2.對外展示了中國大陸56個民族的民風民情和節慶活動，主題是「中國：56個民族的家」、「眾多的民族、各異的風情」。 |

[27]杜躍進，「中國旅遊業進入快車道」，**瞭望週刊海外版**（香港），1993年2月，第7卷第6期，頁16-17。

（續）表11-2　中國大陸年度旅遊主題活動一覽表

| 時間 | 活動內容 |
|---|---|
| 一九九六年「中國度假休閒遊」 | 1.包括衛星基地遊、自行車旅遊、漂流旅遊、狩獵旅遊、滑冰雪、滑沙、滑草、汽車旅遊（汽車拉力賽）、中國烹飪研修之旅、華僑、華人學生修學旅遊、氣功武術及特異功能之旅、「蛇文化」旅遊、雜技之鄉旅遊。<br>2.六項配套的度假休閒活動：青島國際啤酒節、無錫國際釣魚節、東山島水上表演活動、蘇州家庭度假活動、岳陽南湖龍舟表演、廣西北海銀灘體育[28]。 |
| 一九九七年「第二次中國旅遊年」 | 1.口號是「國內抓建設、海外抓促銷」，以「遊中國、全新的感受」為宣傳主題。<br>2.推出16條中國旅遊專線，包括：神州掠影遊、長城遊、長江三峽遊、黃河風情遊、奇山異水遊、絲綢之路遊、江南水鄉遊、西南少數民族風情遊、中原民俗遊、冰雪風光遊、宗教朝聖遊、穆斯林風情遊、青少年修學遊、女青年歡愉遊、中華健身遊、海韻遊、湖光度假遊。<br>3.安排48個節慶活動與35個國家級景點。 |
| 一九九八年「華夏城鄉遊」 | 包括古城新貌系列旅遊產品與鄉村旅遊產品兩大系列，而後者另外包含青山綠水、鄉村風情、農村新景、六業興旺等四大項目 |
| 一九九九年「生態旅遊年」 | 1.一九九九生態環境遊之生態旅遊精選包括：野生動物觀賞、自行車旅遊、漂流旅遊、沙漠探險旅遊、保護環境行動之旅、自然生態考察之旅（森林、草原、沙漠、洞峽）、滑雪旅遊、登山探險旅遊、香格里拉探秘遊、海洋之旅。<br>2.配合四月三十日「昆明世界園藝博覽會」的舉辦，與其他地方30多個旅遊節慶，如成都熊貓節、張家界國際森林保護節、南京國際梅花節、洛陽牡丹花節等，共同宣傳。<br>3.宣傳口號是「走向自然、認識自然、保護自然」。 |
| 二〇〇〇年「神州世紀遊」 | 1.宣傳口號為「迎接新世紀，歡慶千禧年」，強調「中國的世界遺產：二十一世紀的世界級旅遊景點」。<br>2.重大活動包括「北京中華世紀壇」跨年活動、四月的首屆「昆明國際旅遊節」、九月的湖北「長江三峽國際旅遊節」與北京的「國際旅遊文化節」。 |
| 二〇〇一年「體育健身遊」 | 推出了11個體育旅遊專項產品：包括攀岩、漂流、滑雪、沙漠探險、登山、徒步旅遊、自行車旅遊、駕車自助遊、海濱健身遊、武術健身、高爾夫旅遊 |
| 二〇〇二年「民間藝術遊」 | 1.共有100多項活動，包括有大型藝術節慶活動，如南寧國際民歌藝術節，也有地方廟會、燈會，如北京廠甸民俗文化廟會等。<br>2.共推出了八大專項旅遊，包括：中國民間戲曲藝術，民間工藝品，中國石窟、岩畫、雕塑奇觀，民間園林和建築藝術，中國藝術之鄉，中國民間宗教藝術，中國民間藝術節日，中國民間特色城鎮村落。<br>3.西部省分的活動占有了相當大的比例，顯示亟欲與西部大開發相互呼應。 |
| 二〇〇三年「中國烹飪王國旅遊」 | 各地區紛紛舉辦烹飪美食活動，主要包括有包括廣州國際美食節、昆明火鍋節、潮州美食文化節、上海新春美食會展、南京風味美食節、中原旅遊美食節、齊魯旅遊美食節、四川國際美食節、山西晉商麵食節、第四屆中國啤酒節等。 |

資料來源：筆者自行整理。

[28]中華人民共和國年鑑編輯部主編，**中華人民共和國年鑑一九九七**（北京：中華人民共和國年鑑社，1997年），頁741。

目前,國家旅遊局已經把即將陸續展開的年度旅遊主題活動加以規劃完成,包括「二〇〇四年中國百姓生活遊」、「二〇〇五年第三個中國旅遊年」,顯示其明確的觀光旅遊發展方向已經呼之欲出。

此外,國家旅遊局目前每年也會舉辦具有節慶式與固定式的全國性旅遊活動,例如一九八九年九月二十七日在西安舉辦首次的「世界旅遊日」,有31個國家590個業者參加,自此之後每年輪流在不同的城市舉行;此外,由國家旅遊局、輕工部、商業部、組織部聯合舉辦的「旅遊購物節」,也在一九九一年開始於各地舉行,目前包括廣州購物節、北京購物節、上海購物節、廈門購物節都是非常著名而吸引觀光客的旅遊節慶。

另一方面在國家旅遊局的規劃指導下,如下列各表所示,各地方政府也積極舉辦各種類型的節慶活動,我們將其區分為八大種類,分別是「民俗活動節慶」、「宗教信仰節慶」、「生態旅遊節慶」、「自然景觀節慶」、「地方名產節慶」、「文化藝術節慶」、「體育競賽健身節慶」、「旅遊與產業節慶」,其主要內容如**表11-3**至**表11-10**:

表11-3 中國大陸民俗活動節慶一覽表

| 名　稱 | 時　間 | 地　點 |
|---|---|---|
| 海南黎族「三月三」 | 四月上旬 | 海南省瓊中、東方、昌江、樂東、白沙縣 |
| 揚州溱潼會船節 | 四月四日至六日 | 江蘇省揚州市溱潼鎮 |
| 雲南傣族潑水節 | 四月十三日至十五日 | 雲南省西雙版納傣族自治州景洪市 |
| 雲南族火把節 | 六月二十四日至二十六日 | 雲南省路南族自治縣、楚雄族自治州 |
| 四川涼山族火把節 | 七月二十三日至二十八日 | 四川省 |

表11-4　中國大陸宗教信仰節慶一覽表

| 名　稱 | 時　間 | 地　點 | 名　稱 | 時　間 | 地　點 |
|---|---|---|---|---|---|
| 杭州淨慈寺迎新吉祥鐘聲活動 | 一月一日 | 浙江省杭州市 | 夏河拉蔔楞寺大法會 | 農曆正月初四至十七日、六月二十九日至七月十五日 | 甘肅省夏河拉蔔楞寺 |
| 塔爾寺四大法會 | 農曆正月十四至十五日、四月十四至十五日、六月初七至初八、九月二十二日至二十三日 | 青海省湟中縣 | 福建媽祖節 | 四月二十五日、十月四日 | 福建省蒲田市湄州島 |
| 九華廟會 | 農曆七月三十日 | 安徽省 | 五台山國際旅遊月 | 七月二十五日至八月二十五日 | 山西省五台山縣 |

表11-5　中國大陸生態旅遊節慶一覽表

| 名稱 | 時間 | 地點 | 名稱 | 時間 | 地點 |
|---|---|---|---|---|---|
| 迎春花市 | 臘月二十八日 | 廣東省廣州市 | 貴州杜鵑花節 | 四月八日至二十二日 | 貴州省黔西、大方兩縣 |
| 洛陽牡丹花會 | 四月十五日至二十五日 | 河南省洛陽市 | 大連賞槐會 | 五月下旬 | 遼寧省大連市 |
| 青海六月六「花兒會」 | 七月三日至九日 | 青海省西寧市 | 張家界國際森林節 | 九月十八日 | 湖南省張家界市 |

表11-6　中國大陸自然景觀節慶一覽表

| 名　稱 | 時　間 | 地　點 | 名　稱 | 時　間 | 地　點 |
|---|---|---|---|---|---|
| 哈爾濱冰雪節 | 一月五日至二月五日 | 黑龍江省哈爾濱市 | 吉林冰雪節 | 一月中旬 | 吉林省吉林市 |
| 北京龍慶峽冰雪節 | 一月十五日至二月二十九日 | 北京市延慶縣龍慶峽 | 國際錢江觀潮節 | 九月（農曆八月十八日） | 浙江省杭州市海寧鹽官鎮 |
| 湖北三峽藝術節 | 九月至十月 | 湖北省宜昌市 | 黃山國際旅遊節 | 十月 | 安徽省黃山市 |
| 桂林山水旅遊節 | 十月三十一日至十一月八日 | 廣西壯族自治區桂林市 |  |  |  |

表11-7 中國大陸地方名產節慶一覽表

| 名　稱 | 時　間 | 地　點 | 名　稱 | 時　間 | 地　點 |
|---|---|---|---|---|---|
| 海南國際椰子節 | 四月上旬 | 海南省海口市、文昌縣、通什市、三亞市 | 北京大興西瓜節 | 六月至七月 | 北京大興縣 |
| 中國貴州名酒節 | 七月至八月 | 貴州省遵義市、仁懷市茅台鎮、赤水市十丈洞 | 青島國際啤酒節 | 八月中旬 | 山東省青島市 |
| 西藏雪頓節 | 八月（藏曆六月底至八月初） | 西藏自治區拉薩市 | 新疆葡萄節 | 八月二十日 | 新疆維吾爾族自治區吐魯番地區 |
| 蘇州絲綢旅遊節日 | 九月二十日至二十五日 | 江蘇省蘇州市 | 景德鎮國際陶瓷節暨世界陶瓷製作技藝賽 | 十月十一日至十四日 | 江西省景德鎮市 |

表11-8 中國大陸文化藝術節慶一覽表

| 名　稱 | 時　間 | 地　點 | 名　稱 | 時　間 | 地　點 |
|---|---|---|---|---|---|
| 四川自貢燈會 | 二月初至三月初 | 四川省自貢市 | 長安國際書法年會 | 四月二十日至二十六日 | 陝西省西安市 |
| 廣西國際民歌節 | 四月下旬（農曆三月初三） | 廣西壯族自治區南寧市或柳州市 | 長春國際電影節 | 八月二十三日至二十八日 | 吉林市長春市 |
| 西安古文化藝術節 | 九月 | 陝西省西安市 | 曲阜國際孔子文化節 | 九月二十六日至十月十日 | 山東省曲阜市 |
| 中國京劇藝術節 | 兩年一屆 | 天津市 | | | |

表11-9 中國大陸體育、競賽、健身節慶一覽表

| 名　稱 | 時　間 | 地　點 | 名　稱 | 時　間 | 地　點 |
|---|---|---|---|---|---|
| 濰坊國際風箏節 | 四月二十日至二十五日 | 山東省濰坊市 | 岳陽國際龍舟節 | 六月十日至十四日 | 湖南省岳陽市南湖 |
| 嘉峪關國際滑翔節 | 七月十五日至十八日 | 甘肅省嘉峪關滑翔基地 | 那達慕草原旅遊節 | 七月十五日至八月三十日 | 內蒙古自治區 |
| 西藏羌塘賽馬節 | 九月（藏曆七月底至八月初） | 西藏自治區那曲地區 | 鄭州國際少林武術節 | 九月 | 河南省鄭州市 |
| 保定敬老健身節 | 十月（農曆九月初九） | 河北省保定市 | | | |

表11-10 中國大陸旅遊與產業節慶一覽表

| 名　稱 | 時　間 | 地　點 | 名　稱 | 時　間 | 地　點 |
|---|---|---|---|---|---|
| 上海黃浦旅遊節 | 九月二十一日至二十七日 | 上海市 | 大連國際服裝節 | 九月初 | 遼寧省大連市 |

■ 不論是國家行銷或是地區節慶，都與體育活動有密切關係，圖為河南嵩山少林寺的武術節慶相關活動。

# 第十二章　結論：中國大陸觀光旅遊產業的未來展望

　　本章將針對中國大陸發展觀光旅遊產業的未來發展進行探討，也作爲本書的結論，在未來的發展上，既有競爭的優勢也有劣勢，這些議題都值得相關研究者進行後續的探討。

# 第一節　中國大陸觀光旅遊產業所處的發展階段

　　熊彼德（J.A.Schumpetwe）曾經將經濟發展的周期定義爲四個階段，分別是繁榮、衰退、蕭條與復甦[1]，這個看法影響著日後有關產業發展周期的分析。然而基本上任何產業的發展都是一個從無到有的過程，如**圖12-1**其通常經歷過四個階段，即導入期、增長期、成熟期與衰退期，分別敘述如下：

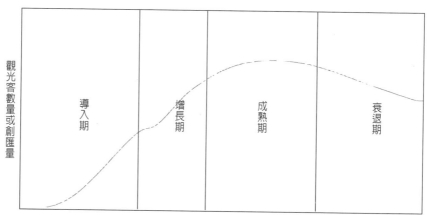

圖12-1 旅遊產業生命週期圖
資料來源：Michael E.Porter, Competitive Strategy: Techniques for Analyzing Industries and Competitors (N.Y:Free Press,1980),p.158.

---

[1]Claes Brundenius, "How Painful is the Transition? Reflections on Patternsof Economic Growth,Long Waves and the Ict Revolution", In Mats Lundahl and Benno J. Ndulu(eds), *New Directions in Dovelopment Economics*, p.114.

## 一、導入期（introduction）

又稱為形成期，就是指產業在萌芽之初的現象，其特點為：產品單一，僅有一個或少數幾個企業，產品行銷途徑有限，成本高產量小而收益少，並未形成獨立的生產體系，產品知名度低。

## 二、增長期（growth）

又稱為擴張期，是產業發展最重要與最關鍵的階段，是吸納各種經濟資源而不斷擴大規模的過程，這包括量的快速增加以及質的改變，就前者來說是指產業內企業數量與生產能力的放大，而後者是指技術的進步與管理品質的提高。在此階段時，大量企業進入該產業，投資者大舉投入而資金流動頻繁。產業的產值與收入在國民經濟中的比例與地位產生變化，產業資產總規模與勞動力就業人數也大幅增加。

## 三、成熟期（maturity）

這可以說是產業各方面完善的階段，也是對於國民經濟貢獻最多的階段，這個時期在技術與提供的服務方面已經趨於成熟，市場競爭充滿秩序，而該產業也成為支柱產業。但另一方面市場需求趨於飽和，供需矛盾減少，買方市場出現。

## 四、衰退期（decline）

根據羅斯托（W. Rostow）的看法，產業衰退的本質是產業創新能力的降低，使該產業競爭力衰退。產業進入衰退期有其特徵：
1. 產品或服務供過於求，生產力大量過剩，產量負成長。
2. 利潤率下降與嚴重虧損，財務狀況惡化。
3. 大量企業退出。

4. 會出現「復興」該產業的看法，但卻難逃衰落的命運。

5. 衰退期的時間最長，通常比前述三階段的時間還要久。

根據以下的理由，本書認為中國大陸的觀光旅遊產業，其在發展過程中目前仍然是屬於「增長期」，原因如下：

## 一、吸納各種經濟資源而不斷擴大規模

中國大陸觀光旅遊產業內的企業數量快速增加，不但大量企業進入該產業，資金也呈現快速流入的態勢，在「滲透性投資」的發展趨勢下，外資在中國大陸入世之後更為開放，許多限制與合資的模式也將被迫取消，此一發展符合前述增長期的要件。

## 二、追求服務技術與管理品質的提升

由於國家旅遊局加強相關行業的整頓管理，強化中國大陸觀光旅遊產業發展之法律規範，提升觀光客的消費環境，並藉由網際網路與電子商務增加消費者的便利性；另外一方面藉由教育及「考核評選管理制度」提高服務人員素質，不斷強化內部行銷，以提升餐旅業的服務技術與管理品質。上述種種都直接證明中國大陸觀光旅遊業不斷強化服務品質的用心，不但引進最先進服務技術並且改善自身技術，甚至自行發展出相關技術，其成果也展現在巨幅成長的觀光旅遊人數上。但是不可否認的是相同的服務與產品，中國大陸的許多地區，特別是鄉下、西部等非城市地區，若與全球最進步國家相較仍有一個世代差距，舉例來說，中國大陸許多旅遊景點的廁所仍是茅坑，這與西方旅遊已開發國家比較簡直有如天壤之別；又例如許多服務上的細節與對待消費者的態度，仍然與西方旅遊已開發國家相距甚遠，也就是在中國大陸能夠提供精緻服務或產品的企業依舊相當有限。

## 三、觀光旅遊產業的產值與收入在國民經濟中的比例激增

　　中國大陸觀光旅遊產業在創匯上的豐碩成果，在二〇〇一年已成為全球第五大旅遊創匯國，創匯速度增長率領先許多旅遊已開發國家。而創匯對於中國大陸GDP與國際收支平衡表中經常帳之非貿易外匯收入的影響也不斷增加，其增長率甚至凌駕許多旅遊已開發國家。所以，此一發展現象與前述有關產業發展之「增長期」趨勢不謀而合。

## 四、產業勞動力就業人數大幅增加

　　中國大陸旅遊產業對於吸納農村與下崗勞動力產生積極貢獻，且旅遊從業人員人數與占全部職工的比例，每年也都呈現穩健的成長，並且對於各省市的就業產生了正面的助益。不過由於專業勞動力的數量與品質均欠佳，因此中國大陸積極於餐旅人才之培養。

## 五、觀光客人數激增

　　若從需求面的角度來觀察中國大陸的觀光旅遊產業，可以發現不論入境觀光客或是國內觀光客都呈現快速增加的趨勢，尤其在一九八〇年時中國大陸過夜觀光客人數是全球的第十八名，達到71萬人次，到二〇〇二年時成為全球第五名，人數達到3,320萬人次，這種觀光客的高速率成長，舉世少見，並且與產業發展「增長期」的現象一致。

## 六、政府致力於國家行銷

　　要達到增長期的發展狀況，政府就必須致力於國家行銷，中國大陸觀光旅遊產業的國家行銷模式，係以國家扮演「造勢者」的角色、舉辦各種大型而國際性的旅遊行銷活動、積極開發新型態的旅遊資源、結合一切民間與相關利益團體的力量，這都顯示國家必須更突出的扮演行銷者的職能，中國大陸將國家行銷的策略與手段發揮得淋漓

盡致，使得許多旅遊已開發國家都望塵莫及。

　　而中國大陸官方為了達成其國家行銷的目的，將觀光旅遊產業列入主導產業的地位，並將觀光旅遊列為「戰略計畫」的層次，尤其是在十五計畫與西部大開發計畫中，旅遊產業的地位非常明顯；除此之外，成立了跨部委的旅遊協調機制，這些都顯示為了發展觀光旅遊，各官僚體系打破本位主義而緊密整合，不但降低了交易成本更提升了效率，而政府穩健的觀光旅遊政策，也使得企業與民眾更能了解政府的目標，進而全力配合。因此，高效率的官僚與政策穩健的政府，是產業發展增長期中必須具備的條件。

# 第二節　　中國大陸觀光產業發展的競爭優勢與劣勢

　　中國大陸發展觀光旅遊產業，在未來發展的競爭優勢與劣勢分別如下：

## 一、中國大陸觀光產業發展的獨特競爭優勢：群眾路線

　　中國大陸今天之所以能快速發展觀光旅遊產業，本身具有豐富的觀光資源是基本條件，加上政府持續鼓勵此一產業並積極致力於國家行銷，以及民眾生活水準與所得獲得改善而增加國內、出境觀光的意願，這種種原因在前面的章節都已經敘述過在此不再贅述，而這些原因基本上也都是其他成功發展觀光的國家所共同具有之條件，而以下這一項卻是中國大陸獨有而最具根本性的優勢：群眾路線。

　　從改革開放以來中國大陸可以說是瀰漫著一股「全民搞旅遊」的風潮之中[2]，在國家行銷的發展模式下，政府扮演著開疆闢土的火車頭

---

[2]王文傑，「大陸旅行社簡介」，**交流**（台北），第2期，1992年3月，頁44-48。

角色。從一九九六年開始在城市推動所謂的「一把手工程」，各地方開展「三愛一德」活動，強調「愛祖國、愛城市、愛旅遊，講職業道德」，各行各業也開展「三優一滿意」運動，也就是「優美環境、優良秩序、優質服務，使觀光客滿意」，並且提出了「人人都是旅遊形象，處處都是旅遊環境」、「讓心靈與山水同美」的口號。

　　這種將發展觀光旅遊搞成類似「政治運動」與「全民運動」的方法固然可議，在民主國家甚至覺得匪夷所思，但從中共建政以來，「群眾路線」卻一直是重要的手段，這個路線除了充分發揮在政治運動中外，如文化大革命，另一方面也充分應用在經濟面，如一九五八年的大躍進，可惜結果都以悲劇收場。但是群眾路線的意識型態與政治影響力卻是風行草偃而無可匹敵的，中共今天將其運用在觀光旅遊業的發展，將群眾的力量與組織的力量相結合，透過黨的組織、村民委員會、街坊委員會、行業的利益團體等，將發展觀光旅遊的觀念加以傳播，另一方面則透過官方掌握的傳播媒體加強宣傳，使一般民眾在

■ 中國大陸觀光發展的群眾路線策略使各地方均積極投入，以改善當地的經濟狀況，圖為九寨溝的民俗文化村吸引許多觀光客蒞臨。

強迫接收的情況下深刻體認，進而成為全民共識，在此情況之下發展旅遊業當然是事半而功倍，也使得國家行銷的效益發展到極致。

因此，中國大陸今天觀光旅遊產業的發展經驗具有相當特殊的條件，除了本身得天獨厚的自然與人文旅遊資源外，首先是藉由國家行銷的發展模式將中央政府與地方政府緊密結合，地方政府在自利（即創匯）的情況下與中央緊密配合，積極配合舉辦各種活動；其次，藉由充分授權的整合性機制來協調中央政府各單位的力量，集中一切資源興辦旅遊；最後巧妙運用群眾路線將旅遊塑造成一種全民運動，在社會化的過程中灌輸民眾發展旅遊的重要性，使中央、地方、民眾、企業與利益團體相輔相成，在這種「五個一起上」的發展模式下，當然具有難以取代的競爭優勢。

## 二、中國大陸觀光產業發展的威脅與挑戰

中國大陸的觀光旅遊產業目前雖正值增長期，然而在未來卻可能面臨發展上的障礙，基本上最重要的障礙包括經濟、社會與產業三項因素。

### （一）經濟方面：

### 1.全球經濟景氣的趨緩

從一九九○年代初期全球經濟成長就出現了停滯，不論日本、西歐與美國都受到影響。一九九八年七月首先是東南亞金融危機，造成許多國家貨幣貶值，隨之而來的是亞洲的全面性金融風暴，日本經濟也出現了空前的威脅，到了二○○一年美國在總統大選後經濟亦逐漸出現疲軟。在經濟發展的衰退期，消費者會以民生必需品為主，旅遊支出便大幅減少；即使在復甦期消費者的購買力雖然增加，但購買意願卻遠低於購買力，由於對衰退期的痛苦可說是記憶猶新，因此多傾向於儲蓄而減少支出，在此保守的消費習慣下所費不貲的跨國旅遊自然

成為犧牲品。中國大陸目前正面臨全球經濟不景氣的潮流之下，對於其觀光旅遊也產生了影響，不但在衰退期會面臨挑戰，未來即使是復甦期其負面影響依舊存在。

也因為如此，通貨緊縮的問題就開始發酵，包括中國大陸主要入境客源的台灣、日本、香港，都已經出現相關的警訊，即使中國大陸內部也有這個問題，因此當通貨緊縮的時代來臨之後，民眾的消費意願將更形降低，對於中國大陸入境觀光與國內觀光都會造成負面的影響。

### 2.人民幣升值壓力不斷

匯率是指外國貨幣與本國貨幣之間的兌換比例[3]，匯率與旅遊兩者的關係相當密切，如**表12-1**所示：

匯率的變化對於入境旅遊的影響是直接而深遠的，例如在一九八〇年到一九八四年時，英鎊對美元貶值40％，結果造成當時旅遊英國的美國人數增加了63％，而前往美國的英國人一九八四年比一九八三年則少了6萬多，下降約7.8％[4]。又例如土耳其幣從二〇〇一年二月至七月對美元劇貶40％，使得該國入境旅遊人數比前一年同期增長了19.1％，高達219萬人[5]。相反的，當本國貨幣不斷升值時，入境觀光客

表12-1 人民幣升貶值對入境旅遊影響之比較表

| 人民幣升值（人民幣匯率下降） | 換取一單位外國貨幣所支付的人民幣減少 | 大陸民眾出國旅遊成本降低 | 外國人入境大陸之旅遊成本增加，造成旅遊需求降低 |
|---|---|---|---|
| 人民幣貶值（人民幣匯率上升） | 換取一單位外國貨幣所支付的人民幣增加 | 大陸民眾出國旅遊成本增加 | 外國人入境大陸之旅遊成本降低，造成旅遊需求提升 |

資料來源：筆者自行整理。

---

[3]即指應付匯率。

[4]劉傳、朱玉槐，**旅遊學**（廣州：廣東旅遊出版社，1999年），頁118。

[5]**中國時報**，2001年7月16日，第40版。

就必需支付更多的該國貨幣才成完成旅遊行程,如此將增加觀光客的經濟負擔,進而降低外國觀光客的旅遊意願。例如日幣在一九八六年大幅升值,造成日人出國次數比一九八五年增加11.2%,而外國人訪日人數則減少了11.5%[6]。

(1)一九八二至一九九四年人民幣貶值幅度甚大

　　人民銀行在外匯市場一向扮演著異常積極的角色,往往強勢的介入市場來影響匯價的起伏。從圖**12-2**、**12-3**、**12-4**中可以發現,中國大陸在改革開放之初,爲了增加外銷產品的競爭力,強力進行匯市干預而使人民幣大幅貶值。

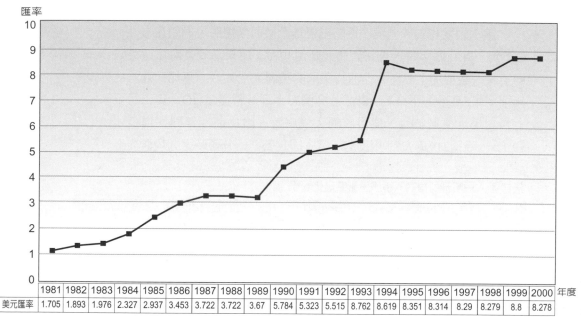

| 年度 | 1981 | 1982 | 1983 | 1984 | 1985 | 1986 | 1987 | 1988 | 1989 | 1990 | 1991 | 1992 | 1993 | 1994 | 1995 | 1996 | 1997 | 1998 | 1999 | 2000 |
|---|---|---|---|---|---|---|---|---|---|---|---|---|---|---|---|---|---|---|---|---|
| 美元匯率 | 1.705 | 1.893 | 1.976 | 2.327 | 2.937 | 3.453 | 3.722 | 3.722 | 3.67 | 5.784 | 5.323 | 5.515 | 8.762 | 8.619 | 8.351 | 8.314 | 8.29 | 8.279 | 8.8 | 8.278 |

圖12-2 美元兌人民幣走勢分析圖

資料來源:筆者自行整理自中國統計年鑑。

[6]劉傳、朱玉槐,**旅遊學**,頁118。

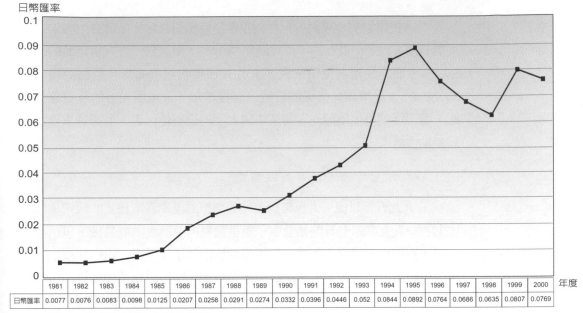

圖12-3　日幣兌人民幣走勢分析圖

資料來源：筆者自行整理自中國統計年鑑。

| 年度 | 1981 | 1982 | 1983 | 1984 | 1985 | 1986 | 1987 | 1988 | 1989 | 1990 | 1991 | 1992 | 1993 | 1994 | 1995 | 1996 | 1997 | 1998 | 1999 | 2000 |
|---|---|---|---|---|---|---|---|---|---|---|---|---|---|---|---|---|---|---|---|---|
| 日幣匯率 | 0.0077 | 0.0076 | 0.0083 | 0.0098 | 0.0125 | 0.0207 | 0.0258 | 0.0291 | 0.0274 | 0.0332 | 0.0396 | 0.0446 | 0.052 | 0.0844 | 0.0892 | 0.0764 | 0.0686 | 0.0635 | 0.0807 | 0.0769 |

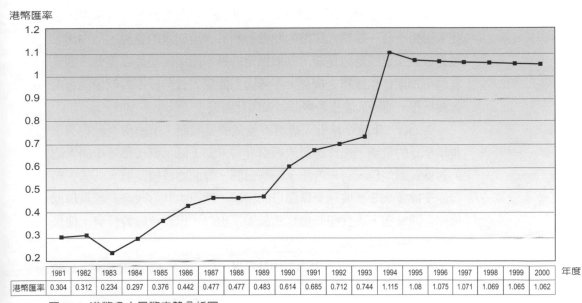

圖12-4　港幣兌人民幣走勢分析圖

資料來源：筆者自行整理自中國統計年鑑。

| 年度 | 1981 | 1982 | 1983 | 1984 | 1985 | 1986 | 1987 | 1988 | 1989 | 1990 | 1991 | 1992 | 1993 | 1994 | 1995 | 1996 | 1997 | 1998 | 1999 | 2000 |
|---|---|---|---|---|---|---|---|---|---|---|---|---|---|---|---|---|---|---|---|---|
| 港幣匯率 | 0.304 | 0.312 | 0.234 | 0.297 | 0.376 | 0.442 | 0.477 | 0.477 | 0.483 | 0.614 | 0.685 | 0.712 | 0.744 | 1.115 | 1.08 | 1.075 | 1.071 | 1.069 | 1.065 | 1.062 |

　　以人民幣對美金來說，一九九四年是貶值的高峰，高達33.15%，而對日幣來說，一九九四年同樣貶值38.34%，僅次於一九八六年時的39.8%。而人民幣對港幣來說，一九九四年也創下高峰，貶值高達33.28%。人民幣如此強勢的貶值，直接增加了入境觀光客的旅遊意願，雖不能說是促使觀光客前來中國大陸的絕對性因素，但卻是重要的輔助性誘因。

（2）一九九五年後人民幣力保穩定

　　一九九五年以後，人民幣對美元與港幣的匯率採取穩定的政策，尤其在一九九七年七月開始發生了舉世矚目的亞洲金融風暴後，包括泰國、新加坡、韓國、印尼、日本與俄羅斯為了促進出口紛紛採取本國貨幣貶值的方式，其中泰銖貶值40%以上、印尼盾貶值50%以上、菲律賓披索貶值30%以上[7]，如此造成人民幣極大的貶值壓力，但當時中國人民銀行在衡量總體經濟發展後卻堅持人民幣不貶值，以政府的力量強力維繫人民幣的匯率穩定，甚至總理朱鎔基在一九九八年的第九屆全國人大上提出「一個確保、三個到位、五項改革」政策中，首重人民幣不貶。雖然人民幣的貶值有利於入境旅遊的發展，但中國大陸過去以來已經貶值足夠，當前穩定的匯率政策反而更為重要，觀光客的可預期性也能隨之提高，不會因為觀望人民幣匯率的貶值與否而延誤行程，使得入境旅遊客源並未因此而減少。

　　二○○一年時全球進入經濟不景氣的暴風圈，美國與亞洲經濟出現了罕見的低潮，全球經濟放緩引發需求的下降，直接影響中國大陸的對外貿易地位，另一方面，隨著日圓、韓圓的持續貶值，「人民幣還能支撐多久？」成為全球矚目的議題，然而中共財政部副部長樓繼偉卻公開宣布，人民幣貶值雖然鼓勵了出口，但也會影響投資，使民

---

[7]中共研究雜誌社編，**一九九九中共年報**（台北：中共研究雜誌社，1999年），頁1-26。

間償債成本增加，因此藉由貶值來刺激經濟的積極意義不大[8]。二〇〇二年一月亞洲貨幣尤其是日圓再度貶值，人民幣走向又再度受到重視，中國人民銀行行長戴相龍表示「人民幣升值的壓力大於貶值」。因此許多分析家研判，人民幣在未來不會貶值，甚至認為即使中國大陸在加入WTO之後短期內貿易仍有順差，在外國資本流入而國際收支仍呈現盈餘的情況下，外匯存底將會繼續增加，將使得人民幣不但欠缺貶值壓力，反而具有升值潛力。事實上從一九九六年之後，人民幣對日幣一反強貶的態勢，反而大幅的升值，人民幣對於美元與港幣也呈現緩步升值的態勢，在二〇〇二年時人民幣對美元、日幣、港幣的匯率又再度升值，分別為8.277、0.068、1.061。尤其在二〇〇三年時，日、韓、歐、美各國對於中國大陸的出口激增感到不滿，因此要求人民幣升值的壓力不斷，特別是美國財政部的壓力最大，例如要求人民幣改成浮動匯率甚至祭出三〇一條款就是一例，使得人民幣不得不走向升值的方向，這似乎對於未來入境觀光旅遊業的發展產生了挑戰，但對於出境觀光卻是比較有利的。

## （二）社會方面：嚴重的社會矛盾

中國大陸當前的社會有許多問題，但由於觀光客並不重視或者沒有途徑去了解，因此並不影響觀光客的選擇，加上許多負面問題仍在中共官方可控制的範圍內，但在未來卻可能充滿著許多的不確定性。

在二〇〇一年時美國華裔評論家張家敦（Gordon G.Cheng）所著的The Coming Collapse of China（中國即將來臨的崩潰）一書[9]，他預測中國大陸當前的許多問題，將在入世之後如山洪爆發般潰決而一發不可收拾，屆時中共將如中國歷史上的朝代一般的歸於瓦解。該書認為「中共必亡」有十個主要因素：

---

[8]中國人民銀行副行長、國家外匯管理局局長郭樹清也認為，為因應全球經濟趨緩，人民幣貶值並非良策，正確的措施是進一步擴大內需。

[9]請參考Gordon G.Cheng，侯思嘉、閻紀寧譯，**中國即將崩潰**（台北：雅言出版公司，2001年）。

1. 失業問題空前嚴重,任何時間都有7,000萬到1億3,000萬人口在尋找工作。

2. 對共產主義沒信心:改革開放二十年後高層領導人無法提供有遠見、有效率與宏觀的治國方法,地方幹部素質尤其差。

3. 中共內部道德真空:貪污腐化有如傳染病。

4. 國營企業是個大爛攤子:嚴重失血的國企將拖垮經改,但中共高層仍拿不出具體的解決方法。

5. 金融體制極不健全,尤其是銀行業。

6. 農民對國家不滿:經改的受益者是沿海地區,許多農民仍在貧窮線下。

7. 宗教問題影響深遠:法輪功與其他宗教弱化了中共的統治根基。

8. 網際網路盛行:一言堂的情況將被打破,民心與思想將難以控制。

9. 喪失改革良機:中共領導人未能調適心態與眼光,加上能力有限,失去了許多經濟與政治改革的機會。

10. 分離主義未能消除:台獨、藏獨與疆獨的相互結合,給中共製造麻煩;社會問題嚴重,賭、毒、妓三大問題日益猖獗。

　　張家敦的說法固然過於武斷,中國大陸也或許不至於崩潰,但當前社會的確充滿著嚴重的矛盾,由前中共中央組織部部長曾慶紅所領導的的一個研究組織,於二〇〇一年六月一日透過中央編譯局出版的一份「中國調查報告,公元二〇〇〇年至二〇〇一年:新環境下人民群眾矛盾的研究」[10]指出,由於中國大陸經濟、種族與宗教的衝突不斷,人民對於社會與經濟不公、城鄉與東西部差距過大、貧富不均、官員貪污腐化、政府對人民漠不關心等情況日益不滿,目前已經達到了「警戒線」的程度,政府與人民群眾間的矛盾與緊張將會一觸即發。在未來集體抗議與群眾事件會快速增加,大規模的衝突與示威運動也會在各地展開,而這種情形在中共入世後將更形嚴重與白熱化。基本

---

[10]**中國時報**,2001年6月4日,第11版。

上，近年來有關下崗員工拿不到退休金與生活補貼、農民抱怨稅賦過重等抗議事件的層出不窮，就是一個警訊。而當這些運動過度被鼓動時，將會直接威脅中共政權的統治。然而該報告也指出，依據中共現有的安全武力，將無法有效預防這類事件的爆發，只能消極的藉由「嚴打」的手段防止這些不滿農民與工人間的串連。

　　雖然從一九八九年六四事件發生後，中共一直把「穩定壓倒一切」當成施政綱領，二○○一年十一月江澤民對高級幹部講話時還強調「鎮壓社會不穩定因素是頭等大事」[11]，但如**表12-2**所示，諸多的社會問題引發了一連串的爆炸案件。

表12-2　中國大陸二○○一年主要爆炸案件統計表

| 時　間 | 地　點 | 狀　況 |
|---|---|---|
| 三月六日 | 江西萬載縣 | 農民李垂才因妻子離去而攜帶50公斤炸藥到芳林小學引爆，造成41死27傷 |
| 三月十六日 | 河北省石家莊市 | 靳如超為報復單位領導、同事鄰居與前妻，以575公斤炸藥炸毀了五棟樓房並造成108人死亡13人受傷 |
| 七月 | 陝西省橫山大爆炸案 | 80人死亡 |
| 十月二十一日 | 山東省臨沂市公車爆炸案 | 7人死亡34人受傷，原因是婚姻問題 |
| 十一月十四日 | 重慶第三人民醫院 | 4死35重傷，主因為醫療糾紛的報復行為 |
| 十二月十四日 | 廣東省湛江巿 | 造成5人死亡7人受傷，此案為同一人所為之「恐怖連續炸彈襲擊」，公安認為是一宗「非常嚴重的報復社會惡性事件」 |
| 十二月十五日 | 西安麥當勞爆炸案 | 2人死亡，28人受傷，是一起「自殺式」的爆炸 |
| 十二月二十四日 | 浙江省泰順縣 | 3人死亡 |
| 二○○二年二月五日 | 廣西省容縣 | 7人死亡，且一棟三層樓房被炸毀 |

資料來源：筆者自行整理。

---

[11]林克，「連續爆炸事件凸顯中國社會危機」，**商業週刊**（台北），2002年1月14日，第738期，頁56。

　　過去的爆炸案多牽扯到疆獨人士與政治議題，但近來的案件卻與失業所帶來的家庭、感情與金錢等問題有關，可見中國大陸下崗與失業問題的嚴重性已經直接影響到社會秩序。因此，改革開放以來社會問題遂成為爆炸案頻傳的首要因素。這些社會事件的頻繁發生，顯示已經不是個人問題而是社會問題。

　　因此，雖然中共安全與公安單位不斷加強控制，但隨著社會問題的日益嚴重與複雜，未來爆炸案將不會完全停歇，二〇〇二年九月在南京發生近百人死亡的下毒案又是一例，這對於中國大陸所標榜的安全旅遊環境將有所違背，長期以來所塑造的形象也將遭致破壞，觀光客對於此起彼落的爆炸案也必然心驚膽顫，其不但會影響入境觀光客的旅遊意願，國內旅遊的觀光客亦然，因此這可以算是中國大陸觀光旅遊社會環境的最大隱憂。

### （三）產業因素：繼續成長的瓶頸

　　包括觀光旅遊創匯與觀光旅遊人數，中國大陸近年來都呈現高速度成長，並且明顯高於其他的旅遊已開發國家，但是其變化起伏程度也相當大，而不是穩步成長的趨勢。因此，中國大陸觀光旅遊產業仍是個未成熟的產業，雖然觀光旅遊人數與創匯已經居於全球領先地位，市場充滿著機會與活力，但基本上仍屬於「旅遊開發中國家」的層次，對於投資者來說風險仍高。

　　另一方面，中國大陸在觀光旅遊創匯量與人數上，與其他旅遊已開發國家相比仍然有相當大的差距，雖然在創匯名次上二〇〇一年時，終於擺脫多年來的第七名而前進至全球第五，人數排名在一九九九年時就已居於全球第五名，但要超越前四名的國家卻不容易，因此在可預見的未來要有如過去「大躍進」般的名次進步並非易事，甚至會出現比較長時期的名次停滯現象，這對於已經習慣每年數字超越的中國大陸官方與業者來說恐怕是一個難以接受的事實，然而這正是目前中國大陸觀光旅遊業發展二十多年來所面臨的瓶頸。根據世界觀光組織

（World Tourism Organization）的估計，到二〇二〇年時全球國際觀光客的總消費額將超過二兆美元，同時東亞與太平洋地區將凌駕美洲而取得全球第二大市場占有率，僅次於歐洲而為27%，預計將有3億970萬觀光客進入此一區域[12]，而其中中國大陸將成為全球最大的旅遊目的地，觀光旅遊人數將達可到1.4億人次[13]，這或許不是夢想，但目前看來也並非易事。在未來若要使中國大陸旅遊創匯成果更上層樓，有賴於國家行銷發揮更大的效能。

　　而就出境旅遊來說，目前發展非常驚人，但從總體來看卻是國家外匯的損耗，在中國大陸目前仍然急需外匯的情況下，未來二至三年出境旅遊的開放幅度可能不會有更大的空間。另一方面，出境旅遊發展以來，滯留不歸等情事仍然相當嚴重，造成當地國家的嚴重社會問題，許多歐美國家目前對於開放中國大陸觀光客入境一事仍在觀望，其原因也在於此，因此這對於未來出境觀光的進一步發展，也蒙上了一層陰影。

## 第三節　地方觀光旅遊的發展

　　改革開放之後，中共採取「地方包乾、分灶吃飯」政策，使得過去完全中央集權式的統治方式出現改變，中央政府無法「一條鞭」式的去掌控地方，甚至包括歐宜（Jean C. Oi）、舒（Vivienne Shue）、奧森伯格（Michel Oksenberg）、藍普頓（David M. Lampton）等學者都認為地方已經具備與中央討價還價的能力[14]；尤其從八〇年代之後的「放權讓利」方針下，經濟改革權、資源調配權與投資審批權紛紛下放，

[12]田習如，「觀光救台灣」，**財訊月刊**（台北），第225期，2000年12月1日，頁179-183。

[13]中共年報編輯委員會，**二〇〇一中共年報**（台北：中共研究雜誌社，2001年），頁8-20。

[14]李英明，**中共研究方法論**（台北：揚智圖書公司，1996年），頁28。

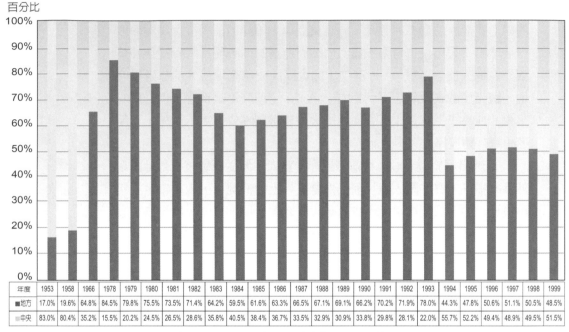

百分比

| 年度 | 1953 | 1958 | 1966 | 1978 | 1979 | 1980 | 1981 | 1982 | 1983 | 1984 | 1985 | 1986 | 1987 | 1988 | 1989 | 1990 | 1991 | 1992 | 1993 | 1994 | 1995 | 1996 | 1997 | 1998 | 1999 |
|---|---|---|---|---|---|---|---|---|---|---|---|---|---|---|---|---|---|---|---|---|---|---|---|---|---|
| ■地方 | 17.0% | 19.6% | 64.8% | 84.5% | 79.8% | 75.5% | 73.5% | 71.4% | 64.2% | 59.5% | 61.6% | 63.3% | 66.5% | 67.1% | 69.1% | 66.2% | 70.2% | 71.9% | 78.0% | 44.3% | 47.8% | 50.6% | 51.1% | 50.5% | 48.5% |
| □中央 | 83.0% | 80.4% | 35.2% | 15.5% | 20.2% | 24.5% | 26.5% | 28.6% | 35.8% | 40.5% | 38.4% | 36.7% | 33.5% | 32.9% | 30.9% | 33.8% | 29.8% | 28.1% | 22.0% | 55.7% | 52.2% | 49.4% | 48.9% | 49.5% | 51.5% |

圖12-5 一九五三至二〇〇〇年中國大陸中央與地方財政收入比重比較圖

資料來源：整理自中國統計年鑑。

在「經濟分權」的情況下，「諸侯經濟」與「弱中央強地方」的局勢隱然成形。因此從**圖12-5**可以發現，在一九五三年一五計畫開始之初與一九五八年的大躍進推行時，中央政府的財政收入高達八成以上，而到了一九七八年中央財政收入立即減少到15.5%。

中央在財政上逐漸無法給予地方太多的補助，一九八五年採取「劃分稅種、核定收支、分級包乾」政策，一九八八年更實施地方「定額上繳」與「收入遞增包乾」等方式，中央財政收入從一九八四年的40.5%逐漸減少，到一九九三年只有22%。

一九九四年開始實施「分稅制」後[15]，中央開始收回財政大權，

---

[15]趙建民，**當代中共政治分析**（台北：五南圖書公司，1997年），頁83。

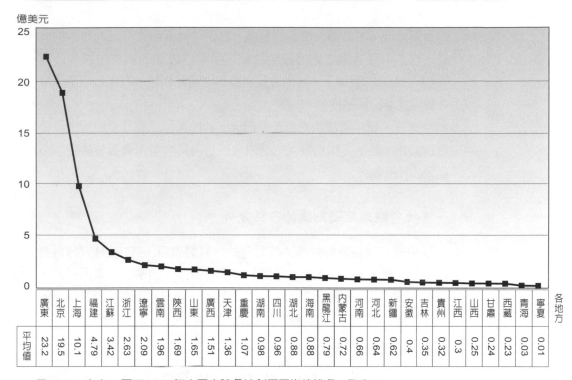

億美元

圖12-6 一九九一至二〇〇〇年中國大陸各地創匯平均值排名一覽表
資料來源：整理自中國旅遊統計年鑑。

| 各地方 | 廣東 | 北京 | 上海 | 福建 | 江蘇 | 浙江 | 遼寧 | 雲南 | 陝西 | 山東 | 廣西 | 天津 | 重慶 | 湖南 | 四川 | 湖北 | 海南 | 黑龍江 | 內蒙古 | 河南 | 河北 | 新疆 | 安徽 | 吉林 | 貴州 | 江西 | 山西 | 甘肅 | 西藏 | 青海 | 寧夏 |
|---|---|---|---|---|---|---|---|---|---|---|---|---|---|---|---|---|---|---|---|---|---|---|---|---|---|---|---|---|---|---|---|
| 平均值 | 23.2 | 19.5 | 10.1 | 4.79 | 3.42 | 2.63 | 2.09 | 1.96 | 1.69 | 1.65 | 1.51 | 1.36 | 1.07 | 0.98 | 0.96 | 0.88 | 0.88 | 0.79 | 0.72 | 0.66 | 0.64 | 0.62 | 0.4 | 0.35 | 0.32 | 0.3 | 0.25 | 0.24 | 0.23 | 0.03 | 0.01 |

大部分的「中央稅」必須上繳，因此可以發現在一九九四年時中央財政收入快速增加至55.7%，地方政府在「地方稅」與「中央地方共享稅」有限的情況下，自然必須自謀財源以維持正常運作，因此「條條塊塊」的現象也就應運而生。而從一九九七年開始，中央稅呈現穩定增長的趨勢，相對的地方稅卻是每況愈下。到二〇〇〇年時，中央稅占總稅收的52.2%，地方稅為47.8%，二〇〇一年中央稅占總稅收的比例再增加為52.4%，地方稅則減少為47.6%。

在社會主義體制下，各地方政府往往獨占了絕大多數的旅遊資源，不論是政府自己經營旅遊產業，或是承租給企業去經營而收取租金，抑或是藉由稅捐稽徵來徵收相關業者的稅賦，都是增加政府收入

的重要渠道。尤其觀光旅遊的發展，提供了外匯收入直接而有效的方式，自然引發各地方政府積極於旅遊事業的推動，因此中國大陸在「地方主義」的發展下，各地方政府與其他國家相較，在推行旅遊事業方面可說是特別積極。

　　所以，藉由發展觀光旅遊來創匯，其成果除了有利於中國大陸總體經濟外，各地方因為觀光旅遊的發展也雨露均霑，直接帶給各省市龐大的外匯收入。

## 一、地方觀光旅遊創匯的特點分析

　　中國大陸目前的行政區域劃分共有31個省市，其中包括有4個直轄市（北京、天津、上海、重慶）、5個自治區（內蒙古、廣西壯族、西藏、寧夏回族、新疆維吾爾）、22個省，不同的省市在旅遊創匯上的表現各有不同，形成許多特殊的發展。

### （一）創匯排名變動僵化

　　從一九九四年到二〇〇一年為止，觀光旅遊創匯排名的第一名到第六名完全沒有變動過，分別是廣東、北京、上海、福建、江蘇、浙江；排名居後的地方也是如此，例如從一九九一年到二〇〇一年，寧夏始終敬陪末座，而青海也總是倒數第二；至於其他省分的排名包括雲南、遼寧、陝西、天津、安徽等地的變化都相當有限。

　　如**圖12-6**所示，上述現象也完全與一九九一年到二〇〇〇年各地區平均創匯排名的情況相吻合，由此可以說明目前大部分地區觀光旅遊創匯已經出現了瓶頸，創匯高的地方始終居先，而創匯較低的地區很難有大幅度的進步，只有中間名次的省市有小幅度的更迭，如此造成了排名上的僵化現象。

### （二）旅遊創匯量的重大差異

　　從**圖12-7**來看，各省市在觀光旅遊創匯上的收入從一九九一年到

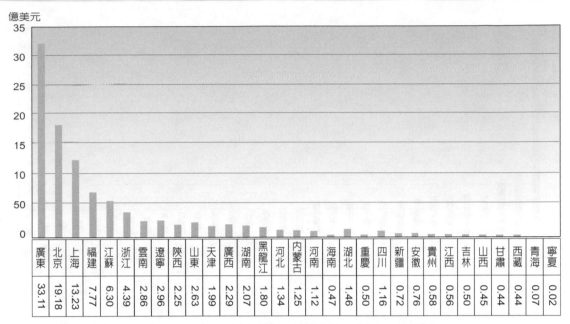

億美元

| | 廣東 | 北京 | 上海 | 福建 | 江蘇 | 浙江 | 雲南 | 遼寧 | 陝西 | 山東 | 天津 | 廣西 | 湖南 | 黑龍江 | 河北 | 內蒙古 | 河南 | 海南 | 湖北 | 重慶 | 四川 | 新疆 | 安徽 | 貴州 | 江西 | 吉林 | 山西 | 甘肅 | 西藏 | 青海 | 寧夏 |
|---|---|---|---|---|---|---|---|---|---|---|---|---|---|---|---|---|---|---|---|---|---|---|---|---|---|---|---|---|---|---|---|
| | 33.11 | 19.18 | 13.23 | 7.77 | 6.30 | 4.39 | 2.86 | 2.96 | 2.25 | 2.63 | 1.99 | 2.29 | 2.07 | 1.80 | 1.34 | 1.25 | 1.12 | 0.47 | 1.46 | 0.50 | 1.16 | 0.72 | 0.76 | 0.58 | 0.56 | 0.50 | 0.45 | 0.44 | 0.44 | 0.07 | 0.02 |

圖12-7 一九九一至二〇〇〇年中國大陸各地區最大創匯與最小創匯絕對值差距圖
資料來源：整理自中國旅遊統計年鑑。

二〇〇〇為止都是呈現巨量成長，但仍然有高低之別。

　　從一九九一年到二〇〇〇為止，廣東最大與最小創匯差距之絕對值居冠[16]，相差33億美元，北京居次為19億美元，其中廣東與北京間的差距就相當大，可見廣東在成長的數量上是傲視全中國大陸的。

　　此外我們發現到，在大小創匯差距絕對值的排名中，與平均創匯的排名幾乎是大同小異，前八名均是廣東、北京、上海、福建、江蘇、浙江、遼寧、雲南，而山西、甘肅、西藏、青海與寧夏則也始終殿後，由此可見廣東等位居前八名的省市，原本市場就具備先天的優勢，具有發展觀光旅遊的基本條件與市場規模，加上進步數量大，自然在創匯上的領先地位難以被取代；另一方面，山西、甘肅、西藏、

---

[16]係指廣東地區從一九九一到二〇〇〇年為止，其中曾經發生過最大創匯量與最小創匯量間的差距，如此可以了解該地區旅遊創匯的增長差距。

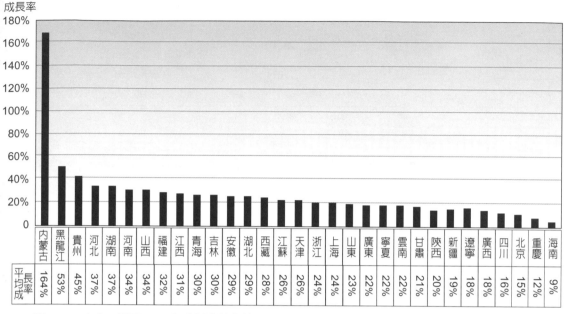

圖12-8 一九九一至二〇〇〇年中國大陸各地方創匯平均成長率比較圖
資料來源：整理自中國旅遊統計年鑑。

青海與寧夏等省，原本就處於旅遊資源欠缺與交通不便之地，然而其大小創匯差距又明顯偏小，在先天不足而後天又發展受限的情況下，較難有耀眼的成果。

## （三）創匯落後地區年增率表現突出

許多地方雖然觀光旅遊創匯成果不佳，但年增長率卻相當突出，寧夏這個永遠在創匯上敬陪末座的省分，在一九九八年時的年增率排名進入第十名，一九九九年是第八，二〇〇〇年時則是第二名；而以青海來說一九九三年時創匯年增率曾為第三，一九九七年時第六名，一九九九與二〇〇〇年時甚至是全國第一。其他包括西藏、甘肅、山西、江西、貴州與吉林等低創匯省市，在創匯成長率上都表現不俗[17]。

---

[17]西藏從一九九一到二〇〇〇年平均創匯數量上是全國倒數第三，但一九九六年時年增長率卻為當年第一。此外，甘肅從一九九一到二〇〇〇年平均創匯是全國倒數第四，但一九九五年時年增率是第五名，一九九七年時是第二名，二〇〇〇年是第四名；而山西從一九九一到二〇〇〇年平均創匯是全國倒數第四，但一九九四年創匯年增率是第六名，一九九七年時是第四名。

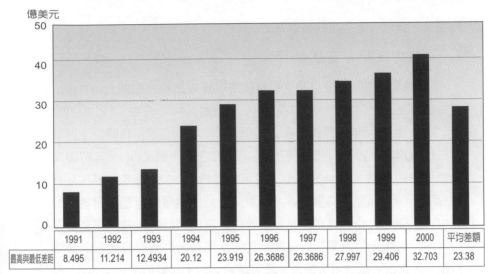

圖12-9 一九九一至二〇〇〇年中國大陸最高與最低創匯地區差距比較圖

資料來源：整理自中國旅遊統計年鑑。

　　另一方面，我們從一九九一年到二〇〇〇年的十年發展來看，如**圖12-8**所示各地區觀光旅遊創匯的平均成長率中，內蒙古最高達到164.75％，黑龍江居次而貴州第三，都不是平均創匯表現突出的地方，在創匯平均成長率前十名的地區除了福建外，其他均屬偏低創匯地區。基本上這些地區的增長率特別突出，表示在未來的發展空間是比較寬廣的，具有充分的爆發力。

　　而在平均創匯中特別突出的廣東、北京、福建，反而在創匯的平均成長率上表現平平，甚至北京的成長率只有15.2％，僅次於重慶、海南而為全國倒數第三，基本上這些地區創匯成長速度緩慢，顯示其發展步伐穩健，這不但是成熟市場的正常現象，也是穩紮穩打的健康發展模式。

## 二、觀光旅遊創匯出現嚴重的地區差異

　　可以發現中國大陸目前各地方旅遊創匯的發展出現嚴重貧富不均

的現象，這種現象表現在幾個方面：

## （一）貧富差距日益嚴重

以創匯最高的北京或廣東與最低的寧夏來比較，如圖**12-9**其創匯差異如下：

從一九九一年時創匯最高與最低地區的高低差距由8億美金增加到二〇〇〇年的41億美金，整整成長了五倍之多，到二〇〇一年時廣東與寧夏差距更擴大為44億美金（廣東創匯為44,8351萬美元，寧夏為273萬美元）。而從趨勢來看，創匯最高與最低地區的差距正日益擴大之中。這種過大的「貧富差距」造成一種惡性循環的現象，寧夏、青海等地方的觀光旅遊業難以發展，自然就沒有新的資源投入相關產業的投資，進而形成「富者越富、窮者越窮」的不良發展。

## （二）廣東與北京占創匯比例呈現過高的趨勢

如圖**12-10**所示，廣東與北京兩地合計占中國大陸觀光旅遊創匯總數始終超過40％以上，其他29個省市則不到60％；從一九九一到二〇〇〇年來看，這兩個地方占旅遊創匯總數的平均比例高達52.32％，形成市場的嚴重傾斜現象，這種資源與創匯效能過度集中的不正常情況，是發展上的一項警訊。

不過值得注意的是，目前廣東與北京在總體創匯中的比例與九〇年代初期相較有緩步下降的趨勢，以二〇〇一年為例，廣東與北京的創匯合計為74.3億美金，占當年總創匯177.92億美金的42％，這代表旅遊市場的集中化發展有了鬆動的跡象，逐漸朝向市場分散的方向演變，其中尤其以北京的降幅最為顯著。

## （三）沿海地區高於內陸

從歷年創匯成果來看，包括廣東、福建、上海、江蘇、浙江、遼寧等沿海地區，長期位居於全中國大陸觀光旅遊創匯的十大之林，由此可見沿海地區因為最早接觸改革開放，而目前又位居對外發展的龍

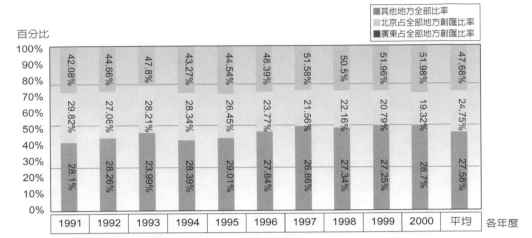

図12-10　一九九一至二〇〇〇年北京與廣東占全部地方創匯比率分析圖
資料來源：整理自中國旅遊統計年鑑。

■ 北京的觀光資源豐富，無怪其創匯的經濟效果相當豐碩，圖為北京故宮所珍藏的珍奇古物。

頭地區，在交通方便、設施完善與資訊容易取得的情況下，自然有其優勢之處，以廣東為例，可以說是經濟改革的發源地，一九七九年改革開放最初時的珠海、深圳與汕頭經濟特區都在廣東，加上與香港的距離接近而占有地利之便，因此在旅遊發展上獨占鼇頭。又例如江蘇全省擁有14個中國優秀旅遊城市和21個國家4A級旅遊區（點），數量均居全國首位，加上近年來高科技園區吸引外資大舉進入，因此觀光客與商務人士絡繹不絕。所以我們也可以了解到，為何在一九九一年時北京仍是全國觀光旅遊創匯第一名，但一九九二年時即被廣東所超越。

## （四）都市高於省分

大都市尤其是直轄市已經成為創匯的集中地，包括北京、上海都長期列入全中國大陸觀光旅遊創匯十大之林，天津也多在十一、十二名左右，重慶的成果雖然表現較差，但也都高於多數省分。基本上這是一般國家旅遊產業發展的正常現象，由於城市是人口集中之地，具有長久的歷史發展，因此人文旅遊資源特別豐富；加上是政治經濟的中心，除了可以增加旅遊資源外，硬體設施也比較完善；另一方面都市是交通的樞紐，甚至是國際航線的轉運點，客源自然較為豐富，這尤其以各國首都最為顯著，每個國家的首都都是國家的大門也是觀光客必到之處，因此北京也就能在創匯的表現上特別突出。

## （五）偏遠地區展露頭角

在觀光旅遊平均創匯中包括雲南、陝西等省分都在全國前十名之內，廣西也在十一名，這些地方在地理上屬於西北與西南地方，雖然地處偏遠，但是因為有豐富的旅遊資源，例如雲南的昆明、大理、麗江地區，陝西的西安兵馬俑，廣西的桂林、漓江、北海地區，這些旅遊資源都具有國際級的層次與知名度，因此可以在創匯成果中表現出眾，甚至超越了許多中、東部地區的省分。

## 三、北京的中心地位與「馬太效應」

　　雖然中共在十五計畫中強調「西部大開發」與「旅遊扶貧」的重要性，但隨著申奧成功，這一切計畫都將面臨挑戰。目前中國大陸最大的目標是辦好奧運，在此政治正確下，傾全國的力量發展北京地區旅遊業已是毫無疑義，在「資源排擠」的情況下，其他地方的發展自然受限，則北京長久以來在觀光旅遊市場上獨占鰲頭的地位將更形穩固。中國大陸目前各地方旅遊創匯的「發展失衡」現象，在未來將不易改變，且可能會更嚴重，由於「老、少、邊、窮」地區旅遊資源有限，若中央政府沒有給予大量的財政與人力投入，本身根本沒有能力「自力救濟」，結果是淪落與過去一樣的惡性循環之中而難有翻身之日，中共官方除非拿出與對待西藏、新疆相同的態度來面對這些地區，否則中心永遠是中心，而邊陲亦永遠是邊陲。這正是產業經濟學的「區域發展差異理論」所亟欲探討的議題，要談區域發展差異理論必須先探討均衡配置理論，該理論是以過去蘇聯的平衡協調生產力布局理論為基礎，蘇聯經濟學家H. H.涅克拉索夫曾指出，平衡各地方經濟發展的層次與水準甚為重要，因此必須系統化地去分析與比較各地區經濟發展的差異本質。這一理論發展出兩個不同的面向，一是對於發展失衡的悲觀看法，「區域累積性因果理論」（cumulative causation theory）是其中的代表，該理論是以瑞典經濟學家麥爾達爾（G.Mydral），在一九五七年所提出之「循環因果原理」（the priciople of circular causation）為基礎，卡爾多（N. Kaldor）在1970年提出具體的理論模型，他們兩人均認為區域成長絕對是一個不平衡的過程[18]，其中麥爾達爾認為發展快速的地區其市場力量將導致資源與經濟活動的聚集，進而導致報酬的激增；這種「經濟聚集」的效果將使發展快速的地區持續而累積性的增長，同時會帶來所謂的「擴散效應」（spread

---

[18]鄧偉根，**產業經濟學研究**（北京：經濟管理出版社，2001年），頁398。

423

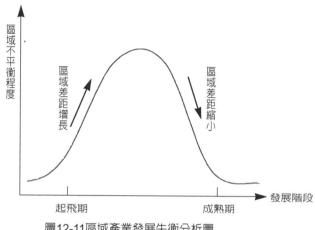

圖12-11區域產業發展失衡分析圖

effect）與「反吸效應」（back wash effect），前者對發展落後地區有利，而後者則不利，當擴散效應遠低於反吸效應時，這種發展不均衡的現象將更爲嚴重，使得「貧者越貧而富者越富」，成爲所謂的「馬太效益」。目前看來，北京似乎正發揮著強大的馬太效應，當這個效益日益嚴重的同時，就會使得北京與其他地區觀光旅遊發展的差距更形擴大。

然而另一方面，美國經濟學家威廉姆森（J.G.Williamson）所提出的「區域成長理論」則較爲樂觀，如**圖12-11**所示，他認爲在國家經濟發展的初期階段，區域間成長的差異將會擴大，而成爲不均衡的成長，但隨著經濟成長，區域間的不平衡程度將會趨於穩定，當達到發展成熟階段，區域間的差異將更加縮小而傾向於均衡成長[19]。

中國大陸今天的觀光旅遊產業似乎正處於威廉姆森所認爲的產業發展「起飛期」，因此出現了如麥爾達爾所說區域發展失衡的馬太效應或許仍是正常現象，而在達到產業發展「成熟期」之前的這一大段距

---

[19]鄧偉根，**產業經濟學研究**，頁378。

離，中國大陸若能透過國家行銷使得區域差距快速縮小，則未來西部地區的旅遊業才能如威廉姆森所預料般的樂觀。

## 四、粵、京、滬的自我特色與群聚效應

目前，廣東、北京、上海已經各自走出自己的道路，市場區隔性也日益明顯，廣東在未來結合香港、澳門以及自身的旅遊資源，將是以娛樂、購物、休閒為主的市場型態，港澳居民將更成為廣東觀光旅遊的腹地；北京挾著歷史古都與政治中心，其豐富的人文旅遊資源將吸引以外國觀光客為主的知性旅遊與團體旅遊；至於上海則憑藉著經貿中心的地位，結合以蘇州、昆山等地區的高科技特區，成為商務旅遊、會議與展覽服務的中心，根據上海「十五計畫」的內容顯示，未來將發展成為經濟、貿易、金融與航運四大中心，達到「三港二網一江」的目標[20]，屆時台商將成為重要客源。這三個地區各據中國大陸的北、中、南地區，各自發展出具有特色的道路，形成一種「既聯合又鬥爭」的模式，其競爭激烈的程度可以從每年全國旅遊排名的爭奪戰中略窺一二，另一方面這三個地區在必要時又能夠相互支援，互補有無。

根據日本策略管理大師大前研一在二○○二年發表題為：「中國企業的利潤與危險」的長文中指出[21]，應將中國大陸稱為「中華企業」（Chung-Hua Inc.），因為正如企業體一樣中國大陸有許多的決策已經變成訴諸「商業單位」，只不過該商業單位是半自治的地區政權而已；在自由市場制度的鼓勵下，較小的官方單位結合大陸的地方省分成為一股新勢力；中國大陸逐漸成為經濟上自治區的集合體，就像美國的各個州彼此為了資金與人力資源而相互激烈競爭，中國大陸目前粵、

---

[20]所謂「三港二網一江」中的三港是指與浙江合建的大小洋山深水港、浦東亞太航空樞紐港、上海鐵路南站，二網是高速公路網與市內地鐵網，一江則是指黃浦江的整治。

[21]**工商時報**，2002年2月5日，第3版。

425

■ 各地方政府均積極發展所謂的旅遊經濟,藉由旅遊來招商引資,擴大經濟效益,圖為黃龍洞旅遊區的招商傳單。

京、滬三大地區在觀光旅遊產業發展上的態勢似乎正呼應此一看法。另一方面,粵、京、滬此一現象也正是「產業群聚」效益的彰顯,波特(Michel E. Porter)認為許多產業會聚集於國內某些地區,除了不同地區存在著不同的環境條件外,產業的「地理集中性」亦是主要原因而形成所謂的「群聚」(cluster)效益。當產業群聚時會提供一種共同的供給、技術與環境條件,也會使得政府、教育單位與相關企業投入更多的投資[22]。群聚效益將使產業內部產生一種相互合作的關係,並且可以突破該產業固有的僵化與缺乏競爭的問題,使產業可以嘗試多元的發展,新的人才也能不斷進入,並可接受快速的訊息而產生新的創意,進而增加產業的競爭實力。當產業群聚的現象出現後,企業為了追求更大的效益,各種資源會向產業群聚的方向集中;而當一個國家的國際化越高時,來自不同地區的資源會更快速的湧入這個產業

---

[22]Michel E.Porter,*The Competitive Advantage of Nations* (N.Y. :The Free Press, 1990), p.131-135.

群聚的洪流[23]；胡汝銀也持相同的看法，他並認爲產業群聚可以帶動輔助性產業與相關公共服務事業的發展，形成比較完整的社會分工體系[24]；此外，卡特勒（Philip Kotler）等人也認爲產業群聚具有縱向與橫向兩種，縱向聯繫是指核心產業與其上、下游輔助產業的聯繫所形成的結合體，而橫向聯繫則是指核心產業與技術、市場有互補關係的相關部門所產生的關連性[25]。基本上當產業群聚效益產生後，會形成一種所謂的「雪球效應」（snowball effects），就是相同的技術、服務、產品、市場形成群聚後，這個群聚現象會越滾越大，有如雪球一般[26]。今天北京、上海與廣東在觀光旅遊方面的快速發展，不但逐漸形成縱向與橫向的聯繫，也形成了一股群聚與雪球的效應，使得資金、人才不斷湧入，並且不斷創新而獲得良性循環的發展。

　　另一方面，波特認爲產業群聚的出現與成長都是自然生成的，而當此一群聚趨於成熟時，政府就應該加以強化[27]，他也發現當一個國家的產業優勢逐漸逝去的同時，產業的群聚狀況也會隨之解體[28]。因此，中國大陸的中央政府與北京、上海、廣東等地方政府應積極思考如何利用此一群聚效應，首先必須要將觀光旅遊產業與地方傳統產業密切的加以結合，也就是將觀光旅遊業發展成所謂的「地方結合型產業」；其次必須是強化旅遊產業的地區開發，根據聯合國的定義所謂「地區開發」是指爲了改善地方經濟、社會與文化之現況，把當地居民的積極性與政府之積極性相互結合的一種過程[29]，因此不論是總體性

[23]Michel E. Porter, *The Competitive Advantage of Nations*, p.151-152.

[24]胡汝銀，**競爭與壟斷：社會主義微觀經濟分析**（上海：三聯書店，1988年），頁146-147。

[25]Philip Kotler, Somkid Jatusripitak, Suvit Maesincee, *The Marketing of Nations* (N.Y. :The Free Press, 1997), p.201.

[26]Philip Kotler, Somkid Jatusripitak, Suvit Maesincee, *The Marketing of Nations*, p.204.

[27]Michel E. Porter, *The Competitive Advantage of Nations*, p.655.

[28]Michel E. Porter, *The Competitive Advantage of Nations*, p.172-173.

的國家行銷或是地區開發，都必須仰賴當地民眾的積極支持。

## 五、各省市的策略聯盟與區域產業分布政策

　　許多省市為了增加競爭力，目前正積極相互結合以形成策略聯盟，例如山東省的濟南、泰安、曲阜市和江蘇省徐州市於二○○二年一月成立了「跨省界的旅遊聯合體」，強調所謂「一山一水兩漢三孔」[30]，不但藉由此一稱號來作為行銷主題以進行宣傳，並且可以結合相關的旅遊規劃與節慶活動；另一方面江蘇與浙江也出現結合的情勢，並發揮了資源互補的優勢，上海也聯合了江蘇、浙江在二○○二年舉辦「蘇浙滬旅遊年」。這正是產業經濟學的「區域產業分布理論」的看法，區域產業分布理論主要在探討某一產業在不同區域空間的分布與組合問題，目的在促進各地區發揮其各自的優勢，建立合理的產業分工體系，以實現資源在空間上的優化配置，因此必須達到「產業政策區域化、區域政策產業化」的發展方向。今天中國大陸許多相鄰近的省市在觀光旅遊產業發展上的策略聯盟，正是區域產業分布的方式之一。然而區域產業分布首重「效率與公平」，除了在產業分布上必須對於現有資源尋求最大效率的利用，以獲得最高的經濟增長速度外，更必須在資源配置上追求地區間發展的平衡，因此如**圖12-12**所示必須建構完整的區域產業分布政策，目前中國大陸各省市旅遊產業的策略聯盟充其量只是資源的共享而並未擬定嚴謹的區域產業分布政策，使得策略聯盟效果有限而組織鬆散，當彼此利益衝突時該聯盟立即土崩瓦解，因此擬定觀光旅遊產業的區域產業分布政策是有其必要性的。

---

[29]鄧偉根，**產業經濟學研究**，頁366。

[30]所謂一山是天下第一山之東嶽泰山；一水是濟南的泉水；兩漢是江蘇徐州的漢墓；三孔，是指山東曲阜的孔廟、孔府、孔林。泰山、濟南和徐州的這些旅遊資源過去即是以「漢代三絕」所著稱。

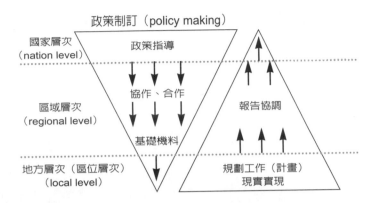

政策制訂（policy making）

國家層次
（nation level）　　　政策指導

協作、合作

區域層次
（regional level）　　　　　　　　　報告協調

基礎機料

地方層次（區位層次）　　　　規劃工作（計畫）
（local level）　　　　　　　　現實實現

資料來源：鄧偉根，產業經濟學研究（北京：經濟管理出版社，2001年），頁449。
圖12-12　區域產業政策決策流程圖

# 結語

　　當今天中國大陸觀光旅遊產業處於增長期的同時，過去長久以來
的快速成長趨勢恐怕會出現暫時性的趨緩現象，但長期來說仍具有相
當遼闊的發展空間，特別在二〇〇八年，北京申奧與二〇一〇年上海申
博之後。基本上，繼續採取國家行銷與群眾路線相結合的模式仍是非
常重要的策略，也將是中國大陸旅遊產業維持競爭優勢的重要條件。
但是不可諱言的，未來所面臨的問題也將一一出現，包括產業發展環
境的問題、觀光客與當地居民間的矛盾、自然環境受到傷害等，然而
中國大陸觀光旅遊產業發展的最大挑戰還是在於「永續發展」與否的
問題，如何避免過度開發與嚴格控制遊憩承載量，將是攸關中國大陸
觀光旅遊能否一直維持在增長期的最大關鍵，如此也才能延緩中國大
陸觀光旅遊產業邁向成熟期甚至是衰退期的進程。

## 附錄一　中共國家旅遊局　駐外辦事處

**駐東京旅遊辦事處**
名稱：China National Tourism Administration Tokyo Office
地址：〒 105-0001 Air China Building 8F, 2-5-2 Toranomon, Minato-Ku, Tokyo, Japan
電話：0081-3-35918686
傳真：0081-3-35916886

**駐大阪旅遊辦事處**
名稱：China National Tourism Administration Osaka Office
地址：〒 556-0017 OCAT Building 4F, Minatomachi, Naniwa-ku, Osaka, Japan
電話：0081-6-66353280
傳真：0081-6-66353281

**駐新加坡旅遊辦事處**
名稱：China National Tourist Office, Singapore
地址：7 Temasek Boulevard,# 12-02A Suntee Tower One, Singapore 038987
電話：0065-3372220
傳真：0065-3380777

**駐加德滿都旅遊辦事處**
名稱：China National Tourist Office, Kathmandu
地址：P.O.Box 3639, Heritage Plaza II, Kamaladi, Kathmandu, The Kingdom of Nepal
電話：00977-1-255936
傳真：00977-1-267695

**駐漢城旅遊辦事處**
名稱：China National Tourist Office, Seoul
地址：（100-706）15F Daeyongak Bldg., 25-5,1-Ka,Chungmu-ro,Chung-ku, Seoul, Korea
電話：0082-2-7730393
傳真：0082-2-7573210

**亞洲旅遊交流中心**
名稱：Asia Tourism Exchange Centre Limited
地址：B1,20/F,Far East Finance Centre, 16 Harcourt Road, Hong Kong
電話：00852-28630000
傳真：00852-28611371

**駐紐約旅遊辦事處**
名稱：China National Tourist Office, New York
地址：350 Fifth Avenue, Suite 6413, Empire State Building New York, NY 10118,USA
電話：001-212-7608218
傳真：001-212-7608809

**駐洛杉磯旅遊辦事處**
名稱：China National Tourist Office,Los Angeles
地址：600 West Broadway, Suite 320, Glendale, CA 91204 USA
電話：001-818-5457507
傳真：001-818-5457506

駐多倫多旅遊辦事處

名稱：China National Tourist Office,Toronto

地址：480 University Avenue, Suite 806 Toronto, Ontario M5G1V2, Canada

電話：001-416-5996636

傳真：001-416-5996382

駐倫敦旅遊辦事處

名稱：China National Tourist Office, London

地址：71, Warwick Road, SW5 9HB, London,UK

電話：0044-20-73730888

傳真：0044-20-73709989

駐巴黎旅遊辦事處

名稱：Office du Tourisme de Chine, Paris

地址：15 Rue de Berri,75008 Paris France

電話：0033-1-56591010

傳真：0033-1-53753288

駐法蘭克福旅遊辦事處

名稱：Fremdenverkehrsant der VR China in Frankfurt

地址：Ilkenhansstrasse 6, D-60433 Frankfurt/M Deutschland

電話：0049-69-520135

傳真：0049-69-528490

駐馬德里旅遊辦事處

名稱：Oficina National de Tourismo de China en Madrid

地址：Gran Via 88, Grupo 2,Planta 16 28013 Madrid, Espana

電話：0034-91-5480011

傳真：0034-91-5480597

駐蘇黎世旅遊辦事處

名稱：Fremdenverkehrsamt der VR China in Zu

地址：Genfer-Strasse 21, CH-8002 Zu Schweiz

電話：0041-1-2018877

傳真：0041-1-2018878

駐悉尼（雪梨）旅遊辦事處

名稱：China National Tourist Office, Sydney

地址：11th Floor,234 George Street, Sydney,NSW2000,Australia

電話：0061-2-92529838

電傳：0061-2-92522728

## 附錄二　中國大陸各省、自治區、直轄市、計畫單列和副省級城市旅遊局

| 序號 | 單位 | 地址 | 郵編 | 辦公室 | 傳真 |
|---|---|---|---|---|---|
| 1 | 北京市 | 建外大街28號 | 100022 | 010-65158844/8249 | 65158251 |
| 2 | 天津市 | 河西區友誼路18號 | 300074 | 022-28358812/0824 | 28352324 |
| 3 | 河北省 | 石家莊市育才街22號 | 050021 | 0311-5814405/4517 | 5873094 |
| 4 | 山西省 | 太原市迎澤大街282號 | 030001 | 0351-4047525/79125 | 4079215 |
| 5 | 內蒙古 | 呼和浩特市新城藝術廳南街95號 | 010010 | 0471-6965978/64233 | 6968561 |
| 6 | 遼寧省 | 瀋陽市皇姑區黃河南大街113號 | 110031 | 024-86807348/7142 | 86809415 |
| 7 | 吉林省 | 長春市新民大街14號 | 130021 | 0431-5609250/45074 | 5642053 |
| 8 | 黑龍江省 | 哈爾濱市香坊區中山路95號 | 150036 | 0451-2311020/00201 | 2317371 |
| 9 | 上海市 | 上海市中山西路2525號 | 200030 | 021-64391818/1986 | 6439151 |
| 10 | 江蘇省 | 南京市中山北路255號 | 210003 | 025-341859/21639 | 3433960 |
| 11 | 浙江省 | 杭州市函石路1號 | 310007 | 0571-5151505/7054459 | 5156429 |
| 12 | 安徽省 | 合肥市梅山路8號 | 230022 | 0551-2821906/33811 | 2824001 |
| 13 | 福建省 | 福州市東大路大營街1號 | 350001 | 0591-7555148/29150 | 7512745 |
| 14 | 江西省 | 南昌市福州路183號 | 330006 | 0791-6295304/23514 | 6227860 |
| 15 | 山東省 | 濟南市經十路88號 | 250014 | 0531-2965858 | 2963201 |
| 16 | 河南省 | 鄭州市政三街1號 | 450003 | 0371-5955913/5900181 | 5909345 |
| 17 | 湖北省 | 武漢市漢陽區青石橋小區2號 | 430050 | 027-84816530/42307 | 84822513 |
| 18 | 湖南省 | 長沙市五裏牌團結路 | 410004 | 0731-4720346/6736 | 4720348 |
| 19 | 廣東省 | 廣州市環市西路185號 | 510010 | 020-86666889/77410 | 86663039 |
| 20 | 廣西區 | 南寧市新民路40號 | 530012 | 0771-2808738/11916 | 2801041 |
| 21 | 海南省 | 海口市大同路38號 | 570102 | 0898-6787244/79731 | 6775372 |
| 22 | 重慶市 | 重慶市渝中區滄白路九尺坎50號 | 400015 | 023-63712358/2218 | 63712258 |
| 23 | 四川省 | 成都市人民南路2段65號 | 610021 | 028-6671456/3693 | 6671042 |
| 24 | 貴州省 | 貴陽市北京路147號八角岩飯店內 | 550004 | 0851-6817801/6818102 | 6836309 |
| 25 | 雲南省 | 昆明市環城南路285號 | 650011 | 0871-3453560/5832 | 3517048 |
| 26 | 西藏區 | 拉薩市園林路18號 | 850001 | 0891-6834331/5472 | 6834632 |
| 27 | 陝西省 | 西安市南郊長安北段15號 | 710061 | 029-5261059/1134 | 5250151 |
| 28 | 甘肅省 | 蘭州市農民蒼10號 | 730000 | 0931-8873901/8410368 | 8826860 |
| 29 | 青海省 | 西寧市黃河路156號 | 810001 | 0971-6157015/5340 | 6131080 |

| 序號 | 單位 | | 地址 | 郵編 | 辦公室 | 傳真 |
|---|---|---|---|---|---|---|
| 30 | 寧夏區 | | 銀川市解放西路117號 | 750001 | 0951-5010397/47097 | 5064674 |
| 31 | 新疆區 | | 烏魯木齊市河灘南路16號 | 830002 | 0991-2843662/3661 | 2824449 |
| 32 | 計畫單列 | 大連市 | 人民廣場1號 | 116012 | 0411-3686020/21437 | 3686120 |
| 33 | | 青島市 | 閩江路7號 | 266071 | 0532-5912029/2056 | 5912028 |
| 34 | | 廈門市 | 湖濱北路78號興業大廈 | 361012 | 0592-5318858/87 | 5318880 |
| 35 | | 寧波市 | 長春路35號 | 305012 | 0574-7303141/3356 | 7291266 |
| 36 | | 深圳市 | 上步中路1023號市府二辦四樓 | 518006 | 0755-2099972/104322 | 2099803 |
| 37 | 副省級 | 州市 | 環市西路180號 | 510010 | 020-86677509/8043 | 86678083 |
| 38 | | 武漢市 | 漢口合作路17號 | 430017 | 027-82833107/5621 | 82817868 |
| 39 | | 哈爾濱 | 南崗貴新街170號 | 150010 | 0451-6219544/25239 | 6225239 |
| 40 | | 瀋陽市 | 沈河區青年大街30號 | 110013 | 024-22855328/58 | 22856445 |
| 41 | | 成都市 | 正府街80號 | 610017 | 028-6629858 | 6620420 |
| 42 | | 南京市 | 古鼓區上海路南東瓜市4號 | 210024 | 025-3608901/7711223 | 7711959 |
| 43 | | 西安市 | 西安市北院門159號 | 710003 | 029-7295608/5632 | 7295607 |
| 44 | | 長春市 | 靜月潭旅遊經濟開發區 | 130117 | 0431-4532397/8/6 | 4532469 |
| 45 | | 濟南市 | 經七緯四路117號 | 250001 | 0531-2066676/7934768 | 2017036 |
| 46 | 廣 其它 | 杭州市 | 延安路484號 | 310006 | 0571-5153565/5152881 | 5152645 |
| 47 | | 蘇州市 | 十全街115號 | 215006 | 0512-5212987/13140 | 5192980 |
| 48 | | 桂林市 | 榕湖北路14號 | 541001 | 0773-2825890/6443 | 282911 |
| 49 | | 兵團 | 烏魯木齊市光明路15號 | 830002 | 0991-2890531/2639594 | 2890531 |

## 附錄三　中國大陸與世界各國簽訂民航協定一覽表

| 序號 | 國家 | 簽字地點 | 簽字時間 |
|---|---|---|---|
| 1 | 原蘇聯 | 北京/莫斯科/北京 | 1954.12.30/1966.4.4/1991.3.25 |
| 2 | 緬甸 | 仰光 | 1955.11.8 |
| 3 | 越南 | 北京 | 1956.4.5/1971.5.30/1992.3.8 |
| 4 | 蒙古 | 烏蘭巴托/北京 | 1958.1.17/1989.4.8 |
| 5 | 朝鮮 | 北京/平壤 | 1959.2.18/1993.11.8 |
| 6 | 斯里蘭卡 | 北京 | 1959.3.26 |
| 7 | 老撾 | 康開/萬象 | 1962.1.13/1978.6.28 |
| 8 | 巴基斯坦 | 卡拉奇 | 1963.8.29 |
| 9 | 柬埔寨 | 金邊 | 1963.11.25 |
| 10 | 印度尼西亞 | 北京/雅加達 | 1964.11.6/1991.1.13 |
| 11 | 埃及 | 北京 | 1965.5.2 |
| 12 | 法國 | 巴黎 | 1966.6.1 |
| 13 | 伊拉克 | 北京 | 1969.11.7 |
| 14 | 阿爾巴尼亞 | 地拉那 | 1972.3.28 |
| 15 | 羅馬尼亞 | 布加勒斯特 | 1972.4.6 |
| 16 | 南斯拉夫 | 貝爾格萊德 | 1972.4.14 |
| 17 | 阿富汗 | 喀布爾 | 1972.7.26 |
| 18 | 衣索比亞 | 北京 | 1972.7.30 |
| 19 | 土耳其 | 安卡拉 | 1972.9.14 |
| 20 | 伊朗 | 北京 | 1972.11.18 |
| 21 | 義大利 | 北京 | 1973.1.8 |
| 22 | 挪威 | 北京 | 1973.5.12 |
| 23 | 丹麥 | 北京 | 1973.5.18 |
| 24 | 希臘 | 北京 | 1973.5.23 |
| 25 | 瑞典 | 北京 | 1973.6.1 |
| 26 | 加拿大 | 渥太華 | 1973.6.11 |
| 27 | 瑞士 | 伯爾尼 | 1973.11.12 |
| 28 | 日本 | 北京 | 1974.4.20 |
| 29 | 扎伊爾 | 北京 | 1974.5.31 |
| 30 | 比利爾 | 北京 | 1975.4.20 |

| 序號 | 國家 | 簽字地點 | 簽字時間 |
|---|---|---|---|
| 31 | 芬蘭 | 北京 | 1975.10.2 |
| 32 | 聯邦德國 | 北京 | 1975.10.31 |
| 33 | 敘利亞 | 大馬士革 | 1975.11.10 |
| 34 | 西班牙 | 北京 | 1978.6.19 |
| 35 | 尼泊爾 | 北京 | 1978.8.31 |
| 36 | 菲律賓 | 北京 | 1979.7.8 |
| 37 | 盧森堡 | 北京 | 1979.9.28 |
| 38 | 英國 | 倫敦 | 1979.11.1 |
| 39 | 科威特 | 科威特 | 1980.1.20 |
| 40 | 泰國 | 北京 | 1980.6.26 |
| 41 | 孟加拉國 | 北京 | 1980.7.24 |
| 42 | 美國 | 華盛頓 | 1980.9.17 |
| 43 | 北也門 | 薩那 | 1982.1.31 |
| 44 | 阿曼 | 馬斯喀特 | 1983.5.3 |
| 45 | 澳大利亞 | 北京 | 1984.9.7 |
| 46 | 奧地利 | 北京 | 1985.9.12 |
| 47 | 波蘭 | 北京 | 1986.3.20 |
| 48 | 捷克 | 北京 | 1988.5.25 |
| 49 | 斯洛伐克 | 北京 | 1988.5.25 |
| 50 | 印度 | 北京 | 1988.12.27 |
| 51 | 馬來西亞 | 北京 | 1989.3.31 |
| 52 | 阿聯酋 | 阿布扎比 | 1989.9.14 |
| 53 | 馬紹爾 | 北京 | 1992.5.17 |
| 54 | 新加坡 | 北京 | 1993.4.21 |
| 55 | 汶萊 | 北京 | 1993.5.5 |
| 56 | 古巴 | 北京 | 1993.6.21 |
| 57 | 保加利亞 | 北京 | 1993.6.21 |
| 58 | 烏克蘭 | 北京 | 1993.7.5 |
| 59 | 匈牙利 | 布達佩斯 | 1993.9.15 |
| 60 | 以色列 | 北京 | 1993.10.11 |
| 61 | 哈薩克斯坦 | 北京 | 1993.10.18 |
| 62 | 新西蘭 | 惠靈頓 | 1993.10.21 |
| 63 | 馬爾地夫 | 馬累 | 1994.3.2 |

| 序號 | 國家 | 簽字地點 | 簽字時間 |
|------|------|----------|----------|
| 64 | 烏茲別克斯坦 | 塔什幹 | 1994.4.19 |
| 65 | 巴西 | 北京 | 1994.7.11 |
| 66 | 韓國 | 漢城 | 1994.10.31 |
| 67 | 白俄羅斯 | 北京 | 1995.1.17 |
| 68 | 毛里求斯 | 北京 | 1995.5.23 |
| 69 | 亞美尼亞 | 北京 | 1996.5.5 |
| 70 | 津巴布韋 | 哈拉雷 | 1996.5.21 |
| 71 | 荷蘭 | 北京 | 1996.5.23 |
| 72 | 智利 | 聖地牙哥 | 1996.6.3 |
| 73 | 黎巴嫩 | 北京 | 1996.6.13 |
| 74 | 吉爾吉斯斯坦 | 北京 | 1996.7.4 |
| 75 | 馬耳他 | 北京 | 1997.9.1 |
| 76 | 馬達加斯加 | 北京 | 1997.9.23 |
| 77 | 斐濟 | 北京 | 1997.12.10 |
| 78 | 巴林 | 北京 | 1998.2.24 |
| 79 | 土庫曼斯坦 | 北京 | 1998.8.31 |
| 80 | 愛爾蘭 | 北京 | 1998.9.14 |
| 81 | 摩洛哥 | 北京 | 1998.12.3 |
| 82 | 南非 | 開普敦 | 1999.2.2 |
| 83 | 拉托維亞 | 里加 | 1999.3 |
| 84 | 愛沙尼亞 | 塔林 | 1999.3 |
| 85 | 卡塔爾 | 北京 | 1999.4.9 |
| 86 | 秘魯 | | 2000 |
| 87 | 摩爾多瓦 | | 2000 |
| 88 | 塞浦路斯 | | 2000 |
| 89 | 南斯拉夫 | | 2000 |
| 90 | 突尼斯 | | 2002 |
| 91 | 盧森堡 | | 2002 |

## 附錄四　中華人民共和國公民出境入境管理法實施細則

（1986年12月3日國務院批准，1986年12月26日公安部、外交部、交通部發布，1994年7月13日國務院批准修訂，1994年7月15日公安部、外交部、交通部發布。）

**第一章　總則**

第一條　根 據《中華人民共和國公民出境入境管理法》第十九條的規定，制定本實施細則

第二條　本實施細則適用於中國公民因私事出境、入境。所稱「私事」，是批：定居、探親、訪友、繼承財產、留學、就業、旅遊和其他非公務活動。

**第二章　出境**

第三條　居住國內的公民因私事出境，須向戶口所在地的市、縣公安局出入境管理部門提出申請，回答有關的詢問並履行下列手續：
（一）交驗戶口名簿或者其他戶籍證明；
（二）填寫出境申請表；
（三）提交所在工作單位對申請人出境的意見；
（四）提交與出境事由相應的證明。

第四條　本實施細則第三條第四項所稱的證明是指：
（一）出境定居，須提交擬定居地親友同意去定居的證明或者前往國家的定居許可證明；
（二）出境探親訪友，須提交親友邀請證明；
（三）出境繼承財產，須提交有合法繼承權的證明；
（四）出境留學，須提交接受學校入學許可證件和必需的經濟保證證明；
（五）出境就業，須提交聘請、僱用單位或者雇主的聘用、僱用證明；
（六）出境旅遊，須提交旅行所需處匯費用證明。

第五條　市、縣公安局對出境申請應當在30天內，地處偏僻、交通不便的應當在60天內，作出批准或者不批准的決定，通知申請人。
申請人在規定時間沒有接到審批結果通知的，有權查詢，受理部門應當作出答復；申請人認為不批准出境不符合《中華人民共和國公民出境入境管理法》的，有權向上一級公安機關提出申訴，受理機關應當作出處理和答覆。

第六條　居住國內的公民經批准出境的，由公安機關出入境管理部門發給中華人民共和國護照，並附發出境登記卡。

第七條　居住國內的公民辦妥前往國家的簽證或者入境許可證件後，應當在出境前辦理戶口手續，出境定居的，須到當地公安派出所或者戶籍辦公室登出戶口。短期出境的，辦理臨時外出的戶口登記，返回後憑執照在原居住地恢復常住戶口。

第八條　中國公民回國後再出境，憑有效的中華人民共和國護照或者有效的中華人民共和國旅行證或者其他有效出境入境證件出境。

**第三章　入境**

第九條　在境外的中國公民短期回國，憑有效的中華人民共和國護照或者有效的中華人民共和國旅行證或者其他有效入境出境證入境。

第十條　定居國外的中國公民要求回國定居的，應當在入境前向中國駐外國的外交代表機關、領事機關或者外交部授權的其他駐外機關提出申請，也可由本人或者經由國內親屬向擬定居地的市、縣公安局提出申請，由省、自治區、直轄市公安廳（局）核發回國定居證明。

第十一條　定居國外的中國公民要求回國工作的，應當向中國勞動、人事部門或者聘

請、僱用單位提出申請。

第十二條　定居國外的中國公民回國定居或者回國工作抵達目的地後，應當在30天內憑回國定居證明或者經中國勞動、人事部門核准的聘請、僱用證明到當地公安局辦理常住戶口登記。

第十三條　定居國外的中國公民短期回國，要按照戶口的管理規定，辦理暫住登記。在賓館、飯店、旅店、招待所、學校等企業、事業單位或者機關、團體及其他機構內住宿的，就當填寫臨時住房登記表；住在親友家的，由本人或者親友在24小時內（農村可在72小時內）到住地公安派出所或者戶籍辦公室辦理暫住登記。

## 第四章　出境入境檢查

第十四條　中國公民應當從對外開放的或者指定的口岸出境、入境，向邊防檢查站出示中華人民共和國護照或者其他出境入境證件，填交出境、入境登記卡，接受查檢。

第十五條　有下列情形之一的，邊防檢查站有權阻止出境、入境：
（一）未持有中華人民共和國護照或者其他出境入境證件的；
（二）持用無效護照或者其他無效出境入境證件的；
（三）持有偽造、塗改的護照、證件或者冒用他人護照、證件的；
（四）拒絕交驗證件的。
具有前款第二、三項規定的情形的，並可依照本實施細則第二十三條的規定處理。

## 第五章　證件管理

第十六條　中國公民出境入境的主要證件--中華人民共和國護照和中華人民共和國旅行證由持證人保存、使用。除公安機關和原發證機關有權依法吊銷、收繳證件以及人民檢察院、人民法院有權依法扣留證件外，其他任何機關、團體和企業、事業單位或者個人不得扣留證件。

第十七條　中華人民共和國護照有效期5年，可以延期2次，每次不超過5年。申請延期應在護照有效期滿前提出。
在國外，護照延期，由中國駐外國的外交代表機關、領事機關或者外交授權的其他駐外機關辦理。在國內，定居國外的中國公民的護照延期，由省、自治區、直轄市公安廳（局）及其授權的公安機關出入境管理部門辦理；居住國內的公民在出境前的護照延期，由原發證的或者戶口所在的公安機關出入境管理部門辦理。

第十八條　中華人民共和國旅行證分1年一次有效和2年多次有效兩種，由中國駐外國的外交代表機關、領事機關或者外交部授權的其他駐外機關頒發。

第十九條　中華人民共和國出境通行證，是入出中國國（邊）境的通行證件，由省、自治區、直轄市公安廳（局）及其授權的公安機關簽發。這種證件在有效期內一次或者多次入出境有效。一次有效的，在出境時由邊防檢查站收繳。

第二十條　中華人民共和國護照和其他出境入境證件的持有人，如因情況變化，護照、證件上的記載事項需要變更或者加註時，應當分別向市、縣公安局出入境管理部門或者中國駐外國的外交代表機關、領事機關或者外交部授權的其他駐外機關提申請，提交變更、加注事項的證明或者說明材料。

第二十一條　中國公民持有的中華人民共和國護照和其他出境入境證件因即將期滿或者簽證頁用完不能再延長有效期限，或者被損壞不能繼續使用的，可以申請換發，同時交回原持有的護照、證件；要求保留原護照的，可以與新護照合訂使用。護照、出境入境證件遺失的，應當報告中國主管機關，在登報聲明或者掛失聲明後申請補發。換發和補發護照、出境入境證件，在國外，由中國駐外國的外交代表機關、領事機關或者外交部授權的其他駐外

機關辦理；在國內，由省、自治區、直轄市公安廳（局）及授權的公安機
關出入境管理部門辦理。

第二十二條 中華人民共和國護照和其他出入境證件的持有人有下列情形之一的，其
護照、出境入境證件予以吊銷或者宣布作廢：

（一）持證人因非法進入前往國或者非法居留被關回國內的；

（二）公民持護照、證件招搖撞騙的；

（三）從事危害國家安全、榮譽和利益的活動的。

護照和其他出境入境證件的吊銷和宣佈作廢，由原發證機關或者其上級機關作出。

## 第六章　處罰

第二十三條 持用偽造、塗改等無效證件或者冒用他人證件出境、入境的，除收繳證件
外，處以警告或者5日以下拘留；情節嚴重、構成犯罪的，依照《全國人
民代表大會常務委員會關於嚴懲組織、運送他人偷越國（邊）境犯罪的補
充規定》確的有關條款的規定追究刑事責任。

第二十四條 偽造、塗改、轉讓、買賣出境入境證件的，處10日以下拘留；情節嚴重、構
成犯罪的，依照《中華人民共和國刑法》和《全國人民代表大會常務委員
會關於嚴懲組織、運送他人偷越國（邊）境犯罪的補充規定》的有關條款
的規定追究刑事責任。

第二十五條 編造情況，提供假證明，或者以行賄等手段，獲取出境入境證件，情節較
輕的，處以警告或者5日以下拘留；情節嚴重、構成犯罪的，依照《中華
人民共和國刑法》和《全國人民代表大會常務委員會關於嚴懲組織、運送
他人偷越國（邊）境犯罪的補充規定》的有關條款的規定追究刑事責任。

第二十六條 公安機關的工作人員在執行《中華人民共和國出境入境管理法》和本實施
細則時，如有利用職權索取、收受賄賂或者有其他違法失職行為，情節輕
微的，由主管部門酌情予以行政處分；情節嚴重，構成犯罪的，依照《中
華人民共和國刑法》和《全國人民代表大會常務委員會關於嚴懲組織、運
送他人偷越國（邊）境犯罪的補充規定》的有關條款的規定追究刑事責
任。

## 第七章　附則

第二十七條 中國公民因公務出境和中國海員因執行任務出境管理辦法，另行制定。

第二十八條 本實施細則自發布之日起施行。

## 附錄五　　中國公民出國旅遊管理辦法

第一條　為了規範旅行社組織中國公民出國旅遊活動,保障出國旅遊者和出國旅遊經營者的合法權益,制定本辦法。

第二條　出國旅遊的目的地國家,由國務院旅遊行政部門會同國務院有關部門提出,報國務院批准後,由國務院旅遊行政部門公布。

　　　　任何單位和個人不得組織中國公民到國務院旅遊行政部門公布的出國旅遊的目的地國家以外的國家旅遊;組織中國公民到國務院旅遊行政部門公布的出國旅遊的目的地國家以外的國家進行涉及體育活動、文化活動等臨時性專項旅遊的,須經國務院旅遊行政部門批准。

第三條　旅行社經營出國旅遊業務,應當具備下列條件:

　　　　(一)取得國際旅行社資格滿1年;

　　　　(二)經營入境旅遊業務有突出業績;

　　　　(三)經營期間無重大違法行為和重大服務質量問題。

第四條　申請經營出國旅遊業務的旅行社,應當向省、自治區、直轄市旅遊行政部門提出申請。省、自治區、直轄市旅遊行政部門應當自受理申請之日起30個工作日內,依據本辦法第三條規定的條件對申請審查完畢,經審查同意的,報國務院旅遊行政部門批准;經審查不同意的,應當書面通知申請人並說明理由。

　　　　國務院旅遊行政部門批准旅行社經營出國旅遊業務,應當符合旅遊業發展規劃及合理布局的要求。

　　　　未經國務院旅遊行政部門批准取得出國旅遊業務經營資格的,任何單位和個人不得擅自經營或者以商務、考察、培訓等方式變相經營出國旅遊業務。

第五條　國務院旅遊行政部門應當將取得出國旅遊業務經營資格的旅行社(以下簡稱組團社)名單予以公布,並通報國務院有關部門。

第六條　國務院旅遊行政部門根據上年度全國入境旅遊的業績、出國旅遊目的地的增加情況和出國旅遊的發展趨勢,在每年的2月底以前確定本年度組織出國旅遊的人數安排總量,並下達省、自治區、直轄市旅遊行政部門。

　　　　省、自治區、直轄市旅遊行政部門根據本行政區域內各組團社上年度經營入境旅遊的業績、經營能力、服務質量,按照公平、公正、公開的原則,在每年的3月底以前核定各組團社本年度組織出國旅遊的人數安排。

　　　　國務院旅遊行政部門應當對省、自治區、直轄市旅遊行政部門核定組團社年度出國旅遊人數安排及組團社組織公民出國旅遊的情況進行監督。

第七條　國務院旅遊行政部門統一印製《中國公民出國旅遊團隊名單表》(以下簡稱《名單表》),在下達本年度出國旅遊人數安排時編號發放給省、自治區、直轄市旅遊行政部門,由省、自治區、直轄市旅遊行政部門核發給組團社。

　　　　組團社應當按照核定的出國旅遊人數安排組織出國旅遊團隊,填寫《名單表》。旅遊者及領隊首次出境或者再次出境,均應當填寫在《名單表》中,經審核後的《名單表》不得增添人員。

第八條　《名單表》一式四聯,分為:出境邊防檢查專用聯、入境邊防檢查專用聯、旅遊行政部門審驗專用聯、旅行社自留專用聯。

　　　　組團社應當按照有關規定,在旅遊團隊出境、入境時及旅遊團隊入境後,將《名單表》分別交有關部門查驗、留存。

　　　　出國旅遊兌換外匯,由旅遊者個人按照國家有關規定辦理。

第九條　旅遊者持有有效普通護照的,可以直接到組團社辦理出國旅遊手續;沒有有效普通護照的,應當依照《中華人民共和國公民出境入境管理法》的有關規定辦

理護照後再辦理出國旅遊手續。

組團社應當為旅遊者辦理前往國簽證等出境手續。

第十條 組團社應當為旅遊團隊安排專職領隊。

領隊應當經省、自治區、直轄市旅遊行政部門考核合格，取得領隊證。

領隊在帶團時，應當佩戴領隊證，並遵守本辦法及國務院旅遊行政部門的有關規定。

第十一條 旅遊團隊應當從國家開放口岸整團出入境。

旅遊團隊出入境時，應當接受邊防檢查站對護照、簽證、《名單表》的查驗。經國務院有關部門批准，旅遊團隊可以到旅遊目的地國家按照該國有關規定辦理簽證或者免簽證。

旅遊團隊出境前已確定分團入境的，組團社應當事先向出入境邊防檢查總站或者省級公安邊防部門備案。

旅遊團隊出境後因不可抗力或者其他特殊原因確需分團入境的，領隊應當及時通知組團社，組團社應當立即向有關出入境邊防檢查總站或者省級公安邊防部門備案。

第十二條 組團社應當維護旅遊者的合法權益。

組團社向旅遊者提供的出國旅遊服務資訊必須真實可靠，不得作虛假宣傳，報價不得低於成本。

第十三條 組團社經營出國旅遊業務，應當與旅遊者訂立書面旅遊合同。

旅遊合同應當包括旅遊起止時間、行程路線、價格、食宿、交通以及違約責任等內容。旅遊合同由組團社和旅遊者各持一份。

第十四條 組團社應當按照旅遊合同約定的條件，為旅遊者提供服務。

組團社應當保證所提供的服務符合保障旅遊者人身、財產安全的要求；對可能危及旅遊者人身安全的情況，應當向旅遊者作出真實說明和明確警示，並採取有效措施，防止危害的發生。

第十五條 組團社組織旅遊者出國旅遊，應當選擇在目的地國家依法設立並具有良好信譽的旅行社（以下簡稱境外接待社），並與之訂立書面合同後，方可委託其承擔接待工作。

第十六條 組團社及其旅遊團隊領隊應當要求境外接待社按照約定的團隊活動計畫安排旅遊活動，並要求其不得組織旅遊者參與涉及色情、賭博、毒品內容的活動或者危險性活動，不得擅自改變行程、減少旅遊專案，不得強迫或者變相強迫旅遊者參加額外付費專案。

境外接待社違反組團社及其旅遊團隊領隊根據前款規定提出的要求時，組團社及其旅遊團隊領隊應當予以制止。

第十七條 旅遊團隊領隊應當向旅遊者介紹旅遊目的地國家的相關法律、風俗習慣以及其他有關注意事項，並尊重旅遊者的人格尊嚴、宗教信仰、民族風俗和生活習慣。

第十八條 旅遊團隊領隊在帶領旅遊者旅行、遊覽過程中，應當就可能危及旅遊者人身安全的情況，向旅遊者作出真實說明和明確警示，並按照組團社的要求採取有效措施，防止危害的發生。

第十九條 旅遊團隊在境外遇到特殊困難和安全問題時，領隊應當及時向組團社和中國駐所在國家使領館報告；組團社應當及時向旅遊行政部門和公安機關報告。

第二十條 旅遊團隊領隊不得與境外接待社、導遊及為旅遊者提供商品或者服務的其他經營者串通欺騙、脅迫旅遊者消費，不得向境外接待社、導遊及其他為旅遊者提供商品或者服務的經營者索要回扣、提成或者收受其財物。

第二十一條　旅遊者應當遵守旅遊目的地國家的法律，尊重當地的風俗習慣，並服從旅遊團隊領隊的統一管理。

第二十二條　嚴禁旅遊者在境外滯留不歸。
　　　　　　旅遊者在境外滯留不歸的，旅遊團隊領隊應當及時向組團社和中國駐所在國家使領館報告，組團社應當及時向公安機關和旅遊行政部門報告。有關部門處理有關事項時，組團社有義務予以協助。

第二十三條　旅遊者對組團社或者旅遊團隊領隊違反本辦法規定的行為，有權向旅遊行政部門投訴。

第二十四條　因組團社或者其委託的境外接待社違約，使旅遊者合法權益受到損害的，組團社應當依法對旅遊者承擔賠償責任。

第二十五條　組團社有下列情形之一的，旅遊行政部門可以暫停其經營出國旅遊業務；情節嚴重的，取消其出國旅遊業務經營資格：
　（一）入境旅遊業績下降的；
　（二）因自身原因，在1年內未能正常開展出國旅遊業務的；
　（三）因出國旅遊服務質量問題被投訴並經查實的；
　（四）有逃匯、非法套匯行為的；
　（五）以旅遊名義弄虛作假，騙取護照、簽證等出入境證件或者送他人出境的；
　（六）國務院旅遊行政部門認定的影響中國公民出國旅遊秩序的其他行為。

第二十六條　任何單位和個人違反本辦法第四條的規定，未經批准擅自經營或者以商務、考察、培訓等方式變相經營出國旅遊業務的，由旅遊行政部門責令停止非法經營，沒收違法所得，並處違法所得2倍以上5倍以下的罰款。

第二十七條　組團社違反本辦法第十條的規定，不為旅遊團隊安排專職領隊的，由旅遊行政部門責令改正，並處5000元以上2萬元以下的罰款，可以暫停其出國旅遊業務經營資格；多次不安排專職領隊的，並取消其出國旅遊業務經營資格。

第二十八條　組團社違反本辦法第十二條的規定，向旅遊者提供虛假服務資訊或者低於成本報價的，由工商行政管理部門依照《中華人民共和國消費者權益保護法》、《中華人民共和國反不正當競爭法》的有關規定給予處罰。

第二十九條　組團社或者旅遊團隊領隊違反本辦法第十四條第二款、第十八條的規定，對可能危及人身安全的情況未向旅遊者作出真實說明和明確警示，或者未採取防止危害發生的措施的，由旅遊行政部門責令改正，給予警告；情節嚴重的，對組團社暫停其出國旅遊業務經營資格，並處5,000元以上2萬元以下的罰款，對旅遊團隊領隊可以暫扣直至吊銷其領隊證；造成人身傷亡事故的，依法追究刑事責任，並承擔賠償責任。

第三十條　組團社或者旅遊團隊領隊違反本辦法第十六條的規定，未要求境外接待社不得組織旅遊者參與涉及色情、賭博、毒品內容的活動或者危險性活動，未要求其不得擅自改變行程、減少旅遊專案、強迫或者變相強迫旅遊者參加額外付費專案，或者在境外接待社違反前述要求時未制止的，由旅遊行政部門對組團社處組織該旅遊團隊所收取費用2倍以上5倍以下的罰款，並暫停其出國旅遊業務經營資格，對旅遊團隊領隊暫扣其領隊證；造成惡劣影響的，對組團社取消其出國旅遊業務經營資格，對旅遊團隊領隊吊銷其領隊證。

第三十一條　旅遊團隊領隊違反本辦法第二十條的規定，與境外接待社、導遊及為旅遊者提供商品或者服務的其他經營者串通欺騙、脅迫旅遊者消費或者向境外接待社、導遊和其他為旅遊者提供商品或者服務的經營者索要回扣、提成或者收受其財物的，由旅遊行政部門責令改正，沒收索要的回扣、提成或者收受的財物，並處索要的回扣、提成或者收受的財物價值2倍以上5倍以

下的罰款；情節嚴重的，並吊銷其領隊證。

第三十二條　違反本辦法第二十二條的規定，旅遊者在境外滯留不歸，旅遊團隊領隊不及時向組團社和中國駐所在國家使領館報告，或者組團社不及時向有關部門報告的，由旅遊行政部門給予警告，對旅遊團隊領隊可以暫扣其領隊證，對組團社可以暫停其出國旅遊業務經營資格。

　　　　　旅遊者因滯留不歸被遣返回國的，由公安機關吊銷其護照。

第三十三條　本辦法自2002年7月1日起施行。國務院1997年3月17日批准，國家旅遊局、公安部1997年7月1日發布的《中國公民自費出國旅遊管理暫行辦法》同時廢止。

## 附錄六　旅行社管理條例

旅行社管理條例（1996年10月15日中華人民共和國國務院令第205號發布根據2001年12月11日《國務院關於修改〈旅行社管理條例〉的決定》修訂）

### 第一章　總則

第一條　為了加強對旅行社的管理，保障旅遊者和旅行社的合法權益，維護旅遊市場秩序，促進旅遊業的健康發展，制定本條例。

第二條　本條例適用於中華人民共和國境內設立的旅行社和外國旅行社在中華人民共和國境內設立的常駐機構（以下簡稱外國旅行社常駐機構）。

第三條　本條例所稱旅行社，是指有營利目的，從事旅遊業務的企業。

　　　　本條例所稱旅遊業務，是指為旅遊者代辦出境、入境和簽證手續，招徠、接待旅遊者，為旅遊者安排食宿等有償服務的經營活動。

第四條　國務院旅遊行政主管部門負責全國旅行社的監督管理工作。

　　　　縣級以上地方人民政府管理旅遊工作的部門按照職責負責本行政區域內的旅行社的監督管理工作。

　　　　本條第一款、第二款規定的部門統稱旅遊行政管理部門。

第五條　旅行社按照經營業務範圍，分為國際旅行社和國內旅行社。本條例另有特別規定的，依照其規定。

　　　　國際旅行社的經營範圍包括入境旅遊業務、出境旅遊業務、國內旅遊業務。

　　　　國內旅行社的經營範圍僅限於國內旅遊業務。

### 第二章　旅行社設立

第六條　設立旅行社，應當具備下列條件：

　　（一）有固定的營業場所；

　　（二）有必要的營業設施；

　　（三）有經培訓並持有省、自治區、直轄市以上人民政府旅遊行政管理部門頒發的資格證書的經營人員；

　　（四）有符合本條例第七條、第八條規定的註冊資本和質量保證金。

第七條　旅行社的註冊資本，應當符合下列要求：

　　（一）國際旅行社，註冊資本不得少於150萬元人民幣；

　　（二）國內旅行社，註冊資本不得少於30萬元人民幣。

第八條　申請設立旅行社，應當按照下列標準向旅遊行政管理部門交納質量保證金：

　　（一）國際旅行社經營入境旅遊業務的，交納60萬元人民幣；經營出境旅遊業務的，交納100萬元人民幣。

　　（二）國內旅行社，交納10萬元人民幣。

　　　　質量保證金及其在旅遊行政管理部門負責管理期間產生的利息，屬於旅行社所有；旅遊行政管理部門按照國家有關規定，可以從利息中提取一定比例的管理費。

第九條　申請設立國際旅行社，應當向所在地的省、自治區、直轄市人民政府管理旅遊工作的部門提出申請；省、自治區、直轄市人民政府管理旅遊工作的部門審查同意後，報國務院旅遊行政主管部門審核批准。

　　　　申請設立國內旅行社，應當向所在地的省、自治區、直轄市管理旅遊工作的部門申請批准。

第十條　申請設立旅行社，應當提交下列文件：

　　（一）設立申請書；

　　（二）設立旅行社可行性研究報告；

（三）旅行社章程；

（四）旅行社經理、副經理履歷表和本條例第六條第三項規定的資格證書；

（五）開戶銀行出具的資金信用證明、註冊會計師及其會計師事務所或者審計師
事務所出具的驗資報告；

（六）經營場所證明；

（七）經營設備情況證明。

第十一條 旅遊行政管理部門收到申請書後，根據下列原則進行審核：

（一）符合旅遊業發展規劃；

（二）符合旅遊市場需要；

（三）具備本條例第六條規定的條件。

旅遊行政管理部門應當自收到申請書之日起30日內，作出批准或者不批准的
決定，並通知申請人。

第十二條 旅遊行政管理部門應當向經審核批准的申請人頒發《旅行社業務經營許可
證》，申請人持《旅行社業務經營許可證》向工商行政管理機關領取營業執
照。

未取得《旅行社業務經營許可證》的，不得從事旅遊業務。

第十三條 旅行社變更經營範圍的，應當經原審批的旅遊行政管理部門審核批准後，到
工商行政管理機關辦理變更登記手續。

旅行社變更名稱、經營場所、法定代表人等或者停業、歇業的，應當到工商
行政管理機關辦理相應的變更登記或者登出登記，並向原審核批准的旅遊行
政管理部門備案。

第十四條 旅遊行政管理部門對旅行社實行公告制度。公告包括開業公告、變更名稱公
告、變更經營範圍公告、停業公告、吊銷許可證公告。

第十五條 旅行社每年接待旅遊者10萬人次以上的，可以設立不具有法人資格的分社
（以下簡稱分社）。

國際旅行社每設立一個分社，應當增加註冊資本75萬元人民幣，增交質量保
證金30萬元人民幣；國內旅行社每設立一個分社，應當增加註冊資本15萬元
人民幣，增交質量保證金5萬元人民幣。

旅行社同其設立的分社應當實行統一管理、統一財務、統一招徠、統一接
待。

旅行社設立的分社，應當接受所在地的縣級以上地方人民政府管理旅遊工作
的部門的監督管理。

第十六條 外國旅行社在中華人民共和國境內設立常駐機構，必須經國務院旅遊行政主
管部門批准。

外國旅行社常駐機構只能從事旅遊諮詢、聯絡、宣傳活動，不得經營旅遊業
務。

## 第三章 旅行社經營

第十七條 旅行社應當按照核定的經營範圍開展經營活動。

旅行社在經營活動中應當遵循自願、平等、公平、誠實信用的原則，遵守商
業道德。

第十八條 旅行社不得採用下列不正當手段從事旅遊業務，損害競爭對手：

（一）假冒其他旅行社的註冊商標；

（二）擅自使用其他旅行社的名稱；

（三）詆毀其他旅行社的名譽；

（四）委託非旅行社的單位和個人代理經營旅遊業務；

（五）擾亂旅遊市場秩序的其他行為。

第十九條　旅行社與其聘用的經營人員，應當簽訂書面合同，約定雙方的權利、義務。
　　　　　經營人員未經旅行社同意，不得披露、使用或者允許他人使用其所掌握的旅行社商業秘密。

第二十條　旅行社應當維護旅遊者的合法權益。
　　　　　旅行社向旅遊者提供的旅遊服務資訊必須真實可靠，不得作虛假宣傳。

第二十一條　旅行社組織旅遊，應當為旅遊者辦理旅遊意外保險，並保證所提供的服務符合保障旅遊者人身、財物安全的要求；對可能危及旅遊者人身、財物安全的事宜，應當向旅遊者作出真實的說明和明確的警示，並採取防止危害發生的措施。

第二十二條　旅行社對旅遊者提供的旅行服務專案，按照國家規定收費；旅行中增加服務專案需要加收費用的，應當事先徵得旅遊者的同意。
　　　　　　旅行社提供有償服務，應當按照國家有關規定向旅遊者出具服務單據。

第二十三條　因下列情形之一，給旅遊者造成損失的，旅遊者有權向旅遊行政管理部門投訴：
　　（一）旅行社因自身過錯未達到合同約定的服務質量標準的；
　　（二）旅行社服務未達到國家標準或者行業標準的；
　　（三）旅行社破產造成旅遊者預交旅行費損失的。
　　　　　　旅遊行政管理部門受理旅遊者的投訴，應當依照本條例的規定處理。

第二十四條　旅行社為接待旅遊者聘用的導遊和為組織旅遊者出境旅遊聘用的領隊，應當持有省、自治區、直轄市以上人民政府旅遊行政管理部門頒發的資格證書。

第二十五條　旅行社組織旅遊者出境旅遊，應當選擇有關國家和地區的依法設立的、信譽良好的旅行社，並與之簽訂書面協定後，方可委託其承擔接待工作。
　　　　　　因境外旅行社違約，使旅遊者權益受到損害的，組織出境旅遊的境內旅行社應當承擔賠償責任，然後再向違約的境外旅行社追償。

第二十六條　旅行社招徠、接待旅遊者，應當製作完整記錄，保存有關文件、資料，以備旅遊行政管理部門核查。

## 第四章　外商投資旅行社的特別規定

第二十七條　外商投資旅行社適用本章規定；本章沒有規定的，適用本條例其他有關規定。
　　　　　　前款所稱外商投資旅行社，包括外國旅遊經營者同中國投資者依法共同投資設立的中外合資經營旅行社和中外合作經營旅行社。

第二十八條　中外合資經營旅行社的註冊資本最低限額為人民幣400萬元。中外合資經營旅行社的註冊資本最低限額可以進行調整，調整期限由國務院旅遊行政主管部門會同國務院對外經濟貿易主管部門確定。
　　　　　　中外合資經營旅行社各方投資者的出資比例，由國務院旅遊行政主管部門會同國務院對外經濟貿易主管部門按照有關規定確定。
　　　　　　中外合作經營旅行社的註冊資本最低限額、各方出資比例，比照適用本條第一款、第二款的規定。

第二十九條　外商投資旅行社的中國投資者應當符合下列條件：
　　（一）是依法設立的公司；
　　（二）最近3年無違法或者重大違規記錄；
　　（三）符合國務院旅遊行政主管部門規定的審慎的和特定行業的要求。

第三十條　外商投資旅行社的外國旅遊經營者應當符合下列條件：
　　（一）是旅行社或者主要從事旅遊經營業務的企業；

（二）年旅遊經營總額4000萬美元以上；

（三）是本國旅遊行業協會的會員。

第三十一條　設立外商投資旅行社，由中國投資者向國務院旅遊行政主管部門提出申請，並提交本條例第十條規定的文件和符合本條例第三十條規定條件的證明文件。國務院旅遊行政主管部門應當自受理申請之日起60日內對申請審查完畢，作出批准或者不批准的決定。予以批准的，頒發《外商投資旅行社業務經營許可審定意見書》；不予批准的，應當書面通知申請人並說明理由。

申請人持《外商投資旅行社業務經營許可審定意見書》以及投資各方簽訂的合同、章程向國務院對外經濟貿易主管部門提出設立外商投資企業的申請。國務院對外經濟貿易主管部門應當自受理申請之日起在有關法律、行政法規規定的時間內，對擬設立外商投資旅行社的合同、章程審查完畢，作出批准或者不批准的決定。予以批准的，頒發《外商投資企業批准證書》，並通知申請人向國務院旅遊行政主管部門領取《旅行社業務經營許可證》；不予批准的，應當書面通知申請人並說明理由。

申請人憑《旅行社業務經營許可證》和《外商投資企業批准證書》向工商行政管理機關辦理外商投資旅行社的註冊登記手續。

第三十二條　外商投資旅行社可以經營入境旅遊業務和國內旅遊業務。

外商投資旅行社不得設立分支機構。

第三十三條　外商投資旅行社不得經營中國公民出國旅遊業務以及中國其他地區的人赴香港特別行政區、澳門特別行政區和臺灣地區旅遊的業務。

## 第五章　監督檢查

第三十四條　旅遊行政管理部門應當依法加強對旅行社和外國旅行社常駐機構的監督管理，維護旅遊市場秩序。

第三十五條　旅行社應當接受旅遊行政管理部門對其服務質量、旅遊安全、對外報價、財務帳目、外匯收支等經營情況的監督檢查。

旅遊行政管理部門工作人員執行監督檢查職責時，應當出示證件。

第三十六條　旅遊行政管理部門對旅行社每年進行一次年度檢查。旅行社應當按照旅遊行政管理部門的規定，提交年檢報告書、資產狀況表、財務報表以及其他有關文件、材料。

第三十七條　旅遊行政管理部門應當加強對質量保證金的財務管理，並按照國家有關規定將質量保證金用於賠償旅遊者的經濟損失。任何單位和個人不得挪用質量保證金。

## 第六章　罰則

第三十八條　違反本條例第十二條第二款、第十六條第二款規定的，由旅遊行政管理部門責令停止非法經營，沒收違法所得，並處人民幣1萬元以上5萬元以下的罰款。

第三十九條　違反本條例第十七條第一款、第二十一條、第二十二條第一款、第二十四條、第二十五條第一款、第三十二條、第三十三條規定的，由旅遊行政管理部門責令限期改正；有違法所得的，沒收違法所得；逾期不改正的，責令停業整頓15天至30天，可以並處人民幣5000元以上2萬元以下的罰款；情節嚴重的，並可以吊銷《旅行社業務經營許可證》。

第四十條　違反本條例第十八條、第二十條第二款規定的，依照《中華人民共和國商標法》、《中華人民共和國反不正當競爭法》的有關規定處罰。

第四十一條　違反本條例第二十六條、第三十五條第一款規定的，由旅遊行政管理部門責令限期改正，給予警告；逾期不改正的，責令停業整頓3天至15天，可以並處人民幣3000元以上1萬元以下的罰款。

第四十二條　旅行社被吊銷《旅行社業務經營許可證》的，由工商行政管理部門相應吊銷營業執照。

第四十三條　旅遊行政管理部門受理本條例第二十三條規定的投訴，經調查情況屬實的，應當根據旅遊者的實際損失，責令旅行社予以賠償；旅行社拒不承擔或者無力承擔賠償責任時，旅遊行政管理部門可以從該旅行社的質量保證金中劃撥。

第四十四條　旅遊行政管理部門或者對外經濟貿易主管部門違反本條例規定，有下列情形之一的，對負有責任的主管人員和其他直接責任人員依法給予行政處分：

（一）對符合條件的申請人應當頒發《旅行社業務經營許可證》或者《外商投資企業批准證書》而不予頒發的；

（二）對不符合條件的申請人擅自頒發《旅行社業務經營許可證》或者《外商投資企業批准證書》的。

第四十五條　旅遊行政管理部門工作人員玩忽職守、濫用職權，觸犯刑律的，依法追究刑事責任；尚不夠刑事處罰的，依法給予行政處分。

**第七章　附則**

第四十六條　香港特別行政區、澳門特別行政區和台灣地區的旅遊經營者在內地投資設立旅行社，比照適用本條例。

第四十七條　本條例自發布之日起施行。1985年5月11日國務院發布的《旅行社管理暫行條例》同時廢止。

## 附錄七 導遊人員管理條例

（中華人民共和國國務院令第263號）

第一條 為了規範導遊活動，保障旅遊者和導遊人員的合法權益，促進旅遊業的健康發展，制定本條例。

第二條 本條例所稱導遊人員，是指依照本條例的規定取得導遊證，接受旅行社委派，為旅遊者提供向導、講解及相關旅遊服務的人員。

第三條 國家實行全國統一的導遊人員資格考試制度。
具有高級中學、中等專業學校或者以上學歷，身體健康，具有適應導遊需要的基本知識和語言表達能力的中華人民共和國公民，可以參加導遊人員資格考試；經考試合格的，由國務院旅遊行政部門或者國務院旅遊行政部門委託省、自治區、直轄市人民政府旅遊行政部門頒發導遊人員資格證書。

第四條 在中華人民共和國境內從事導遊活動，必須取得導遊證。
取得導遊人員資格證書的，經與旅行社訂立勞動合同或者在導遊服務公司登記，方可持所訂立的勞動合同或者登記證明材料，向省、自治區、直轄市人民政府旅遊行政部門申請領取導遊證。
具有特定語種語言能力的人員，雖未取得導遊人員資格證書，旅行社需要聘請臨時從事導遊活動的，由旅行社向省、自治區、直轄市人民政府旅遊行政部門申請領取臨時導遊證。
導遊證和臨時導遊證的樣式規格，由國務院旅遊行政部門規定。

第五條 有下列情形之一的，不得頒發導遊證：
（一）無民事行為能力或者限制民事行為能力的；
（二）患有傳染性疾病的；
（三）受過刑事處罰的，過失犯罪的除外；
（四）被吊銷導遊證的。

第六條 省、自治區、直轄市人民政府旅遊行政部門應當自收到申請領取導遊證之日起15日內，頒發導遊證；發現有本條例第五條規定情形，不予頒發導遊證的，應當書面通知申請人。

第七條 導遊人員應當不斷提高自身業務素質和職業技能。
國家對導遊人員實行等級考核制度。導遊人員等級考核標準和考核辦法，由國務院旅遊行政部門制定。

第八條 導遊人員進行導遊活動時，應當佩戴導遊證。
導遊證的有效期限為3年。導遊證持有人需要在有效期滿後繼續從事導遊活動的，應當在有效期限屆滿3個月前，向省、自治區、直轄市人民政府旅遊行政部門申請辦理換發導遊證手續。
臨時導遊證的有效期限最長不超過3個月，並不得展期。

第九條 導遊人員進行導遊活動，必須經旅行社委派。
導遊人員不得私自承攬或者以其他任何方式直接承攬導遊業務，進行導遊活動。

第十條 導遊人員進行導遊活動時，其人格尊嚴應當受到尊重，其人身安全不受侵犯。
導遊人員有權拒絕旅遊者提出的侮辱其人格尊嚴或者違反其職業道德的不合理要求。

第十一條 導遊人員進行導遊活動時，應當自覺維護國家利益和民族尊嚴，不得有損害國家利益和民族尊嚴的言行。

第十二條 導遊人員進行導遊活動時，應當遵守職業道德，著裝整潔，禮貌待人，尊重旅遊者的宗教信仰、民族風俗和生活習慣。

導遊人員進行導遊活動時，應當向旅遊者講解旅遊地點的人文和自然情況，介紹風土人情和習俗；但是，不得迎合個別旅遊者的低級趣味，在講解、介紹中摻雜庸俗下流的內容。

第十三條 導遊人員應當嚴格按照旅行社確定的接待計畫，安排旅遊者的旅行、遊覽活動，不得擅自增加、減少旅遊專案或者中止導遊活動。

導遊人員在引導旅遊者旅行、遊覽過程中，遇有可能危及旅遊者人身安全的緊急情形時，經徵得多數旅遊者的同意，可以調整或者變更接待計畫，但是應當立即報告旅行社。

第十四條 導遊人員在引導旅遊者旅行、遊覽過程中，應當就可能發生危及旅遊者人身、財物安全的情況，向旅遊者作出真實說明和明確警示，並按照旅行社的要求採取防止危害發生的措施。

第十五條 導遊人員進行導遊活動，不得向旅遊者兜售物品或者購買旅遊者的物品，不得以明示或者暗示的方式向旅遊者索要小費。

第十六條 導遊人員進行導遊活動，不得欺騙、脅迫旅遊者消費或者與經營者串通欺騙、脅迫旅遊者消費。

第十七條 旅遊者對導遊人員違反本條例規定的行為，有權向旅遊行政部門投訴。

第十八條 無導遊證進行導遊活動的，由旅遊行政部門責令改正並予以公告，處1000元以上3萬元以下的罰款；有違法所得的，並處沒收違法所得。

第十九條 導遊人員未經旅行社委派，私自承攬或者以其他任何方式直接承攬導遊業務，進行導遊活動的，由旅遊行政部門責令改正，處1000元以上3萬元以下的罰款；有違法所得的，並處沒收違法所得；情節嚴重的，由省、自治區、直轄市人民政府旅遊行政部門吊銷導遊證並予以公告。

第二十條 導遊人員進行導遊活動時，有損害國家利益和民族尊嚴的言行的，由旅遊行政部門責令改正；情節嚴重的，由省、自治區、直轄市人民政府旅遊行政部門吊銷導遊證並予以公告；對該導遊人員所在的旅行社給予警告直至責令停業整頓。

第二十一條 導遊人員進行導遊活動時未佩戴導遊證的，由旅遊行政部門責令改正；拒不改正的，處500元以下的罰款。

第二十二條 導遊人員有下列情形之一的，由旅遊行政部門責令改正，暫扣導遊證3至6個月；情節嚴重的，由省、自治區、直轄市人民政府旅遊行政部門吊銷導遊證並予以公告：

（一）擅自增加或者減少旅遊專案的；
（二）擅自變更接待計畫的；
（三）擅自中止導遊活動的。

第二十三條 導遊人員進行導遊活動，向旅遊者兜售物品或者購買旅遊者的物品的，或者以明示或者暗示的方式向旅遊者索要小費的，由旅遊行政部門責令改正，處1000元以上3萬元以下的罰款；有違法所得的，並處沒收違法所得；情節嚴重的，由省、自治區、直轄市人民政府旅遊行政部門吊銷導遊證並予以公告；對委派該導遊人員的旅行社給予警告直至責令停業整頓。

第二十四條 導遊人員進行導遊活動，欺騙、脅迫旅遊者消費或者與經營者串通欺騙、脅迫旅遊者消費的，由旅遊行政部門責令改正，處1000元以上3萬元以下的罰款；有違法所得的，並處沒收違法所得；情節嚴重的，由省、自治

區、直轄市人民政府旅遊行政部門吊銷導遊證並予以公告；對委派該導遊人員的旅行社給予警告直至責令停業整頓；構成犯罪的，依法追究刑事責任。

第二十五條　旅遊行政部門工作人員玩忽職守、濫用職權、徇私舞弊，構成犯罪的，依法追究刑事責任；尚不構成犯罪的，依法給予行政處分。

第二十六條　景點景區的導遊人員管理辦法，由省、自治區、直轄市人民政府參照本條例制定。

第二十七條　本條例自1999年10月1日起施行。1987年11月14日國務院批准、1987年12月1日國家旅遊局發布的《導遊人員管理暫行規定》同時廢止。

## 附錄八 導遊證管理辦法

一、為進一步規範導遊證管理，依據《導遊人員管理條例》和《導遊人員管理實施辦法》（國家旅遊局第15號局令），制定本辦法。

二、導遊證是持證人已依法進行中華人民共和國導遊註冊、能夠從事導遊活動的法定證件。

三、導遊證版式。導遊證實行統一版式。新版導遊證（2002年版）為IC卡形式，可借助讀卡機查閱卡中儲存的導遊基本情況和違規計分情況等內容，導遊證的正面設置中英文對照的「導遊證」（CHINA TOUR GUIDE）、導遊證等級、編號、姓名、語種等專案，中間為持證人近期免冠2吋正面照片，導遊證等級以4種不同的顏色加以區分：初級為灰色、中級為粉米色、高級為淡黃色、特級為金黃色；背面印有注意事項和卡號。

四、導遊證編號。其規則為（D-0000-000000），英文字母（D）為「導」字的拼音字母的縮寫，代表導遊，前4位元數位為省、城市、地區的標準國際代碼，後6位元數位為計數編碼。不同等級的導遊卡號依各自順序編號。

五、導遊證的領取。領取人須持以下材料向所在旅遊行政管理部門提出申請。

　（一）申請人的《導遊人員資格證書》及其複印件、《導遊員等級證書》及其複印件（原件僅供交驗）；

　（二）與旅行社訂立的勞動合同及其複印件，或在導遊服務中心登記的證明文件及其複印件（原件僅供交驗）；

　（三）身份證及其複印件；

　（四）按規定填寫的《申請導遊證登記表》。

六、導遊證的發放。接受申請的所在地旅遊行政管理部門通過導遊管理網路核查申領人「導遊資格證」、所服務旅行社和導遊機構的合法性，核查申領人的導遊執業檔案有無違規記錄；核查所提供勞動合同及其他證明的合法性。

經審核，發證機關應向符合規定條件的申請人頒發導遊證，對不符合頒證條件的，要當面或以書面形式通知申請人；對材料不符合條件的，要求申請人進行補充和完善。

七、導遊證的變更和換發。導遊跨省或跨城市調動、姓名變更、等級變更，需更換導遊證，原導遊證作廢。其他變更需更改導遊證的相關內容，原導遊證可繼續使用。

持證人原導遊證作廢，須辦理變更、換發手續。

　（一）導遊跨省或跨城市調動

　　導遊跨省或跨城市調動，涉及到發證機關和導遊證編號的變更。原發證機關還須收回變更人原導遊證、打孔作廢，並在《申請導遊證登記表》中註明「原證已收回」、「跨地變更」、「換發」字樣。持原發證機關的證明和本辦法第五條所要求的四項材料，到新單位所在地旅遊行政管理部門換領導遊證。變更人的新導遊證編號應按新單位所屬地區編碼和該地區導遊排序重新編排、建檔、登記。

　（二）等級調整

　　持原導遊證和身分證、導遊員等級證書（原件及其複印件）、《申請導遊證登記表》（一式三份須註明「等級變更換發」字樣）到原發證機關辦理換領手續。

　（三）調動所屬單位的變更：

　　在本地區內的所屬單位變更，持原單位同意調出或解聘關係的證明材料、身

分證、原導遊證到原發證機關辦理導遊證變更手續，領取、填報《申請導遊證登記表》（一式3份、須註明「單位變更」字樣），同時持本辦法第五條中所要求的四項材料，辦理導遊證。

（四）其他變更

其他變更程式可參照以上內容執行。

八、導遊證遺失、補發。持證人發現導遊證遺失須立即辦理掛失、補辦手續。

（一）持證人帶團時發生遺失

持證人發現導遊證遺失，應及時與原單位或委託旅行社聯繫，取得其單位開具的身分及遺失證明或複印件，並憑團隊計畫和日程表、遺失證件簡要說明等材料完成行程。

（二）申請補發導遊證

持證人應及時向所在單位報告、遞交遺失證件簡要情況，並持所屬單位出具的遺失證明、身份證（及其複印件）、《導遊人員資格證書》及其複印件、《導遊員等級證書》及其複印件到發證機關辦理遺失補辦手續：填寫《申請導遊登記表》（一式三份），註明「遺失補發」字樣。持證人憑此《申請導遊登記表》到《中國旅遊報》、省級日報聯繫辦理登載「證件遺失作廢聲明」（內容包括導遊證編號、姓名、卡號）事宜，自證件遺失作廢聲明登載之日起的1個月後，持登報啟事、導遊資格證、身分證、所在單位開具的證件丟失證明，到原發證機關補辦導遊證。

在申請補辦期間，申請人不得從事導遊活動。

導遊證損壞的，持證人應持身分證（原件及複印件）、原導遊證、導遊資格（等級）證書和填妥的《申請導遊登記表》（一式三份），須註明「損壞換發」字樣，向原發證機關申請換發。

九、導遊證的監督檢查。持證人應接受旅遊行政管理部門的檢查，出示和提供有關材料。

持證人違規使用導遊證，旅遊行政管理部門依據《導遊人員管理條例》、《導遊人員管理實施辦法》的規定作出相關處罰。其他組織和個人不得擅自扣留、銷毀、吊銷導遊證。

十、本辦法由國家旅遊局負責解釋。

十一、本辦法自2002年4月1日試行，國家旅遊局1999年10月1日實施的《導遊證管理辦法》和1999年8月27日發布的《關於改版和換發導遊證的通知》到2003年4月1日廢止。

## 附錄九 設立外商控股、外商獨資旅行社暫行規定

### 2006.6.15

第一條 為適應中國加入世界貿易組織的新形勢,進一步擴大旅遊業對外開放,促進旅行社業發展,根據中國外商投資企業的相關法律、《旅行社管理條例》及有關規定,制定本《規定》。

第二條 在中國有關入世承諾規定期限之前的過渡期內,在中華人民共和國境內設立外商控股或外商獨資的旅行社,適用本《規定》。

第三條 設立外商控股旅行社的境外投資方,應符合下列條件:
(一)是旅行社或者是主要從事旅遊經營業務的企業;
(二)年旅遊經營總額4000萬美元以上;
(三)是本國(地區)旅遊行業協會的會員;
(四)具有良好的國際信譽和先進的旅行社管理經驗;
(五)遵守中國法律及中國旅遊業的有關法規。

第四條 設立外商獨資旅行社的境外投資方,除應符合第三條第(一)、(三)、(四)、(五)款規定的條件外,第(二)款規定的年旅遊經營總額應在5億美元以上。

第五條 外商控股旅行社的中國投資者應當符合《旅行社管理條例》第二十九條規定的條件。

第六條 設立的外商控股或外商獨資旅行社應符合下列條件:
(一)符合旅遊業發展規劃;
(二)符合旅遊市場需要;
(三)投資者符合上述第三條、第四條、第五條規定的條件;
(四)註冊資本不少於400萬元人民幣。

第七條 符合條件的境外投資方可在經國務院批准的國家旅遊度假區及北京、上海、廣州、深圳、西安5個城市設立控股或獨資旅行社。

第八條 每個境外投資方申請設立外商控股或外商獨資旅行社,一般只批准成立一家。

第九條 申請設立外商控股或外商獨資旅行社,參照《旅行社管理條例》規定的外商投資旅行社的審批程式辦理。

第十條 外商控股或獨資旅行社不得經營或變相經營中國公民出國旅遊業務以及中國其他地區的人赴香港、澳門特別行政區和台灣地區旅遊的業務。

第十一條 本《規定》由國家旅遊局和商務部負責解釋。

第十二條 本《規定》自公布之日起30日後施行。

## 附錄十　中華人民共和國評定旅遊（涉外）飯店星級的規定

（1988年8月22日國家旅遊局發布）

### 一、總則

第一條：為適應我國際旅遊業發展的需要，盡快提高旅遊（涉外）飯店的管理和服務
水準，使之既有中國特色又符合國際標準，保護旅遊經營者和旅遊消費者的
利益，特製定本規定。

第二條：全國旅遊（涉外）飯店星級評定，根據國家旅遊行政管理部門制定的《中華
人民共和國旅遊（涉外）飯店星級標準》進行。

第三條：中華人民共和國旅遊（涉外）飯店星級標準》按一星、二星、三星、四星、
五星劃分飯店等級。

第四條：飯店星級的高低主要反映客源不同層次的需求，標誌著建築、裝潢、設備、
設施、服務項目、服務水準與這種需求的一致性和所有住店賓客的滿意程
度。

### 二、星級的評定範圍

第五條：凡在中華人民共和國境內，從事接待外國人、華僑、外籍華人、港澳台同胞
以及國內人，正式開業一年以上的國營、集體、合資、獨資、合作的飯店、
度假村，均屬本規定範圍。

第六條：凡準備開業或正式開業不滿一年的飯店，給予定出預備星級，待飯店正式開
業一年以後再正試評定。

### 三、星級評定的組織和許可權

第七條：全國旅遊（涉外）飯店星級評定最高權力機關是國家旅遊局。

第八條：國家旅遊局設飯店星級評定機構，負責全國旅遊（涉外）飯店星級評定領導
工作，並具體負責評定全國三星、四星、五星級飯店。

第九條：省、自治區、直轄市旅遊局設飯店星級評定機構，在國家旅遊局領導下，負
責本地區旅遊（涉外）飯店星級評定工作，並具體負責評定本地區一星、二
星級飯店，評定結果報國家旅遊局飯店星級評定機構備案；對本地區三星級
飯店進行初評後，報國家旅遊局飯店星級評定機構確認，並負責向國家旅遊
局飯店星級評定機構推薦四星、五星級飯店。

### 四、星級的評定依據

第十條：飯店星級按飯店的建築、裝潢、設備、設施條件和維修保養狀況、管理水準
和服務品質的高低，服務項目的多寡，進行全面考察、綜合平衡確定。

### 五、星級的評定方法

第十一條：飯店星級按飯店必備條件與檢查評分相結合的綜合評定法確定。評定飯店
星級使用如下文件：
項目1.
　　　　—建築設施設備
　　　　—服務項目
項目2.設施設備檢查評分表
項目3.維修保養檢查評分表
項目4.清潔衛生檢查評分表

項目5.服務品質檢查評分表
項目6.賓客滿意程度調查表

第十二條：凡1988年1月1日以前興建的飯店，如個別設施備達不到項目1規定的標準，
　　　　　飯店 星級評定機構將根據本規定實施細則有關條款處理。凡1988年1月1日
　　　　　以後興建的飯店，如發生相同情況則不能得到申請的星級。

第十三條：所在申請評定星級的飯店，如達不到項目2規定的應得分數和項目3到項目6
　　　　　規定 的得分率，則不能得到所申請的星級。

第十四條：飯店所取得的星級表明該飯店所有建築物、設施設備及服務均處於同一水
　　　　　準。如一家飯店由若干座不同設施設備標準的建築物組成，飯店星級評定
　　　　　機構將按每座建築物的實 際標準評定星級，評定星級後，不同星級的建築
　　　　　物不得繼續使用相同的飯店名稱，否則該飯店星級無效。

第十五條：飯店取得星級後，如需關閉星級標準所規定的某些服務設施、設備、取消
　　　　　或更改星級標準所規定的某些服務項目，必須經飯店星級評定機構批准，
　　　　　否則該飯店星級無效。

第十六條：飯店取得星級後，因進行改造發生建築標準變化、設施設備標準變化和服
　　　　　務項目變化，必須向飯店星級評定機構申請重新評定星級，否則該飯店星
　　　　　級無效。

## 六、檢查制度

第十七條：國家旅遊局飯店星級評定機構設國家級檢查員若干人，負責對全國各星級
　　　　　飯店進行星級評定前後的檢查。

第十八條：省、自治區、直轄市旅遊局飯店星級評定機構設地方給檢查員若干人，負
　　　　　責對本地區各星級飯店進行星級評定前後的檢查。

第十九條：各級檢查員均由國家統一考核，頒發合格證書。取得合格證書的檢查員每
　　　　　兩年接受一次復核。

第二十條：全國所有旅遊（涉外）飯店，均須接受各級檢查員的檢查。檢查員依法行
　　　　　使職權，不受非法干預。

第二十一條：各飯店有責任據實向檢查員提供飯店情況和資料，反映賓客的滿意程
　　　　　　度，為檢查員提供工作便利。

第二十二條：各級檢查員須秉公辦事，嚴格執行規定和紀律，如濫用職權、徇私舞弊
　　　　　　或殆忽職守，將按國家有關規定給予處分。

第二十三條：凡已定星級的飯店，其經營管理和服務水準如達不到與星級相符的標
　　　　　　準，國家旅遊局飯店星級評定機構和省、自治區、直轄市旅遊局飯店星
　　　　　　級評定機構根據許可權做出如下處理：
　　　　　　　　　—口頭提醒。
　　　　　　　　　—書面警告。
　　　　　　　　　—罰款。
　　　　　　　　　—通報批評。
　　　　　　　　　—暫降低星級，限期整頓。
　　　　　　　　　—降低星級。
　　　　　　　　　—取消星級，吊銷旅遊（涉外）營業許可證。

以上處罰可以並處。對違反本規定條款，情節嚴重，構成犯罪的，依法追究法律責任。

第二十四條：根據檢查員的檢查結果和賓客意見，國家旅遊局將定期評比全國各星級最佳飯店並頒發流動獎盃。

### 七、旅遊（涉外）營業許可證

第二十五條：國家對旅遊（涉外）飯店實行由旅遊行政管理部門，即旅遊局頒發旅遊（涉外）營業許可證制度。

第二十六條：所有新建飯店必須得到飯店星級評定機構給予的預備星級和旅遊（涉外）營業許可證，方能進行旅遊（涉外）營業。

第二十七條：飯店在接到定級通知書或暫不定級通知書後，須在三個月內憑營業執照向當地旅遊局領取國家旅遊局統一製發的旅遊（涉外）營業許可證。逾期未領取者，不得進行旅遊（涉外）營業。凡違反本規定強行涉外營業者，視為違反國家規定，將追究飯店經營者的責任，依法處理。

第二十八條：飯店因設施設力求水準和服務水準不具備一星級飯店最低要求，在接到不予定級通知書後。不得進行旅遊（涉外）營業。凡違反本規定強行涉外營業的，視為違反國家規定，將追究飯店經營者的責任，依法處理。

### 八、申訴處理

第二十九條：飯店若對其星級評定結果有異議，可向國家旅遊局和地方旅遊局提出申訴。

第三十條：一星、二星級飯店若對其星級評定的結果有異議，在接到星級通知後的三十天內，可向省、自治區、直轄市旅遊局提出申訴，申訴應在六十天內裁定，並將裁定結果書面通知飯店。省、自治區、直轄市旅遊局有對一星、二星級飯店申訴的最終裁決權。
三星、四星、五星級飯店若對其星級評定的結果有異議，在接到星級通知後的三十天內，可向國家旅遊局提出申訴，申訴應在六十天內裁定，並將裁定結果書面通知飯店，國家旅遊局有對三星、四星、五星級飯店申訴的最終裁決權。

### 九、費用

第三十一條：所有參加星級評定的飯店，每年均須向國家旅遊局飯店星級評定機構交納星級評定費用。

第三十二條：一星、二星級飯店按1元人民幣/每間客房計交費用；三星級飯店按3元人民幣/每間客房計交費用；四星、五星級飯店按4元人民幣/每間客房計交費用。

### 十、附則

第三十三條：飯店星級標誌由國家旅遊局飯店星級評定機構統一製作。

第三十四條：飯店星級標誌須置於飯店正門入口處或總服務台最明顯位置。

第三十五條：各飯店接到星級通知書後，須在本飯店所有印刷品及宣傳品上印製本飯店星級標誌。

第三十六條：本規定由國家旅遊局負責解釋，並負責制定其實施細則。

第三十七條：本規定於1988年9月1日開始執行。

## 附錄十一　旅遊涉外飯店星級的劃分與評定

前言

《旅遊涉外飯店星級的劃分與評定》（GB/T 14308—93）自1993年發布以來，對指導與規範旅遊飯店的建設與經營管理，促進我國旅遊飯店業與國際接軌，發揮了巨大的作用。隨著我國旅遊飯店業的發展，也出現了一些值得注意研究的新情況，如不同飯店已形成了不同的客源對象和消費層次，社會提供的可替代服務項目也在不斷增加，這就要求旅遊涉外飯店應當根據自身客源需求和功能類別，更加自主地選擇服務項目。為避免旅遊飯店企業的資源閒置和浪費，促進我國旅遊飯店建設和經營的健康發展，需要對GB/T 14308—93進行修訂。

本次修訂的主要內容如下：

1. 在引用標準中加入了《旅遊飯店用公共資訊圖形符號》（LB/T 001—1995），並在各星級中做了具體要求；
2. 對各星級、各工作崗位的語言要求有所改變；
3. 對三星級以上客房數最低數量的要求由原來的50間改為40間；
4. 對四星級以上飯店客房最小面積的要求量化為20平方米；
5. 對廚房的要求更加細化；
6. 對三星級以上飯店加入了選擇項目，使飯店能夠根據自己的經營實際需要來確定投資和經營哪些項目。選擇項目共79項，包括客房10項；餐廳及酒吧9項；商務設施及服務5項；會議設施10項；公共及健康娛樂設施42項。其中要求三星級至少選擇11項；四星級至少選擇28項；五星級至少選擇35項；
7. 刪去了標準中第8、9兩個與本標準無關的部分。

   本標準首次發布於1993年9月1日，首次修訂於1997年10月16日，自1998年5月1日起替代GB/T 14308—93。

本標準由國家旅遊局提出。

本標準由全國旅遊標準化技術委員會歸口並負責解釋。

本標準主要起草單位：國家旅遊局旅行社飯店管理司。

本標準主要起草人：魏小安、劉衛、朱亞東、何紅琳、張明武、彭德成。

中華人民共和國國家標準GB/T 14308—1997旅遊涉外飯店星級的劃分及評定代替GB/T 14308—93

Star-rating standard for tourist hotels

### 1.範圍

本標準規定了旅遊涉外飯店的星級分類和評定的原則、方法和要求。

本標準適用於各種經濟性質的開業一年以上的旅遊涉外飯店，包括賓館、酒店、度假村等的星級劃分及評定。

### 2.引用標準

下列標準所包含的條文，通過在本標準中引用而構成為本標準的條文。本標準出版時，所示版本均為有效。所有標準都會被修訂，使用本標準的各方應探討使用下列標準最新版本的可能性。

LB/T 001—1995 旅遊飯店用公共資訊圖形符號

### 3.定義與代號

　3.1定義

　　3.1.1星級

　　　　用星表示旅遊涉外飯店的等級和類別。

　　3.1.2旅遊涉外飯店 tourist hotel

能夠接待觀光客人、商務客人、度假客人以及各種會議的飯店。

**3.2代號**

星級用五角星表示，用一顆五角星表示一星級，兩顆五角星表示二星級，三顆五角星表示三星級，四顆五角星表示四星級，五顆五角星表示五星級。

## 4.星級的劃分和依據

4.1旅遊涉外飯店劃分為五個星級，即一星級、二星級、三星級、四星級、五星級。星級越高，表示飯店檔次越高。本標準的標誌按有關標誌的標準執行。

4.2星級的劃分以飯店的建築、裝飾、設施設備及管理、服務水準為依據，具體的評定辦法按照國家旅遊局頒布的設施設備評定標準、設施設備的維修保養評定標準、清潔衛生評定標準、賓客意見評定標準等五項標準執行。

## 5.安全、衛生、環境和建築的要求

旅遊涉外飯店的建築、附屬設施和運行管理應符合消防、安全、衛生、環境保護現行的國家有關法規和標準。

## 6.星級劃分條件

### 6.1一星級

6.1.1飯店布局基本合理，方便客人在飯店內的正常活動。

6.1.2飯店內公共資訊圖形符號符合LB/T 001。

6.1.3根據當地氣候，有採暖、製冷設備，各區域通風良好。

6.1.4前廳

　a.有前廳和總服務台；

　b.總服務台有中、英文標誌，18h有工作人員在崗，提供接待、問詢和結帳服務；

　c.提供留言服務；

　d.定時提供外幣兌換服務；

　e.總服務台提供飯店服務項目宣傳品、飯店價目表、市交通圖、各種交通工具時刻表；

　f.有貴重物品保存服務；

　g.有供客人使用的行李推車，必要時提供行李服務。有小件行李存放服務；

　h.設值班經理，16h接待客人；

　i.設客人休息場所；

　j.能用英語提供服務。各種指示用和服務用文字至少用中英文同時表示。

6.1.5客房

　a.至少有20間（套）可供出租的客房；

　b.裝修良好，有軟墊床、桌、椅、床頭櫃等配套傢具；

　c.至少75%的客房有衛生間，裝有抽水馬桶、面盆、淋浴或浴缸，配有浴簾。客房中沒有衛生間的樓層設有間隔式的男女公用衛生間。飯店有專供客人使用的男女分設公共浴室，配有浴簾。採取有效的防滑措施。24h供應冷水，16h供應熱水；

　d.有遮光窗簾；

　e.客房備有飯店服務指南、價目表、住宿規章；

　f.客房、衛生間每天全面整理1次，隔日更換床單及枕套；

　g.16h提供冷熱飲用水。

6.1.6餐廳

　a.總餐位數與客房接待能力相適應；

　b.有中餐廳；

　c.餐廳主管、領班能用英語服務。

6.1.7廚房

a. 位置合理；

b. 牆面磁磚不低於2m，用防滑材料滿鋪地面；

c. 冷菜間、面點間獨立分隔，有足夠的冷氣設備。冷菜間內有空氣消毒設施；

d. 粗加工間與操作間隔離，操作間溫度適宜；

e. 有足夠的冷庫；

f. 洗碗間位置合理；

g. 有專門放置臨時垃圾的設施並保持其封閉；

h. 廚房與餐廳之間，有起隔音、隔熱和隔氣味作用的進出分開的彈簧門；

i. 採取有效的消殺蚊蠅、蟑螂等蟲害措施。

6.1.8公共區域

a. 有可直撥國際國內的公用電話，並配備市內電話簿；

b. 有男女分設的公共衛生間；

c. 有應急照明燈。

6.2 二星級

6.2.1飯店布局基本合理，方便客人在飯店內的正常活動。

6.2.2飯店內公共資訊圖形符號符合LB/T 001。

6.2.3根據當地氣候，有採暖、製冷設備，各區域通風良好。

6.2.4前廳

a. 有與飯店規模、星級相適應的前廳和總服務台；

b. 總服務台有中英文標誌，24h有工作人員在崗，提供接待、問詢和結帳服務；

c. 提供留言服務；

d. 定時提供外幣兌換服務；

e. 總服務台提供飯店服務項目宣傳品、飯店價目表、市交通圖、本市旅遊景點介紹、各種交通工具時刻表、與住店客人相適應的報刊；

f. 能接受國內客房、餐飲預訂；

g. 有可由客人自行開啟的貴重物品保險箱；

h. 有供客人使用的行李推車，必要時提供行李服務。有小件行李存放服務；

i. 設值班經理，16h接待客人；

j. 設客人休息場所；

k. 能用英語提供服務。各種指示用和服務用文字至少用中英文同時表示；

l. 總機話務員能用英語為客人提供電話服務。

6.2.5客房

a. 至少有20間（套）可供出租的客房；

b. 裝修良好，有軟墊床、桌、椅、床頭櫃等配套傢具，照明充足；

c. 有衛生間，裝有抽水馬桶、面盆、梳粧鏡、淋浴或浴缸，配有浴簾。採取有效的防滑措施。24h供應冷水，18h供應熱水；

d. 有電話，可通過總機撥通國內與國際長途電話。電話機旁備有使用說明；

e. 有彩色電視機；

f. 具備防噪音及隔音措施；

g. 有遮光窗簾；

h. 有與飯店本身星級相適應的文具用品。有飯店服務指南、價目表、住宿規章、本市交通圖和旅遊景點介紹；

i. 客房、衛生間每天全面整理1次，每日更換床單及枕套；

j. 24h提供冷熱飲用水；

k. 提供一般洗衣服務；

l. 應客人要求提供送餐服務。

6.2.6餐廳及酒吧

a. 總餐位數與客房接待能力相適應；

b. 有中餐廳，能提供中餐。晚餐結束客人點菜時間不早於20時；

c. 有咖啡廳（簡易西餐廳），能提供西式早餐。咖啡廳（或有一餐廳）營業時間不少於12h並有明確的營業時間；

d. 有能夠提供酒吧服務的設施；

e. 餐廳主管、領班能用英語服務。

6.2.7 廚房

a. 位置合理；

b. 牆面滿鋪磁磚，用防滑材料滿鋪地面，有吊頂；

c. 冷菜間、麵點間獨立分隔，有足夠的冷氣設備。冷菜間內有空氣消毒設施；

d. 粗加工間與操作間隔離，操作間溫度適宜，冷氣供給應比客房更為充足；

e. 有足夠的冷庫；

f. 洗碗間位置合理；

g. 有專門放置臨時垃圾的設施並保持其封閉；

h. 廚房與餐廳之間，有起隔音、隔熱和隔氣味作用的進出分開的彈簧門；

i. 採取有效的消殺蚊蠅、蟑螂等蟲害措施。

6.2.8 公共區域

a. 提供迴車線或停車場；

b. 4層（含）以上的樓房有客用電梯；

c. 有公用電話，並配備市內電話簿；

d. 有男女分設的公共衛生間；

e. 有小商場，出售旅行日常用品；

f. 代售郵票，代發信件；

g. 有應急照明燈。

## 6.3 三星級

6.3.1 飯店布局合理，外觀具有一定的特色。

6.3.2 飯店內公共資訊圖形符號符合LB/T 001。

6.3.3 有空調設施，各區域通風良好。

6.3.4 有與飯店星級相適應的計算機管理系統。

6.3.5 前廳

a. 有與接待能力相適應的前廳。內裝修美觀別緻。有與飯店規模、星級相適應的總服務台；

b. 總服務台有中英文標誌，分區段設置接待、訊問、結帳，24h有工作人員在崗；

c. 提供留言服務；

d. 提供一次性總帳單結帳服務（商品除外）；

e. 提供信用卡服務；

f. 12h提供外幣兌換服務；

g. 總服務台提供飯店服務項目宣傳品，飯店價目表，中英文本市交通圖，全國旅遊交通圖，本市和全國旅遊景點介紹、各種交通工具時刻表、與住店客人相適應的報刊；

h. 有完整的預訂系統，可接受國內和國際客房和國內餐飲預訂；

i. 有飯店和客人同時開啟的貴重物品保險箱。保險箱位置安全、隱蔽，能夠保護客人的隱私；

j. 設門衛應接員，16h迎送客人；

k. 設專職行李員，有專用行李車，18h為客人提供行李服務。有小件行李存放處；

l. 設值班經理，24h接待客人；

m. 設大廳經理，18h在前廳服務；

n. 在非經營區設客人休息場所；

o. 提供店內尋人服務；

p. 提供代客預訂和安排出租汽車服務;

q. 門廳及主要公共區域有殘疾人出入坡道,配備輪椅。有殘疾人專用衛生間或廁位,能為殘疾人提供特殊服務;

r. 能用英語服務。各種指示用和服務用文字至少用中英文同時表示;

s. 總機話務員至少能用2種外語(英語為必備語種)為客人提供電話服務。

6.3.6 客房

a. 至少有40間(套)可供出租的客房;

b. 房間面積寬敞;

c. 裝修良好、美觀,有軟墊床、梳妝檯或寫字檯、衣櫥及衣架、座椅或簡易沙發、床頭櫃、床頭燈及行李架等配套家具。室內滿鋪地毯,或為木地板。室內採用區域照明且目的物照明度良好;

d. 有衛生間,裝有抽水馬桶、梳妝檯(配備面盆、梳粧鏡)、浴缸並帶淋浴噴頭(有單獨淋浴間的可不帶淋浴噴頭),配有浴簾、晾衣繩。採取有效的防滑措施。衛生間採用較高級建築材料裝修地面、牆面,色調柔和,目的物照明度良好。有良好的排風系統或排風器、110/220V電源插座。24h供應冷、熱水;

e. 有可直接撥通國內和國際長途的電話。電話機旁備有使用說明及市內電話簿;

f. 有彩色電視機、音響設備,並有閉路電視演播系統。播放頻道不少於16個,其中有衛星電視節目或自辦節目,備有頻道指示說明和節目單。播放內容應符合中國政府規定。自辦節目至少有2個頻道,每日不少於2次播放,晚間結束播放時間不早於0時;

g. 具備有效的防噪音及隔音措施;

h. 有遮光窗簾;

i. 有單人間;

j. 有套房;

k. 有殘疾人客房,該房間內設備能滿足殘疾人生活起居的一般要求;

l. 有與飯店本身星級相適應的文具用品。有飯店服務指南、價目表、住宿規章、本市旅遊景點介紹、本市旅遊交通圖、與住店客人相適應的報刊;

m. 客房、衛生間每天全面整理1次,每日更換床單及枕套,客用品和消耗品補充齊全;

n. 提供開夜床服務,放置晚安卡;

o. 24h提供冷熱飲用水及冰塊及免費提供茶葉或咖啡;

p. 客房內一般要有微型酒吧(包括小冰箱),提供適量飲料,並在適當位置放置烈性酒,備有飲酒器具和酒單;

q. 客人在房間會客,可應要求提供加椅和茶水服務;

r. 提供叫醒服務;

s. 提供留言服務;

t. 提供衣裝乾洗、濕洗和熨燙服務;

u. 有送餐功能表和飲料單,18h提供中西式早餐或便餐送餐服務,有可掛置門外的送餐牌;

v. 提供擦鞋服務。

6.3.7 餐廳及酒吧

a. 總餐位數與客房接待能力相適應;

b. 有中餐廳。晚餐結束客人點菜時間不早於21時;

c. 有咖啡廳(簡易西餐廳),能提供自助早餐、西式正餐。咖啡廳(或有一餐廳)營業時間不少於16h並有明確的營業時間;

d. 有適量的宴會單間或小宴會廳。能提供中西式宴會服務;

e. 有獨立封閉式的酒吧;

f. 餐廳及酒吧的主管、領班和服務員能用流利的英語提供服務。

6.3.8 廚房
　　a.位置合理；
　　b.牆面滿鋪磁磚，用防滑材料滿鋪地面，有吊頂；
　　c.冷菜間、面點間獨立分隔，有足夠的冷氣設備。冷菜間內有空氣消毒設施；
　　d.粗加工間與操作間隔離，操作間溫度適宜，冷氣供給應比客房更為充足；
　　e.有足夠的冷庫；
　　f.洗碗間位置合理；
　　g.有專門放置臨時垃圾的設施並保持其封閉；
　　h.廚房與餐廳之間，有起隔音、隔熱和隔氣味作用的進出分開的彈簧門；
　　i.採取有效的消殺蚊繩、蟑螂等蟲害措施。

6.3.9 公共區域
　　a.提供迴車線或停車場；
　　b.3層（含）以上的樓房有足夠的客用電梯；
　　c.有公用電話，並配備市內電話簿；
　　d.有男女分設的公共衛生間；
　　e.有小商場，出售旅行日常用品、旅遊紀念品、工藝品等商品；
　　f.代售郵票、代發信件，辦理電報、傳真、複印、國際長途電話、國內行李托運、沖洗膠卷等；
　　g.必要時為客人提供就醫方便；
　　h.有應急供電專用線和應急照明燈。

6.3.10 選擇項目（共79項，至少具備11項）
　6.3.10.1 客房（10項）
　　a.客房內可通過視聽設備提供帳單等的可視性查詢服務，提供語音信箱服務；
　　b.衛生間有飲用水系統；
　　c.不少於50%的客房衛生間淋浴與浴缸分設；
　　d.不少於50%的客房衛生間乾濕區分開（有獨立的化粧間）；
　　e.所有套房分設供主人和來訪客人使用的衛生間；
　　f.設商務樓層，可在樓層辦理入住登記及離店手續，樓層有供客人使用的商務中心及休息場所；
　　g.商務樓層的客房內有收發傳真或電子郵件的設備；
　　h.為客人提供免費店內無線尋呼服務；
　　i.24h提供洗衣加急服務；
　　j.委託代辦服務（金鑰匙服務）。
　6.3.10.2 餐廳及酒吧（9項）
　　a.有大廳酒吧；
　　b.有專業性茶室；
　　c.有布局合理、裝飾豪華、格調高雅的西餐廳，配有專門的西餐廚房；
　　d.有除西餐廳以外的其他外國餐廳，配有專門的廚房；
　　e.有餅屋；
　　f.有風味餐廳；
　　g.有至少容納200人正式宴會的大宴會廳，配有專門的宴會廚房；
　　h.有至少10個不同風味的餐廳（大小宴會廳除外）；
　　i.有24h營業的餐廳。
　6.3.10.3 商務設施及服務（5項）
　　a.提供國際互聯網服務，傳輸速率不小於64kbit/s；
　　b.封閉的電話間（至少2個）；
　　c.洽談室（至少容納10人）；
　　d.提供筆譯、口譯和專職秘書服務；
　　e.圖書館（至少有1000冊圖書）。

6.3.10.4 會議設施（10項）
　a.有至少容納200人會議的專用會議廳，配有衣帽間；
　b.至少配有2個小會議室；
　c.同聲傳譯設施（至少4種語言）；
　d.有電話會議設施；
　e.有現場視音頻轉播系統；
　f.有供出租的電腦及電腦投影儀、普通膠片投影儀、幻燈機、錄影機、文件粉
　　碎機；
　g.有專門的複印室，配備足夠的影印機設備；
　h.有現代化電子印刷及裝訂設備；
　i.有照相膠捲沖印室；
　j.有至少5000平方米的展覽廳。
6.3.10.5 公共及健康娛樂設施（42項）
　a.歌舞廳；
　b.卡拉OK廳或KTV房（至少4間）；
　c.遊戲機室；
　d.棋牌室；
　e.影劇場；
　f.定期歌舞表演；
　g.多功能廳，能提供會議、冷餐會、酒會等服務及兼作歌廳、舞廳；
　h.健身房；
　i.按摩室；
　j.桑拿浴；
　k.蒸汽浴；
　l.沖浪浴；
　m.日光浴室；
　n.室內游泳池（水面面積至少40平方米）；
　o.室外游泳池（水面面積至少100平方米）；
　p.網球場；
　q.保齡球室（至少4道）；
　r.攀岩練習室；
　s.壁球室；
　t.桌球室；
　u.多功能綜合健身按摩器；
　v..電子模擬高爾夫球場；
　w.高爾夫球練習場；
　x.高爾夫球場（至少9洞）；
　y.賽車場；
　z.公園；
　　aa.跑馬場；
　　ab.射擊場；
　　ac.射箭場；
　　ad.實戰模擬遊藝場；
　　ae.乒乓球室；
　　af.溜冰場；
　　ag.室外滑雪場；
　　ah.自用海濱浴場；
　　ai.潛水；
　　aj.海上沖浪；

　　　　ak.釣魚；

　　　　al.美容美發室；

　　　　am.精品店；

　　　　an.獨立的書店；

　　　　ao.獨立的鮮花店；

　　　　ap.嬰兒看護及兒童娛樂室。

　　6.3.9.6 安全設施（3項）

　　　　a.電子卡門鎖；

　　　　b.客房貴重物品保險箱；

　　　　c.自備發電系統。

## 6.4 四星級

　6.4.1 飯店布局合理

　　　a.功能劃分合理；

　　　b.設施使用方便、安全。

　6.4.2 內外裝修採用高檔、豪華材料，工藝精緻，具有突出風格。

　6.4.3 飯店內公共資訊圖形符號符合LB/T 001。

　6.4.4 有中央空調（別墅式度假村除外），各區域通風良好。

　6.4.5 有與飯店星級相適應的計算機管理系統。

　6.4.6 有背景音樂系統。

　6.4.7 前廳

　　　a.面積寬敞，與接待能力相適應；

　　　b.氣氛豪華，風格獨特，裝飾典雅，色調協調，光線充足；

　　　c.有與飯店規模、星級相適應的總服務台；

　　　d.總服務台有中英文標誌，分區段設置接待、問訊、結帳，24h有工作人員在崗；

　　　e.提供留言服務；

　　　f.提供一次性總帳單結帳服務（商品除外）；

　　　g.提供信用卡服務；

　　　h.18h提供外幣兌換服務；

　　　i.總服務台提供飯店服務項目宣傳品、飯店價目表、中英文本市交通圖、全國旅遊交通圖、本市和全國旅遊景點介紹、各種交通工具時刻表、與住店客人相適應的報刊；

　　　j.可18h直接接受國內和國際客房預訂，並能代訂國內其他飯店客房；

　　　k.有飯店和客人同時開啟的貴重物品保險箱。保險箱位置安全、隱蔽，能夠保護客人的隱私；

　　　l.設門衛應接員，18h迎送客人；

　　　m.設專職行李員，有專用行李車，24h提供行李服務。有小件行李存放處；

　　　n.設值班經理，24h接待客人；

　　　o.設大堂經理，18h在前廳服務；

　　　p.在非經營區設客人休息場所；

　　　q.提供店內尋人服務；

　　　r.提供代客預訂和安排出租汽車服務；

　　　s.門廳及主要公共區域有殘疾人出入坡道，配備輪椅。有殘疾人專用衛生間或廁位，能為殘疾人提供特殊服務；

　　　t.至少能用2種外語（英語為必備語種）提供服務。各種指示用和服務用文字至少用中英文同時表示；

　　　u.總機話務員至少能用2種外語（英語為必備語種）為客人提供電話服務。

　6.4.8 客房

　　　a.至少有40間（套）可供出租的客房；

b. 70%客房的面積（不含衛生間）不小於20平方米；

c. 裝修豪華，有豪華的軟墊床、寫字檯、衣櫥及衣架、茶几、座椅或簡易沙發、床頭櫃、床頭燈、檯燈、落地燈、全身鏡、行李架等高級配套家具。室內滿鋪高級地毯，或為優質木地板等。採用區域照明且目的物照明度良好；

d. 有衛生間，裝有高級抽水馬桶、梳妝檯（配備面盆、梳粧鏡）、浴缸並帶淋浴噴頭（有單獨淋浴間的可以不帶淋浴噴頭），配有浴簾、晾衣繩。採取有效的防滑措施。衛生間採用豪華建築材料裝修地面、牆面，色調高雅柔和，採用分區照明且目的物照明度良好。有良好的排風系統、110/220V電源插座、電話副機。配有吹風機。24h供應冷、熱水；

e. 有可直接撥通國內和國際長途的電話。電話機旁備有使用說明及市內電話簿；

f. 有彩色電視機、音響設備，並有閉路電視演播系統。播放頻道不少於16個，其中有衛星電視節目或自辦節目，備有頻道指示說明和節目單。播放內容應符合中國政府規定。自辦節目至少有2個頻道，每日不少於2次播放，晚間結束播放時間不早於凌晨1時；

g. 具備十分有效的防噪音及隔音措施；

h. 有內窗簾及外層遮光窗簾；

i. 有單人間；

j. 有套房；

k. 有至少3個開間的豪華套房；

l. 有殘疾人客房，該房間內設備能滿足殘疾人生活起居的一般要求；

m. 有與飯店本身星級相適應的文具用品。有飯店服務指南、價目表、住宿規章、本市旅遊景點介紹、本市旅遊交通圖、與住店客人相適應的報刊；

n. 客房、衛生間每天全面整理1次，每日更換床單與枕套，客用品和消耗品補充齊全，並應客人要求隨時進房清掃整理，補充客用品和消耗品；

o. 提供開夜床服務，放置晚安卡、鮮花或贈品；

p. 24h提供冷熱飲用水及冰塊並免費提供茶葉或咖啡；

q. 客房內設微型酒吧（包括小冰箱），提供充足飲料，並在適當位置放置烈性酒，備有飲酒器具和酒單；

r. 客人在房間會客，可應要求提供加椅和茶水服務；

s. 提供叫醒服務；

t. 提供留言服務；

u. 提供衣裝乾洗、濕洗、熨燙及修補服務，可在24h內交還客人。16h提供加急服務；

v. 有送餐功能表和飲料單，24h提供中西式早餐、正餐送餐服務。送餐菜式品種不少於10種，飲料品種不少於8種，甜食品種不少於6種，有可掛置門外的送餐牌；

w. 提供擦鞋服務。

6.4.9 餐廳及酒吧

a. 總餐位數與客房接待能力相適應；

b. 有布局合理、裝飾豪華的中餐廳。至少能提供2種風味的中餐。晚餐結束客人點菜不早於22時；

c. 有獨具特色、格調高雅、位置合理的咖啡廳（簡易西餐廳）。能提供自助早餐、西式正餐。咖啡廳（或有一餐廳）營業時間不少於18h並有明確的營業時間；

d. 有適量的宴會單間或小宴會廳。能提供中西式宴會服務；

e. 有位置合理、裝飾高雅、具有特色、獨立封閉式的酒吧；

f. 餐廳及酒吧的主管、領班和服務員能用流利的英語提供服務。餐廳及酒吧至少能用2種外語（英語為必備語種）提供服務。

6.4.10 廚房

　　a.位置合理、布局科學，保證傳菜路線短且不與其他公共區域交叉；

　　b.牆面滿鋪磁磚，用防滑材料滿鋪地面，有吊頂；

　　c.冷菜間、面點間獨立分隔，有足夠的冷氣設備。冷菜間內有空氣消毒設施；

　　d.粗加工間與操作間隔離，操作間溫度適宜，冷氣供給應比客房更為充足；

　　e.有足夠的冷庫；

　　f.洗碗間位置合理；

　　g.有專門放置臨時垃圾的設施並保持其封閉；

　　h.廚房與餐廳之間，有起隔音、隔熱和隔氣味作用的進出分開的彈簧門；

　　i.採取有效的消殺蚊蠅、蟑螂等蟲害措施。

6.4.11 公共區域

　　a.有停車場（地下停車場或停車樓）；

　　b.有足夠的高品質客用電梯，轎廂裝修高雅，並有服務電梯；

　　c.有公用電話，並配備市內電話簿；

　　d.有男女分設的公共衛生間；

　　e.有商場，出售旅行日常用品、旅遊紀念品、工藝品等商品；

　　f. 有商務中心，代售郵票，代發信件，辦理電報、電傳、傳真、複印、國際長途電話、國內行李托運、沖洗膠捲等。提供打字等服務；

　　g.有醫務室；

　　h.提供代購交通、影劇、參觀等票務服務；

　　i. 提供市內觀光服務；

　　j. 有應急供電專用線和應急照明燈。

6.4.12 選擇項目（共79項，至少具備28項）

　　6.4.12.1 客房（10項）

　　　　a.客房內可通過視聽設備提供帳單等的可視性查詢服務，提供語音信箱服務；

　　　　b.衛生間有飲用水系統；

　　　　c.不少於50%的客房衛生間淋浴與浴缸分設；

　　　　d.不少於50%的客房衛生間乾濕區分開（有獨立的化粧間）；

　　　　e.所有套房分設供主人和來訪客人使用的衛生間；

　　　　f.設商務樓層，可在樓層辦理入住登記及離店手續，樓層有供客人使用的商務中心及休息場所；

　　　　g.商務樓層的客房內有收發傳真或電子郵件的設備；

　　　　h.為客人提供免費店內無線尋呼服務；

　　　　i.24h提供洗衣加急服務；

　　　　j.委託代辦服務（金鑰匙服務）。

　　6.4.12.2 餐廳及酒吧（9項）

　　　　a.有大廳酒吧；

　　　　b.有專業性茶室；

　　　　c.有布局合理、裝飾豪華、格調高雅的西餐廳，配有專門的西餐廚房；

　　　　d.有除西餐廳以外的其他外國餐廳，配有專門的廚房；

　　　　e.有餅屋；

　　　　f.有風味餐廳；

　　　　g.有至少容納200人正式宴會的大宴會廳，配有專門的宴會廚房；

　　　　h.有至少10個不同風味的餐廳（大小宴會廳除外）；

　　　　i.有24h營業的餐廳。

　　6.4.12.3 商務設施及服務（5項）

　　　　a.提供國際互聯網服務，傳輸速率不小於64kbit/s；

　　　　b.封閉的電話間（至少2個）；

　　　　c.洽談室（至少容納10人）；

d.提供筆譯、口譯和專職秘書服務；

e.圖書館（至少有1000冊圖書）。

6.4.12.4 會議設施（10項）

a.有至少容納200人會議的專用會議廳，配有衣帽間；

b.至少配有2個小會議室；

c.同聲傳譯設施（至少4種語言）；

d.有電話會議設施；

e.有現場視音頻轉播系統；

f.有供出租的電腦及電腦投影儀、普通膠片投影儀、幻燈機、錄影機、文件粉碎機；

g.有專門的複印室，配備足夠的影印機設備；

h.有現代化電子印刷及裝訂設備；

i.有照相膠捲沖印室；

j.有至少5000平方米的展鑒廳。

6.4.12.5 公共及健康娛樂設施（42項）

a.歌舞廳；

b.卡拉OK廳或KTV房（至少4間）；

c.遊戲機室；

d.棋牌室；

e.影劇場；

f.定期歌舞表演；

g.多功能廳，能提供會議、冷餐會、酒會等服務及兼作歌廳、舞廳；

h.健身房；

i.按摩室；

j.桑拿浴；

k.蒸汽浴；

l.沖浪浴；

m.日光浴室；

n.室內游泳池（水面面積至少40平方米）；

o.室外游泳池（水面面積至少100平方米）；

p.網球場；

q.保齡球室（至少4道）；

r.攀岩練習室；

s.壁球室；

t.桌球室；

u.多功能綜合健身按摩器；

v.電子模擬高爾夫球場；

w.高爾夫球練習場；

x.高爾夫球場（至少9洞）；

y.賽車場；

z.公園；

　　aa.跑馬場；

　　ab.射擊場；

　　ac.射箭場；

　　ad.實戰模擬遊藝場；

　　ae.乒乓球室；

　　af.溜冰場；

　　ag.室外滑雪場；

　　ah.自用海濱浴場；

      ai.潛水；

      aj.海上沖浪；

      ak.釣魚；

      al.美容美髮室；

      am.精品店；

      an.獨立的書店；

      ao.獨立的鮮花店；

      ap.嬰兒看護及兒童娛樂室。

  6.4.12.6 安全設施（3項）

      a.電子卡門鎖；

      b.客房貴重物品保險箱；

      c.自備發電系統。

6.5 五星級

  6.5.1 飯店布局合理

    a.功能劃分合理；

    b.設施使用方便、安全。

  6.5.2 內外裝修採用高檔、豪華材料，工藝精緻，具有突出風格。

  6.5.3 飯店內公共資訊圖形符號符合LB/T 001。

  6.5.4 有中央空調（別墅式度假村除外），各區域通風良好。

  6.5.5 有與飯店星級相適應的計算機管理系統。

  6.5.6 有背景音樂系統。

  6.5.7 前廳

      a.面積寬敞，與接待能力相適應；

      b.氣氛豪華，風格獨特，裝飾典雅，色調協調，光線充足；

      c.有與飯店規模、星級相適應的總服務台；

      d.總服務台有中英文標誌，分區段設置接待、問訊、結帳，24h有工作人員在崗；

      e.提供留言服務；

      f.提供一次性總帳單結帳服務（商品除外）；

      g.提供信用卡服務；

      h.18h提供外幣兌換服務；

      i.總服務台提供飯店服務項目宣傳品、飯店價目表、中英文本市交通圖、全國旅遊交通圖、本市和全國旅遊景點介紹、各種交通工具時刻表、與住店客人相適應的報刊；

      j.可18h直接接受國內和國際客房預訂，並能代訂國內其他飯店客房；

      k.有飯店和客人同時開啟的貴重物品保險箱。保險箱位置安全、隱蔽，能夠保護客人的隱私；

      l.設門衛應接員，18h迎送客人；

      m.設專職行李員，有專用行李車，24h提供行李服務。有小件行李存放處；

      n.設值班經理，24h接待客人；

      o.設大堂經理，18h在前廳服務；

      p.在非經營區設客人休息場所；

      q.提供店內尋人服務；

      r.提供代客預訂和安排出租汽車服務；

      s.門廳及主要公共區域有殘疾人出入坡道，配備輪椅。有殘疾人專用衛生間或廁位，能為殘疾人提供特殊服務；

      t.至少能用2種外語（英語為必備語種）提供服務。各種指示用和服務用文字至少用中英文同時表示；

      u.總機至少能用3種外語（英語為必備語種）為客人提供電話服務。

6.5.8 客房

a. 至少有40間（套）可供出租的客房；

b. 70%客房的面積（不含衛生間和走廊）不小於20平方米；

c. 裝修豪華，有豪華的軟墊床、寫字檯、衣櫥及衣架、茶几、座椅或簡易沙發、床頭櫃、床頭燈、檯燈、落地燈、全身鏡、行李架等高級配套傢具。室內滿鋪高級地毯，或為優質木地板等。採用區域照明且目的物照明度良好；

d. 有衛生間，裝有高級抽水馬桶、梳妝檯（配備面盆、梳粧鏡）、浴缸並帶淋浴噴頭（有單獨淋浴間的可以不帶淋浴噴頭），配有浴簾、晾衣繩。採取有效的防滑措施。衛生間採用豪華建築材料裝修地面、牆面，色調高雅柔和，採用分區照明且目的物照明度良好。有良好的排風系統、110/220V電源插座、電話副機。配有吹風機和體重稱。24h供應冷、熱水；

e. 有可直接撥通國內和國際長途的電話。電話機旁備有使用說明及市內電話簿；

f. 有彩色電視機、音響設備，並有閉路電視演播系統。播放頻道不少於16個，其中有衛星電視節目或自辦節目，備有頻道指示說明和節目單。播放內容應符合中國政府規定。自辦節目至少有2個頻道，每日不少於2次播放，晚間結束播放時間不早於凌晨1時；

g. 具備十分有效的防噪音及隔音措施；

h. 有內窗簾及外層遮光窗簾；

i. 有單人間；

j. 有套房；

k. 有至少5個開間的豪華套房；

l. 有殘疾人客房，該房間內設備能滿足殘疾人生活起居的一般要求；

m. 有與飯店本身星級相適應的文具用品。有飯店服務指南、價目表、住宿規章、本市旅遊景點介紹、本市旅遊交通圖、與住店客人相適應的報刊；

n. 客房、衛生間每天全面整理1次，每日更換床單及枕套，客用品和消耗品補充齊全，並應客人要求隨時進房清掃整理，補充客用品和消耗品；

o. 提供開夜床服務，放置晚安卡、鮮花或贈品；

p. 24h提供冷熱飲用水及冰塊並免費提供茶葉或咖啡；

q. 客房內設微型酒吧（包括小冰箱），提供充足飲料，並在適當位置放置烈性酒，備有飲酒器具和酒單；

r. 客人在房間會客，可應要求提供加椅和茶水服務；

s. 提供叫醒服務；

t. 提供留言服務；

u. 提供衣裝乾洗、濕洗、熨燙及修補服務，可在24h內交還客人。16h提供加急服務；

v. 有送餐功能表和飲料單，24h提供中西式早餐、正餐送餐服務。送餐菜式品種不少於10種，飲料品種不少於8種，甜食品種不少於6種，有可掛置門外的送餐牌；

w. 提供擦鞋服務。

6.5.9 餐廳及酒吧

a. 總餐位數與客房接待能力相適應；

b. 有布局合理、裝飾豪華的中餐廳。至少能提供2種風味的中餐。晚餐結束客人點菜時間不早於22時；

c. 有布局合理、裝飾豪華、格調高雅的高級西餐廳，配有專門的西餐廚房；

d. 有獨具特色、格調高雅、位置合理的咖啡廳（簡易西餐廳）。能提供自助早餐、西式正餐。咖啡廳（或有一餐廳）營業時間不少於18h並有明確的營業時間；

e. 有適量的宴會單間或小宴會廳。能提供中西式宴會服務；

f. 有位置合理、裝飾高雅、具有特色、獨立封閉式的酒吧；

g.餐廳及酒吧的主管、領班和服務員能用流利的英語提供服務。餐廳及酒吧至少能用3種外語（英語為必備語種）提供服務。

6.5.10 廚房

a.位置合理、布局科學，保證傳菜路線短且不與其他公共區域交叉；

b.牆面滿鋪瓷磚，用防滑材料滿鋪地面，有吊頂；

c.冷菜間、面點間獨立分隔，有足夠的冷氣設備。冷菜間內有空氣消毒設施；

d.粗加工間與操作間隔離，操作間溫度適宜，冷氣供給應比客房更為充足；

e.有足夠的冷庫；

f.洗碗間位置合理；

g.有專門放置臨時垃圾的設施並保持其封閉；

h.廚房與餐廳之間，有起隔音、隔熱和隔氣味作用的進出分開的彈簧門；

i.採取有效的消殺蚊蠅、蟑螂等蟲害措施。

6.5.11 公共區域

a.有停車場（地下停車場或停車樓）；

b.有足夠的高品質客用電梯，轎廂裝修高雅，並有服務電梯；

c.有公用電話，並配備市內電話簿；

d.有男女分設的公共衛生間；

e.有商場，出售旅行日常用品、旅遊紀念品、工藝品等商品；

f.有商務中心，代售郵票，代發信件，辦理電報、電傳、傳真、複印、國際長途電話、國內行李托運、沖洗膠捲等。提供打字等服務；

g.有醫務室；

h.提供代購交通、影劇、參觀等票務服務；

i.提供市內觀光服務；

j.有應急供電專用線和應急照明燈。

6.5.12 選擇項目（共78項，至少具備35項）

6.5.12.1 客房（10項）

a.客房內可通過視聽設備提供帳單等的可視性查詢服務，提供語音信箱服務；

b.衛生間有飲用水系統；

c.不少於50%的客房衛生間淋浴與浴缸分設；

d.不少於50%的客房衛生間乾濕區分開（有獨立的化粧間）；

e.所有套房分設供主人和來訪客人使用的衛生間；

f.設商務樓層，可在樓層辦理入住登記及離店手續，樓層有供客人使用的商務中心及休息場所；

g.商務樓層的客房內有收發傳真或電子郵件的設備；

h.為客人提供免費店內無線尋呼服務；

i.24h提供洗衣加急服務；

j.委託代辦服務（金鑰匙服務）。

6.5.12.2 餐廳及酒吧（8項）

a.有大廳酒吧；

b.有專業性茶室；

c.有除西餐廳以外的其他外國餐廳，配有專門的廚房；

d.有餅屋；

e.有風味餐廳；

f.有至少容納200人正式宴會的大宴會廳，配有專門的宴會廚房；

g.有至少10個不同風味的餐廳（大小宴會廳除外）；

h.有24h營業的餐廳。

6.5.12.3 商務設施及服務（5項）

a.提供國際互聯網服務，傳輸速率不小於64kbit/s；

b.封閉的電話間（至少2個）；

c.洽談室（至少容納10人）；

d.提供筆譯、口譯和專職秘書服務；

e.圖書館（至少有1000冊圖書）。

6.5.12.4 會議設施（10項）

a.有至少容納200人會議的專用會議廳，配有衣帽間；

b.至少配有2個小會議室；

c.同聲傳譯設施（至少4種語言）；

d.有電話會議設施；

e.有現場視音頻轉播系統；

f.有供出租的電腦及電腦投影儀、普通膠片投影儀、幻燈機、錄影機、文件粉
碎機；

g.有專門的複印室，配備足夠的影印機設備；

h.有現代化電子印刷及裝訂設備；

i.有照相膠捲沖印室；

j.有至少5000平方米的展鑒廳。

6.5.12.5 公共及健康娛樂設施（42項）

a.歌舞廳；

b.卡拉OK廳或KTV房（至少4間）；

c.遊戲機室；

d.棋牌室；

e.影劇場；

f.定期歌舞表演；

g.多功能廳，能提供會議、冷餐會、酒會等服務及兼作歌廳、舞廳；

h.健身房；

i.按摩室；

j.桑拿浴；

k.蒸汽浴；

l.沖浪浴；

m.日光浴室；

n.室內游泳池（水面面積至少40平方米）；

o.室外游泳池（水面面積至少100平方米）；

p.網球場；

q.保齡球室（至少4道）；

r.攀岩練習室；

s.壁球室；

t.桌球室；

u.多功能綜合健身按摩器；

v.電子模擬高爾夫球場；

w.高爾夫球練習場；

x.高爾夫球場（至少9洞）；

y.賽車場；

z.公園；

aa.跑馬場；

ab.射擊場；

ac.射箭場；

d.實戰模擬遊藝場；

af.溜冰場；

ag.室外滑雪場；

ah.自用海濱浴場；

ai.潛水；
aj.海上沖浪；
ak.釣魚；
al.美容美髮室；
am.精品店；
an.獨立的書店；
ao.獨立的鮮花店；
ap.嬰兒看護及兒童娛樂室。
6.5.12.6 安全設施（3項）
a.電子卡門鎖；
b.客房貴重物品保險箱；
c.自備發電系統。

# 7 服務品質要求

7.1 服務基本原則
7.1.1 對客人一視同仁，不分種族、民族、國別、貧富、親疏，不以貌取人。
7.1.2 對客人禮貌、熱情、友好。
7.1.3 對客人誠實，公平交易。
7.1.4 尊重民族習俗，不損害民族尊嚴。
7.1.5 遵守國家法律、法規，保護客人合法權益。
7.2 服務基本要求
7.2.1 儀容儀表要求
a.服務人員的儀容儀表端莊、大方、整潔。服務人員應佩戴工牌，符合上崗要求；
b.服務人員應表情自然、和藹、親切，提倡微笑服務。
7.2.2 舉止姿態要求
舉止文明，姿態端莊，主動服務，符合崗位規範。
7.2.3 語言要求
a.語言要文明、禮貌、簡明、清晰；
b.提倡講普通話；
c.對客人提出的問題無法解決時，應予以耐心解釋，不推諉和應付。
7.2.4 服務業務能力與技能要求
服務人員應具有相應的業務知識和技能，並能熟練運用。
7.3 服務品質保證體系
具備適應本飯店運行的、有效的整套管理制度和作業標準，有檢查、督導及處理措施。

GB/T15731-1995
前言
本標準為旅遊船服務品質標準。制定本標準，目的在於通過對旅遊船的服務品質進行等級評定，確立旅遊船的服務形象，促進我國旅遊船服務品質穩步提高。

旅遊船按本標準進行星級評定時，必須持有國家交通主管機關或授權機構（中國船級社）頒發的全部有效證書。
本標準是在參考了國際有關旅遊船等級評定的資料，結合我國的國情制定的。是對我國內河旅遊船實行等級劃分和規範化管理的技術依據。
本標準由國家旅遊局提出。
本標準由全國旅遊標準化技術委員會歸口並負責解釋。
本標準負責起草單位：湖北省旅遊局。參加起草單位：中國長江航運集團總公司、武漢船舶檢驗局、長江船舶設計院、揚子江遊船總公司。

本標準主要起草人：劉大江、肖銅川、彭炎祥、龔昌時、陳小平、陳修海、張少明。
中華人民共和國國家標準
內河旅遊船星級的劃分及評定 GB/T 15731-1995

Star-rating standard for cruise ships on inland river

## 1 範圍

本標準規定了我國內河旅遊船的星級劃分和評定原則、方法與要求。
本標準適用於我國內河水域，具有24小時（含24小時）以上營運能力的旅遊船。

## 2 引用標準

下列標準所包含的條文，通過在本標準中引用而構成為本標準的條文。本標準出版時，所示版本均為有效。所有標準都會被修訂，使用本標準的各方應探討使用下列標準最新版本的可能性。
GB 5749-85 生活飲用水衛生標準
GB 9664-88 文化娛樂場所衛生標準
GB 9665-88 公共浴室衛生標準
GB 9666-88 理髮店、美容院（店）衛生標準
GB 9673-88 公共交通工具衛生標準
GB 10001-1995 公共資訊標誌用圖形符號
GB/T 19004.2-1995 品質管理和品質體系要素第二部分：服務指南
JT 78-94 內河豪華旅遊船衛生標準
WH 0201-94 歌舞廳照明及光污染限性標準

## 3 定義

3.1 星級 star-rating system
表示內河旅遊船服務設施和服務品質的等級。
3.2 陽光甲板 sun deck
供旅遊者室外觀光或開展其他室外活動的甲板。

## 4 內河旅遊船星級的劃分和依據

4.1 內河旅遊船星級的劃分
內河旅遊船劃分為五個星級，即一星級、二星級、三星級、四星級、五星級。星級越高，表示旅遊船的服務等級越高。
4.2 內河旅遊船星級劃分的依據
星級的劃分以內河旅遊船的裝飾、設施、設備及管理、服務水準、旅遊者滿意程度為依據，具體的評定辦法按旅遊船設施設備評定細則、設施設備的維修保養評定細則、清潔衛生的評定細則、服務品質的評定細則及賓客意見評定細則執行。

## 5 標誌

星級用五角星表示，一顆五角星表示一星級，二顆五角星表示二星級，三顆五角星表示三星級，四顆五角星表示四星級，五顆五角星表示五星級。
本標準標誌按有關標誌的標準執行。

## 6 內河旅遊船星級劃分條件

6.1 一星級
6.1.1 旅遊船外形美觀大方，布局基本合理，方便旅遊者在遊船上的正常活動。
6.1.2 設有與旅遊船規模、星級相適應的接待區域和服務台。
6.1.3 客房至少應具備下列設施設備：
a）至少有20間可供出租的客房。
b）客房的裝飾良好，有軟墊床、桌、椅、衣架等配套家具。燈光照明應充足。
c）50%的客房有衛生間，裝有抽水馬桶、面盆、淋浴，均配有浴簾，並採取有

效的防滑和排水措施，12小時供冷熱水。沒有衛生間的客房按6人一個淋浴噴頭、一個面盆和一個廁位，分設男女公共浴室和衛生間。

d）根據航行區域的氣候，有採暖或製冷空調設備，通風良好。

e）客房應有觀景舷窗和遮光窗簾。

6.1.4 有與客房接待能力相適應的餐廳。

6.1.5 廚房至少應具備下列條件：

 a）用防滑材料鋪設地面。

 b）冷菜間與熱菜間有分隔，有充足的冷櫃，有專門的洗碗消毒區域，布局合理。廚房溫度適宜，有充足的排風設施。

6.1.6 公共區域設施和設備

 a）前或後甲板有一定的室外觀光公共區域。

 b）根據航行區域氣候條件，室內公共區域有採暖或製冷設備。

 c）設有面積與客房數相適應的舞廳或娛樂室，配備電視機和錄、放像設備。

 d）設室內公共休息處，配備書架。

 e）設日用商品櫃檯。

 f）有急救醫療服務設施。

 g）有理髮室。

6.1.7 服務項目

 a）提供接送行李服務，有行李存放服務。

 b）服務台24小時有工作人員在崗，提供接待、問訊和結帳服務。定時提供外幣兌換服務。提供雨具服務。

 c）提供離船短程旅遊項目服務。

 d）提供旅遊船服務項目宣傳品及價目表。提供遊船行程和活動日程進展情況時刻表。配備持有國家初級以上導遊證書的導遊員，用漢語和英語介紹沿途兩岸著名風景名勝。

 e）客房、衛生間每天全面整理一次，每個航次更換床單及枕套。24小時保證冷熱飲水供應，客房備有旅遊船服務指南及乘船規章。

 f）餐廳主管、領班能使用英語服務，定時提供早、中、晚餐，並能提供中餐便宴。

 g）提供圖書、報刊租借服務。

 h）代售郵票，代發信件。

 i）有固定的航班，可提供預訂服務。

6.1.8 衛生、環境、公共資訊圖形符號應符合本標準第7章的規定。

6.1.9 服務品質應符合本標準第8章的規定。

## 6.2 二星級

6.2.1 旅遊船外形美觀大方，布局基本合理，裝飾採用較好材料。能為旅遊者提供足夠活動場所。

6.2.2 有與接待能力相適應的前廳和服務台，有旅遊船氣氛。

6.2.3 客房至少應具備下列設施設備：

 a）至少有20間可供出租的客房。

 b）裝飾良好，有軟墊床、桌、椅、衣櫥、行李架等配套家具。燈光照明應充足。

 c）所有的客房均有衛生間，裝有抽水馬桶、面盆、梳粧鏡、淋浴，均配有浴簾。採取有效的防滑、排水措施，18小時供冷熱水。

 d）根據航行區域氣候，客房有採暖或製冷空調設備，通風良好。

 e）有電話。

 f）有電視機。

 g）有與星級相適應的文具用品。

 h）有觀景舷窗和遮光窗簾。

6.2.4 有與客房接待能力相適應的餐廳與咖啡廳（可與餐廳合用）。

6.2.5 有能提供酒吧服務的設施。

6.2.6 廚房至少應具備下列條件：

  a）牆面要作防油污處理，用防滑材料鋪地面。

  b）廚房布局基本合理，冷菜間與熱菜間分開，有充足的冷櫃，有專門的洗碗消毒區域，位置合理。有專門放置臨時垃圾的設施。廚房溫度適宜，有充足的排風設施。廚房與餐廳之間有隔音、隔味和隔熱的設施。

6.2.7 公共區域設施和設備

  a）前甲板和後甲板有可供旅遊船滿載時全部旅遊者同時室外觀景的區域，並沒有前或後室內觀景區域。

  b）根據航行區域氣候，室內公共區域有採暖或製冷設備。

  c）設旅遊者使用的公共衛生間。

  d）設舞廳，有卡拉OK設施。

  e）設閱覽室和棋牌室（可與閱覽室兼用）。

  f）設醫務室和按摩室（可與醫療室兼用）。

  g）設小商場。

  h）有美容美髮室。

6.2.8 服務項目

  a）提供接送行李服務，有行李存放服務。

  b）服務台24小時有工作人員在崗，提供接待、問訊和結帳服務。定時提供外幣兌換服務。提供雨具服務，有貴重物品保存服務。

  c）提供離船短程旅遊項目服務。

  d）總服務台提供旅遊船服務項目宣傳品及價目表，提供旅遊船行程和活動日程進展情況時刻表。

  e）配備持有國家初級以上導遊證書的導遊員，用漢語、英語介紹沿途兩岸風景名勝。有固定的晚間娛樂活動節目。

  f）客房、衛生間每天全面整理一次，每二天更換床單及枕套一次。配備必要客用品和消耗品。24小時保證冷熱飲水供應，能提供衣服濕洗和熨燙服務。客房備有旅遊船服務指南及乘船規章。

  g）定時提供早、中、晚餐，能提供中餐宴會、冷餐酒會、西式早餐。餐廳主管、領班能用英語服務。

  h）一般應提供閉路電視節目，備節目單。

  i）能出售旅遊日常用品。

  j）提供圖書、報刊租借服務。

  k）代售郵票，代發信件，代辦國內行李托運。

  l）有固定的航班，可提供預訂服務。

6.2.9 衛生、環境、公共資訊圖形符號應符合本標準第7章規定。

6.2.10 服務品質應符合本標準第8章規定。

6.3 三星級

6.3.1 旅遊船外形美觀大方，造型別致。內裝飾採用較高檔材料，美觀、別緻。布局合理，有一定的風格和特色，能為旅遊者提供較舒適的活動場所。

6.3.2 有與接待能力相適應的前廳，設有與旅遊船星級規模相適應的服務台和公共休息區域。有高級管理人員情況介紹。

6.3.3 客房至少應具備下列設施設備：

  a）至少有20間客房。

  b）客房裝飾良好、美觀。有梳妝檯或寫字檯、衣櫥、軟墊床、座椅或簡易沙發、床頭控制櫃等配套傢具。室內滿鋪地毯或為木地板，室內採用區域照明，且目的物照明度良好，室面面積較寬敞。

  c）每間客房有衛生間，裝有抽水馬桶、梳妝檯，配備面盆、梳粧鏡、淋浴或浴

缸，並配有浴帘。採取有效的防滑措施和良好的排水設施，衛生間採用較高級的材料裝修地面、牆面，色調柔和，目的物照明度良好。有良好的排風系統或排風器，有110/220V電源插座。24小時供冷熱水。

d）有中央空調，溫度要求控制在20℃～25℃之間。通風良好。

e）每間客房有電話，並可通過衛星電話接轉室掛通國際國內長途電話。電話機旁備有使用說明書及有關電話號碼。

f）有彩色電視機和音響設備。

g）有套房和單人間。

h）有觀景舷窗和遮光窗帘。

i）有與旅遊船星級相適應的文具用品。

6.3.4 有與客房接待能力相適應的中餐廳、西餐廳、咖啡廳（可與西餐廳合用）和宴會廳或風味餐廳。

6.3.5 有獨立封閉式的酒吧（可與前或後觀景室兼用）。酒的種類達10種以上。

6.3.6 廚房至少應具備下列條件：

a）牆面要作防油污處理，用防滑材料滿鋪地面。

b）廚房布局基本合理，冷菜間與熱菜間分開，有單獨的面點間，有充足的冷櫃，洗碗消毒區域位置合理。有專門放置臨時垃圾的設施。廚房溫度適宜，有充足的排風設施。廚房與餐廳之間有有效的隔音、隔味和隔熱的措施。

6.3.7 公共區域設施和設備

a）前甲板和後甲板可供旅遊船滿載時全部旅遊者同時室外觀景的區域，並設有前或後室內觀景區域。

b）有中央空調，溫度控制在20℃～25℃之間。

c）設旅遊者使用的公共衛生間。

d）設舞廳。

e）設閱覽室和圖書室。

f）有美容美髮室。

g）有按摩室。

h）有健身房。

i）有棋牌室。

j）設小商場，出售日常用品和旅遊用品。有售書和工藝品櫃台。

k）有多功能廳（可與舞廳兼用），有會議服務的設施。

l）有商務中心。

m）有為殘疾人服務的設施，一般可滿足殘疾人生活起居的要求。

n）有陽光甲板，提供躺椅等休閒服務設施。

o）有背景音樂系統。

p）有醫務室。

6.3.8 服務項目

a）為旅遊者上、下船提供迎送服務。

b）提供接送行李服務，有行李存放服務。

c）服務台24小時有工作人員在崗，提供接待、問訊和離船一次性結帳服務，可提供信用卡服務。定時提供外幣兌換服務（12小時以上）。提供雨具服務。

d）有服務人員和旅遊者同時開啟的貴重物品保險箱。

e）有殘疾人提供特殊服務。

f）提供離船短程旅遊項目服務。

g）提供旅遊船服務項目宣傳及價目表，提供旅遊船行程和活動日程進展情況時刻表。

h）配備持有國家中級以上導遊證書的導遊員，用一種以上的外語（英語為必備）提供全程沿岸風景名勝導遊服務。

i）有全天固定的節目活動安排，根據旅遊者需要可提供健身指導、專題講座。

安排娛樂項目、小型體育比賽等活動的服務。

j）晚間娛樂活動節目豐富，形式多樣。

k）客房、衛生間每天全面清掃整理一次，每日更換床單和枕套。客用品和消耗品補充齊全。提供開夜床服務。客房內一般有冰箱，提供充足的軟飲料。24小時保證冷熱飲用水及冰塊供應，並免費提供茶葉。

l）提供送餐服務，備送餐功能表、飲料單，18小時提供中式、西式早餐或便餐送餐服務，並備有送餐牌，可掛置客房門外。

m）提供洗衣服務，可提供濕洗和熨燙服務。

n）提供兩個頻道的閉路電視節目，內容符合中國政府規定，每日播送時間不少於10小時，結束播放時間不早於24點。

o）能用兩種外語（其中一種是英語）通過衛星電話為旅遊者接通國內、國際長途電話。

p）提供擦鞋工具。

q）有旅遊船服務指南和風景名勝宣傳品及乘船規章。

r）可根據旅遊者時間要求提供早、中、晚餐，能提供中、西式早餐，中式宴會、西式冷餐酒會服務。早餐一般要求提供自助餐（中、西式）。餐廳主管、領班及主要服務員能用英語服務，餐廳能提供不少於兩種外語的服務。

s）提供就醫方便。

t）商場出售旅遊日常用品、書刊、旅遊紀念品、工藝品等。

u）代售郵票，代發信件，辦理電報、傳真、複印、國內行李托運、沖洗膠捲、修理日常用品。

v）有固定的航班，有完整的預訂系統，可及時接受國際、國內旅遊船客房的預定。

w）提供圖書、報刊租借服務。

6.3.9 衛生、環境、公共資訊圖形符號應符合本標準第7章規定。

6.3.10 服務品質應符合本標準第8章規定。

## 6.4 四星級

6.4.1 旅遊船外型美觀大方，風格獨特。採用高檔裝飾材料，風格顯著，氣氛高雅，布局合理。能為旅遊者提供舒適的活動場所。

6.4.2 有與接待能力相適應的前廳，設有與旅遊船星級規模相適應的服務台和公共休息區域。有高級管理人員情況介紹。

6.4.3 客房至少應具備下列設施設備：

a）至少有20間客房。

b）客房裝修豪華，有質地優良的軟墊床、梳妝檯、衣櫥及衣架、茶几、座椅或沙發、床頭多功能控制櫃等配套家具。室內滿鋪高級地毯或為優質木地板。採用區域照明，且目的物照明度良好。有全身鏡。室內面積寬敞。

c）有衛生間，裝低噪音抽水馬桶，梳妝檯（配備面盆、梳粧鏡）、淋浴或浴缸帶淋浴噴頭，均應配有浴簾。採取有效的防滑措施和良好的排水設施，衛生間採用高級材料裝修地面、牆面，色調高雅柔和，目的物照明度良好。有排風系統或排風器，110/220V電源插座、電話副機。24小時供冷熱水。

d）有中央空調，旅遊者可自行調節室溫，通風良好。

e）有電話並可直接撥通國際國內長途電話。電話機旁備有使用說明書及有關電話號碼。

f）有彩色電視機，有衛星接轉的閉路電視系統和可供選擇的調控音響系統。

g）有十分有效的防噪音及隔音措施。

h）有適量的豪華套房和單人間。

i）有觀景舷窗和內、外層遮光窗簾。

j）有與旅遊船星級相適應的文具用品。

6.4.4 有與客房接待能力相適應的布局合理的高級中、西餐廳、咖啡廳和宴會廳或

風味餐廳。

6.4.5 有獨立封閉式的酒吧，布局合理，裝飾高雅。

6.4.6 廚房至少應具備下列條件：

a）牆面要作防油污處理，用防滑材料滿鋪地面。

b）廚房布局合理，冷菜間與熱菜間分開，有單獨的面點間，有充足的冷櫃，洗碗消毒區域位置合理。有專門放置臨時垃圾的設施。廚房溫度適宜，有充足的排風設施。廚房與餐廳之間有十分有效的隔音、隔味和隔熱的措施。

6.4.7 公共區域設施和設備

a）前甲板和後甲板可供旅遊船滿載時全部旅遊者同時室外觀景的區域，並設有前、後室內觀景區域。

b）有中央空調，溫度控制在20℃～25℃之間。

c）設旅遊者使用的公共衛生間。

d）有舞廳，配備高級音像、音響設施。

e）有閱覽室和圖書室。

f）有美容美髮室。有按摩室。

g）有健身房。有桑拿浴室或蒸汽浴室。

h）有棋牌、遊戲、娛樂室。

i）有背景音樂系統。

j）有小型商場。

k）有商務中心。

l）有多功能廳，有會議服務設施，提供同聲傳譯設備。

m）有為殘疾人服務的設施，一般可滿足殘疾人生活起居的要求。

n）有陽光甲板，提供躺椅等休閒服務設施。

o）有醫務室。

6.4.8 服務項目

a）為旅遊者上、下船提供迎送服務。

b）提供接送行李服務，有行李存放服務。

c）服務台24小時有工作人員在崗，提供接待、問訊和離船一次性結帳服務，有信用卡服務。隨時可提供外幣兌換服務。提供天氣預報及雨具服務。

d）有服務人員和旅遊者同時開啟的貴重物品保險箱。

e）為殘疾人提供特殊服務。

f）提供離船短程旅遊項目服務。

g）提供旅遊船服務項目宣傳品及價目表，提供旅遊船行程和活動日程進展情況時刻表。

h）配備國家高級導遊證書的導遊員，用兩種以上的外語（英語為必備）服務，提供全程沿岸風景名勝導遊服務。

i）有固定的航次節目活動安排，根據旅遊者需要可提供健身指導、專題講座、小型娛樂體育比賽等多項文娛活動，根據旅遊者要求可安排特殊旅遊活動服務項目。

j）每日晚間娛樂活動應有主題內容，節目豐富，形式多樣。

k）客房、衛生間每天全面清掃整理一次，每日更換床單和枕套。客用品和消耗品補充齊全。提供開夜床服務，設置晚安卡。客房內設微型小酒吧（包括小冰箱），提供充足軟料，並置放烈性酒，備有飲酒器具和酒單。24小時保證冷熱飲用水，免費提供冰塊、茶葉。

l）提供送餐服務，備送餐功能表、飲料單，24小時提供中、西式早、中、晚餐服務，菜式品種不少於8種，飲料品種不少於6種，甜食不少於4種，並備有送餐牌，可掛置客房門外。

m）提供衣裝乾洗、濕洗、熨燙服務。提供擦鞋服務。

n）提供衛星電視節目和兩個頻道的閉路電視節目，內容符合中國政府規定，每

日播送時間不少於18小時，結束播放時間不早於24點。

o）能用三種外語（英語為必備語種）為旅遊者接通國內、國際長途電話。

p）有旅遊船服務指南和風景名勝宣傳品及乘船規章。

q）根據旅遊者生活習慣，合理定時安排中、西式早、中、晚餐，早餐為中、西式自助餐。能提供風味餐、中式餐會、西式冷餐宴會服務。能提供中、西餐零點服務，晚餐營業時間最後叫菜不早於21時。餐廳主管、領班及服務員能用流利英語服務。餐廳能提供不少於三種外語的服務。

r）提供就醫方便。

s）出售旅遊日常用品、旅遊紀念品、書刊、工藝品等。提供花卉服務。

t）除按本標準6.3.8u提供的服務項目外，可提供打字、翻譯、秘書等服務。

u）設兒童遊戲室，提供代客照顧兒童服務。

v）有固定的航班，有完整的預訂系統，可及時接受國際、國內旅遊船客房的預定。

w）提供圖書、報刊租借服務。

6.4.9衛生、環境、公共資訊圖形符號應符合本標準第7章規定。

6.4.10服務品質應符合本標準第8章規定。

6.5五星級

6.5.1旅遊船外形高雅、獨特，內裝修採用高檔、豪華裝飾材料，布局合理、風格獨特，氣氛豪華，能為旅遊者提供豪華舒適的活動場所。

6.5.2有與接待能力相適應的前廳，設有與旅遊船星級規模相適應的服務台和賓客休息區域。有高級管理人員情況介紹。

6.5.3客房至少應具備下列設施設備：

a）至少有20間客房。

b）客房裝修豪華，有豪華的軟墊床、梳妝檯、衣櫥及衣架、茶几、座椅或沙發，床頭多功能控制櫃等高級配套傢具。室內滿鋪高級地毯或為優質木地板。採用區域照明，且目的物照明度良好。配備全身鏡，室內面積寬敞。

c）有衛生間，裝低噪音抽水馬桶、梳妝檯（配備面盆、梳粧鏡），淋浴或浴缸帶淋浴噴頭，配有浴簾。採取有效的防滑措施和良好的排水設施。衛生間採用高級材料裝修地面、牆面，色調高雅柔和，目的物照明度良好。有排風系統或排風器，110/220V電源插座、電話副機，吹風機。24小時供冷、熱水。

d）有中央空調，旅遊者可自行調節室溫，通風良好。

e）有電話並可直接撥通國際國內長途電話。電話機旁備有使用說明書及有關電話號碼。

f）有彩色電視機，有衛星接轉的閉路電視系統和可供選擇的調控音響系統。

g）具有十分有效的防噪音及隔音措施。

h）有適量的具有特色的豪華套房和單人間。

i）有觀景舷窗和內、外層遮光窗簾。

j）有與旅遊船星級相適應的文具用品。

k）有體重秤。

6.5.4有與客房接待能力相適應的布局合理的高級中、西餐廳、咖啡廳、宴會廳或風味餐廳。

6.5.5有布局合理、裝飾高雅、具有特色的酒吧。

6.5.6廚房至少應具備下列條件：

a）牆面要作防油污處理，用防滑材料滿鋪地面。

b）廚房布局合理，冷菜間與熱菜間分開，有單獨的面點間，有充足的冷櫃，洗碗消毒區域位置合理。有專門放置臨時垃圾的設施。廚房溫度適宜，有充足的排風設施。廚房與餐廳之間有十分有效的隔音、隔味和隔熱的措施。

6.5.7公共區域設施和設備

a）前、後甲板有可供旅遊船滿載時全部旅遊者同時室外觀景的區域，並設有

前、後室內觀景區域。

b）有中央空調，溫度控制在20℃～25℃之間。

c）設旅遊者使用的公共衛生間。

d）設有舞廳，配備高級音像、音響設施。

e）有圖書室，備有閱覽室。

f）有美容美髮室，有按摩室。

g）有健身房。有桑拿浴室或蒸汽浴室，並配備沖浪池。

h）有棋牌、遊戲、娛樂室。

i）一般有游泳池。

j）有背景音樂系統。

k）有小型商場。

l）有商務中心。

m）有多功能廳。

n）有會議廳，有同聲傳譯設備。

o）有為殘疾人服務的設施，一般可滿足殘疾人生活起居的要求。

p）有陽光甲板，提供躺椅等休閒服務設施。

q）有醫務室。

6.5.8服務項目

a）為旅遊者上、下船提供迎送服務。

b）提供接送行李服務，有行李存放服務。

c）服務台24小時有工作人員在崗，提供接待、問訊和離船一次性結帳服務。提供信用卡服務。隨時提供外幣兌換服務。提供天氣預報及雨具服務。

d）有服務人員和旅遊者同時開啟的貴重物品保險箱。

e）為殘疾人提供特殊服務。

f）提供離船短程旅遊項目服務。

g）提供旅遊船服務項目宣傳品及價目表，提供旅遊船行程和活動日程進展情況時刻表。

h）配備持有國家高級導遊證書的導遊員，用三種以上的外語（英語為必備）服務提供全程沿岸風景名勝導遊服務。

i）有固定的航次節目活動安排，能提供健身指導、專題講座、娛樂項目、小型體育比賽、特殊旅遊項目活動。可安排各種特殊旅遊活動服務項目。

j）每日晚間娛樂活動應有主題內容，節目豐富，形式多樣。

k）客房、衛生間每天全面清掃整理一次，每日更換床單和枕套。客用品和消耗品補充齊全。提供開夜床服務，設置晚安卡、鮮花或贈品。客房內設微型小酒吧（包括小冰箱），提供充足軟料，並置放烈性酒，備有飲酒器具和酒單。24小時保證冷熱飲用水，免費提供冰塊、茶葉。為每位旅遊者提供浴衣。

l）提供送餐服務，備送餐功能表、飲料單，24小時提供中、西式早、中、晚餐服務，菜式品種不少於8種，飲料品種不少於6種，甜食不少於4種，並備有送餐牌，可掛置客房門外。

m）提供衣裝乾洗、濕洗、熨燙、修補服務，可24小時內交還旅遊者。提供擦鞋服務。

n）提供衛星電視節目和兩個頻道以上的自辦閉路電視節目，內容符合中國政府規定，全日播放。

o）能用三種外語（其中一種是英語）為旅遊者接通國內、國際長途電話。

p）有旅遊船服務指南和風景名勝宣傳品及乘船規章。

q）根據旅遊者生活習慣，合理定時安排中、西式早、中、晚餐，早、中、晚均可提供自助餐。能提供風味餐、中式宴會、西式雞尾酒會、冷餐會及宴會服務。提供中、西餐零點服務，晚餐營業時間最後叫菜不早於22時。餐廳主管、領班及服務員能用流利英語服務。餐廳能提供不少於三種外語的服務。

應旅遊者要求可在甲板上提供進餐服務。

r）設流動酒吧，24小時為旅遊者服務。

s）隨時提供就醫方便。

t）出售旅遊日常用品、旅遊紀念品、書刊、工藝品等。有花卉服務。

u）商務中心除按本標準6.3.8u提供服務項目外，可提供打字、翻譯、秘書等服務。

v）設兒童遊戲室，能提供代旅遊者照顧兒童服務。

w）有固定的航班，有完整的預訂系統，可及時接受國際、國內旅遊船客房的預定。

x）提供圖書、報刊租借服務。

6.5.9 衛生、環境、公共資訊圖形符號應符合本標準第7章規定。有完善環境保護設施。

6.5.10 服務品質應符合本標準第8章規定。

## 7 旅遊船營運的衛生、環境保護、公共資訊圖形符號要求

7.1 內河旅遊船營運衛生管理應符合GB 5749、GB 9664、GB 9665、GB 9666、GB 9673、JT 78、WH 0201的規定。

7.2 旅遊船公共資訊圖形符號應符合GB 10001的規定。

7.3 旅遊船全體員工應受過環保知識或技能的培訓，有明晰的環保措施和崗位分工。旅遊船歌舞廳環保管理應符合WH 0201的規定。

7.4 內河旅遊船的降噪抑震應採取特殊的技術措施。應保證船舶無異樣震動。艙室噪聲，特別是客房噪聲標準控制在55～60dB以下。

7.5 旅遊船全體工作人員應受過消防、救生、搶險知識和技能的培訓，有明晰的救生救險崗位分工。

## 8 服務品質要求

8.1 服務基本原則

8.1.1 對旅遊者不分種族、民族、國別，一視同仁。

8.1.2 對旅遊者禮貌、熱情、友好。

8.1.3 尊重民族習俗，不損害民族尊嚴。

8.1.4 遵守國家法律、法規。保護旅遊者的合法權益。

8.1.5 遵守職業道德，有良好的服務意識和敬業精神。

8.2 服務品質保證體系

旅遊船應按照GB/T 19004.2的規定，建立服務品質保證體系，具備適應本旅遊船正常運行、並行之有效的整套管理制度，服務作業標準和品質方針。設有品質管理機構，負責確保品質體系的建立、審核，為改進服務品質而進行持續評價和評審工作，並達到預期的品質方針要求。

8.3 服務基本要求

8.3.1 儀表儀容的要求

a）服務人員的儀容儀表要端莊、大方、整潔。服務人員應掛牌服務，符合上崗要求。

b）服務人員應表情自然、和藹、親切，微笑服務。

c）旅遊船員工工裝要統一協調。

8.3.2 舉止姿態要求

舉止文明、姿態端莊、主動服務，符合崗位規範。

8.3.3 語言要求

a）語言文明、禮貌、簡明、清晰。

b）講普通話。

8.3.4 服務業務能力與技能要求

服務人員應經過崗位技能和業務知識培訓，具有相應的業務知識和技能，並

　　能熟練運用。

## 9　內河旅遊船星級的評定與監督檢查

　9.1　星級評定方法

　　　星級評定按本標準第6章星級的劃分條件和4.2條各項評定細則的規定，全面考核，綜合評定。

　9.2　內河旅遊船星級評定的有效期限及復核。

　　9.2.1　內河旅遊船星級評定一次有效期限三年。

　　9.2.2　內河旅遊船星級每年按標準進行復核，復核辦法另行規定。

　9.3　內河旅遊船星級的監督檢查

　　9.3.1　各旅遊船有責任據實向檢查員提供旅遊船情況和資料，反映賓客的滿意程度，為檢查員提供工作便利。

　　9.3.2　凡已評定星級的內河旅遊船，其安全營運、經營管理和服務水準達不到與星級相符的標準，國家旅遊船星級評定機構可作出如下處理（以下處罰可並處）：

　　　a）口頭警告。

　　　b）書面警告。

　　　c）通報批評。

　　　d）暫降低星級，限期整頓。

　　　e）降低星級。

　　　f）取消星級。

# 中國大陸觀光旅遊總論

著　　　者／吳武忠、范世平

出　版　者／揚智文化事業股份有限公司

發　行　人／葉忠賢

總　編　輯／林新倫

責任編輯／鄧宏如

執行編輯／曾慧青

登　記　證／局版北市業字第 1117 號

地　　　址／台北市新生南路三段 88 號 5 樓之 6

電　　　話／（02）23660309

傳　　　真／（02）23660310

郵政劃撥／19735365　戶名：葉忠賢

印　　　刷／鼎易印刷事業股份有限公司

法律顧問／北辰著作權事務所　蕭雄淋律師

初版一刷／2004 年 02 月

　ISBN　／957-818-593-6

定　　　價／新台幣 600 元

Eñmail　／service@ycrc.com.tw

網　　　址／http://www.ycrc.com.tw

國家圖書館出版品預行編目資料

中國大陸觀光旅遊總論 ／ 吳武忠, 范世平著. -
- 初版. -- 臺北市：揚智文化， 2004[民 93]
面 ； 公分

ISBN 957-818-593-6（精裝）

1. 觀光 - 中國大陸

992.92                    92022709